Das Buch der Bücher – gelesen

Lesarten der Bibel in
den Wissenschaften und Künsten

Publikationen zur
Zeitschrift für Germanistik
Neue Folge

Band 13

PETER LANG
Bern · Berlin · Bruxelles · Frankfurt am Main · New York · Oxford · Wien

Das Buch der Bücher – gelesen

Lesarten der Bibel in den Wissenschaften und Künsten

Herausgegeben von

Steffen Martus
Andrea Polaschegg

PETER LANG

Bern · Berlin · Bruxelles · Frankfurt am Main · New York · Oxford · Wien

Bibliografische Information Der Deutschen Bibliothek
Die Deutsche Bibliothek verzeichnet diese Publikation in der Deutschen
Nationalbibliografie; detaillierte bibliografische Daten sind im Internet über
‹http://dnb.ddb.de› abrufbar.

Herausgegeben von der
Philosophischen Fakultät II / Germanistische Institute
der Humboldt-Universität zu Berlin

Redaktion:
Prof. Dr. Werner Röcke
(Geschäftsführender Herausgeber)
Dr. Brigitte Peters
http: www2.hu-berlin.de/zfgerm/

Sitz:
Mosse-Zentrum, Schützenstr. 21, Zi: 321
Tel.: 0049 30 209 39 609 – Fax: 0049 30 209 39 630

Redaktionsschluss: 1. 10. 2005

Abbildung auf dem Umschlag:
Neapolitanische Prachtbibel, Cod. 1191, Detail aus fol. 3v:
Aus: Im Anfang war das Wort. Glanz und Pracht illuminierter Bibeln.
Hrsg. von Andreas Fingernagel, Taschen Verlag, Köln u. a. 2003.

Bezugsmöglichkeiten und Inseratenverwaltung:
Peter Lang AG
Internationaler Verlag der Wissenschaften
Moosstrasse 1
CH – 2542 Pieterlen
Tel.: 0041 32 376 17 17 – Fax: 0041 32 376 17 27

ISSN 1424-7615
ISBN 3-03910-839-5

© Peter Lang AG, Internationaler Verlag der Wissenschaften, Bern 2006
Hochfeldstrasse 32, Postfach 746, CH-3000 Bern 9
info@peterlang.com, www.peterlang.com, www.peterlang.net

Printed in Germany

INHALTSVERZEICHNIS

STEFFEN MARTUS und ANDREA POLASCHEGG
Das Buch der Bücher – gelesen
Einleitung 7

HERMANN DANUSER
Mischmasch oder Synthese?
Der „Schöpfung" psychagogische Form 17

HORST WENZEL
Noah und seine Söhne oder
Die Neueinteilung der Welt nach der Sintflut 53

GUSTAV SEIBT
Jaakobs Gott 85

RUDOLF PREIMESBERGER
„Und in meinem Fleisch werde ich meinen Gott schauen"
Biblische Regenerationsgedanken in Michelangelos
„Bartholomäus" der Cappella Sistina (Hiob) 101

ANGELIKA NEUWIRTH
Hebräische Bibel und Arabische Dichtung
Mahmud Darwishs palästinensische Lektüre der biblischen
Bücher Genesis, Exodus und Hohelied 119

MATTHIAS KÖCKERT
Abraham: Ahnvater, Fremdling, Weiser
Lesarten der Bibel in Gen 12, Gen 20 und Qumran 139

ERNST OSTERKAMP
Judith
Schicksale einer starken Frau vom Barock zur Biedermeierzeit 171

WERNER RÖCKE
Die Danielprophetie als Reflexionsmodus revolutionärer
Phantasien im Spätmittelalter 197

LUTZ DANNEBERG
Von der Heiligen Schrift als Quelle des Wissens zur Ästhetik
der Literatur (Jes 6,3; Jos 10,12–13) 219

VERENA OLEJNICZAK LOBSIEN
Biblische Gerechtigkeit auf dem Theater?
Shakespeare und Matthäus 7,1–5 263

GEORG WITTE
Majakovskij – Jesus
Aneignungen des Erlösers in der russischen Avantgarde 287

HELMUT PFEIFFER
Salome im Fin de Siècle
Ästhetisierung des Sakralen, Sakralisierung des Ästhetischen 303

HANS JÜRGEN SCHEUER
Hermeneutik der Intransparenz
Die Parabel vom Sämann und den viererlei Äckern (Mt 13,1–23)
als Folie höfischen Erzählens bei Hartmann von Aue 337

HARTMUT BÖHME
Apostelgeschichte 19,23–20,1
Artemis Ephesia, christliche Idolen-Kritik und Wiederkehr
der Göttin 361

ALEXANDER HONOLD
Beispielgebend. Die Bibel und ihre Erzählformen 395

RICHARD SCHRÖDER
Zum Gleichnis vom Unkraut unter dem Weizen (Mt 13,24–30) 415

DANIEL WEIDNER
Geist, Wort, Liebe
Das Johannesevangelium um 1800 435

Anhang

Siglen 471
Auswahlbibliografie 473
Zu den Autorinnen und Autoren 477
Register der biblischen Namen 481
Personenregister 483

STEFFEN MARTUS und ANDREA POLASCHEGG

Das Buch der Bücher – gelesen
Einleitung

Bei aller Begeisterung über die Neuwahl eines Papstes, die der katholischen Kirche im Frühjahr 2005 eine ungeheure Medienaufmerksamkeit beschert hat – die Beschäftigung mit „Lesarten der Bibel in den Wissenschaften und Künsten" versteht sich nicht von selbst, und dies aus zwei einander widersprechenden Gründen: Da ist zum einen die Diagnose eines diffundierenden Wissens vom Buch der Bücher in Wissenschaft und Öffentlichkeit, zum anderen die nicht minder offenkundige Omnipräsenz biblischer Motive, Figurationen und Muster in Kunst und Kultur. Das Wechselspiel dieser beiden Aspekte und ihre Rückwirkung auf alle Annäherungsversuche an das Thema dieses Bandes lohnen eine genauere Betrachtung.

Bereits die seit den 1990er Jahren stetig wachsende Zahl populärer Einführungen, lexikalischer Erfassungen und anthologischer Zusammenschauen des biblischen Traditionsbestands samt seiner Adaptationen zeugt davon, dass das Zutrauen in die ‚Bibelfestigkeit' weiterer Kreise von Lesern, Bildbetrachtern oder Hörern schwindet.[1] Und die große

1 Im Überblick vgl. Georg Langenhorst: Theologie und Literatur. Ein Handbuch. Darmstadt 2005, S. 77 ff. An Überblicks- und Sammelwerken sind etwa zu nennen Peter Calvocoressi: Who's who in der Bibel. München [13]2004; Bibellexikon. Hrsg. von Klaus Koch, Eckart Otto, Jürgen Roloff u. Hans Schmoldt. Stuttgart 1992 ([1]1978); Sol Liptzin: Biblical Themes in World Literature. Hoboken 1985; Die Bibel im Verständnis der Gegenwartsliteratur. Hrsg. von Johann Holzner u. Udo Zeilinger. St. Pölten/Wien 1988; Paradeigmata. Literarische Typologie des Alten Testaments. Hrsg. von Franz Link. 2 Bde. Berlin 1989; Louis Goosen: Van Abraham tot Zacharia. Thema's uit het Oude Testament in religie, beeldende kunst, literatuur, muziek en theatre. Nijmegen 1990; Welch ein Buch! Die Bibel als Weltliteratur. Hrsg. von Wilhelm Gössmann. Stuttgart 1991; A Dictionary of Biblical Tradition in English Literature. Hrsg. von David Lyle Jeffrey. Grand Rapids/Michigan 1992; Die Bibel in der Kunst. Hrsg. von Horst Schwebel. Stuttgart 1993 ff.; Bibel und Literatur. Hrsg. von Jürgen Ebach u. Richard Faber. München 1995; Tea-Wha Chu: Der Weg zur Literaturtheologie. Eine Auswahlbibliographie für die interdisziplinäre Forschung „Literatur und Theologie". Regensburg 1996; La Bible en Littérature. Actes du colloque international de Metz. Hrsg. von Pierre-Marie Beaude. Paris 1997; Das Buch und die Bücher. Beiträge zum Verhältnis von Bibel, Religion und Literatur. Hrsg. von Bettina Knauer.

Nachfrage nach diesen Publikationen legt ferner die Vermutung nahe, dass hier in Sachen Bibelwissen tatsächlich keineswegs Eulen nach Athen getragen werden. Nicht wenige Überblicksdarstellungen zur Bibelrezeption in Künsten und Kultur erwecken bereits in ihrer Gesamtanlage den Eindruck, als sei nicht allein die Bibel selbst, sondern inzwischen auch ihre Kenntnis historisch geworden,[2] als sei das Buch der Bücher aus dem Bereich kommunikativer Gedächtnisbestände in die Sphäre des kulturellen Gedächtnisses gerutscht,[3] in den Bereich des nur mehr reflexiv Zugänglichen, wo es allein mit Hilfe massiver bildungsbürgerlicher Kanonisierungsarbeit vor dem gänzlichen Verschwinden bewahrt werden könne. Schließlich scheint auch in der bundesdeutschen Öffentlichkeit über die Diagnose, dass die Bibel nicht zum aktiven Wissenshaushalt und verfügbaren Geschichtenreservoir zumal der jüngeren Generation zählt, Konsens zu herrschen. Dieser Konsens zeigte sich noch einmal besonders eindrücklich in einer breiten und kontroversen Debatte, die im Frühjahr 2004 durch Burkhart Müllers Artikel *Wir sind Heiden. Warum sich Europa nicht auf christliche Werte berufen sollte* in der *Süddeutschen Zeitung* angestoßen worden war.

Während nämlich die zentralen Argumente sowohl Müllers als auch seiner Kritiker in erster Linie weltanschaulich fundiert waren und einander entsprechend unvereinbar gegenüberstanden, herrschte bei allem emotionalisierten Dissens zwischen den Lagern in einem Punkt auffällige Einigkeit. In seine Auflistung heute noch „gesellschaftlich wirksamer Tatbestände" aus christlichem Erbe hatte Müller Einrichtungen wie die Kirchensteuer, Sonn- und Feiertage und bestimmte Sendeplätze in öffentlich-rechtlichen Rundfunk- und Fernsehanstalten aufgenommen, um dann jedoch mit einer Bemerkung zu schließen, der auch seine schärfsten Gegner zustimmten:

> Was eindeutig nicht dazu gehört, ist die Kenntnis des konstituierenden Zentraldokuments der Religion, der Bibel. Man teste einmal an einer ostdeutschen Universität, wer noch den Schöpfungsbericht von Adam und Eva kennt? Bei einem Versuch hat

Würzburg 1997; The Bible in Literature and Literature in the Bible. Hrsg. von Tibor Fabiny. Zürich 1999; Das Buch der Bücher. Seine Wirkungsgeschichte in der Literatur. Hrsg. von Tom Kleffmann. Göttingen 2004; Die Bibel in der Kunst. Gemälde, Zeichnungen, Graphiken auf DVD-ROM. Berlin 2004.

2 Die Bibel in der Kunst. Das 20. Jahrhundert. Bildauswahl, Einführung und Erläuterungen von Horst Schwebel. Stuttgart 1994; Die Bibel in der deutschsprachigen Literatur des 20. Jahrhunderts. Hrsg. von Heinrich Schmidinger. 2 Bde. Mainz 1999; Magda Motté: „Esthers Tränen, Judiths Tapferkeit". Biblische Frauen in der Literatur des 20. Jahrhunderts. Darmstadt 2003; Christoph Gellner: Schriftsteller lesen die Bibel. Die Heilige Schrift in der Literatur des 20. Jahrhunderts. Darmstadt 2004.

3 Zu diesen Konzepten vgl. Harald Welzer: Das kommunikative Gedächtnis. Eine Theorie der Erinnerung. München 2005, S. 13 ff.

sich unter vielen hundert Studenten kein einziger gefunden, der dieses nun wirklich plastische und einprägsame Stück Literatur seinem Inhalt nach vollständig hätte referieren können. Es wäre irreführend, hier von „Atheismus" zu sprechen: Hier hat keine Entscheidung stattgefunden, hier herrscht blanke Leere.[4]

Man mag die hier diagnostizierte „Leere" aus guten Gründen zur „Lücke" abmildern oder im Gegenzug und aus ebenso guten Gründen die angenommene Beschränkung auf Ostdeutschland und die Generation der Studierenden aufheben; in jedem Fall ist das Buch der Bücher heute für viele potenzielle Leser offenbar selbst zu einem Buch mit sieben Siegeln (Off 5,1) geworden, und das Wissen um diesen Text nimmt sichtlich ab.

Dem Befund, die Bibel verliere ihre tragende Rolle für die kulturelle Selbstverständigung, steht ein anderer Befund diametral gegenüber. Er kann sich auf einen ebenso großen Konsens in Wissenschaften und Publizistik stützen. Dieser Konsens lautet: Die Bibel ist überall. Ob in der Vergangenheit oder in der Gegenwart, ob in Bild oder Text, ob erkannt oder unerkannt, in Hoch- oder Popkultur, als Zitat, Motiv, Narrativ, Form oder Thema – in der deutschen Kultur und Öffentlichkeit findet sich kaum ein Segment, in dem nicht früher oder später Biblisches begegnet. Das beginnt mit Banalitäten wie den Hiobsbotschaften, Feigenblättern und Kainsmalen unserer Alltagssprache, zieht sich weiter über vermeintliche Goethe-Zitate wie der „Krankheit zum Tode" (Joh 11,4) oder vermeintliche Kant-Erfindungen wie den Kategorischen Imperativ und lässt sich durch zahllose Adaptationen biblischer Figurationen in politischer, journalistischer und wissenschaftlicher Rede hindurch verfolgen wie etwa im Fall Adams und Evas,[5] Kains und Abels, des Auszugs aus Ägypten, des verlorenen Sohns, der Heiligen Familie,[6] der Passion oder der Apokalypse.[7] Und nach wie vor bildet die Bibel einen der größten Stoffpools der Literaturen, Künste und Popkulturen. Letzteres mag besonders auf dem Feld der Popmusik und der entsprechenden Video-Ästhetik, des internationalen Films und der Science-Fiction durchaus dem Einfluss einer US-amerikanischen Bibel-Kultur geschuldet sein, die sich von der zeitgenössischen deutschen in vielfacher Hinsicht unter-

4 Burkhard Müller: Wir sind Heiden. Warum sich Europa nicht auf christliche Wurzeln berufen sollte. In: Süddeutsche Zeitung vom 24. April 2004, S. 13 (Hervorhebung S. M./ A. P.).

5 Dazu jüngst ausführlich: Kurt Flasch: Eva und Adam. Wandlungen eines Mythos. München 2005.

6 Dazu nicht minder ausführlich: Albrecht Koschorke: Die Heilige Familie und ihre Folgen. Ein Versuch. Frankfurt a. M. ³2001.

7 Vgl. dazu exempl.: Maria Moog-Grünewald, Verena Olejniczak Lobsien (Hrsg.): Apokalypse. Der Anfang im Ende. Heidelberg 2003.

scheidet. Die omnipräsenten Christusfigurationen der Musik-Videos von REM bis zu Marilyn Manson, die dominante Abendmahls- und Passions-semantik bei so unterschiedlichen Regisseuren wie Oliver Stone, George Lucas oder Steven Soderbergh oder die Wiederkehr der Erlöserfiguren in den Familienbildern Hollywoods mögen im Rahmen deutscher Film-produktionen nur schwer denkbar sein. Diese Einsicht in eine Facette dessen, was gemeinhin „Globalisierung" genannt wird, ändert indes nichts daran, dass die Bibel mit Recht auch in den hiesigen kollektiven Bildwelten nach wie vor Omnipräsenz für sich beanspruchen kann.

Doch von wo aus, so muss man angesichts dieser gegenläufigen Befunde fragen, sollen und können die Lesarten der Bibel beobachtet werden? Eine Antwort auf diese zentrale wissenschafts- und erkenntnistheo-retische Frage stammt aus der bisweilen als Superperspektive ange-botenen Systemtheorie. Und obgleich deren stoisch gestimmter Vertreter Niklas Luhmann nicht den Verdacht erweckt, religiösen Affekten gegen-über besonders aufgeschlossen zu sein, stellen in seinen Überlegungen nicht zufällig Gott und Teufel zwei prominente Akteure. An ihrem Bei-spiel entfaltet Luhmann auch sein Konzept des Beobachters und damit eines der Zentren seiner Theorie. In der *Wissenschaft der Gesellschaft* schreibt er:

> Jede Hierarchie erfordert eine Spitze mit unerklärbaren Eigenschaften, eine oberste Position, die zugleich das Ganze und sich selber repräsentiert. [...] Jede Beobachtung und Beschreibung, die die Hierarchie nochmal transzendieren will, muß auf ein ihr übergeordnetes Prinzip rekurrieren, das ihr letzte Einheit, Wahrheit und Gutheit ga-rantiert. Und wer dann noch beobachten will auf ein nochmals Überbietendes hin – wird zum Teufel; denn einem solchen Beobachter bleibt keine andere Wahl als die Beobachtung im Schema von gut und böse und die Selbstauszeichnung als böse.[8]

Damit ist nicht allein die Frage nach der Position eines Theoretikers auf-geworfen, der das Beobachten des Beobachtens zur Denksportaufgabe bzw. zum Normalfall gemacht hat; sondern damit entschuldigt Luhmanns diabolische Erläuterung zugleich, dass – wie im Falle sämtlicher Publika-tionen zum Thema – die Beschäftigung mit der Bibel immer selektiv sein wird. Wo biblische Figurationen sich sogar in Metatheorien einschlei-chen, bleibt als Modus für ihre Beobachtung und Beschreibung nur die stets unter Willkürverdacht stehende, radikale Auswahl der Gegenstände. Und so verfolgt auch unser Band nur einige *Lesarten* eines omnipräsenten Buchs durch Künste und Wissenschaften, das sich heute vor allem da-durch auszeichnet, *nicht gelesen* zu werden.

8 Niklas Luhmann: Die Wissenschaft der Gesellschaft. Frankfurt a. M. 1992, S. 490 f. (weitere Fundstellen zu „Gott" und „Teufel" sind im Sachregister mühelos auf-findbar).

Dabei ist die widersprüchliche Figur des nicht gelesenen Buchs der Bücher keineswegs allein ein Phänomen der Gegenwart oder Symptom eines vermeintlichen Traditionsverlusts. Bereits der zweite Blick auf die Rezeptionsgeschichte der Bibel zeigt, dass ihre Faszinations- und Wirkungsgeschichte nicht allein über den Kreis der Gläubigen hinaus reicht, sondern zudem – und das ist für unsere Frage nach den „Lesarten der Bibel in den Wissenschaften und Künsten" entscheidend – noch nicht einmal notwendig an die Lektüre des biblischen Textes gebunden war. Zwei einfache Beispiele mögen das illustrieren:

Von jeher etwa gehörten zur bildlichen Grundfiguration des Sündenfalls ein nackter Mann, eine nackte Frau und ein Apfel. Diese Konstellation hat – mal mit, mal ohne Schlange – von mittelalterlichen Bibel-Illustrationen bis zu heutigen Werbespots für Fruchtjoghurt Ikonografiegeschichte geschrieben und würde wohl selbst von Burkhard Müllers studentischen Probanten zumindest irgendwie mit der Bibel in Verbindung gebracht werden. Gerade dort aber sucht man sie vergeblich. Im biblischen Eden wachsen keine Äpfel, hier gibt es nur unterdeterminierte „Früchte" (1. Mos 3,6). Und doch – wer wollte dem Apfel in der Hand Evas ernsthaft seinen biblischen Ursprung streitig machen?

Ähnliches gilt für eine ganze Reihe prominenter biblischer Figuren, die durch den jahrhundertelangen Gebrauch des Buchs der Bücher, durch seine Übersetzung in verschiedene Bildmedien, die Fortschreibung seiner Geschichten in anderen literarischen Gattungen, dem Buch entstiegen sind und ein so eigenes Leben geführt haben, dass man sie bei (neuerlicher) Lektüre des biblischen Texts kaum mehr wiedererkennt. Maria Magdalena etwa, dieser Inbegriff der betörenden Ehebrecherin und reuigen Sünderin, deren ambivalente Reize spätestens seit dem Barock die Kunstschaffenden stets aufs Neue in ihren Bann geschlagen haben, wird keinem Bibel*leser* je über den Weg laufen. Der Blick ins Buch der Bücher trifft allein auf drei verschiedene und miteinander in keiner nachvollziehbaren Verbindung stehenden Frauenfiguren – auf eine ehedem von bösen Geistern besessene Maria von Magdala unter dem Kreuz und am Grab Jesu, auf eine namenlose Ehebrecherin, die vor der Hinrichtung bewahrt wird, und auf Maria von Bethanien, die ihrem Christus die Füße salbt.[9] Erst im Laufe der Rezeptionstradition sind diese drei Frauen zu jener Einheit verschmolzen, der das Konzept „Maria Magdalena" seine bis heute ungebrochene Faszinationskraft verdankt – eine Faszinationskraft, die sich allein aus einem Wissen über die Bibel speist und aus dem biblischen Text selbst nicht ableitbar ist.

9 Vgl. dazu Art.: Maria Magdalena. In: Lexikon der christlichen Ikonographie. Hrsg. von Engelbert Kirschbaum Sj. Sonderausgabe Rom u. a. 1990, Bd. 7, Sp. 516–541.

Wagt sich die Intertextualitätstheorie an das Thema Bibel heran, dann überleben einige ihrer wissenschaftlichen Grundannahmen diesen Kontakt nicht. Mit einem Palimpsest – jenem prominenten Topos der Intertextualitätstheorie[10] – haben Bezugnahmen auf die Bibel in den Wissenschaften und Künsten jedenfalls wenig gemein. Wie die Beispiele zeigen und wie verschiedene Beiträge in vorliegendem Band weiter illustrieren, greifen diese Bezugnahmen oft genug überhaupt nicht auf den biblischen Text zurück, sondern auf Vorstellungs- und Bildwelten, die sich um ihn herum angelagert haben und seine Gebrauchsfähigkeit gerade in nicht-sakralen Zusammenhängen durch die Jahrhunderte garantierten und noch immer garantieren. Damit sind hypothetisch Einflüsse und Verkettungen gesetzt, die über das proklamierte Ende des sich als christlich (miss)verstehenden Europa deutlich hinausweisen. Von den selbst schon wieder apokalyptischen Meldungen über die kulturelle Amnesie in biblischen Dingen wird diese Perspektive allenfalls insoweit tangiert, als die Fähigkeit, die Zeichen der Bibel zu lesen, schwindet. Dies ändert indes nichts daran, dass sie vorhanden sind; und es ändert auch nichts daran, dass eine entsprechende Lesekompetenz in Bezug auf die Bibel für das Verständnis kultureller, wissenschaftlicher und künstlerischer Zusammenhänge von Vorteil ist.

Ganz besonders gilt das angesichts des Umstands, dass die Bibel in ihrer Gebrauchsgeschichte keineswegs allein die Funktion eines stets verfügbaren, frei anwendbaren und höchst produktiven Motiv-, Stoff- und Geschichtenpools innehatte. Zugleich besaß und besitzt sie – und das ist für unsere Frage nach ihren „Lesarten in den Wissenschaften und Künsten" ebenfalls entscheidend – den Charakter einer Offenbarungsschrift, eines Texts also, der nicht allein über Gott spricht, sondern in dem sich Gott selbst offenbart. Das performative Potenzial des biblischen Wortes, das sich aus seinem Offenbarungscharakter ableitet, hat seinen Gebrauch auch und gerade in nicht-sakralen Kontexten in hohem Maße mitbestimmt. Aus ihm leitet sich der wirkmächtige Topos der Bibel als paradigmatisches Buch, als Buch der Bücher, her – eine Deutungs- und Gebrauchstradition, die sich durch Luthers deutsche Übersetzung und deren historisch enge Verschränkung mit dem Buchdruck noch verstärkt hat. Von hier haben unterschiedlichste Entwicklungen ihren Ausgang genommen: etwa bestimmte hermeneutische Traditionen, das Deuten und immer wieder Neudeuten eines Textes und seines als unerschöpflich gedachten Sinns; die bildungspraktische Tradition der Fibel, jener frühneuzeitlichen Institution der Alphabetisierung, die sich in Wort und

10 Er geht zurück auf die bereits 1982 in Paris erschienenen Studie von Gérard Genette: Palimpseste. Die Literatur auf zweiter Stufe. Frankfurt a. M. 1993.

Praxis bis weit ins 18. Jahrhundert mit der Bibel deckte; die literarische Tradition der Aufnahme biblischer Dichtungsformen wie des Gleichnisses, der parallelen Komposition von Versen, der metaphorischen Bildlichkeit; die Tradition der Bibel als Reflexions- und Konstitutionsmedium von Sprecher- und Hörerpositionen, von Leserschaft und besonders literarischer Autorschaft. Im Unterschied zu den oben skizzierten Rezeptionslinien biblischer Figuren, Motive und Geschichten, gehen diese Spielarten auf das Buch der Bücher als geschriebenem Text zurück. An ihn knüpfen sie nicht primär semantisch, sondern pragmatisch an und formen sich zu einer biblisch initiierten und durch das Buch der Bücher immer neu dynamisierten Geschichte der Schreib- und Lesetechniken.

Die Modi des Gebrauchs der Bibel, die Spielarten der Umgangsformen mit dem Buch der Bücher erweisen sich bei näherem Hinsehen also als mindestens ebenso facettenreich wie das thematische Spektrum biblischer Rekurse in den Wissenschaften und Künsten. Daher haben es sich die hier versammelten Beiträge der Ringvorlesung „Lesarten der Bibel in den Wissenschaften und Künsten", die im Wintersemester 2004/05 an der Humboldt-Universität zu Berlin veranstaltet wurde, zur Aufgabe gemacht, Rezeptionslinien biblischer Texte gerade im Blick auf ihre historischen, medialen, diskursiven und ästhetischen Bedingtheiten, Effekte und Potenziale sichtbar zu machen. An die Stelle einer thematisch repräsentativen Auswahl der prominentesten Bibelpassagen tritt in der Konzeption dieses Bandes der Versuch, unterschiedliche Spielarten des *Gebrauchs* der Bibel aufzuzeigen und darzustellen. Dabei zielen die Studien auf die Vermittlung von Textkenntnissen und methodischen Vorgehensweisen gleichermaßen. Die Beiträge beziehen sich zumeist auf einen begrenzten Ausschnitt der Bibel, auf einzelne Passagen, Geschichten, Figurationen, Topoi, Motive oder Genres, die nach Möglichkeit auch selbst durch ausführliche Zitate zur Sprache kommen. Dabei werden die Leistungen und die Grenzen der jeweils thematisierten Medien und Kunstformen sichtbar, das Spezifische und der historische Stellenwert der diskutierten Phänomene sowie die Besonderheiten der jeweiligen Disziplinen, von denen aus die Bibel in den Blick genommen wird.

Wie gesagt: Es kann auch dabei nur um exemplarische Fälle gehen, nicht um das Aufstellen eines tatsächlichen Panoramas von Lesarten der Bibel. Viele biblische Erzählungen und Bücher, die eine breite und höchst eigengesetzliche Rezeptions- und Gebrauchsgeschichte durchlaufen haben, fehlen in diesem Band. So sparen die Beiträge beispielsweise Kain und Abel aus, Moses, David oder Saul, Judas, Paulus oder Maria und selbst die Apokalypse. Zwar sollen auch hier Texte der Bibel in Erinnerung gerufen und die Vielfalt der Bezugnahmen zumindest in Ausschnit-

ten beleuchtet werden; dies jedoch in erster Linie, um so die Funktions-
vielfalt und die Funktionswechsel der Bibel im Rahmen theologischer,
anthropologischer, politischer, künstlerischer, medientheoretischer, her-
meneutischer oder juridischer Diskurse vor Augen zu führen.

Ein entscheidendes Ergebnis der Studien lässt sich bereits an dieser
Stelle festhalten: Sie alle machen die Bibel als herausragenden Gegens-
tand einer „applikativen Hermeneutik" sichtbar, die den Text als immer
aktuelle Antwort an sich ständig erneuernde Fragen, Situationen und
Kontexte anpasst,[11] so dass man die Geschichte von Lesarten der Bibel
letztlich als Geschichte der Produktivität von Missverständnissen schrei-
ben könnte oder als Bewegung einer ständigen Verschiebung, Verengung
oder Erweiterung von Bedeutungen, wie sie im locus classicus des Ein-
gangsmonologs von Goethes *Faust* vorgeführt werden.[12] Darüber hinaus
zeigen die Beiträge dieses Bandes einmal mehr, dass die Kenntnis der
Bibel ganz offensichtlich nicht nur nicht schadet, sondern bisweilen so-
gar unabdingbar ist, wenn man die Vergangenheit *und* die Gegenwart im
Positiven wie im Negativen verstehen will.

Unter den vielen der bereits genannten Aspekte, welche die Bibel
zum abendländischen Buch der Bücher gemacht haben, sind vier Funk-
tions- und Gebrauchszusammenhänge, denen sich die Einzelstudien die-
ses Bandes in besonderer Weise zuwenden:

1. Mit der Bibel als Sammelbecken von Themen, Geschichten, Bil-
dern und Topoi befassen sich ERNST OSTERKAMPs Beitrag zur literari-
schen Faszinationsgeschichte der Judith-Figur und ihrem jähen Ende,
HELMUT PFEIFFERs Studie zu Salomes Aufstieg im Fin de siècle, HORST
WENZELs Aufsatz zur spannungsreichen Allegorese der Noah-Geschich-
te in der mittelalterlichen Ordnung der Welt, GEORG WITTEs Lektüre
der hybriden Transformation *Majakowski – Jesus* und HARTMUT BÖHMEs
kleine Kulturgeschichte einer vom Himmel gefallenen Göttinnenstatur.
Dabei tritt in besonders eindrücklicher Weise die Bedeutung von
Eigengesetzlichkeiten literarischer Genres, ästhetischer Konzepte, politi-
scher Gebrauchskontexte und materialer Träger der Rezeption für die
wechselvollen Schicksale der biblischen Stoffe in den Mittelpunkt.

2. Wie weitreichend die Bibel Auseinandersetzungen mit den Gren-
zen und Möglichkeiten der Hermeneutik, mit Techniken des Lesens und
der Konstitution von Sinn provoziert hat, machen der Beitrag von

11 Den Begriff der „applikativen Hermeneutik" übernehmen wir von Odo Marquard: Felix
 Culpa? – Bemerkungen zu einem Applikationsschicksal von Genesis 3. In: Text und
 Applikation. Theologie, Jurisprudenz und Literaturwissenschaft im hermeneutischen
 Gespräch. Hrsg. von Manfred Fuhrmann u. a. München 1981, S. 53–71, hier: S. 53.
12 Vgl. im Überblick: Henning Graf Reventlow: Epochen der Bibelauslegung. 3 Bde.
 München 1990 ff.

MATTHIAS KÖCKERT anhand der innerbiblischen Neulektüren der Abraham-Figur, HANS JÜRGEN SCHEUERs mittelalterliche Spurensuche einer „Hermeneutik der Intransparenz" sowie LUTZ DANNEBERGs Funktionsgeschichte der Bibel zwischen sakrosanktem und ästhetisch verwertbarem Text anschaulich.

3. Den vielfältigen Einfluss der Bibel auf die Formenwelt von Literatur und Philosophie setzen GUSTAV SEIBTs Neulektüre von Thomas Manns Josephs-Tetralogie und DANIEL WEIDNERs Studie zu Lesarten des Johannes-Evangeliums um 1800 ins Bild. Ihre mehrfachen Transformationen auf dem Feld der palästinensischen Literatur verfolgt der Beitrag von ANGELIKA NEUWIRTH und zeigt dabei ebenso wie die von RICHARD SCHRÖDER verfolgten Spuren des Gleichnisses vom Unkraut unter dem Weizen die politischen Potenziale biblischer Formen auf.

4. Die Bibel als Textmuster und als mediengeschichtlicher Textfall von Effekten und Utopien der Materialität der Kommunikation sowie der dadurch angeregten künstlerischen Produktivität illustrieren schließlich die Studie WERNER RÖCKEs zu den Traumvisionen des Danielbuchs als hermeneutischem Kampfplatz reformatorischer Positionen, RUDOLF PREIMESBERGERs zur Cappella Sistina, HERMANN DANUSERs zu Haydns *Schöpfung*, VERENA OLEJNICZAK LOBSIENs Aufsatz zur „biblischen Gerechtigkeit auf dem Theater" zwischen Matthäus und Shakespeare und ALEXANDER HONOLDs Überlegungen zur narrativen Dimension des Buchs der Bücher.

Für die erfolgreiche Durchführung der Ringvorlesung und für die Drucklegung dieses Sammelbandes haben wir vielen Beteiligten zu danken: dem Innovationsfond und dem Institut für deutsche Literatur der Humboldt-Universität zu Berlin für ihre finanzielle Unterstützung; der Evangelischen Akademie zu Berlin, der Katholischen Akademie in Berlin und der Sophien-Gemeinde, Berlin, die uns ihre Kirchen als Veranstaltungsräume zur Verfügung gestellt haben; dem Taschen Verlag (Köln) für die freundliche Genehmigung der Abbildung auf der ersten Umschlagseite,[13] Janika Gelinek, Sonja Helms, Malte Lohmann für ihre organisatorische, Annika Sindram, Christian Thomas und Ingrid Pergande-Kaufmann für ihre redaktionelle Hilfe; Brigitte Peters, die das vorliegende Buch überhaupt erst zum Buch hat werden lassen, sowie allen Beiträgerinnen und Beiträgern, die sich so engagiert auf unser Projekt eingelassen haben.

13 Die Abbildung wurde der Publikation: Im Anfang war das Wort. Glanz und Pracht illuminierter Bibeln. Hrsg. von Andreas Fingernagel, Köln u. a. 2003, S. 13, entnommen. Bildunterschrift: Neapolitanische Prachtbibel, Cod. 1191, Detail aus fol. 3v: Hieronymus übergibt einem Mönch eine seiner Schriften.

Mischmasch oder Synthese?
Der „Schöpfung" psychagogische Form*

Seit der Wiener Uraufführung am 30. April 1798 gehört das Oratorium *Die Schöpfung*, ein Werk Joseph Haydns auf eine Dichtung Gottfried van Swietens, zum Kanon der Musikgeschichte. Daher irritiert das harsche Urteil, das Friedrich Schiller, Maßstab setzender Repräsentant der Weimarer Klassik, im Anschluss an seinen Besuch der Weimarer Erstaufführung Anfang 1801 in einem Brief an Christian Gottfried Körner über das Werk fällte: „charakterloser Mischmasch".[1] (Anderthalb Jahrhunderte später wird Alfred Einstein, der Cousin des Physikers, den Satz „le style, c'est l'homme"[2] invertieren und mit Blick auf Joseph Haydns Stilpluralismus den lapidaren Satz „Originalität ist Stillosigkeit"[3] formulieren.)

* Die hier exponierte Fragestellung verdankt sich dem gemeinsam mit James Webster an der Humboldt-Universität zu Berlin im WS 2004/05 durchgeführten Seminar *Das Erhabene und das Pastorale. Zwei musikästhetische Diskursformen in Oper und Oratorium um 1800: W. A. Mozarts „Die Zauberflöte" und J. Haydns „Die Schöpfung"* und den dort von Webster entwickelten Perspektiven und zur Verfügung gestellten Quellenmaterialien. Der Autor dankt seinem Freund und Kollegen James Webster für diese äußerst großzügige und fruchtbare Form der Zusammenarbeit sehr herzlich. Fassungen des Textes hat der Autor vorgetragen: im Rahmen der interdisziplinären Ringvorlesung *Lesarten der Bibel in den Wissenschaften und Künsten* an der Humboldt-Universität im WS 2004/05 (2.2.2004, Sophienkirche), im Rahmen eines Seminars des Studienkollegs zu Berlin über *Europäische Klassiken* 18.–20.2.2005 in Chorin sowie im Rahmen des zu Ehren von Christoph Wolff am Department of Music der Harvard University vom 23.–25.9.2005 veranstalteten Kolloquiums *The Century of Bach and Mozart: Perspectives on Historiography, Composition, Theory, and Performance*. Gewidmet ist der Text dem langjährigen Freund und Kollegen Christoph Wolff.

1 Friedrich Schiller an Christian Gottfried Körner vom 5. Januar 1801. In: Schillers Werke. NA. Bd. 31. Weimar 1985, S. 1 (fortan zitiert: SNA). Zu dieser und weiteren kritischen Stimmen vgl. die informative Monographie von Georg Feder: Joseph Haydn: Die Schöpfung. Kassel u. a. 1999, S. 180–190.

2 Zu diesem Satz, der Personalität und Individualität mit der Stilkategorie verknüpft, vgl. Wilhelm Seidel: Stil. In: Die Musik in Geschichte und Gegenwart. 2. Ausgabe. Hrsg. von Ludwig Finscher: Sachteil. Bd. 8. Kassel/Stuttgart u. a. 1998, Sp. 1740–1759, hier: Sp. 1743. Seidel erläutert die rezeptionsgeschichtliche Umkehrung des in diesem Satz ursprünglich gemeinten Sinns.

3 Alfred Einstein: Mozart. Sein Charakter, sein Werk. Stockholm 1947, S. 186.

Dagegen rühmt Schiller Glucks *Iphigenia auf Tauris* als „eine Welt der Harmonie, die gerad zur Seele dringt und in süßer hoher Wehmut auflößt".[4] Vor diesem Hintergrund hat die Musikforschung sich bemüht, Schillers Verdikt über die *Schöpfung* zu erläutern; Georg Feder etwa nennt „die Mischung von biblischer Prosa und freier Dichtung, von epischer und dramatischer Gattung oder das ‚Gemisch des Kirchen- und Theaterstyls' [Johann Karl Friedrich Triest]" sowie die einer Nachahmungsästhetik verpflichteten Tierschilderungen als mögliche Referenzpunkte.[5] In der Tat: Wer sich auch nur einige wenige Stellen des Werkes vergegenwärtigt – z. B. den dynamischen Überraschungseffekt bei der Lichtwerdung,[6] das vom Kontrafagott witzig vorimitierte Löwengebrüll,[7] die endlosen Auszierungen des Nachtigallengesangs[8] oder einen der hymnisch ausgreifenden Engelschöre –, bemerkt sogleich, dass sie auf sehr Verschiedenes zielen, auf Erhabenes wie Nicht-Erhabenes, und dass daher bereits in dieser Perspektive ein Mischcharakter des Werkes hervortritt. An Haydns Persönlichkeit hat ein Zeitgenosse, der schwedische Diplomat Frederik Samuel Silverstolpe, eine vergleichbare Ausdrucksambivalenz beobachtet:

> Während des Gespräches, das darauf folgte [im Anschluss an eine Präsentation und Erläuterung des „Chaos" aus der *Schöpfung*, H. D.], entdeckte ich bei Haydn sozusagen zwei Physiognomien. Die eine war durchdringend und ernst, wenn er über das Erhabene sprach, und es war nur der Ausdruck *erhaben* nötig, um sein Gefühl in eine sichtbare Bewegung zu setzen. Im nächsten Augenblick wurde diese Stimmung des Erhabenen geschwind wie der Blitz von seiner alltäglichen Laune verjagt, und er verfiel in das Joviale mit einer Begehrlichkeit, die sich in seinem Blick malte und in Spaßhaftigkeit überging. Diese war seine beständige Physiognomie; die andere mußte angeregt werden.[9]

4 SNA, Bd. 31, S. 1. Christoph Willibald Glucks Oper *Iphigenia auf Tauris* war in einer Bearbeitung durch Christian August Vulpius wenige Tage vor der *Schöpfung*, am 27.12.1800, zur Weimarer Erstaufführung gebracht worden; vgl. S. 190. In seiner Antwort an Schiller vom 18.1.1801 bekräftigt Körner dessen antithetische Wertung: „Daß Glucks Iphigenia bey weitem genialischer ist als Haydns Schöpfung bin ich ganz überzeugt. Haydn ist ein geschickter Künstler, dem es aber an Begeisterung fehlt. Für den Musiker ist viel in diesem Werke zu studieren, aber das Ganze ist kalt." In: SNA, Bd. 39. Teil I, S. 8.
5 Feder: Schöpfung [wie Anm. 1], S. 181.
6 Nr. 1, T. 86–88. Da *Die Schöpfung* im Rahmen der *Joseph-Haydn-Gesamtausgabe* (München u. a. 1985) noch nicht publiziert ist, zitiere ich das Werk nach der Taschenpartitur, die bei der Edition Peters, Leipzig o. J., Nr. 660, erschienen ist. Um der Orientierung willen wird die Nummerierung der Partitur beibehalten, doch sei zugleich auf die Gliederung in Teile und Bilder hingewiesen (Feder: Schöpfung [wie Anm. 1], S. 31–108), die der ursprünglichen Disposition näher steht.
7 Nr. 21, T. 8–13.
8 Nr. 15, T. 119–198.
9 Zit. nach C.-G. Stellan Mörner: Haydniana aus Schweden um 1800. In: Haydn-Studien 2 (1969), H. 1, S. 1–33, hier S. 25.

Wenn solcherart eine verwandte Wechselhaftigkeit des Charakters bei Person und Musik dokumentiert ist, taucht, angeregt vom Titel der adornoschen Mahler-Monographie, die Idee einer „musikalischen Physiognomik" in Bezug auf Haydn auf.[10] Während Adorno indes auf eine allgemeine Entzifferung von Mahlers Musiksprache zielt, tritt hier ein Einzelwerk in den Blick. So möchte ich in dieser Studie untersuchen, ob und inwiefern die in der Rezeptionsgeschichte der *Schöpfung* vielfach bestätigte Seelenbewegung durch die Musik, deren Erfahrung Schiller versagt blieb, auf einem strukturellen Fundament beruht.

Ich beginne einleitend mit musikästhetischen Überlegungen zum Horizont des schillerschen Urteils um 1800 (*I.*), wende mich in einem zweiten Abschnitt den Prätexten und der Disposition des Librettos zu (*II.*), untersuche daraufhin (*III.*) im mittleren Hauptteil die antagonistische Tiefenstruktur des Oratoriums – zunächst die Genesis (Teile 1 und 2), dann den Lobgesang im Paradies (Teil 3) – und rücke abschließend die analytischen Befunde in einen rezeptionshistorischen Kontext (*IV.*).

I. Prolog: „Charakterloser Mischmasch" im Horizont der Musikästhetik um 1800

Als Schiller die *Schöpfung* im erwähnten Brief an Körner kritisierte, wählte er seine Worte mit Bedacht, denn Körner hatte wenige Jahre zuvor in Schillers Zeitschrift *Die Horen* einen Aufsatz mit dem Titel *Über Charakterdarstellung in der Musik* publiziert.[11] Diese Abhandlung, deren veröffentlichter Text Schillers und Wilhelm von Humboldts Kritik an einer (nicht erhaltenen) Erstfassung Rechnung trägt, gilt als Basis einer Musikästhetik der „deutschen Klassik".[12]

10 Theodor W. Adorno: Mahler. Eine musikalische Physiognomik, Frankfurt a. M. 1960. Vgl. Hermann Danuser: Musikalische Physiognomik bei Adorno. In: Adorno im Widerstreit. Zur Präsenz seines Denkens. Hrsg. von Wolfram Ette / Günter Figal / Richard Klein / Günter Peters. Freiburg/München 2004, S. 235–255.

11 Christian Gottfried Körner: Über Charakterdarstellung in der Musik. In: Die Horen, Tübingen 1795, 5. Stück, S. 79 ff. Zit. nach Wolfgang Seifert: Christian Gottfried Körner, ein Musikästhetiker der deutschen Klassik, Regensburg 1960, S. 147 ff.; der Abdruck bei Seifert gibt nicht den Erstdruck der *Horen*, sondern eine spätere Fassung des Textes wieder (*Ästhetische Ansichten*, Leipzig 1808, S. 67–118). Der Titel seines Buches provoziert allerdings die Frage, welche Klassik hier gemeint sei. Zur Begriffsgeschichte von „Charakter" vgl. Thomas Bremer: Art.: Charakter/charakteristisch. In: Ästhetische Grundbegriffe. Historisches Wörterbuch in sieben Bänden. Hrsg. von Karlheinz Barck u. a., Bd. 1, Stuttgart/Weimar 2000, S. 772–794, zu Körner insb. S. 788 ff.

12 Neben den beiden Hauptbegriffen, der „Weimarer" und der „Wiener Klassik" – beide Termini wurden erst ex post geprägt, der musikhistorische in den 1830er Jahren, der literaturhistorische zu Beginn der 1850er Jahre –, hat Conrad Wiedemann vor kurzem

Für Körners Begriff des „Charakters" sind vor allem zwei Punkte wichtig: die Verbindung von Ästhetik und Ethik sowie eine Vereinheitlichung des Mannigfaltigen in der Kategorie „Form". An der „Seele" werden Ethos und Pathos unterschieden: Ethos umfasst den Charakter – das Beharrliche, das Gemüt –, Pathos hingegen den wechselnden Zustand leidenschaftlicher Gemütsbewegungen. Gleich zu Beginn von Körners Beitrag findet sich eine Kritik der Tonmalerei,[13] die in der *Schöpfung* eine zentrale Rolle spielt. Eine Autonomisierung der Affekte jedoch führe, so die körnersche Argumentation weiter, zu einem „Chaos von Tönen", das bloß ein „unzusammenhängendes Gemisch von Leidenschaften" ausdrücke.[14] Den „Charakter", die Hauptkategorie der Studie, bestimmt Körner wie folgt:

> Es fragt sich also nur, ob auch in einer solchen Reihe von Zuständen, wie sie durch die Musik dargestellt wird, Stoff genug vorhanden sei, um daraus die bestimmte Vorstellung eines Charakters zu bilden. / Der Begriff des Charakters setzt ein moralisches Leben voraus, ein Mannichfaltiges im Gebrauche der Freiheit, und in diesem Mannichfaltigen eine Einheit, eine Regel in dieser Willkühr.[15]

Im Anschluss an ‚Gender-Theorien' seiner Zeit reklamiert Körner als Fundament seiner „Charakter"-Ästhetik eine Balance zwischen männlich und weiblich codierten Faktoren. So habe

> […] bald der Trieb der Thätigkeit, bald der Trieb der Empfänglichkeit das Übergewicht. Wird nun zwischen beiden ein bestimmtes fortdauerndes Verhältniß wahrgenommen, so gehört dieß zu den Merkmalen des Charakters. Daher das männliche und weibliche Ideal, und die unendlichen Abstufungen zwischen beiden. / Giebt es nun in der Musik deutliche Zeichen für ein bestimmtes Verhältnis der männlichen Kraft zur weiblichen Zartheit, so ist dadurch Charakterdarstellung möglich, welche in Ansehung dieses Merkmals völlig bestimmt ist, wenn sie gleich die Ergänzung der andern Merkmale dem freien Spiele der Einbildungskraft überlässt.[16]

Die Gender-Codierung ist auch für die *Schöpfung* bedeutsam. Schillers Vorwurf an das Werk, „charakterloser Mischmasch" zu sein, zeigt indessen an, dass der Dichter beim Anhören des Oratoriums keinerlei Eindruck eines musikästhetischen „Charakters" im Sinne der körnerschen Theorie erfahren hat, obwohl Elemente dieser (allerdings auf Instrumentalmusik bezogenen) Theorie sich in Haydns Musik nachweisen las-

auch den Begriff einer „Berliner Klassik" für ein von ihm geleitetes, seit dem Jahre 2000 laufendes Forschungsprojekt der Berlin-Brandenburgischen Akademie der Wissenschaften (*Berliner Klassik um 1800*) eingeführt. Vgl. Dieter Borchmeyer: Weimarer Klassik. Portrait einer Epoche. Weinheim 1994, S. 13–64.

13 Vgl. Seifert: Christian Gottfried Körner [wie Anm. 11], S. 147.
14 Seifert: Christian Gottfried Körner [wie Anm. 11], S. 148.
15 Seifert: Christian Gottfried Körner [wie Anm. 11], S. 155.
16 Seifert: Christian Gottfried Körner [wie Anm. 11], S. 156.

sen und Haydn in seinen Symphonien oft „moralische Charaktere" aus-
gedrückt haben soll,[17] so dass die Intentionen von Dichter und Kom-
ponist einander nicht völlig fern zu stehen scheinen. Die mäandrierende
Kurve von Charakteren und Schilderungen, die *Die Schöpfung* zeichnet,
brachte Schiller indes nicht mit der Kategorie „Charakter" in Verbin-
dung. Er ging von der italienischen Oper – namentlich vom Eindruck
Jomellis in seiner Jugend – und ganz besonders von der lyrisch-affek-
tiven Prägung ethischer Charaktere in Glucks musikalischer Tragödie[18]
aus, hatte also einen ganz anderen „Charakter"-Begriff im Blick, als er
bei Haydn vorliegt. Vor allem konzipierte Schiller in seinen *Briefen zur
ästhetischen Erziehung des Menschen* die Kunst als ein Medium von Freiheit
und Sittlichkeit – Faktoren, die in Haydns Werk keine Rolle spielen. Und
weil für seinen Kunstbegriff die konsequente Durchdringung eines
Werkes mit einer leitenden Idee grundlegend ist – auch an Goethes Ro-
man *Wilhelm Meisters Lehrjahre* hatte er eine allzu große Zufälligkeit und
Heterogenität der Handlungsführung kritisiert –[19], konnte Schiller die
Mannigfaltigkeit des Oratoriums nicht anders als „Mischmasch", d. h. als
„Durcheinander" und „Gemengsel" empfinden.[20]

Eine Betrachtung von Dichtung und Musik der *Schöpfung* soll nun in
konzeptioneller, literarischer und musikästhetischer Hinsicht einen viel-
fachen Wechsel zwischen verschiedenen Ebenen näher beschreiben, so
dass Schillers Verdikt klarer verständlich wird. Dabei stellt sich die Frage,
ob der wertneutrale Begriff „Synthese" in der Lage ist, die haydnschen
Kunstprinzipien treffender zu erfassen.

17 Georg August Griesinger: Biographische Notizen über Joseph Haydn. Hrsg. von
 Karl-Heinz Köhler. Leipzig 1975, S. 80: „Er erzählte jedoch, daß er in seinen Sinfo-
 nien öfters – moralische Charaktere geschildert habe. In einer seiner ältesten, die er
 aber nicht genauer anzugeben wußte, ist *die Idee herrschend, wie Gott mit einem verstockten
 Sünder spricht, ihn bittet, sich zu bessern, der Sünder aber in seinem Leichtsinn den Ermahnungen
 nicht Gehör gibt.*"
18 Vgl. Norbert Miller: Christoph Willibald Gluck und die musikalische Tragödie. Zum
 Streit um die Reformoper und den Opernreformator. In: Gattungen der Musik und
 ihre Klassiker. Hrsg. von Hermann Danuser. Laaber 1988, S. 109–154; sowie Carl
 Dahlhaus: Ethos und Pathos in Glucks *Iphigenie auf Tauris*. In: Die Musikforschung
 27 (1974), S. 289–300.
19 Vgl. Schiller an Goethe vom 9. Juli 1796. In: Der Briefwechsel zwischen Schiller und
 Goethe. Hrsg. von Paul Stapf. München o. J., S. 176–178.
20 Der Begriff „Mischmasch" stellt etymologisch eine lautspielerische Reduplikationsbil-
 dung des 16./17. Jahrhunderts dar. Vgl. Duden Etymologie. Herkunftswörterbuch
 der deutschen Sprache. Mannheim u. a. 1963, Art.: mischen, S. 443.

II. Das Libretto: Prätexte und musikalische Disposition

Eine erste Quelle von Synthesis stellt das Libretto des Werkes dar. Aus
einer Vielfalt prätextueller Voraussetzungen – z. B. den beiden Genesis-
Berichten und Psalmversen der *Bibel* sowie John Miltons Versepos
Paradise Lost – nimmt es Gestalt an und pluralisiert sich rezeptionsge-
schichtlich in einer Vielzahl von Übersetzungen. Dass die biblischen Prä-
texte eine in vielen Sprachen und Kulturen fest verankerte Schicht bil-
den, welche den individuellen literarischen Sprachprägungen vorangeht,
hat den Welterfolg der *Schöpfung* begünstigt.

Da die Bibel (griechisch schlicht: „die Bücher" bzw. die „Buch-Rol-
len") keinen Autor im modernen Sinn, und schon gar keinen Allein-Au-
tor, zu ihrem Urheber hat, sondern aus einer Menge von (oft anonymen)
Überlieferungen und Quellen zusammengestellt und redigiert wurde, und
da der Verfasser des Textbuches der *Schöpfung*, Gottfried van Swieten, ein
Gelehrter und adliger Kunstfreund, geschickt bereits Vorliegendes nutz-
te,[21] verliert sich hier eine multiple Autorschaft letztlich in den Spuren
der Anonymität. Als Haydn aus London, wo er die englische Oratorien-
tradition durch Werke Händels näher kennen gelernt hatte, mit einem für
Händel verfassten, von diesem aber nicht in Musik gesetzten englisch-
sprachigen Oratoriumslibretto 1795 nach Wien zurückgekehrt war,
erkannte van Swieten, der in Berlin und London in diplomatischen Diens-
ten tätig gewesen war, dessen Potential und schmiedete es für Haydn in
deutscher Sprache neu. Da die englische Vorlage nicht erhalten ist, weiß
man nicht genau, welche Strukturen und Details von Swieten selbst
stammen und wo der Librettist sich an den Prätext der verlorenen Vor-
lage angelehnt hat.

Außer der librettistischen Basis schuf van Swieten auch den institu-
tionellen Rahmen für das Werk im Kontext der Wiener Adelskultur in den
späten 1790er Jahren, in welcher Zeit Haydn, nach Mozarts Tod und vor
Beethovens Aufstieg, als der größte lebende Tonkünstler der Gegenwart
galt. Der Baron hatte, um die Musikkultur zu fördern, einen Verein der
„Associierten Herrn Cavaliers" aus Vertretern des europäischen Hoch-
adels ins Leben gerufen, der die Rahmenbedingungen für die *Schöpfung*
– und für die *Jahreszeiten*, Haydns letztes Oratorium – etablierte. Das Werk,
das später zum Kernrepertoire der bürgerlichen Musikkultur gehören

21 Eine profunde Untersuchung des Librettos, deren Ergebnisse sich mit der Argumentati-
 onsrichtung des vorliegenden Beitrags decken, stammt von Herbert Zeman: Das Text-
 buch Gottfried van Swietens zu Joseph Haydns *Die Schöpfung*. In: Dichtung und Musik.
 Kaleidoskop ihrer Beziehungen. Hrsg. von Günter Schnitzler. Stuttgart 1979, S. 70–98.

sollte, wurde also im Frühling 1798 privat für einen exklusiven Adelskreis in Wien uraufgeführt.[22]

Beide an der musikalisch-literarischen Autorschaft beteiligten Seiten haben einander gewürdigt. Van Swieten singt Ende 1798 das Lob des Tonsetzers: „[…] mit einem Worte, was immer die Kunst in jedem ihrer Zweige zu leisten vermag, findet sich hier [in Haydns letztem Meisterstück, der *Schöpfung*] im höchsten Grade vereinigt [...]".[23] Haydn seinerseits, der sich später über van Swietens Textbuch zu den *Jahreszeiten* wegen poetischer Detailmalerei bitter beklagen sollte,[24] wusste die Dichtung zur *Schöpfung* zu schätzen. Die zahlreichen Empfehlungen und Anregungen für die Komposition, die van Swieten einzelnen Libretto-Nummern beigefügt hatte,[25] griff er größtenteils auf. Entsprechend schrieb Haydns Vertrauter Georg August Griesinger einige Jahre später, als sich der Komponist für ein weiteres, jedoch nicht realisiertes Oratorium eine Dichtung Christoph Martin Wielands wünschte, an den Verleger Härtel in Leipzig:

> Haydn verlangt auch, um dem Geiste des Dichters nicht zu nahe zu treten, ein *ausführliches* Detail oder Commentar über den Text, nebst Bemerkungen, wo der Dichter ein Duett, Trio, Allegro, Ritornell, Chor u.s.w. am passendsten finde. Dadurch werde die Arbeit des Compositeurs erleichtert, und der Dichter sey genöthiget, *musicalisch* zu dichten, welches so höchst selten geschehe.[26]

Genau dies aber hat van Swieten bei der *Schöpfung* getan. Komponist und Textdichter bilden sozial und künstlerisch ungleiches, doch erfolgreiches Paar, bei dessen Kreativitätsstruktur über Gattungsvoraussetzungen und Prätexte ‚Urheber' und ‚Mehrer' – nämlich „Mehrer von Sinn"[27] – als autorschaftliche Instanzen am Werk sind.

Im Unterschied zum zweiteiligen italienischen Oratorium ist die *Schöpfung* dreiteilig angelegt. Die beiden Genesis-Teile der Bibel, einer-

22 Vgl. die Ausführungen von Feder: Schöpfung [wie Anm. 1], S. 137 ff.
23 Van Swietens auf Ende Dezember 1798 datierter Brief erschien in der *Allgemeinen Musikalischen Zeitung*, hier zitiert nach Feder: Schöpfung [wie Anm. 1], S. 176.
24 Vgl. Joseph Haydn an August Eberhard Müller vom 11. Dezember 1801. Leipzig. In: Joseph Haydn. Gesammelte Briefe und Aufzeichnungen. Unter Benutzung der Quellensammlung von H. C. Robbins Landon. Hrsg. von Dénes Bartha. Kassel u. a. 1965, S. 388–389, sowie den Herausgeberkommentar auf S. 389.
25 Vgl. Horst Walter: Gottfried van Swietens handschriftliche Textbücher zu „Schöpfung" und „Jahreszeiten. In: Haydn-Studien 1 (1967), H. 4, S. 241–277 sowie H. C. Robbins Landon: Haydn: The Years of ‚The Creation' 1796–1800. Bloomington/London 1977, S. 350 ff.
26 Griesinger an Härtel vom 21. April 1802. Zit. nach Edward Olleson: Georg August Griesinger's Correspondence with Breitkopf & Härtel. In: The Haydn Yearbook/Das Haydn Jahrbuch III (1965), S. 5–53, hier S. 37.
27 Vgl. Hans-Georg Gadamer: Wege des Verstehens. Die Deutung von Autorschaft. In: Neue Zürcher Zeitung vom 13./14.10.1984, S. 69.

seits der (später – in nachexilischer Zeit, etwa zwischen 538 und 450
v. Ch. – entstandene) erste Schöpfungsbericht (Gen 1,1–2,4a), Teil der
sog. Priesterschrift, und andererseits der (früher – um 950 v. Chr. – ent-
standene) zweite Schöpfungsbericht (Gen 2,4b–25), Teil des sog. Jah-
wisten,[28] bilden die inhaltliche Basis des Werkes insofern, als die ersten
beiden Teile der *Schöpfung* die in sechs Tagen angeordnete erste Schöp-
fungsgeschichte zum Gegenstand haben – aufgeteilt in die Tagewerke 1–4
bzw. 5–6 (der siebente Tag bleibt ausgeklammert) – und der dritte Teil
des Oratoriums Elemente des zweiten Schöpfungsberichts zum Aus-
gangspunkt nimmt, indem das Glück des ersten Menschenpaares im Pa-
radies als Idylle ausgemalt wird. Die Ausklammerung des Sündenfalls
verkehrt den theologischen Sinn der Schöpfungsgeschichte im Zeichen
von Aufklärung und Josephinismus nahezu in sein Gegenteil.[29]

In keinem der beiden Schöpfungsberichte des Alten Testaments
(1. Mos 1–2) spielt Lobgesang eine Rolle. Die priesterschriftliche Erzäh-
lung begnügt sich nach jedem Schöpfungstag mit der Feststellung: „Gott
sah, daß es gut war.“[30] Die Bibelerzählung ist in der *Schöpfung* meist als
Rezitativ so angelegt, dass die direkte Rede Gottes („Und Gott sprach …“)
wohl in feierlich gehobener Sprache, doch in keiner ästhetisch überhöhten
Form zu musikalischer Darstellung gelangt.

Ausgehend von solcher Narration entfaltet sich die haydnsche Musik
gemäß der Disposition des Librettos nach zwei unterschiedlichen Rich-
tungen – zum Sologesang einerseits, zum Chorgesang andererseits –, die
allerdings mannigfach miteinander verbunden werden. Der Sologesang
fächert sich auf in Accompagnato-Rezitativ, Arie, Duett und Terzett, am
Ende gar Quartett. Hier kommen weitere Textvoraussetzungen ins Spiel:
Auf der Basis von Miltons breiten Schilderungen in *Paradise Lost* sind die
knappen Narrationen der biblischen Schöpfungsgeschichte im Libretto
zu teils epischen, teils lyrischen „Dichtungen für Musik“ ausgestaltet und
geben in reimlosen Versen eine vorzügliche Basis für die solistische Ent-
faltung des Gesangs ab. Im dritten Teil ist Adam mit einer Bass-, Eva
mit einer Sopranpartie bedacht, um dem ersten Liebespaar, einem Paar
vor dem Sündenfall, die erotische Glut der Operndisposition Tenor –

28 Vgl. hierzu Paul Gerhard Nohl: Geistliche Oratorientexte. Entstehung – Kommentar –
 Interpretation: Der Messias, Die Schöpfung, Elias. Ein deutsches Requiem. Kassel
 u. a. 2001, S. 135–247, hier S. 183–186.
29 Vgl. Martin Stern: Haydns ‚Schöpfung‘: Geist und Herkunft des van Swietenschen
 Librettos. Ein Beitrag zum Thema ‚Säkularisation‘ im Zeitalter der Aufklärung. In:
 Haydn-Studien 1 (1966), H. 3, S. 121–198.
30 Am Ende des 1. Kapitels heißt es in Luthers Übersetzung: „Und Gott sah an alles,
 was er gemacht hatte; und siehe da, es war sehr gut.“. In: Die Bibel oder die ganze
 heilige Schrift des Alten und Neuen Testaments nach der deutschen Übersetzung
 D. Martin Luthers, Hannoversche Bibelgesellschaft, Stuttgart/Hannover 1935, S. 6.

Sopran vorzuenthalten. Die Funktion des Erzählers, in der Bibel nicht rollenmäßig konfiguriert und in *Paradise Lost* dem Erzengel Raphael übertragen, ist im Oratorium um der klanglichen Abwechslung willen in drei Solopartien (Sopran, Tenor, Bass) aufgespalten. Ursprünglich waren diese Partien in van Swietens Textmanuskript nur mit „Ein Engel" oder „Eine Stimme" bezeichnet, später – dokumentiert zuerst in dem für die Uraufführung gedruckten Textbuch – erhielten sie die Namen Gabriel, Uriel und Raphael zugewiesen, also jener Erzengel, die nicht mit dem Höllensturz und der Ausweisung aus dem Paradies befasst sind.[31] Obschon sie Namen tragen, sind die Erzengel hier charakterlos, sind keine Individuen. Insofern stehen sie quer zum Individualitätskonzept der Charakterkategorie der Weimarer Klassik um 1800. Und mag auch bei einer guten Aufführung Individualität aufgrund des sängerischen Vortrags durch Phrasierung und Timbre ins Werk eindringen, so begründet sie doch nicht dessen Kunstcharakter.

Gottes Lobpreis findet innerhalb der *Schöpfung* eine Heimstatt im Chorgesang. Die vierstimmigen gemischten Chöre, zu denen oft Solostimmen hinzutreten, beruhen auf der klassischen Quelle des Lobgesangs: den Psalmen.[32] Milton hat den ersten Schöpfungsbericht im 7. Gesang von *Paradise Lost*, wo der Erzengel Raphael die Schöpfungsgeschichte im Rückblick erzählt, durch Lobgesänge nach dem zweiten und sechsten Tag angereichert.[33] Im Oratorium *Die Schöpfung* wird – mit Ausnahme des ersten Tages – jedes vollendete Tagewerk mit einem Chor der himmlischen Heerscharen gekrönt, und diese Tendenz setzt sich im dritten Teil fort.[34]

Aufgefasst als „Epos"[35] enthält das Werk daher dichterische Strukturen mehrerer Gattungen: episch-narrative, lyrisch-schildernde, lyrisch-hymnische sowie dramatisch-dialogische. Solch plurale Disposition der

31 Vgl. Feder: Schöpfung [wie Anm. 1], S. 20 f.
32 Zu diesen und weiteren Quellen, etwa dem „Gesang der drei Jünglinge" (Dan 3,58–81), vgl. die Synopsis bei Feder: Schöpfung [wie Anm. 1], S. 194–235.
33 Vgl. Nohl: Geistliche Oratorientexte [wie Anm. 28], S. 157–162.
34 Diese Welt des Hymnus ist innerlich differenziert. Haydn ist drohender Monotonie bereits in einem früheren Werk erfolgreich entgegengetreten: in den *Sieben Worten des Erlösers*, wo er – ursprünglich ohne Dichtung – nicht weniger als sieben Adagio-Sätze hintereinander gefügt hat. „Es war gewiß eine der schwersten Aufgaben, ohne untergelegten Text, aus freier Phantasie, sieben Adagios auf einander folgen zu lassen, die den Zuhörer nicht ermüden, und in ihm alle Empfindungen wecken sollten, welche im Sinne eines jeden von dem sterbenden Erlöser ausgesprochenen Wortes lagen. Haydn erklärte auch öfters diese Arbeit für eine seiner gelungensten." So Griesinger: Biographische Notizen [wie Anm. 17], S. 32 f.
35 Vgl. Laurenz Lütteken: Joseph Haydn: Die Schöpfung – Epos als Oratorium. In: Meisterwerke neu gehört. Ein kleiner Kanon der Musik. 14 Werkporträts. Hrsg. von Hans-Joachim Hinrichsen und Laurenz Lütteken. Kassel u. a. 2004, S. 105–121.

für Musik bestimmten Dichtung ist eine Quelle für den Eindruck eines „Mischmaschs" – ein Vorwurf, den Schiller, hätte er länger gelebt, auch dem zweiten Teil der Tragödie *Faust* seines Freundes Goethe, einem Inbegriff dichterischer Synthesis, hätte machen müssen.

III. Erhabenheit und Idylle – Die antagonistische Tiefenstruktur der Komposition

„Compositio", das lateinische Wort, heißt auf Griechisch „synthesis", d. h. Zusammen-Stellung. Auf welcher Komposition in diesem Sinne also beruht die *Schöpfung*, wenn sie verschiedene Musikstile und Gattungsquellen ausschöpft? Lässt sich die Form dieses Kunstwerks so schlüssig und zwingend erfahren, dass sie Erlebnispotentiale freisetzt und Komplexität sowohl verdichtet als auch vereinfacht? Kann im Verschiedenen eine Einheit, ein Ganzes in der Heterogenität der Teile aufgezeigt werden? Erscheint hier, um auf Alfred Einstein zurückzugreifen, der Pluralismus einer „Stillosigkeit" tatsächlich als eine Quelle von „Originalität", als ein Fundament von Klassizität?

Die Form des Werkes beruht, wie James Webster und Herbert Zeman erkannt haben,[36] auf zwei antagonistischen Prinzipien, deren Ineinanderwirken regelhaft, also weder willkürlich noch chaotisch ist. Eine erste Tendenz (*Modell I*) zielt in herkömmlicher Rhetorik auf eine Klimax des Erhabenen, eine zweite Tendenz (*Modell II*) in einer gegensätzlichen Art der Rhetorik auf eine Klimax der Ruhe. Beide Tendenzen wirken gegenläufig und sind mehrfach im Werk realisiert. Sie sind nicht nur ineinander verzahnt, sondern vollziehen nach Art einer *mise-en-abyme* strukturell eine selbstreflexive Amplifikation. Sie folgen gegensätzlichen Zeiterfahrungen und heben doch ihre Zeitstrukturen in prägnanten Momenten so auf, dass sich die Extreme berühren. Die eine Tendenz erreicht ihre Klimax im hymnisch-erhabenen Chor-Stil, mehrfach im Werk, zumal bei der Repräsentation von Gottes Ewigkeit; die andere breitet sich im schönen Solo-Stil aus, wiederum mehrfach im Werk, und bringt den verzierungsreichen Einzelgesang im lyrischen Verweilen einer Fermate oder gar einer Generalpause zum Stillstand.

Die diesen Modellen zugrunde liegenden Zentralkategorien, die von der philosophischen Ästhetik um 1800 als Gegensatzpaar breit entfaltet

36 Zeman: Das Textbuch [wie Anm. 21] sowie James Webster: The Sublime and the Pastoral in *The Creation* and *The Seasons*. In: The Cambridge Companion to Haydn. Hrsg. von Caryl L. Clark, im Druck; ders.: The „Creation". Haydn's Late Vocal Music, and the Musical Sublime. In: Haydn and His World. Hrsg. von Elaine Sisman. Princeton/N. J. 1997, S. 57–102. Vgl. auch Ludwig Finscher: Joseph Haydn und seine Zeit, Laaber 2000, S. 473–488.

wurden – das Erhabene und das Schöne –, bestimmt ein zeitgenössischer Musikästhetiker, Christian Friedrich Michaelis, wie folgt:

> Das Erhabene bewegt uns tief, rührt uns innig, erschüttert uns, schlägt uns nieder, um uns die Freude der männlichen Emporrichtung und Selbsterhebung zu gewähren. Das Schöne bewegt uns leichter und sanfter, rührt uns nur mehr von der Oberfläche, als im Innersten, belebt uns ohne Erschütterung, und erhält uns in harmonischem Gleichgewicht und süßer Ruhe des Geistes.[37]

Für die Formanlage des Oratoriums ist die Tatsache bedeutsam, dass die beiden antagonistischen Strukturmodelle auf verschiedenen Ebenen wirksam werden, sowohl auf der Ebene einer einzelnen Nummer als auch auf der höheren Ebene eines Verbundes mehrerer Nummern zu einem übergreifenden Abschnitt der Form. Ihre unterschiedliche Platzierung in der *Schöpfung* wird am Klarsten ersichtlich, wenn man sie auf das vierstufige Grundschema der einzelnen Tagewerke in den Teilen 1 und 2 des Werkes bezieht:

1) Erzählung des Schöpfungsberichts: einfaches Rezitativ →
2) episch-lyrische Ausfaltung: Accompagnato-Rezitativ, Arie, Duett oder Terzett →
3) narrative Vorbereitung des Hymnus: Secco-Rezitativ →
4) Lobgesang: Chor (teils ohne, meist mit Soli)

Auf der Ebene des Einzelsatzes hat das *Modell I* seinen Ort im Abschluss eines Tagewerks im Lobgesang der Nummer 4), wo es einen Musikstil des Erhabenen ausbildet und die Form in einer Klimax vor dem Ende ihren Gipfel erreicht. Das *Modell II* hat auf dieser Ebene umgekehrt seinen Ort in der episch-lyrischen Ausfaltung der Nummer 2), wo das Erhabene den Anfang, das Schöne und Idyllische den Fortgang und Schluss eines Stücks markiert, entsprechend der Formel: Erhaben → Idyllisch/ Schön. Beim Menschen z. B. wird, dem Ablauf der Bibelerzählung folgend, erst Adam – mit „breit gewölbt' erhab'ne[r] Stirn" – vorgestellt und danach Eva als sein schönes, zierliches Pendant (vgl. Arie Nr. 24), so dass die Schöpfungswelt binär und in einem Gender-Kontrast disponiert erscheint. Die Divergenz der Richtungen beider Modelle wird ersichtlich, wenn man bedenkt, dass die Ästhetik des Erhabenen beim *Modell I* ihren wesentlichen Ort am Ende, beim *Modell II* am Beginn einer Struktur hat.

Beschränkte sich der Antagonismus der Modelle auf die untergeordnete Ebene einzelner Sätze, so erschöpfte sich der Formverlauf in einer schlichten Wellenbewegung und ließe den Hörer psychagogisch unbefriedigt. Weil jedoch die beiden Modelle komplementär auch auf einer

37 Christian Friedrich Michaelis: Ueber das Erhabene in der Musik [1801]. In: ders.: Ueber den Geist der Tonkunst und andere Schriften. Ausgewählt, hrsg. und kommentiert von Lothar Schmidt. Chemnitz 1997, S. 168–174, hier S. 168.

höheren Ebene greifen, kommen dichterisch wie musikalisch komplexere Formen und spannungsvollere Energieverläufe zustande. Unter diesem Aspekt realisiert das *Modell I* nicht nur eine Steigerung des Erhabenen innerhalb des einzelnen Hymnus bis zur Klimax kurz vor dem Ende des Satzes, sondern bildet in einer übergreifenden Kurve von der Mimesis des Schönen (*Modell II* auf Position 2) zur Klimax des Erhabenen (*Modell I* auf Position 4) einen Bewegungsverlauf über mehrere Nummern hinweg aus. Bei der Präsentation der Schöpfungsgeschichte in einzelnen Tagewerken zielt es mit rhetorischer Steigerung in der erwähnten Stationenfolge textlich-musikalisch auf den Höhepunkt des Hymnus. Innerhalb dieser übergreifenden Disposition fungiert das *Modell II* als ein Teilmoment von *Modell I*, indem es den antagonistischen Ausgangspunkt darstellt, von welchem aus der Engelslobgesang zu den Höhen seiner Erhabenheit aufsteigen kann. Und umgekehrt wird das *Modell II*, wie zu zeigen ist, in Teil 3 des Oratoriums als ein übergreifendes Strukturprinzip etabliert, so dass sich das Verhältnis der beiden Modelle umkehrt und *Modell I* zu einem Teilmoment von *Modell II* wird.

Die ästhetischen Prinzipien des Erhabenen und des Schönen, die den beiden Strukturmodellen zugrunde liegen, sind in ihren Tendenzen extrem gegensätzlich, doch herrscht zwischen ihnen keine unversöhnliche Dichotomie. Anders als in den ästhetischen Theorien der Epoche – etwa Kants *Kritik der Urteilskraft* –, wo sie einander ausschließende Gegensätze bilden, treten sie in der Wirklichkeit des Kunstwerks zusammen und verbinden ihre differenten Kräfte zu einem schlüssigen Gesamtpotential. Bereits die Zuweisung einzelner Topoi wie der eingangs erwähnten (Lichtwerdung,[38] Löwengebrüll, Nachtigallengezwitscher, Engelslobgesang) zu den Kategorien der zeitgenössischen Ästhetik mit den Begriffen „erhaben", „schön" und „charakteristisch" ist nicht frei von Ambiguitäten. James Webster hat hierfür das Begriffspaar „sublime – pastoral" (erhaben – pastoral) eingeführt und gezeigt, inwiefern Haydn in seinen späten Oratorien die ästhetischen Modi des Erhabenen und des Pastoralen planmäßig mischt, so dass diese einander keineswegs im Sinne von Antithesen wechselseitig ausschließen. Auch hat Webster das musikalisch Erhabene zu einer Typologie ausdifferenziert, innerhalb derer sogar ein pastoraler Topos wie das Löwengebrüll der *Schöpfung* aufgrund des Überraschungseffekts als Element eines ästhetisch Erhabenen gelten kann.[39] Herbert Zeman geht demgegenüber vor allem von

38 Vgl. Webster: The Creation [wie Anm. 36], S. 57–102, hier S. 64–69.
39 Vgl. James Webster: The Sublime and the Pastoral in *The Creation* and *The Seasons*, Typoskript, S. 3. Vgl. überdies William Empson: Some Versions of Pastoral. London 1935. In dem in Anm. 36 zitierten Aufsatz bietet Webster eine Fülle von Quellenbelegen zur Ästhetik des Erhabenen und unterscheidet, gestützt auf exemplarische Analy-

der dichterischen Topik aus und bezieht den Gegensatz zwischen „erhaben" und „idyllisch" auf die innere Disposition einzelner Nummern.[40] Das Erhabene innerhalb des *Modells II*, wo es ein topisch Erhabenes nach den Prinzipien der Nachahmungsästhetik ausprägt, ist ein ganz anderes als das Erhabene von *Modell I*, wo es eine durchgehende Ästhetik als eine selbständige musikalische Form- und Erfahrungskurve repräsentiert. Es gelangen hier tatsächlich sehr verschiedene Typen des Erhabenen ins kompositorische Spiel, wie sie unter den zeitgenössischen Ästhetikern zum Beispiel Michaelis beschrieben hat.[41] So bezeichnet in der Wirklichkeit des Kunstwerks das Gegensatzpaar der klassischen Ästhetik – ‚schön' versus ‚erhaben' –, das Burke und Home,[42] Kant und Schiller entwickelt haben, keine Alternative, deren Seiten einander ausschlössen, sondern gegenläufige Kräfte, die im Antagonismus zusammenwirken.

Genesis (Teile 1 und 2 der Schöpfung)

Jedes der beiden Modelle sei im Folgenden an einem Exemplum veranschaulicht und danach in seinem Reihencharakter erläutert. Ich beginne mit dem *Modell II*, das die Kurve von erhaben zu idyllisch zeichnet, und nehme als Beispiel die innerhalb des dritten Tagewerkes angesiedelte Arie des Raphael Nr. 6 zu den Worten:

Rollend in schäumenden Wellen	Die Fläche, weit gedehnt, durchläuft
Bewegt sich ungestüm das Meer.	Der breite Strohm in mancher Krümme.
Hügel und Felsen erscheinen;	Leise rauschend gleitet fort
Der Berge Gipfel steigt empor	Im stillen Thal der helle Bach.[43]

Eine Topik des Erhabenen der Natur prägen die Verse 1–6 aus (Meer, Berge, Gipfel, Strom), die Verse 7–8 jedoch eine Topik des Idyllischen (stilles Tal, heller Bach). Wie setzt die Komposition diese Poesie nun in

sen, zwischen verschiedenen kompositorischen Prinzipien bei deren Umsetzung in Haydns später Vokalmusik. Webster: The Creation [wie Anm. 36], S. 70 ff.

40 Zeman: Das Textbuch [wie Anm. 21], S. 89–96.

41 Vgl. Christian Friedrich Michaelis *Ueber den Geist der Tonkunst. Mit Rücksicht auf Kants Kritik der ästhetischen Urtheilskraft. Ein ästhetischer Versuch* [1795], *Ueber den Geist der Tonkunst. Mit Rücksicht auf Kants Kritik der ästhetischen Urtheilskraft. Zweyter Versuch* [1800] sowie die kleineren Abhandlungen *Ueber die musikalische Malerei* [1800], *Ueber das Erhabene* [1801] und *Ueber das Erhabene in der Musik* [1801]. Zit. nach Michaelis: Ueber den Geist [wie Anm. 37], S. 1–174.

42 Es ist das Verdienst von Herbert Zeman, die Bedeutung des englischen Ästhetikers Henry Home und dessen deutscher Rezeption herausgestellt zu haben; vgl. Zeman: Das Textbuch [wie Anm. 21].

43 Deutsche Textfassung nach dem Abdruck des Textbuchs bei Feder: Schöpfung [wie Anm. 1], S. 191–235, hier S. 203.

„musikalische Lyrik"[44] um? Die Arie (*Allegro assai*, 4/4-Takt, D-Tonali-
tät) beruht auf einem klaren Grundriss für die Darstellung des Erhabe-
nen und Idyllischen: Die Topik des Erhabenen durchdringt drei Ab-
schnitte konsistent, indem die Musik bei den Versen 1–2 – einschließlich
einer orchestralen Einleitung – den Sturm des bewegten Meeres malt
(d-Moll, T. 1–12, T. 13–26), bei den Versen 3–4 „der Berge Gipfel"
durch ein Streben nach oben veranschaulicht (F-Dur, T. 27–49) und bei
den Versen 5–6 den Lauf des breiten Stroms mit plastischen Melodie-
gestalten repräsentiert (von F-Dur nach d-Moll zurückmodulierend,
T. 50–72). Wenn sich darauf der dominantische Halbschluss (T. 69–72)
in die Variant-Tonart D-Dur auflöst, führt die Musik zu den beiden letz-
ten Versen der Arie (Verse 7–8), indem sie sich bei der Rückkehr zur D-To-
nalität zu etwas Neuem öffnet, den Hörer in die Sphäre der Idylle hin-
über, und setzt durch ein harmonisch vereinfachtes Pendeln zwischen
Dominante und Tonika, eine stärker in Stufen geführte Melodik sowie
eine verzierte Wiederholung der ersten Vertonung (T. 73–93 bzw. T. 93–113)
die entsprechende Topik des Textes ästhetisch um (D-Dur, T. 73–121).

Nun kann, wer will, die verschiedenen Abschnitte der Arie isoliert
hören, denn sie setzen den jeweiligen Textinhalt mimetisch schlüssig um.
Auch mag, wer ihre Ästhetik am herkömmlichen Modell der Bogenform
(A-B-A') misst, die Transformation der Topik vom Erhabenen zum
Idyllischen, wie sie hier ausgeprägt ist, als einen Widerspruch zum Pos-
tulat ästhetischer Einheit oder gar als einen „Mischmasch" empfinden,
der sich der Bestimmtheit eines Charakters entzieht. Der Kunstcharakter
der Arie erschließt sich allerdings erst aus der Dramaturgie dieser Ab-
schnittsfolge aufgrund von zwei Gegebenheiten.

Zum einen prägen die einzelnen „Bilder", obzwar sie selbständig ge-
malt sind, durch den harmonisch-tonalen Gesamtplan wie durch melo-
disch-thematische Einzelheiten einen musikalisch-internen Zusammen-
hang aus. In seinen Umrissen lässt der Tonarten- und Modulationsplan
Elemente eines „Sonatenform"-Hintergrundes erkennen, wobei der
markante Moment der „Reprise", der Augenblick, da die Haupttonika als
Variante wiederkehrt, den plötzlichen Wechsel zur idyllischen Topik be-
leuchtet. Ohne eine motivisch-thematische „Arbeit" strenger Art auszu-
prägen, tritt als wichtiges Stilmittel des Stücks zudem die Dreiklangsbre-
chung hervor. Der Beginn des Maggiore-Abschnitts erscheint so in
seiner fallenden und danach steigenden Melodiekurve als eine umriss-
hafte Variante des Arienbeginns (*vgl. Notenbeispiel 1*).

44 Zu diesem Begriff vgl. Hermann Danuser: Einleitung. In: Musikalische Lyrik. Hrsg.
 von dems. Laaber 2004, S. 11–33.

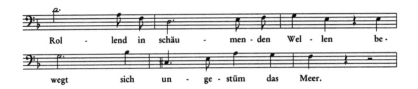

Notenbeispiel 1a: Nr. 6, T. 13–18 (Gesang)

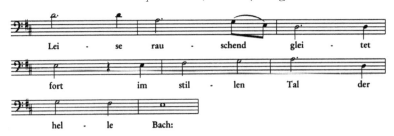

Notenbeispiel 1b: T. 75–83 (Gesang)

Auch das Material der Abschnitte 2 und 3 fußt auf Dreiklangsbrechungen: Der Beginn des dritten Abschnitts etwa ist als eine Umkehrung des Arienbeginns (d. h. Dreiklangsbrechung aufwärts, gefolgt von einem Stufenausgleich in Gegenbewegung, T. 50–52) gestaltet. Aufgrund solcher Verwandtschaften, die teils in den musiksprachlichen Grundlagen des Wiener klassischen Stils wurzeln, teils eine werkindividualisierende Kraft entfalten, wird die Bewegung des ästhetischen Subjekts vom Erhabenen zum Idyllischen von einer zusammenhängenden Konstruktion gestützt, so dass eine für Klassizität wichtige „Einheit" höherer Art zustande kommt, die der kundige Hörer allerdings nicht zu einer „kontrastierenden Ableitung" (Arnold Schmitz)[45] systematisieren sollte.

Zum anderen zeichnet das ästhetische Subjekt der Musik bei dem in Frage stehenden *Modell II* mit der Kurve vom Erhabenen zum Idyllischen eine Gemütsbewegung des Hörers vor und vertieft ihren Zielpunkt in der Idylle dadurch, dass bei den maßgeblichen Stellen des psychagogischen Vorgangs – den drei Fermaten in den Takten 91, 111 sowie 118 – eine ähnliche, wenngleich nicht identische Musik erklingt.

Die im *Notenbeispiel 2* veranschaulichte zweite Fermatenstelle variiert, wie insgesamt der Teilabschnitt, dem sie angehört, eine melodische Prägung der ersten (T. 91). Die „Stille" des dichterischen Wortes gelangt durch die Monotonie der auf einem Ton (*d*) verharrenden Diastematik zum Ausdruck, wobei dieser Ton über die Subdominantsphäre mit einem

45 Arnold Schmitz: Beethovens „Zwei Prinzipe". Berlin/Bonn 1923.

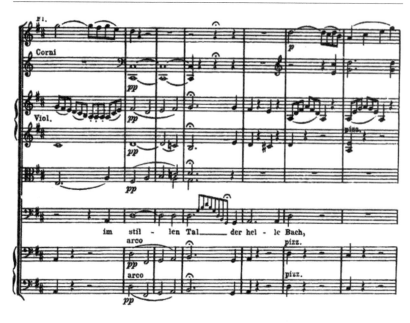

Notenbeispiel 2: Nr. 6, T. 108–114 (Partitur)

für Schlusswirkungen seit alters spezifischen Klangraum harmonisch kontextualisiert wird. Das Ornament in Takt 111 rückt die erwähnte Dreiklangsbrechung in beiderlei Bewegungsrichtung nach Art einer *mise-en-abyme* in den Vordergrund. Dieses schlichte Ornament außerhalb des regulären Metrums nimmt sich Zeit – entsprechend der von Michaelis hervorgehobenen Bedeutung des Schönen als eines „inneren Sinnes"[46] – und führt die Seele zur Ruhe, zu einer „süße[n] Ruhe des Geistes".[47] Bei der allerletzten Kadenz setzt Haydn noch eine dritte Fermate, nunmehr auf der Stufe der Dominante – die Botschaft der Psychagogik soll unzweideutig, aber niemals stereotyp sein.

Dass dieses Modell kein Einzelfall ist, sondern das Grundmuster eines dominanten Typs für das gesamte Werk umreißt, belegt die nachfolgende Übersicht (*vgl. Abb. 1*). In je drei Nummern der Teile 1 und 2 der *Schöpfung* – in stetem Wechsel zwischen orchesterbegleitetem Rezitativ und Arie – liegt es der Entwicklungskurve der Musik zu einer Ruhe-

46 Vgl. Christian Friedrich Michaelis: Einige Ideen über die ästhetische Natur der Tonkunst [1801]. In: ders.: Ueber den Geist [wie Anm. 37], S. 175–178. Es sei darauf hingewiesen, dass von Kant im Abschnitt über die transzendentale Ästhetik seiner ersten Kritik die apriorische Anschauungsform der Zeit als „innerer Sinn" bestimmt wird; Immanuel Kant: Kritik der reinen Vernunft. Hamburg 1956, S. 74–93.

47 Vgl. Anm. 37.

Klimax zugrunde. Im Rahmen dieses Beitrags muss es genügen, den „erhabenen" Beginn (A) und das „idyllische" Ende (B) des jeweiligen Textes, also die Topik der Dichtung als Voraussetzung der musikalischen Komposition, anzuführen und den Ort, da bei Haydns Komposition diese Klimax in Fermate oder Generalpause ihren jeweiligen Extrempunkt erreicht, in groben Zügen anzuzeigen:

Abb. 1: Modell II (A: erhaben → B: idyllisch) in den Teilen 1 und 2 des Werkes

in Teil 1:

Nr. 3 – Rezitativ des Raphael (43 Takte; innerhalb des 2. Tageswerkes)
A　(T. 1–26): „Da tobten brausend heftige Stürme".
B　(T. 27–43): „der leichte, flockige Schnee".
Zwei Fermaten: T. 37, T. 43.

Nr. 6 – Arie des Raphael (121 Takte, innerhalb des 3. Tageswerkes)[48]
A　(T. 1–72): „Rollend in schäumenden Wellen / Bewegt sich ungestüm das Meer".
B　(T. 73–121): „Leise rauschend gleitet fort / Im stillen Thal der helle Bach."
Eine Generalpause als Zäsur zwischen den beiden Hauptteilen in T. 72 und drei Fermaten: T. 91, T. 111, T. 118.

Nr. 12 – Rezitativ des Uriel (50 Takte, innerhalb des 4. Tageswerkes)
A　(T. 1–25): „In vollem Glanze steiget jetzt / Die Sonne strahlend auf"
B　(T. 26–36): „[…] schleicht / Der Mond die stille Nacht hindurch."
Eine durch eine Fermate verlängerte Generalpause zäsuriert die beiden Teile in T. 25.[49]

in Teil 2:

Nr. 15: Arie des Gabriel (207 Takte, innerhalb des 5. Tageswerkes)
A　(T. 1–63; T. 79–92; T. 199–207): „Auf starkem Fittige schwinget sich / Der Adler stolz".
B　(T. 64–79; T. 93–198): „[…] und Liebe girrt das zarte Taubenpaar / […] erschallt / Der Nachtigallen süsse Kehle […] ihr reizender Gesang".
Bei dieser umfangreichen Arie scheinen spätere Rekurrenzen von A (T. 79–92 sowie im Nachspiel von T. 199–207) sowie eine Fermate bereits innerhalb des A-Teils (T. 90) das Schema von *Modell II* zu durchbrechen; gleichwohl gelangt die Grundstruktur innerhalb der B-Teile mit nicht weniger als zehn Fermaten (T. 64–66; T. 93–95; T. 131; T. 147–149; T. 161; T. 176) und weitgedehnten Fiorituren auf das Allerklarste zum Ausdruck.

Nr. 21 – Rezitativ des Raphael (65 Takte, innerhalb des 6. Tageswerkes)
A　(T. 1–37): „[…] Vor Freude brüllend steht der Löwe da".
B　(T. 40–65): „[…] kriecht / Am Boden das Gewürm."
Eine Fermate in Takt 53: „sanfte [Schaf]".

48　Es sei indessen darauf hingewiesen, dass nicht jede Arie diesem Muster entspricht; vgl. Nr. 8, Arie des Gabriel.
49　Das Rezitativ findet seine Fortsetzung in einem dritten Abschnitt, in dem der „Sterne Gold" besungen wird (T. 36–50).

Nr. 24: Arie des Uriel (103 Takte, innerhalb des 6. Tageswerkes)
A (T. 1–55): „Mit Würd' und Hoheit angethan, / Mit Schönheit, Stärk' und Muth
 begabt, / Gen Himmel aufgerichtet, steht / Der Mensch, / Ein Mann, und
 König der Natur […]."
B (T. 56–103): „[…] In froher Unschuld lächelt sie [die Gattin], / Des Frühlings
 reizend Bild, / Ihm Liebe, Glück und Wonne zu."
 Die Topik des B-Abschnitts wird musikalisch aus einer Wiederkehr von A,
 welche eine Mann und Frau gemeinsame Identität des Menschseins zum
 Ausdruck bringt, erst allmählich entwickelt, bis schließlich bei den wiederholten
 Worten „Liebe" und „Wonne" die Dramaturgie des Strukturmodells greift und in
 einer Fermate in Takt 100 kulminiert.

 *

Als Beispiel für das *Modell I*, das Klimax-Modell der Engelschöre, steht
Nr. 19 ein, der erste Chor (mit Soli) aus dem zweiten Teil der *Schöpfung*
zum Text „Der Herr ist groß in seiner Macht, und ewig bleibt sein
Ruhm." Diese Nummer von 64 Takten Länge (*Vivace*, 4/4-Takt, A-Dur)
gliedert sich in zwei variiert wiederholte Teile, d. h. insgesamt vier
Abschnitte. Bereits der erste Teil (T. 1–33) lässt das diesem Modell
zugrunde liegende Strukturprinzip der Amplifikation deutlich erkennen:
Einer responsorischen Disposition gemäß eröffnet den Hymnus ein
dreistimmiger Solosatz in imitatorischem Gefüge (unter Begleitung
durch Streicher und Flöte), ab Takt 9 in Vorbereitung der Kadenz zu
ganztaktiger Homophonie gedehnt (T. 1–12); diese Musik wird vom
vierstimmigen Chor wiederholt – die Disposition von Soli und Tutti kor-
reliert mit der Gruppierung der Engel (drei Erzengel versus Engelschor) –,
wobei die Solisten sich zusätzlich am Jubel beteiligen und den Rhythmus
zu Sechzehntelphrasen beschleunigen (T. 12–24); danach treibt die
responsorische Struktur zu einem Höhepunkt, einer ersten von mehre-
ren auf die Ewigkeitsidee bezogenen Partien des Werkes (T. 25–33): Zu-
erst zieht sich der gesamte, Chor und Solostimmen umfassende Vokal-
körper, ein erstes Mal in diesem Stück, zur Homophonie zusammen,
dann spaltet er sich mit einer der „Teufelsmühle" verwandten Harmo-
nietechnik auf in zwei Schichten, eine untere der Bässe und eine obere
der weiteren Stimmen, wobei diese den Hochton *e* festhält und jene nach
einer Anfangsfigur (d – a – A) vom A aus chromatisch bis zum d an-
steigt, um danach die Kadenz herbeizuführen (*vgl. Notenbeispiel 3*):
 Es greifen hier zwei Momente ineinander: Der konstante Hochton *e*
einerseits symbolisiert bei allem Wechsel ein Ewig-Bleibendes, die mit
dem Bass fortschreitenden Harmonien andererseits symbolisieren bei
diesem Ruhepunkt zugleich einen ewigen Wandel. Im Ineinandergreifen
der bei den konträren Momente erscheint diese Musik als wahrhaft erha-
ben und bewegend.

Notenbeispiel 3: Nr. 19, T. 43–52 (Partiturausschnitt:
Solisten, Chor, Violoncelli und Kontrabässe)

Der zweite Teil dieser Nummer (T. 33–64) gliedert sich danach ähn-
lich wie zuvor der erste in zwei parallel gebaute Abschnitte – beide be-
ginnen mit einer Repetition des Tons *e*, einer musikalischen Allegorese
zum Text „Und ewig bleibt" (T. 34, T. 39–40 Gabriel), doch das respon-
sorische Verfahren des Beginns wiederholt Haydn nicht. Im Gegenteil,
eine durch die genannte Repetitionsstruktur intensiv vorbereitete raum-
greifende „Ewigkeits"-Partie erklingt bereits zum Schluss des nächsten,
dritten Abschnitts (T. 44–48), während der Schluss des Stücks demge-
genüber eher konventionell verklingt.

Insgesamt ersetzt der Chor Nr. 19 durch die Dichte des Stimmenge-
webes, das einen freien imitatorischen Satz im Wechsel mit anderen Satz-
typen kunstvoll entwickelt, sich aber niemals zu einer eigentlichen Fuge
ausbreitet, Extension durch Intension. Am Unmittelbarsten hörbar wird
diese Intensivierung an der herausgehobenen Stelle zum Wort „ewig".
Es handelt sich dabei, wie erwähnt, um die erste von mehreren solchen Partien
des Werkes, die bereits zu Haydns Lebzeiten Gegenstand von Kommen-
taren wurden. „Was mein Bruder in seinen Chören mit der Ewigkeit
treibt", so Michael Haydn, „ist etwas Außerordentliches".[50] Er hat Recht:
Der Hörer wird, mit einer Erfahrung von Ewigkeit konfrontiert, bei der
Klimax des Erhabenen aus der ihm vertrauten Ordnung herausgetrieben.

Wie die im *Modell II* analysierte Struktur einer Anti-Klimax, so ist
auch das hier betrachtete *Modell I* kein Einzelfall, sondern liegt den Chor-
Nummern der *Schöpfung* insgesamt zugrunde. Um den Zusammenhang
des Werkes zu gewährleisten, die Gefahr der Monotonie zu vermeiden
und dem Hörer eine klar nachvollziehbare „Gefühlskurve" zu vermit-
teln, hat Haydn die Hymnen der Engelschöre nach dem Prinzip einer
Amplifikation in den Teilen 1 und 2 der *Schöpfung* disponiert:

1. Teil: Nr. 4 → Nr. 10 → Nr. 13
2. Teil: Nr. 19 → Nr. 26 / Nr. 28

Ohne diese Chöre hier im Einzelnen besprechen zu können, seien im
Folgenden die wichtigsten Mittel der Amplifikationsstrategie unter Hin-
weis auf die Klimax innerhalb der einzelnen Nummern kurz skizziert.

In Nr. 4 (C-Dur, mit Sopran-Solo, 49 Takte), dem ersten dieser Chö-
re, erklingt des Schöpfers Lob aus den Kehlen der „himmlischen Heer-
scharen" so, dass zum meist homophonen Chor der Erzengel Gabriel in
solistischer Virtuosität, ein *primus inter pares*, hinzutritt. Der Höhepunkt
liegt dort, wo der Solosopran sich zum *c³* emporschwingt („Und laut
ertönt des Schöpfers Lob", T. 43–45).

50 Albert Christoph Dies: Biographische Nachrichten von Joseph Haydn, nach mündlichen Er-
 zählungen desselben entworfen und hrsg. Neu hrsg. von Host Seeger. Berlin 1959, S. 179.

Notenbeispiel 4 : Nr. 13, T. 85–95 (Klavierauszug)

Nr. 10 (D-Dur, ohne Soli, 56 Takte), der nächste Engelschor, entfaltet mit Pauken und Trompeten nach alter Tradition eine „königliche"

Klangwelt zu den Psalmworten „Stimmt an die Saiten, ergreift die Leier!
Lasst euren Lobgesang erschallen!", indem er vom homophonen Chor-
satz ausgeht, sich dann in einen Fugensatz ergießt und schließlich wieder
zur Homophonie zurückkehrt. Ein Höhepunkt ist ausgeformt beim Domi-
nantorgelpunkt (T. 40–47), der sich in eine Kadenz mit Fiorituren entlädt.

Nr. 13 (C-Dur, mit drei Solostimmen, 196 Takte), der dritte Hymnus,
bildet, als Abschluss von Teil 1 der *Schöpfung*, einen bisherigen Höhe-
punkt. Auf die Erschaffung des Kosmos mit den Gestirnen bezogen, ist
die Musik im Vergleich zu Nr. 10 zwar narrativ vereinfacht („Die Him-
mel erzählen die Ehre Gottes"), doch indem sich hier Chor und Soli,
Engel und Erzengel, zum ersten Mal in voller Stärke vereinigen, erzeugt
bereits die Besetzung eine Kulmination. Zudem wird hier das *Modell II* in
das *Modell I* einbezogen, so dass die beiden Modelle nicht mehr in Num-
mern getrennt aufeinander folgen, sondern in einen Prozess nach Art
einer *mise-en-abyme* eintreten.

In einem von den Solostimmen getragenen Mittelteil (T. 54–94, weiter-
hin in C-Dur), einer nach dem *Modell II* gestalteten Interpolation, ver-
künden die Erzengel, dass Gottes Wort weltweit „Jedem Ohre klingend,
keiner Zunge fremd" verbreitet und verstanden werde. Dieses Terzett in-
mitten eines „erhabenen" Chorgesangs führt zur Ruhe einer General-
pause, isoliert fermatengestützt die drei Solostimmen (T. 90–92), tröstet
mit „überirdischer" Schönheit, rührt die Herzen (*vgl. Notenbeispiel 4*).
Beschwörend wiederholt es die Worte „keiner Zunge fremd" Mal für
Mal so eindringlich, dass kein Zuhörer sich ausgeschlossen fühlt und jeg-
liche Distanz zur Botschaft des Herrn schmilzt. Danach kehrt der Engels-
chor zum Chorgesang nach Art des Anfangsteils zurück, doch statt einer
statischen Bogenform vollzieht die Musik in diesem letzten Teil (T. 95–
196) eine Steigerung, die – dem *Modell I* gemäß – den ersten Teil des
Oratoriums mit angemessener Emphase abrundet: Das Tempo zieht an
(*Più Allegro* statt *Allegro*), der letzte Teil erreicht einen Umfang von der
Länge der beiden vorangegangenen Teile zusammengenommen, der
Fugenstil fungiert als Mittel der Steigerung (T. 109–143), ein längerer
Dominantorgelpunkt öffnet einen tonalen Spannungsraum (T. 159–166),
und vor allem kulminiert dieser Schluss, analog zur analysierten „Ewig-
keits"-Partie, vor den abschließenden Kadenzen in einer ekstatischen
Transzendenz (T. 176–187), welche den Hörer durch eine Erfahrung des
Erhabenen aus den gewohnten Bahnen wirft.

Trotz dieser neuen Dimension des Erhabenen hat die Amplifikation
des Lobgesangs im Werk ihre Klimax damit noch nicht erreicht. Wäh-
rend die Lobgesänge in Teil 1 einigermaßen gleichmäßig verteilt sind,
gewinnen in Teil 2 die solistischen Partien gegenüber den Chornummern
der Hymnen deutlich an Gewicht – Zeichen einer Tendenz zu einer

Dominanz von *Modell II*, die sich in Teil 3 noch erheblich verstärken wird. Als Gegengewicht dazu werden in Teil 2 zwei der drei Nummern zu einem großangelegten Schlusskomplex gebündelt, den ein Kritiker wie Donald Francis Tovey als Ende des Gesamtwerkes vorgeschlagen hat.[51]

Nr. 19 (A-Dur, mit drei Solostimmen, 64 Takte) – der erste Engelschor in Teil 2 – singt das Lob des fünften Tages und bringt, wie dargelegt, erstmals im Werk die erhabene Transgression zum Wort „ewig".

Nr. 26–28: Am Ende von Teil 2, das den ersten Schöpfungsbericht der Genesis besiegelt, verbinden sich Intension und Extension zu vollen drei Nummern, deren tonartlicher Bogen (B-Dur, Es-Dur, B-Dur) mit der Konstellation von Tonika und Subdominante ein klassisches Verfahren plagaler Schlussbekräftigung auf höherer Ebene – dem Verhältnis von Tonartregionen zueinander – reproduziert. Die beim Schlussgesang von Teil 1 beobachtete Interpolation einer dreistimmigen Solopartie in den Chorgesang wird hier somit erweitert und zur Disposition dreier aufeinander folgender Nummern aufgefächert: Nr. 26 Chor (allein, 37 Takte) „Vollendet ist das hohe Werk", Nr. 27 Terzett (94 Takte) „Zu dir, o Herr, blickt Alles auf" und darauf Nr. 28 Chor (wiederum allein, 76 Takte) „Vollendet ist das große Werk". Dieser Hymnus mit einer ausgreifenden Chor-Fuge („Alles lobe seinen Namen") und einem „Alleluja", der hebräischen Chiffre des Lobpreises, gipfelt, was die Psychagogie einer Entrückung durch Musik anbetrifft, in den Takten 52–60, wo der Text die Idee des Erhabenen buchstäblich aufruft („Denn er allein ist hoch erhaben") und das einschlägige Wort im mehrstimmigen Feld mit Sforzato-Akzenten auf Vorhaltsdissonanzen (T. 55–57) hervorgehoben wird (*vgl. Notenbeispiel 5*).

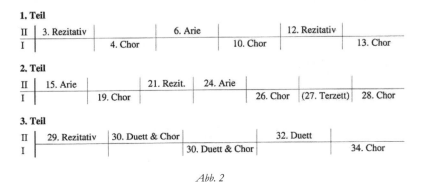

Abb. 2

Notenbeispiel 5: Nr. 28, T. 56–60 (Partitur)

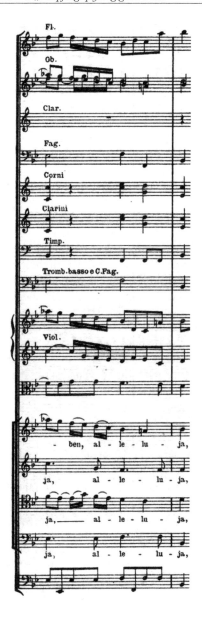

Dergestalt reproduziert sich die Disposition von *Modell I* – ein erhabenes Musikstück mit der Klimax gegen Ende – auf der höheren Ebene der Großform: Bei den sechs Nummern dieses Modells in den Teilen 1 und 2 der *Schöpfung* ist, wie gezeigt, eine amplifikatorische Strategie am Werk, die jeden Chor gegenüber dem vorangehenden in wichtigen Aspekten als eine Steigerung ausweist.

Die beiden Modelle wirken, um das bisher Gesagte zusammenzufassen, gegenläufig und bilden gemeinsam, wie eine schematische Übersicht deutlich macht (*vgl. Abb. 2*), die Tiefenstruktur des Werkes. Das *Modell I* folgt einer rhetorischen Konzeption, die mit einer Amplifikation am Schluss eine traditionelle Steigerungsanlage ausprägt und sie zugleich mit einer Klimax des Erhabenen krönt. Weil Haydn diese wirkungsästhetische Norm nicht in Frage gestellt hat, bildet die vielfache Wiederkehr des Modells mit finaler Tendenz, mit dem Lobgesang als Ziel, einen Grundpfeiler der Werkkonzeption. Das *Modell II* hat demgegenüber seinen Ort bei den solistischen Einzelsätzen, den orchesterbegleiteten Rezitativen, den Arien, Duetten und Terzetten. Seine andere rhetorische Struktur wirkt der herkömmlichen Amplifikationsidee scheinbar entgegen, bildet dabei aber eine Dehnung eigener Art aus, eine epische Amplifikation, welche lyrisches Verweilen, Entspannung, ja einen Stillstand der Zeit impliziert. In der wechselseitigen Spannung zwischen den beiden Modellen und deren Ineinandergreifen innerhalb einzelner Nummern sowie Gruppen von Nummern erwächst die Tiefenstruktur der *Schöpfung* als Werk einer klassisch individualisierten Form.

Lobgesang im Paradies (Teil 3 der „Schöpfung")

Im dritten Teil verändert sich das Strukturgefüge des Werkes. Erscheint der Lobgesang in den ersten beiden Teilen primär als chorischer und solistischer Engelsgesang, so wird er nunmehr universalisiert. Aus dem zweiten Schöpfungsbericht fließt in die Textbasis des Oratoriums die Vorstellung des Paradieses ein, doch im Gegensatz zum Alten Testament, wo der Sündenfall und die Vertreibung aus dem Paradies um der Erlösungsbedürftigkeit des Menschen willen im Mittelpunkt stehen, wird in der *Schöpfung*, von einer kurzen Warnung vor dem abschließenden Lobgesang abgesehen,[52] ein Paradies ohne Sündenfall, ohne Erkenntnis des Guten und Bösen, auch ohne sündenbeladene Sexualität mit einem glücklichen Paar *ante seductionem* breit ausgemalt – und zwar in zwei

52 Der Text des Secco-Rezitativs von Uriel (Nr. 33) lautet: „O glücklich Paar, und glücklich immerfort, wenn falscher Wahn euch nicht verführt, noch mehr zu wünschen, als ihr habt, und mehr zu wissen, als ihr sollt."

Komplexen (Nr. 29–30 bzw. Nr. 31–34), die beide in einen finalen Lobgesang münden.

Der erste Komplex verallgemeinert den Lobgesang der beiden ersten Werkteile und beglaubigt ihn aus menschlicher Perspektive. Die zuvor extensiv geschilderten Erscheinungen von Kosmos, Welt und Natur passieren hier nochmals Revue. Während dort Gottes Wort die Werke der Schöpfung etappenweise zur Existenz ruft und verbrieft, ist diese in Teil 3 als abgeschlossene Tat vorausgesetzt. Die Welt der Schöpfung wird nicht mehr „an sich", sondern „für den Menschen" betrachtet: ein zentraler Wechsel der Perspektive. Der Mensch – aufgespalten in Mann und Frau – ruft die Naturphänomene der Teile 1 und 2 in gedrängter Form, ohne episches Eigenleben, auf und fordert die Geschöpfe Gottes zum Lobpreis des Herrn auf. Alle Wesen aus Flora und Fauna stimmen durch ihre Existenzwerdung in den Lobgesang ideell ein. Das Duett mit Chor (Nr. 30) mündet responsorisch in die Quintessenz:

> Adam und Eva: „Ihr Thiere preiset alle Gott!"
> Chor: „Ihr Thiere preiset alle Gott! / Ihn lobe, was nur Odem hat!"

Im zweiten Komplex von Teil 3 rückt der Mensch noch stärker, ja ausschließlich in den Mittelpunkt. Hier vollzieht sich ein weiterer Wechsel der Perspektive in dem Sinne, dass die Phänomene der Natur nicht mehr zum Lobe Gottes existieren, sondern für das irdische Glück des Menschenpaars. Wechselreden dringen lyrisch-beschaulich in das Werk ein und erwecken durch den dialogischen Gesang eine quasi-„dramatische" Aura. Die anthropologische Wende des Lobgesangs im dritten Teil, da das Menschenpaar im liebenden Bezug ins Zentrum rückt, dokumentiert ein Ausschnitt aus dem Duett Nr. 32:

Adam. Wie labend ist Der runden Früchte Saft!	*Adam.* Der Früchte Saft,
	Eva. Der Blumen Duft!
Eva. Wie reitzend ist Der Blumen süße[r] Duft!	
	Beyde. Mit dir erhöht sich jede Freude,
Beyde. Doch ohne dich, was wäre mir	Mit dir genieß' ich doppelt sie; Mit dir ist Seligkeit das Leben; Dir sey es ganz geweiht.

Der hier beschworene Genuss des Lebens, das genaue Gegenteil einer christlichen Ethik des Verzichts, der Askese und der Diesseitsverweigerung, erscheint in diesem Duett in eine Musik umgesetzt, die dem Hörer einen entsprechenden ästhetischen Genuss bietet. Die Idee einer Dialo-

gizität, die ein und denselben musikalischen Gedanken in zwei Schichten entfaltet, um die Harmonie der Herzen klanglich greifbar zu machen, wird bei diesem Ausschnitt aus dem *Allegro*-Teil des Duetts (*vgl. Notenbeispiel 6*) im Wechsel von anfänglich imitatorischem Satz (T. 148–153; T. 162–166) und abschließend homophonem Satz (T. 153–161; T. 167–174) auf eine kunstvoll-einfache Weise ausgeschöpft. Die vier Fermaten, die im raschen Bewegungsverlauf Ruhe- und Spannungspunkte bilden, sind innerhalb der Grundtonart Es-Dur strukturell so gesetzt, dass sie die hier angesprochene „Seligkeit" nach dem von Goethe verworfenen Prinzip des „Verweile doch! du bist so schön!" in der Dehnung der Zeit, in einem Stillstand des Augenblicks auszukosten scheinen und zugleich Signale für die jeweils bevorstehenden Klangstrukturen setzen.

T. 153: Die Auffächerung eines Zwischendominantklangraums zur Subdominante As-Dur, wo die beiden Singstimmen vom Orchester noch Sukkurs erhalten, öffnet die Tonika zu der für Schlussbildungen grundsätzlich wichtigen IV. Stufe.

Notenbeispiel 6: Nr. 32, T. 146–162 (Partiturausschnitt: Eva, Adam, Violoncelli und Bässe)

T. 156–157: Die durch Septimvorhalte angereicherte Kette parallelverschobener Sextakkorde hält auf dem Dominantklang inne, eine Voraussetzung für die spätere Entladung der Sechzehntelbewegung über dem Tonika-Orgelpunkt (T. 162 ff.).

T. 170: Ein letztes Mal in diesem Abschnitt, unmittelbar vor der abschließenden Kadenzbildung, wird die *Allegro*-Bewegung auf einem Subdominant-Klang verzögert, um der Musik jene Flexibilität zu verleihen, die einem freien Dialog zweier in der Harmonie der Liebe verbundener Menschen angemessen ist.

Weil in Teil 3 der *Schöpfung* die komplementäre Tiefenstruktur der dargelegten *Modelle I* und *II* transformiert ist, wirkt er gegenüber den beiden vorangehenden Teilen des Werkes eigenständig und neu. Die Sphären des Erhabenen und des Idyllischen sind ins Humane gewendet, das Paradiesische ist zum dauernden Augenblick erhoben. Die Modelle sind also einerseits individualisiert, „vermenschlicht", andererseits auf eine noch höhere Stufe gehoben. Das *Modell II* wird in formaler Hinsicht basal und gewinnt inhaltlich durch den komplementären Gender-Gegensatz zwischen Mann und Frau an Gewicht. Insofern die beiden Teilkomplexe von Chorgesängen mit Soli abgerundet werden, wirkt das *Modell I* hier fort. Aber das Gewicht der beiden Modelle hat sich, wie gesagt, gegenüber dem 1. Schöpfungsbericht (den Teilen 1–2 des Werkes) verschoben. Ist dort das *Modell II* eine gegenläufige Funktion innerhalb des *Modells I*, so wird hier umgekehrt das *Modell I* zu einer Funktion von *Modell II*. Denn das *Modell II*, welches sich im Telos einer Idylle erfüllt, liegt mit Spannungsabfall und Beruhigung den Szenen des Paradieses insgesamt zugrunde. Dieses Modell eines Wechsels von „erhaben" zu „idyllisch" (A → B), welches bei den Teilen 1 und 2 sechs Einzelnummern zugrunde liegt, wird bei Teil 3 in der Relation der beiden Teilkomplexe zueinander (Gotteslob versus Menschenglück) reproduziert, ja es bildet sich sogar in der Tiefenstruktur des dreiteiligen Gesamtplans der *Schöpfung* so ab, dass die Teile 1 und 2 in Analogie zu einem Erhabenen, der ganze Teil 3 aber in Analogie zu einem Idyllischen begreifbar werden.

Der Schlusschor aber restituiert wieder das *Modell I*, mit der Klimax des Erhabenen am Ende des Werkes. Hier vor allem greift die Komposition von „Ewigkeit" in einem sowohl mimetischen als auch transgressiven Modus des erhabenen Außer-sich-Seins. In umgekehrter Analogie zur Verlangsamung des Zeitgefühls bis zum völligen Stillstand beim *Modell II* bildet die musikalische Psychagogie bei der allerletzten Nummer des Werkes eine extreme Klimax aus. Dieser Schlusschor (mit Soli und vollem Orchester) beginnt homophon als Einleitung zum Text „Singt dem Herren alle Stimmen! Dankt ihm alle seine Werke! Laßt zu Ehren seines Namens Lob im Wettgesang erschallen." (T. 1–9) Der darauf folgende Hauptteil (T. 10–83) entfaltet eine Musikästhetik des Erhabenen nach allen Regeln der Kunst im fugierten Stil zu den Worten „Des Herren Ruhm, er bleibt in Ewigkeit. Amen." Dabei zählt der Fugenstil, um

noch einmal den Musikästhetiker Michaelis zu zitieren, exemplarisch zu
den Techniken, die eine Evokation des Musikalisch-Erhabenen ermöglichen:

> Uebrigens ist der erhabene Styl der Musik im Ganzen zugleich der *einfachste*. Diese
> Einfachheit leidet nicht durch die Mehrheit und Verschiedenheit der Stimmen, welche
> sich z. B. in Händelschen oder Sebast. Bachischen Fugen vereinigen, gleichsam durch-
> kreuzen und dadurch in das Ganze viel Mannichfaltigkeit zu bringen scheinen. Vielmehr
> behauptet eine solche Fuge in allen ihren Stimmen denselben festen Gang, und drückt
> immer den nämlichen Hauptsatz aus. Die sonderbaren Verwicklungen und Entwicklun-
> gen ihrer Harmonieen aber dienen nur, die hohe Einheit des Ganzen recht wahrnehmbar
> zu machen, und bieten der Einbildungskraft Stoff zum Staunen und zur Verwunderung
> dar. Es herrscht das Furchtbar-Erhabene in solcher Musik, indem sich unerwartet aus
> einzelnen einfachen Tönen (durch den allmählichen Beytritt neuer Stimmen) eine immer
> mächtigere Masse von Harmonie und Melodie zu entwickeln scheint, indem der Geist
> gleichsam durch große Wirkungen aus kleinen Ursachen überrascht und durch das
> schnelle Anwachsen großer Empfindungen beynahe außer Fassung gesetzt wird.[53]

Da die Rollen der Solisten in der *Schöpfung* ausgespielt haben, wird nun-
mehr mit der Erweiterung auf vier Solostimmen – erstmals im Werk und
zugleich als letzte Kulmination – zwischen Soli und Chor ein Gleichge-
wicht der Stimmenzahl erreicht, welches eine ausbalancierte responsori-
sche Komposition mit zwei Klangkörpern von Soli und Tutti sowie ein
antiphonisches Musizieren zu je zwei Stimmpaaren innerhalb des Solo-
blocks (z. B. T. 60 ff.) erlaubt. Auch bei dieser Fuge (T. 10 ff.) wird der
Schluss durch eine Orgelpunktpartie auf der Dominante von B-Dur
(T. 55–58) vorbereitet und durch eine aus der doppelchörigen Setzweise
zwischen Solo- und Tuttigruppe hervorgehende homophone Klimax ge-
staltet, bei der die Solostimmen im Chor aufgehoben sind. Hier erklingt,
am Ausgreifendsten zum letzten Mal, ein erhabenes Emblem von „Ewig-
keit" (*vgl. Notenbeispiel 7*).
 In den Takten 70–73 singt der Chor nur einen einzigen Ton, die auf
drei Oktaven verteilte Tonqualität *es*, innerhalb von B-Dur die Subdomi-
nant-Stufe. Zu diesem lange gehaltenen Ton, dessen Dauer die Bedeu-
tung des gesungenen Wortes ästhetisch symbolisiert, treten zwei Klang-
vorgänge: zum einen in den oktavverdoppelten Oberstimmen eine Kette
fünf fallender Terzschritte mit Sforzato-Akzenten auf den guten Zähl-
zeiten (T. 69–71), ein erhabener Niedersturz, der die Melodik-Regel kom-
plementärer Bewegungsrichtung aufhebt, und zum anderen durch Ver-
stärkung der Terzkette in der Untersexte eine Harmoniebewegung,
welche Es-Dur, die Subdominante der Grundtonart, als eine lokale Zwi-
schenregion ausbaut, den Hörer damit aus den gewohnten Bahnen wirft,
„beinah außer Fassung setzt" und ihn noch dort, wo er eine Fortsetzung
der lokalen Subdominante (As-Dur) erwartet (T. 74), mit einer Zwischen-

53 Michaelis: Ueber das Erhabene [wie Anm. 39], S. 172 f.

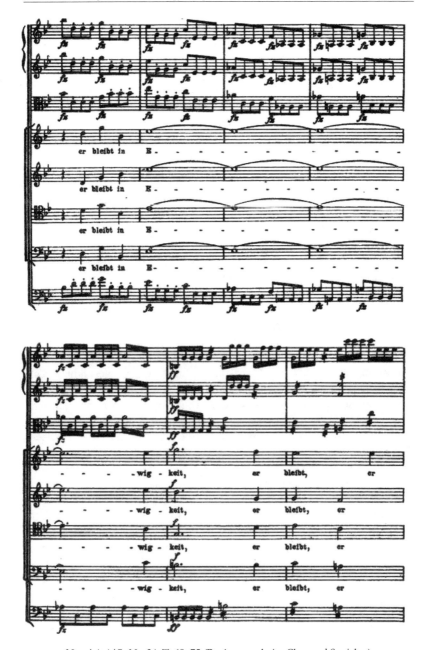

Notenbeispiel 7: Nr. 34, T. 69–75 (Partiturausschnitt: Chor und Streicher)

dominante zum Trugschluss zur sechsten Stufe (c-Moll) überrascht, um
sich erst danach aus der lokalen Zwischenregion Es-Dur wieder zur Grund-
tonika B-Dur zurückzuwenden.

Doch analog zu den Befunden beim *Modell II*, wo der Stillstand der
Zeit sich vor dem eigentlichen Ende der Musik ereignet, bildet hier die
Klimax nicht das faktische Ende des Werkes. Bei beiden Modellen ste-
hen demnach die Extrempunkte ihrer Strukturen, in idealtypischer Kon-
struktion, vor den abschließenden Kadenzen. Die Konvention des Ka-
denzrahmens garantiert, dass die beiden antagonistischen Modelle, wenn
sie ihre gegensätzlichen Spannungskräfte sehr weit ausschöpfen, nicht
völlig auseinanderdriften. Das musiksprachliche Einheitsprinzip der Kadenz
verklammert das Werk und bewahrt es so vor einem Auseinanderbre-
chen in divergente Teile und disparate Prinzipien. Die hier rekonstruierte
Tiefenstruktur aber ist ausgefaltet mit einer beispiellosen kompositori-
schen Sicherheit, die, ein Künstlerleben krönend, vokale und instrumen-
tale Gattungselemente gleichermaßen einbezieht. Dies sichert der *Schöpfung*
den Rang eines klassischen Werkes.

IV. Epilog: Klassik im europäischen Horizont

Ernst Ludwig Gerber hat im frühen 19. Jahrhundert Haydns „große
Kunst in seinen Sätzen öfters bekannt zu scheinen" gerühmt.[54] Ver-
gleichsweise einfach ist wohl auch das hier vorgestellte Modell einer
antagonistischen Tiefenstruktur der *Schöpfung*. Es hat die Erfolgs-
geschichte des Werkes initiiert, zugleich aber auch deren Grenzen
bestimmt. Musikalische Form dient hier der Psychagogie. Seelen-
bewegung, religiöse Rührung, Affektion des Gemüts sind ihre Beweg-
gründe. Van Swietens und Haydns Psychagogie lässt gegensätzliche
Kräfte wirksam werden: Die eine Kraft wühlt auf und zeitigt in der Er-
fahrung des Erhabenen ein „Außer-sich-Sein", die andere Kraft beruhigt
und führt den Hörer in der Erfahrung des Schönen „zu sich selbst"
zurück.

Damit wird Musik zu einem Medium der Selbsterfahrung. Die psy-
chagogische Form ist kein bloßes „Spiel", wie es Mitte des 19. Jahrhun-
derts Eduard Hanslick in seiner Abhandlung *Vom Musikalisch-Schönen* in
der Nachfolge Kants und Schillers postulierte. Die Dimensionen der Got-
teserfahrung im Erhabenen und des Menschenglücks im Schönen schlie-
ßen sich nicht aus, sondern ergänzen einander notwendigerweise. Gattungs-

54 Ernst Ludwig Gerber: Historisch-biographisches Lexikon der Tonkünstler [1790–
 1792]. Hrsg. von Othmar Wesseley. Teil 1. Graz 1977, Sp. 610.

und Stilpluralität sind Vehikel einer solchen musikästhetischen Psycha-
gogie, welche die Form – ein „Geheimnis den meisten"[55] – zu ihren
Zwecken nutzt. Kohärenz ist dabei, auch nach Haydns eigenem Urteil,[56]
entscheidend. Die Einzelheiten addieren sich nicht zu einer uferlosen
Fülle, gar zu einem „Chaos" (um an Körner zu erinnern)[57]. Sie unter-
liegen vielmehr einer geradezu strategischen Planung, die sie plausibel,
folgerichtig und überzeugend in eine Erfahrungskurve einbindet.

Ausgerechnet in der Geburtsstunde des deutschen Nationalismus um
1800 entstand mit der *Schöpfung* ein Werk, das in Genese und Rezeption
einen dezidiert europäischen Horizont eröffnet.[58] Eine musikalische Natio-
nalgeschichtsschreibung, zwei Jahrhunderte lang praktiziert, greift zu kurz.
Eine aus Italien stammende, durch Händels Wirken in England zu para-
digmatischer Bedeutung gelangte Gattung formiert Haydn hier zu seinem
ersten deutschsprachigen Oratorium. Hätte Händel den für ihn verfass-
ten Oratorientext „wegkomponiert" – mit diesem Ausdruck benannte
Mahler gegenüber Bruno Walter die Aufhebung des Höllengebirges im Kopf-
satz seiner Dritten Symphonie[59] –, so gäbe es keine haydnsche *Schöpfung*.

Im Siècle des lumières und im Horizont der europäischen Freimau-
rerbewegung erhält die Lichtwerdung aus dem Chaos einen Sinn, den sie
in der Genesis und der früheren Überlieferung nicht hatte. Die Art und
Weise, wie die Prätexte der Bibel und von Milton im Textbuch umge-
dichtet sind, schafft eine Distanz zum orthodoxen Christentum, die eine
religiöse, aber nicht kirchlich-konfessionell gebundene Rezeptionsge-
schichte in Gang setzt. Deren Horizont ist transnational. Bereits die von
Haydn im Selbstverlag veröffentlichte Erstausgabe der Partitur enthält
den Text zweisprachig, Deutsch und Englisch. Und nachdem sich die
Kunde von Haydns neuem Werk wie ein Lauffeuer durch Europa ver-

55 „Den Stoff sieht Jedermann vor sich, den Gehalt findet nur der der etwas dazu zu
 thun hat, und die Form ist ein Geheimniß den meisten." Goethe: Über Kunst und
 Alterthum. Bd. 5. 3. Heft 1826, zit. nach: ders.: Ästhetische Schriften 1824–1832: Über
 Kunst und Altertum V–VI. Hrsg. von Anne Bohnenkamp. Frankfurt a. M. 1999, S. 206.
56 So nach dem Zeugnis Griesingers: Biographische Notizen [wie Anm. 17], S. 78–81.
57 Vgl. Anm. 14.
58 Vgl. u. a. Carl Dahlhaus: Europäische Musikgeschichte im Zeitalter der Wiener Klas-
 sik [1982]. In: Carl Dahlhaus. Gesammelte Schriften in 10 Bänden. Hrsg. von Hermann
 Danuser. Bd. 3: Alte Musik. Musiktheorie bis zum 17. Jahrhundert – 18. Jahrhundert.
 Laaber 2001, S. 645–660; Ludwig Finscher: Klassik. In: Die Musik in Geschichte und
 Gegenwart. Allgemeine Enzyklopädie der Musik, 2. Ausgabe. Hrsg. von dems.: Sach-
 teil. Bd. 5. Kassel u. a. 1996, Sp. 224–240; sowie: Klassik im Vergleich. Normativität
 und Historizität europäischer Klassiken. Hrsg. von Wilhelm Voßkamp. Stuttgart 1993;
 Anselm Gerhard: London und der Klassizismus in der Musik. Die Idee der ‚absoluten
 Musik' und Muzio Clementis Klavierwerk. Stuttgart 2002.
59 Bruno Walter: Gustav Mahler. Ein Porträt. Berlin u. a. 1957; erw. Neuaufl. Wilhelms-
 haven 1981, S. 30.

breitet hatte, folgten Übersetzungen in weitere europäische Sprachen, die entsprechende Aufführungstraditionen nach sich zogen. Griesinger überliefert des Komponisten Überzeugung:

> [...] wenn ein Meister ein oder zwei vorzügliche Werke geliefert habe, so sei sein Ruf gegründet; seine *Schöpfung* werde bleiben, und die *Jahreszeiten* gingen wohl auch noch mit.[60]

Die *Schöpfung* war also von Anfang an ein klassisches Werk von europäischem Ruf, entgegen der These Martin Walsers, ein Klassiker – er bezieht sich allerdings auf Dichter – sei immer zuerst der Klassiker einer Nation.[61] Dies heißt nicht, dass das Oratorium überhaupt ohne Kritik aufgenommen worden wäre, entsprechend den Kriterien, die Wilhelm Voßkamp für die Entstehung von Klassik und deren Begründung in einem Prozess der Kanonbildung geltend macht.[62]

Überall hielten ihm Kritiker Argumente entgegen, die sie aus den Maßstäben ihrer Klassiker abgeleitet hatten: In England entsprach die *Schöpfung* nicht dem kanonischen Rang Händels als Oratorienkomponisten, in Frankreich nicht dem Range des als Klassiker der musikalischen Tragödie verehrten Gluck, in Italien (und europaweit in den Augen der Anhänger der italienischen Oper) nicht den von Sacchini gesetzten Kriterien einer vollendeten Melodik.[63] Und es gab Vorbehalte seitens der Kirche: Nicht überall durfte man das Werk in einem Kirchenraum zur Aufführung bringen. Ein Verbot aus Prag veranlasste den gläubigen Katholiken Haydn dazu, sein Credo einer religiösen musikalischen Psychagogie in sehr deutlichen Worten zu statuieren:

> Seit jeher wurde die Schöpfung als das erhabenste, als das am meisten Ehrfurcht einflössende Bild für den Menschen angesehen. Dieses große Werk mit einer ihm angemessenen Musik zu begleiten, konnte sicher keine andere Folge haben, als diese heili-

60　Griesinger: Biographische Notizen [wie Anm. 17], S. 73.
61　Martin Walser: Was ist ein Klassiker? In: Warum Klassiker? Ein Almanach zur Eröffnungsedition der Bibliothek deutscher Klassiker. Hrsg. von Gottfried Honnefelder. Frankfurt a. M. 1985, S. 4.
62　„Stets unmittelbar verknüpft mit ‚Klassik' sind Kanon und Kanonisierung. Die Privilegierung einer Gruppe von Autoren oder Werken ist die Voraussetzung für die Konstitution von ‚Klassik'. Dies setzt einen Innovationsakt und damit die Abgrenzung gegenüber anderen Traditionen voraus und zugleich das Herausgehobensein einer begrenzten Zahl von Gründerfiguren. In einem ersten Schritt der Primärrezeption kommt es darauf an, daß ein bestimmter Rezipientenkreis diese Autoren und Werke anerkennt bzw. als Musterautoren zu legitimieren vermag im Sinne eines neuen beständigen Wert- und Sinnsystems. Erst dann läßt sich – nach dem Abschluß einer ‚innovativ-produktiven Phase' eine Textgruppe als Kanon etablieren." Wilhelm Voßkamp: Art.: Klassisch/Klassik/Klassizismus. In: Ästhetische Grundbegriffe [wie Anm. 11], Bd. 3, S. 289–305, hier S. 297.
63　Vgl. hierzu die Belege bei Feder: Schöpfung [wie Anm. 1], S. 179 ff.

gen Empfindungen in dem Herzen des Menschen zu erhöhen, und ihn in eine höchst empfindsame Lage für die Güte und Allmacht des Schöpfers hinzustimmen. – Und diese Erregung heiliger Gefühle sollte Entweihung der Kirche sein? […] ich bin überzeugt, daß […] die Menschen mit weit gerührterm Herzen aus meinem Oratorio als aus seinen Predigten herausgehen dürften, und daß keine Kirche durch meine Schöpfung je entheiligt, wohl aber die Anbethung und Verehrung des Schöpfers dadurch eifriger und inniger in einer solchen heiligen Stätte erzielt werde.[64]

In der Tat: Die Bedeutung der *Schöpfung*, wie die des *Messias* oder des *Deutschen Requiems*, für eine Geschichte der Religiosität in Europa, und in Deutschland zumal, lässt sich in gar keiner Weise überschätzen. Was Schiller als „Mischmasch" bezeichnet hat, der skizzierte Wechsel der musikalischen Diskursebenen, die im Ineinandergreifen der beiden antagonistischen Modelle die Tiefenstruktur des Werkes konstituieren, gründet – so das Resultat dieser Studie – in einer spezifischen Kraft zur Synthese: Der künstlerische Rang der *Schöpfung* beruht damit auf einer Konzeption eigenen Rechts. Die doppelte Physiognomie des Komponisten, die – wie eingangs erwähnt – ein Zeitgenosse beobachtet hat, findet ihre gesetzmäßigen Korrespondenzen auf der Ebene des Kunstwerks.

Ein halbes Jahrhundert nach der Uraufführung, Ende Dezember 1848, formulierte der Musikkritiker Eduard Hanslick eine scharfe Kritik, nicht an Eigenheiten des Werkes selbst, sondern am Verlauf einer Rezeptionsgeschichte, welche in Wien durch eine ausschließliche Fokussierung auf dieses eine Oratorium in eine Art Sackgasse geführt habe. Es offenbart sich hierin die Erstarrung eines klassischen Werkes in rezeptionsgeschichtlich fragwürdiger Klassizität:

Das Wiener Musik-Publikum hat, statt wachsamen Blickes in dem lebendigen Strom der Zeit fortzusegeln, sich in Einen festen Punkt der Kunstgeschichte festgerannt; ob dieser eine blühende Insel oder eine Sandbank ist, gilt für den künstlerischen Fortschritt gleich. […] Das ausschließliche Verweilen auf einem und demselben Werke, und wäre es noch so trefflich, macht *bornirt*, im etymologischen und eigentlichen Sinne des Wortes. […] Trotz alledem aber sind wir schwächeres Geschlecht der Jetztzeit nicht so arm, als jene Herren der Schöpfung uns möchten glauben machen.[65]

Und die *Schöpfung* heute? Stück für Stück wird davon in Frage gestellt, beide Modelle stehen im Kreuzfeuer der Kritik: Das *Modell I*, das im hymnischen Lobgesang kulminiert, wird als abgegriffene Steigerungsform einer überholten Rhetorik bewertet, das *Modell II*, das im Idylli-

64 Joseph Haydn an den Schulmeister Karl Ockl vom 24. Juli 1801. Plan (Böhmen). Zit. nach: Haydn: Gesammelte Briefe [wie Anm. 24], S. 373.

65 Eduard Hanslick: [Musik. Die Schöpfung. Oratorium von Jos. Haydn. Aufgeführt am 22. und 23.12.1848]. In: Beilage zur Wiener Zeitung v. 28.12.1848. Zit. nach Eduard Hanslick. Sämtliche Schriften. HKA. Bd. I,1: Aufsätze und Rezensionen 1844–1848. Hrsg. und kommentiert von Dietmar Strauß. Wien u. a. 1993, S. 211–215, S. 212.

schen zur Ruhe gelangt, als Palliativ eines „affirmativen Charakters der
Kultur" (Marcuse)[66] verworfen und als Ausprägung eines Gender-Vor-
urteils bekämpft, weil es ein Herrschaftsgefälle des Mannes über die Frau
zu einem künstlerischen Modell verallgemeinert, statt es zu beseitigen.
Auch hat in einer Zeit, da die Natur durch aussterbende Arten von Lebe-
wesen als bedroht, durch Katastrophen – Erdbeben, Tsunamis, Hurri-
cans etc. – als bedrohend erfahren wird, das aufgeklärt optimistische
Weltbild des Werkes einen schweren Stand. Aber die Musik besitzt eine
überhistorische Macht. Und wer sich den Wirkungskräften ihrer Psy-
chagogie nicht verschließt, den bzw. die wird noch heute der *Schöpfung*
Lobgesang in eine utopische Welt entrücken.

66 Herbert Marcuse: Über den affirmativen Charakter der Kultur [1937]. In: Aufsätze
 aus der Zeitschrift für Sozialforschung 1934–1941. Frankfurt a. M. 1979, S. 186–226.

Noah und seine Söhne oder
Die Neueinteilung der Welt nach der Sintflut

I. Vorwort: Die Wiederkehr der Religionen

Wir leben in einer säkularisierten Gesellschaft, aber die Geschichten der Bibel wirken nach, nicht nur in Bildern und Texten, sondern auch im politischen Raum, in der Selbstdeutung des christlichen Europa gegenüber anderen Kontinenten und Völkern ebenso wie in der zunehmenden Bedeutung des christlichen Fundamentalismus in den USA. Die Entkoppelung von Staat und Religion und die Privatisierung der Religionsausübung haben lange darüber hinweggetäuscht, wie sehr religiöse Themen unsere Kultur und Politik durchdringen. Das hat sich inzwischen radikal geändert. Die Anschläge vom 11. September 2001, als islamische Terroristen die Vereinigten Staaten attackierten, hat unsere Selbst- und Fremdwahrnehmung sensibilisiert, unsere Ignoranz gegenüber dem Islam offen gelegt und in der Rückbesinnung auf die westliche Kultur zu einer neuen Aufmerksamkeit für das Nachwirken der Religionen in unserem eigenen Erfahrungsbereich geführt: „Deutlich wurde, daß das Selbstverständnis des modernen Europa als säkulare Kultur auf einer Täuschung beruht",[1] auf der Gleichsetzung von Entchristianisierung und Verweltlichung. Der Fortbestand religiöser Praktiken erschien in der öffentlichen Meinung grundsätzlich „als Privatangelegenheit oder als Anachronismus einzelner Gemeinschaften bzw. fremder Religionen".[2] Die jüngsten Auseinandersetzungen um die europäische Verfassung, der sog. Kopftuchstreit und die Diskussionen um den Beitritt der Türkei zur Europäischen Union haben jedoch deutlich werden lassen, „wie sehr die Institutionen und Konventionen der westlichen Demokratien durch christliche Traditionen grundiert sind", so dass Säkularisierung auch als Prozess einer damit verbundenen ‚Verchristlichung der Gesellschaft' untersucht werden muss: „so, wenn tradierte religiöse Ideen (wie Schöp-

1 Sigrid Weigel/Karlheinz Barck: Ankündigung zu einer Tagung des Zentrums für Literaturforschung Berlin über das ‚Nachleben der Religionen' vom 14.–16.10.2004, o. S.
2 Weigel/Barck: Ankündigung [wie Anm. 1], o. S.

fung und Erlösung) in profanen Kontexten – neben der Politik vorzugs-
weise in Literatur und Künsten – neu besetzt werden; so aber auch, was
die Genese vieler kultureller Praktiken und Symbolsysteme aus der Reli-
gion betrifft."[3]

Der Tod von Papst Johannes Paul II. am 2. April 2005 hat die
säkulare Täuschung noch einmal offen gelegt, hat sichtbar gemacht, dass
die neue Aufmerksamkeit für die Religion, die neue Faszination für das
Religiöse, auf einer breiten öffentlichen Resonanz aufruht. „Religion löst
kein Gähnen mehr aus",[4] konstatiert der Soziologe Hans Joas. Das
öffentliche Leiden und Sterben des Papstes habe den Glauben aufgewer-
tet als eine Kraft zur Bewältigung von Leid und Todesangst. Insofern sei
der Papst „nicht nur der Visionär einer christlichen Re-Evangelisierung",
er habe auch immer „den Gedanken verteidigt, daß jeder Mensch ganz
allgemein einen Transzendenzbezug" brauche.[5] Joas konstatiert: „Die
Medien sind voll mit glaubensbezogenen Themen. Hand in Hand damit
geht eine zunehmende gesellschaftliche Skepsis, ob der Abbruch religi-
öser Traditionen wirklich ein eindeutiger Fortschritt ist oder möglicher-
weise auch ein Verlust."[6] Die Frage nach den möglichen Verlusten ver-
stärkt die vorgängige Überlegung, inwieweit in einer tatsächlich oder
vermeintlich säkularisierten Gesellschaft die biblischen Erzählungen in
Bildern und Texten, in der bewussten Fortführung von Traditionen, aber
auch in unbewussten Mythen weiterwirken und politisch relevant wer-
den. Die neue Religiosität scheint auf Leerstellen und Verluste zu reagieren,
verbindet sich mit Hoffnungen, weckt aber auch die Aufmerksamkeit auf
das offene und das verdeckte Nachleben der biblischen Geschichte in
allgemeinen Urteilen und Wertungen.

Das sei im Folgenden an der Erzählung von Noah und seinen Söh-
nen demonstriert, einem Beispiel, das für spezifische kulturelle Einstel-
lungen gegenüber Herrschaft und Abhängigkeit in Gebrauch genommen
wurde, sich auf das Urteil über die Juden als Verräter Gottes ausgewirkt
hat, aber auch auf Deutungsmuster für die Kolonialisierung Schwarzafri-
kas, die Geschichte der Sklaverei in der Neuen Welt und die Unterwer-
fung der indigenen Völker Mittelamerikas, ohne dass diese Wirkung stets
bewusst gewesen wäre. Dazu ist zurückzugehen an den Beginn der bibli-
schen Erzählungen, auf das Buch Genesis und die Geschichte der Sint-
flut, danach auf das christliche Mittelalter, das diese Geschichte in Tex-
ten, Bildern und Landkarten popularisiert und in die Neuzeit überliefert
hat, um schließlich in die Gegenwart zurückzukehren. Meine Darstellung

3 Weigel/Barck: Ankündigung [wie Anm. 1], o. S.
4 Hans Joas: Interview im Tagesspiegel vom 5.4.2005 (Nr. 18795), S. 2.
5 Joas: Interview im Tagesspiegel [wie Anm. 4], S. 2.
6 Joas: Interview im Tagesspiegel [wie Anm. 4], S. 2.

bewahrt den Vortragscharakter, ist eine Blütenlese, keine systematische Recherche. Mir ist bei der Nachbereitung klar geworden, dass das Thema Stoff für ein ganzes Buch böte, und dementsprechend sind meine Ausführungen vielfach skizzenhaft, vorläufig und bestimmt auch revisionsbedürftig.

II. Der erste und der zweite Bund

Der biblischen Erzählung zufolge hat die Welt einen zweifachen Beginn: Gott erschafft zunächst die Welt, verwirft jedoch seine erste Schöpfung und löscht in der Sintflut alles von ihm geschaffene Leben wieder aus. Mit Noah und seinen Söhnen setzt er einen neuen Anfang, aber schon in der Generation von Noahs Söhnen wird eine grundlegende Ungleichheit zwischen den Menschen begründet und diese Ungleichheit mit einer Legitimation verbunden, die Sexualmoral und soziale Verortung koppelt.

II.1. Die Einrichtung der Welt oder Der erste Bund

Die erste Einrichtung der Welt schließt Gott mit dem Auftrag an Adam und Eva ab, sich die Erde untertan zu machen:

> [27]Gott schuf also den Menschen als sein Abbild; als Abbild Gottes schuf er ihn. Als Mann und Frau schuf er sie. [28]Gott segnete sie, und Gott sprach zu ihnen: Seid fruchtbar, und vermehrt euch, bevölkert die Erde, unterwerft sie euch, und herrscht über die Fische des Meeres, über die Vögel des Himmels und über alle Tiere, die sich auf dem Land regen. (Gen 1,27–28)[7]

Entgegen manchen Vorstellungen von paradiesischen Zuständen, die keine Herrschaft und Knechtschaft kennen, geht die Schöpfung einher mit einer klaren Hierarchisierung der Menschen gegenüber allen anderen Lebewesen, aber auch von Adam und Eva, denn Eva ist erst sekundär aus der Rippe Adams geschaffen und somit nur die zweite Ableitung Gottes (*vgl. Abb. 1*).[8] Dieses Modell der Hierarchisierung dominiert in Texten und Bildern des Mittelalters und der Frühen Neuzeit. Die Herrschaft über die Erde aber wird beiden gegeben:

7 Fortan zitiert nach der Einheitsübersetzung der Bibel: *Die Bibel. Vollständige Übersetzung des Alten und des Neuen Testaments in der Einheitsübersetzung.* Stuttgart 1991. Der Text der Vulgata lautet:: „[27]Et creavit Deus hominem ad imaginem suam; ad imaginem Dei creavit illum; masculum et feminam creavit eos. [28]Benedixitque illis Deus et ait illis Deus: ,Crescite et multiplicamini et replete terram et subicite eam et dominamini piscibus maris et volatilibus caeli et universis animantibus, quae moventur super terram.'" Fortan zitiert nach: Nova Vulgata Bibliorum Sacrorum Editio, Vatikan-Stadt 1986.

8 Vgl. Kurt Flasch: Eva und Adam. Wandlungen eines Mythos. München 2004.

(*Abb. 1*): Erschaffung Evas

„bevölkert die Erde, unterwerft sie euch". Damit ist nach Aussage der
Bibel das Verhältnis von Mensch und Umwelt, von Kultur und Natur
geregelt, aber mit dem Sündenfall von Adam und Eva, mit der Ver-
treibung aus dem Paradies und der Geburt von Kain und Abel tritt das
anhaltende Problem auf, wie die Menschen ihr soziales Miteinander und
die von Gott verliehene Herrschaft über die Erde zukünftig organisieren
sollen. Das Wissen darum, dass Gott die Erde an Adam und Eva
übergeben und keine irdische Herrschaft über sie gesetzt hat, erweist sich
zugleich als Konfliktpotential gegenüber allen historischen Ordnungen,
die die Ungleichheit zwischen den Menschen festschreiben. In den Bau-
ernkriegen der Reformationszeit verdichtet sich dieses Wissen in einer
Formulierung, die Appell und Schlachtruf wird: „Als Adam grub und
Eva spann, wo war denn da der Edelmann?"

Auf die Frage danach, wie Herrschaft entstanden sei und warum es
Herren und Knechte gebe, hatte man im Mittelalter verschiedene Ant-
worten bereit. Die Ungleichheit der Menschen wurde entweder, der
biblischen Erzählung folgend, als Konsequenz des Sündenfalls erklärt
oder auf die Ermordung Abels durch seinen Bruder Kain zurückge-
führt.[9] Die folgenreichste Deutung aber nimmt ihren Ausgangspunkt
von Noah und seinen Söhnen.

9 Vgl. Klaus Grubmüller: Nôes Fluch. Zur Begründung von Herrschaft und Unfreiheit in
 mittelalterlicher Literatur. In: Medium Aevum *deutsch*. Beiträge zur deutschen Literatur
 des hohen und späten Mittelalters. Festschrift für Kurt Ruh. Hrsg. von Dietrich
 Huschenbett / Klaus Matzel / Georg Steer / Norbert Wagner. Tübingen 1979, S. 99–119,
 hier S. 102 f. Vgl. Otto Gerhard Oexle: Die funktionale Dreiteilung der ‚Gesellschaft' bei

II.2. Die Sintflut und die Erneuerung des ersten Bundes

Nach Augustinus[10] reicht das erste Weltalter von Adam bis zur Sintflut, das zweite von der Sintflut bis zu Abraham, das dritte von Abraham bis zu David, das vierte von David bis zur Babylonischen Gefangenschaft, das fünfte bis zu Christi Geburt. Das sechste dauert noch an und ist nach keiner Zahl von Geschlechtern bemessen, denn es steht geschrieben: „Es gebührt euch nicht zu wissen die Zeit, die der Vater seiner Macht vorbehalten hat" (Apg 1,7). Danach wird als siebentes Weltalter „unser Sabbat" kommen, schließlich „der Tag des Herrn", das achte Weltalter oder die Zeit der Ewigkeit. Wir bewegen uns mit der Erzählung von der Sintflut demnach im zweiten Abschnitt der Weltgeschichte von Noah bis zu Abraham. Zehn Generationen nach Adam eröffnet Noah einen neuen Abschnitt der Menschheitsgeschichte:

> [5] Der Herr sah, daß auf der Erde die Schlechtigkeit des Menschen zunahm und daß alles Sinnen und Trachten seines Herzens immer nur böse war. [6] Da reute es den Herrn, auf der Erde den Menschen gemacht zu haben, und es tat seinem Herzen weh. [7] Der Herr sagte: Ich will den Menschen, den ich erschaffen habe, vom Erdboden vertilgen, mit ihm auch das Vieh, die Kriechtiere und die Vögel des Himmels, denn es reut mich, sie gemacht zu haben. [8] Nur Noach fand Gnade in den Augen des Herrn. (Gen 6,5–8)[11]

Gott verkündet Noah seine Absicht, eine Sintflut auszulösen und alles Lebendige auf Erden zu vernichten. Mit Noah jedoch will er einen neuen Bund schließen, und deshalb fordert er ihn auf, eine Arche zu bauen, seine Familie darin zu bergen und von allen Lebewesen je ein Paar mit sich zu führen:

> [17]Alles auf Erden soll verenden. [18]Mit dir aber schließe ich meinen Bund. Geh in die Arche, du, deine Söhne, deine Frau und die Frauen deiner Söhne! [19]Von allem, was lebt, von allen Wesen aus Fleisch, führe je zwei in die Arche, damit sie mit dir am Leben bleiben; je ein Männchen und ein Weibchen sollen es sein. [20]Von allen Arten der Vögel, von allen Arten des Viehs, von allen Arten der Kriechtiere auf dem Erdboden sollen je zwei zu dir kommen, damit sie am Leben bleiben. [21]Nimm dir von allem

Adalbero von Laon. Deutungsschemata der sozialen Wirklichkeit im frühen Mittelalter. In: Frühmittelalterliche Studien 12 (1978), S. 1–54.

10 Augustinus: *De civitate Dei*, XV–XVIII; Aurelius Augustinus: Vom Gottesstaat (*De civitate dei*). Aus dem Lateinischen übertragen von Wilhelm Thimme. Eingeleitet und kommentiert von Carl Andresen. München [2]1985, Bd. 2, S. 212 ff.

11 „[5]Videns autem Deus quod multa malitia hominum esset in terra, et cuncta cogitatio cordis eorum non intenta esset nisi ad malum omni tempore, [6]paenituit Deum quod hominem fecisset in terra. Et tactus dolore cordis intrinsecus: [7],Delebo, inquit, hominem, quem creavi, a facie terrae, ab homine usque ad pecus, usque a reptile et usque ad volucres caeli; paenitet enim me fecise eos.' [8]Noe vero invenit gratiam coram Domino."

Eßbaren mit, und leg dir einen Vorrat an! Dir und ihnen soll es zur Nahrung dienen.
[22]Noach tat alles genau so, wie ihm Gott aufgetragen hatte. (Gen 6, 17b–22)[12]

Noah folgt dem Gebot Gottes und baut eine Arche, die in der Imagination
der Chronisten und Maler immer wieder neu entworfen worden ist *(vgl.
Abb. 2)*.

(*Abb. 2*): Bau der Arche

Die Sintflut dauert vierzig Tage und vierzig Nächte und bedeckt schließ-
lich die ganze Erde, so dass sich nur die Arche Noahs auf ihr erhält:

[20]Das Wasser war fünfzehn Ellen über die Berge hinaus angeschwollen und hatte sie
zugedeckt. [21]Da verendeten alle Wesen aus Fleisch, die sich auf der Erde geregt hat-
ten, Vögel, Vieh und sonstige Tiere, alles, wovon die Erde gewimmelt hatte, und auch
alle Menschen. [22]Alles, was auf der Erde durch die Nase Lebensgeist atmete, kam um.
[23]Gott vertilgte also alle Wesen auf dem Erdboden, Menschen, Vieh, Kriechtiere und
die Vögel des Himmels; sie alle wurden vom Erdboden vertilgt. Übrig blieb nur
Noach und was mit ihm in der Arche war. (Gen 7,20–23)[13]

12 „[17b]Universa, quae in terra sunt, consumentur. [18]Ponamque foedus meum tecum; et in-
 gredieris arcam tu et filii tui, uxor tua et uxores filiorum tuorum tecum. [19]Et ex cunctis
 animantibus universae carnis bina induces in arcam, ut vivant tecum, masculini sexus et
 feminini. [20]De volucribus iuxta genus suum et de iumentis in genere suo et ex omni reptili
 terrae secundum genus suum: bina de omnibus ingredientur ad te, ut possint vivere. [21]Tu
 autem tolle tecum ex omnibus escis, quae mandi possunt, et comportabis apud te; et
 erunt tam tibi quam illis in cibum. [22]Fecit ergo Noe omnia, quae praeceperat illis Deus.“

13 „[20]Quindecim cubitis altior fuit aqua super montes, quos operuerat. [21]Consumptaque est
 omnis caro, quae movebatur super terram, volucrum, pecorum, bestiarum omniumque
 reptilium, quae reptant super terram, et universi homines: [22]cuncta, in quibus spiraculum

Danach fallen die Wasser wieder, und am siebzehnten Tag des siebenten Monats fasst die Arche Grund auf dem Gebirge Ararat. Noah lässt einen Raben ausfliegen, eine erste Taube und schließlich eine weitere Taube, die mit einem Ölzweig im Schnabel zurückkehrt: Daran erkennt er, dass die Wasser sich verlaufen haben. Mit dem Ende der großen Flut verlassen alle Bewohner die Arche (*vgl. Abb. 3*), Noah baut einen Altar, bringt ein Dankopfer dar und Gott schließt einen neuen Bund mit ihm:

[18]Da kam Noach heraus, er, seine Söhne, seine Frau und die Frauen seiner Söhne. [19]Auch alle Tiere kamen, nach Gattungen geordnet, aus der Arche, die Kriechtiere, die Vögel, alles, was sich auf der Erde regt. [20]Dann baute Noach dem Herrn einen Altar, nahm von allen reinen Tieren und von allen reinen Vögeln und brachte auf dem Altar Brandopfer dar. [21]Der Herr roch den beruhigenden Duft, und der Herr sprach bei sich: Ich will die Erde wegen des Menschen nicht noch einmal verfluchen; denn das Trachten des Menschen ist böse von Jugend auf. Ich will künftig nicht mehr alles Lebendige vernichten, wie ich es getan habe. [22]Solange die Erde besteht, sollen nicht aufhören Aussaat und Ernte, Kälte und Hitze, Sommer und Winter, Tag und Nacht. (Gen 8,18–22)[14]

(*Abb. 3*): Ende der Sintflut

vitae in terra, mortua sunt. [23]Et delevit omnem substantiam, quae erat super terram, ab homine usque ad pecus, usque ad reptile et usque ad volucres caeli; et deleta sunt de terra. Remansit autem solus Noe et qui cum eo erant in arca.“

14　„[18]Egressus est ergo Noe et filii eius, uxor illius et uxores filiorum eius cum eo. [19]Sed et omnia animantia, iumenta, volatilia et reptilia, quae reptant super terram, secundum genus suum egressa sunt de arca. [20]Aedificavit autem Noe altare Domino; et tollens de cunctis pecoribus mundis et volucribus mundis obtulit holocausta super altare. [21]Odoratusque est Dominus odorem suavitatis et locutus est Dominus ad cor suum: ‚Nequaquam ultra maledicam terrae propter homines, quia cogitatio humani cordis in malum prona est ab adulescentia sua. Non igitur ultra percutiam omnem animam viventem, sicut feci. [22]Cunctis diebus terrae, sementis et messis, frigus et aestus, aestas et hiems, dies et nox non requiescent.'“

Als Zeichen des neuen Bundes setzt Gott den Regenbogen an den Himmel, von dem es in einer weit verbreiteten Version eines traditionellen Gospels heißt: „God gave Noah the rainbow sign, no more water, the fire next time."

II.3. Noah im Weinberg: Sem (der Name), Japhet (der Schöne) und Ham (der Heiße)

Der Name „Noah" bedeutet „Helfer" oder „Tröster". Er hilft Gott bei seiner Neustiftung der Menschheit. Dazu heißt es bei Stéphane Mosès: „Der Mythos von der Sintflut veranschaulicht die Vorstellung von einer vollständig korrumpierten Welt, die nicht neu geordnet werden kann und vollständig zerstört werden muss, damit eine bessere Welt zum Vorschein komme. Darum verbindet die Bibel den Namen Noahs, der diesen Neuanfang verkörpert, mit dem Thema des Trostes: ‚Denn er wird uns trösten in unserer Mühe und Arbeit auf dem Acker, den der Herr verflucht hat.' (Gen 5,29)."[15] Mit dieser Verfluchung ist die Ermordung Kains durch seinen Bruder Abel angesprochen, die eine schreiende Blutspur hinterlassen und die Fruchtbarkeit der Erde verdorben hat:

> [10]Der Herr sprach: Was hast du getan? Das Blut deines Bruders schreit zu mir vom Ackerboden. [11]So bist du verflucht, verbannt vom Ackerboden, der seinen Mund aufgetan hat, um aus deiner Hand das Blut deines Bruders aufzunehmen. [12]Wenn du den Ackerboden bestellst, wird er dir keinen Ertrag mehr geben. (Gen 4,10–12a)[16]

Die mittelhochdeutsche *Wiener Genesis*, eine frühe Bearbeitung der Schöpfungsgeschichte, zeigt, wie weit verbreitet diese Vorstellung auch im Mittelalter gewesen ist: *die erde ist verflûchet diu e was rein unt maget,/ diu von dînen hanten dînes pruoders pluot hât verslunten.*[17] (Die Erde ist verflucht, die vorher rein und jungfräulich war und die von deiner Hand das Blut deines Bruders geschluckt hat.) Stéphane Mosès verweist mit seiner Deutung des zweiten Bundes als Tröstung und Heilung ausdrücklich auf die Korrumpierung des ersten Bundes durch den Mord, den Kain an seinem Bruder Abel begangen hat: „Als nach der Sintflut das Leben auf Erden wiederbeginnt, richtet Noah alle Kräfte darauf, wieder gut zu machen, was Kain zerstört hat. Indem er einen Weinberg pflanzt, stellt er die Verbindung von Mensch und Erde wieder her, die der Urmord verunreinigt hat. Anstelle des Blutes, das sie aufgenommen hat, erzeugt die

15 Stéphane Mosès: Der Familienroman der biblischen Patriarchen. In: Trajekte 8 (2004), S. 25.

16 „[10]Dixitque ad eum: ‚Quid fecisti? Vox sanguinis fratris tui clamat ad me de agro. [11]Nunc igitur maledictus eris procul ab agro, qui aperuit os suum et suscepit sanguinem fratris tui de manu tua! [12]Cum operatus fueris eum, amplius non dabit tibi fructus suos.'"

17 Die frühmittelhochdeutsche Wiener Genesis. Kritische Ausgabe mit einem einleitenden Kommentar zur Überlieferung. Hrsg. von Kathryn Smits. Berlin 1972, S. 637 f.

Erde nun den Wein, der das Herz des Menschen erfreut (Ps 104,15)."[18] Aber der Wein symbolisiert nicht nur das Geschenk der Erde und das Geschenk Gottes, sondern auch die Sinnlichkeit des Irdischen, dem schließlich Noah selbst verfällt. Damit kommen wir zu dem Teil der Geschichte, dessen breite und langfristige Verwendung als Legitimationsmuster für Herrschaft und Knechtschaft höchst wirkungsvoll erscheint:

> [20]Noach wurde der erste Ackerbauer und pflanzte einen Weinberg. [21]Er trank von dem Wein, wurde davon betrunken und lag entblößt in seinem Zelt. [22]Ham, der Vater Kanaans, sah die Blöße seines Vaters und erzählte davon draußen seinen Brüdern. [23]Da nahmen Sem und Jafet einen Überwurf; den legten sich beide auf die Schultern, gingen rückwärts und bedeckten die Blöße ihres Vaters. Sie hatten ihr Angesicht abgewandt und konnten die Blöße des Vaters nicht sehen. (Gen 9,20–23)[19]

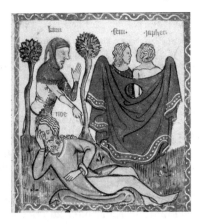

(*Abb. 4*): Noah im Weinberg

Das Wort „Blöße" ist ein Euphemismus für das Geschlechtsorgan Noahs. Es geht also um die Aufdeckung der Sexualität des Vaters, die sich für den jüngeren Sohn Noahs und für seine beiden älteren Brüder auf vollkommen unterschiedliche Weise vollzieht: „Während der Jüngste ‚sieht', d. h. sie physisch aufdeckt, begegnen seine beiden Brüder ihr nur indirekt durch den Bericht, den er ihnen gibt. Dem Traum der direkten visuellen Erfahrung des Geschlechts des Vaters steht hier die immer schon urteilende Wahrnehmung eines Diskurses über die Wirklichkeit entgegen."[20]

18 Mosès: Der Familienroman [wie Anm. 15], S. 25.

19 [20]Coepitque Noe agricola plantare vineam; [21]bibensque vinum inebriatus est et nudatus in tabernaculo suo. [22]Quod cum vidisset Cham pater Chanaan, verenda scilicet patris sui esse nudata, nuntiavit duobus fratribus suis foras. [23]At vero Sem et Iapheth pallium imposuerunt umeris suis et incedentes retrorsum operuerunt verecunda patris sui, faciesque eorum aversae erant et patris virilia non viderunt.

20 Mosès: Der Familienroman [wie Anm. 15], S. 26.

Ham ist dem Affektsturm von Identifikation und Abgrenzung, von
Liebe und Hass unmittelbar ausgesetzt, „während seine beiden Brüder
begreifen, daß es des schützenden Mantels des Anstands bedarf, um eine
menschenwürdige Gesellschaft einzurichten […]. Die Blöße des Vaters
nicht aufzudecken, bedeutet, daß die anarchischen Elementartriebe der
Kontrolle durch geistige Kräfte unterworfen werden und einer der ent-
scheidenden Fortschritte der Zivilisation durchgesetzt wird, um Freuds
These am Ende von ‚Der Mann Moses und die monotheistische Reli-
gion‘ aufzunehmen.“[21] Die geistigen Kräfte werden mit der Gesetzes-
treue der älteren Brüder identifiziert, die mit abgewandten Augen die
Blöße ihres Vaters bedecken, die anarchischen Elementartriebe mit Ham.
Im Fluch des Vaters wird aus dieser moralischen Differenz eine Begrün-
dung von Herrschaft und Knechtschaft:

> [24]Als Noach aus seinem Rausch erwachte und erfuhr, was ihm sein zweiter Sohn an-
> getan hatte, [25]sagte er: Verflucht sei Kanaan./ Der niedrigste Knecht sei er seinen
> Brüdern. [26]Und weiter sagte er: Gepriesen sei der Herr, der Gott Sems,/ Kanaan aber
> sei sein Knecht. [27]Raum schaffe Gott für Jafet./ In Sems Zelten wohne er/ Kanaan
> aber sei sein Knecht. (Gen 9,24–27)[22]

Hier ist der Name Ham bereits austauschbar geworden mit dem Namen
seines eigenen Sohnes Kanaan (Gen 9,18; vgl. 10,6), der dem Land Ka-
naan seinen Namen gegeben hat. Gott lohnt und straft die Reaktion von
Noahs Söhnen dadurch, dass er Ham und Kanaan, also die Kanaaniter,
zu Knechten seiner Brüder bestimmt. Diese Aufteilung scheint sich his-
torisch aus dem gemeinsamen Besitz des Landes Kanaan (Palästinas)
durch das Volk Israel und die Kanaaniter zu erklären. Gott selbst weist
Abraham aus dem Stamme Sems das Land Kanaan als neue Heimat an,
wo sein Volk groß werden soll (Gen 12,1–76). Aber erst nach dem Aus-
zug aus Ägypten erfüllt sich diese Verheißung als eigentliche Land-
nahme. Moses schickt auf das Gebot Gottes einige Männer aus, die Ka-
naan erkunden sollen (Num 13,1). Seine Kundschafter kommen zurück
mit dem Bericht von einem Land, in dem Milch und Honig fließen
(Num 13,27). Aber die eigentliche Landnahme verzögert sich, bis Gott
sein Gebot erneuert:

> [51]Wenn ihr den Jordan überschritten und Kanaan betreten habt, [52]dann vertreibt vor
> euch alle Einwohner des Landes und vernichtet alle ihre Götterbilder […]. [53]Dann
> nehmt das Land in Besitz, und laßt euch dort nieder, denn ich habe es euch zum Besitz

21 Mosès: Der Familienroman [wie Anm. 15], S. 26.
22 [24]Evigilans autem Noe ex vino, cum didicisset, quae fecerat ei filius suus minor, [25]ait:
 „Maledictus Chanaan! Servus servorum erit fratribus suis.“ [26]Dixitque: „Benedictus
 Dominus Deus Sem! Sitque Chanaan servus eius. Dilatet Deus Iapheth, et habitet in
 tabernaculis Sem, sitque Chanaan servus eius.“

gegeben [...]. [55]Wenn ihr die Einwohner des Landes vor euch nicht vertreibt, dann werden die, die von ihnen übrig bleiben, zu Splittern in euren Augen und zu Stacheln in eurer Seite. (Num 33,51b–55)[23]

Ähnlich heißt es in den Gesetzen, die Moses seinem Volk vermittelt, über die Kanaaniter und die anderen Feinde Israels:

[2]Wenn der Herr, dein Gott, sie dir ausliefert und du sie schlägst, dann sollst du sie der Vernichtung weihen. Du sollst keinen Vertrag mit ihnen schließen, sie nicht verschonen [3]und dich nicht mit ihnen verschwägern. [...] [5]So sollt ihr gegen sie vorgehen: Ihr sollt ihre Altäre niederreißen, ihre Steinmale zerschlagen, ihre Kultpfähle umhauen und ihre Götterbilder im Feuer verbrennen. (Dt 7,2–3a.5)[24]

Die Gottesferne der Kanaaniter, die auf die Sünde Hams bei der Denunziation der Geschlechtlichkeit seines Vaters zurückgeht, wird damit bestätigt. Gottes Rache verfolgt die ‚Kanaaniter' dauerhaft.

II.4. Noahs Fluch und die gesellschaftliche Ordnung im Mittelalter

Die Überzeugung von der ursprünglichen Ebenbürtigkeit der Menschen wird im Mittelalter unterstützt durch die römische Staatslehre, durch die Ausführungen Ciceros darüber, dass der Staat die Sache des Volkes sei, das Volk aber, „die Versammlung einer Menschenmenge, die durch die Übereinstimmung der Rechtsvorstellung und die Gemeinsamkeit des Nutzens vereinigt ist".[25] Bereits im 12. Jahrhundert hat Wernher von Elmendorf (1170–1180) diese Lehre aufgenommen und mit den tatsächlichen Unterschieden kontrastiert: „Die Natur hat uns nicht mehr zugewiesen als dem Vieh auf der Weide. Sie hat uns alle Dinge gemeinsam gegeben. Dann aber nahmen einige Menschen für sich alleine, wovon viele hätten leben können."[26] Ähnlich argumentieren auch Eike von Repgow

23 [51]Quando transieritis Iordanem intrantes terram Chanaan, [52]disperdite cunctos habitatores terrae ante vos, confringite omnes imagines eorum et omnes statuas comminuite [...]. [53]Possidebitis terram et habitabitis in ea. Ego enim dedi vobis illam in possesionem [...]. [55]Sin autem nolueritis expellere habitatores terrae, qui remanserint, erunt vobis quasi spinae in oculis et sudes in lateribus [...].

24 [2]Tradideritque eas Dominus Deus tuus tibi, percuties eas usque ad internecionem. Non inibus cum eis foedus, nec misereberis earum [3]neque sociabis cum eis coniugia [...]. [5]Quin potius haec facietis eis: aras eorum subvertite et confringite lapides et palos lucosque succidite et sculptilia comburite.

25 populus autem non omnis hominum coetus quoquo modo congregatus, sed coetus multidunis iuris consensu et utilitatis communione sociatus. M. Tullius Cicero: De re publica. Vollständige Textausgabe bearb. von Herbert Schwamborn. Paderborn 1971, I, 25. Übersetzung nach M. Tullius Cicero: Der Staat. Übers., erl. und mit einem Essay hrsg. von Rainer Beer. Reinbek bei Hamburg 1964, S. 25.

26 *nichtin hat uns di natura bescheiden/ me denne dem vihe an der weiden./ si gab uns alle dinc gemeine./ do begreif sumelich al eine,/ dez manic leben muchte.* Wernher von Elmendorf: Mora-

im *Sachsenspiegel* [27] und Thomasin von Zerclaere im *Welschen Gast: Vater-halbe ist ein ieglîch man edel: [...] Got hât uns alle geschaft* (vgl. 3881–3926).[28]
Gegenüber diesen vereinzelten Stimmen sind die Äußerungen, die auf Noah und seine Söhne verweisen, in der volkssprachigen Literatur des 12. und des 13. Jahrhunderts überaus zahlreich, etwa in der *Wiener Genesis*, im *Anegenge*, im *Lucidarius*, in den *Vorauer Büchern Moses* und im *Renner* des Hugo von Trimberg. So lautet die Formulierung von Noahs Fluch im frühmittelhochdeutschen *Anegenge* (um 1180):

> er sprach: ‚mîn sun Cham, der muoze sîner bruoder eigen sîn. die dâ bedahten die schame mîn!' (von dem wurden die schalche geborn.) (Anegenge 2039–2042)[29]

> (Er sprach: mein Sohn Cham soll Leibeigener seiner Brüder sein, die meine Scham bedeckten. Von dem stammen die Knechte ab.)

Ähnlich heißt es im *Renner* des Hugo von Trimberg (spätes 13. Jahrhundert):

> Verfluocht sî Chanaân/ Und allez sîn geslehte/ Sol diener und eigen knehte/ Mîner zweier süne sîn!/ Nu merket, lieben friunde mîn:/ Alsus sint edel liute kumen/ Und eigen, als ir habt vernumen. (Renner 1376–82)[30]

> (Verflucht sei Kanaan und sein ganzes Geschlecht! Sie sollen Diener und unfreie Knechte meiner beiden anderen Söhne sein. Nun gebt acht, meine lieben Freunde: auf diese Weise sind die Adligen entstanden und die Eigenleute.)

Im *Lucidarius*, im Auftrag Heinrichs des Löwen im 12. Jahrhundert ver-fasst, finden wir statt eines Zweierschemas ein Dreierschema, das Freie, rittermäßigen Adel und Leibeigene unterscheidet: „von Sem kamen die frigen, von Jafet camen die ritere. von Kam camen die eigin lúte."[31] Ähn-lich unterscheiden die *Vorauer Bücher Moses* als Folge des Fluches drei verschiedene Stände: *edele, frige* und *chnehte*. Die Gliederung entspricht einer lateinischen Einteilung in *liberi, milites* und *servi*, die sich in der älte-ren Chronistik findet. Hier mag sich aber auch die Attraktivität des

lium dogma philosophorum deutsch. Hrsg. von Joachim Bumke. Tübingen 1974, S. 251–255. Vgl. Joachim Bumke, Höfische Kultur. Literatur und Gesellschaft im hohen Mittelalter. München 1986, S. 36.

27 Eike von Regow: Der Sachsenspiegel. Hg. von Clausdieter Schott. Übertragung des Landrechts von Ruth Schmidt-Wiegand. Übertragung des Lehenrechts von Claus-dieter Schott. Zürich 1984. Hier Landrecht III. 42.

28 Vgl. Grubmüller: Nôes Fluch [wie Anm. 9], S. 110 f.

29 Das Anegenge. Textkritische Studien, diplomatischer Abdruck, kritische Ausgabe, Anmerkungen zum Text. Hrsg. von Dietrich Neuschäfer. München 1966, S. 203.

30 Der Renner von Hugo von Trimberg. Mit einem Nachwort von Günther Schweikle. Hrsg. von Gustav Ehrismann. Berlin 1970.

31 Lucidarius aus der Berliner Handschrift. Hrsg. von Felix Heidlauf: Berlin 1915, S. 8. Ich stütze mich hier und im weiteren Zusammenhang auf Grubmüller: Nôes Fluch [wie Anm. 9], S. 99–119.

Dreierschemas ausgewirkt haben, das im Mittelalter dominiert, die Eintei-
lung in *oratores, agricultores, pugnatores*, oder *gebûren, ritter unde phaffen*. Weil
die *Vorauer Genesis* dieses Dreierschema besonders aufschlussreich ent-
faltet, sei hier der Fluch Noahs im größeren Zusammenhang zitiert:

> Er sprah du min hast gelahchet. unde dinen spot gemahchet. uil sere inkiltest du sîn. des
> must du immer scaleh sîn. Unde allez din geslahte. dir geshit al rehte. Dev rache get ane
> dich. warumbe honst du mich. Ich sage dir kint mînez. nu du darzu hast gesviget. ich will
> dich lazen uri wesen. dinev dinc solen dir wole irgen. generst du di sêle. daz ist din meist
> êre. Der mich hat gedecchet. uil gutlichen irwecchet. der scol der edele unde der frige
> sîn. unde allez daz chunne sîn. êre unde sin rîche. Uil gewaltlîche. sîn herschaft nimer
> zergat. di wile dev werlt stat. Daz sîn dev drev geslahte. dev gestent mit durnahte. Einez
> daz ist edele. di hant daz hantgemahele. die andere frige luote. die tragent sich mit guote.
> die driten daz sint dinestman.[32]

(Er sprach: Du hast über mich gelacht und deinen Spott getrieben. Sehr teuer wirst du
das bezahlen. Deswegen musst du immer Knecht sein und auch alle deine Nachkom-
men. Das geschieht dir zurecht. Dich trifft die Vergeltung. Warum machst du mich
verächtlich? Dir aber, mein Sohn, der du dazu geschwiegen hast, sage ich: Ich will dich
in Freiheit belassen. Deine Angelegenheiten sollen dir gut gelingen. Wenn du deine Seele
rettest, dann ist das deine größte Ehre. Der (Sohn aber, der) mich bedeckt und
freundlich geweckt hat, der soll der Adlige und der Freie sein und seine ganze Sippe.
Seine Ehre und sein Besitz sollen groß sein. Seine Herrschaft wird niemals untergehen,
solange die Welt besteht. Dies sind die drei Stände. Die sind von Dauer. Der eine ist der
Adel. Die Adligen führen das Herrschaftszeichen. Der zweite Stand sind die freien
Leute. Die dürfen Besitz haben. Der dritte Stand, das sind die unfreien Dienstleute.)

Ausschließlich Ham, Stammvater Kanaans, der die anerkannten Scham-
grenzen überschritten hat und sich deshalb vor seinem irdischen und
seinem himmlischen Vater moralisch disqualifiziert, wird mit dem Knecht-
status bestraft. Hier scheint sich, worauf Grubmüller hingewiesen hat,
die Auffassung Augustins auszuwirken, der die Entstehung der Knecht-
schaft (*servitus*) aus der Sünde erklärt und die Noah-Episode als den
entscheidenden Beleg dafür anführt: „Deshalb lesen wir nirgendwo in
der Schrift das Wort *servus*, bevor Noe, der gerechte, mit dieser Vokabel
das Vergehen seinen Sohnes belegte." („Proinde nusquam scripturarum
legimus seruum, antequam ho uocabulo Noe iustus peccatum filii
uindicare").[33] Das lateinische *servi* wird in den volkssprachigen Texten
mit *schalche, eigen liute* oder *chnehte* übersetzt. Semantisch verbinden sich
mit diesen Termini Unfreiheit, Abhängigkeit, aber auch eine physische
und psychische Defizienz, wie sie auch in der Darstellung von Noah und
seinen Söhnen im *Speculum salvationis* (*vgl. Abb. 4*) zu beobachten ist:

32 Vorauer Bücher Genesis. In: Deutsche Gedichte des XI. und XII. Jahrhunderts. Hrsg.
 von Joseph Diemer. Wien 1849, S. 15 ff.

33 Augustinus: *De civitate Dei*, XIX, 15; zit. nach Thimme/Andresen [wie Anm. 10],
 S. 557 f. Vgl. Grubmüller: Nôes Fluch [wie Anm. 9], S. 104.

Während Sem und Japhet hinter dem roten Überwurf weitgehend ver-
schwinden, Japhets Gesicht gar nicht zu sehen ist und Sem im Halbprofil
recht unspezifisch gezeichnet erscheint, werden Hams Figur und sein
Profil sehr klar herausgearbeitet. Das betrifft besonders seine zweifarbige
Kleidung und die Narrenkappe, aber auch das unharmonische Gesicht,
aus dem die Nase und das Kinn so markant hervorragen, dass hier der
defiziente, unadlige Status sehr deutlich ins Auge fällt. Damit werden
auch die hinweisende Hand und der ausgestreckte Zeigefinger denun-
ziert. Zeigen gilt als abgeschwächtes Greifen, und das prononcierte ‚Zei-
gen' des Zeigens adressiert den Leser mit einem Gegenbild, dessen didak-
tische Zielsetzung zugleich auf Abgrenzung angelegt ist und auf die
Bereitschaft, mit den beiden anderen Söhnen den großen roten Umhang
über Noahs Scham zu decken.

II.5. Die Besetzung der Erde und die Hierarchisierung der Kontinente

Die unterschiedliche Privilegierung der Söhne Noahs setzt sich eindrucks-
voll in der Topografie der mittelalterlichen Weltkarten fort, denn nach
der biblischen Geschichte teilen die Söhne die Welt unter sich auf. „Die
Söhne Noachs, die aus der Arche gekommen waren, sind Sem, Ham und
Jafet. Ham ist der Vater Kanaans. Diese drei sind die Söhne Noachs; von
ihnen stammen alle Völker der Erde ab" (Gen 9,18–19).[34] Nach Aussage
der Bibel begründet Sem im Osten neue Völkerschaften (Babel und Assur),
Japhet im Westen, im griechisch-kleinasiatischen Raum (auf den Inseln
der Heiden), Ham dagegen wird als Stammvater der Geschlechter zwischen
Sidon und Gaza benannt, „bis man kommt gen Sodom, Gomorra, Adam,
Zeboim und bis gen Lasa" (Gen 10,19). Im Bericht der Bibel über-
schneiden sich diese Bereiche im östlichen Mittelmeerraum, für die spätanti-
ke und die mittelalterliche Kartografie jedoch werden die drei Söhne
Noahs zu den Stammvätern der drei Kontinente. Nach antiker Auffas-
sung gibt es drei verschiedene Erdteile: Asien, Europa und Afrika. Die
Bibel kennt diese Einteilung nicht, aber auf der Grundlage der Aussage,
dass die Söhne Noahs alles Land besetzten, werden die beiden Dreigliede-
rungen aufeinander projiziert, d. h. die Söhne Noahs werden zu den
Stammvätern der gesamten besiedelten Welt, wie es eine frühe T-O-Kar-
te aus St. Gallen anschaulich demonstriert (*vgl. Abb. 5*). Dies geschieht
aber keineswegs willkürlich, sondern wiederum in Konsequenz des väterli-
chen Fluches. Sem als der Erstgeborene und Ausgezeichnete bleibt in
den väterlichen Stammlanden und erhält mit Asien das größte und mit

34 [18]Erant ergo filii Noe, qui egressi sunt de arca, Sem, Cham et Iapheth. Porro Cham
 ipse est pater Chanaan. [19]Tres isti filii sunt Noe, et ab his disseminatum est omne
 hominum genus super universam terram.

Jerusalem als dessen Zentrum das heilsgeschichtlich bedeutsamste Territorium. Japhet wird Europa zugewiesen und damit der Erdteil, der mit der Verlagerung der Kirche von Ost nach West im letzten aller Zeitalter von größter Bedeutung sein wird.[35] Ham dagegen wird als Stammvater des

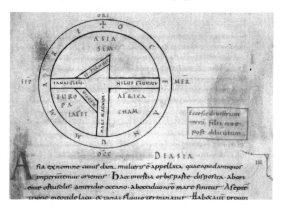

(*Abb. 5*): St. Gallen 850, Africa (Ham), Europa (Japhet), Asien (Sem)

schwarzen Afrika angesehen,[36] das damit von alters her unter dem Verdikt steht, das Noah über seinen ungezügelten Sohn ausgesprochen hat. Wurden die drei Erdteile „in der Antike als gleichgroße Sektoren dargestellt oder Europa sogar als größter Erdteil hervorgehoben, so gilt seit Orosius, daß Asien doppelt so groß wie Europa oder Afrika ist“.[37] Darin manifestiert sich die Prädominanz des Landes, aus dem nach Isidor von Sevilla die Patriarchen und Apostel stammen und schließlich Christus selbst hervorgehen wird. Es erscheint deshalb durchaus bezeichnend, dass die Karte aus St. Gallen geostet ist, Asien also oben abgebildet wird.[38]

Drehen wir die Karte so, als wäre sie genordet, wird der T-Schaft als das Mittelmeer imaginierbar, der eine Balken als der Nil, der andere Balken als der Don. Sekundär wird dieses T mit dem *signum tau* identifiziert, das vor dem Auszug der Juden aus Ägypten als Zeichen der Schonung und Verheißung an die Türen der Juden gemalt wurde.[39] Es wurde im

35 Vgl. Claudia Brinker-von der Heyde: Am Anfang war die Kleinfamilie! Biblische Familienkonflikte als Grundlage mittelalterlicher Weltdeutung. In: Jahrbuch für Internationale Germanistik 36 (2004), H. 1, S. 149–167, hier S. 164 f.

36 So schon Beda ‚Hexaemeron‘ III (PL 91, Sp. 115); nach Grubmüller: Nôes Fluch [wie Anm. 9], S. 103.

37 Anna-Dorothee v. den Brincken: „Ut describeretur universus orbis.“ Zur Universalkartographie des Mittelalters. In: Methoden in Wissenschaft und Kunst des Mittelalters. Hrsg. von Albert Zimmermann. Berlin 1970, S. 49–278 (Tafeln 1–5), hier S. 250.

38 V. den Brincken: Zur Universalkartographie [wie Anm. 37], S. 250.

39 Klaus Schreiner: Buchstabensymbolik, Bibelorakel, Schriftmagie. Religiöse Bedeutung und le-

Christentum als Vorschein des Kreuzes Christi verstanden, das seiner-
seits Zeichen der Rettung und Erlösung ist. Deshalb finden sich auch
T-O-Karten mit dem Leib Christi am Kreuz (*vgl. Abb. 6*).

Das O steht ursprünglich für Oceanus, sekundär für den vollkom-
menen Kreis der von Gott geschaffenen Welt. Gegenüber den einfachen
Schemata aus St. Gallen wird die Darstellung der Welt zunehmend

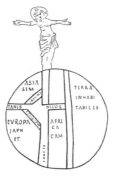

(*Abb. 6*): St. Gallen, T-O-Karte im Zeichen Christi

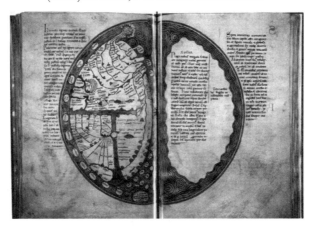

(*Abb. 7*): Liber floridus, Globus Terrae

ausdifferenziert, die Weltgeschichte in die Darstellungen eingeschrieben
und von Schrift umgeben, das T-Schema aber bleibt dennoch deutlich
erkennbar (*vgl. Abb. 7*).

bensweltliche Funktion heiliger Schriften im Mittelalter und in der Frühen Neuzeit. In: Die
Verschriftlichung der Welt. Bild, Text und Zahl in der Kultur des Mittelalters und der
Frühen Neuzeit. Hrsg. von Horst Wenzel, Wilfried Seipel und Gotthart Wunberg. Wien
2000, S. 58–103.

Die Zuordnung der Kontinente zu Sem, Ham und Japhet findet sich selbst am Beginn der Neuzeit in der *Schedelschen Weltchronik* von 1493 wieder. Amerika ist gerade entdeckt, der Buchdruck schon erfunden, die Weltkarten haben sich weiterentwickelt, Martin Behaim hat den ersten Globus konstruiert (1492), aber Schedels Chronik erzählt die Weltgeschichte noch immer nach dem Schema der sieben Weltalter und berücksichtigt damit auch die Geschichte von Noahs Fluch über seine Söhne. Er zeigt das beliebte Motiv von Noahs Auffindung im Weinberg (*vgl. Abb. 8*) und korrespondierend dazu eine Karte (*vgl. Abb. 9*), die bereits genordet ist, aber an der Hierarchie der Söhne und der Kontinente festhält, eine moralisch begründete Raumordnung, die auf Noahs Fluch zurückzuführen ist.

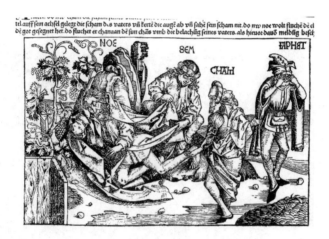

(*Abb. 8*): Schedelsche Weltchronik, Noah und seine Söhne

Bei der Szene im Weinberg deckt Sem seinen Vater mit dessen eigenem Umhang zu, Japhet hält die Hände über beide Augen, während Ham ihn am Gewand ergriffen hat und durch Fußstellung, Gebärde und die Geste des linken Arms auf die Blöße des Vaters verweist. Auffällig ist auch hier die Physiognomie von Ham, die jedoch nicht als Profil eines Bauern charakterisiert ist, sondern mit mit hagerem Gesicht, mit langem Bart und scharfer Nase, was als Signalement des Ungläubigen verstanden werden kann.[40]

40 Zur Physiognomie des „Außenseiters" in den Bilddarstellungen des Mittelalters vgl. Ruth Mellinkoff: Outcasts: Signs of Otherness in Northern European Art of the Late Middle Ages. Berkeley/Oxford 1993 (V. 1 Text, V. 2 Illustrations).

Auf der Karte selbst (*vgl. Abb. 9*) wird Japhet das relativ kleine, ausge-
buchtete Europa zugeordnet, Sem das weite Asien und Ham Afrika. Die
Disproportionalität der Kontinente wird ganz im Sinne der Tradition
gefasst: „Nun begreifft allein Asia den halben tail unsers inwoenlichen
tails. und Affrica und Europa den andern halben tayl." (Blatt XIIv.)
Auch hier wird Ham mit dem Signalement des Ungläubigen ausgestattet,
ganz ähnlich wie in der Szene von Noah mit seinen Söhnen (*vgl. Abb. 8*).
Kanaan selbst wird immer noch erwähnt, jedoch Sem und dem asiati-
schen Kontinent zugeordnet und mit dem Land Judäa assoziiert:

> iudea hat irn namen von iuda auß des geslecht iudea irn regirende könig het. vnd ligt in pa-
> lestina. vnd hieß vormals chanaan von dem sun Chams. oder von dem geslecht der chana-
> neyschen die darauß vertriben. und die iuden durch gotes hilf darain gesetzt warden.[41]

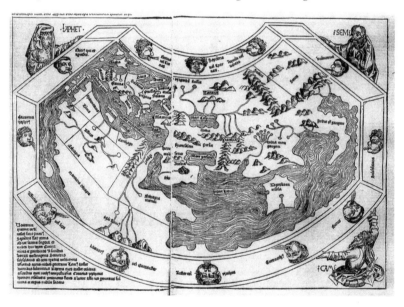

(*Abb. 9*): Schedel, Karte der Kontinente

41 Schedelsche Weltchronik. Reprint. Köln 1975, Bl. XIIIv. Im Text der Chronik wird
 die Zuordnung Europas und Afrikas zu Japhet bzw. Ham verwechselt.

(*Abb. 10*): Detail

III. Die Erben des Fluches

Afrika und sekundär Amerika gehören zu den Erben des Fluches, der zu einem biblisch begründeten Legitimationsmodell für Herrschaft und Knechtschaft in der europäischen Geschichte wird. Zunächst sei aber darauf hinzuweisen, dass auch die Juden, die biblischen Gegner Kanaans, mit der Schuld Hams beladen werden, und dass im Hinblick auf den vermeintlichen Anteil der Juden am Verrat und am Tod Christi überdies der Fluch Noahs mit dem Fluch Gottes über Kain verknüpft wird.

III.1. Israel

In der *Bible moralisée*, um 1230 in Paris für den französischen Hochadel verfasst,[42] werden die Erzählungen des Alten Testaments direkt mit den Bildern aus dem ‚Zeitalter der Gnade' (*sub gratia*) konfrontiert, d. h. nach dem Prinzip der Typologie als Vorschein (Präfiguration) der Geschichte des Neuen Testaments verstanden. Die jeweiligen Bildpaare werden knapp, aber eindringlich in begleitenden Schriftpassagen kommentiert (*vgl. Abb. 11 und 12*). Das gilt auch für die Erzählung von Kain und Abel: Die Bilder-Medaillons sind als übereinander stehende Paare von links nach rechts zu lesen, jeweils die oberen Bilder (5AB, 5CD) stehen für das

41 Bible moralisée. Codex Vindobonensis 2554 der Österreichischen Nationalbibliothek. Kommentar von Reiner Hausherr. Übersetzung der französischen Bibeltexe von Hans-Walther Stork. Graz 1992.

Geschehen des Alten Testaments, die unteren zeigen die typologische Ausdeutung (5ab, 5bc). Die begleitenden Schriftpassagen führen dazu aus:

5A. Hier ist die Geburt von Kain und Abel, und hier arbeiten Eva und Adam diese Arbeit und Adam hält Abel zurück und schickt Kain fort von ihm.

5a. Daß Adam Abel zu sich nimmt und Kain unter ihn setzt, bedeutet Jesus Christus, der die Christen zu sich nimmt und unter sich die Juden setzt, außerhalb der heiligen Kirche.

5B. Hier ist Kain, der Gott von seinen schlechten Getreidefrüchten opfert und Abel, der von seinen guten Lämmern (opfert). Gott nimmt sein Opfer an und gibt ihm seinen Segen.

5b. Daß Kain seine schlechten Getreidefrüchte opfert, bedeutet die Juden, die hochmütigen Herzens opfern und begierig sind, und Gott verstößt sie. Das Opfer Abels bedeutet die guten Christen, die Gott ihre Seele opfern, und Gott gibt ihnen seinen Segen.

5C. Hier küßt Kain seinen Bruder im Verrat und sagt zu ihm: Komm, spiel mit mir auf dem Feld. Und er tut so und jener tötet ihn durch Verrat.

5c. Daß Kain seinen Bruder im Verrat küßt, bedeutet Judas, der Jesus Christus im Verrat küßte und ihn dem Tod am Kreuz auslieferte.

5D. Hier verflucht Gott den Kain und alle seine Nachkommen, und sie gehen alle verloren.

5d. Daß Gott Kain verflucht, bedeutet Jesus Christus, der die Juden verflucht. Und sie gehen alle verloren, so daß der Teufel sie holt.[43]

43 5. = fol. 2*v (Gen 4,1–2a; 4,3–5; 4,8; 4,11)

5A. Ici est la nativitez de caym et abel et ici labore eve et adam ce travaille et adam retient abel et met caym ensus de luj.

5a. Ce qu adam retint abel et mist caym ensus de luj senefie iesucrist qui retint les crestiens et mist ensus de soi les gives fors de sainte eglise.

5B. Ici est caym qui fet offrande a damedeu de ses mauveses gerbes et abel de ses boens aigneax et dex recoit sofrande et li done sa beneicon.

5b. Ce que cayn offre la mauvese gerbe senefie les gieus qui font offrande de frainture et de conoitise et dex les refuse. Loffrande abel senefie les boens crestien qi offrent a deu lors ames et dex lor done sa beneicon.

5C. Ici beise cayn son frere par traison et li dist vien ioer o moi es chans et il si fet et cil le tue par traison.

5c. Ce que caym beisa son frere par traison senefie iudas qui beisa iesucrist par traison et le fist livrer a la mort de la croiz.

5D. Ici maudist dex caym et tote sa generation et il vont tuit a perdition.

5d. Ce que Dex maudist Caym senefie iesucrist qui maudist les gieus et il von tuit a perdition que deiables les enmeine.

Franz. Originaltext zit. nach: Hans-Walter Stork: Bible moralisée. Codex Vindobonensis 2554 der Österreichischen Nationalbibliothek. Transkription und Übersetzung. St. Ingbert 1988.

(*Abb. 11*): Kain und Abel (Bible moralisée)

Es ist offenkundig, dass der Fluch Gottes, der eigentlich nur Kain allein betrifft, hier einerseits zu einer Verfluchung aller seiner Nachkommen geworden ist, dass aber andererseits vor allem die Geschichte der feindlichen Brüder Kain und Abel auf den Gegensatz von Christen und Juden projiziert wird. Wie Kain seinen Bruder küsst und doch verrät, so habe Judas Christus geküsst und dann verraten. Wie Gott Kain und alle seine Nachkommen verfluchte, so habe Christus alle Juden verflucht. Daraus ergibt sich die Prädisposition dafür, die Geschichte Kains mit dem Fluch über Ham zu verbinden. Der Begleittext zur Darstellung Noahs im Weinberg lautet:

> 7A. Hier pflanzt Noe seinen Weinberg und trinkt den Wein, von dem er betrunken wird.
> 7a. Daß Noe den Weinberg pflanzt und Wein trinkt, den er selbst gepflanzt hat, bedeutet Jesus Christus, der die Juden pflanzt und selbst den Kelch bei der Passion trinkt.
> 7B. Hier schläft Noe ein, und eines seiner Kinder entblößt ihn und die anderen schämen sich und decken ihn so zu.
> 7b. Daß der eine der Brüder ihn entblößt und die anderen ihn zudecken, bedeutet die Juden, die die Scham Jesu entblößten, und die Christen, die ihn zudeckten.[44]

44 *Bible moralisée*: 7 = fol. 3*v (Gen 9, 20–21a; 21b–23; 11,4–9; 28).
7A. Ici plante Noe sa vigne et boit le vin dom il sen ivre.
7a. Ce que Noe planta la vigne et buit del vin qil meesmes planta senefie iesucrist qi planta les gieus et buit de meesme le cep en la passion.
7B. Ici sendort Noe et lun de ses enfanz le descovri et li autre en orent honte si le recovrirent.

(*Abb. 12*): Bible moralisée: Noah im Weinberg

In dieser Auslegung der Geschichte von Noahs Fluch wird die Scheu, die Sem und Japhet gegenüber der Geschlechtlichkeit ihres Vaters zeigen, mit dem Vorrang der Christen assoziiert, die Schadenfreude Hams, der die Entblößung Noahs mit seinem Spott beantwortet, mit der Schamlosigkeit der Juden, die Christus entblößten. So wird die Preisgabe Noahs durch seinen Sohn Ham mit Kains Verrat assoziierbar. Die *Bible moralisée* deutet beide Erzählungen durch die typologische Projektion der jeweiligen Flüche auf die Juden, die als Vertreter des alten Gesetzes, das mit Christus überwunden ist, durch ihren Abstand von Gott definiert sind.

III.2. Palästina

Das Wort ‚Kanaan‘ ist hebräisch, das Land, das es bezeichnet, nennen Römer und Griechen das Land der Philister, und die Bezeichnung Philister verbirgt sich im Wort Palästina: „Nach der Niederwerfung des letzten jüdischen Aufstands (Bar Kochba, 135 n. Chr.) gaben die Römer der Provinz Judäa den Namen Palästina, um die Erinnerung an alles Jüdische auszulöschen.“[45] Im Namen ‚Palästina‘ klingt also noch immer die Geschichte der Kanaaniter an, in deren Land die Söhne Abrahams von

7b Ce qe li uns des freres le descovri et li autre le recovrirent senefie les gieus qi descovrirent la honte iesucrist et li crestien le revovrirent. Nach Bible moralisée. Codex Vindobonensis 2554 der Österreichischen Nationalbibliothek. Kommentar von Reiner Hausherr. Graz 1992, S. 50–53.

45 Julius H. Schoeps: Neues Lexikon des Judentums. München 1992, S. 353.

Gott und von Moses geführt werden. In Übereinstimmung damit findet sich im *Neuen Jüdischen Lexikon* die folgende Definition: „Palästina (griech./ lat. ‚Philisterland', arab. ‚Falastina'; hebr. ‚Erez Israel'), das bibl. ‚Kanaan', das ‚Gelobte Land' der Juden, als Wirkungsstätte Christi das Heilige Land der Christenheit, ein Gebiet, das sich vom Libanon im N bis zum Golf von Elat im S, von der Mittelmeerküste im W bis zu den Bergländern östlich des Jordangrabens erstreckt."[46]

Wenn zionistische Glaubensgemeinschaften ihren Anspruch auf Palästina mit der alttestamentarischen Verheißung auf das Gelobte Land begründen, so ist darin die Verwerfung der Kanaaniter impliziert. Der Anspruch auf das Gelobte Land, das Gott dem Volk Israel verheißen hat, der Anspruch auf das biblische Kanaan also, schreibt zugleich die Ungleichheit der Söhne Noahs fest. Die Knechtschaft der Kanaaniter, der Söhne Hams, setzt sich in der Geschichte der Palästinenser fort. Die Schedelsche Weltchonik erinnert an diesen Zusammenhang, wenn sie lakonisch formuliert, Judäa „ligt in palestina. vnd hieß vormals chanaan von dem sun Chams. oder von dem geslecht der chananeyschen die darauß vertriben. und die iuden durch gotes hilf darain gesetzt warden."[47] Allerdings scheint diese mythische Dimension des israelisch-palästinensischen Gegensatzes im öffentlich-politischen Diskurs der Gegenwart nur eine geringe Rolle zu spielen. Malachi Hacohen verweist darauf, dass

the development of Western racial typology has made such a move unlikely. It is by now commonplace that the Arabs are Semites, that is, like the Jews, they are descendants of Shem, not Ham. They are the focus of contemporary concern about Israel, and they seem immune to Canaanit imputation. Moreover, already in late Biblical times, the black people of Africa (Kushim) became associated with Ham (Kush, like Canaan, was a son of Ham). Western racial typologies put a premium on color: Black has been identified with Ham.[48]

III.3. Schwarz-Afrika

Auf der Abbildung in Schedels Weltchronik (*vgl. Abb. 9*) sehen wir den schwarzen Kontinent mit der Figur des ‚heidnischen' *Cham* verbunden, und mit diesem ikonischen Signalement stellt sich nachdrücklich die Frage nach der Diskriminierung des schwarzen Afrika. Auch im Bild der dreigeteilten T-O-Karte (*vgl. Abb. 6*) scheint mit der Bestimmung Hams als Stammvater Afrikas, seine ‚anarchische Triebhaftigkeit', wie St. Mosès formuliert hat, auf einen ganzen Kontinent projiziert. Wie weit diese

46 Schoeps: Lexikon des Judentums [wie Anm. 45], S. 353.
47 Schedelsche Weltchronik [wie Anm. 41], Bl. XIIIv.
48 Prof. Malachi Hacohen (Duke University), brieflich im August 2005.

Tradition tatsächlich zurückgeht, ist schwer zu bestimmen, sie ist aber
schon in frühen jüdischen Quellen belegt. Nach dem Midrasch Tan-
chuma (beruhend auf den Aussprüchen von Rabbi Tanchuma bar Abba
aus dem 4. Jahrhundert)[49] hat Ham resp. Kanaan den entblößten Noah
nicht nur verlacht, sondern auch entmannt. Nach dieser Überlieferung
spricht Noah einen Fluch, der Kanaans Kinder zu schwarzen Afrikanern
macht:

> Andere sagen, daß Cham selbst Noach entmannte, der, aus seinem Rausch erwacht, er-
> kannte, was ihm angetan worden war, und ausrief: ,Jetzt kann ich nicht den vierten Sohn
> zeugen, dessen Kindern ich befohlen hätte, dir und deinen Brüdern zu dienen! Deshalb
> muß es Kenaan, dein Erstgeborener, sein, den sie zu ihrem Knechte machen werden.
> Und da du mir die Möglichkeit genommen hast, häßliche Dinge in der Schwärze der
> Nacht zu tun, sollen Kenaans Kinder häßlich und schwarz auf die Welt kommen! Da du
> deinen Kopf herumgedreht hast, um meine Blöße zu sehen, soll sich außerdem das Haar
> deiner Enkel zu Knoten verdrehen, und ihre Augen sollen sich rot färben. Und da deine
> Lippen über mein Unglück spotteten, sollen die ihren anschwellen, und da du dich nicht
> um meine Blöße kümmertest, sollen sie nackt umhergehen, und ihr Glied soll von an-
> stößiger Länge sein.' Menschen dieser Rasse werden Neger genannt; ihr Urahn Kenaan
> befahl ihnen, Diebstahl und Hurerei zu lieben, vom Haß gegen ihre Herren zusammen-
> gehalten zu werden und niemals die Wahrheit zu sagen.[50]

In seinem grundlegenden Buch über die mythische Absicherung der
schwarzen Sklaverei durch den Fluch Noahs über Ham liefert David M.
Goldenberg zahlreiche Belege dafür, dass Ham als Stammvater Afrikas
selbst als ,Schwärzer' galt – eine Einschätzung, die sogar auf die Etymo-
logie des Namens (,dark', ,black' or ,hot') zurückprojiziert wurde.[51] Die
Geschichte Hams und Kanaans dient also nicht erst und auch nicht
allein im Mittelalter als Legitimationsinstrument für die Begründung von
Herrschaft und Knechtschaft. Dieses Modell erweist sich als vielfach
übertragbar und kann sich auf der Grundlage der Bibel offensichtlich
immer wieder erneuern, bis in die jüngere Geschichte europäischer
Landnahmen.

49 Midrasch Tanchuma. Hrsg. von Salomon Buber. Wilna 1885. Photodruck: New York
 1946 (2 Bde.).
50 Nach Robert von Ranke-Graves: Raphael Patai. Hebräische Mythologie. Über die
 Schöpfungsgeschichte und andere Mythen aus dem Alten Testament. Aus dem Engl.
 übers. von Sylvia Höfer. Reinbek b. Hamburg 1986, S. 150.
51 David M. Goldenberg: The Curse of Ham. Race and Slavery in Early Judaism,
 Christianity and Islam. Princeton University Press 2003, S. 141, vgl. S. 143 und das
 Kap. 10: „Was Ham black?", S. 141–156. Goldenberg macht die Etymologe als ent-
 scheidende Ursache für die Verbindung Hams mit Afrika aus. Die Verbindung der
 drei Kontinente mit den drei Söhnen Noahs, die die mittelalterliche und frühneuzeit-
 liche Überlieferung für Jahrhunderte prägt, ist ihm erstaunlicherweise entgangen.

III.4. *Südafrika*

Mir ist in Südafrika vor 1989 selbst die Aktualität der Erzählung von Ham begegnet, die aber nicht auf die hebräische Tradition, sondern auf den Pentateuch zurückgeführt wurde. Danach verstanden sich die Buren, die oft die Bibel als einziges Buch mit sich führten und als Hausbuch der eigenen Lebensführung verwendeten, als auserwähltes Volk Gottes. Auf der ‚Suche nach dem Gelobten Land‘, das Gott ihnen zuweisen würde, zogen sie ‚wie die Kinder Israels‘ mit ihrem Vieh durch die Wüste. Auf dieser Grundlage projizierten sie die eigene Landnahme auf die gottgewollte Übernahme des Landes Kanaan durch das Volk Israel und verstanden die Schwarzen als Kanaaniter, die von dem Volk Israel aus dem Gelobten Land vertrieben werden, wie Gott ihnen geheißen hatte. Zu dieser Frage heißt es in einer aktuellen Publikation von Giliomee: „there is indeed evidence of some Voortrekkers, specifically the Doppers, seeing themselves as especially chosen, with a divine mission, like the people of Israel." So wurde die biblische Geschichte für die Buren zur christlichen Legitimation dafür, ihre eigene Überlegenheit den schwarzen Stämmen gegenüber abzusichern: „They thought that in going forther to conquer them they were extending Christianity."[52] Diese Einstellung ist bereits in schriftlichen Zeugnissen aus der Mitte des 19. Jahrhunderts belegt, gewinnt aber in der Zeit der zunehmenden Spannungen zwischen Engländern und Buren, unmittelbar vor dem eigentlichen Burenkrieg (1899–1902), eine verstärkte Resonanz. In einem Text über Paul (Ohm) Krüger (1825–1904), den legendären Burenpräsidenten, heißt es dementsprechend über die weißen Südafrikaner seiner Zeit:

> Manche legten nicht einmal in Pretoria ihr Gewehr ab, das den Buren auf allen Reisen ebenso selbstverständlich begleitet wie seine Bibel. Sie alle mißtrauten den Engländern und haßten die Schwarzen – wenigstens soweit diese noch nicht gezähmt und zu tüchtigen Viehtreibern und Arbeitern erzogen waren. [...] Ihre Leiden und die seltsamen Schicksale des Burenvolkes hatten ihnen die feste Überzeugung beigebracht, daß der Herr sie zu etwas Besonderem ausersehen hatte. Ihr Gott war der strenge, aber gerechte Gott des Alten Testaments, sie selbst das auserwählte Volk und ihre Republik das Land Kanaan. Wenn sie von den Philistern und Amalekitern sprachen, meinten sie die Zulus, die Engländer und die ‚Uitländers‘, die sich auf ihrem Boden breit machten.[53]

52 Hermann Giliomee: The Afrikaners. Biography of a People. Cape Town & University of Virginia Press. Charlottesvill 2003, S. 178.

53 Joachim Barckhausen: Ohm Krüger. Roman eines Kämpfers. Berlin 1941, zit. nach http://www.jaduland.de/afrika/south-africa/ohm_krueger/text/kap03.html.

Es ist jedoch zu berücksichtigen, dass durchaus nicht alle Buren diese
Überzeugung teilten: „The ‚chosen people' theology was by no means a
mainstream doctrine or a source of common inspiration."[54] Hier wären
andere Quellen heranzuziehen und das Ensemble der Stimmen zu ver-
größern, um das Verhältnis von Weissen, Schwarzen, Indern und Malai-
en vor dem Beginn der Apartheitspolitik in der Vielfalt seiner literari-
schen Brechungen zu berücksichtigen.[55] Grundsätzlich aber hatte der
Mythos von Noahs Fluch im Prozess der burischen Selbstdeutung
durchaus Tradition, und der Rückverweis auf das biblische Gebot an die
Israeliten, sich beim Einzug in Kanaan nicht mit den Einheimischen zu
vermischen (Dt 7,3), war geeignet, auch die Apartheitspolitik zu unter-
stützen.

III.5. Nordamerika

Die protestantischen Evangelikalen in Amerika, immerhin einige Millio-
nen engagierter Christen im sog. *bible-belt*, standen früher, so ist bei
Scholl-Latour zu lesen, im Ruf des Antisemitismus und rassischer Intole-
ranz: „So definierten sie die Schwarzen als die verworfenen Nachfahren
jenes schamlosen Sohnes Ham des Propheten Noah, der sich über die
Nacktheit seines trunkenen Vaters lustig gemacht hatte."[56] Der Text
Scholl-Latours meint aber keineswegs, dass die Einschätzung der
Schwarzen als Nachkommen Hams auf die fundamentalistischen Chris-
ten begrenzt sei. Tatsächlich ist diese Meinung noch immer weit verbrei-
tet und nunmehr vor der Folie des Buches von Goldenberg zu deuten,
der die Geschichte der schwarzen Sklaverei als Geschichte ihrer Recht-
fertigung rekonstruiert, die auf frühe christliche, rabbinische und islami-
sche Quellen zurückführt.[57] Goldenberg macht deutlich, dass die kurze
Erzählung von Noahs Fluch und Segen (Gen 9,20–27) eine fundamen-
tale Bedeutung für die Ausbreitung schwarzer Versklavung im islami-
schen Osten, im christlichen Westen und schließlich in Amerika be-
sitzt.[58] Zu den zahlreichen Quellen, die er referiert, gehört auch ein Zitat

54 Giliomee [Anm. 51], S. 179.
55 Für entsprechende Hinweise danke ich Colleen und Walter Köppe in Stellenbosch/
 Südafrika.
56 Peter Scholl-Latour: Kampf dem Terror – Kampf dem Islam. Chronik eines unbe-
 grenzten Krieges. München ⁴2003, S. 270 f.
57 Goldenberg: The Curse [wie Anm. 51], hier bes. Kap. 11: „Ham sinned and Canaan
 was cursed", S. 157–167.
58 Dazu heißt es in einer Rezension von Meyerowitz-Levine: „on this word [‚Ham']
 hangs centuries of justification for the enslavement of black Africans as biblically or-
 dained". Molly Meyerowitz-Levine: Rez. zu Goldenberg. In: Brynmawr Review v.
 27.2.2004. Aufzufinden auf der BMCR-website (http://ccat.sas.upenn.edu/bmcr/).

von Thomas Virgil Peterson: „White southern Christians overwhelmingly thought that Ham was the aboriginal black man."[59] Peterson selbst bezieht sich ausschließlich auf die Zeit vor dem Sezessionskrieg und auf Quellen aus den Südstaaten. Er resümiert: „The story of Ham helped mediate the central paradox of Christian brotherhood and enslavement by positing that God remolded the human race into three distinct races in the family of Noah. Thus the story of Ham could account for the black supposed inferiority that the scientific racist where emphasizing."[60]

Goldenberg sehr viel jüngere Untersuchung betont die Geltung und Bekanntheit dieses Mythos auch jenseits der von Peterson in Raum und Zeit gesetzen Grenzen: „It was a notion well-entrenched in the North as well as the South", und er setzt fort: „The belief that Ham was the ancestor of Black Africans, that Ham was cursed by God, and that therefore Blacks have been eternally and divinely doomed to enslavement had entered the canon of Western religion and folklore, and it stayed put well into the twentieth century."[61] Er schließt diese Argumentationskette mit einem Ausblick auf die Gegenwart: „The Curse of Ham was commonly taught and believed in America up to recent times. As James Baldwin, the African writer, said: ‚I knew that, according to many Christians, I was a descendant of Ham, who had been cursed, and that I was therefore predestined to be a slave'."[62]

Wie schon für die mittelalterlichen Texte der *Bible moralisée* gilt auch für die Texte zur Legitimation der Sklaverei in den Südstaaten Amerikas, dass die Verfluchung Kains mit der Verfluchung Hams gekoppelt wird. Die zahlreichen Belege bringt Levine auf den Punkt: „Cain became the ancestor of black Africans who were destined for enslavement in fulfillment of his curse for the crime of fratricide."[63] Diese Traditionslinie, die Kain mit Ham verbindet, scheint weit zurückzuführen auf syrische und rabbinische Auslegungen von Gen 4,5, wonach Kain sich verfärbte, als Gott das Opfer Abels annahm, sein eigenes Opfer aber nicht beachtete.[64]

59 Thomas V. Peterson: Ham and Japhet. The Mythic World of Whites in the Antebellum South. Metuchen N.Y. 1978, S. 102. Nach Goldenberg: The Curse [wie Anm. 51], S. 142.

60 Peterson [Anm. 59], S. 70.

61 Goldenberg: The Curse [wie Anm. 51], S. 142.

62 Goldenberg: The Curse [wie Anm. 51], S. 143. Nach James Baldwin: The Fire Next Time. New York 1964, S. 45 f.

63 Meyerowitz-Levine: Rez. [wie Anm. 58]. Ausführlich Goldenberg: The Curse [wie Anm. 51], Kap. 13: „The Curse of Cain", S. 178–193.

64 Nach Ranke-Graves [wie Anm. 50], S. 150 ff.

III.6. Lateinamerika

Auch Lateinamerika kennt einen Herrschaftsdiskurs, der auf die Geschichte von Noah und seinen Söhnen zurückgreift. In den Aufzeichnungen, die Jean de Léry im frühen 16. Jahrhundert über seine Aufenthalte bei den Tupi-Indianern Brasiliens verfasst hat, gibt er der Überzeugung Ausdruck, dass die Einwohner „Americas" von den Söhnen Noahs abstammen müssen. Nur welcher der drei Söhne Noahs dafür zu reklamieren sei, ist ihm ein Problem: „Erstlich halt ich es dafür daß sie von einem der Söne Nohae kommen/ welcher aber eben derselbige sey/ ist nicht eigentlich bewust/ denn man kan es weder auß heiliger Schrifft oder auß anderen Historien beweisen."[65] Er begründet schließlich seine Meinung, dass sie „ihren ursprung von dem Cham haben":

> Als JOSUA […] in das Land CANAAN zoge/ da bezeuget die Schrifft/ daß vber die Innwohner desselbigen Landes so ein groser Schrecken kommen sey/ daß sie verstoben seyen/ auß forcht für den Kindern Israel. Daher denn wol seyn mag (doch anderen ihre Meynung vorbehalten) daß die Voreltern der Wilden in America/ in der Flucht von dem Angesicht der Kinder Israel/ sich auff das Meer begeben/ vnnd endtlich also in AMERICAM kommen seyen.[66]

Für ihn sind die „Wilden in America" Nachkommen der Kanaaniter, von denen es in der Bibel heißt, dass sie am Meer wohnen (Num 13,29; 14,25), dass niemand ein Weib aus ihren Töchtern nehmen solle (Gen 24,3; Dt 7,3), dass man ihre Götter nicht anbeten, sondern sie umreißen und zerstören solle (Ex 23,24), dass der Herr sie ausrotten und das Land den Seinen geben werde (Ex 23,28–33, Dt 7,1).

Die Erzählung von den Söhnen Noahs, die sich schon den Regeln der mittelalterlichen Ständelehre fügen musste, wird erneut herangezogen, um die Kolonisierung der ‚Wilden' in der Neuen Welt mit der Selbstdeutung der Alten Welt zu verschmelzen. Die Abstammung von einem himmlischen Vater, die ideelle Brüderlichkeit, schafft eine Gemeinsamkeit, die über alle räumlichen Grenzen hinweg Europa, Asien, Afrika und schließlich auch Amerika verbindet. Andererseits impliziert diese brüderliche Nähe aber auch den Gegensatz des guten und des

65 Jean de Léry: Histoire d'un voyage fait en la terre du Brésil. Genève 1580. Edition, présentation et notes par Jean-Claude Morisot. Genf 1957. Hier zit. nach: Schiffart in Brasilien in America […]. Durch Johannem Lerium Burgundum selbsten verrichtet und beschrieben/ beyd in Frantzösisch und Latein/ jetzt auffs new verteutscht […] Durch Teucrium Annaeum Privatum, C. Mit künstlichen Figuren gezieret/ und von newem an Tag geben/ Durch Diederich Bry von Lüttig/ jetzt Bürger zu Franckfort. Franckfort 1593. In: De By: Americae. Repr. München 1970, S. 93–285, hier S. 213.
66 De Léry: Histoire [wie Anm. 65], S. 227.

schlechten Sohnes, die Privilegierung von Sem und Japhet und die Unterwerfung Hams.

Das maßgebende Geschichtsbuch der Alten Welt bleibt auch im Zeitalter der Entdeckungen die Bibel. Die europäischen Conquistadoren in Lateinamerika erklären sich die Neue Welt notwendig vor dem Hintergrund des europäischen Weltentwurfs. Die Gemeinsamkeiten der Sprache und der Überlieferung, die sie zu entdecken meinen (das neue Paradies, Zeichen der Sintflut, Amazonen, die Nachkommen der Kanaaniter), sind zugleich Bedingung für die Möglichkeit einer entschiedenen Abgrenzung und Distanzierung, die biblisch fundiert wird. Wie der Hinweis auf die Kanaaniter, auf die minderen, gottfernen Brüder der Christen, die als Nachkommen von Ham, Noahs missratenem Sohn, „in AMERICAM kommen seyen", ist auch die allgemeine Idee der Brüderlichkeit dazu geeignet, die indigenen Einwohner Lateinamerikas in das christliche Weltbild zu integrieren, sie aber zugleich im Namen der Brüderlichkeit zu verdrängen und zu unterwerfen. Ist das Bruderkonzept für viele indigene Völkerschaften ein Teil ihrer sozialen Ordnung, ist es für die christlichen Eroberer ein abstraktes Modell universaler Gemeinsamkeit, aber auch der ganz konkreten Ausgrenzung Die Gemeinsamkeit der Brüder schließt ihre Gegnerschaft nicht aus und bestätigt immer wieder neu die mythische Erzählung von Noahs Fluch.

IV. Schluss: Japhet

Noahs Fluch über Ham und seine Nachkommen korrespondiert mit seinem Segen für Sem und Japhet. Die Frage nach Sem und Japhet anzuschließen, heißt jedoch, die Frage nach der Hierarchie der Kontinente neu zu stellen. Ham steht für das schwarze Afrika, Sem steht grundsätzlich für Asien, im engeren Sinn für das Volk Israel und die hellhäutigen Araber, Japhet für das christliche Europa, das immer wieder seinen Dominanzanspruch gegenüber den Heiden, den Schwarzen, den Indianern und den Indios geltend gemacht hat.

In der amerikanischen Ausprägung dieses Mythos, wie ihn Petersons Quellen aus den Südstaaten Amerikas überliefern, werden die drei Söhne Noahs mit den drei wichtigsten Ethnien Nordamerikas assoziiert: „Ham, Japhet and Shem became the archetypes for the black, white and red race coexististing in America."[67] Während Sem im europäischen Diskurs über Noahs Söhne nur eine marginale Rolle spielt, verschiebt sich diese Konstellation aufgrund der ethnischen Voraussetzungen in der Neuen Welt:

67 Peterson [wie Anm. 59], S. 91.

„Shem was the archetype for the red or brown race, which included
American Indians, persons of Oriental descent, and Jews."[68]

Diese Differenzierung kann jedoch weitgehend zurücktreten. Schon
die frühen Puritaner deuteten, ganz ähnlich wie ein Teil der Buren in
Südafrika, „themselves to be God's chosen people in the wilderness and
interpreted their experiences as analogous to those of the ancient
Hebrews. They were building the Kingdom of God on earth, hoping that
god would establish his rule in America."[69] Implizit ist dieser Über-
zeugung die Vorstellung von einem dritten Bund, der Ausweitung und
Verlagerung von Japhets Herrschaft aus dem alten Europa in die Neue
Welt: „In the first half of the nineteenth century the westward expansion
convinced many that God had destined America to become a great
nation that would be a religious and political model for the rest of the
world."[70] Diese Argumentation erstreckt sich nicht nur auf die Einschät-
zung der Neuen Welt als Japhets erweitertem Wirkungsraum, sondern
auch auf die Einführung der schwarzen Sklaven: „The importation of
Africans, the sons of Ham, to serve Japhet in this great mission was a
gift of God, showing his support for the British colonies." [71]

Amerika ist in den antiken und den mittelalterlichen Landkarten nicht
verzeichnet und wird deshalb seit der Frühen Neuzeit als eine koloniale
Erweiterung Europas angesehen. Die enge Bindung an die Herkunfts-
länder der europäischen Einwanderer betrifft auch den fortwirkenden
Mythos von Noahs Fluch. Eine besondere Ausprägung erfährt dieser
Mythos durch die Idee einer partiellen Koexistenz der Söhne Japhets mit
den rothäutigen Söhnen Sems, ungeachtet ihrer schließlichen Verdrän-
gung. Dabei handelt es sich zweifellos um eine verblasste Argumen-
tationslinie, die in einem weiten Feld von differenzierteren Meinungen
zurücktritt, aber dennoch ihre Spuren hinterlassen hat. Das gilt ähnlich
für die Juden als privilegierte Kinder Sems, die schließlich den Messiah
doch verkannt haben. Die Nutzung schwarzer Sklaven, die als legitime
Indienstnahme der Kinder Hams durch die privilegierten Kinder Japhets

68 Peterson [wie Anm. 59], S. 97. Bei Peterson heißt es weiter: „Shem's mission was to
 spread the knowledge of the true God throughout the world to prepare for the
 Messiah's coming" (S. 97). Die offensichtliche Diskrepanz zu den anderen Söhnen
 Sems wird in den einschlägigen Quellen dahingehend erklärt, dass „only the Jewish
 nation of the nations belonging to the race of Shem fulfilled its spiritual task of
 serving the true God [...] The rest of Shem's descendants fell into idolatry and lost
 their birthright." (S. 98) Durch die Ablehnung Christi als dem wahren Sohn Gottes
 hätten aber auch die Juden vor ihrer Aufgabe versagt und deshalb den christlichen
 Söhnen Japhets den Vorrang zugestehen müssen.
69 Peterson [wie Anm. 59], S. 91.
70 Peterson [wie Anm. 59], S. 91.
71 Peterson [wie Anm. 59], S. 93.

gerechtfertigt werden konnte, hat sich dagegen als besonders wirkungs-voll erwiesen. Sie sollten als *servi* in den ‚Hütten ihrer Brüder' wohnen. Nordamerika sieht sich also nicht erst seit der Lockerung der atlan-tischen Bindungen in der Rolle des überlegenen Bruders. Die Dispo-sition für diese Selbsteinschätzung wird schon im 19. Jahrhundert gelegt. Einem traditionellen *common sense* zufolge verstehen sich die USA als „God's Own Country", d. h. nahe zu Gott; unamerikanisch sind die gottfernen Sünder, denn Sünde ist definierbar als Entfernung von Gott. Der Kreuzzug gegen das Böse, von dem Georg W. Bush bisweilen spricht, beansprucht ganz in diesem Sinne die Dominanz des gottge-fälligen Japhet: Die politische Aktivität nach Außen verbindet sich nach Innen mit einem religiösen Fundamentalismus mit dem Anspruch darauf, den Blick auf die Geschlechtlichkeit des Vaters zu verweigern.

Die Rede vom Kreuzzug gegen das Böse mag trivial sein, sie wird von den Intellektuellen in den Universitäten und in den großen Städten ebenso kritisiert wie der Slogan von „God's Own Country" verwendet und zugleich belächelt wird. Aber das Wort ‚trivial' kommt bekanntlich von Trivium, dem Propädeutikum im System des mittelalterlichen Stu-diums, und es ist am ehesten das populäre Grundwissen, in dem sich tatsächliche oder vermeintliche religiöse Vorkennntisse im Sinne einer politischen Disposition auswirken, die in der öffentlichen Meinung bis-weilen erschreckend virulent werden.[72]

Abbildungsverzeichnis

(*Abb. 1*): Erschaffung Evas, Bible moralisée (um 1230), Codex Vindobonensis 2554 der Österr. Nationalbibliothek Wien, fol. 1v.

(*Abb. 2*): Der Bau der Arche, Hartmann Schedels Weltchronik (1493). München. Bayeri-sche Staatsbibliothek, 2°Inc. c.a. 2920.

(*Abb. 3*): Ende der Sintflut, Bible moralisée (um 1230), Codex Vindobonensis 2554 der Österr. Nationalbibliothek Wien, fol. 3r.

(*Abb. 4*): Noah im Weinberg (um 1360). Aus: Heilsspiegel. Die Bilder des mittelalterlichen Erbauungsbuches ‚Speculum humanae salvationis'. Mit Nachwort und Erläuterungen von Horst Appuhn. Dortmund 1981, S. 41 (Kap. 17 Abb. c).

(*Abb. 5*): T-O-Karte: Africa Ham, Europa Japhet, Asien Sem. St. Gallen 850. Stiftsbiblio-thek St. Gallen, Cod. Sang. 236, S. 89.

(*Abb. 6*): T-O-Karte im Zeichen Christi (9. Jh.), Codex St. Gallen 237 fol. 1r. Aus: Brigitte Englisch: Ordo orbis terrae. Die Weltsicht in den mappae mundi des frühen und ho-hen Mittelalters. Berlin 2002, S. 47, Abb. 6.

(*Abb. 7*): Globus Terrae, Lambertus von St. Omer: Liber Floridus (1150–1170), Herzog August-Bibliothek Wolfenbüttel.

(*Abb. 8*): Noah und seine Söhne, Schedelsche Weltchronik (1493). Reprint München 1975, Blatt XVv.

72 Christof Diedrichs (HU Berlin), Malachi Hacohen (Duke University) und Walter Köppe (University of Stellenbosch) danke ich für kritische Lektüre und Hinweise.

(*Abb. 9*): Weltkarte, Schedelsche Weltchronik (1493). Reprint München 1975, Blatt XIIv
 und Blatt XIIIr.
(*Abb. 10*): Detail, Schedelsche Weltchronik (1493). Reprint München 1975, Blatt XIIIr.
(*Abb. 11*): Kain und Abel, Bible moralisée (um 1230), Codex Vindobonensis 2554 der
 Österr. Nationalbibliothek Wien, fol. 2v.
(*Abb. 12*): Noah im Weinberg, Bible moralisée (um 1230), Codex Vindobonensis 2554 der
 Österr. Nationalbibliothek Wien, fol. 3v.

Jaakobs Gott

Für Arno Borst zum 8. Mai 2005

Wenn in der Kunst überhaupt logisch zwingende Gegensätze gelten sollen, dann müsste der zwischen Roman und Monotheismus einer von ihnen sein. Der Roman ist, jedenfalls in seiner neuzeitlichen Ausprägung, wie sie durch Cervantes und Lawrence Sterne begründet, dann im 19. und frühen 20. Jahrhundert umfassend entfaltet wurde, sozial und ideologisch vielsprachig, polyperspektivisch, relativistisch, subjektiv, humoristisch, kurz, antiabsolut auf allen Ebenen, sowohl in seinen Mitteln wie in seinen Weltbildern. Was hätte in seiner Welt der Gott der Bibel, zumal der strenge des Alten Testaments zu suchen? Der biblische Gott richtet ein unverbrüchliches Gesetz auf, nach dem die Menschen, die sich mit ihm verbunden haben – die anderen sind ohnehin verworfen – leben sollen; der europäische Roman thematisiert von Anfang an die Fülle unterschiedlicher Lebensformen und der mit ihnen einhergehenden Weltverständnisse. Sein Prinzip ist nicht das eine Gesetz, sondern die Vielfalt der unterschiedlichen menschlichen Möglichkeiten, das Leben-und-leben-lassen, eine welterfahrene Duldsamkeit.

Eine erneuerte, sich jedoch aus aufklärerischen Wurzeln speisende religionshistorisch vergleichende Kritik wirft dem monotheistischen Gott, den das Alte Israel in der Gestalt seines Propheten Moses wenn nicht erfunden, so doch überliefert hat, seine Ausschließlichkeit vor, jene eifersüchtige Strenge, mit der er alle Kollegen auf allen denkbaren Olympen und in allen sonstigen Welten und Unterwelten verwirft; sie hält ihm seinen bildlosen Kultus reiner Strenge vor, seine weltferne Ungreifbarkeit.[1] Der Gott der Bibel hat die Welt erschaffen, aber er ist in dieser Welt nicht ansässig geworden, sondern hat sich aus ihr zurückgezogen. Er ist ein transzendenter Gott, ohne eigene, gar anthropomorphe Geschichte – daher seine Unbeweibtheit –, ohne auch nur annähernd

1 Jan Assmann: Moses der Ägypter. Entzifferung einer Gedächtnisspur. München 1998; ders.: Die Mosaische Unterscheidung oder der Preis des Monotheismus. München 2003. Noch nicht zugänglich waren mir Jan Assmanns Heidelberger Hans-Georg-Gadamer-Vorlesungen von 2004, über die in der Presse mehrfach berichtet wurde.

sichtbare Gestalt, eine rein geistige, abstrakte Wesenheit.[2] Thomas Mann hat diese „Eigenschaften" – man möchte eher von einer transzendentalen Konstellation sprechen – seinen Joseph im Gespräch mit dem Pharao in die Formel bringen lassen, Gott sei zwar der Raum der Welt, allein die Welt sei nicht sein Raum – nicht ohne listig zu ergänzen: Ganz so wie der Erzähler der Raum der Erzählung sei, diese aber nicht sein Raum.[3]

Mit diesem Gott, so lautet also die jüngste, wenn auch auf älteren Pfaden wandelnde, immer noch postmoderne Kritik, sei eine neue Unduldsamkeit in die Religion gekommen. Denn mit dem biblisch-mosaischen Gott sei die Unterscheidung von Wahr und Falsch in die Religion gelangt. Während heidnische, im Diesseits wirkende und wesende, sich in der Natur verkörpernde Gottheiten vielfachen diplomatischen, familiären, ja erotischen Umgang mit ihresgleichen bei anderen Völkern und in fremden Mythen pflegen – Zeus ist Jupiter, ist im Notfall auch Amun oder Marduk –, also „übersetzbar", interkulturell anschlussfähig sind und sich in einem wimmelnden Pantheon versammeln, das als allerhöchster Club doch für Neuaufnahmen stets offen bleibt, verharrt der Gott der Bibel in strenger Abgeschiedenheit und geistiger Einsamkeit, die gefallene Welt überlässt er dem sündigen Wesen, das er nach seinem Bilde geschaffen hat. Welt-fern, bildlos, eifersüchtig, unduldsam ist dieser Gott, und die, die ihn verehren, treibt er in schwere Gewissenskonflikte, nicht zuletzt politischer Art: Vor den Bildern von Großkönigen und Kaisern dürfen sie sich nicht neigen, schon gar nicht ihnen opfern; ihres Gottes Tempel darf keine politischen Reichssymbole fremder Schutzmächte gastfreundlich aufnehmen, und dafür führen die Gläubigen dieses Herrn im Zweifelsfalle blutige Kriege – die ersten Religionskriege der Geschichte.[4]

Die anderen Götter der anderen Völker aber werden zu Götzen, zu lachhaften Ausgeburten der Phantasie, schlimmstenfalls zu bösen Geistern und Dämonen, am Ende aber zu Puppen aus Holz und Ton, von denen nur arme Irre glauben können, sie vermöchten irgendetwas auszurichten. So hat sich der Gott der Bibel nicht nur von der Welt getrennt, die fortan etwas Unheiliges ist – das Irdische –, sondern auch von allen

2 Auf Jahwes Unbeweibtheit wies besonders Max Weber hin: Das antike Judentum. Tübingen 1923, S. 148.

3 Wenn nicht anders vermerkt, werden Thomas Manns Texte mit der Bandangabe in römischen Ziffern zitiert nach der Ausgabe: Gesammelte Werke in dreizehn Bänden. Frankfurt a. M. 1960 u. 1974, in der *Joseph und seine Brüder* die Bände IV und V (mit durchgezählten Seiten) einnimmt. Hier V, 1464.

4 Die weltweite Debatte über die Thesen Assmanns ist mittlerweile kaum noch überschaubar. Einen guten Einstieg bietet: Jürgen Manemann (Hrsg.): Jahrbuch Politische Theologie. Bd. 4: Monotheismus. Münster 2002. Lesenswert bleibt: Jacob Taubes: Zur Konjunktur des Polytheismus. In: Mythos und Moderne. Hrsg. von Karl Heinz Bohrer. Frankfurt a. M. 1983, S. 457–470.

anderen Göttern, die Menschen gefunden und erfunden haben. Diese anderen Götter aber sind nicht nur viele, sondern sie haben auch lange, verwickelte Geschichten, Ehedramen, Kriege; sie sind verquickt mit den Naturgewalten, nicht selten gar verbunden mit sterblichen Menschen, und sie haben teil an den wiederkehrenden Zyklen der Natur, den kreisförmigen Dramen von Tag und Nacht, von Sommer und Winter, von Geburt und Tod und Wiederauferstehung. Der eine transzendente Gott und die vielen kosmischen Mythen, das scheint spätestens seit der nachexilischen Zeit des Volkes Israel, seit dem 6. Jahrhundert vor Christus also, ein unüberbrückbarer Gegensatz zu sein.[5]

Mit Gott kam etwas Neues in die Welt: nicht nur eine begriffliche Läuterung in den Vorstellungen vom Göttlichen, sondern Transzendenz überhaupt, die Trennung von Gott und Welt und damit erst unsere Welt, die Stätte von irdischer Freiheit, aber auch von menschlicher Ausgesetztheit und Geworfenheit, von Entzauberung und Aufklärung, also eine höchst folgenreiche, vielfach beängstigende Rationalisierung. Wir modernen Menschen beruhen auf einer dreifachen Erbschaft der Alten Welt, so könnte man in einem Rundblick zusammenfassen: wissenschaftlich auf griechischer Philosophie und Empirie; politisch auf den Verfassungsstrukturen der mittelmeerischen Polis und dem römischen Recht; spirituell, ja existenziell auf dem Gottesbegriff des alten Israel, also der ent-götterten Welt, einer Welt ohne Mythos.[6]

Ihm, dem Mythos, haben vor allem die Dichter immer wieder nachgetrauert. Von Schillers *Göttern Griechenlands* bis zu Martin Walsers heimatlich übertauter Feld-, Wald- und Wiesenfrömmigkeit zieht sich eine unübersehbare Spur der Sehnsucht nach Heidentum auch durch die deutsche Literatur.[7] Der Mythos wurde in der nachchristlichen Neuzeit seit dem Humanismus, dann wieder in der Moderne zu einem vitalen Modus der Welterschließung, dessen Vielfalt nur zwei Namen, der Richard Wagners und der von James Joyce, andeuten mögen. Die Präsenz des Mythos war dabei fast immer an heidnische Überlieferungen geknüpft, bei Wagner im *Ring des Nibelungen* zum Beispiel in einer sonderbaren Mischung antiker Dramenstruktur mit germanischen Stoffen oder bei Joyce in einer ähnlich exzentrischen Verbindung homerischer Anspielungen mit großstädtischem Naturalismus.[8] Dass diese moderne Er-

5 Einen kumulativen Entstehungsprozess des Monotheismus entwirft z. B. Bernhard Lang: Jahwe. Der biblische Gott. Ein Porträt. München 2002.

6 Ähnlich Max Weber [wie Anm. 2], S. 7.

7 Martin Walser: Ich vertraue. Querfeldein. In: ders.: Aus dem Wortschatz unserer Kämpfe. Frankfurt a. M. 2002, S. 342–352. Die klassischen Texte zu diesem Komplex bleiben Nietzsches *Genealogie der Moral* und sein *Antichrist*.

8 Dass Thomas Manns Verständnis von Mythos wesentlich durch Richard Wagner ge-

neuerung des Mythos in dieselbe Epoche fällt, in der auch der Roman
auf den höchsten Gipfel seiner Entfaltung gelangte, ja, dass der Mythos
nicht nur in Oper und Drama wiederauflebte, sondern gerade in einigen
der komplexesten Beispielen avancierter Erzählkunst – bei Joyce, aber
auch bei Alfred Döblin, bei Carlo Emilio Gadda und so vielen anderen,
die sich auf mythische Subtexte beziehen –, das könnte eine tiefgreifende
Affinität sichtbar machen. Vom Monotheismus aus gesehen gehören
Mythos und Roman jedenfalls in vieler Hinsicht in ein gemeinsames,
gegnerisches Lager. Der Mythos lebt von seiner Allgegenwart, hinter-
gründigen Diesseitigkeit und Wiederholbarkeit, vor allem aber von seiner
Erneuerbarkeit. Er ist offen für Nach- und Neuerzählungen, Anwen-
dungen, Aktualisierungen, für Fest und Wiederkehr. Er gehört mitten ins
Leben der Menschen mit seinem Werden und Vergehen. So auch der
Roman. Er ist schier grenzenlos flexibel in Form und Thema; er kann
dieselben Vorfälle aus unterschiedlichsten Sichtweisen erzählen – Willi-
am Faulkner und andere haben es vorgemacht –; er ist, auf seine heitere
Weise, eine Stätte für die Vieldeutigkeit alles Wirklichen, und diese ab-
sichtsvolle Undeutlichkeit ist vielleicht sogar der Kern seines vielbe-
schworenen Realismus. Dass in seinem Kosmos in modernen Kostümen
vielfach mythische Gottheiten herumspringen, bezeugt eine beiderseitige
Wahlverwandtschaft: In ihr treffen sich die überkommene Übersetz-
barkeit des Mythos und die weltanschaulich-sprachliche Assimilations-
kraft des Romans. Jedenfalls passen die flexible Verbindlichkeit des erd-
geborenen Mythos und die verbindliche Unverbindlichkeit des spät-
zeitlichen Romans besser zusammen als Roman und Monotheismus.

Der Glaube an den einen Gott stellt alles auf Einzigkeit und daher
auf Einmaligkeit ab. Seinen Ursprung hat er in einem historischen Ereig-
nis, der Offenbarung, die ebenso eindeutig in die Zeit eingeordnet wird,
wie die Weltschöpfung, von der alle Zeit ausgeht.[9] Diese Offenbarung
wird zudem in einem kanonischen Text fixiert, der als Gesetz und als
Überlieferung geschichtlicher Wahrheit unveränderlich bleiben soll. In
der grundlegenden Unterscheidung von Zeitkreis und Zeitpfeil, von
Wiederkehr und Teleologie, steht der Monotheismus bei Pfeil und Telos,
der Mythos bei Kreis und Wiederkehr, während der Roman wie immer
unentschieden bleibt, also noch einmal dem Mythos näher ist als der Of-
fenbarung des einen Gottes mit seinen dauerhaft verpflichtenden Kon-
sequenzen. Mythos und Roman sind geschichtenreich ohne Ende, Gott

prägt wurde, daran erinnert zu Recht Dieter Borchmeyer: „Zurück zum Anfang aller
Dinge." Mythos und Religion in Thomas Manns ‚Josephsromanen'. In: Thomas-
Mann-Jahrbuch 11 (1998), S. 9–29.

9 Gerhard von Rad: Theologie des Alten Testaments. Bd. 1: Die Theologie der ge-
schichtlichen Überlieferungen Israels. München 1961.

aber hat mit seinen Geschöpfen vor allem eine einzige zusammenhängende Geschichte, die universale Historie der Menschheit, oder aber, bezogen auf den einzelnen Menschen, das individuelle Verhältnis eines Gewissens zum Herrn. Man könnte diese Weltgeschichte zwar als Roman bezeichnen, müsste dann aber festhalten, dass dieser überhaupt der einzig mögliche sein könnte; vielleicht nicht einzig in seiner Gestalt als Heilige Schrift (denn diese ist immerhin nacherzählbar und auslegbar), einzig aber doch als Stoff. Auf solcher Heiligkeit und Einzigkeit beruhen ja gerade jene tausendfältigen Wirkungen, wie sie Arno Borst am Beispiel des Turmbaus von Babel in der abendländischen Überlieferung nachgezeichnet hat.[10] Dagegen ist der Roman in Stoff und Form immer einer unter vielen, also nur in der Mehrzahl vorstellbar; der Roman ist potentiell überall da, wo überhaupt erzählt werden kann, an jedem Ort und zu jeder Zeit; und wenn schon Schrift, kann der Roman nur unheilige, profane Schrift sein, am liebsten für unterhaltungsgierige, bedenkenlos verschlingende Leser, nicht für sinnende und auslegende Weise.

Doch wie zwingend sind solche Dichotomien? In der Kunst jedenfalls am Ende gar nicht. Hier gelten sie nur so lange, bis jemand kommt und etwas Neues, Drittes macht. Insofern stellen sie einen Rahmen dar, der dem Neuen seinen Spielraum vorgibt, ihm also die Aufgabe stellt. Mythos und Monotheismus als vielleicht nicht absoluter, aber doch starker Gegensatz bezeichnen das Spannungsfeld, in dem sich die Aufgabe von Thomas Manns Romanwerk *Joseph und seine Brüder* definiert. Diese Tetralogie – schon die äußere Komposition signalisiert eine riesenhafte Anspielung auf Wagner[11] – ist ein mythisches Romanwerk mit einem biblischen Stoff, also etwas, das es dem ersten Anschein nach eigentlich gar nicht geben dürfte. „Alle Begegnungen der Menschen mit Gott stehen in der Bibel im Zeichen des Einmaligen", erklärte denn auch schon bald nach Thomas Manns Tod, in den 60er Jahren des 20. Jahrhunderts, der Alttestamentler Gerhard von Rad in der bis heute bedeutsamsten Stellungnahme eines Theologen zu Manns biblischem Romanwerk. Er sprach von der „gläsernen Durchsichtigkeit" der originalen biblischen Josephsgeschichten, die „mythischen Geheimnissen" eigentlich keinen Raum lasse, von ihrer „vollkommenen Weltlichkeit" (Gott habe sich ganz in die Kausalität der Abläufe zurückgezogen), ohne irgendeine „metahistorische Seinstiefe", wie sie Thomas Manns viel weniger weltliche Neudich-

10 Arno Borst: Der Turmbau von Babel. Geschichte der Meinungen über Ursprung und Vielfalt der Sprachen und Völker. 4 Bände in 6 Teilbänden. München 1995.
11 Dazu mit unterhaltsamer Ausführlichkeit: Eckhard Heftrich: Geträumte Taten. Über Thomas Mann. Frankfurt a. M. 1993.

tung suggeriere. „Hier ist also das Gegenteil von jeglicher Gesetzmäßigkeit gemeint, und wäre sie noch so tief im Geheimnis verankert."[12]

Jeder, der sich auch nur kursorisch mit den Josephsromanen beschäftigt hat, kennt die sinnverwirrende, schier unausschöpfliche Fülle mythischer Strukturen, die den Ablauf des Romans von Anfang an tragen und die sich zuweilen zu einer fast unerträglichen Überdeterminiertheit steigern, mit ästhetisch keineswegs unbedenklichen Zügen.[13] Josephs Streit mit seinen Brüdern (1.Mos 37) wiederholt den Konflikt seines Vaters Jaakob mit Esau (1.Mos 27), welcher wiederum über Isaak – Ismael (1.Mos 21), Sem und Cham (1.Mos 9) bis zu Kain und Abel (1.Mos 4) zurückgeht und also eine „ewige" Konstellation zwischen den Rauhen oder Rohen und den Glatten, zwischen Sesshaften und Nomaden, Ackerbauern und Viehhaltern von Generation zu Generation erneuert. Josephs Zeit in Ägypten (1.Mos 39–50) spiegelt wiederum Jaakobs Jahre bei seinem Schwiegervater Laban im Zweistromland (1.Mos 28–30); beide Abwesenheiten werden als Unterweltaufenthalte exponiert, als Fahrten in heidnische Fremde.

Und so geht es weiter: Joseph, der von seinen Brüdern fast Zerrissene, der in den Brunnen Gestürzte und aus ihm Errettete, ist auch der Vegetationsgott Tammuz, der Jahr für Jahr nach der Winterdürre im Frühling wieder aufersteht, er ist Osiris in der Unterwelt, er ist der von einem Eber zerrissene Adonis. Darüber hinaus ist Joseph, wie wir wissen, auch Hermes, der Mittlergott (dem er und sein Vater Jaakob freilich selbst in Gestalt gespenstischer Weggeleiter auf ihren Reisen begegnen), und er ist in vielen Zügen auch Jesus Christus – daher erscheint seine Mutter Rahel also auch als Maria, um eine weitreichende Thematik vorwegzunehmen. Und außerhalb der Welt des Romans ist er zu allem Überfluss noch „Siegfried in Ägypten", ein Wiedergänger aus Wagners *Ring*.

Also nichts von „Einmaligkeit" im Sinne Gerhard von Rads! Potiphars Weib ist nicht nur sie selbst, nein, sie ist auch die sich nach Tammuz verzehrende Ischtar, sie ist Isis, sie ist als Mut-em-enet Mut, die Muttergöttin, und irgendwie ist sie auch der vom schönen Jüngling dionysisch überwältigte Gustav von Aschenbach, am Ende vielleicht gar Madame Houpflé aus dem *Felix Krull*, nur, dass diese am Ende ihren bezaubernden Hermes doch ins Bett bekommt. Ist sie möglicherweise

12 Gerhard von Rad: Biblische Josephserzählung und Josephsroman. In: Die Neue Rundschau 76 (1965), S. 546–559.

13 Die Forschung zum *Joseph* ist – gemessen an der zu anderen Werken – eher überschaubar. Den gegenwärtigen Kenntnisstand sammelt der Kommentar von Bernd-Jürgen Fischer: Handbuch zu Thomas Manns ‚Josephsromanen'. Tübingen/Basel 2002; dort eine ausführliche Bibliographie (bis einschließlich 2000). Die da aufgezählte Literatur wird hier vorausgesetzt und nur bei direkten Bezugnahmen genannt.

Thomas Mann höchstselbst?[14] Von der „fast grenzenlosen Toleranz der
Mythologeme" sprach der keusche Alttestamentler von Rad fast ener-
viert, und was er „Toleranz" nennt, könnte man auch als jene „Über-
setzbarkeit" bezeichnen, die den heidnischen Mythen ihre interkulturelle
Anschlussfähigkeit, eben ihre „Toleranz" im Kontrast zu alttestamentari-
scher Unduldsamkeit sichern. Hat Thomas Mann die Bibel ins Heidni-
sche übersetzt? Jedenfalls erklärte er früh während der Arbeit am *Joseph*,
Religion sei „wenig erfinderisch", und die verschiedenen Kulturen ver-
stand er als „Dialekte der einen Geistessprache".[15] Wenn Reinheit das
Wesen des alttestamentarischen Gottes ist und unkeusche Vermischung
ein heidnisches Prinzip, dann, so mag man glauben, hat Thomas Mann
mit den *Josephs*-Romanen ein entschieden heidnisches Werk geschaffen.

Ganz stimmt das allerdings schon deshalb nicht, weil der Roman in-
mitten seines mythologischen Bedeutungssystems uns ja in Gestalt des
Jaakob – des würdigen Nachfahren von Abraham – die denkbar unheid-
nische Gottessorge, patriarchalische Reinheit und Keuschheit vorführt.
Jaakob verachtet die Labanschen Hausgötter, die von Rahel heimlich ge-
stohlenen tönernen Teraphim wie nur je ein Prophet; er scheut die Nähe
zu den unguten, auch unsittlichen Baalskulten der kanaanitischen Städte;
Ägypten ist ihm nicht nur ein unfreier Fronstaat, sondern vor allem das
äffische Land, wo Kinder als Greise zur Welt kommen, wo im kotigen
Schlamm des Nils mit Leichen Unzucht getrieben wird und außerdem
die Männer durchscheinende Gewänder aus gewebter Luft tragen. Und
wenn Jaakob seinen Sohn Joseph den Gestirnen Kusshände zuwerfen
sieht, dann muss er den Übergeliebten streng tadeln. Von erkenntnis-
und gottsucherischer Reinheit ist Jaakobs sinnende Existenz geprägt. Er
arbeitet weiter in der von Abraham begonnenen generationenlangen Pa-
triarchenmühe, den Begriff Gottes immer reiner zu fassen. Davon kann
noch sein Sohn Joseph im großen Religionsgespräch des vierten Bandes
dem Pharao Echnaton Kunde bringen, der seinerseits die Lektion schon
verstanden hat, die Jaakob dem Joseph in der ersten Szene des Romans
erteilt hat, als er dem Jungen verbot, den Gestirnen Kusshände zuzuwer-
fen: „Rufe mich nicht an als deinen Vater *am* Himmel" – also als Sonne –,
habe Atôn ihm im Traume gesagt, „deinen Vater *im* Himmel sollst du
mich heißen" (V, 1464). Und als Jaakob in Beth-El, an der Stätte seines
Traumes, der ihm Gott freilich in überraschend konkreter, fast assyri-
scher Kostümierung vorführte, einen Kult errichtet, stellt er fest: „Man
konnte kein Bild von dem Gotte machen, denn er hatte zwar einen Kör-

14 Grundlegend zur mythischen Konstruktion des *Joseph* und ihren Quellen: Manfred
 Dierks: Studien zu Mythos und Psychologie bei Thomas Mann. Bern/München 1972.
15 X, 751 (Die Einheit des Menschengeistes).

per, aber keine Gestalt; er war Feuer und Wolke. Das sagte einigen zu, anderen widerstand es" (IV, 383).

Die theologische Sorgsamkeit beim Bewahren und Vorantreiben der wahren Gotteserkenntnis in der Erbfolge der priesterlichen Patriarchen hat offenkundig ihre Parallele in dem, was Thomas Mann selbst schon die Psychologisierung und Humanisierung des Mythos nannte.[16] Die Menschen der *Josephs*-Romane wiederholen ja nicht einfach die Schicksale ihrer Vorläufer, nein, sie wandeln mit steigender Bewusstheit in deren Spuren. Jaakobs alter Großknecht Eliezer identifiziert sich noch ganz naiv mit seinem gleichnamigen Vorläufer bei Abraham und, wenn er von dessen Taten – etwa der Werbung Rebekkas für Isaak – berichtet, dann spricht er von „ich", denn das Faktotum im Hause ist durch die Festigkeit seiner Rolle immer dieselbe Person – einst nannte man eine solche Haushalts-Perle, wenn sie weiblichen Geschlechts war, gern „Perpetua", die Immerwährende. Jaakob nun weiß schon, dass er, um Rahel zu finden, dieselbe Strecke ziehen muss wie einst Eliezer für Isaak, um Rebekka zu gewinnen. Und Isaak „weiß", halbbewusst ahnend, ebenso wie Esau, dass Jaakob ihm mit Hilfe Rebekkas den Segen abluchsen wird, weil er als Haariger, Rauher und Roher ja eigentlich ein Wiedergänger Kains ist.

So wird, in einem oft analysierten Prozess, im Verlauf des Romans aus mythischer Identifikation bewusste Imitation, aus einem vorbewussten Muster eine absichtsvolle Nachfolge: Aus dem „Es" des Mythos wird das „Ich" des Bewusstseins. Medium dieses Vergeistigungsprozesses aber ist das „Schöne Gespräch", die gemeinsame, kommunikativ zweckfreie Erinnerung, die identifizierende Vergegenwärtigung des Vergangenen.[17] Herkunft schafft in diesen familientraulichen Zusammenhängen Zukunft, einen nicht geschlossenen, sondern geistig offenen Kreis. Joseph erreicht im Laufe des Romans einen Grad des Bewusstseins, der es ihm sogar erlaubt, diesen Mechanismus selbst zu erläutern, wiederum im Gespräch mit dem Pharao: „Ich bin's" sagt er zur Majestät, die ihn neckisch, aber beziehungsreich, ein „inspiriertes Lamm" nannte, „ich bin's, denn ich bin's und bin's nicht, eben weil *ich* es bin, das will sagen: weil das Allgemeine und die Form eine Abwandlung erfahren, wenn sie sich im Besonderen erfüllen" (V, 1417). Rolle und Person fallen in solcher freien Wahl schon ironisch oder humoristisch auseinander, so durfte

16 Die sich vielfach überschneidenden und wiederholenden Selbstaussagen Thomas Manns sammelt der Band: Thomas Mann: Selbstkommentare: ‚Joseph und seine Brüder'. Hrsg. von Hans Wysling unter Mitwirkung von Marianne Eich-Fischner. Frankfurt a. M. 1999.

17 Jan Assmann: Zitathaftes Leben. Thomas Mann und die Phänomenologie der kulturellen Erinnerung. In: Thomas-Mann-Jahrbuch 6 (1993), S. 133–158.

Thomas Mann seinen Joseph auch einen „mythischen Hochstapler" nennen.[18]

Wo aber liegt die Antriebskraft für diesen Aneignungs- und Ichwerdungsprozess beim Nach-Leben des Mythischen? In Gott. „Denn das musterhaft Überlieferte kommt aus der Tiefe, die unten liegt, und ist, was uns bindet. Aber das Ich ist von Gott und ist des Geistes, und der ist frei. Dies aber ist gesittetes Leben, daß sich das Bindend-Musterhafte des Grundes mit der Gottesfreiheit des Ich erfülle" (V, 1418). Es ist für den Zweck dieser Abhandlung überflüssig, die vielfältigen Ausgestaltungen und reichen Bezüge dieser Gedankenfigur auszubreiten: Sie reicht vom Ethischen, dem Doppelsegen von unten, aus der Tiefe, und von oben, aus der Höhe, über das kosmische Bild der „rollenden Sphäre", wo alles Überirdische seine Entsprechung im Unterweltlichen findet, bis zu einer poetologischen Selbsterklärung des Romans: Denn dieser versteht sich ja nicht als authentischer Bericht von der historischen Wirklichkeit des Jahres 1400 vor Christus, sondern als modern-festliche Wiederholung eines uralt geprägten Textes. Als 1800 Seiten langes „Schönes Gespräch" ist *Joseph und seine Brüder* eben keine Geschichtserzählung, sondern die Reinszenierung eines Textes – wenn man so will, der Roman vom Buch Genesis, dessen festspielhafte Wiederholung.[19]

Was es damit auf sich hat, lässt sich schon im ersten Hauptstück des ersten Bandes, der *Geschichten Jaakobs*, an einem, gemessen an der Gesamtdimension der Tetralogie, überschaubaren Beispiel verdeutlichen: der Opferung Isaaks (1.Mos 22). Sie wird im Kapitel „Die Prüfung" in einem „Schönen Gespräch" zwischen Jaakob und Joseph rekapituliert (IV, 103–108). Der biblische Text wird also nicht direkt aufgegriffen, sondern im Fest des Erzählens reinszeniert – und zwar zwischen zwei Personen, die mit den Helden dieser uralten Episode nicht nur blutsverwandt sind, als Enkel und Urenkel (oder auch in noch fernerer, jedoch familiärer Abkunft), sondern die mit Abraham und Isaak jeweils auch die Rolle als Vater (Jaakob – Abraham) und als Sohn (Joseph – Jizchak) teilen. Dieses vergegenwärtigende „Schöne Gespräch" ist recht eigentlich also ein schreckliches Gespräch, denn Vater Jaakob muss seinem Sohn in grausamer Selbstvergessenheit vorführen, wie er ihn als Isaak bereitwillig beinah geopfert hätte. Jaakobs Antlitz zuckt, und der Vater bedeckt es mit Händen. „Was ist meinem Herrn!", ruft Joseph bestürzt, und Jaakob erwidert: „Ich gedachte Gottes mit Schrecken. Da war mir, als sei meine Hand die Hand Abrahams und läge auf Jizchaks Haupt. Und als erginge seine Stimme an mich und sein Befehl […]. Sein

18 Thomas Mann [wie Anm. 16], S. 22.
19 Käte Hamburger: Thomas Manns biblisches Werk. München 1961, S. 19–32.

Befehl und die Weisung, du weißt es, denn du kennst die Geschichten", spricht Jaakob und zwar, wie es ausdrücklich heißt „versagenden Tones". Im Fortgang des erzählenden Nacherlebens gewinnt dieses Versagen nun die Oberhand. Jaakob nämlich „vermag es nicht", er kann seinen Sohn nicht opfern, er wirft, anders als sein Vorfahr Abraham, das Messer schon fort, bevor der Herr seine Stimme ertönen lässt und ihm gebietet: „lege deine Hand nicht an den Knaben und tu ihm nichts!" Jaakob, der sich in der Nachfolge und Rolle Abrahams sieht, muss erkennen, dass er Abraham nicht ist, „es" nicht vermag und sich also der Prüfung, die im Gebot der Sohnesopferung besteht, nicht gewachsen zeigt. Der gewitzte Joseph nun deutet dies auf zweierlei Weise: „Das aber ist der Vorteil der späten Tage, dass wir die Kreisläufe schon kennen, in denen die Welt abrollt, und die Geschichten, in denen sie sich zuträgt und die die Väter begründeten. Du hättest mögen", begütigt er seinen Vater, „auf die Stimme und den Widder [das Ersatzopfer im Dornengehege] vertrauen". Jaakob weist das zurück, denn weil er ja nicht wirklich Abraham ist, konnte er nicht darauf vertrauen, dass sich die Geschichte haargenau so zutragen würde wie einst. „Mich aber habe ich selbst geprüft mit der Prüfung Abrahams, und mir hat die Seele versagt, denn meine Liebe war stärker als mein Glaube", erklärt er – und wir Leser notieren hier einen Anklang an den Apostel Paulus. Doch Joseph setzt nach und wird noch kühner in seiner Deutung des Vorgangs: Weder Abraham noch Jaakob sei sein Vater bei der quälerischen Selbstbefragung gewesen, sondern „du warst der Herr, der Jaakob prüfte mit der Prüfung Abrahams, und du hattest die Weisheit des Herrn und wusstest, welche Prüfung er dem Jaakob aufzuerlegen gesonnen war, nämlich die, welche den Abraham zu Ende bestehen zu lassen, er nicht gesonnen gewesen ist". „Unterstehe dich!", habe der Herr in Jaakob sagen wollen, „bin ich Melech, der Baale Stierkönig? Nein, sondern ich bin Abrahams Gott […] und was ich befahl, habe ich nicht befohlen, auf dass du es tuest, sondern auf dass du erfahrest, dass du es nicht tun sollst, weil es schlechthin ein Greuel ist vor meinem Angesicht, und hier hast du übrigens einen Widder." So wird aus dem schrecklichen wieder ein „Schönes Gespräch" und Jaakob kann gerührt vom spitzfindigen Scharfsinn seines theologisch hochbegabten Söhnchens ausrufen: „Wie ein Engel aus der Nähe des Sitzes sprichst du, Jehosiph, mein Gottesknabe!" Was uns Leser schon wieder eher ans Neue als ans Alte Testament denken lässt.

Auf diese Weise – mit der Dialektik von dringlicher Präsenz und Abstand nehmender Bewusstheit – arbeitet der Roman durchgehend und auch im Großen, und immer wieder macht er sich „den Vorteil der späten Tage" auch explizit zunutze, ohne sich darum seine Vergegenwärtigungskraft schmälern zu lassen. Im prekärsten Moment von Josephs

ganzem Leben, als Peteprês Frau Mut-em-enet den schönen Hausmeier endlich verführen und wenigstens leiblich besitzen will, kostet der Erzähler selbst diese Dialektik aus, und er spricht von den Schweißtropfen der Besorgnis, ob der Held es auch richtig machen werde in diesem Moment oder „nicht vielmehr alles verderben, indem er es mit Gott verdarb". Aber zugleich erklärt er auch, dass all das längst bekannt ist, also „sozusagen Tempeltheater" und eine „Wiederholung im Feste" als „Aufhebung des Unterschieds von ‚war' und ‚ist'" (V, 1249). Es ist die ewige Gegenwart des Mythischen, die der Roman so auf allen seinen Ebenen und in allen Episoden immer wieder höchst selbstgenießerisch „inszeniert".

‚Des Mythischen?', mag man fragen und zu Recht fragen mit Blick auf Isaaks Opferung. Ist diese Stelle der Genesis mit der Großartigkeit ihres knapp vermiedenen Schreckens nicht eine der wichtigsten jener Episoden im Ablauf der aus lauter Einmaligkeiten bestehenden biblischen Geschichte zwischen Gott und Mensch, die eigentlich alles Mythische beenden sollen, hier nämlich den wiederkehrenden Frevel des Menschenopfers als grässlichen Tribut der Angst an die Natur? Das von Gott zurückgewiesene Isaak-Opfer ist doch durch seine definitive Heilsgeschichtlichkeit logisch das genaue Gegenteil eines Mythos. Ja – aber nicht bei Thomas Mann. Denn was Jaakob im schrecklich Schönen Gespräch mit Joseph nacherlebt, ist auch ein Vorerleben, die Ahnung des noch kommenden Verlustes seines eigenen, liebsten Sohnes.

Josephs Entsendung zu den feindseligen Brüdern, die Reise nach Dotan am Ende des zweiten Bandes, bedeutet in der Mythographie des Romans ja nicht nur die Tammuz-Fahrt zu Zerreißung und Unterwelt, sondern auch das Sohnesopfer. Jaakob „weiß" ja bei seinem letzten Blick auf den davon reitenden Joseph im tiefen Inneren schon, dass dies ein Abschied erst einmal für immer sein würde. Und der naseweise, von späten Tagen fabelnde Junge wird bald erfahren, dass er sich in einem vielfach determinierten Muster bewegt, im Tammuz-Muster, im väterlichen Muster der Unterweltsfahrt in die Ferne, aber eben auch im Isaaks-Muster des geopferten Sohnes – der dann am Ende doch errettet wird, was man auch vorher weiß und nicht weiß. Grenzenlose Toleranz der Mythologeme! Fromme Alttestamentler haben wohl Gründe, dieser häretischen Theologie zu misstrauen, wenn Isaak und Tammuz auf eine Linie kommen – und, wie wir gleich feststellen werden, ein noch viel Größerer.

Humanisierung des Mythos durch bewusste Vergegenwärtigung und seelische Aneignung, dieser Mechanismus ist nun deutlich geworden. Das Ich, der Geist, der das leistet, kommt von Gott, sagt Joseph zum Pharao. Gott also ist das Movens dieser Humanisierung. Damit kommen

wir zum Kernstück der *Theologie* des Romans, welche dieser nun auf verschiedenen Ebenen eher lehrhaft exponiert als erzählerisch entfaltet. Sie stellt Gott und Mensch in ein vielschichtiges Wechsel- und Spiegelverhältnis. Der Mensch ist eine Schöpfung Gottes und Gott ist eine Erfindung des Menschen. Das ist das Fundament, auf dem diese Theologie ruht. Abraham hat Gott erfunden, er und seine Nachfolger denken ihn aus sich hervor und arbeiten ihn, den Gott, dabei immer mehr ins Feine. Und auch der Mensch verfeinert, zivilisiert sich bei dieser Gottesarbeit. An der Zurückweisung des Menschenopfers haben so beide Seiten ihren Anteil: Der Mensch kann es nicht mehr glauben, dass Gott wirklich will, dass ihm die ersten Söhne geopfert werden – und Gott verweigert solchem Opfer auch seinen Segen.

Jaakob kann dies bei seinem Schwiegervater Laban, um dessen Tochter Rahel er sieben Jahre dient, beobachten. Laban hat seinen ersten Sohn in einem Tonkrug lebendig begraben und ihn in die Fundamente seines Hauses gemauert, um seinen Gott – einen närrischen Baal wahrscheinlich – günstig zu stimmen. Mit welchem Erfolg? Seine Frau wird vor Kummer unfruchtbar, die Fluren Labans bringen nur kümmerlichen Ertrag. Es liegt kein *Segen*, vor allem auch kein materieller Segen auf seinem Tun, obwohl der Gott Labans, wie Jaakob höhnisch vermerkt, eigentlich das herzlose „Wirtschaftsgesetz" ist. Erst der liebende Jaakob bringt den Segen, die Fruchtbarkeit in Labans Hausstand. Jaakob, der verschwenderisch gefühlvolle Gottesdenker und Rahel-Liebhaber entdeckt eine Wasserquelle, legt Obstgärten an und lässt die Herden wachsen im Überfluss. Der Fluch des Sohnesopfers ist überwunden durch fortgeschrittene Liebe.

Der Humanisierung des Mythos entspricht in den Josephsromanen also auch die Vergeistigung des Gottesbegriffs, jene generationenlange denkerische Arbeit, welche die Patriarchen in wiederkehrenden Situationen und immer neuen ‚Schönen Gesprächen' leisten. Diese spiegelnde Wechselbeziehung zwischen Menschen und Gott hat auch der junge Pharao begriffen, der im Religionsgespräch mit Joseph bündig zusammenfasst, was der Roman schon mehrfach eingeschärft hatte: „Die Menschen sind ein ratlos Geschlecht [...]. Sie wissen nichts zu tun aus sich selbst [...]. Immer ahmen sie nur die Götter nach, und je wie das Bild ist, das sie sich von ihnen machen, danach tun sie. Reinige die Gottheit, und du reinigst die Menschen" (V, 1447).

Gott hat also auf jeden Fall eine Geschichte in diesem Roman – wie auch in der Bibel –, wenn auch, vorerst, keinen Mythos. Jaakob und Joseph reden bei ihrer letzten Mahlzeit, einem Opferbraten, vor Josephs Abreise zu den Brüdern darüber. Laban hätte sein Söhnchen nicht eingemauert, „wenn es nicht den Altvorderen Segen gebracht hätte in ande-

ren Zeiten", erklärt der Vater. Der Sohn ergänzt: „Laban handelte nach
überständigem Brauch und beging einen schweren Fehler damit. Denn
es ekelt den Herrn das Überständige, worüber er mit uns hinauswill und
schon hinaus ist, und er verwirft's und verflucht's. Darum, hätte Laban
sich auf den Herrn und auf die Zeiten verstanden, so hätte er an Stelle
des Knäbleins ein Zicklein geschlachtet" (IV, 474). Und Jaakob, der vor-
sichtig immer auch rückwärts Blickende, fragt freilich besorgt beim
leckeren Abschiedsschmaus mit Joseph: „Was würden wir schlachten
und essen, wenn wir töricht wären wie Laban, und was ist geschlachtet
worden und gegessen in unflätigen Zeiten? Wissen wir also, was wir fest-
lich tun, wenn wir essen, und müsste uns nicht, wenn wir's bedächten,
das Unterste zuoberst kommen, so dass wir erbrächen?" – ein deutlicher
Hinweis auf die freudsche Totemmahlzeit (IV, 475).[20] Joseph begütigt
seinen Vater nicht nur mit dem Wohlgeschmack des Bratens, sondern
auch mit einem Gleichnis aus Nietzsches *Zarathustra*: Der schöne Wipfel
eines prächtigen Baumes denke auch nicht an die kotige Wurzel, mit der
er tief unter die Erde reicht.[21]

Doch auf diese optimistische Sicht ist kein Verlass, die Humanisie-
rung des Mythos und des Gottesbildes ist doch nicht unumkehrbar. Jo-
seph reist ab zu seinen Brüdern, die ihn in den Brunnen werfen und nach
Ägypten verkaufen. Jaakob aber glaubt, sein Sohn sei von einem wilden
Tier zerrissen worden. Er muss also auch an einen Rückfall Gottes glau-
ben. Gott hat seinen Sohn nicht verschmäht, er hat ihn genommen. Auf
diese schrecklich irrige Erfahrung reagiert nun Jaakob seinerseits mit ei-
nem schrecklichen Rückfall. Er rast sich aus in Hiob-gleicher Verzweif-
lung, nackt im Sonnenbrand, sich die brennende Haut schabend, ohne
Speise wie ein Aussätziger, aber zunächst ohne Hiobs Ergebung in Got-
tes Willen. Es ist der erschreckendste Moment des ganzen Romans, von
der Germanistik nicht zufällig konsequent übersehen. Denn Jaakob wird
eine Zeit lang wieder zum Heiden. Er kann der Versuchung der Tiefe
nicht widerstehen. Er will aus Joseph eine Puppe machen, einen Tam-
muz-Leib, und ihn nach Möglichkeit mit solcher frevlerischen magischen
Praktik wieder zum Leben erwecken. Man lese das nach. Es ist der Punkt

20 Vgl. Thomas Manns Essay *Die Stellung Freuds in der modernen Geistesgeschichte* von 1929.
In: ders.: Appell an die Vernunft. Essay 1926–1933. Hrsg. von Hermann Kurzke und
Stephan Stachorski. Frankfurt a. M. 1994, S. 122–154, hier S. 127: „Ja, das Christen-
tum selbst [...] – wer begreift denn nicht, daß es mit seinem schauerlichen
Heraufholen und Wiederbeleben des Ur-Religiösen, seiner seelischen Vorweltlichkeit,
seinen Blut- und Bundesmahlzeiten vom Fleisch eines göttlichen Schlachtopfers der
zivilisierten Antike als ein wahrer Greuel von Rückfälligkeit und Atavismus
erscheinen mußte, durch welchen buchstäblich und in jedem Sinn das Unterste der
Welt zuoberst gekehrt wurde?"
21 Fischer [wie Anm. 13], S. 412.

größter Gottesferne der Tetralogie, der Moment seines höchsten mythischen Schreckens. Dieser eine Moment stellt die progressive Humantheologie des Romans radikal in Frage. Die Humanisierung von Mythos und Gottesbild erscheint als unsichere, durchaus bedrohte Angelegenheit. Wenden wir in diesem schrecklichen Moment den Blick aus der Tiefe in die Höhe, hinaus zu den oberen Rängen, jenen Kreisen spitzzüngiger Engel um Gottes höchsten Thron, die im Vorspiel zum vierten Band das Tun Gottes recht missgünstig kommentieren (V, 1275–1287)[22] – es ist in der tetralogischen Analogie zum *Ring des Nibelungen* das Nornen-Vorspiel einer Götterdämmerung. Hier wird das Ganze der Geschichte zwischen Gott und Menschen, dem Schöpfer und seinen Geschöpfen, überblickt. Der Mensch sei ein Engel, wispert man dort, der fruchtbar ist, also böse sein kann. Gott hat ihn geschaffen, damit überhaupt Gut und Böse entstehen könne – zu seiner eigenen Selbsterkenntnis. Auch Gott nämlich ist gut und böse zugleich, und er erkennt sich im Menschen wieder. Wir sehen jenen Bund wechselseitiger Spiegelung und Heiligung hier also von der anderen Seite, von oben. Im Verbesserungsdrama zwischen sich und den Menschen reinigt sich auch Gott vom Bösen. Dabei lässt er sich freilich tief ein in fleischliche Dinge, sehr zum Missvergnügen seines vornehmen, wenn auch unfruchtbaren Hofstaates, der, strenger als Gott selbst, immer wieder auf harter Bestrafung der sündigen menschlichen Lieblinge besteht.

Allerdings war es einer der ihren, der gefallene Engel Semuel, also der Satan, der Gott zu seiner sittlich so zwieschlächtigen Schöpfung überredet hat, und mit Semuel berät der von seiner Himmelsreinheit und dem selbstgerecht flüsternden Engelsordnungen gelangweilte Gott über weitere Abenteuer im Fleische. Gottes Ehrgeiz kann, da Er schon ganz oben steht, dabei nur in die Tiefe gehen, also in weitere Kompromittierung mit dem gut-bösen Menschengeschlecht. Also kommt die Idee zu weiter Verleiblichung auf: Gott macht sich zu einem Nationalgott mit einem Wahlvolk, nach dem Muster der anderen magisch-mächtigen und fleischlich-lebensvollen Volks- und Stammesgottheiten dieser Erde. Der besondere Bund mit dem auserwählten Volk Israel, so darf man begrifflich exponieren, ist daher ein absichtsvoller Abstraktionsverlust Gottes. Die widersprüchliche Existenz als monotheistischer Stammesgott eines zudem noch kleinen und machtlosen Volkes zeigt einen gewollten Abstieg in die Tiefe des Menschseins. Gott tut Verzicht auf einen Teil seiner Außerordentlichkeit, auf dünnlebige Erhabenheit zugunsten einer blutvoll-leiblichen Existenz in einem göttlichen Volksleib. Und das ist –

22 Die wichtigste, heute schwer zugängliche Quelle dazu stellt vor: Helmut Koopmann:
 Ein „Mystiker und Faschist" als Ideenlieferant für Thomas Manns *Josephs*-Romane.
 Thomas Mann und Oskar Goldberg. In: Thomas-Mann-Jahrbuch 6 (1993), S. 71–92.

in der Sicht der obersten Ränge – schon sein zweiter Sündenfall nach der Erschaffung des Menschen. Ist es sein letzter?

Halten wir fest: Die Josephsromane zeigen zwei Bewegungen. Die eine führt von unten nach oben, aus der Tiefe in die Höhe – es ist die Humanisierung des Mythos und die Zivilisierung des Gottesbildes durch menschliche Arbeit an Mythos und Gotteserkenntnis. Die andere Bewegung aber führt von oben nach unten, aus der Höhe in die Tiefe. Es ist Gottes Eingehen ins Fleisch durch die Erschaffung des Menschen als Erkenntnisspiegel und durch die Erwählung eines einzelnen Volkes, zu dessen Nationalgott er wird. Gott sei Dank aber ist dieses Gottesvolk nicht allzu hochfahrend, sondern machtlos, aber dafür so gottsucherisch, so gedankenreich grüblerisch veranlagt, dass es Gott bei seinem Abstieg in die Tiefe auch wieder entgegenkommen kann, indem es sich ihn denkbar würdig vorstellt, denkt, erfindet. So folgen diese beiden Linien der biblischen Heilsgeschichte vom Bund Gottes mit dem Volk Israel. Wo aber werden sich die beiden Bewegungen, die von oben nach unten und die von unten nach oben, treffen?

Daran lässt der Roman keinen Zweifel – und jeder Leser kann es sich selbsttätig ausrechnen –, auch wenn dieses Zusammentreffen außerhalb seiner Handlung stattfinden muss. Die Verleiblichung Gottes und die Vergeistigung des Mythos treffen sich in der Gestalt von Jesus Christus.[23] In der Figur des Messias Christus heilt sich Gott von seiner nationalen Beschränkung, allerdings nur, um sich noch tiefer in fleischliche Dinge einzulassen. Die Germanistik hat längst erkannt, dass hinter der Geschichte Josephs neben allen anderen Schemata auch der Ablauf von Christi Geburt, Tod, Niederfahrt zur Hölle und Auferstehung zu erkennen ist – so wie die alteuropäische Bibelexegese seit der Spätantike in Joseph den Typus, die „figura" Christi erkannt hatte. Und bei Thomas Mann sind es ja nicht nur die zahlreichen äußerlichen Parallelen, die „jungfräuliche" Mutter, das Reiten zur Passion nach Dotan auf dem Esel, die drei Tage im Brunnen, die Erhebung nahe an Pharaos Thron, welche die Christusförmigkeit von Joseph exponieren, sondern auch ein sanfter Dauerregen von Zitaten und Anspielungen aus den Evangelien des Neuen Testaments, der über dem ganzen Romanwerk niedergeht.[24]

23 Den Bezug der Josephs-Figur zu Christus hat zum ersten Mal ausführlich dokumentiert: Tim Schramm: Joseph-Christus-Typologie in Thomas Manns Josephsroman. In: Antike und Abendland 14 (1968), S. 142–171. Dort wird auch gezeigt, wieviel Neues Testament im *Joseph* steckt – die Belege lassen sich fast beliebig vermehren.

24 Neuerdings umfassend: Friedhelm Marx: „Ich aber sage Ihnen …". Christusfigurationen im Werk Thomas Manns. Frankfurt a. M. 2002, S. 129–196. Marx (S. 143 f.) unterscheidet mit Mereschkowski, bekanntlich einem der Gewährsmänner Thomas Manns für den *Joseph*, zwischen „Mythos", der das blinde Opfer fordert, und „Mysterium", der das freiwillige Selbstopfer meint. In Christi Tod und Auferstehung hätte

Gott opfert seinen eigenen Sohn, und er opfert sich selbst ihn ihm. Der Tod Christi ist die eigentliche Erfüllung und Überbietung von Abrahams Isaak-Opfer und Jaakobs Joseph-Opfer. Also war Jaakob in diesen geistig-leiblichen Spiegelverhältnissen auch ein Vorläufer Gottes – und so erscheint dem Joseph Gott ja im Traum auch mit den zarten greisenhaften Gesichtszügen Jaakobs. Aber erst das Sohnesopfers Gottes in Christus beendet endgültig den Mythos, das Opfer überhaupt. In Jesus Christus findet die progressive Humantheologie des Romans – eine Bewegung von unten nach oben und von oben nach unten – ihre menschliche Mitte. Vielleicht kann es nach Jesus auch keinen Rückfall ins Heidentum mehr geben, wie Jaakob ihn nach dem Josephsverlust erleidet. Doch das wissen wir nicht. Der Vorteil der späten Tage, der uns die Abläufe schon kennen lässt, sollte uns nicht zu sicher machen. Denn es hängt im Prozess wechselseitiger Gottes- und Menschenerkenntnis ja auch in Zukunft von uns selbst ab, was heilsgeschichtlich aus uns wird. Der Gott Jaakobs bleibt ein unruhiger, rätselvoller, ein wandernder, sich wandelnder Gott, so wie wir Menschen auf seinen Spuren ruhelose Mondwanderer bleiben müssen, hier immer noch in die Spuren Abrahams tretend.

Den Gegensatz von Mythos und Monotheismus hat Thomas Mann, wenn nicht überwunden, so doch für ein langes „Schönes Gespräch" außer Kraft gesetzt. Er hat den Mythos vergeistigt und den Monotheismus mythisiert. Man mag in dieser feinen Balance einen großen Triumph des Romans erkennen, jener Form, deren Toleranz vielleicht noch grenzenloser als die des Mythos ist. Doch hat die Tetralogie von *Joseph und seinen Brüdern* ihrem unmythischen Stoff doch einen enormen Tribut entrichtet. Zwar erzählt sie nur eine Episode der Bibel, doch gelingt ihr dies nur, indem sie kaum verhüllt durch mythisches Gewand die ganze Heilsgeschichte in den Blick nimmt. Thomas Manns progressive Humantheologie: Sie mag als Doktrin fragwürdig sein, als Struktur eines Romans von Gott bleibt sie unentbehrlich.

also Gott das mythische Opfer durch das Mysterium des Selbstopfers überwunden. Der Unterschied ist nur mit dem bewaffneten Auge erkennbar, da Isaak ja ebenso gerettet wird wie Jesus von den Toten aufersteht – und auch Joseph aus allen seinen Gruben wieder zu Licht und Glanz findet.

„Und in meinem Fleisch werde ich meinen Gott schauen" Biblische Regenerationsgedanken in Michelangelos „Bartholomäus" der Cappella Sistina (Hiob)

Michelangelos Fresken in der Sixtinischen Kapelle stecken bekanntlich voll vorgetäuschter Körperlichkeit oder „rilievo". „Was flach ist, scheint körperlich zu sein" – „Quae plana essent [...] solida videntur" bemerkt schon der erste Biograph Paolo Giovio. Die Decke von 1512 mit ihren berühmt-rätselhaften „Ignudi" und noch mehr die kolossale Altarwand mit dem „Jüngsten Gericht" (*vgl. Abb. 1*) stecken aber bekanntlich auch voll provokativer Nacktheit. Richtet man den Blick auf die rechte obere Mitte der riesenhaften Fläche des letzteren, so bestätigt sich beides. Man gewahrt die am weitesten hervorstehende Figur des ganzen Gemäldes, den kolossalen Bartholomäus (*vgl. Abb. 2*), ursprünglich völlig nackt, eine Kunstfigur, die Vasari, ihren demonstrativen Kunstcharakter betonend, einen „bellissimo Bartolomeo" nennt. In besonderem Maße ist sie die Verkörperung des ästhetischen Ideals und Postulats von „prominentia", „eminentia" oder „rilievo".

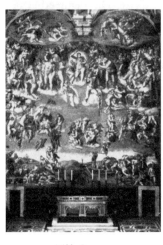

(*Abb. 1*) (*Abb. 2*)

So wie seine Gestalt als Ganzes in der überreichen Figurenwelt des
Freskos den am weitesten nach vorne getriebenen „rilievo" bezeichnet,
so scheint im Einzelnen ihr rechtes Knie zusammen mit der Wolke zwi-
schen den gegrätschten Beinen die herausragende Partie dieser Gestalt zu
markieren. „Rilievuccio", „kleines Relief" hatte schon der Theoretiker
Cennino Cennini kurz vor 1400 eine durch ein Glanzlicht markierte Spit-
ze dieser Art im „rilievo" genannt. Michelangelo hat den vordringenden
„rilievo" des Knies zum einen durch die extreme Verkürzung, zum an-
dern durch die starke Verschattung des rechten Unterschenkels seines
Heiligen scharf betont.

Dies nicht ohne Grund! Der Blick nach rechts zeigt: In derselben
vordersten Zone der Riesenfläche erscheint ein bedeutungsvolles Motiv.
Bartholomäus hält in seiner Linken nahezu bildparallel eine leere mensch-
liche Haut dem Betrachter entgegen. Diese muss, da sie über die Wolke
und vor dieser niederhängt, ebenso weit oder noch ein kleines Stück wei-
ter aus dem Fresko hervorragen als das Knie des Apostels. Sie bezeichnet
den allervordersten Punkt der riesenhaften Malfläche. Warum?

I.

Auferstehung des Fleisches am Jüngsten Tag ist der Inhalt der Kunstfi-
gur; die Frage, wie der verklärte Leib des Menschen in der künftigen
Welt beschaffen sein werde, ihr Problem; die Wiederkehr oder Parousie
Christi, das Erscheinen des ganz Anderen am Ende der Zeit – der
Wahrheit, die alle Bilder zunichte machen wird und den künftigen bildlo-
sen Aeon heraufführen wird – ihre raison d'être. Die Figur erblickt sie
schaudernd.

Auferstehung des Fleisches! Das Thema hat an dem Ort längst seine
Tradition. Papst Sixtus IV. hatte – als Franziskaner die von seinem Or-
den vertretene theologische Position betonend – den Altar der Kapelle
der Aufnahme Mariens in den Himmel, die er leiblich dachte, geweiht,
sichtbar in dem verlorenen Hochaltarbild Peruginos mit der „Aufnahme
Mariens in den Himmel", Mariens, deren bereits endzeitlich verklärter
Leib dem Auferstehungsleib Christi in den Himmel folgt. Michelangelo
folgte exakt darüber mit der Darstellung des Propheten der Aufer-
stehung, des halbnackten Jonas mit dem Walfisch, Typus des dreitägigen
Abstiegs Christi in das Reich des Todes wie seiner Auferstehung von den
Toten. Folgte man Michelangelos Biographen Condivi, so hätte Clemens
VII. zunächst nicht ein „Jüngstes Gericht", sondern eine Auferstehung
Christi von der Hand Michelangelos an der Altarwand der Kapelle ge-
wünscht. Die Auferstehung des Fleisches bleibt dem Ort verbunden. Im

unteren Teil seines „Jüngsten Gerichts" wird Michelangelo sie explizit darstellen.

Warum aber ein Bartholomäus an dieser Stelle? Bartholomäus, der Geschundene, hat ein Gegenbild: Laurentius, der, ihm vergleichbar in seiner Marter – „extrema omnium" – die Zerstörung seines Leibes durch die Glut erlitt, der himmlische Konsul Roms, der im Volksglauben einmal die Woche in das Fegefeuer niedersteigt, um eine arme Seele zu erlösen. Der auslösende Grund, weshalb beide zu Füßen des richtenden Christus erscheinen, ist ursprünglich aber wohl nicht in Bedeutungen dieser Art zu suchen. Er ist wahrscheinlich einfacher. Die Kapelle ist der Himmelfahrt Mariens geweiht, deren Fest am 15. August gefeiert wird, doch war Sixtus IV. an den Festtagen der Heiligen Laurentius und Bartholomäus gewählt und gekrönt worden. Die Weihe der Kapelle war deshalb dreifach: am 9./10., dem Laurentiustag, dem 15., Mariae Himmelfahrt, und am 24. August 1483, dem Bartholomäustag.

Zwei Texte der Bibel sind es, auf die sich der Glaube an die Auferstehung des Fleisches wörtlich gründen lässt. Beide handeln von Haut und Fleisch des künftigen Auferstehungsleibes des Menschen. Beide sind in Michelangelos Gemälde eingegangen; zum einen der des Propheten Ezechiel. Michelangelo unterzieht ihn einer einfachen Lektüre. Er folgt der Text-, Deutungs- und Darstellungstradition der berühmten Vision von der Auferweckung der Toten unmittelbar, wenn er sie als eine Erweckung aus den Gräbern, ein neues Sich-Umkleiden der Gerippe mit Fleisch und ein Überspannen mit Haut darstellt. Anschaulich-wörtlich folgt er prophetischen Versen wie: „Ich lege Sehnen an euch und umkleide euch mit Fleisch; ich überziehe euch mit Haut und bringe Geist in euch, dass ihr lebendig werdet und erkennt, dass ich der Herr bin." (Ezechiel 37,6)

Zwei Texte der Bibel belegen die „resurrectio carnis". Zur Vision des Ezechiel treten die nicht minder berühmten Verse aus dem Buch Hiob. Seit längerem ist bekannt, dass Michelangelo sie an der Gestalt des Bartholomäus ins Bild gebracht hat. Obwohl gerade sie verderbt und unklar überliefert sind, verband sich ihnen in der de facto konkurrenzlos herrschenden Übersetzung und Deutung der Vulgata und ihrer volkssprachlichen Derivate in geradezu unausweichlicher Weise die Überzeugung, dass in ihnen der Glaube des Dulders Hiob an seine leibliche Auferstehung und die Verklärung seiner Leiblichkeit in einer zukünftigen Welt überliefert sei, verdichtet in den hoffnungsvollen Worten:

> Ich weiß, dass mein Erlöser lebt, und am Jüngsten Tag werde ich vom Staube aufer-
> stehen / Ich werde wieder mit meiner Haut umgeben, und in meinem Fleisch werde
> ich meinen Gott schauen. Ich selbst werde ihn sehen und meine eigenen Augen, nicht

ein anderer werden ihn erblicken. Diese Hoffnung ist beschlossen in meiner Brust.
(Hi 19,25–27)

Es steht inzwischen fest, dass diese Lesung kein eigentliches Fundament
im hebräischen Urtext hat, sondern sich von ihm sinnverkehrend unter-
scheidet, weshalb etwa die „Nova Vulgata" des 20. Jahrhunderts zu
übersetzen hatte: „Doch ich, ich weiß: mein Erlöser lebt, als letzter er-
hebt er sich über dem Staub. Ohne meine Haut, die so zerfetzte, und
ohne mein Fleisch werde ich Gott schauen." Doch ist es wohl keine
Frage, sondern eher historische Gewissheit, dass Michelangelos Ver-
ständnis der Stelle das der alten Vulgata war. Keine Frage auch der inten-
sive Textbezug der Gestalt des Bartholomäus; keine Frage, dass diese in
allusivem Bezug zu der bildhaften Rede des Hiob steht, dass er „am
Jüngsten Tag aus der Erde auferstehen", er dann „wieder mit seiner Haut
umgeben" und „in seinem Fleisch seinen Gott schauen" werde. Michel-
angelo hat sie in der wieder hergestellten unverletzten Leiblichkeit und
dem schaudernden Blick des Apostels anschaulich gemacht.

Warum aber mit solcher Intensität, dass sie die des Laurentius zu
übertreffen scheint? Ein *zweiter* biblischer Textbezug, ein solcher des
Neuen Testaments, kommt hier ins Spiel. Bartholomäus ist mit Thomas
vergleichbar – ein zwiespältiger Apostel, ja geradezu der Patron der
Zweifelnden und Agnostiker zum einen, zum andern aber Träger einer
persönlichen Verheißung der eschatologischen Schau von Angesicht zu
Angesicht. Von ihm, Nathaniel, dem „echten Israeliten ohne Falsch",
der die Messianität Jesu zunächst mit den sarkastischen Worten: „Wie
kann denn aus Nazareth etwas Gutes kommen?" ablehnt, dann aber in
den Worten „Rabbi, du bist der Sohn Gottes, du bist der König Israels"
bekennt, berichtet Johannes deshalb bereits im ersten Kapitel, dass ihm
die eschatologische Schau persönlich verheißen worden sei. Denn schon
bei seiner Berufung offenbart ihm Jesus, er werde dereinst „Größeres
sehen": „den Menschensohn erhöht und die Engel des Himmels über
ihm auf- und niedersteigend" (Joh 1,45). Schwer denkbar, dass diese
Stelle für Michelangelo nicht den Ausschlag gegeben hat!

Wie sehr es just Hiob gewesen sein muss, der die Gestalt des Bar-
tholomäus bestimmte, zeigt der Blick auf den Kontext. Denn Hiobs
Rede: „Ich weiß, daß mein Erlöser lebt", hat eine Fortsetzung. Mit an-
klagenden Worten wendet sich der Dulder an seine falschen Freunde:
„Warum also sprecht ihr jetzt: Verfolgen wir ihn, und suchen wir den
Grund der Rede gegen ihn?" Und er droht ihnen mit der Gewissheit ei-
nes Gerichts im Zeichen eines „rächenden Schwertes": „Flieht also vor
dem Angesicht des Schwertes, denn ein Rächer der Übeltaten ist das
Schwert. Und ihr sollt wissen, dass es ein Gericht gibt!" (Hi 19,28–29)

Ist schon Hiobs Rede von der Haut, die ihn „am Jüngsten Tag wieder umkleiden" werde, wenn er „in seinem Fleisch seinen Gott" schaut, für den um den Text Wissenden mit Leichtigkeit auf Michelangelos Bartholomäus zu beziehen, so ist es nicht minder die Rede von einem „Gericht" und dem Schwert als „Rächer der Übeltaten". Nicht ohne Verblüffung wird er bemerken, dass Michelangelo beides ins Anschauliche gewendet hat. Denn wie ein Schwert und wie zum Gericht hebt Bartholomäus das Messer, mit dem er geschunden wurde, empor, so dass es in der kompositorischen Ordnung der riesenhaften Wandfläche sogar das linke Bein des richtenden Christus leicht überdeckt und gleichsam zu berühren scheint. Für den um den Text Wissenden findet so das „rächende Schwert" der Rede des Hiob in dem emporgehobenen Marterinstrument seine überraschende und paradoxe bildliche Einlösung. Gerade angesichts des emporgehobenen Messers in der Hand des Apostels verwandelt sich für ihn die gesamte Rede des Dulders in eine Rede des geschundenen mitrichtenden Dulders Bartholomäus. Er wird zum sprechenden Subjekt der drohenden Worte von Gericht und Vergeltung für die Übeltaten. Verbunden mit Michelangelos Bildlichkeit lautet die Rede an die Übeltäter dann: „Flieht also vor dem Anblick des Messers, mit dem ich einst gemartert wurde. Denn ein Rächer eurer Übeltaten ist jetzt das Messer. Und ihr sollt wissen, dass es ein Gericht gibt."

Der technische Aspekt der Bild-Text-Synthese ist auch hier – wohl nach Art einer Imprese – der, dass Bild und Text im Akt des Synthetisierens ihre semantischen Qualitäten gegenseitig verändern. Auf der einen Seite verändern die Worte des Hiob das Bild; sie geben dem erhobenen Messer, mit dem Bartholomäus gemartert wurde, die zusätzliche Bedeutung, dass es den Übeltätern, die ihm dies antaten, zum „Schwert des Gerichts" werde. Auf der anderen Seite aber verändert das Bild Michelangelos die Worte Hiobs und gibt ihnen eine neue zusätzliche Bedeutung. Angesichts des Bildes und zu diesem hinzugesprochen, werden sie zur wenig verhüllten Prophetie, ja fast zur unverhohlenen Bezeichnung des erhobenen Messers, mit dem Bartholomäus gemartert wurde.

Dies alles wird umso deutlicher, als der anschauliche Kontext des Freskos es bestätigt. Unmittelbar neben und zu Füßen des Bartholomäus gibt es die seit jeher viel beachtete Gruppe der Märtyrer, die den eben angesprochenen Inhalt vom Marterinstrument als einem „Rächer der Übeltaten" überdeutlich ausdrückt: Sebastian, Katharina von Alexandrien, Blasius und andere strecken ihre Folterinstrumente den Verdammten entgegen, ihnen zum Gericht, und in ihrer richtenden Rolle den Passionswerkzeugen Christi vergleichbar, in deren Angesicht die Menschheit gerichtet wird.

II.

Es ist seit längerem bekannt, dass Michelangelo als Vorbild für die Gestalt des Apostels in einer Verkehrung der Seiten, die letztlich mit dessen Stellung zu Füßen des richtenden Christus zu tun haben dürfte, den berühmten Torso vom Belvedere (*vgl. Abb. 3*) gewählt hat. Warum diese Auswahl oder „electio"? Was konnte gerade aus ihm ein „geeignetes Vorbild" oder „exemplum aptum" für den eschatologischen Apostel machen?

(*Abb. 3*)

Will man diese Frage beantworten, so hat man zuerst an ein Argument zu erinnern, dessen Bedeutung schwer zu überschätzen ist: an das der thematischen „Angemessenheit" oder des thematischen *decorum*. Was den Torso vom Belvedere zum geeigneten Vorbild für den in seiner Integrität wiederhergestellten und verklärten Auferstehungsleib des Bartholomäus machte, ist zum einen wohl seine vollendete leibliche Schönheit, die die Natur übertreffende *perfezione* seines Körpers. Es ist ein Topos, dass Michelangelo sie bewunderte. Eine breite und allem Anschein nach sich steigernde Überlieferung der Michelangelo-Anekdotik bezeugt es, bis hin zu den im 17. Jahrhundert bei Chantelou ihm in den Mund gelegten ebenso charakteristischen wie apokryphen Worten: „Wahrhaftig, dieser Meister war weiser als die Natur". Es ist bekannt, dass Michelangelo den Torso zu wiederholten Malen, ja oft in einzelnen seiner Werke in unverletzter Ganzheit wiederherstellte, indem er seinem zerstückten Körper in einem Akt der „restitutio" die von der gefräßigen Zeit geraubten Teile wiedergab und ihn sozusagen zu neuem und verjüngtem Leben wiedererstehen ließ.

Warum die Bewunderung? Es könnte sein, dass sie auf der Sicht gründet, die Meister der Antike, unter ihnen der Meister des Torso, seien – in Giorgio Vasaris Worten – „weniger weit vom Ursprung und von der

göttlichen Schöpfung entfernt und deshalb vollkommener" gewesen – „i quali quanto manco erano lontani dal suo principio e divina generazione, tanto erano più perfetti". Es könnte sein, dass Michelangelo – der Michelangelo des „Christus" von S. Maria sopra Minerva – den genuin christlichen Gedanken dachte, die vollendete, vollkommene und gültige Leiblichkeit des Torso vom Belvedere sei nicht allein dem Ursprung und der göttlichen Schöpfung näher, sondern gerade deswegen auch deren Vollendung in einer künftigen Welt. Sein Gedanke könnte es mit anderen Worten gewesen sein, dass im Torso die künftige Vollkommenheit und Schönheit des Auferstehungsleibes des Menschen im Anbruch des neuen Äon zwar nicht erreicht, aber bereits spürbar und gleicham vorweggenommen sei. Es ist nicht auszuschließen, dass Michelangelo an ihm etwas wie den Vorschein der verklärten Leiblichkeit des Menschen am Ende der Tage und in einer verjüngten Welt, den Vorschein künftiger Regeneration, Wiedergeburt oder „Wiedererwachsung" sehen wollte. Kurzum, es ist denkbar, dass Michelangelo den Torso per se eschatologisch, dass er in seiner vollkommenen männlichen Schönheit einen Vorschein der zukünftigen Welt sehen wollte. Nicht ganz zu Unrecht! Denn in der zur Lehre der Kirche gewordenen theologischen Spekulation über die Auferstehung des Fleisches wird der Auferstehungsleib des Menschen in der künftigen Welt nicht allein „vergeistigt", „unsterblich", „unverweslich", „leidensunfähig", „fein", „behend", „klar", „verwandelt", sondern er wird vor allem schön und zugleich ein wahrer Menschenleib sein. In vollkommener, verklärter Form wird in ihm das *eidos* des Einzelmenschen bewahrt sein.

Ein zweiter Grund für Michelangelos „electio": die Verletztheit des Torso. Er teilt sie mit Bartholomäus. In zugespitzter Weise ist der bei lebendigem Leib Geschundene ein Exempel der leiblichen Auferstehung. Sein Körper ist in besonderer Weise zweigeteilt worden. Während sein Fleisch und Gebein in Rom oder Benevent verwahrt werden – eine berühmte Streitfrage – werden die Reste seiner Haut in Pisa verwahrt. Der auf das Qualvollste Gemarterte, dem man bei lebendigem Leib die Haut abgezogen hatte, war in des Wortes wahrster und grauenhafter Bedeutung nur noch Fleisch gewesen, so wie in der kühnen poetischen Schilderung Ovids der geschundene Marsyas zum bloßen und bloßgelegten zuckenden Fleisch geworden war. Michelangelos arguter Gedanke könnte es gewesen sein, dass Bartholomäus in der Besonderheit seines Martyriums zu einem Torso besonderer Art geworden war, dass er, dessen Körper an dem einen und dessen Haut an einem anderen Ort verwahrt wird, in besonderer Weise zur Auferstehung des Fleisches bereit und – durch die Teilung seiner leiblichen Überreste – ihrer besonders bedürftig sei.

Der dritte Grund der „Auswahl" oder „electio": Anders als etwa in
der Gruppe des Laokoon ist die intensive Bewegung des Torso vom
Belvedere nicht von außen motiviert. Keine Erzählung, die Rumpf und
Gliedmaßen des Sitzenden so und nicht anders bewegte, ist erkennbar.
Michelangelo muss ihn als einen von innen Bewegten wahrgenommen
haben. Der Schluss liegt nahe, dass er in ihm die reine Verkörperung
dessen sah, was er selbst Lomazzo zufolge die „furia della figura" nann-
te, jenen *furor* des Künstlers, den dieser seinen Figuren mitzuteilen ver-
steht. Ingeniös hat Michelangelo das expressive pathetische Potential des
Torso, seine *furia*, mit dem erhabensten Gehalt aufgefüllt, den er im
christlichen Kontext denken konnte: der Schau Gottes „von Angesicht
zu Angesicht" am Ende der Zeiten. Seine Nachahmung erweist sich, so
gesehen, als ein Mittel Seele und Körper des Bartholomäus ergriffen von
der eschatologischen Schau Gottes zu zeigen. In des Wortes wahrster,
nämlich anschaulicher Bedeutung ist der *furor* des Torso vom Belvedere
hier zu einem *furor divinus* im strengen Wortsinn geworden.

Eine vierte Eigenschaft ließ den Torso zu einem „geeigneten Vor-
bild" oder „exemplum aptum" des Bartholomäus werden. Merkwürdig
genug, aber in der wohl vorauszusetzenden arguten Sicht Michelangelos
durchaus nicht unwahrscheinlich, ist es die Zweiheit von Körper und
Haut. Der Torso vom Belvedere hat unter sich eine tierische Haut. An
seinem linken Oberschenkel ist er in sie sogar eingehüllt. Es ist die Haut
eines Panthers, nicht die eines Löwen. Wie in seinem Jugendwerk, dem
Bacchus, hat Michelangelo sie mit großer Wahrscheinlich kritisch-negativ
gedeutet. Er kannte den Beginn der *Divina Commedia* Dantes mit den drei
wilden Tieren, eines davon ein weiblicher Panther oder Leopard, „una
lonza leggiera e presta molto, / che di pel maculato era coverta", das
Tier, das sich wahllos und mit vielen paart und dessen geflecktes Fell
deshalb in einer breiten Auslegungstradition für das Laster der *lussuria*
und für die Sinnlichkeit steht.

Ein fünfter Grund: „Apollonios, Sohn des Nestor, der Athener, hat
es gemacht". Die griechische Signatur erscheint frontal zwischen den
Beinen der Figur. Ist es zuviel vermutet, dass sie Michelangelos Ent-
schluss, gerade der Gestalt des Bartholomäus seine eigenwillige paradoxe
Signatur hinzuzufügen, mitbestimmt habe?

III.

Als am Morgen des 6. Mai 1527 beim Eindringen der kaiserlichen Trup-
pen in den Vatikan Borgo Papst Clemens VII. sich mit knapper Not in
die Engelsburg gerettet hatte, lagen Brücke und stadtseitiger Brücken-

kopf im Beschuss der päpstlichen Artillerie, die diese für die Kaiserlichen unpassierbar machen musste. In der Tat waren diese gezwungen, den Zugang zur Stadt nach einem Sturmangriff auf Trastevere am Abend über den Ponte Sisto zu gewinnen – Beginn der oft geschilderten Szenen des Chaos und Grauens und der mehrmonatigen Belagerung und erpresserischen Gefangenschaft des Papstes in Castel S. Angelo.

(*Abb. 4*)

Er ist bezeichnend, dass Clemens VII. nach dem Ende seiner Gefangenschaft und seines Exils genau an dieser Stelle zu einer Neuplanung schritt, indem er der Stadt zugewendete Kolossalstatuen der Apostelfürsten Petrus und Paulus errichtete (*vgl. Abb. 4*). Beides sind sprechende Statuen: Ihre im Sockel eingemeißelten Inschriften wandten sie einst der Stadt zu. Sie folgen dem Ideal der „brevitas", sind echte Motti, esoterisch verrätselt und von intendierter Vieldeutigkeit. Der enge Bezug zwischen Motto und Statue ist evident. Wort und Bild sind hier komplementär. Nur zusammen entfalten sie ihren Sinn. Nur zu Füssen der Statue gewinnt die Schrift konkrete Bedeutung, so wie umgekehrt die Statue erst durch die Schrift ihre sonst unsichtbare Bedeutung artikuliert. Das Motto der Petrusstatue lautet: „Von hier Vergebung den Demütigen" – HINC HUMILIBUS VENIA. Es findet Fortsetzung, Antwort und Abschluss auf der anderen Seite zu Füssen des Paulus (*vgl. Abb. 5*) mit dem bedeutungsvoll erhobenen Schwert in den spannungsreich komplementären Worten: „Von hier Vergeltung den Hochmütigen" – HINC RETRIBUTIO SUPERBIS. Die Antithese von Vergebung und Strafe ist die epigrammatische Verkürzung und sinnverlagernde Paraphrase eines

Bibelwortes, das nicht zufällig von Petrus selbst und nicht zufällig in Rom geschrieben wurde, ein Zitat aus dem ersten Petrusbrief, den er in „Babylon", d. h. Rom, verfasste: „Denn Gott widersteht den Hoffärtigen

(*Abb. 5*)

(*Abb. 6*)

den Demütigen aber gibt er Gnade" – „Quia Deus superbis resistit, humilibus autem dat gratiam" (1Petr 5,5).

Zwei Manipulationen werden in der Verwandlung zum Motto erkennbar. Das Subjekt „Deus" ist getilgt und das Prädikat, das Zurückweisen und Gnadenerweisen, in antithetischer Gruppierung auf die beiden Apostelfürsten übertragen. Zu einer klaren Aussage der den Aposteln gegebenen Gewalt, den einen „die Sünden nachzulassen", den anderen aber „zu behalten", werden die Motti erst durch die in ihnen vollzogene Ersetzung des Begriffspaares „gratiam dare" und „resistere" durch die zugespitzte Antithese der Substantiva „venia" – Nachlass und „retributio" – Vergeltung. An einem vorgeschobenen Punkt des Übergangs von der Stadt zum Vatikan also die bildliche Darstellung der apostolischen Gewalt!

Unüberhörbar enthalten die beiden Motti aber auch den Anklang an den Kern des christlichen Romgedankens, an die Idee von der Kontinuität römischer Weltherrschaft zwischen Imperium und Kirche, von der providentiellen Rolle des römischen Reichs, das seine Erfüllung im Papsttum findet. Fast wörtlich ist ja – Einlösung älterer christlicher Vergilexegese – der sprachliche Anklang der „Demütigen" und „Hochmütigen", der „humiles" und der „superbi", an den inneren Höhepunkt der Aeneis im sechsten Buch, an Vergils berühmten Vers von der Aufgabe

des weltbeherrschenden Römers, die Unterworfenen zu schonen, die Hochmütigen aber zu bekriegen: „Tu, Romane, memento / Parcere suiecis et debellare superbos".

Die beiden Figuren, die in Bild und Wort die apostolische Gewalt des Sünden-Vergebens und -Behaltens und die Beständigkeit römischer Weltherrschaft repräsentieren, markieren in einer im Jahr 1534 noch sehr aktuellen Weise den Ort, an dem Clemens VII., in der Engelsburg eingeschlossen, seinen Feinden widerstanden hatte. Sie sind jedoch nur Teil eines größeren Ausstattungsplans, der Brücke und Kastell umfassen und zum Träger einer auf das politische und persönliche Schicksal des Papstes anspielenden „Impresa" machen sollte. Giorgio Vasari berichtet, dass Clemens VII. in der Zeit der Belagerung und Gefangenschaft dem Hl. Michael ein Gelübde gemacht hatte:

> [...] gedachte Seine Heiligkeit ein Gelübde zu erfüllen, welches er getan, während er im Kastell Sant' Agnolo eingeschlossen saß. Das Gelübde war, auf die Zinne des großen Marmorturmes, der sich gegenüber der Ponte di Castello erhebt, sieben große Bronzefiguren von je sechs Ellen zu stellen, alle liegend in verschiedenen Stellungen, gleichsam überwältigt von einem Engel, welcher in der Mitte des Turmes auf einer Säule aus farbigem Marmor stehen sollte, in Bronze gegossen und mit dem Schwerte in der Hand. Unter dieser Figur des Engels dachte er sich den Erzengel Michael, den Wächter und Beschützer des Kastells, welcher durch seine Gunst und Hilfe ihn befreit und aus seinem Gefängnis geführt hatte; und mit den sieben liegenden Figuren meinte er die sieben Todsünden, indem er ausdrücken wollte, dass er mit Hilfe des sieghaften Engels seine Feinde, verbrecherische und gottlose Menschen, welche dargestellt wurden durch jene sieben Figuren der sieben Todsünden, überwunden und zu Boden geworfen habe. Zu diesem Werke ließ Seine Heiligkeit ein Modell anfertigen.

Nicht die Höhe des Kastells, sondern das die Brücke beherrschende Vorwerk sollte der Träger der Figurengruppe sein, ein dem Betrachter nahe gerücktes Zielbild des Brückenwegs. Sehr nahe sogar, denn der große „cartello" zu Füßen der Gruppe sollte über den Rand des Turms niederhängen und ohne Zweifel eine deutlich lesbare Inschrift tragen. Zu rekonstruieren ist also eine Anfang und Ende der Brücke besetzende Trias von Figuren und Figurengruppen. Eine Trias auch von Inschriften, und man darf annehmen, dass die Hauptinschrift das Programm als eine persönliche Impresa Clemens VII. zumindest andeutungsweise enthüllt hätte. Michael, der Schirmherr der Kirche, der ihn aus der Hand der Feinde errettet hat, als Sieger über „superbia" und „ira" Karls V. und seiner Armeeführer, über die Habsucht Gattinaras und vieler anderer, die ihn persönlich geplündert und seinen Staat in den Bankrott getrieben hatten, der Venezianer, die ihm Ravenna abgenommen hatten, über die Trägheit des Herzogs von Urbino, der ihn vor Rom lagernd nicht errettet hatte, den Neid Alfonsos d'Este und der Florentiner – viele Möglich-

keiten der bittersten Erinnerung und allegorischen Anklage. Kein Wunder, dass der Nachfolger, Paul III., den Plan nicht fortsetzte.

Wie aber wäre das Michaelsthema mit dem Apostelthema verknüpft gewesen; die Bronzefiguren über die Weite des Tibers hinweg mit den beiden Marmorstatuen? Ein historisch Neues, vielleicht der Beginn einer Epoche monumentalen bildlichen Ausdrucks und synthetisierender Bild-Wort-Verbindung großen Stils wird bei der Beobachtung erkennbar, dass dies durch die deutende Kraft des Wortes geschehen sollte. Die Inschriften allein sollten den Bezug zwischen den weit entfernten und disparaten Bildern herstellen.

Es zeigt sich, dass die Begriffe ,humilitas' und ,superbia' zu Füßen der Apostelfürsten keineswegs zufällig in dieser sprachlichen Gestalt gewählt sind, sondern wegen der in ihnen beschlossenen Möglichkeit der Allusion auf den Kampf Michaels. Denn Michael, Fürst und Schirmherr Israels, der Kirche, der die Heilsgeschichte von ihrem Anfang bis zum Ende überwacht, ist seinem Wesen nach demütig, die verkörperte dienende „humilitas". Unter seinem sprechenden Namen und Schlachtruf „Michael", „Wer ist wie Gott?" besiegt er im Kampf der Geister die Sünde schlechthin, die in Luzifer verkörperte Ursünde der „Superbia", die nicht dienen will, sondern sein will wie Gott. Der theologische Gemeinplatz, dass die „humilitas" Michaels nicht nur die Ursünde des Teufels überwindet, hätte sein Bild den beiden Bildern der apostolischen Gewalt, den Demütigen die Sünden nachzulassen, den Hochmütigen aber zu behalten, am Beginn der Brücke verknüpft, verknüpft allein durch das Medium des Worts.

Der Plan ist ebenso ein Fragment geblieben wie ein *zweiter,* mit dem Clemens VII. sein persönliches Schicksal, Fall und Errettung durch den eschatologischen Engel Michael, in einer gewaltigen Impresa durch große Kunst verewigen wollte. Im Herbst 1533 beauftragte er Michelangelo, die Sixtinische Kapelle zu vollenden, an zwei Stellen: mit dem „Jüngsten Gericht" an der Altarwand, mit dem Sturz der „Superbia", dem Kampf Michaels mit dem Teufel, an der Eingangswand. Auch dies ist wohl die Einlösung eines Gelübdes aus den dunklen Tagen des „Sacco di Roma", vermittels des Künstlers, der selbst den Namen des Engels, Michael Angelus, trug. Auch dies ein Fragment! Am 25. September 1534 ist Clemens VII. gestorben. Nur der Auftrag für das „Jüngste Gericht" wurde von dem nachfolgenden Papst Paul III. erneuert.

So wie der Bronzegruppe des Erzengels wäre wohl auch diesem Werk im Bild des Engelskampfes und des Sturzes der *Superbia* durch den Schirmherrn der Kirche der Zeitbezug, die Allusion auf die Gefahr und die Errettung des Jahres 1527 eingeschrieben gewesen. Es wäre eine weitere persönliche „Impresa" des zweiten Medicipapstes geworden – nicht

seine Impresa allein, sondern zugleich die des Künstlers. Hätte Michelangelo die Gelegenheit gehabt, den Erzengel im Kampf der Geister zu malen, so hätte das Riesenfresko seinem eigenen Namenspatron gegolten. Ein „Michael Angelus", gemalt von einem Michael Angelus!

IV.

Nicht nur an der Eingangsseite, sondern auch an der Altarwand sollte Michelangelo präsent werden. Hier nicht mit seinem Namen, sondern mit seiner „effigies". Indem er sein Gesicht auf der leeren Haut in der Hand des eschatologischen Apostels Bartholomäus (*vgl. Abb. 8*) erscheinen ließ, folgte er der Technik der Paradoxie, jenem *genus* der Rhetorik also, das der Anschauung der Allgemeinheit zuwiderläuft und ihre Überzeugungen und Werte um des eigenen Ziels willen verletzt.

(*Abb. 7*)

Die Assoziationen „Gericht", „Anklage", „Verteidigung der eigenen Sache" angesichts des Riesenfreskos, dessen Thema das „Gericht" schlechthin, das „Jüngste Gericht", ist, sind viel zu stark, um nicht daran zu erinnern, dass die Technik der Paradoxie selbst der Sphäre des Gerichts entstammt, dass das *paradoxon schema* jedoch ein zutiefst problematisches Kunstmittel ist, das vor allem dann vor Gericht angewendet wird, wenn der Gerichtsredner gezwungen ist, als Anwalt eine ganz schwache, schiefe oder eigentlich gar nicht vertretbare Sache vor dem Richter und dem Publikum zu vertreten. Die Paradoxie ist deshalb auf der einen Seite ein kritisch, ja negativ konnotiertes *genus* der forensischen Rede, die „häßliche Gattung", das *genus turpe* schlechthin, auf der anderen jedoch auf-

grund ihres hohen Schwierigkeitsgrads zugleich ein *genus admirabile,* an
dem sich die hohe Kunst des Rhetors erst erweist.

Michelangelo setzt sie ein. Täuschung, Enttäuschung, Bewunderung
durch den Betrachter sind die drei Schritte, in denen sie im Idealfall
wahrgenommen wird. Die geschundene Haut in der Hand des Bartho-
lomäus, zusammen mit dem Messer traditionelles Attribut seines Marty-
riums, wird vom Betrachter seiner Erwartung entsprechend zunächst als
die Haut des Märtyrers wahrgenommen. Eine kurze Täuschung! Denn in
einem – theoretisch – zweiten Schritt der Rezeption, dem der Enttäu-
schung, wird der Betrachter in ihr die Paradoxie eines fremden Gesichts
entdecken. Durch das üppige dunkle Haupthaar und die andersartigen
Gesichtszüge ist es von der Physiognomie des Bartholomäus, den
Michelangelo entgegen der ikonographischen Tradition kahlköpfig und
mit einem langen grauen Bart zeigt, scharf abgesetzt.

Es ist eine offenbar viel beachtete – also erfolgreiche – Paradoxie.
Schon der Brief des Marco Pitti vom 1. Mai 1545 nennt sie als erste un-
ter den „tausend Häresien" des Gemäldes. Und eindrucksvoll ist auch
das Zeugnis der bildlichen Rezeption. Keine der Kopien, angefangen mit
der des Marcello Venusti, hat darauf verzichtet, den von Michelangelo so
scharf betonten Unterschied zwischen dem Gesicht des Bartholomäus
und dem Gesicht auf der Haut wiederzugeben. Nur für den Wissenden,
der Michelangelos Gesichtszüge kennt, kann die Haut in der Hand des
Bartholomäus zur Haut des Malers werden. Er nur erkennt in den ge-
quälten Gesichtszügen des Gehäuteten die unausweichlich andere
„effigies" mit ihrer Anspielung auf die Gesichtszüge des über 60-jährigen
Michelangelo. Er allein ist imstande, sie als seine paradoxe Signatur zu
erkennen und den von ihr angeregten Rezeptionslenkungen zu folgen.
Zwar spricht keine der bisher bekannt gewordenen schriftlichen Äuße-
rungen der Zeitgenossen davon, dass die Haut des Bartholomäus zu-
gleich Träger der Gesichtszüge des Künstlers sei. Umso deutlicher scheint
aber die Sprache der Stichkopien des „Jüngsten Gerichts" zu sein, die
nicht selten das Blatt mit einem der Haut-Effigies ähnlichen Porträt
Michelangelos krönen.

V.

Was ist der funktionale Sinn der paradoxen Selbstdarstellung, die seit ih-
rer Wiederentdeckung im Jahr 1924/25 eine Reihe von zum Teil wider-
sprüchlichen Interpretationen und Konjekturen psychologischer und
ikonologischer Art hervorgerufen hat? Mit stärkster Vereinfachung sei
gesagt, dass Michelangelo mit der abgelegten, leeren und alten Haut in

der Hand des eschatologischen Apostels die Bedeutung, das Bedeutungs-
feld und die Bedeutungstradition der Regenerationssymbolik berührt. Es
ist eine Sonderform des Erneuerungs-, Auferstehungs- und Wiederge-
burtsgedankens, die, dem Bild der Häutung per se inhärent, im Fresko
wiedererkennbar wird. Dass Michelangelo mit ihm vertraut war – so in dem
viel diskutierten und durch Ambiguität charakterisierten Bedeutungs-
komplex „Apoll und Marsyas" bei Dante –, dass ihm Häutung und neues
Leben sozusagen eins waren, das eine das Bild des anderen, ist bekannt;
bekannt, dass – um nur eine Variante hervorzuheben – er Bild und
Bedeutung der Schlange selbst verwendete; der Schlange, die, alt gewor-
den, sich zwischen zwei enge Steine zwängt und im Ablegen ihrer alten
Haut dem Phönix gleich – als eine neue wiedersteht. „Ich wechsle
die alte und nehme die neue Hülle" – „Cangio la vecchia e nuova spoglia
prendo" ist deshalb das Motto dieser Imprese, sie selbst ist wohl nichts
anderes als die bildlich-wörtliche Extension und Variante des einen
großen christlichen Gemeinplatzes personaler Erneuerung zu neuem
Leben im Bild des Abstreifens der alten und vergangenen Hülle. Es kann
für Michelangelo nicht gleichgültig gewesen sein, dass der im christlichen
Kontext wohl berühmteste, wirkungsmächtigste und weit verbreitete Re-
generationstopos, der des Paulus, auf derselben Metaphorik der Häutung
als eines Bilds radikaler Erneuerung beruht; dies in den Worten: „Zieht
aus den alten Menschen und zieht den neuen an." (Eph 4,22–24) Ob
Michelangelo auch ihn mitgedacht hat, sei dahingestellt.

Soviel lässt sich sagen: Vor dem Hintergrund dieses Gedankens radi-
kaler personaler Erneuerung, vor dem Hintergrund einer damals andert-
halbtausendjährigen christlichen Heilserwartung kann es nicht abwegig
sein, die paradoxe Haut-Effigies Michelangelos in der Hand des eschato-
logischen Apostels im Bild und als Bild *in bonum* zu interpretieren. Was
mit dem per se vieldeutigen Mittel der Paradoxie ins Bild gesetzt wird, ist
kaum etwas anderes als individuelle Heilserwartung, die persönliche
Auferstehungshoffnung des Künstlers, eine halb verborgen gemalte indi-
viduelle Eschatologie Michelangelos im großen Bild der universalen
Eschatologie. Im Bild der Haut in der Hand des Bartholomäus ver-
schlüsselt ist wohl die Hoffnung, so wie dieser an der allgemeinen Aufer-
stehung des Fleisches am Jüngsten Tag mit der Auferstehung seines ei-
genen Fleisches teilzuhaben und ähnlich die Worte des Hiob sprechen zu
können: „Ich werde wieder mit meiner Haut umgeben und in meinem
Fleisch werde ich meinen Gott schauen." Bartholomäus verkörpert diese
Rede des Hiob, Michelangelo selbstredend nicht. In der Gegenwart des
Gemäldes, die nicht die Michelangelos sein kann, hat der Apostel die
wieder hergestellte Leiblichkeit des verklärten eschatologischen Endzu-

stands schon erreicht. Anders als Michelangelo ist er bereits wieder mit seiner Haut umgeben.

Einmal mehr zeigt sich hier der argute Charakter des Verfahrens, das Michelangelo anwendet. Denn innerhalb einer geschlossenen, dem „vero" verpflichteten Darstellungskonvention und in einer Darstellung des Jüngsten Gerichts, in der die körperliche Integrität des Geschundenen bereits wiederhergestellt sein muss, hat die abgezogene Haut in seiner Hand eigentlich keinen Platz. Nach der altkirchlichen Logik der Auferstehung des Fleisches, die, anders als die der Reformatoren, nicht von einem Bruch, sondern von einer gewissen Kontinuität zwischen den sterblichen Überresten und dem künftigen verklärten Auferstehungsleib ausgeht, kann bei schärferer Sicht der Dinge die Haut, die der ehedem Geschundene in Händen hält, gar nicht seine eigene sein. Michelangelo hat dies explizit und scharfsinnig betont, indem er die Haut, die nicht die des eschatologischen Apostels sein kann, mit seiner eigenen „effigies" besetzt. Wie immer man sein Verfahren verbalisieren mag, sicher ist, dass er damit zugleich eine Aporie der christlichen Ikonographie meistert, die Bartholomäus mit zwei Häuten zugleich zeigt, wenn sie nicht zu dem Mittel greifen will, ihn als Gehäuteten, als *scorticato* darzustellen.

Anders als die übrigen Märtyrer hält Bartholomäus das Instrument, mit dem er gemartert wurde, nicht den Übeltätern, sondern dem richtenden Christus entgegen. Er erinnert ihn an sein Verdienst. Vor dem Hintergrund der altkirchlichen Lehre vom Verdienst der guten Werke, vorab dem der Heiligen und Martyrer, sind Michelangelos Gedankengang und seine Technik leicht zu rekonstruieren: Fürbitte beim Jüngsten Gericht durch den Heiligen, „in dessen Hand er sich gibt", ist der funktionale Sinn des Motivs. Indem er sich „mit Haut und Haar" Bartholomäus in die Hand gibt, macht er ihn zu seinem Patron und Fürsprecher. Es geht um gemalte Interzession. „Durch die Verdienste und die Fürsprache des Heiligen Bartholomäus möge ich, Michelangelo, einen gnädigen Richter finden." Dies ist wohl die einfachste und sozial fundierteste religiöse Standardformel, die der Anblick der Haut mit Michelangelos Kopfbild in der Hand des Heiligen beim altkirchlichen Betrachter hervorrufen kann.

„Mit Haut und Haar" im Deutschen! Eine vergleichbare volkssprachlich breit fundierte Metaphorik der Haut und der Übergabe der Haut an einen anderen ist bekanntlich auch und gerade im Italienischen nachzuweisen. „Gli preme la pelle", „fare la pelle a qualcuno", „salvare la pelle", „in pelle e ossa" – „wie man leibt und lebt", oder „per la pelle" als Inbegriff des Bezeichneten; ein „Michelangelo per la pelle" wäre ein „Stock-" oder „Erz-Michelangelo", ein „Michelangelo schlechthin". Ist das gemeint? Der anschauliche Kontext, in dem die Haut-Effigies erscheint, die scharfe Betonung von Differenz und Zweiheit, spricht nicht

dafür. Ein anderer sprachlicher Zugang könnte sich mit dem italienischen Ausdruck für besonders enge oder Busenfreunde eröffnen. Sie heißen „amici per la pelle".

Man hat darauf aufmerksam gemacht, dass das Schenken der eigenen Haut auf die archaische Vorstellung des Sich-Kleidens des Beschenkten mit einer zweiten Haut als einer magischen Verdoppelung des Schutzes Bezug nähme. Michelangelo, so hat man argumentiert, kannte das Motiv. In einem Sonett, das er Tommaso Cavalieri widmet, wünscht sich das lyrische Ich, dass der Geliebte nach dem Tod des Dichters mit dessen Haut umhüllt werde. Die eigene abgestreifte Haut dem Patron vor dem Jüngsten Gericht, der einst selbst geschunden wurde, in die Hand zu geben, den Apostel Bartholomäus in der eigenen eschatologischen Situation nicht allein zum Fürsprecher, sondern zum „amico per la pelle" zu haben – dies sind die Wortbilder, die sich einstellen.

„Durch die Verdienste und die Fürsprache des Hl. Bartholomäus" allein? Bartholomäus, der den richtenden Christus durch das erhobene Messer in seiner Rechten auf das eigene Verdienst hinweist, der ihn aber durch die Haut in seiner Linken, die den Maler noch nicht wieder umleidet, an Michelangelo erinnert – es ist die Frage, ob durch den Hinweis auf das eigene Verdienst des Martyriums nicht zugleich auch auf das Verienst Michelangelos, der ihn und alles gemalt hat, hingewiesen ist; auf Michelangelo, der, indem er die „Haut" der Kapelle des Papstes bemalt, im Akt künstlerischer Selbstentäußerung, wie man im Deutschen sagen würde, „die eigene Haut zu Markte trägt"? Es liegt im Wesen der Bild-Wort-Synthese, dass sie einen zumindest theoretisch unbegrenzten Zuwachs an Bedeutung produziert ...

Abbildungsverzeichnis

Alle nachfolgenden Abbildungen sind Fotonachweise aus dem Kunsthistorischen Institut der Freien Universität Berlin.
(*Abb. 1*): Michelangelo: Jüngstes Gericht, Sixtinische Kapelle, Rom
(*Abb. 2*): Michelangelo: Jüngstes Gericht: Bartholomäu, Sixtinische Kapelle, Rom.
(*Abb. 3*): Torso vom Belvedere, Vatikanische Sammlungen, Rom.
(*Abb. 4*): Engelsbrücke mit Engelsburg, Rom.
(*Abb. 5*): Lorenzetto: Petrus, Engelsbrücke, Rom.
(*Abb. 6*): Paolo Romano: Paulus, Engelsbrücke, Rom.
(*Abb. 7*): Michelangelo: Jüngstes Gericht: Haut-Effigies des Künstlers in der Hand des Bartholomäs, Sixtinische Kapelle, Rom.

Hebräische Bibel und Arabische Dichtung
Mahmud Darwishs palästinensische Lektüre der biblischen Bücher Genesis, Exodus und Hohelied

Der Titel dieses Beitrags[1] verspricht eine ungewöhnliche Bibelrezeption. Dass sich gerade ein palästinensischer Dichter, den scheinbar unüberwindliche kulturelle Barrieren von den – sich als die eigentlichen Erben der Bibel verstehenden – israelischen Juden trennen, mit biblischen Texten auseinandersetzt, mag zunächst überraschen. Es sind sehr verschiedene Bibelrezeptionen, die sich in den Gedichten von Mahmud Darwish, einem der bedeutendsten arabischen Dichter unserer Zeit, spiegeln. Seine frühen Gedichte sind arabische Gegentexte zur Bibel, die zumeist nicht direkt auf dem biblischen Text, sondern auf einer Art Zwischentext, auf der zionistisch-säkularisierten Lektüre der Bibel, basieren und diesem religiös-politischen Kanon einen palästinensischen Gründungstext entgegenstellen wollen. Erst die späteren Gedichte bewegen sich in einem ideologiefreien Raum: Sie unternehmen den gewagten und in der arabischen Literatur, soweit ich sehe, einmaligen Versuch, mit arabischer Poesie an den hebräischen biblischen Kanon als einem literarischen Kanon anzuschließen.

I. Der Dichter und seine Welt

Mahmud Darwish,[2] geboren 1942 in dem galiläischen Dorf Birwa, das 1948 dem Erdboden gleichgemacht wurde, aufgewachsen mit der arabischen und der hebräischen Sprache, hat sein Werk wie kein anderer arabischer Dichter an biblischen Texten entlang geschrieben. Dabei ist

1 Eine verkürzte Form dieses Beitrags ist als Essay in den Sammelband Angelika Neuwirth/ Andreas Pflitsch / Barbara Winckler (Hrsg.): Arabische Literatur, postmodern. München 2004, S. 136–157, eingegangen.

2 Für eine Bio-Bibliographie Darwishs vgl. Birgit Embaló / Angelika Neuwirth / Friederike Pannewick (Hrsg.): Kulturelle Selbstbehauptung der Palästinenser. Survey der modernen palästinensischen Poesie. Beirut/Würzburg 2000.

Darwish keineswegs Christ, sondern wuchs in muslimischem Milieu auf,
einer Dorfgemeinschaft in Galiläa, die sich aus Flüchtlingen aus den
1948 zerstörten Dörfern zusammensetzte; Familien, denen es gelungen
war, sich nach ihrer Flucht in den Libanon wieder in das Land einzu-
schmuggeln, und, wenn auch nicht in ihre Häuser zurückzukehren, so
doch als Landarbeiter im Lande zu bleiben. Darwish schloss sich früh,
bereits Anfang der 60er Jahre, der Kommunistischen Partei an und fand
eine Tätigkeit in der Redaktion der kommunistischen Literaturzeitschrift
al-Jadid (*Das Neue*), später in der den israelischen Kommunisten nahe ste-
henden Wochenzeitschrift *al-Ittihad* (*Die Union*) in Haifa, den einzigen
Presseorganen, die sich für eine binationale Kultur des Landes einsetz-
ten. Hier arbeitete er eng mit dem Romancier, Journalisten und Politiker,
dem späteren Knesset-Abgeordneten und ersten arabischen Preisträger
des renommierten Israel-Preises für Literatur, Emil Habibi,[3] zusammen
und wurde dabei auch mit israelischen linken Intellektuellen bekannt.

Darwish trat früh als Dichter hervor, wobei Dichtertum in der
arabischen Welt bis heute nicht vornehmlich Schriftstellerei ist, sich also
weniger in der gedruckten Veröffentlichung von Gedichten als im
öffentlichen Vortrag äußert – einer mündlichen Publikationsform, die
gleichwohl keineswegs außerhalb der Reichweite der Zensur lag und
liegt. Darwish eroberte mit seinen Vorträgen rasch eine arabische Hörer-
schaft, fiel aber auch bald den israelischen Behörden auf und musste
mehrfach Hausarreste und Inhaftierungen in Kauf nehmen. Dabei war er
nicht etwa ein ideologisch voreingenommener arabischer Nationalist, wie
es dem Zeitgeist der bewegten 60er Jahre, der Nasser-Ära, entsprochen
hätte. Einseitige Positionen schieden für ihn schon deshalb aus, weil sein
hebräisches Schulkurrikulum, vor allem der Literaturunterricht, nicht
spurlos an ihm vorbeigegangen war. Noch in seinen später geführten
Interviews erwähnt er häufig mit Bewunderung eine junge Hebräisch-
lehrerein, die ihn in einige Bücher der Hebräischen Bibel einführte, die
als legitimierende Texte für den neuen Staat Pflichtlektüre waren –
offenbar ohne dabei etwas von ihrer Faszination einzubüßen. Darwish
hat sich im Hebräischen immer zuhause gefühlt; sich über diese Sprache
nicht nur die Weltliteratur erschlossen, sondern sich auch in die hebräi-
sche vorstaatliche und israelische Literatur intensiv eingelesen. Bis zu
seinem erzwungenen Exil 1970 hat er somit die prekäre Existenz eines
arabischen Dichters und eines sich arabisch und hebräisch artikulieren-
den Intellektuellen in Israel geführt.

3 Vgl. Angelika Neuwirth: Traditionen und Gegentraditionen im Land der Bibel. Emil
 Habibis Versuch einer Entmythisierung von Geschichte. In: dies. u. a.: Arabische
 Literatur [wie Anm. 1], S. 158–178.

Seine bis heute von den Palästinensern reklamierte Bedeutung als die Stimme seiner Gesellschaft, als die Stimme Palästinas, verdankt sich eindeutig seinem ersten Langgedicht *Ashiq min Filastin* (*Ein Liebender aus Palästina*), geschrieben 1966, einem Gedicht, das eine Epiphanie-ähnliche Erfahrung Darwishs gestaltet: Es beschreibt, wie sich der Dichter beim Anblick seines Landes – offenbar vom Berg Karmel auf die Küstenebene hinunterschauend – unvermittelt seiner geradezu erotischen Liebesbeziehung zu Palästina bewusst wird. Er hat diese Erfahrung auch in einer später (1978) veröffentlichten Tagebuchnotiz (*Tagebuch der alltäglichen Traurigkeit*) festgehalten:

> Unvermittelt erinnerst du dich, daß Palästina dein Land ist. Der verlorene Name führt dich in verlorene Zeiten, und am Strand des Mittelmeers liegt das Land wie eine schlafende Frau, die plötzlich erwacht, als du sie bei ihrem schönen Namen rufst. Sie haben dir verboten, die alten Lieder zu singen, die Gedichte deiner Jugend zu rezitieren, die Geschichten der Rebellen und Dichter zu erzählen, die dieses alte Palästina besungen haben. Der alte Name kehrt zurück, er kehrt endlich zurück aus der Leere, du öffnest ihre Karte so, als öffnetest du die Knöpfe des Kleides deiner ersten Liebe zum ersten Mal.[4]

Die Poesie, das Gedächtnis und die Geschichte der Araber Palästinas, die hier unterdrückt werden, müssen totgeschwiegen werden, weil das Land nun mit einer anderen Sprache, einem anderen Gedächtnis und einer anderen Geschichte verbunden ist, weil ihm ein Text eingeschrieben ist, der als primordialer Text alle später gekommenen Texte ausschließt. Darwish wird sich zunehmend bewusst, dass Dichtung eine Antwort sein muss auf die bereits existente Schrift, die in das Land eingeschrieben ist, um die schicksalhaft vorbestimmte Präsenz der Anderen zu legitimieren: auf die Hebräische Bibel.

Die Vorstellung eines dem Land eingeschriebenen sakralen Texts, der sich nur einer erwählten Gruppe von legitimierten Lesern erschließt, hat sich nicht erst im Zionismus entwickelt; sie wurde explizit bereits im 19. Jahrhundert in amerikanischen protestantischen Kreisen vertreten. Einer der Kronzeugen dieser Ideologie, William S. Thomson, Autor des Werkes *The Land and the Book* (1858)[5] ist kürzlich von Hilton Obenzinger wiederentdeckt worden, dessen Studie *American Palestine* (1999) die Brisanz dieses frühen Entwurfs eines Palästina ohne seine muslimischen Bewohner beleuchtet:

4 Mahmoud Darwish: Tagebuch der alltäglichen Traurigkeit. Übersetzt von Farouk S. Beydoun. Berlin 1978, S. 34.
5 William S. Thomson: The Land and the Book or, Biblical Illustrations Drawn from the Manners and Customs, the Scenes and Scenery of the Holy Land. 2 vols. New York 1859.

Das Land wurde als fremd empfunden, aber es war eine Fremdheit, die von göttlichen Sinngebungen ausging, die nur darauf warteten, ‚gelesen' zu werden, Sinngebungen, die zwischen heiliger Erde und biblischem Text oszillierten. [...] Palästina war das Land, in dem das fleischgewordene Wort unter den Menschen lebte und damit selbst ein integraler Teil der göttlichen Offenbarung. [...] Amerikanische Protestanten reisten nach Palästina, um diesen vollständigen und vollkommenen Text zu lesen, indem sie das weiblich wahrgenommene Land als von einer männlichen Feder beschrieben lasen, um durch die Paarung von Boden und Geschichte Beweisgründe für Glauben und Providenz aus der so entstandenen erotisierten Einheit zu gewinnen.[6]

Die protestantische geistige Landnahme blieb keine Episode. Sie wurde wenig später im Zionismus neu artikuliert und schließlich durch die jüdische Besiedlung in die Tat umgesetzt. Dabei liegt der israelischen Staatsideologie eine säkularisierte Lektüre biblischer Texte zugrunde. Sie stellt die Geschichte als heroisches Drama mit der Ereignisfolge von Erwählung, Exodus, Landnahme und Exil dar, wobei die messianische Exil-Erlösungshoffnung nun – mit der Staatsgründung und der „Rückkehr der Exilierten ins Land" – eingelöst ist.[7] Die Verbindung zu der protestantischen „Landnahme" wird dabei nicht verkannt; inzwischen hat sich an der Hebräischen Universität ein America-Holy-Land-Project etabliert, das die protestantisch-christliche Wiederentdeckung Palästinas als eine Vorgeschichte des Zionismus thematisiert. Beiden gemeinsam ist der Nexus von Text und Territorium und die Exklusion der nicht von diesem Text legitimierten Araber. Obwohl Mahmud Darwishs Hervortreten als Dichter in den 60er Jahren diesen Debatten – ebenso wie der von Edward Saids 1978 erschienenem Buch *Orientalism* ausgelösten Kritik des Imperialismus in den westlichen Kultur- und Machtbeziehungen zum Nahen Osten – zeitlich um einige Jahre vorausgeht, steht es angesichts seiner engen Beziehungen zu lokalen Kritikern wie Emil Habibi außer Zweifel, dass er sich sehr früh der irreversiblen Verschlungenheit von Text und Land in der Wahrnehmung der zionistisch geprägten israelischen Juden bewusst wurde. Dieses Bewusstsein hat er später, 1997, expliziert:

Man muss sich klar darüber sein, dass Palästina bereits geschrieben worden ist. Der Andere hat dies bereits auf seine Weise getan, auf dem Wege der Erzählung einer Geburt, die niemand auch nur im Traum bestreiten wird. Einer Erzählung der Schöpfungsgeschichte, die zu einer Art Quelle des Wissens der Menschheit geworden ist: der Bibel. Was konnten wir von diesem Ausgangspunkt aus Anderes tun, als unsererseits eine mythische Erzählung zu schreiben? Das Problem der palästinensischen Poesie ist, dass sie ihren Weg begonnen hat, ohne sich auf feste Anhaltspunkte stützen zu

6 Hilton Obenzinger: American Palestine. Melville, Twain, and the Holy Land Mania. Princeton 1999, S. 6.
7 Vgl. David Krochmalnik: 9. November 1938, 14. Mai 1948. Zur Entmythologisierung von zwei historischen Ereignissen. In: Babylon 5 (1989), S. 1–24, hier: S. 8 f.

können, ohne Historiker, ohne Geographen, ohne Anthropologen; außerdem hat sie sich mit all dem Gepäck ausrüsten müssen, das notwendig war, um ihr Existenzrecht zu verteidigen. Das macht es für den Palästinenser unumgänglich, durch einen Mythos hindurchzugehen, um beim Bekannten anzukommen.[8]

Geschichte und Mythos – so die Konsequenz dieser Überlegungen – sind notwendige Ressourcen, wenn man die Lücken, die durch die gewaltsame Besetzung des Landes und seiner textuellen Repräsentationen in das Bewusstsein gerissen sind, füllen will. Die *master narrative* der schicksalhaft verhängten palästinensischen ‚Abwesenheit' und der ebenso schicksalbestimmten jüdisch-israelischen Anwesenheit war ‚umzuschreiben'.

II. Der Dichter als der Erste Mensch: Eine palästinensische Genesis

Die palästinensische Öffentlichkeit verknüpft diese von Darwish geleistete ‚Um-schreibung' mit dem Anspruch auf die Person des Dichters als ihres Sprechers, ja ihres Dichter-Propheten. So übertrieben der Anspruch einem Außenstehenden erscheinen mag, ist er doch nicht ganz willkürlich. Denn das Gedicht *Ashiq min Filastin* (*Ein Liebender aus Palästina*),[9] das die aus dem frühen Tagebuch zitierte Erfahrung der erotischen Annäherung an das Land reflektiert, kann in der Tat als eine Art Bündnis-Dokument zwischen Dichter und Gesellschaft gelesen werden. Es beginnt mit den Versen „Deine Augen sind Dornen in meinem Herzen" (*Uyunuki shawkatun fi l-qalbi*) – und verweist so auf Erfahrungen, die über Individuell-Persönliches weit hinausgehen, die vielmehr tief in die arabische literarische Tradition zurückreichen. Der Blick der Geliebten, der hier die *persona* des Dichters so schmerzlich trifft, ist nämlich jener Blick, der dem nahöstlichen Hörer aus dem *ghazal*, dem klassischen Liebesgedicht,[10] bekannt ist, dem udhritischen Liebesgedicht von der

8 Mahmoud Darwisch: Palästina als Metapher. Gespräche über Literatur und Politik. Aus dem Französischen von Michael Schiffmann. Heidelberg 1998, S. 38 f. Vgl. zum Verhältnis von Text und Land bei Darwish: Richard van Leeuwen: Text and space in Darwish's prose works. In: Stephan Guth / Priska Furrer / Johann Christoph Bürgel (Hrsg.): Conscious Voices. Concepts of Writing in the Middle East. Beirut/Stuttgart 1999, S. 255–275.

9 Mahmud Darwish: Diwan Mahmud Darwish I. Beirut 1994, S. 77–83 (hier wie im Folgenden: Übersetzung A. N.). Eine Analyse des Gedichts mit vollständiger englischer Übersetzung bietet Angelika Neuwirth: Mahmud Darwish's Restaging of the Mystic Lover's Relation Towards a Superhuman Beloved. In: Stephan Guth / Priska Furrer / Johann Christoph Bürgel (Hrsg.): Conscious Voices. Concepts of Writing in the Middle East. Beirut/Stuttgart 1999, S. 153–178.

10 Vgl. Thomas Bauer: Liebe und Liebesdichtung in der arabischen Welt des 9. und 10. Jahrhunderts. Eine literatur- und mentalitätsgeschichtliche Studie des arabischen Gazal. Wiesbaden 1998.

hoffnungslosen Liebe des Dichters Majnun zu Layla oder auch dem mystischen Liebesgedicht von der Liebe des *Sufi* (Mystikers) zu seinem Gott. Der Blick des geliebten Anderen verletzt den Liebenden, macht ihn aber ihm/ihr umso mehr verfallen („Deine Augen schmerzen mich [...] ich aber bete sie an" – so lautet der zweite Vers des Gedichts). Der Adressat des *ghazal,* in der literarischen Tradition ursprünglich die unnahbare geliebte Frau oder das große unerreichbare Andere – der göttliche Geliebte –, ist in der postkolonialen Ära wieder verkörpert durch ein ebenfalls unerreichbares Anderes: das Bild der verlorenen oder besetzten Heimat. Im Fall Palästinas muss der Dichter, um diese Geliebte überhaupt ansprechen zu können, sie zuerst in die Realität zurückholen, ihr ihren Namen zurückgeben. Denn 1966 war der Name ‚Palästina' noch ein politisches Tabu, nachdem er mit der Gründung des Staates Israel abgeschafft und mit der Annexion der Westbank durch das Königreich Jordanien ebenfalls verpönt war. Es gab nichts mehr, was Palästina hieß.

Es ist daher keine Übertreibung zu behaupten, dass das Gedicht *Ein Liebender aus Palästina* Palästina neu erschafft. Um diesen gewichtigen Schöpfungsakt zu vollziehen, greift Darwish auf ein alt bewährtes poetisches Modell für die Bewältigung von Verlustschmerz, die Rückgewinnung von Stabilität und die Neuaufnahme von sozialer Kommunikation zurück. Das Gedicht ist der Standardform der altarabischen *qasida* nachgebildet, einem Langgedicht mit der Aufeinanderfolge von drei Sektionen, die jeweils in einer eigenen Stimmung gehalten sind: Die klassischarabische *qasida* beginnt mit einem nostalgischen Eingangsteil, dem *nasib,* das den Verlust einer Geliebten beklagt; es folgt die heroisch-epische Beschreibung einer Reise (*rahil*), auf der der Dichter sein Selbstvertrauen zurückgewinnt; sie kulminiert in einem pathetisch-appellatorischen Schlussteil, oft bestehend in einem *madih,* einer Preisung, verknüpft mit einem *fakhr,* einem Selbstpreis, die die heroischen Tugenden der tribalen Gesellschaft feiern.[11] In Darwishs Gedicht beklagt der Anfangsteil, das *nasib,* die Absenz der Heimat und das daraus resultierende Verstummen der Welt. Die Abwesenheit der Geliebten schlägt sich auch poetologisch auf die Dichtung selbst nieder. Ihr Verlust hat die Realität zerschlagen, so dass nur noch die dichterische Form der Elegie als Möglichkeit bleibt. Ich zitiere den ersten Teil:

Deine Augen sind Dornen in meinem Herzen
sie schmerzen mich, doch ich bete sie an
und bewahre sie vor den Winden.
Ich presse sie in mein Fleisch, beschütze sie vor Nacht und Kummer,
so dass ihre Wunden Fackeln entzünden

11 Vgl. Renate Jacobi: Studien zur Poetik der altarabischen Qaside. Wiesbaden 1971.

und mein Jetzt ihr Morgen mir teurer macht als meine Seele.
Wenn sich unsere Blicke treffen, vergesse ich bald,
dass wir einmal vereint waren im selben Haus.
Deine Worte waren ein Lied
und ich versuchte es zu singen,
doch das Elend umzingelte die Frühlingslippen,
wie Schwalben flogen Deine Worte davon
der Liebe nach und verließen die Tür unseres Hauses
und die herbstliche Schwelle.
Unsere Spiegel zerbrachen
und machten mein Leid tausendfach.
Wir sammelten die Splitter der Stimme,
doch konnten nichts zusammenfügen als eine Elegie auf die Heimat.
Wir pflanzen sie ein in das Herz der Gitarre
und spielen sie auf den Dächern unseres Unglücks
vor entstellten Monden und Steinen.[12]

In Darwishs folgender *rahil*-Sektion – seinem Reiselied, dem zweiten Teil der *qasida*, das schließlich zu jener bereits aus dem Prosa-Text bekannten Epiphanie-ähnlichen Vision der wiedererkannten Heimat führt – geht der Sprecher mit seinem Blick auf die Reise. Er unternimmt eine langwierige visuelle Verfolgung des Geliebten, die ihn in verschiedene Szenarien des Exils, des Leidens und des Elends führt: zum Hafen, dem Ort der unfreiwilligen Auswanderung, zu verlassenen mit Dornbüschen überwucherten Dorfruinen, zu Lagerräumen ärmlicher Bauernhäuser, zu billigen Nachtclubs und Flüchtlingslagern:

Ich sah dich gestern im Hafen …
Eine Reisende, ohne Angehörige, ohne Wegzehr …
Ich sah dich auf dornüberwucherten Bergen,
eine Hirtin ohne Schafe,
verfolgt durch die Ruinen …[13]

Die lange Folge von Visionen der Heimat in Situationen der Bedürftigkeit und Demütigung – eine aus der kolonialen Literatur geläufige Inversion der Heimatvorstellung als *locus amoenus* – nimmt eine plötzliche Wendung, als er die Geliebte als schlafende Schönheit erblickt, in ästhetisch vollkommener erotischer Gestalt, wie Adam, der die neuerschaffene Eva als seine Gefährtin erkennt:

Ich sah dich, ganz bedeckt von Meeressalz und Sand,
deine Schönheit war die von Erde, von Kindern und Jasmin.[14]

12 Darwish: Diwan Mahmud Darwish I [wie Anm. 9], S. 77 f.
13 Darwish: Diwan Mahmud Darwish I [wie Anm. 9], S. 78–80.
14 Darwish: Diwan Mahmud Darwish I [wie Anm. 9], S. 80.

Mit dieser Endvision – die wir bereits aus dem *Tagebuch*-Text kennen –
gewinnt das lyrische Ich seine Haltung zurück und schwört einen Eid ab-
soluter Hingabe an die Heimat. Auf diese Weise schließt er – der im Ver-
ständnis der Hörer mit dem Dichter identisch ist – einen Vertrag, man
könnte sagen: einen ‚autobiographischen Pakt‘, mit dem palästinensi-
schen Kollektiv, das ja hinter seiner Anrede der Heimat verborgen ist.
Der Schwur, der genau im Zentrum des Gedichts steht, verspricht in ei-
ner komplexen Metapher die Vollendung der poetischen Schöpfung der
Geliebten, dargestellt als Produktion einer Textilie, eines Gewandes für
sie, das aus Teilen seines Körpers gefertigt ist und so eine Art Selbst-Op-
fer darstellt:

> So schwöre ich:
> Aus meinen Wimpern werde ich dir einen Schleier weben für deine Augen
> und einen Namen, der – gewässert mit meinem Herzen –
> die Bäume grüne Zweige treiben lässt.
> Ich werde einen Namen auf den Schleier schreiben,
> teurer als Märtyrerblut und Küsse:
> Palästinensisch ist sie und wird sie bleiben.[15]

Der Sprecher tritt damit in die Rolle des biblischen Namengebers, Adam,
ein, des ersten Menschen, der den Auftrag erhielt, die neu geschaffenen
Wesen zu benennen. Vor allem aber gleicht er Adam darin, dass auch er
einen Teil seines Körpers hingibt, um die Erschaffung seiner Gefährtin
vollkommen zu machen. Im Gedicht ist diese Gefährtin, die Präsenz und
Namen durch den poetischen Schöpfungsakt erhält, kein dem Adam
entsprechendes Individuum, sondern eine mythische Figur, Palästina.
Sie, die Heimat, ist die Partnerin des Dichters, die ihm ihren Namen, ihre
Realität verdankt. Das Gedicht, in dem übrigens der koranische Schöp-
fungsimperativ *kun fa-yakun* (*Sei – und es wird*, Sure 3, Vers 117) nachhallt,
kann somit als ein palästinensisches Transkript der Genesisgeschichte,
als Geschichte einer Neuschaffung Palästinas, gelesen werden.

 In der zentralen Strophe des *madih*, das den panegyrischen dritten
Teil der *qasida* abbildet, wird die neu geschaffene Figur wie eine Braut bei
der traditionellen palästinensischen Hochzeitszeremonie gefeiert, wo die
Frauen Preislieder auf die Braut singen, die ihren Körper von Kopf bis
Fuss panegyrisch beschreiben:

> Du, deren Augen und Tätowierung palästinensisch sind,
> deren Name palästinensisch ist,
> deren Träume und Sorgen palästinensisch sind,
> deren Gang und Gestalt und Schleier palästinensisch sind,
> deren Rede und Schweigen palästinensisch sind,

15 Darwish: Diwan Mahmud Darwish I [wie Anm. 9], S. 89.

deren Stimme palästinensisch ist,
deren Geburt und Tod palästinensisch sind![16]

Nun, da die Geliebte einen Namen erhalten hat, wird dieser Name zum Losungswort im Kampf des Dichters um persönliche und kollektive Würde. Der abschließende *fakhr,* der Selbstpreis, endet in einer furchtlosen Selbstbehauptung des Dichter-Sprechers, der in seiner Auseinandersetzung voll auf die Macht des Wortes und die Waffe des Gedichtes vertraut.

III. Der Exodus aus dem Exil in die Freiheit – der Kämpfer als alter ego des Dichters

Vier Jahre nach der Abfassung von *Ein Liebender aus Palästina* verlässt Darwish gezwungenermaßen seine Heimat und schließt sich der arabischen intellektuellen Elite in Beirut an. Inzwischen hatte sich die politische Situation mit der Propagierung des bewaffneten Kampfes durch die palästinensische Befreiungsbewegung entscheidend verändert. Dieser Widerstand ging vor allem von den Flüchtlingslagern aus, er konzentrierte sich seit 1970 im Libanon. Die nun in der Öffentlichkeit und den Medien omnipräsente Figur des *fida'i* wurde zur neuen Heldenfigur, auf die sich alle Hoffnung der Exilierten richtete. Der *fida'i* – wörtlich: ‚der opferbereite Kämpfer‘ – gewinnt in Darwishs Dichtung eine neue Dimension, er erscheint in seinen Märtyrergedichten nicht nur als heroischer Kämpfer, sondern als Erlöser, der durch den symbolischen Akt des Selbstopfers sein Volk in die Freiheit führt, ohne selbst daran teilzuhaben – wie der biblische Mose, der die Israeliten im Exodus zurück ins Gelobte Land führt, selbst aber stirbt, ohne das Land zu betreten (5.Mos 3,23–29).

Die noch in der Heimat vollzogene poetische Erschaffung einer Figur mit dem Namen Palästina, die Neuerzählung der *Genesis*-Geschichte, erhielt nun im Exil eine Fortsetzung durch eine neue ‚Gegentradition‘ zur Bibel: durch die Erhebung des Kämpfers in den Rang einer messianischen Figur. Es überrascht nicht, dass Darwishs Gedichte über den *fida'i* wiederum bald als der kongeniale Ausdruck der neuen kollektiven Erfahrung, an einer zur Befreiung führenden Bewegung teilzuhaben, das Wunder eines *Exodus* zu erleben, eine geradezu kanonische Geltung erlangten.

Darwish schließt dabei an eine dichterische Tradition an, die eng verbunden ist mit den Taten von Kämpfern und Märtyrern, die in den 30er Jahren während der Erhebung gegen die britische Mandatsmacht in Palästina als Helden gefeiert worden waren. Das Vorbild des *shahid,* des

16 Darwish: Diwan Mahmud Darwish I [wie Anm. 9], S. 80–82.

Märtyrers, d. h. des im Kampf gefallenen, galt als der Prüfstein für die Entschlossenheit, die eigene Ehre zu wahren. *Ardi 'irdi*: „Mein Land ist meine Ehre – entweder in Würde leben oder dafür sterben", war das von den Dichtern der 30er Jahre verbreitete Motto.[17] Der Dichter hat nun einen Teil seiner Rolle als Identifikationsfigur an den Kämpfer abgegeben, er ist die Stimme des Märtyrers, sein *alter ego*. Beide sind – wie Darwish später während des libanesischen Bürgerkrieges schreibt – am gemeinsamen Text beteiligt:

> Die Kämpfer sind die wahren Dichter und Sänger. Erst nach langem Suchen werden sich die richtigen Worte finden, um ihr außergewöhnliches heldenhaftes Leben zu veranschaulichen. Wie kann sich diese neue Art zu schreiben inmitten einer Schlacht von rasenden Raketenrhythmen herauskristallisieren? Und wie definiert man mit den Maßstäben der konventionellen Dichtung diese neue, im Bauche der bebenden Erde gärende Dichtung?[18]

Der Kämpfer wird in Darwishs Dichtung als ein Held dargestellt, der durch sein Selbstopfer übermenschliche Dimensionen erreicht: Er, der als Vertriebener nicht mehr physisch mit Palästina verbunden ist, ist der wahre Liebende (*ashiq*) der Heimat, mehr noch, ihr Bräutigam (*aris*), der mit seinem gewaltsamen Tod eine mythische Hochzeit mit ihr vollzieht. Die Akzeptanz der Idee der mythischen Hochzeit des sterbenden Kämpfers wäre undenkbar ohne die vorausgehende poetische Tradition des *ghazal*. In der mystischen Liebesdichtung muss der Liebende den Tod seines *ego* hinnehmen, ja ihn sogar willkommen heißen, um die ersehnte Vereinigung mit dem göttlichen Geliebten vollziehen zu können.[19] In Darwishs palästinensischem Kontext ist der Gedanke des Liebesmartyriums nun in ein Ritual eingebettet, das seinerseits den wichtigsten soziale Kohärenz stiftenden Ritus der ländlichen Gesellschaft, nämlich die Hochzeit, reflektiert. Der Märtyrer war bereits in der islamischen Tradition als vorbildlicher Muslim gefeiert worden, der unmittelbar ins Paradies eingeht und dort mit einer Paradiesjungfrau, einer Huri, vermählt

17 Sheila Hannah Katz: Adam and Adama, Ard and 'Ird. Engendering Political Conflict and Identity in early Jewish and Palestinian Nationalisms. In: Deniz Kandiyoti (Hrsg.): Gendering the Middle East. Emerging Perspectives. London 1996, S. 85–105. Eine Kontextualisierung des islamischen Maertyrers bietet jetzt Friederike Pannewick (Hrsg.): Martyrdom in Literature. Visions of Death and Meaningful Suffering in Europe and the Middle East from Antiquity to Modernity. Wiesbaden 2004.
18 Mahmud Darwish: *Dhakira li-l-nisyan al-makan*. Ab 1982, al-zaman Bayrut. Beirut 1986 (*Ein Gedächtnis für das Vergessen*), S. 64 (Übersetzung A. N.).
19 Vgl. Angelika Neuwirth: Einleitung. In: *Ghazal* as World Literature II. From a Literary Genre to a Great Tradition. The Ottoman *gazel* in Context. Hrsg. von ders. / Michael Hess / Judith Pfeiffer / Börte Sag Sagaster. Beirut/Würzburg 2005, S. 1–40.

wird.[20] Er tritt nun als Partner einer mythischen Braut ,Heimat' in die traditionelle Rolle des dörflichen Bräutigams im tribalen Palästina ein, der durch die Hochzeit den physischen Fortbestand seiner Gesellschaft gewährleistet, ihre Genealogie fortsetzt. Denn der Märtyrer stärkt seine Gesellschaft durch die Fortsetzung der Genealogie ihrer Helden, durch die Belebung ihrer kollektiven Erinnerung, ihren geistig-moralischen Fortbestand. Seine Rolle geht bei Darwish jedoch darüber hinaus. Mit seinem Selbstopfer kann der Märtyrer für kurze Zeit die Geschichte außer Kraft setzen; im Tod „kehrt er zurück" in die imaginierte Heimat: „Deine Brautnacht verbrachtest du auf den roten Dächern Haifas", heißt es in einem Märtyrer-Gedicht mit dem Titel *A'ras* (*Hochzeitsfeiern*) (1977).[21] Ein besonders weit verbreitetes Gedicht – auf einen im Exil zu Tode gekommenen Kämpfer aus dem Jahr 1972 – mit dem Titel *A'id ila Yafa* (*Rückkehr nach Jaffa*) stellt den Tod des Kämpfers als ein religiöses Erlösungswerk dar. Es beginnt:

> Er zieht jetzt fort von uns
> und wird einnehmen Jaffa
> und wird sie erkennen Stein für Stein.
> Hier gleicht ihm niemand.
> Nur die Lieder tun es ihm nach.
> Sie preisen seine grüne Wiederkehr.[22]

Dieses Selbstopfer ist real, wie der Opfertod Jesu in der christlichen Passionsgeschichte real ist – und anders als seine Darstellung im Koran (Sure 4, Vers 157) es suggeriert, wo ein „Gleicher" anstelle Jesu gekreuzigt wird.[23] Die messianische Konnotation wird noch offenkundiger, wenn es im Fortgang heißt:

> Jetzt bietet er dar das Bild seiner wahren Gestalt,
> da der Lebensbaum sprießt aus dem Galgen hervor.[24]

20 Vgl. Maher Jarrar: The Martyrdom of Passionate Lovers. Holy War as a Sacred Wedding. In: Myths, Historical Archetypes and Symbolic Figures in Arabic Literature. Towards a New Herneneutic Approach. Hrsg. von Angelika Neuwirth / Birgit Embaló / Sebastian Guenther / Maher Jarrar. Beirut/Stuttgart 1999, S. 87–108.
21 Darwish: Diwan Mahmud Darwish I [wie Anm. 9], S. 591–593.
22 Darwish. Diwan Mahmud Darwish I [wie Anm. 9], S. 401–405, hier S. 401. Eine vollständige deutsche Übersetzung bietet Angelika Neuwirth: Verlust und Sinnstiftung. Zum Heimatbild in der Dichtung des Palästinensers Mahmud Darwish. In: Literatur im jüdisch-arabischen Konflikt. Hrsg. von Eveline Valtink. Hofgeismar 1990, S. 84–109.
23 Der Koran leugnet die Kreuzigung und damit das Erlösungswerk Jesu und nimmt an, dass statt seiner ein anderer, ihm Ähnlicher, hingerichtet worden sei. Der Vers ist Anspielung auf die koranische Aussage.
24 Bei dem hier gefeierten Märtyrer handelt es sich um einen Kämpfer, der nicht im Kampf fiel, sondern als Aktivist von einem arabischen Regime hingerichtet wurde.

Jetzt bietet er dar sein wahres Geschick,
da die Brände sich breiten auf dem Weiß der Lilie.
Jetzt zieht er fort von uns
und wird einnehmen Jaffa.[25]

Darwish durchschaut dabei die Gefahr, die ein solcher stellvertretender
Tod für die dadurch Entlasteten birgt, die ihrerseits ,der wahren Gestalt'
und ,dem wahren Geschick' nur Triviales, einen oberflächlichen, sogar
verlogenen Umgang mit der eigenen kollektiven Erinnerung entgegenzu-
setzen haben. Er ist sich des Risikos, dass seine Gedichte zu politischer
Propaganda missbraucht werden, bewusst, wie die Gegenstrophe zum
Gedichtanfang zeigt:

Wir sind so fern von ihm,
da Jaffa nichts ist als vereinzelte Koffer
am Flugplatz vergessen,
wir sind so fern von ihm,
da unsere Bilder nichts sind als Erinnerungsfotos
in den Taschen der Frauen
und wir auf den Seiten der Zeitungen
darbieten täglich unsere Geschicke,
nur um zu gewinnen die Locken des Windes und Küsse aus Feuer.
Wir sind so fern von ihm,
wir treiben ihn an, in den Tod sich zu stürzen
und schreiben geschliffene Worte des Nachrufs auf ihn
und moderne Gedichte
und gehn abzuwerfen die Traurigkeit draußen im Straßencafe.
Wir sind so fern von ihm,
auf seinem Begräbnis umarmen wir selbst seinen Mörder
und stehlen uns von seiner Wunde die Binde, zu putzen
die Orden für Ausdauer und langes Warten.[26]

Dennoch hält Darwish an einer Sinngebung des Märtyrertums fest, das
dem Selbstopfer eine das individuell-menschliche Maß weit überstei-
gende Dimension verleiht. Er bedient sich dazu nicht nur religiöser
Sprache, sondern konstruiert den in keine offizielle Religion eingebunde-
nen Märtyrer ganz offenbar nach dem Modell der Jesusgestalt:

Er ist jetzt entschlafen
als wäre er niemals geflüchtet in Zelte,
als wäre er niemals geflüchtet in Häfen,
als hätte er niemals gesprochen
und niemals studiert.
Nicht er war Flüchtling – sie, die Erde, flüchtete sich in seine Wunde,

Vgl. Ibrahim Abu Hashhash: Tod und Trauer in der Poesie des Palästinensers Mahmud
Darwish. Berlin 1994, S. 135.
25 Darwish: Diwan Mahmud Darwish I [wie Anm. 9], S. 401 f.
26 Darwish: Diwan Mahmud Darwish I [wie Anm. 9].

und er brachte sie zurück.
Sprecht nicht: „Unser Vater im Himmel",
sprecht: „Unser Bruder, der die Erde von uns genommen
und sie uns gebracht hat zurück".
Er wird jetzt getötet,
er wird einnehmen Jaffa ...[27]

Der Tod des Kämpfers ist – so dargestellt – nicht nur für ihn selber, sondern auch für seine Gesellschaft, die zu einer Art Märtyrergemeinde wird, eine imaginierte Rückkehr in die Heimat, ein Schritt voran auf dem Exodus in das verweigerte Gelobte Land, in die Freiheit.

IV. Die neuen Gedichte: Vom klassisch arabischen Paradigma der unerfüllten Sehnsucht zum Exilbewusstsein Aragons und Celans

Dieses Bild des Kämpfers musste mit dem erzwungenen Auszug der Palästinenser aus ihrer letzten arabischen Bastion, aus dem nunmehr von Israel besetzten Beirut, verblassen. Das Datum 1982 markiert einen Wendepunkt nicht nur in der politischen Vision der Palästinenser, sondern auch in der dichterischen Reflexion.

Was geschieht nun mit den mythischen Konfigurationen, nachdem sich der Dichter, von den politischen Entwicklungen seit 1982 desillusioniert, endgültig ins Exil, in ein „Land aus Worten", wie Darwish es in seinem Gedicht *Nusafiru ka-l-nas* (*Wir reisen wie alle Menschen*) (1986)[28] nennt, zurückgezogen hat? Was bleibt von den Gegentexten, die geschrieben worden waren, um dem Kanon des Anderen ein Gegengewicht zu bieten und in der Rückschau auf die eigene Entwicklung zu einem Teil ihm seine Exklusivität zu nehmen, wenn ‚der Andere‘ einmal aufgehört hat, dem Selbst gegenüberzustehen und zu einem Teil des Selbst geworden ist? Um Darwishs Interessenverschiebung von den episch-heroischen Texten der Bibel hin zum *Hohelied*, einem lyrisch-erotischen Text, zu verstehen, müssen wir uns kurz dem arabischen Mythos von *Majnun Layla*[29] zuwenden, der vielleicht am ehesten als arabisches Gegenstück zu der biblischen Liebesdichtung *par excellence*, dem *Hohelied*, gelten kann und der bis dahin Darwishs Dichtung geprägt hatte, in seinen späten Gedichten jedoch neu reflektiert wird.

27 Darwish: Diwan Mahmud Darwish I [wie Anm. 9].
28 Darwish: Diwan Mahmud Darwish II. Beirut 1994, S. 331; dt. Übersetzung bei Stefan Weidner (Hrsg.): Wir haben ein Land aus Worten. Ausgewählte Gedichte 1986–2002. Zürich 2002, S. 21.
29 Vgl. As'ad E. Khairallah: Love, Madness, and Poetry. An Interpretation of the Magnun Legend. Beirut/Wiesbaden 1980.

Die Geschichte von dem sich in unstillbarer Sehnsucht nach seiner Geliebten Layla verzehrenden Dichter Qays, der wegen seiner Leidenschaft für Layla auch „Majnun Layla" („der von Layla Besessene") genannt wird, ist omnipräsent in den nahöstlichen Literaturen. Vor allem in ihrer mystischen Gestalt, wo der nach Gottesnähe dürstende Sufi die Rolle des Majnun einnimmt, hat sie die bedeutendste arabische Poesie-Gattung der Vormoderne, das Liebesgedicht (*ghazal*) nachhaltig geprägt.[30] Der Topos von Majnuns Sehnsucht nach Wiederherstellung der verlorenen Welt wird nun in der modernen Dichtung ins Politische gewendet. Seit den 50er Jahren, ein Jahrzehnt später auch bei Darwish, erfährt das arabische Liebesgedicht die Transformation zu einer Hommage des Dichters an seine mythisierte Heimat. Neuerdings hat Darwish diese Entwicklung indes einer kritischen Revision unterzogen. Im Rückblick auf seine ‚poetische Jugend' nennt er seine frühere Identität als *Ashiq min Filastin*, als *Liebender aus Palästina*, eine temporäre poetische Rolle, die er in einer noch unausgereiften Phase gespielt habe, in einer gleichsam ekstatischen Situation, aus der heraus er erst durch eine entscheidende Erfahrung wieder zur Nüchternheit zurück gefunden habe. In dem Band *Das Bett der Fremden* (1999) findet sich das ‚autobiographische' Gedicht[31] *Eine Maske für Majnun Layla*, das ihn zunächst in der Rolle des altarabischen Dichters Qays, dem von Layla Besessenen (*majnun layla*), portraitiert, ihn dann aber entscheidende Rollenwechsel durchlaufen lässt.

Eine Maske für Majnun Laila

Ich fand eine Maske, und es gefiel mir, ein
Anderer zu werden. Ich war jünger als
dreißig, überzeugt, die Grenzen
der Existenz bestünden aus Worten. Ich war
krank nach Laila wie jeder junge Mann, in dessen Blut
ein Körnchen Salz ist. Selbst wo sie nicht
wirklich da war, lag das Bild ihrer Seele
in allen Dingen. Sie erhebt mich zur Umlaufbahn der Sterne,
sie trennt mich von meinem Leben in der Welt. Sie ist nicht Tod,
noch ist sie Layla. „Ich bin du, es gibt kein Entrinnen vom blauen Nichts
für eine letzte Umarmung". Der Fluss brachte mich wieder zu mir,
als ich mich in ihn stürzte, um mich auszulöschen…
Doch ein Mann kam vorbei und brachte mich zurück.
Ich fragte ihn: warum gibst du mir die Luft zurück und verlängerst meinen Tod?
Er sagte: damit du mich besser kennenlernst, wer bist du?
Ich sagte: ich bin der Qays Laylas, wer bist du?
Er sagte: ich bin ihr Gatte.

30 Vgl. Thomas Bauer / Angelika Neuwirth (Hrsg.): Ghazal as World Literature I. Transformations of a Literary Genre: In Vorbereitung. Beirut/Würzburg 2005.
31 Darwish hat einige seiner späteren Gedichte explizit als eine dichterische Autobiographie bezeichnet: Darwish: Palästina als Metapher (wie Anm. 8), S. 85–115.

So gingen wir zusammen durch die Straßen Granadas
und gedachten unserer Tage am Golf ohne Schmerz,
und gedachten unserer Tage am Golf, weit entfernt.[32]

Seine Obsession für das Ideal, für Layla, und damit sein Weltverlust,
hätte den Dichter zur Selbstauslöschung treiben können, wie Paul Celan,
den großen jüdischen Dichter, der 1970 in der Seine Selbstmord beging.
Der arabische Dichter kehrt jedoch ins Leben zurück. Er ist nun bereit
in die Rolle einer westlichen literarischen Verkörperung des arabischen
Majnun einzutreten, die Rolle von Louis Aragons altem abgeklärten
Dichter Medjnoun,[33] der nach dem Fall von Andalusien meditierend
durch die Straßen von Granada steift, den Ort arabischen Exils par ex-
cellence.[34] Aragons Medjnoun ersehnt Layla, die bei ihm Elsa heißt, nicht
mehr als Wiederherstellung einer früheren Wirklichkeit, sondern erwartet
sie als Utopie einer universalen idealen Zukunft, geprägt von Gerechtig-
keit und Freiheit. Indem Darwish-Majnun in diese abgeklärte Rolle ein-
tritt, kann er seinen früheren Rivalen als Gefährten akzeptieren und mit
ihm gemeinsam Formen des Exils ins Gedächtnis rufen, nicht nur den
Prototyp arabischen Exils, den Verlust Andalusiens, dessen finales Da-
tum 1492 den Fall Granadas und damit zugleich auch ein Ereignis jüdi-
scher Exilierung markiert. Auch gedenken beide Männer zusammen des
Exils eines arabischen Dichters, des Pioniers der modernen Dichtung
überhaupt, nämlich des Irakers Badr Shakir al-Sayyabs, auf dessen be-
rühmtes den persischen Golf beschwörendes Gedicht[35] hier angespielt ist.

Obwohl das lyrische Ich die Rolle des Qays bzw. des „Majnun Layla"
beibehält, tritt er nicht mehr in die Fußtapfen des altarabischen Majnun,
der an seiner Sehnsucht nach der Wiederherstellung der verlorenen Welt
zerbricht, sondern stellt sich in die Reihe moderner – westlicher wie ara-
bischer – Exildichter: Celan, Aragon und Sayyab, bei denen sich das Exil
nicht mehr auf territoriale Exklusion beschränkt, sondern zu einer exis-
tentiellen Entfremdung, einer *conditio humana*, wird, die bis zur Infrage-
stellung oder gar Auflösung des Dichter-Ichs reicht. Wohl kein zweiter
Vers formuliert „so radikal wie der letzte von ‚Qays' gesprochene die
völlige Aufgabe der modernen Subjekthaltung, der essentialistisch und

32 Mahmud Darwish: Sarir al-ghariba. In: Mahmud Darwish: Al-a'mal al-jadida. Beirut
 2004, S. 543–686, hier S. 657–660; dt. Übersetzung in: Weidner: Land aus Worten
 (wie Anm. 28).
33 Louis Aragon: Le Fou d'Elsa. Paris 1963.
34 Vgl. Maria Rosa Menocal: Die Palme im Westen. Muslime, Juden und Christen im
 alten Andalusien. Berlin 2003.
35 Vgl. zu Badr Shakir al-Sayyab Leslie Tramontini: Badr Sakir as-Sayyab. Untersuchun-
 gen zum poetischen Konzept in den Diwanen *azhar wa-asatir* und *unshudat al-matar*.
 Wiesbaden 1991.

monolitisch verstandenen Identität, und setzt an seine Stelle ein Selbst-
bewusstsein, das nicht mehr Dichter, sondern nur noch Dichtung sein
will".[36] Das Majnun-Gedicht endet mit den Versen:

> Ich bin Laylas Qays,
> fremd meinem Namen und meiner Zeit.
> Ich bin der erste Verlierer, ich bin
> der letzte Träumer, der Sklave der Ferne. Ich
> bin ein Geschöpf, das nicht gewesen. Ich bin ein Gedanke für ein Gedicht,
> ohne Land und ohne Körper,
> ohne Vater und Sohn.
> Ich bin Lailas Qays, ich
> ich bin niemand.[37]

V. Darwishs jüdische Liebeserinnerung, sein arabisches Hohelied

Das führt uns nun endlich zum letzten im Titel angekündigten Bibli-
schen Buch, dem *Hohelied.* Die Liebesklage um die palästinensische Layla,
die poetische Wiedererschaffung der Figur Palästina, liegt nun, 1999,
über 30 Jahre zurück. Mit der Verwandlung des Dichters, mit der Tren-
nung seines Ichs von seinem Namen, seiner einstigen Identität, ist die
Ferne von der idealen Geliebten Palästina irreversibel geworden. Mit
dem Zurückweichen Laylas, der mythischen Geliebten, tritt nun die Er-
innerung der ersten wirklichen Geliebten wieder klarer hervor. Mahmud
Darwish nennt die jüdische junge Frau, mit der er als junger Mann in
Haifa ein Liebesverhältnis hatte, „Rita", manchmal auch „Shulamit" oder
die „fremde Frau". Sie ist die Heldin mehrerer seiner frühen, vor 1970
entstandenen Gedichte, die die Liebe feiern, aber zugleich die Beziehung
des israelisch-arabischen Paares als „unmöglich zu leben" beschreiben;[38]
eine Liebe, die an ungewöhnlichen Orten wie dem höllischen *Athina*
(Athen) oder in Sodom spielt – Pseudonyme für das moderne Israel. Sie
taucht wieder auf in seinem Kriegsmemoir *Ein Gedächtnis für das Vergessen,*
wo der Dichter in der apokalyptischen Situation der Bombardierung
Beiruts 1982 in seinen Tagträumen Telephongespräche mit ihr führt. Die
ausführlichste Version der Liebesgeschichte mit Rita findet sich in dem
in Darwishs Pariser Exil verfassten Diwan Diwan *Ahada 'ashara kaukaban
'ala akhiri l-mashhad al-andalusi (Elf Sterne über der letzten andalusischen Szene,*

36 Stefan Milich: Fremd meinem Namen und fremd meiner Zeit. Identität und Exil in
 der Dichtung von Mahmud Darwisch. Berlin 2005, S. 136.
37 Darwish: Sarir al-ghariba [wie Anm. 32], S. 137.
38 Verena Klemm: A Love Impossible to Live. Mahmud Darwish's Poems on Rita. In:
 Ghazal as World Literature I. Transformations of a Literary Genre. Hrsg. von
 Thomas Bauer/Angelika Neuwirth. Beirut/Würzburg 2005 (in Vorbereitung).

1992), wo ihr ein Langgedicht *Shita' Rita al-tawil* (*Ritas langer Winter*)[39] gewidmet ist. Das Szenario hier unterscheidet sich deutlich von dem der frühen Rita-Gedichte. Das Langgedicht ist nichts anderes als eine Art Übersetzung des biblischen *Hohelieds* in die Realität des palästinensisch-israelischen Liebespaares, das wie das biblische Paar an der Erfüllung ihrer Liebe gehindert wird – nicht von den altorientalisch-biblischen Wächtern der Stadt (Hld 3,3), aber doch von einer mächtigen modernen Ideologie, die ihrer Liebe im Wege steht. Spannung besteht nicht wie im *Hohelied* zwischen weiblichem Begehren und patriarchalischen Zwängen, sondern zwischen der Liebe des Paares und politischen Widrigkeiten. Die Szene ist ähnlich lebhaft-bewegt wie im Vorbildtext, die Sprache reich an eindrucksvollen Körpermetaphern aus dem Bereich von Fauna und Flora. Man könnte die von Ilana Pardes gegebene Erklärung der poetischen Technik des *Hohelieds*, wo „das sublime metaphorische Spiel, durch das jeder Körperteil der Geliebten einem anderen Objekt verglichen wird, den Eindruck erweckt, dass der Liebende um jeden Preis versucht, die Lücken in seiner Kenntnis ihres Körpers mit so verschiedenen Mitteln wie möglich zu füllen",[40] auch auf Passagen von *Ritas langer Winter* übertragen. Ritas Brüste sind Vögel, sie ist eine Gazelle. Der Liebende ist wie die Geliebte Teil der lokalen Natur: Er fühlt die Nadeln der Zypresse unter seiner Haut, beiden ist es, als schwärmten Bienen in ihren Adern, sie verbreitet den Duft von Jasmin; als er sich in einer Dornenhecke verfängt, befreit sie ihn, pflegt ihn und wäscht seine Wunden mit ihren Tränen, sie streut Anemonen über ihn, so dass er unter den Schwertern ihrer Brüder hindurchgehen kann; sie überlistet die Wächter der Stadt. Wie im *Hohelied* erlebt auch im Gedicht der Liebende, dass die Geliebte auf der Schwelle zur Erfüllung entschwindet. Die Spannung zwischen Begehren und Erfüllung beherrscht das gesamte Gedicht. Auch strukturell bestehen Parallelen zum *Hohelied*. So tauschen die Liebenden wie im *Hohelied* so auch in *Ritas langer Winter* mehr als einmal die Rollen; in mehreren Szenen erklärt die junge Frau ihm ihre Liebe, verflucht oder überlistet ihre Angehörigen. Liebesdialoge sind häufig. Aber die aus dem *Hohelied* bekannten männlichen Wächter belästigen in Darwishs Gedicht nicht sie, sondern ihn, indem sie ihm seinen Raum verstellen und ihm schließlich sein Glück verwehren. Doch der Dichter ist sich seiner Macht, seiner gleichzeitigen Präsenz in der realen und der textuellen Welt bewusst. Er erinnert seine Leser daran, dass er kanonische Texte ‚um-schreibt', hebräische wie arabische: Er hat „Teil am Buch Genesis, […] Teil am Buch Hiob, […] Teil an den Anemonen der Wadis

39 Darwish: Diwan Mahmud Darwish II [wie Anm. 28], S. 537–548.
40 Ilana Pardes: Countertraditions in the Bible. A Feminist Approach. Cambridge, Mass. 1993, S. 138.

in den Gedichten der früharabischen Liebenden, Teil an der Weisheit der
Liebenden, die verlangt, dass der Liebende das Antlitz der Geliebten
liebe, wenn er von ihr getötet wird".[41] Der Schlussteil, eine Art Epilog,
enthüllt das Auseinanderbrechen der Beziehung – ihre Pistole liegt auf der
Niederschrift seines Gedichts – und seinen erzwungenen Gang ins Exil.

Sieben Jahre später, mit dem Diwan *Das Bett der Fremden* (1999), ist
das Szenario wieder ein anderes. „Rita" wird nun in Form einer komple-
xen Erinnerung vergegenwärtigt in einem Gedicht, dessen Titel *Ghayma
min Sadum* (*Eine Wolke aus Sodom*)[42] Reminiszenzen eines frühen Rita-Ge-
dichts, *Imra'a djamila fi Sadum* (*Eine schöne Frau in Sodom*)[43] enthält, gleich-
zeitig Celans zitiert:

> Nach deiner Nacht, der letzten Winternacht
> verließen die Wachen die Straße am Meer.
> Kein Schatten folgt mir, seit deine Nacht
> in der Sonne meines Lieds vertrocknete. Wer sagt mir jetzt:
> „Verabschiede dich vom Gestern und träume
> mit der ganzen Freiheit deines Unbewussten"?
> Meine Freiheit sitzt nun auf meinen Knien
> wie eine zahme Katze. Sie starrt mich an, starrt auf die Reste
> des Gestern, die du mir ließest: Deinen violetten Schal,
> ein Video über den Tanz mit den Wölfen und eine Schleife
> aus Jasmin auf des Herzens Moos.
> Was macht meine Freiheit nach deiner Nacht,
> der letzten Winternacht?
> „Eine Wolke zog von Sodom nach Babel",
> vor hundert Jahren, doch ihr Dichter Paul
> Celan, brachte sich um, heute, in der Seine. Du wirst mich
> kein zweites Mal zum Fluss mitnehmen. Kein Wächter
> wird mich fragen, wie ich heute heiße. Wir werden den Krieg nicht
> verfluchen. Wir werden den Frieden nicht verfluchen. Wir werden
> nicht die Mauer des Gartens erklettern, um die Nacht zwischen zwei Weiden
> und zwei Fenstern zu suchen. Du wirst mich nicht fragen. Wann öffnet
> der Frieden die Tore unserer Burg für die Tauben?
> Nach deiner Nacht, der letzten Winternacht
> schlugen die Soldaten ihr Lager an einem fernen Ort auf,
> und ein weißer Mond ließ sich nieder auf meinem Balkon,
> Ich und meine Freiheit setzten uns schweigend hin und starrten in unsere Nacht.
> Wer bin ich? Wer bin ich, nach deiner Nacht
> der letzten Winternacht?[44]

Das Gedicht reflektiert die 1970 spielende Rita-Geschichte, wie in *Ritas
langer Winter erzählt*, von Neuem, projiziert deren Ausgang nun aber in die

41 Darwish: Sarir al-ghariba [wie Anm. 32], S. 574–577.
42 Darwish: Sarir al-ghariba [wie Anm. 32], S. 107–109.
43 Darwish: Diwan Mahmud Darwish I [wie Anm. 9], S. 290–294.
44 Darwish: Sarir al-ghariba [wie Anm. 32], S. 574–577.

Jetzt-Zeit. Die Wächter sind nicht länger bedrohlich, die Soldaten sind abgezogen, aber Hoffnungen und Erwartungen sind ebenfalls geschwunden. Das Szenario des Darwish'schen *Hohelieds*, das im neuen Gedicht durch die Anspielung auf die Mauern des Gartens, die Weiden, die Fenster und die Auseinandersetzung mit den Wächtern evoziert wird – ist von der weiblichen Figur verlassen. Aber die Differenz zwischen den beiden Visionen reicht tiefer. Das neue Gedicht gibt der Rita-Geschichte eine neue Stoßrichtung: Das Ende der Beziehung zwischen den Liebenden kann nicht mehr einfach durch den Rückzug des Dichters ins Unbewusste, in seine dichterische Kreativität, erträglich gemacht werden. Mit dem Eintritt des Dichters in das endgültige Exil und dem Eintritt des Fremden, das vorher in der ‚fremden Geliebten' verkörpert war, in seine Identität, bleibt nur das einsame Ich der Freiheit und Stille. Der Dichter muss jetzt selbst jene Fragen stellen, die früher von den Wächtern und Soldaten an ihn gerichtet wurden. „Wer bin ich nach deiner Nacht, der letzten Winternacht?" Diese nach dem Eintritt in das Exil als Existenzform brennende Frage ist an den Platz der in den früheren Gedichten so häufig spontan und affirmativ behaupteten Identität als Palästinenser getreten.

Die Reminiszenz des infernalischen Ortes Sodom aus dem früheren Rita-Gedicht *Eine schöne Frau aus Sodom* führt den Dichter zurück zu der Situation seines unmittelbar bevorstehenden Exils 1970: Er wird das Inferno Sodom in Richtung Babylon, dem biblischen Exil-Land *par excellence*, verlassen. Aber Sodom ist für Darwish inzwischen auch mit der Erfahrung eines anderen Dichters des Exils, Paul Celan, verbunden, dessen Verse aus dem Gedicht *Mond und Gedächtnis* aus dem Jahr 1952 („Von Aug' zu Aug' zieht die Wolke/ wie Sodom nach Babel") Darwish neu formuliert. Die biblischen Orte des Celan-Gedichts werden neu interpretiert als das heutige Israel, aus dem das Ich emigrieren wird, und das Babylon des ewigen Exils. Worte des Anderen werden als Worte des Selbst reklamiert. In der hier gebotenen späten Revision der Stationen seiner dichterischen Kreativität überspringt Darwish – historisch gesprochen – die lange Phase seiner Mythen schaffenden Dichtung im Beiruter Exil, in dem er nur ‚temporär exiliert' war und noch auf eine Rückkehr hoffte. Er datiert sein erst später erreichtes Exilbewusstsein im Sinne einer nicht nur definitiven, sondern auch existentiellen Kondition zeitlich zurück, um seine eigene Wahrnehmung des dichterischen Seins als einer Existenz in einem „Land aus Worten" mit derjenigen Paul Celans synchronisieren zu können, der sich 1970 – dem Jahr, in dem Darwish ins Exil ging – das Leben nahm. Celans Bestimmung der Lyrik kommt derjenigen Darwishs erstaunlich nahe, seine Worte aus seiner Bremer Literaturpreisrede 1958 treffen auch auf Darwishs Dichtung zu:

In dieser Sprache habe ich [...] Gedichte zu schreiben versucht: um mich zu orientie-
ren, um zu erkunden, wo ich mich befand und wohin es mit mir wollte, um mir Wirk-
lichkeit zu entwerfen.[45]

Der palästinensische Dichter Darwish fühlt sich dem jüdischen Dichter
verwandt – wie Celan hat er eine nicht mehr territoriale, eine territoriale
Exil-Heimat in der Sprache erschaffen. Darwish tritt damit – wie sein
Mentor Habibi bereits zwanzig Jahre vor ihm – in einen existentiellen
Exil-Diskurs ein, wie er gleichzeitig auch in Israel geführt wird. Dieser
Diskurs versucht, sich – besonders deutlich in der Argumentation des
Kulturkritikers Amnon Raz-Krakotzkin – aus den Fesseln eines engen
territorialen Verständnisses von Exil zu befreien.[46] Mit seinen neuen
Gedichten gibt Darwish seiner langen persönlichen Geschichte als My-
then schaffender Dichter, als Magier der Worte, der stellvertretend für
seine Gesellschaft in mythische Zeiten und Räume eintaucht, eine neue
Wendung. Von dem Schöpfer einer *Genesis*-Geschichte und eines *Exodus*-
Dramas für sein Land Palästina ist er zu einem Nachdichter des *Hohelieds*
geworden. Er hat damit ein Szenario geschaffen, in dem das Selbst und
das Andere einander nicht mehr ausschließen, sich vielmehr in unerfüll-
ter Sehnsucht suchen. Das ,unpolitische' *Hohelied* ist eine gemeinsame
biblische Tradition, die beide, Palästinenser und Juden, teilen können.
Wie für die islamischen Mystiker das gesamte Diesseits ein ,Exil der
Seele' ist – und wie für den religiösen Juden ,die ganze Welt im Exil
befindlich' ist – so ist für den Palästinenser Darwish die Welt Exil-
Heimat, ein „Land aus Worten", zu lokalisieren am ehesten in der
Poesie: „Am Ende werden wir uns fragen" – heißt es in dem Gedicht *Fi
l-masa' al-akhir 'ala hadhihi l-ard* (*Am letzten Abend auf dieser Erde*) (1992)[47] –
„war Andalusien/ Hier oder dort? Auf der Erde... oder im Gedicht?"

45 Paul Celan: Ich hörte sagen. Ausgewählte Gedichte. Zwei Reden. Frankfurt a. M.
 2001, S. 127–129 (nach Stefan Milich: Fremd meinem Namen).
46 Vgl. Laurence J. Silverstein: The Post-Zionist Debates. Knowledge and Power in
 Israeli Culture. London/New York 1999.
47 Darwish: Diwan Mahmud Darwish II, S. 475–476; dt. Übersetzung nach Weidner:
 Land aus Worten [wie Anm. 28], S. 49.

Abraham: Ahnvater, Fremdling, Weiser
Lesarten der Bibel in Gen 12, Gen 20 und Qumran

Wer war Abraham? Sohn Terachs, Bruder Nahors und Harans und Ehemann Saras (Gen 11,27–32), Vater Isaaks und Ismaels (Gen 18 u. 16), Großvater Jakobs und Esaus (Gen 25), Onkel Lots und deshalb Verwandter Moabs und Ammons (Gen 19) – so wird er uns vorgestellt im ersten Buch der Bibel, Genesis genannt. Sie führt ihn damit nicht nur als Ahnvater aller Juden ein, sondern setzt ihn in unterschiedliche Verwandtschaftsbeziehungen zu fast allen neuen Völkerschaften, die an der Wende vom 2. zum 1. Jht. v. Chr. auf der syrisch-palästinischen Landbrücke die Bühne der Geschichte betreten. So sind über den Sohn Isaak die Edomiter (25,21–28) und über Abrahams Nebenfrauen Hagar und Ketura die protoarabischen Stämme im Südosten mit Abraham verwandt, während über den Neffen Lot die Moabiter und Ammoniter im Osten und über den Bruder Nahor die Aramäer im Norden (22,20–24) eingebunden werden. Lediglich die Philister in der Küstenebene im Südwesten Palästinas fallen aus diesem verwandtschaftlichen System heraus. Sie sind für jene Erzähler Fremde, wie die viel älteren Ägypter im Süden oder die Phönizier im Nordwesten.

Schon die verzweigten Genealogien zeigen, dass die Überlieferungen von den Vätern nicht so sehr die Schicksale von Individuen als vielmehr die Ursprungsgeschichten von Völkern erzählen.[1] Völkergeschichte erscheint in der Gestalt von Familiengeschichte, weil ein genealogisch strukturiertes Denken den Ursprung eines Volkes nicht anders als in Geschichten von den Ahneltern zu erzählen vermag. In seinen Ahnen ist das Volk präsent. Ihr Schicksal ist das seine.

So fundamental diese völkergeschichtliche Bedeutung Abrahams für die Überlieferung von ihm ist, so wenig genügen die genealogischen Beziehungen, um Abraham als biblische Erzählfigur zu erfassen. Viel weiß die Bibel von Abraham zu erzählen. Jes 41,8 tröstet die nach Babel deportierten Nachfahren mit der Erinnerung an den Ahn, der als „Freund

1 Vgl. Erhard Blum: Die Komposition der Vätergeschichte. Neukirchen-Vluyn 1984, S. 479–491.

Gottes" gilt. Ps 105,6.42 preist ihn als „Gottesknecht", ein Ehrenprädi-
kat, das nur Großen wie Mose und David beigelegt wird. Gen 20 wirft
ihm den Prophetenmantel über, und Gen 18 betraut ihn gar mit einem
Lehramt weit vor des Moses und erst recht des Papstes Tagen.

Die Texte pflegen jedoch nicht nur den hohen Ton, sie kennen
Abraham auch auf der ganzen Skala des Menschlich-Allzumenschlichen,
sogar des Befremdlichen. Er gilt einerseits als exemplarischer Besitzer
des Landes Kanaan, so dass die Jerusalemer, die nach der ersten Depor-
tation 597 v. Chr. um ihren Grundbesitz bangen, daraus ihren Honig sau-
gen: „Abraham war ein Einzelner und besaß das Land; wir aber sind
viele, uns gehört das Land erst recht!" – so lautet deren Parole, die
Ez 33,24 zitiert. Auf der anderen Seite schildert ihn Gen 20 als
heimatlosen Immigranten. Er erscheint – jedenfalls auf den ersten Blick
– als egoistischer Schlauberger, der seine Frau preisgibt, um seine eigene
Haut zu retten (Gen 12). Anderseits hat er sich Gott so sehr ergeben,
dass er bereit ist, Gottes Befehl zu gehorchen und seinen Sohn zu opfern
(Gen 22). Andernorts aber macht er sich beim Richter der Welt zum
Anwalt Sodoms, jener Stadt sprichwörtlicher Verworfenheit, und klagt
für sie Gottes Gerechtigkeit ein (Gen 18,22b–33a).

Das alles und noch viel mehr ist Abraham in der Bibel. Aber er ist
das nicht gleichzeitig. Welches der vielen Bilder von Abraham ist das
richtige? Diese Frage geht ins Leere, denn sie alle sind richtig und wahr
in ihrer je eigenen Überlieferungssituation. Die aber ändert sich im
Wandel der Zeiten mit den Erzählern und ihren Adressaten. Der Vater
Abraham ist schon in der Bibel selbst Gegenstand von Rezeption. Die
Rezeptionsgeschichte Abrahams beginnt nicht erst in Kunst[2] und Kultur
der Neuzeit, auch nicht in der langen Predigttradition der christlichen
Kirchen, noch nicht einmal im Neuen Testament[3] oder im antiken Ju-
dentum,[4] sondern schon in der Literargeschichte des Alten Testaments.[5]
Die aber stellt nicht nur *eine* „Lesart" bereit. Hier kann nur eine kleine
Auslese solcher „Lesarten *innerhalb* der Bibel" vorgeführt werden. Dazu
werfe ich zunächst einen kurzen Blick auf die Abrahamüberlieferung der
Genesis im Ganzen. Sodann greife ich als Beispiel eine Erzählung he-
raus, die in der Forschung unter dem nicht sonderlich ansprechenden Ti-

2 Gute Einblicke gewähren Elisabeth Lucchesi Palli: Art.: Abraham. In: Lexikon der
 christlichen Ikonographie. Bd. 1. Freiburg 1968, S. 20–35; Hans Martin von Erffa:
 Ikonologie der Genesis. Die christlichen Bildthemen aus dem Alten Testament und
 ihre Quellen. 2 Bde. München 1989/1995.
3 Friedrich Emanuel Wieser: Die Abraham-Vorstellungen im Neuen Testament. Bern 1987.
4 Geza Vermes: Scripture and Tradition in Judaism. Leiden ³1983, S. 67–126.
5 Darüber informieren die einschlägigen „Einleitungen", zuletzt: Erich Zenger u. a.:
 Einleitung in das Alte Testament. Stuttgart ⁵2004.

tel *Gefährdung der Ahnfrau* häufiger verhandelt worden ist. Sie ist als Fall-
studie besonders geeignet, weil sie uns in verschiedenen Variationen inner-
halb und außerhalb der Bibel begegnet. Davon werde ich die Fassungen in
Gen 12, in Gen 20 und im sog. Genesis Apokryphon aus Qumran behan-
deln, um an diesen Beispielen Literargeschichte als innerbiblische Rezep-
tionsgeschichte zu würdigen. Abschließend beantworte ich die Frage,
was wir über Abraham historisch wissen, so kurz wie unbefriedigend.

I. Die Abrahamüberlieferung im Ganzen

Die Abrahamüberlieferung erscheint jetzt als erster Teil der Überliefe-
rung von den Erzvätern, die das Buch Genesis fast ganz ausfüllt (Gen
12–36). Ihr geht die sog. Urgeschichte voraus (Gen 1–11). Sie erzählt
von dem, was alle Menschen immerdar angeht, auch wenn sie weder
Adam noch Eva heißen und keine Schlange reden hören. Die Väterge-
schichte (Gen 12–36) handelt dagegen nur noch vom Ursprung des ei-
nen Volkes Israel in seinen Ahnen. Ihr folgt die Josephsgeschichte
(Gen 37–50), die davon erzählt, wie Israels Ahnen nach Ägypten kom-
men und dort zu einem großen Volk werden. Insofern bildet sie die
erzählerische Brücke, welche die Vätergeschichte mit jener Großer-
zählung verbindet, die vom Exodus aus Ägypten bis zum Eishodos ins
gelobte Land reicht, also die Bücher Exodus bis Josua umfasst. Auch bei
ihr handelt es sich um eine Ursprungsgeschichte, allerdings mit einer
konkurrierenden Konzeption:[6] Während die Vätergeschichte wesentlich
ein Israel im Lande begründet, kommt das Exodus-Israel von außen.
Das Erzväter-Israel repräsentiert die nach dem Untergang des Nord-
reichs Israel 720 und Judas 587 v. Chr. im Lande Verbliebenen, das
Exodus-Israel dagegen die Exilierten in Babylonien und anderswo.

Die Väterüberlieferungen umfassen die Erzählungen von Abraham,
Isaak und Jakob und deren Frauen und Kindern. Von Abraham erzählen
Gen 11,27–25,11, von Jakob die Kapitel 25 sowie 27–35. Isaak bildet die
Brücke zwischen beiden, denn er gilt als Sohn Abrahams und Vater
Jakobs. Ein größerer Erzählkreis ist ihm jedoch nicht gewidmet. Ledig-
lich Gen 26 bietet eine Komposition verschiedener Szenen, in denen
Isaak die Hauptrolle spielt.

Die drei Ahnväter sind mehrfach miteinander verbunden. Eine Ver-
bindung bildet die genealogische Abfolge vom Vater zum Sohn und von

6 Zur literargeschichtlichen Selbstständigkeit beider Ursprungsgeschichten vgl. zuletzt
 Konrad Schmid: Erzväter und Exodus. Untersuchungen zur doppelten Begründung
 der Ursprünge Israels innerhalb der Geschichtsbücher des Alten Testaments. Neu-
 kirchen-Vluyn 1999.

dem wiederum zum Enkel. Eine weitere Verbindung knüpfen mehrere Gottesreden, die zahlreiche Nachkommen und Landbesitz in Aussicht stellen und gleichsam einen roten Faden ins Labyrinth der zahlreichen Texte legen.[7] Diese Verheißungen binden die zahlreichen Erzählungen und Szenen in zwei Spannungsbögen ein. Den einen Bogen spannt die Frage, wie aus dem kinderlosen Abraham der Ahnvater eines großen Volkes werde (11,30; 12,1–3; 13,14–18; 15,1–6). Der andere Bogen erwächst aus der Frage nach der Bleibe für die Nachfahren des heimatlosen Ahn (12,1.7; 13,14–18; 15,18). Beide Fragen sind von Anfang an so miteinander verknüpft, dass das Land den Nachkommen zugesprochen wird, denn auch die feierlichste Verheißung müsste eine sinnlose Gabe bleiben, wenn der Ahn kinderlos stürbe. Noch in Gen 15 erwidert Abraham seinem Gott, der ihm großen Lohn in Aussicht stellt: „Was willst du mir geben, wo ich doch kinderlos dahingehe!" Lange Zeit gibt es keine Nachkommen, dann aber stellt sich angesichts mehrerer Kandidaten die Frage, wer überhaupt legitimer Erbe Abrahams sei, dem „dieses Land" – wie es stets heißt – mit Recht zukommt.

Obwohl die den Nachkommen geltende Verheißung des Landbesitzes alles zusammenbindet, macht die Abrahamüberlieferung einen eigentümlich episodischen Eindruck. Die einzelnen Stücke sind allermeist nur locker miteinander verbunden, oft sogar nur nebeneinander gestellt und lediglich durch ‚literarische Wanderungen' verknüpft. Der geografische Aufriss gliedert sie in drei Teile. Im *ersten Teil* (11,27–19,38) kommt Abraham von Südmesopotamien über Harran im Norden ins Land Kanaan. Schließlich lässt er sich in Hebron nieder. Der *zweite Teil* (20,1–22,19) führt ihn nach Beerscheba, einen Ort am Südrand Palästinas, an dem später sein Sohn Isaak wohnen wird. Die Szenen des *dritten Teils* (22,20–25,11) spielen wieder in der Flur von Hebron. Der zweite Teil enthält überwiegend Erzählungen, die sich – leicht variiert – schon im ersten Teil oder bei Isaak finden.[8] Da die Dubletten in Gen 20–22 mehrere Eigentümlichkeiten teilen, könnte man sie zu den Erweiterungen der Abrahamerzählung in einer, stark veränderten und vermehrten Neuauflage rechnen.

Der älteste Kern der Abrahamüberlieferung findet sich im ersten Teil. Es handelt sich um die mehrteilige Abraham-Lot-Erzählung.[9] Sie

7 Matthias Köckert: Vätergott und Väterverheißungen. Eine Auseinandersetzung mit Albrecht Alt und seinen Erben. Göttingen 1988, S. 198–299 u. 316–323.
8 Vgl. 20,1–18 mit 12,10–20; 26,1–11 u. 21,8–21 mit 16,1–16; 21,22–34 mit 26,12–33.
9 Schon Hermann Gunkel: Genesis (HK 1/1). Göttingen ³1910, S. 159 ff., spricht von „Abraham-Lot-Sagenkranz", doch hebt Blum: Komposition [wie Anm. 1], mit der veränderten Bezeichnung den im Wesentlichen einheitlich konzipierten Charakter der Komposition hervor.

erzählt, wie der kinderlose Abraham nach Hebron und Lot nach Sodom kommen (Gen 13*), wie sie unerkannt Himmlische aufnehmen und bewirten[10] und welch überraschende Gastgeschenke sie dafür erhalten: Abraham die Ankündigung der Geburt eines Sohnes für Sara (18,9–15), was auf die Geburt Isaaks in 21,1–7* verweist, Lot die Rettung der Familie aus dem Gottesgericht über Sodom (19,12–29*), was zum Inzest der Töchter Lots führt (19,30–38). Zwar ist der Anfang jener Erzählkomposition jetzt durch das wesentlich jüngere Kapitel Gen 12 ersetzt worden, doch lässt sich ihre Intention noch gut erkennen. Sie zielt auf die Geburt der Kinder und damit auf die durch sie repräsentierten Völker. Während die Geburt Isaaks lachen lässt, wie schon der Name sagt (vgl. 21,6)[11], gründet der Ursprung Moabs und Ammons in Blutschande (19,30–38). Die Abraham-Lot-Erzählung stammt noch aus der Königszeit, vielleicht aus dem 8./7. Jh. v. Chr., und klärt auf drastische Weise das Verhältnis Judas zu seinen östlichen Nachbarn.

Dieser ältere Kern ist im Laufe der Literargeschichte mehrfach erweitert, mit der Jakoberzählung verknüpft und in neue Zusammenhänge gestellt worden. Eine tiefgreifende Umdeutung erfuhr die Abrahamüberlieferung, als man den ursprünglichen Eingang in die Abraham-Lot-Erzählung durch Gen 12 ersetzt und damit ein neues Portal für die Vätererzählungen insgesamt geschaffen hat.[12] Dazu gehört auch die Erzählung 12,10–13,1. Sie fungiert als Lesebrille, durch die wir die ältere Abrahamüberlieferung neu wahrnehmen.

II. Gen 12,10–13,1: Abraham in Ägypten und der Exodus Israels

(1) Wie liest und deutet man diese Erzählung, die ältere Abrahamüberlieferung? Die Substanz der Erzählung begegnet uns in der Bibel in drei Varianten, zweimal mit Abraham und Sara als Hauptpersonen (Gen 12 in Ägypten, Gen 20 in Gerar), einmal mit Isaak und Rebekka (Gen 26 wiederum in Gerar). Stets lässt sich der Ahn mit seiner Frau in

10 Abraham am Mittag vor seinem Zelt unter einem Baum (18,1–8), Lot am Abend vor dem Stadttor (19,1–11).

11 Der Personenname Isaak bedeutet nach den Regeln semitischer Namengebung „er (= El/Gott) lacht". Sara deutet ihn in 21,6 volksetymologisch mit den zwei Sätzen: „Ein Lachen hat mir Gott bereitet; jeder, der es hört wird über mich [oder: zu mir hin] lachen."

12 Man kann den literarischen Horizont an den zahlreichen Verweisen in den großen Gottesreden erkennen, die geradezu ein Netzwerk im Buch Genesis bilden. Mit dem „großen Volk" von 12,2 hängt 46,2, und der „große Name" hängt auch mit 11,4 zusammen. 12,1 wird in 13,14–18 eingelöst. Mit 13,14–18 aber sind 28,13–14 aufs Engste verbunden usw. Einzelheiten dazu bei Köckert [wie Anm. 7], S. 250 ff., 318 ff.

der Fremde nieder. Stets gibt er aus Furcht seine Ehefrau als Schwester aus. Darauf gerät die Ahnfrau in den Harem des fremden Königs (anders 26,10). Erst Gottes Eingreifen löst die Verwicklung (anders in Gen 26). Die zahlreichen Gemeinsamkeiten bei teilweise wörtlichen Übereinstimmungen schließen eine unabhängige Entstehung aus. Sie erklären sich entweder daraus, dass die drei Versionen eine Urgestalt kannten, die sie variiert haben, oder dass die verschiedenen Fassungen voneinander literarisch abhängen. Strittig ist gegenwärtig, ob es sich um eine rein literarische Abhängigkeit handelt[13] und welche Version die älteste ist oder der ursprünglichen Gestalt am nächsten steht.[14] Da zwischen den angedeuteten Alternativen mancherlei Kombinationsmöglichkeiten bestehen und man außerdem auch mit späteren Angleichungen der Fassungen rechnen muss, ist die Diskussionslage durchaus noch komplizierter, nicht aber für unsere Frage, denn Einigkeit besteht darin, dass in jedem Fall Gen 20 literarisch von Gen 12 abhängt, mithin als jüngere Version gelten muss.

Nach Meinung vieler stellt Gen 12,10–20 das Musterstück einer antiken Volkserzählung dar. Mit ihr hat schon Hermann Gunkel die epischen Gesetze der Volksdichtung illustriert.[15] Der Erzähler macht keine überflüssigen Worte, sondern fasst sich kurz und bündig. Das Stück ist wohl disponiert, und seine Teile sind – jedenfalls auf den ersten Blick – auch klar motiviert. Gen 12,10–20 gilt deshalb allenthalben als eine Perle althebräischer Erzählkunst. Und doch fällt es nicht leicht, die Pointe dieser knappen Erzählung zu benennen. Man kann das schon an den weit auseinander liegenden Überschriften in den verschiedenen Bibelausgaben und Aufsatztiteln über diesen Text sehen. Beliebt ist der Titel *Gefährdung der Ahnfrau*.[16] Aber die Erzählung selbst spricht nur die Gefährdung des

13 So bes. nachdrücklich John van Seters: Abraham in History and Tradition. New Haven 1975, S. 167–191, gegen Claus Westermann: Genesis (BK I/2). Neukirchen-Vluyn 1978, S. 185–196 u. v. a.

14 Gen 26* als älteste Gestalt vermuten z. B. Julius Wellhausen: Prolegomena zur Geschichte Israels. Berlin ⁶1927, S. 317; Martin Noth: Überlieferungsgeschichte des Pentateuch. Stuttgart 1948, S. 115 f.; Peter Weimar: Untersuchungen zur Redaktionsgeschichte des Pentateuch. Berlin 1977, S. 103 f.; Christoph Levin: Der Jahwist. Göttingen 1993, S. 173; Ludwig Schmidt: Zur Entstehung des Pentateuch. In: VF 40 (1995), S. 3–28, bes. S. 22; für Gen 12,10–20 argumentieren Gunkel: Geneses [wie Anm. 9], S. 225 f.; Gerhard von Rad: Das erste Buch Mose. Genesis (ATD 2–4). Göttingen ⁹1972, S. 96; v. Seters: Abraham [wie Anm. 13], S. 171 ff.; Westermann: Genesis [wie Anm. 13], S. 391 ff.; Blum: Komposition [wie Anm. 1], S. 406 f.

15 Gunkel [wie Anm. 9], S. XXXI–LI, nimmt A. Olrik (Epische Gesetze der Volksdichtung. In: Zeitschrift für Deutsches Altertum und Deutsche Literatur 51 [1909], S. 1–12) auf.

16 Walther Zimmerli: 1. Mose 12–25: Abraham (ZBK). Zürich 1976, S. 24; Weimar: Untersuchungen [wie Anm. 14], S. 5–107; Westermann: Genesis [wie Anm. 13], S. 185 ff.

Ahnvaters aus, der in V. 12 um sein eigenes Leben bangt, nicht um das seiner Frau. Ganz und gar ungeeignet sind Kennzeichnungen wie *Ein Sündenfall Abrahams*[17] oder *Die Flucht eines Berufenen*[18]. Eine Überschrift trägt der Erzählung völlig fremde Kategorien ein und moralisiert, obwohl der Erzähler jede Wertung vermeidet, die andere gewinnt ihre Deutung nicht aus der Erzählung selbst, sondern aus dem Kontext. Da liegen die Titel *Jahwe und die verratene Frau*[19] oder *Preisgabe und Rettung Saras*[20] näher am Text. Angesichts der Fülle der Angebote tut die Lutherbibel wohl daran, rein formal zu bleiben: *Abram und Sarai in Ägypten.*[21] Damit können wir freilich wenig anfangen.

(2) Wie stets nähern wir uns dem Gehalt auch hier am besten über seine Gestalt.

10 Es war eine Hungersnot im Lande.
 Da zog Abram[22] nach Ägypten hinab,
 um dort als Fremdling zu leben;
 denn die Hungersnot lastete schwer auf dem Lande.

11 Als er nahe daran war, Ägypten zu betreten,
 sprach er zu Sarai, seiner Frau:
 „Sieh' doch, ich weiß,
 dass du eine Frau von schönem Aussehen bist.
12 Wenn dich nun die Ägypter sehen,
 werden sie denken, seine Frau ist sie,
 und werden mich erschlagen, dich aber am Leben lassen.
13 Sage doch, du seist meine Schwester,
 damit es mir gut gehe um deinetwillen
 und ich deinetwegen am Leben bleibe."
14 Als nun Abram nach Ägypten kam,
 sahen die Ägypter die Frau, dass sie sehr schön war.

17 Werner Berg: Nochmals: Ein Sündenfall Abrahams – der erste – in Gen 12,10–20. In: Biblische Notizen 21 (1983), S. 7–15.
18 Otto Wahl: Die Flucht eines Berufenen (Gen 12,10–20). In: Manfred Görg (Hrsg.): Die Väter Israels. Beiträge zur Theologie der Patriarchenüberlieferungen im AT, FS Josef Scharbert. Stuttgart 1989, S. 343–360.
19 Frank Crüsemann: „… er aber soll dein Herr sein" (Genesis 3,16). Die Frau in der patriarchalischen Welt des Alten Testamentes. In: ders. / Hartwig Thyen: Als Mann und Frau geschaffen. Exegetische Studien zur Rolle der Frau. Gelnhausen/Berlin 1978, S. 13–107, hier S. 71.
20 Irmtraut Fischer: Die Erzeltern Israels. Feministisch-theologische Studien zu Genesis 12–36. Berlin 1994, S. 119–136.
21 So auch die Kommentare von v. Rad: Das erste Buch Mose [wie Anm. 14], S. 127; Lothar Ruppert: Genesis. Ein kritischer und theologischer Kommentar. 2. Teilband: Gen 11,27–25,18. Würzburg 2002, S. 129 ff.
22 Die Schreibung „Abram" statt Abraham und „Sarai" statt Sara vor Gen 17,5.15 hängt mit den dort erfolgten Umbenennungen und den entsprechenden Deutungen durch die Priesterschrift zusammen.

15 Es sahen sie die Höflinge des Pharao und priesen sie dem Pharao,
 so dass die Frau in den Palast des Pharao genommen wurde.
16 Dem Abram aber erwies er Gutes um ihretwillen,
 und er hatte Kleinvieh, Rinder und Esel,
 [*Knechte und Mägde,*][23] Eselinnen und Kamele.

17 Da schlug Jahwe[24] den Pharao mit großen Schlägen
 [*und sein Haus*] wegen Sarai, der Frau Abrams.
18 Da ließ der Pharao den Abram rufen und sprach:
 „Was hast du mir da angetan?!
 Warum hast du mir nicht gemeldet, dass sie deine Frau ist?
19 Warum hast du gesagt, meine Schwester ist sie,
 so dass ich sie mir zur Frau nahm?
 Nun denn: Da ist deine Frau, nimm (sie) und geh!"

20 Und der Pharao beorderte ihm Männer,
 die geleiteten ihn und seine Frau und alles, was er hatte.
13,1 So zog Abram (wieder) aus Ägypten herauf,
 er und seine Frau und alles, was er hatte,
 [*und Lot mit ihm*] in den Negeb.

Die Erzählung steigt aus der Ruhe auf und kommt am Ende wieder zur
Ruhe. Der Anfang nennt zwei Mal die Hungersnot (V. 10), die Abraham
nach Ägypten führt und alles Weitere auslöst. Am Ende verlässt Abra-
ham Ägypten als schwer reicher Mann „mit allem, was er hatte", wie der
Erzähler in 12,20 und 13,1 gleich doppelt vermerkt. Am Anfang zieht
Abraham nach Ägypten hinab, am Ende steigt er von dort wieder herauf.
Der Erzähler formuliert also aus palästinischer Perspektive.

Dieser kunstvoll aufeinander bezogene Rahmen umschließt drei Sze-
nen im Wechsel von Rede (V. 11–13), Handlung (V. 14–16) und wie-
derum Rede (V. 17–19). Wechsel der Personen und der Schauplätze
grenzen die Szenen ab und bringen sie zugleich in ein dramatisches
Gefälle. Die erste Szene spielt auf dem Wege nach Ägypten. Unmittelbar
vor Grenzübertritt enthüllt Abraham seine Befürchtungen und ent-
wickelt einen Plan (V. 11–13). Die zweite Szene zeigt das Ahnpaar be-
reits in Ägypten. Dann überstürzen sich die Ereignisse: Die Ägypter se-
hen die Schönheit Saras, die Höflinge preisen sie dem Pharao, der aber

23 Bei den in eckige Klammern gesetzten Stücken handelt es sich um Zusätze. In V. 16
 treten die „Knechte und Mägde" störend zwischen die „Esel und Eselinnen" und sind
 vielleicht aus 20,14 nachgetragen. Der Zusatz „und sein Haus" in V. 17 ist hier
 funktionslos, nicht aber in 20,18. Lot erscheint in der gesamten Erzählung nicht,
 gehört aber in Gen 13 zur Substanz der Erzählung; der Nachtrag „und Lot mit ihm"
 glättet den Übergang.
24 Die Konsonanten *yhwh* bezeichnen in der hebräischen Bibel den Gottesnamen, der im
 Judentum nicht ausgesprochen, sondern mit den Vokalen für „mein HERR" (*adonay*)
 versehen und auf diese (und andere) Weise umschrieben wird. Die in der Übersetzung
 oben gebrauchte Aussprache ist konventionell.

„nimmt" sie – in des Wortes mehrfacher Bedeutung[25] (V. 14–16). Die
dritte Szene spielt offenbar im Palast. Der Pharao stellt Abraham zur
Rede (V. 17–19). Beide Reden bleiben ohne Reaktion bei den Angespro-
chenen. Weder äußert sich Sara zu dem Ansinnen ihres Mannes, noch
nimmt Abraham Stellung zu den Vorwürfen des ägyptischen Königs.
Zwar kann man diese Leerstellen spekulativ ausfüllen und Tauch-
versuche in das Seelenleben der Akteure unternehmen. Dabei lernt man
bestenfalls sich selber kennen, erfährt aber nichts über die Absichten der
Erzählung. Deren Interessen liegen jedenfalls dort nicht.

Die drei Szenen sind fast vollständig miteinander verzahnt.[26] Ledig-
lich V. 17 steht für sich und ist dadurch besonders herausgehoben. Hier
findet der entscheidende Umschwung statt. V. 17 bildet die Peripetie der
Erzählung. Die Schläge, mit denen Jahwe, der Gott Israels, den Pharao
„wegen Sara" schlägt, machen aus dem Normalfall ‚Frau im Harem' ei-
nen Problemfall für den Pharao. Sechs Verse brauchte der Erzähler, um
Abraham trotz einer Hungersnot zum reichen Mann – wenn auch „auf
Kosten" seiner Frau[27] – zu machen; vier hebräische Worte verfügen die
Ausweisung: „Das ist deine Frau, nimm [sie] und geh!"

(3) Drei Bögen werden durch Notlagen gespannt. Wir lesen zunächst
von einer Hungersnot, die jene Reise nach Ägypten überhaupt erst
veranlasst. Aber vom Ende des Hungers im Lande Kanaan erfahren wir
nichts. Offenbar dient das Motiv ‚Hungersnot' allein dazu, den Zug nach
Ägypten literarisch zu motivieren. Nicht die Hungersnot und deren
Bewältigung beanspruchen das Interesse des Erzählers, sondern der
Aufenthalt des Ahnpaares in Ägypten.[28] Dass man bei einer Hungersnot
in Palästina nach Ägypten zieht, entspricht den natürlichen klimatischen
Gegebenheiten. Fällt der Regen dort aus, kann Ägypten immer noch auf
reiche Ernten hoffen, weil die Nilüberschwemmungen nicht vom Regen

25 Vgl. etwa das „Nehmen" einer Frau zur Ehe (Gen 11,29; 20,2 f.; 24,3 f.), aber auch
 vor oder unabhängig von der Eheschließung (Gen 34,2; 2Sam 11,4; Dtn 20,7), mit
 „nehmen" im Sinne von „(gewaltsam oder unrechtmäßig) an sich bringen" (Gen 31,34;
 27,35 f.) oder mit „wegnehmen" (Gen 30,15 usw.).
26 Vgl. Saras Schönheit (V. 11/14), Abrahams Wohlergehen um Saras willen (V. 13/16),
 Pharao nimmt Sara (V. 15/19), Sara als Abrahams (Ehe-)Frau (V. 12/18), Sara als
 Abrahams Schwester ausgegeben (V. 13/19).
27 So Crüsemann: Herr [wie Anm. 19], S. 74 f., der die oben mit „um deinet-" bzw. „um ihret-
 willen" übersetzte Präposition in V. 13.16 von V. 16 und von Am 2,6; 8,6 her deutet.
28 Das hat zuletzt Wolfgang Oswald richtig gesehen (Die Erzeltern als Schutzbürger. In:
 Biblische Notizen 106 [2001], S. 79–89, hier S. 82). Er bestimmt als Thema von Gen
 12,10–20: „Wie kann man als Schutzbürger in Ägypten leben?" Doch das ist keines-
 wegs besser im Text markiert.

in Palästina abhängen. Mehrere Nachrichten aus dem Alten Ägypten berichten davon:

> Asiaten, […] ihre Länder darben, sie leben wie das Wild der Wüste […]. Einige Asiaten, die nicht wussten, wie sie am Leben bleiben sollten, sind gekommen […].[29]

Im Brief eines Grenzbeamten an seinen Vorgesetzten aus der Zeit Sethos II. mit dem Beinamen Merneptah (um 1192 v. Chr.) lesen wir:

> Eine andere Mitteilung für meinen Herrn:
> Wir sind damit fertig geworden, die Schasustämme von Edom durch die Festung des Merneptah in Teku passieren zu lassen, […] um sie und ihr Vieh durch den guten Willen des Pharao, der guten Sonne eines jeden Landes, am Leben zu erhalten, im Jahre 8, am Tage der Geburt des Seth […].[30]

Derlei war nichts Einmaliges, sondern typisch. Es verwundert deshalb nicht, dass wir auch in der Bibel mehrfach davon hören. So ziehen die Söhne Jakobs nach Ägypten, um Getreide zu kaufen, weil sie in Kanaan Hunger leiden (Gen 41,57; 43,1; 47,4). Der Erzähler greift in Gen 12 das Motiv auf und gibt damit seiner Geschichte das passende lokale Kolorit. Eine substantielle Bedeutung hat das für die Erzählhandlung kaum.

Anders steht es mit der zweiten Notlage. Sie beherrscht die gesamte erste Szene und wird bis V. 19 immer wieder aufgenommen: Abraham fürchtet, in Ägypten wegen der Schönheit Saras als ihr Ehemann umgebracht zu werden. Die Erzählung stellt Sara als junge und außerordentlich attraktive Frau vor (V. 11).[31] Offenbar erwartet Abraham von den Ägyptern im Blick auf seine schöne Frau von vornherein kein gastfreundliches Verhalten. Deshalb begegnet er der Not mit einer List: Sara soll sich als seine Schwester ausgeben. Diese Lüge hat bei den meisten Auslegern moralische Entrüstung ausgelöst. Die Erzählung jedoch bewertet nichts. List als die „Kraft des geistig überlegenen Schwachen"[32] gilt in der Antike durchaus als lobenswert.

Inwiefern befreit die List aus der Notlage? Problem und Lösung von V. 11–13 wirken zunächst konstruiert und wenig lebensnah. Hielt der Erzähler die Ägypter wirklich für derart ungesittet, dass sie fremde Frauen nur als Freiwild betrachten? Hat Abraham den Verlust seiner

29 Text aus dem Grab des Haremheb (14. Jh. v. Chr.), übers. nach: James B. Pritchard (Ed.): Ancient Near Eastern Texts Relating to the Old Testament. Princeton 1969, S. 251.

30 Kurt Galling: Textbuch zur Geschichte Israels. Tübingen ³1979, S. 40.

31 Entweder kennen 12,10–20 den priesterschriftlichen Kontext 11,28–32; 12,4b–5 mit seiner Chronologie noch nicht, nach der Sara zu diesem Zeitpunkt ungefähr 70 Jahre alt sein muss (vgl. 17,17), oder Gen 12 setzt die Version der Erzählung von Gen 26 voraus und übernimmt die Schönheit der Ahnmutter als bereits festes Motiv von dort.

32 Hartmut Gese: Die Komposition der Abrahamserzählung. In: ders.: Alttestamentliche Studien. Tübingen 1991, S. 29–51, bes. S. 35.

Frau von vornherein für unvermeidlich gehalten? Oder hatte er gar von
Anfang an die Absicht, aus der Preisgabe seiner Frau möglichst großen
Profit zu schlagen? Zur Klärung des Plans, die Ehefrau als Schwester
auszugeben, hat man in der Forschung viel Schweiß vergossen und als
mögliche Analogie Eheverträge aus Nuzi herangezogen.[33] Methodisch
näher liegt es jedoch, im Alten Testament selbst nach Texten zu suchen,
welche die sozialen Funktionen des Bruders für die Schwester erhellen.[34]
Die gibt es durchaus.

Gen 34 berichtet davon, wie der Sohn des Stadtfürsten von Sichem
in Liebe zu Dina, der Tochter Jakobs, entbrennt: „Als er sie sah, nahm er
sie, legte sich zu ihr und tat ihr Gewalt an. Und sein Herz hing an ihr,
und er hatte das Mädchen lieb" (V. 2–3). Die davon ausgelöste lange Er-
zählung berichtet, wie die Brüder Dinas mit einer List die Ehre ihrer
Schwester rächen. Mehrfach wird betont, dass Dina ihre Schwester sei
und dass die Brüder so handeln, weil man „Dina, ihre Schwester, ge-
schändet hatte" (V. 13,27,31). Nicht der Vater übernimmt die Rache für
seine Tochter, sondern die Brüder und zwar die verwandtschaftlich
nächsten Brüder. Nicht anders verhält es sich in 2.Sam 13. Amnon, einer
der Söhne Davids, wird liebeskrank nach seiner schönen Halbschwester
Tamar. Mit einer List überwältigt er sie. Auch hier ist es der nächste
Bruder, Absalom mit Namen, der sich seiner Schwester annimmt und sie
schließlich rächt. Offenbar obliegt dem nächstverwándten Bruder in
besonderer Weise der Schutz der Schwester. Er rückt beim Tod des
Vaters in dessen Rechtsfunktionen für die Schwester ein. Dann sind es
die Brüder, mit denen der Ehevertrag verhandelt werden muss. Sie sind
es auch, die den Brautpreis empfangen, wie wir aus mesopotamischen
Ehekontrakten erfahren.

Jetzt verstehen wir Abrahams Plan besser. Erscheint Sara als seine
Schwester, vermindert sich nicht nur sein Risiko. Als Bruder, dem Ehre
und Rechte seiner Schwester anvertraut sind, kann er Respekt erwarten.
Vor allem aber wird er es sein, der mit den zu erwartenden zahlreichen
Bewerbern um seine Schwester verhandeln wird und der so die Fäden in
der Hand behält. Der Plan verspricht Erfolg – jedenfalls fürs Erste; spä-
ter wird man weiter sehen. Abraham indes widerfährt, was auch wir
ständig erleben: Nicht jeder Plan glückt. Abraham hatte nicht damit ge-
rechnet und doch auch gar nicht rechnen können, dass sich der ägypti-

33 Darstellung der Befunde und überzeugende Kritik bei Thomas L. Thompson: The
 Historicity of the Patriarchal Narratives. The Quest for the Historical Abraham.
 Berlin 1974, S. 196–297, bes. S. 234–248.
34 Vgl. Barry L. Eichler: On Reading Genesis 12:10–20. In: Tehillah le-Moshe. Biblical
 and Judaic Studies in Honor of Moshe Greenberg. Hrsg. von Mordechai Cogan u. a.
 Winona Lake 1997, S. 23–38.

sche König höchstselbst für Sara interessiert. Dieser Fall war nicht vorgesehen. So kommt es, dass der Plan nur zur Hälfte gelingt: Abraham wird nicht erschlagen, sondern schwerreich; Sara jedoch verschwindet im königlichen Harem.

Insofern führt auch das zweite Spannung auslösende Moment nicht zu einer entsprechenden Lösung, sondern zu einer neuerlichen, dritten Notlage: Was wird aus Sara in Pharaos Harem? Da ist guter Rat teuer, denn so weit reicht auch Abrahams Arm nicht. Die Lage ist aussichtslos verfahren. Jetzt hilft nur noch ein Eingriff von außen, der die Karten neu mischt. Deshalb betritt am dramatischen Punkt der Erzählung ein neuer Akteur die Bühne: Jahwe, der Gott Israels. Der greift „wegen Sara, der Frau Abrahams" ein (V. 17).

Auch hier bleibt der Erzähler ausgesprochen wortkarg. Selbstverständlich war der Erzählfigur Pharao wie jedem Menschen in der Antike sofort klar, dass „große Schläge" mit objektiver Schuld zusammenhängen und nur von Gott kommen können, mag der sich auch verschiedener Mittel bedienen. Nach V. 15–16 und nach der Feststellung in V. 19 („so dass ich sie mir zur Frau nahm") muss der Leser von einem unwissentlichen Ehebruch ausgehen. Wie aber hat der Pharao erfahren, dass Sara nicht Schwester, sondern Ehefrau Abrahams ist, dass also das, was er in treuem Glauben tat, in Wirklichkeit schwere Schuld war? Was der Pharao in der Erzählung nicht weiß und gar nicht wissen kann, weiß jedoch jeder Leser aus V. 11–13. Der Erzähler lässt in V. 17–19 eine Leerstelle und spielt damit die Leserperspektive ein.

Nun geht alles sehr schnell. Mit kurzen Sätzen stellt der Pharao Abraham zur Rede. Drei vorwurfsvolle Fragen (V. 18–19) dokumentieren die subjektive Unschuld des Pharao. Von einer Reaktion Abrahams lesen wir nichts. Auch hier wie überall vermeidet der Erzähler jede Bewertung. Mit vier Worten wird das Ahnpaar des Landes verwiesen. Am Ende stehen Abraham und seine Frau wieder dort, von wo aus sie der Hungersnot zu entrinnen trachteten, im Negeb.

Keiner der drei angesetzten Spannungsbögen trägt die gesamte Erzählung. Der erste dient nur dazu, das Ahnpaar nach Ägypten zu befördern. Der Schauplatz Ägypten freilich hat konstitutive Bedeutung, wie wir noch sehen werden. Der zweite rettet zwar das Leben des Ahnvaters, gefährdet aber umso mehr Sara als künftige Ahnmutter Israels. Insofern trifft die Überschrift *Gefährdung der Ahnfrau* durchaus Wesentliches.[35] Zwar gewinnt Abraham Reichtum, aber doch nur um den Preis seiner Frau („um ihretwillen", V. 16). Ohne Sara jedoch wäre die Geschichte

35 Sara ist natürlich nicht erst durch den literarischen Kontext als Ahnfrau ausgewiesen, sondern als solche schon Wissensstoff und Teil der Tradition der Leser.

des Volkes, das sich Abrahams Samen nennt, schon am Ende, bevor sie
überhaupt begonnen hat. Deshalb hängt alles an dem dritten Span-
nungsbogen, der aus der Frage erwächst: Was wird aus Sara? Diente die
Hungersnot am Anfang allein dem Zweck, Abraham und Sara nach
Ägypten zu bringen, so greift auf dem Höhepunkt der Erzählung Gott
um Saras willen ein, damit Abraham mit Sara und beide mit heiler Haut
aus Ägypten heraus in das Land kommen können, das ihren Nachkommen
gehören soll. Mit Sara steht also die Zukunft Israels und mit dem Ahnpaar
in Ägypten das Land als elementares Hoffnungsgut auf dem Spiel.

(4) In dieser Beleuchtung bekommen einige Züge Bedeutung, die diese
Erzählung mit dem Auszug aus Ägypten verbinden.[36] Das hat man zwar
schon immer gesehen, aber nicht recht zu würdigen vermocht, solange
man die Erzählung lediglich als Volkserzählung oder ‚Schwank am La-
gerfeuer' las. (a) Wie Abraham ziehen auch die Jakobssöhne wegen einer
Hungersnot nach Ägypten (Gen 12,10 entspricht 43,1 und 47,4). (b) Wie
Abraham leben auch die Brüder Josephs dort als Fremde (vgl. *gwr* in
12,10 und 47,4). (c) Gott schlägt den Pharao bzw. Ägypten mit Schlägen
oder Plagen (vgl. 12,17 mit Ex 11,1 *ngʿ*; 12,23 *ngp*). (d) Der Pharao ruft
Abraham und Mose, um ihnen den Auszug aus Ägypten zu gebieten:
„Da *rief* (der Pharao) Aaron und Mose (noch) des nachts und sprach [...]
Nehmt eure Schafe und Rinder [...] und *geht* " (vgl. Ex 12,31 mit Gen
12,18–19). (e) Abraham und die Israeliten werden von den Ägyptern
fortgeschickt (Gen 12,20 entspricht Ex 11,1; 12,33 *slh*). (f) Abraham wie
auch die Israeliten verlassen Ägypten mit Silber, Gold und großer Beute
(vgl. Gen 13,2 mit Ex 12,35).
　　Kein Zweifel, die Erzählung von der Gefährdung der Ahnfrau in der
Fassung von Gen 12 ist in Kenntnis der Exoduserzählung Israels ver-
fasst, vielleicht sogar von vornherein mit Blick darauf literarisch gebildet
worden. Die Motive und Elemente, die sie mit dem Exodus verbinden,
betreffen nicht nur dekorative Zutaten in Gen 12, sondern reichen in die
Substanz der Erzählung. Lediglich die erste Szene und damit das Motiv
von der schönen Ehefrau als Schwester ist völlig frei von derartigen An-
spielungen. Das dürfte damit zusammenhängen, dass Gen 12 von einem
einzelnen Paar erzählt, nicht von einem Volk. Es musste deshalb ein
Motiv gefunden werden, um ein fremdes Ehepaar mit dem ägyptischen
König überhaupt in Verbindung bringen zu können. Die Schönheit Saras
macht aus einer Privatangelegenheit ein Staatsereignis.

36　Darauf machen schon der jüdische Midrasch Bereschit Rabba (übers. von August
　　Wünsche. Leipzig 1881, S. 184 zu V. 16, 20) und Umberto Cassuto: A Commentary
　　on the Book of Genesis. II: From Noah to Abraham. Jerusalem 1964, S. 334 ff., auf-
　　merksam.

Die Art und Weise, wie Gen 12 von Abraham und Sara erzählt, zeichnet mit dem Erzelternpaar die Ursprünge des nachmaligen Volkes. In ihnen befindet sich Israel in Ägypten. Dessen Rettung gilt Gottes Eingreifen. Mit dem Ahnpaar zieht Israel aus Ägypten heraus ins verheißene Land. Das wird noch deutlicher, wenn man sieht, wie diese Erzählung in ihren unmittelbaren Kontext eingebettet ist, denn die voranstehende glorreiche Verheißung noch außerhalb des Landes übersteigt das Leben einer einzelnen Familie und zielt auf das Volk:

> Ich will dich zu einem großen Volk machen und will dich segnen
> und will deinen Namen groß machen, dass du ein Segen wirst.
> Ich will segnen, die dich segnen, und wer dich verächtlich macht, den verfluche ich,
> und mit dir werden sich segnen alle Sippen des Erdbodens (Gen 12,1–3).[37]

Dem fügt die erste Gottesrede im Lande die Gabe des Landes hinzu:

> Deiner Nachkommenschaft gebe ich dieses Land (Gen 12,7).

Das vor Augen wird erst recht deutlich, was mit den Erzeltern in Ägypten auf dem Spiele steht. In Abraham und Sara verliert oder gewinnt Israel seine Zukunft.

III. Gen 20: Abraham als Vorbild eines weltoffenen Judentums in der Diaspora

(1) Noch einmal lesen wir von Abraham und Sara im Ausland (Gen 20,1). Dieses Mal befindet sich das Ahnpaar bei König Abimelek in Gerar. Wieder hat Abraham Angst, wegen seiner Frau umgebracht zu werden (V. 11), und gibt sie deshalb als seine Schwester aus (V. 2). So kommt, was wir schon aus Gen 12 kennen: Der fremde König nimmt sich Sara zur Frau (V. 2). Durch Gottes Intervention erfährt der König den wahren Sachverhalt (V. 3–7) und stellt Abraham zur Rede: (V. 9). Abraham erhält reiche Geschenke (V. 14), und der König gibt Sara zurück. Könnte man diese Übereinstimmungen vielleicht noch damit erklären, dass Gen 20 eine entsprechende Überlieferung kennt, aus der auch Gen 12 schöpft, so legen mehrere Beobachtungen eine literarische Abhängigkeit nahe.[38]
Erste Beobachtung: Während in 12,10 die Hungersnot einen kurzzeitigen Aufenthalt in der Fremde ausreichend begründet, fehlt eine Motiva-

37 Zu Verständnis und historischer Einordnung dieser programmatischen Gottesrede vgl. Köckert: Vätergott [wie Anm. 7], S. 248–299.
38 So schon Rudolf Smend (sen.): Die Erzählung des Hexateuch auf ihre Quellen untersucht. Berlin 1912, S. 39.65; vgl. auch Westermann: Genesis [wie Anm. 13], S. 391 ff.; v. Seters: Abraham [wie Anm. 13], S. 171 ff.; Blum: Komposition [wie Anm. 1], S. 406 f.

tion für den Ortswechsel in 20,1 vollkommen.[39] Eine Hungersnot wäre hier auch ganz unpassend, da eine Dürre in Palästina Gerar nicht verschonen würde. Gen 20 kann auf Gründe verzichten, weil der Leser – angeleitet von den wenigen Wörtern des ersten Satzes in V. 1 – Gen 12,10–20 assoziiert.

Zweite Beobachtung: Auch der Anfang der Verwicklung in 20,2 erscheint völlig unmotiviert. Warum gibt Abraham seine Frau als Schwester aus? Warum nimmt Abimelek Sara zur Frau? In 12,11–13 war Saras Schönheit Grund für beides. Hier aber fehlt ein erkennbarer Grund. Zwischen Gen 12 und 20 sind viele Jahre ins Land gegangen, die beim Ahnpaar ihre Spuren eingegraben haben. Schon in Gen 18, beim Besuch der drei Himmlischen, lacht Sara über das Gastgeschenk, das ihr mit der Ankündigung eines Sohnes gemacht wird: „Wo ich alt und welk[40] bin" – wie Luther unnachahmlich übersetzt – „sollte ich noch der Liebeswonne pflegen?" Warum also sollte Abimelek Sara zur Frau nehmen? Gen 20,2 kann eigentlich nur von Lesern verstanden werden, die bereits Kap. 12 kennen und die hier fehlenden Sachverhalte zwanglos eintragen.[41] V. 2 hat offenbar wie V. 1 die literarische Funktion, an Kap. 12 zu erinnern und damit eine Folie für die neuen Akzente zu schaffen, die Kap. 20 setzt.

Dritte Beobachtung: Dass der Erzähler von Kap. 20 die erste Version der Geschichte kennt, geht eindeutig aus V. 13 hervor: „An jedem Ort, an den wir kommen".[42] Diese Formulierung deckt Ägypten und Gerar ab. Außerdem spielt der Erzähler mit der ersten Hälfte von V. 13 auf Gottes Ruf in 12,1 an. Dort spricht Gott zu Abraham, nachdem er aus Ur nach Harran in Nordmesopotamien gezogen war:

> Gehe aus deinem Land, und aus deiner Verwandtschaft und aus deines Vaters Hause in das Land, das ich dich sehen lassen werde!

39 20,1 stellt noch vor weitere Probleme. Der erste Satz knüpft mit „von dort" an Gen 18–19 an und arbeitet mit sprachlichem Material aus 12,8–9 („von dort", „es brach Abraham auf […] in den Negeb"). Die beiden folgenden Sätze nennen zwei konkurrierende Ziele dieses Aufbruchs. Von ihnen ist die Lokalisierung „zwischen Kadesch und Schur", welche die Angaben 16,7.14 kombiniert, dunkel und mit Gerar nicht zu vermitteln. Levin: Jahwist [wie Anm. 14], S. 171, rechnet deshalb V. 1a komplett zu einer Überleitungsnotiz aus einem vorjahwistischen (!) Itinerar Abrahams – schwerlich zu Recht.

40 Im Hebräischen steht das Verb *blh* = „sich abnützen, verbraucht sein", das man auch für verschlissene Kleider und Lumpen (Jos 9,13; Neh 9,21; Ps 102,27) oder morsche Knochen (Ps 32,3) gebraucht.

41 „Wirklich evident sind V 2–3 in der jetzigen Form also nur, wenn man bereits die Geschichte 12,10–20 kennt" (Fischer: Erzeltern [wie Anm. 20], S. 141).

42 So m. W. schon Smend: Hexateuch [wie Anm. 38], S. 39.

Daraufhin durchzieht Abraham das Land Kanaan in seiner ganzen Länge (12,4a.6–8). In der Tat, Gott hat Abraham weit umherirren lassen, bis er ihm bei Bethel endlich das Land zeigt (13,14–17), das seinen Nachkommen gehören soll. Gen 20 muss also als literarische Neufassung der Erzählung von Gen 12 verstanden werden.[43] Gravierende Unterschiede können dann nicht mehr sonderlich verwundern.

(2) Zu den Unterschieden gehört zunächst einmal die Struktur der Erzählung. Aus einem Dutzend kurzer Verse sind hier 18 lange geworden. Damit ist jedoch die Erzählung noch nicht am Ende, denn sie hat mit 21,22–34* eine Fortsetzung erhalten.[44] Abimelek bittet ausdrücklich um einen „Freundschaftsvertrag" (21,27), der über Generationen hinweg das Zusammenleben der Gerariter mit Abraham und den Seinen in gegenseitigem Einvernehmen regeln soll, nachdem sich der Fremde kraft des Einschreitens seines Gottes als so überaus mächtig erwiesen hat. Gen 20 beginnt damit, dass Abraham als Fremder in Gerar lebt, 21,34 schließt den Kreis mit der Notiz: „So lebte Abraham als Fremder im Lande viele Tage."[45] Damit ist die Erzählung in Gen 20 nach der Exposition (V. 1–2) auf drei Szenen angewachsen, die vor allem von Gesprächen beherrscht werden: Gott und Abimelek (V. 3–8), Abimelek und das Ahnpaar (V. 9–18), Abimelek und Abraham (21,22–24, 27, 34).

Stand in Gen 12 Abraham im Zentrum, so rückt in den drei Szenen von Gen 20 der fremde König zur Hauptperson auf. Er allein, nicht

43 Ob Gen 20 auch Gen 26 erkennbar benutzt hat, lässt sich schwer sagen. Immerhin scheint 20,2 den Satz „Abraham sprach zu Sara, seiner Frau" aus 12,11 mit „meine Schwester ist sie" aus 26,7a zu kombinieren, was zu den bekannten Schwierigkeiten in der Übersetzung der Präposition *äl* „zu" im Sinne von „im Hinblick auf" geführt hat. Doch könnte das auch aus 12,19 entnommen sein. In jedem Falle aber stammt die Abfolge Ahnfrau-Erzählung/Abimelek-Vertrag (vgl. sogleich) aus Gen 26.

44 Schon Gunkel betrachtete 21,22–24.27.31.34 als ursprüngliche Fortsetzung von Gen 20 (Genesis [wie Anm. 9], S. 233). Blum nimmt das auf (Komposition [wie Anm. 1], S. 411 f.), erkennt aber m. R., dass alle Anspielungen auf Beerscheba nicht dazu gehören können, folglich auch nicht V. 31. Dann aber ergibt sich eine mit Gen 20 kohärente abschließende Szene (anders dagegen v. Seters, Abraham [wie Anm. 13], S. 185, und Levin: Jahwist [wie Anm. 14], S. 173 f.). Die Vertragsszene ist mehrfach mit Gen 20 verknüpft. Abimelek muss, anders als in 26,26 nicht erst anreisen, sondern befindet sich wie Abraham am Schauplatz von 20,1b–17. Die Notiz „Gott ist mit dir *in allem*, was du tust" (21,22) schließt Abrahams zweifelhaftes Verhalten in Gen 20 ein, und 21,23b nimmt 20,14–16 auf. Die Schafe und Rinder beim Vertragsschluss in 21,27 entsprechen 20,14. Mit 21,34 macht Abraham von der in 20,15 gewährten Gastfreundschaft ausdrücklich Gebrauch. Kurzum: 21,22 ff. können ohne Gen 20 gar nicht zureichend verstanden werden.

45 Die Kennzeichnung des Gastlandes als „Philisterland" ist in 21,34 (wie auch V. 32) nachträglich in Kenntnis von 26,1.14 zugesetzt worden; denn nur dort erscheint Abimelek als König der Philister.

Abraham, wird des Gesprächs mit der Gottheit gewürdigt (20,3–7). Er ist es auch, der daraufhin Abraham zur Rede stellt (20,9–13) und das Gesetz des Handelns weiter in der Hand behält (20,15; 21,22). Der neue Erzähler greift aber noch in anderer Hinsicht in die Struktur der vorgegebenen Überlieferung ein. Anders als in Gen 12 interveniert Gott zwei Mal. In V. 6 schützt Gott Sara vor einem möglichen Übergriff Abimeleks und bewahrt damit zugleich den König davor, sich zu versündigen. In V. 17 heilt er durch Vermittlung Abrahams den König und sein Haus.

Stilistisch lebt die Erzählung mehrfach von den literarischen Mitteln der Rückblende und der Nachholung von Elementen, die für die Erzähllogik wesentlich sind.[46] So trägt V. 4 den für die Integrität Saras entscheidenden Sachverhalt nach, dass Abimelek sich ihr noch nicht genähert hatte. Gen 20,6b klärt den Stadtkönig von Gerar nachträglich darüber auf, dass bei seiner Zurückhaltung gegenüber der fremden Frau Gott selber die Fäden gezogen hat. Am Schluss aber erklärt V. 17 die Hinderung Abimeleks mit einer rätselhaften Krankheit, die ihn und alle seine Frauen befallen hat.[47] Gegenüber Kap. 12 treten in Kap. 20 die Handlungselemente noch weiter in den Hintergrund. Den größten Raum nehmen Reden ein. Sie teilen das Kapitel in zwei Hälften. Den Wendepunkt markiert V. 8. Alles Gewicht liegt auf dem ersten Teil, auf der Gottesbegegnung im Traum mit den entscheidenden Mitteilungen. Darüber geraten die Männer Abimeleks in große Furcht.

Zu den großen Unterschieden gehören weiter die Versuche, die in Kap. 12 offen gebliebenen Fragen zu beantworten und schwerwiegende inhaltliche Bedenken zu beseitigen. So schlägt die erste große Erweiterung durch die Traumoffenbarung in V. 3–7 gleich mehrere Fliegen mit einer Klappe:

3 Gott aber kam zu Abimelek in einem nächtlichen Traum
 und sagte zu ihm:
 Siehe, du wirst sterben wegen der Frau,
 die du dir genommen hast;
 denn sie ist eine verheiratete Frau.
4 Aber Abimelek hatte sich ihr (noch) nicht genähert.

46 Das hat schon Gunkel klar gesehen: Gen 20 zeige „den späteren Stil, der weitausgeführte Reden liebt, und es gar versteht, raffiniert ‚nachholend' zu erzählen" (Genesis [wie Anm. 9], S. 226).

47 Dagegen ist V. 18 wohl nachgetragen, wie man an der in dieser Erzählung singulären Erwähnung des Gottesnamens Jahwe erkennen kann (vgl. bes. mit V. 17). Außerdem betrifft die Krankheit in V. 18 nur die Frauen, in V. 17 dagegen auch Abimelek. Während V. 17 nicht gegen V. 6 spricht, steht V. 18 dazu in deutlichem Widerspruch. Schließlich verlässt V. 18 die erzählte Situation, denn dass Jahwe jeden Mutterschoß verschlossen hat, also der gesamte Harem Abimeleks gebärunfähig war, hätte erst sehr viel später festgestellt werden können.

> Darauf sagte er:
> Herr, tötest du auch ein unschuldiges Volk?
> 5 Hat er nicht zu mir gesagt: Sie ist meine Schwester?
> Und auch sie selbst hat gesagt: Er ist mein Bruder.
> In der Unschuld meines Herzens
> und in der Reinheit meiner Hände
> habe ich dies getan.
> 6 Da sprach Gott im Traum zu ihm:
> Ich weiß ja auch,
> dass du dies in der Unschuld deines Herzens getan hast.
> Und ich habe dich ja auch zurückgehalten,
> dich gegen mich zu versündigen.
> Darum habe ich es nicht zugelassen,
> dass du sie berührst.
> 7 Nun aber gib die Frau des Mannes zurück,
> weil er ein Prophet ist und für dich bitten wird,
> damit du am Leben bleibst.
> Wenn du sie nicht zurückgibst,
> so wisse, dass du gewiss sterben wirst,
> du und alles, was dir gehört.

Der Dialog erklärt, wie der König davon erfährt, dass Sara die Ehefrau Abrahams ist – eben durch Traumoffenbarung. Die reinigt sowohl den nichtisraelitischen König als auch Sara von jeglichem Verdacht. Sie bestätigt dem fremden König mit der Autorität Gottes seine Unschuld, vor allem aber sichert sie die Ahnmutter vor jeglicher sexueller Annäherung durch den König. Das ist hier besonders dringlich, weil 21,1–7 unmittelbar danach die Geburt Isaaks berichten. Gen 20,6 sichert damit auch die Legitimität Isaaks. Ohne diese Erklärung Gottes hätte jeder auf den Gedanken kommen müssen, den Lessing in einem seiner berühmten Fragmente äußert: „Meines Arabers Beweis, dass nicht die Juden, sondern die Araber die wahren Nachkommen Abrahams sind."[48] Jener fiktive Araber meint, Isaak sei lediglich ein kleiner Abimelek II. gewesen. V. 6 bestreitet derlei ausdrücklich: „Darum habe ich es nicht zugelassen, dass du sie berührst."[49] Die zweite große Erweiterung findet sich im Dialog Abimeleks mit Abraham:

48 Gotthold Ephraim Lessings sämtliche Schriften. Hrsg. von K. Lachmann / F. Muncker, Stuttgart 1886 ff., Bd. XVI, S. 302 f.; vgl. dazu: Rudolf Smend: Lessings Nachlassfragmente zum Alten Testament. Heft 5, Göttingen 1979 (In: ders.: Epochen der Bibelkritik. Gesammelte Studien. Bd. 3, München 1991, S. 93–103).

49 Zuletzt hat Frank Zimmer: Der Elohist als weisheitlich-prophetische Redaktionsschicht. Frankfurt a. M. 1999, S. 53, behauptet, auch die Version Gen 20 setze einen vollzogenen Ehebruch durch den fremden König voraus. Darauf weise die Bewertung mit „große Sünde" in V. 9; das veranlasse auch die Todesdrohung in V. 3. Erst die nachträgliche Einfügung von V. 4a und 6* habe den Fall verschleiert. Gegen diese Deutung spricht jedoch der Wortlaut von V. 7, der ausdrücklich die Aufhebung der Todesdrohung vorsieht und dies an die Rückgabe der Frau bindet. „Große Sünde" im

10　Und Abimelek sprach zu Abraham[50]:
　　Was hast du beabsichtigt[51], dass du dies getan hast?
11　Da antwortete Abraham:
　　Ja, ich dachte nur, es gäbe keine Gottesfurcht an diesem Ort,
　　und man würde mich umbringen wegen meiner Frau.
12　　Sie ist auch tatsächlich meine Schwester.
　　Sie ist die Tochter meines Vaters,
　　nur nicht die Tochter meiner Mutter.
　　So wurde sie mir zur Frau.
13　　Und es geschah, als mich Gott hat umherirren lassen,
　　weg vom Hause meines Vaters, da sagte ich zu ihr:
　　Dies sei deine Liebe, die du mir erweisen sollst:
　　An jedem Ort, an den wir kommen,
　　sage von mir: Er ist mein Bruder.

Diese große Erweiterung deutet das Schweigen des Erzvaters nach des Pharao vorwurfsvollen Fragen in 12,18–19 als Schuldeingeständnis und sucht die Lüge des Ahn mit 20,12 in eine Halbwahrheit zu verwandeln: „Sie ist tatsächlich meine Schwester" – väterlicherseits.[52] Auch noch an einer anderen Stelle wird Abraham moralisch ein wenig entlastet. In 20,14 erhält er – anders als in 12,16 – die Geschenke erst, nachdem der tatsächliche Sachverhalt aufgedeckt wurde. Abraham verdankt also seinen Reichtum nicht etwa einer Lüge. Darüber hinaus weiß der neue Erzähler manches genauer, als seine Vorlage zu erkennen gab. So deutet er in V. 17 die „großen Schläge", mit denen Gott den König in Gen 12 plagt, als Unfruchtbarkeit.

(3) Mit alledem haben wir zweifellos einige Akzente erfasst, welche die Rezeption jener älteren Erzählung von Gen 12 in Gen 20 setzt. Aber deren Intention sind wir dabei noch nicht ansichtig geworden. Schon lange hat man das Typische in der Erzählung gesehen.

Sinne des Erzählers ist offenbar nicht erst der vollzogene Ehebruch, sondern schon die Übernahme der Frau eines anderen, deren Rückgabe aber die Todessanktion aufhebt. Damit erübrigen sich auch die literarkritischen Folgerungen Zimmers.
50　Die doppelte Redeeinleitung in V. 9.10 markiert die Unterscheidung der beiden Perspektiven, V. 9 aus der Sicht Abimeleks, V. 10 aus der Sicht Abrahams, und ist deshalb literarkritisch nicht zu beanstanden (gegen Theodor Seidl: „Zwei Gesichter" oder zwei Geschichten? Neuversuch einer Literarkritik zu Gen 20. In: Manfred Görg [Hrsg.]: Die Väter Israels. FS Josef Scharbert. Stuttgart 1989, S. 315 f.; Fischer: Erzeltern [wie Anm. 20], S. 145).
51　Zu der sonst erst im nachbiblischen Hebräisch belegten Wendung vgl. Wilhelm Bacher (Eine verkannte Redensart in Genesis 20,10. In: Zeitschrift für die alttestamentliche Wissenschaft 19 [1899], S. 345–349 bei Blum: Komposition [wie Anm. 1], S. 416).
52　Die Meinung zur Heirat mit Halbgeschwistern ist offensichtlich geteilt, vgl. 2.Sam 13,13 mit Dtn 27,22; Lev 18; 20,17.

Gerar, archäologisch bislang nicht sicher identifiziert,[53] steht für das
von fremden Oberherren verwaltete Land. Gerar befindet sich gewis-
sermaßen überall dort, wo man als Jude Fremder und Schutzbürger ist.
Gerar steht für die Diaspora, wo immer man sich aufhalten mag. In
Abraham befinden sich seine Nachfahren in der Fremde, und Abimelek
von Gerar ist ein Fremdherrscher wie viele andere auch. Dabei ist nun
höchst bezeichnend, wie der fremde König geschildert wird und was
Abraham vom Ausland und von einem Leben in der Fremde hält.
Abraham denkt zunächst, was die Adressaten jener Erzählung auch ge-
dacht haben werden und was V. 11 in die Worte fasst: Ich dachte, es
gäbe dort im Ausland keine Gottesfurcht. „Gottesfurcht" meint hier
nicht einfach die Besonderheiten jüdischer Religion mit der strengen
Beachtung der Weisungen Gottes in der Tora, sondern schlicht Aner-
kennung der elementaren Regeln der Menschlichkeit und Sitte.[54]
Gottesfurcht meint das, was auch der schlechteste Wille für ein Zusam-
menleben von Menschen als gedeihlich anerkennen muss, gleichgültig
aus welchem Volk er stammt und welcher Religion er anhängt. Wir kön-
nen den Sachverhalt, den die Erzählung „Gottesfurcht" nennt, auch mit
der „Goldenen Regel" umschreiben:

> Wie ihr wollt, dass euch die Leute tun sollen, also tut ihnen auch (Lk 6,31).

Abraham meint, das in der Fremde nicht voraussetzen zu können und
wird ausgerechnet vom Repräsentanten der Fremdmacht eines Besseren
belehrt! Denn Abimelek verhält sich tadellos, eben „gottesfürchtig" in
dem genannten Sinne. Er verhält sich nicht nur rechtlich korrekt gegen-
über Gott und den Fremden, sondern erweist sich auch als großzügig
gegenüber den Zugereisten. Gott würdigt ihn nicht nur seiner Anrede, er
attestiert dem Fremden sogar, „in der Unschuld des Herzens" gehandelt
zu haben. Der Text geht darüber noch hinaus, indem er in V. 4 Abime-
lek Gott ausdrücklich als „Herrn" (*adonay*) anreden lässt. Der fremde
König spricht vom Gott Israels nicht anders als Israel selbst. Am Ende
muss Abraham, von Abimeleks Gottesfurcht beschämt, sein Urteil revi-

53 Heute bringt man Gerar meist mit Tel Haror in Verbindung, einer Ortslage ungefähr
 20 km nordwestlich von Beerscheba, die zur Zeit der Philister (vgl. Gen 26) kaum
 mehr als ein kleines Dorf gewesen sein dürfte. Erst im 7. Jh. v. Chr. steigt der Ort zu
 einem assyrischen Verwaltungssitz auf.
54 „Gottesfurcht" hat hier also nichts mit dem Gehorsam gegenüber dem deute-
 ronomischen Gesetz zu tun (gegen Levin: Jahwist [wie Anm. 14], S. 174), sondern
 steht in einem weisheitlichen Horizont, worauf vor allem Joachim Becker hingewiesen
 hat (Gottesfurcht im AT [AnBib 25]. Rom 1965, S. 209). Warum ein derartiges Ver-
 ständnis 20,11 nicht gerecht werde, hat Zimmer (Elohist [wie Anm. 49], S. 164) nicht deut-
 lich machen können. In 22,12 liegen die Dinge schon wegen V. 2 anders.

dieren. Jetzt kann er das Angebot annehmen, das Abimelek in V. 15 großzügig macht: „Siehe, mein Gebiet steht dir offen, bleibe, wo es dir gefällt!" So blieb Abraham als Fremder im Lande lange Zeit (21,34*).

(4) Wozu will der Erzähler mit dieser neuen Lesart[55] jener älteren Überlieferung seine Leser bewegen? Anfang und Ende der Erzählung in 20,1,15 und 21,23,34 markieren mit dem Stichwort „als Fremder leben" deren Thema. Sie reflektiert ein dauerhaftes[56] Leben Israels in der Fremde und dessen Verhältnis zu den Fremden. Es sind nicht nur die auch den Fremden attestierte Gottesfurcht und die positive Zeichnung des fremden Herrschers, die eine Antwort auf die Frage geben, ob man in der Diaspora als Jude leben könne.

Besondere Akzente setzt der von Abimelek erbetene Freundschaftsvertrag in 21,22–24. Der fremde König erkennt Israels Sonderstellung an: „Gott ist mit dir in allem [!], was du tust" (21,22). Aber auch den Fremden geht es gut, weil Abraham ihnen Gottes Hilfe vermittelt (20,17), so dass ein Zusammenleben in einem vertraglich geregelten gütlichen Miteinander, das auf Gegenseitigkeit gründet, für alle Seiten das Beste ist: „Der Solidarität entsprechend, die ich dir erwiesen habe, sollst du an mir und an dem Land handeln, in dem du als Fremdling lebst" (21,23b). Darauf nimmt Abraham, wie er zuvor von Abimelek erhalten hat (20,14), Schafe und Rinder, und „beide schließen einen Vertrag" (*krt bryt* 21,27).

Das hier vom Ahnvater vorgelebte und damit empfohlene *convivium* mit Fremden wird dadurch erleichtert, dass der Gott Abrahams längst

55 Bis auf V. 1a und V. 18 (zu beiden vgl. Anm. 39 u. 47) zwingt nichts zur Annahme weiterer Bearbeitungen von Gen 20. Die in der Forschung immer wieder einmal unternommenen Versuche, in Gen 20 eine ältere Grundschicht herauszuschälen (Seidl [wie Anm. 50], Fischer [wie Anm. 20], Levin [wie Anm. 14], Zimmer [wie Anm. 49]), kranken an einer Literarkritik, die den nachholenden Stil dieser Erzählung eliminiert, vor allem aber daran, dass die jeweils „rekonstruierten" Grundschichten weniger plausibel sind als die vorliegende Gestalt. Gegen die rekonstruierte Grundschicht von Fischer: Erzeltern [wie Anm. 20], S. 137–164, spricht, dass die literarischen Gravamina durch die Rekonstruktion nicht behoben werden, dass sowohl der Ortswechsel in V. 1 als auch Abrahams Rede über Sara als seine Schwester in V. 2 unmotiviert bleiben (V. 11 kommt zu spät und wirkt als Nachholung). Von der Schönheit Saras ist nicht die Rede, so dass – anders als in Gen 12 – Abimeleks Aktion den Leser eher verwundert. Völlig überraschend kommt in der Grundschicht die Erlaubnis, sich in Gerar niederzulassen (V. 15), vor allem aber die Heilung (V. 17b), die erst in V. 18 begründet wird (also klappen nach den Kriterien Fischers beide Verse nach). Insofern ist V. 17a unentbehrlich; der aber hängt an V. 7aβ, den Fischer zur Bearbeitung rechnet. Kurzum, weder die literarische Analyse noch die daraus folgende Rekonstruktion können überzeugen.

56 20,1 beschränkt denn auch den Aufenthalt in der Fremde nicht wie 12,10 auf die kurze Zeit einer Hungersnot, und 21,34 hat mit „viele Tage" eine ständige Diasporaexistenz im Blick.

universal vorgestellt wird. Es gibt nur einen Gott, der allen Menschen bekannt ist und auch von Nichtjuden anerkannt wird. Er steht über beiden Parteien. Er verkehrt nicht nur mit Abraham, sondern auch mit dem fremden Oberherrn im Traum, so dass Abimelek sogar dieses Gottes Gerechtigkeit einklagen kann (20,4b).[57] Der Universalität dieses Gottes entspricht, dass Abimelek von Abraham fordert, seinen Eid nicht bei seinem Gott, sondern „bei Gott" abzulegen (21,23a). Überall unstrittig anerkannt sind gleichfalls – ganz gegen des Erzvaters Vorurteil – die in dem Begriff „Gottesfurcht" zusammengefassten grundlegenden sittlichen Werte und Normen (20,11).

Mit alledem beabsichtigt die Neuerzählung nicht weniger als eine Revision des Verhältnisses Israels zu den Völkern. Um dieser Umorientierung die nötige Autorität zu geben, erzählt man derlei vom Erzvater Abraham, hat aber damit die eigene Gegenwart im Blick. Wie Abraham sollen seine so viel jüngeren Nachfahren ihre Vorurteile gegenüber Fremden und der Fremde überwinden. So wirkt die Neufassung von Gen 12 in Gen 20 als eine große Einladung an Juden, ein Leben in der Diaspora und mit Menschen anderer Religion zu wagen. Auch „Heiden", also Anhänger fremder Religionen, kennen Gottesfurcht und praktizieren sie; und Israels Gott lenkt auch in der Diaspora die Geschicke der Menschen (20,3–7). Aus dem xenophoben Abraham von Gen 12 (und 20,11) ist am Ende in Gen 20 der erste Diasporajude geworden, ein werbendes Vorbild für ein weltoffenes Judentum. Grenzenlos ist diese Weltoffenheit jedoch nicht. Zwar steht dem gemeinsamen Geschäftsverkehr (*commercium*) und dem Zusammenleben (*convivium*) nichts im Wege, umso mehr aber der ethnischen Vermischung (*connubium*). Der Erzähler legt in 20,6b.17 großen Wert darauf, dass Saras Exkurs in den fremden Harem keine Folgen hat und die Reinheit des Blutes gewahrt bleibt. Die nachträgliche Zufügung von V. 18 leitet allein die Absicht, in dieser Frage nicht den geringsten Zweifel aufkommen zu lassen. Um diese entscheidende Abgrenzung zu wahren, bewirkt Jahwe eigens eine „Empfängnisverhütung" im Hause Abimeleks – allein „wegen Saras, der Frau Abrahams".

Die Neufassung der Abrahamerzählung in Gen 20 dürfte frühestens in vorgerückter persischer Zeit entstanden sein, als man bereits länger dauernde positive Erfahrungen mit einem Leben in der Diaspora gemacht hatte, denn die positive Zeichnung der Fremden gründet in der eigenen Diasporasituation des Erzählers.[58] Für die nachexilische, m. E.

57 Die Frage 20,4b steht in einer sachlichen Nähe zu jenem Lehrgespräch 18,22b–33a, bes. zu V. 25 (schon August Dillmann: Die Genesis von der dritten Auflage an erklärt. Leipzig 1892, S. 263; Blum: Komposition [wie Anm. 1], S. 410).
58 Vgl. Arndt Meinhold: Diasporanovelle I. In: Zeitschrift für die alttestamentliche Wissenschaft 87 (1975), S. 306–324.

spätpersische Zeit sprechen auch die thematische Berührung mit Gen 18,22b–33a, die Verbindung von Prophetie und Fürbitte (Jer 42,2,4) sowie das Gebet für Nichtisraeliten (Jer 29,7). Vor allem aber respektiert die Erzählung das Verbot der Mischehen zwischen Juden und Nichtjuden und setzt damit offenbar Esra 9–10 voraus. Eigene Wege geht der Erzähler jedoch mit dem Vertragsschluss zwischen Abimelek und Abraham in 21,22 ff. Damit stellt er sich ausdrücklich gegen die Doktrin der Deuteronomisten, die derlei scharf missbilligt hatten.[59]

IV. Das Genesis Apokryphon aus Qumran: Abraham als Weiser

(1) Kurz nach dem Zweiten Weltkrieg entdeckte man 1947 unter sieben großen Schriftrollen in einer Höhle der Wüste Juda nahe der *Chirbet Qumran* eine stark beschädigte, nur noch fragmentarisch erhaltene Handschrift in aramäischer Sprache. Sie ist wegen der Beschädigungen und großen Textlücken nicht leicht zu lesen.[60] Von der ehedem viel längeren Handschrift sind nur noch 22 Kolumnen erhalten, allerdings zumeist nur in wenigen Bruchstücken. Beinahe vollständig haben lediglich Kol. XIX–XXII die Zeitläufe überstanden. Das ist insofern ein Glücksfall, als die beinahe vollständig erhaltenen Kolumnen ungefähr den Erzählstoff enthalten, der von Abraham in Ägypten (Gen 12) bis zur großen Verheißungsrede reicht, in der Gott Abraham einen eigenen Erben in Aussicht stellt (Gen 15). Die Handschrift wird aus paläographischen Gründen zwischen 25 v. und 50 n. Chr. datiert, denn sie ist in herodianischer Schrift geschrieben.[61]

Über den Gesamtinhalt der Rolle kann man keine sicheren Angaben machen. Auf jeden Fall hat sie die biblischen Stoffe von Noah bis Abra-

59 Vgl. Gen 21,27 mit Ex 23,32; 34,12; Dtn 7,7; 18,9–14; Jos 23,3–13 u. a. Blum, Komposition [wie Anm. 1], S. 419, sieht deutlich, dass Gen 20 gegenüber der vorausgesetzten deuteronomistischen Traditionsbildung gerade in der Einstellung zu den Völkern „eigenständige Interessen" vertritt, während Levin: Jahwist [wie Anm. 14], S. 173, die Ahnfrauerzählung von Gen 20* „als Beispiel für den Gehorsam gegen das deuteronomische Gesetz" deutet.

60 Zu den Schwierigkeiten der Entzifferung, Lesung und Übersetzung vgl. Elisha Qimron: Towards a New Edition of the Genesis Apocryphon. In: James H. Charlesworth (Hrsg.): Qumran Questions. Sheffield 1995, S. 20–27. Ein Vergleich der verschiedenen Ausgaben und Übersetzungen wirkt außerordentlich ernüchternd. Die folgenden Untersuchungen basieren auf dem Text bei Florentino Garcia Martinez / Eibert J. C. Tigchelaar: The Dead Sea Scrolls. Study Edition I. Leiden 1997, S. 28–49. Zitiert wird in der Regel die Übersetzung von Johann Maier: Die Qumran-Essener: Die Texte vom Toten Meer. Bd. 1. München 1995, S. 213–225.

61 Joseph A. Fitzmyer: Art. Genesis Apocryphon. In: Encyclopedia of the Dead Sea Scrolls. Bd. I. Oxford 2000, S. 302–304.

ham enthalten, also Gen 5,28–15,4, allerdings in einer gegenüber der
Bibel viel elaborierteren Gestalt und um zahlreiche erzählerische Aus-
schmückungen erweitert.[62] Man gab der Schriftrolle deshalb die Bezeich-
nung „Genesis Apokryphon" (1QapGen). Der Text unterscheidet sich
von seinem Vorbild in der Bibel vor allem darin, dass er in der Hauptsa-
che keine Erzählungen über Noah, Abraham usw. bringt, sondern dass
die Stoffe als Selbstberichte der Urväter stilisiert sind. So erzählt in
Kol. II–V Lamech die Geburt Noahs,[63] in Kol. VI–XII Noah seine Ge-
schichte. In Kol. XIX ergreift schließlich Abraham das Wort.[64] Die Prä-
sentation als Selbstberichte zielt auf eine bestimmte Deutung jener Urväter.
Sie erscheinen als herausragende Gestalten, denen besondere Autorität
zukommt.

(2) Wir beschränken uns jetzt im Wesentlichen auf die Stücke, die mit
der Erzählung von der Gefährdung der Ahnfrau in Zusammenhang
stehen. Abraham kommt offenbar aus Mesopotamien ins Land Kanaan
und wird gleich zu Beginn ausdrücklich als Verehrer des wahren Gottes
vorgestellt (XIX 7–8):

> Ich sprach: Du bist es, der für [mich Go]tt der [W]el[t] ist.

Abraham zieht nach Süden, in den Negeb, und gelangt nach Hebron.
Dort trifft ihn eine große Hungersnot. Als er hört, dass es in Ägypten
Getreide gibt, bricht er nach Ägypten auf.[65] Nach dem Grenzübertritt
fügt der Erzähler einen Traum Saras ein, den Abraham alsbald seiner
Frau Sara deutet. Beides ersetzt die erste Szene von Gen 12. Der Traum
ergeht in der Art einer Allegorie von Zeder und Palme, die in der

62 Es handelt sich um „eine erbauliche Ausschmückung der biblischen Geschichte für
 einen breiteren Leserkreis" (Klaus Beyer: Die aramäischen Texte vom Toten Meer
 samt den Inschriften aus Palästina, dem Testament Levis aus der Kairoer Genisa, der
 Fastenrolle und den alten talmudischen Zitaten. Göttingen 1984, S. 165). Beyer ver-
 mutet, dass einige Fragmente aus Höhle 4 mit Selbstberichten Jakobs und Benjamins
 zu späteren Abschriften des Genesis Apokryphon gehört haben (S. 186 f.).
63 Die Textverluste können im Noah-Abschnitt teilweise vielleicht mit 1Hen 106,1–3
 geschlossen werden (so Beyer), welche die besonderen Vorzüge Noahs schon bei
 seiner Geburt und die Ratlosigkeit seines Vater Lamech hervorheben: „Sofort nach
 seiner Geburt richtete er sich in den Händen der Hebamme auf und pries Gott. Siehe,
 da dachte ich in meinem Herzen, dass von Engeln die Empfängnis stammt." Die daraus
 folgenden familiären Verwicklungen werden in den weiteren Kolumnen geklärt.
64 Aus den Selbstberichten fallen freilich einige Stücke heraus. In der dritten Person
 erzählen Kol. XVI–XVII, wie Noah die Erde unter seine Söhne verteilt, und XXI 23
 – XXII 34 die Ereignisse von Gen 14–15. Dabei fällt auf, dass dieser Teil wesentlich
 näher bei der biblischen Überlieferung steht als die anderen.
65 Vgl. damit die Josepherzählung Gen 42,1–3.

Liebeslyrik für die Liebenden (Hld 5,15; 7,8–9), hier für Abraham und Sara stehen:

14 Und ich, Abram, hatte einen Traum in der Nacht beim Einzug ins Land Ägypten. Und ich schaute in meinem Traum [und siehe, da wa]r[en] eine Zeder und eine Dattelpalme, 15 eine [sehr schön]e, und sie spros[sen aus einer Wurzel], und Menschensö[hne] kamen und wollten die [Z]eder schlägern und entwurzeln und die Dattelpalme für sich allein lassen. 16 Da schrie die Dattelpalme auf und sprach: „Ihr dürft nicht die [Z]eder schlägern, denn wir kommen beide aus [ein]er Wur[zel!"] Da wurde die Zeder dank der Dattelpalme übriggelassen 17 und nicht [geschlägert.]

Abraham deutet den Traum seiner Frau mit der Pointe, die wir aus Gen 12 und 20 bereits kennen: Wenn Sara sich als seine Schwester ausgibt, werde er am Leben bleiben, sonst werde nicht nur er getötet, sondern auch Sara von ihm genommen. Träume galten in der Antike als Offenbarungsmittel Gottes. Mit dem Traum hat also Gott selbst die Gefahr angekündigt. Abrahams Vorsorge entspringt keinem Eigennutz, sondern ist Ausdruck des Gehorsams gegenüber Gottes Warnung. Außerdem hat Abraham von vornherein nicht nur sein Überleben im Blick, sondern auch das Geschick seiner Frau. Deshalb verbirgt Abraham in Ägypten seine Frau zunächst: „daß sie nicht sähe irgendeiner" (XIX 23).

Schließlich ereignet sich doch das Unvermeidliche, denn man kann seine Frau nicht einfach wegschließen. Nach fünf Jahren kommen eines Tages drei hochgestellte Männer vom Hofe des Pharao zu Abraham. Zwar geht es um Weisheit und Lehre, die bietet Abraham aus den Schriften Henochs reichlich, aber ganz nebenbei müssen die drei Großen Ägyptens beim Gastmahl[66] auch Sara gesehen haben, denn sie sind tief beeindruckt und fallen vor dem Pharao in einen hymnischen Lobpreis der Schönheit Saras. Der Preis ergeht in der klassischen Form eines Beschreibungsliedes, das die einzelnen Glieder in einer bestimmten Ordnung durchgeht, hier von oben nach unten. Beachtenswert ist daran vor allem, wie die körperlichen Reize mit den intellektuellen eine so aparte wie wünschenswerte Verbindung eingehen (XX 6–8):

Über aller Frauen Schönheit steht ihre Schönheit, ihre Schönheit übertrifft sie alle. Und mit all dieser Schönheit ist viel Weisheit [verbunden], und alles, was sie hat, ist liebreizend.

66 XIX 27 spricht von viel Essen, Trinken und Wein.

Kein Wunder, dass über diese Schilderung der König Ägyptens ganz hingerissen ist, Sara lieb gewinnt und sie eilends holen lässt. Nun aber berichtet Abraham von sich selbst und seinen Gefühlen.

> Da weinte ich, Abram, mit heftigem Weinen, ich und Lot, mein Brudersohn mit mir in der Nacht, weil Saraj unter Zwang von mir genommen worden war.

Das ist der Ton einer ganz und gar neuen Zeit. Zwar bleibt Abraham am Leben, aber ohne seine schöne Frau. Deshalb weint und klagt er zusammen mit seinem Neffen Lot. Er hat seine Frau nicht leichten Herzens preisgegeben, sie ist ihm vielmehr unter Zwang genommen und geraubt worden.[67] Überdies ließ er das nicht etwa in schnöder Gewinnsucht geschehen, denn von reichen Geschenken hören wir noch nichts.

Wie schwer Abraham an diesem Gang der Ereignisse trägt, entnehmen wir dem Gebet,[68] das nun die Ereignisse unterbricht (XX 12–16):

> Gepriesen bist Du, Höchster Gott, Herr für alle Zeiten/Welten!
> Denn Du bist Herr und Herrscher über alles,
> und über alle Könige der Erde bist Du Herrscher,
> um an ihnen allen Gericht zu üben!
> Hier führe ich Klage vor Dir, mein Herr,
> über den Pharao Zoans, den König von Ägypten,
> weil er mir meine Frau mit Gewalt weggenommen.
> Schaffe mir Recht ihm gegenüber,
> dass ich sehe Deine große Hand gegen ihn
> und gegen sein ganzes Haus,
> und damit er in dieser Nacht nicht die Kraft habe,
> meine Frau von mir weg zu verunreinigen,
> denn Du bist Herr für alle Könige der Erde.

Das Gebet erinnert zunächst an Daniel, folgt aber dann dem Muster eines Bittgebets: Klage – Bitte – Lobpreis. Die Bitte akzentuiert eindringlich die Integrität Saras. Gott erhört Abraham und schickt einen Plagegeist, einen bösen Geist,[69]

> der schwächte ihn und alle Männer seines Hauses
> und er konnte sich ihr nicht nähern und erkannte sie nicht.

Der göttlichen Intervention ist durchschlagender Erfolg beschieden. Zwei Jahre befindet sich Sara beim Pharao und doch passiert nichts. Der König will wohl, kann aber nicht, ja, die Plagen nehmen noch zu. Durch

67 Davon berichtet auch Jub 13,11–13, offenbar in Auslegung von Gen 12,15; 20,2 (der fremde Herrscher „nahm" Sara).
68 Ein entsprechendes Gebet findet sich auch bei Philo: De Abrahamo, § 95.
69 Der Plagegeist erinnert an die großen Schläge in Gen 12, die Impotenz der Männer an Gen 20; vgl. Philo: De Abrahamo, § 96 ff.

einen Traum erfährt der König (wie in Gen 20), dass diese Plagen mit Abraham zusammenhängen. Deshalb bittet der König über seinen Mittelsmann, der weise Abraham mit seinen besonderen Kontakten zu Gott möge für ihn beten und ihn dadurch heilen. Lot nutzt die Gunst der Stunde und fordert für seinen Onkel die Rückkehr Saras, denn vorher könne Abraham überhaupt nicht beten.

Nun lässt der Pharao Abraham rufen, macht ihm die aus Gen 12 schon bekannten Vorwürfe und bringt ihm seine Frau zurück. Jetzt steht einem wirkmächtigen Gebet nichts mehr im Wege, und ein geheilter König verlässt den mächtigen Erzvater Israels, der so viele Schwierigkeiten zu machen vermag. Sogar einen Eid leistet der große, gottgleiche König Ägyptens dem Abraham und übergibt Geschenke für die Damen des Hauses, bevor er den übermächtigen Ahn Israels aufs Freundlichste wieder aus Ägypten hinaus geleiten lässt. Soweit der Gang der Ereignisse.

(3) Wie geht das Genesis Apokryphon mit seinen literarischen Vorlagen um? Zunächst fällt auf, dass der Erzähler hier die beiden Fassungen von Gen 12 und 20 kombiniert und harmonisiert. Wenige Beispiele müssen genügen. So verbindet in XIX 19–20 die Bitte Abrahams, Sara möge ihn als ihren Bruder ausgeben, Gen 12,12b („die mich töten wollen, um dich übrig zu lassen") mit 20,13 („das ist die ganze Wohltat, welche du mir erweisen sollst: An jedem Ort, an dem wir sein werden, sag über mich, ‚er ist mein Bruder'"), um schließlich wieder zu 12,13 zurückzukehren („dann werde ich dank deiner am Leben bleiben"). Nachdem Sara im Harem des Pharao verschwunden ist, schickt Gott einen „Plagegeist", der „ihn und alle Männer seines Hauses schwächte, so dass er sich ihr nicht nähern konnte" (XX 16–17). Dabei entspricht der Plagegeist in der Sache 12,17, das Übrige aber ist aus 20,6b.17 erschlossen. Am Ende der Ägyptenepisode stellt der Pharao den Ahnvater zur Rede (XX 27–33) und schickt ihn wie in 12,19–20 weg. Anderseits aber betet Abraham für den Pharao um Heilung von der Plage, womit 20,17 aufgenommen wird. Das Genesis Apokryphon steht mit seiner Version der Ahnfrau-Erzählung offenbar näher bei Gen 20 als bei Gen 12. Man sehe nur die Wahrung der Integrität Saras durch den Plagegeist, der alle Männer am Hofe des Pharao schwächt (XX 16 ff.), den Traum, der dem Pharao die Ursache seiner Leiden kundtut (XX 22), das Gebet, mit dem Abraham den Fremden heilt (XX 28 f.), und schließlich die Funktion der Geschenke als Ehrenerklärung für Sara (XX 31).

Doch begnügt sich die Neufassung im Genesis Apokryphon nicht mit einer Kombination beider vorgegebener Texte. Vielmehr fügt der Erzähler an wichtigen Schaltstellen der Handlung Reflexionsstücke ein: Träume und ein Gebet. Diesen Stücken kommt besonderes Gewicht zu,

weil der Verfasser in ihnen Deutesignale setzt. Schließlich greift der Er-
zähler vielfach retouchierend ein, um keinen Schatten auf seinen Helden
fallen zu lassen, aber auch, um eigene Akzente zu setzen. So tut
Abraham in Ägypten alles, um die Schönheit seiner Frau den Blicken
Fremder zu verbergen (XIX 23) und seine Frau zu schützen. Nachdem
der Pharao Sara zu sich genommen hat, will er tatsächlich Abraham töten
(XX 9), so dass Abrahams Plan keiner unangemessenen Menschenfurcht,
sondern weiser Lagebeurteilung entspringt. Große Bedeutung aber hat
Saras Unberührtheit. Deshalb lässt das Genesis Apokryphon den Pharao
am Ende eigens durch einen Eid bestätigen, dass er Sara nicht angerührt
hat (XX 30).

(4) Welche Gesamtintention leitet diese Lesart der Abraham-
überlieferung durch das Genesis Apokryphon? Schon Gen 20 hatte
Abraham aus dem Kreis der ‚Menschen wie du und ich' heraus-
genommen, ihm die Gabe heilkräftigen Gebets zugeschrieben und ihm
den Titel *Prophet* gegeben. Das Genesis Apokryphon geht noch weiter.
 Abraham erscheint zunächst als Offenbarungsempfänger. Er steht
von Anbeginn in einem besonderen Verhältnis zu Gott, der ihm im
Traum Kunde gibt von dem, was ihm bevorsteht (XIX 14–17). Zugleich
ist er mit der Fähigkeit begabt, derartige Träume auch *deuten* zu können
(XIX 17–23). So wird er schon vorab vor den in Ägypten drohenden
Gefahren gewarnt und kann als Wissender Vorsorge treffen.
 Doch damit nicht genug, Abraham erweist sich darüber hinaus als ein
starker *Beschwörer und Exorzist*. Der mächtige Beter vermag, Gott zu bewegen.
Von Abraham gebeten, sendet Gott den „Geist der Plage" (XX 16.20),
den „bösen Geist" (XX 17.28.29), den „Geist des Erschlaffens" (XX 26).
Zugleich aber kann Abraham diese fürchterlichen Mächte wieder
vertreiben – durch nichts anderes als durch sein wirkmächtiges Gebet und
durch Körperkontakt mit dem vom bösen Geist Befallenen (XX 28–29).[70]
 Was verbindet den Empfänger göttlicher Kunde und weisen Deuter
von Träumen mit dem Beschwörer der Geister und Exorzisten? Mit al-
ledem zeichnet das Genesis Apokryphon Abraham als den exemplarisch
Weisen.[71] Das wird am deutlichsten in jener Szene, die an Daniel und die

70 Handauflegung begegnet bei Heilungen im AT nie, in Verbindung mit Gebet ist
 derlei auch im NT nicht belegt, weil der Körperkontakt magische Kraftübertragung
 impliziert und nicht ohne weiteres mit einer Heilung durch Gebet vermittelt wer-
 den kann; vgl. aber die Erweckung des Sohnes der Witwe durch Elia in 1.Kön
 17,19–22! Exorzismus von Dämonen durch Handauflegung ist aus mesopotami-
 schen Texten durchaus bekannt (VAT 8803). Zu Heilungen durch Handauflegung
 vgl. Otto Weinreich: Antike Heilungswunder. Untersuchungen zum Wunder-
 glauben der Griechen und Römer. Giessen 1909, S. 63–66.
71 Zur Verbindung von Weisheit und Macht über Dämonen in Qumran vgl. 4Q 510

Weisen Babels vor Nebukadnezar, aber auch an den Plagenzyklus Ex 7–
12 erinnert. Als sich dort nach längerer Zeit die von dem bösen Geist be-
wirkte Krankheit verschärft, lässt der Pharao die „Weisen Ägyptens und
alle Beschwörer" holen. Aber „die Weisen waren nicht imstande, ihn zu
heilen, denn derselbe Geist schlug auch sie alle, und sie flohen" (XX 20–
21). Abrahams Weisheit ist offenbar der jener Ägypter weit überlegen.
Das verbindet Abraham mit Joseph, Mose und Daniel.[72] Nach fünf Jah-
ren Aufenthalt in Ägypten hat sich nicht nur Saras Schönheit, sondern
auch Abrahams Weisheit soweit herumgesprochen, dass die Großen
Ägyptens ihn wegen seiner Worte (XIX 24) aufsuchen und „nach Er-
kenntnis der Weisheit und der Wahrheit fragen".[73] Abraham belehrt die
weisheitsdurstigen Ägypter, indem er aus „dem Buch der Worte He-
nochs" vorliest. Abraham erweist sich nicht nur als ein von höchsten
Kreisen gern konsultierter Weiser,[74] sondern er bewährt seine Weisheit
auch in allen Widrigkeiten, denen er ausgesetzt ist. Keiner kommt ihm an
Weisheit gleich.

Aus Abraham, dem Urahn Israels, in dem das Geschick des Volkes
schon vorgezeichnet ist (Gen 12), wird in Gen 20 der erste Diasporajude
und ein werbendes Vorbild für ein weltoffenes Judentum. Das Genesis
Apokryphon schließlich macht aus ihm einen Weisen, der alles Men-
schenmaß übersteigt.

V. Was wissen wir über den historischen Abraham?

Hinter den vielfältigen Lesarten in der Bibel droht Abraham als histori-
sche Gestalt im Nebel der Vorgeschichte Israels zu verschwinden. So-
lange gelesen wird und Lesarten überliefert werden, ist beides stets mit
Deutungen verbunden. Die Vielzahl der Deutungen mag die Arbeit des
Historikers erschweren, aber sie signalisiert zugleich das Gewicht der
Bedeutung Abrahams für die Tradenten und deren Adressaten. Deutun-
gen wandeln sich in der Geschichte der Überlieferung. Bedeutung kann
wachsen, aber auch schwinden. Eine fiktionale Gestalt ist Abraham
gleichwohl nicht. Was können wir über den historischen Abraham met-

Frg. 1,1–9 (Übersetzung leicht zugänglich bei Maier: Qumran-Essener. Bd. II [wie
Anm. 60], S. 645).

72 Vgl. Dan 1,20; 2; 4,4 f.; 5,7 ff.; 11 mit Gen 41.

73 So die Übersetzung von Beyer [wie Anm. 62], S. 174, ähnlich die der Studienausgabe
von Garcia Martinez/Tigchelaar [wie Anm. 60], S. 41: „expecting from me goodness,
wisdom and truth".

74 Es verwundert nicht, dass die Höflinge an Sara nicht nur deren Schönheit, sondern
auch deren Weisheit rühmen (XX 7).

hodisch begründet sagen? Enttäuschend wenig, denn die Natur der Texte gestattet keine direkte Überführung der erzählten Wirklichkeit in die historische, und was die Forschung an außerbiblischen Hinweisen und Analogien bislang beigesteuert hat, hält kritischer Prüfung selten stand, obwohl an wenige Figuren der Geschichte soviel Scharfsinn gewendet worden ist wie an Abraham.

Der geographische Horizont der Abrahamüberlieferung verbindet das Ahnpaar Israels nicht nur mit Palästina, dem wilden Osten der Großmacht am Nil im 2. Jt. v. Chr., sondern gelegentlich auch mit bekannteren Schauplätzen der Weltgeschichte. Jedoch gehört der Auszug aus dem chaldäischen Ur über Harran nach Palästina (11,28–31; 15,7) zu einer geographischen Konzeption, die Abraham enger mit dem babylonischen Judentum verbinden will. Mit dem Exodus aus Ägypten (12,10–20) nimmt Abraham dagegen das Geschick seiner Nachfahren vorweg. Beide geographischen Exkursionen stehen im Dienste jüngerer Deutungen und erlauben deshalb für den historischen Abraham keine Schlussfolgerungen. Das gilt genauso für Gen 14, den einzigen Text, der Abraham mit Königen einiger bekannter altorientalischer Großmächte des 2. Jt. verkehren lässt. Historisch ist an dieser phantasievollen Abrahamlegende, die zu den jüngsten Stücken des Pentateuch gehört, allenfalls der Name des Protagonisten.

Bei der Rückfrage nach dem historischen Abraham zieht man mitunter die kleinere Stele von Sethos I. (1309–1290 v. Chr.) aus Betschean heran.[75] Sie erwähnt Kämpfe mit den „Asiaten von Rahamu". Stellt man Abraham in diesen Zusammenhang, was philologisch nicht unmöglich ist, dann ist „Abraham" allerdings kein Personenname, sondern ein Titel: „(Stamm-)Vater der Rahamiten". Allerdings fügt sich weder die Lokalisierung der Rahamiten in der Bucht von Betschean zu den Haftpunkten der Abrahamüberlieferung, noch zwingt der Name Abraham zu dieser Identifikation, wie seine Verbreitung im 2. und 1. Jht. v. Chr. zeigt. Die für bestimmte Sitten und Rechtsbräuche in Gen 12 ff. immer wieder bemühten Analogien in hurritischen Rechtstexten aus Nuzi im 2. Jht. treffen nicht immer die Sache und begegnen durchaus auch anderwärts bis weit in die neuassyrische Zeit, so dass sich daraus keine präzisere Einordnung Abrahams ergibt.[76]

75 Auf die Stele hat in diesem Zusammenhang m. W. erstmals Mario Liverani in einem kleinen Aufsatz in Henoch 1 (1979), S. 9–18, aufmerksam gemacht. Ihm ist Ernst Axel Knauf (El Saddai – der Gott Abrahams? In: Biblische Zeitschrift 29 [1985], S. 7–103) gefolgt und hat diese Situierung in seine populäre Darstellung aufgenommen: ders.: Die Umwelt des Alten Testaments. Stuttgart 1994, S. 103.

76 Zur Kritik vgl. auch Winfried Thiel: Geschichtliche und soziale Probleme der Erzväter-Überlieferungen in der Genesis. In: Theologische Versuche XIV (1985), S. 11–27.

Als Indizien für die meist selbstverständlich vorausgesetzte (halb-) nomadische Lebensweise erwähnen die Texte lediglich Abrahams Wohnen im Zelt (Gen 18 u. a.) und seine auf Kleinviehzucht basierende Wirtschaftsweise. Indes bewirtet der Zeltbewohner Abraham seine himmlischen Gäste nicht mit einem Lamm, sondern mit Kalbfleisch. Den für das rekonstruierte Bild stets angenommenen Wechsel zwischen Sommer- und Winterweide erwähnt kein einziger Text.[77]

Die Prüfung der klassischen Argumente für die historische Einordnung Abrahams kommt zunächst einmal zu einem negativen Ergebnis: Das in der Abrahamüberlieferung vorausgesetzte kulturgeschichtliche Milieu ist das der Eisenzeit (ab 1100 v. Chr.) und reicht nicht in die Bronzezeit zurück. Jedoch gibt der älteste Kern der Abrahamüberlieferung mit der Abraham-Lot-Erzählung durchaus noch ein kritisch gesichertes Minimum zu erkennen. Beide Akteure erscheinen als Ahnväter von Völkern. Da in der Abrahamüberlieferung allein Hebron fest verankert ist, dürfte Abraham der Ahn einer judäischen Gruppe gewesen sein. Sein Name folgt den Regeln semitischer Satznamen, nennt aber die Gottheit mit einer Verwandtschaftsbezeichnung: „Der Vater" (*ab*) „ist erhaben" (*raham*). Das religiöse Milieu der älteren Abrahamüberlieferung ist wesentlich von der persönlichen Frömmigkeit und der Familienreligion geprägt. Entsprechend kennt die ältere Überlieferung von den Erzvätern weder die Erfahrungen von Gottes Heiligkeit und seinem Zorn noch die Begriffe für Sünde und Vergebung. Demzufolge bedarf es auch keiner kultischen Mittler.[78] Vielmehr erfährt Abraham seinen Gott als einen der Familie allezeit und überall nahen „Vater", dessen lebensfördernde und schützende Fürsorge keine Bedingungen kennt. Zwar verehren die Familien in der Regel nur einen Schutzgott, doch ist ihnen religiöse Exklusivität vollkommen fremd. Darin unterscheidet sich die Religion des historischen Abraham von der seiner Nachfahren in der Perserzeit deutlich.[79]

Wir wüssten als Historiker gern mehr über jene Gestalt, die in Judentum, Christentum und Islam eine derart fundamentale Bedeutung erlangt hat. Doch zu den unerlässlichen Tugenden eines Historikers gehört es, die Grenzen historischer Wahrnehmung zu respektieren.

77 Vgl. Köckert: Vätergott [wie Anm. 7], S. 115–134, bes. Anm. 373a.
78 Darauf hat schon Westermann in seinem großen Kommentar aufmerksam gemacht (Genesis [wie Anm. 13], S. 116–124).
79 Vgl. Matthias Köckert: Wandlungen Gottes im antiken Israel. In: Berliner Theologische Zeitschrift 22 (2005), S. 3–36.

Judith
Schicksale einer starken Frau vom Barock zur Biedermeierzeit*

Wenn man sich danach fragt, was in der säkularen Welt der Moderne die
Erinnerung an Judith, eine der großen Glaubensheldinnen der jüdisch
christlichen Überlieferung, wach hält, so wird man allein auf Strategien
der Namensgebung verweisen können: Die Philosophin Judith Butler,
die Schriftstellerin Judith Hermann oder – dies als besonders aparte Va-
riante – die Popsängerin Judith Holofernes; sie alle tragen einen Namen,
der eindeutig auf denjenigen einer vermutlich im zweiten vorchristlichen
Jahrhundert entstandenen literarischen Gestalt zurückgeht, die auf be-
sonders faszinierende Weise die Kraft des Glaubens zur Überwindung
der schrecklichsten irdischen Bedrohungen und Widerstände verkörpert.
Man wird nicht voraussetzen dürfen, dass Eltern, die heute ihre Tochter
Judith nennen, sich damit als besonders bibelfest und glaubensstark er-
weisen – schon allein deshalb, weil die Glaubensheldin Judith ohnehin in
den meisten Bibeln nicht zu finden ist, ebenso wenig wie im hebräischen
Kanon der Heiligen Schrift. Man darf aber unabhängig von der Frage,
wie genau heutige Eltern von Töchtern namens Judith noch mit der Ge-
schichte der ersten Judith vertraut sind, doch wohl voraussetzen, dass sie
mit der Magie der Namensgebung etwas von jener seelischen Kraft und
körperlichen Stärke, die sich unlöslich mit dem Namen Judith verbinden,
auf ihre Töchter übertragen wollen, um sie so für ein Leben unter den

* Der Text gibt den Vortrag, den ich am 17.11.2004 im Rahmen der Ringvorlesung
Lesarten der Bibel in den Wissenschaften und Künsten im Französischen Dom gehalten habe,
weitgehend unverändert wieder. Eine umfassende Darstellung der Geschichte des Ju-
dith-Themas in Kunst und Literatur seit der Renaissance konnte nicht meine Aufgabe
sein; ich beschränke mich darauf, anhand weniger Beispiele Leitlinien der themati-
schen Entwicklung nachzuzeichnen. Wesentliche Anregungen auf dem Gebiet der
Kunstgeschichte verdanke ich dem schönen Buch von Bettina Uppenkamp: Judith
und Holofernes in der italienischen Malerei des Barock. Berlin 2004. Gewiss von
Nutzen hätte mir sein können das für das Frühjahr 2005 angekündigte Buch von Ma-
rion Kobelt-Groch: Judith macht Geschichte. Zur Rezeption einer mythischen Ge-
stalt vom 16. bis 19. Jahrhundert. München 2005.

Bedingungen des Patriarchats zu wappnen. Den Namen Judith umwittert
bis heute die Magie seines Ursprungs – und dies im Unterschied zur
Mehrzahl der anderen heute beliebten biblischen Namen, denn schließ-
lich ist in unseren Zeiten die Zahl der im Goliathformat auftretenden
Davids und der Thomasse, die noch nie von einem Zweifel gequält wor-
den sind, Legion geworden und der biblische Ursprung ihrer Namen
gründlich verblasst. Dies verhält sich anders bei Judith, wie denn über-
haupt alles anders ist bei Judith. Deshalb gibt es auch, so meine ich je-
denfalls zeigen zu können, bis in die Moderne kaum eine literarische
Frauengestalt mit dem Namen Judith, die nicht an der Magie ihres bibli-
schen Ursprungs partizipieren würde. Judith erweist ihre Stärke eben
auch darin, dass sie allein durch die Kraft ihres Namens bis heute weibli-
che Biographien zu modellieren vermag.

Die Geschichte Judiths wird erzählt im *Buch Judith*, dessen Textge-
schichte kompliziert ist. Die Forschung ist sich heute weitgehend einig
darin, dass das *Buch Judith* zur Zeit der Makkabäerbewegung, also im
zweiten vorchristlichen Jahrhundert, entstanden ist.[1] Die ältesten Text-
zeugen des Buchs sind in griechischer Sprache verfasst; dass dem griechi-
schen Text des Buchs ein hebräisches Original zugrunde gelegen hat, ist
zwar wahrscheinlich, aber durchaus nicht erwiesen. Jedenfalls wurde das
Buch Judith in die Septuaginta, die vermutlich in Alexandria zusammen-
gestellte griechische Übersetzung des Alten Testaments, aufgenommen,
nicht aber in den hebräischen Kanon der Heiligen Schrift. Die Gründe
hierfür sind noch nicht endgültig geklärt; vermutlich haben sie mit der
späten Entstehung des Buchs zu tun und nicht unbedingt mit dessen
Inhalt, denn Judith ist nicht allein eine herausragende jüdische Patriotin,
sondern sie zeichnet sich überdies durch besondere Gesetzestreue aus
und folgt selbst im Lager des Holofernes, das heißt in äußerster existen-
tieller Gefährdung, den Vorschriften der Thora, isst nur koschere Nah-
rung und unterzieht sich regelmäßig den rituellen Waschungen. Auf der
anderen Seite wurde das *Buch Judith* schon früh aus der Septuaginta in
den christlichen Kanon übernommen; das Konzil von Nicäa hat die ka-
nonische Geltung des Buchs im Jahre 325 ausdrücklich bestätigt. Des-
halb wurde das *Buch Judith* auch in die Vulgata aufgenommen, die von
Hieronymus im ausgehenden 4. Jahrhundert besorgte lateinische Über-
setzung der Heiligen Schrift. Hieronymus stützte sich dabei übrigens auf
einen aramäischen Text des *Buchs Judith*. Erst über tausend Jahre später,

1 Zur Textgeschichte und zur Frage der Historizität des *Buchs Judith* verweise ich auf Ernst
 Haag: Studien zum Buche Judith. Seine theologische Bedeutung und literarische
 Eigenart. Trier 1963; Erich Zenger: Das Buch Judit. In: Jüdische Schriften aus helle-
 nistisch-römischer Zeit. Hrsg. von Werner Georg Kümmel in Zusammenarbeit mit
 Christian Habicht u. a. Bd. 1: Historische und legendarische Erzählungen. Gütersloh 1981.

während der Reformation, geriet die kanonische Geltung des *Buchs Judith* ins Wanken. Martin Luther, der sich an den hebräischen Kanon der Heiligen Schrift hielt, zählte das *Buch Judith* zu den „Apocrypha: Das sind Bücher: so der heiligen Schrifft nicht gleich gehalten / vnd doch nützlich vnd gut zu lesen sind".[2] Weil die Apokryphen „nützlich und gut" zu lesen sind, hat er sie auch ins Deutsche übersetzt und sie, an erster Stelle das *Buch Judith*, ans Ende seiner Übersetzung des Alten Testaments gestellt.

Von da an spaltete sich die Rezeption des *Buchs Judith* im christlichen Glaubensgebiet: Für die Protestanten hatte es zwar seine kanonische Geltung eingebüßt, gewann aber durch Luthers Übersetzung als gute und nützliche Exempelerzählung in der Glaubensunterweisung durchaus an Popularität; für die Katholiken hingegen wurde der kanonische Rang des *Buchs Judith* vom Konzil von Trient noch einmal durch die gegen die reformatorischen Bewegungen getroffene Entscheidung bestätigt, die Vulgata als einzig verbindliche Fassung der Heiligen Schrift anzusehen. So konnte das *Buch Judith* auf katholischer Seite zum Medium der Gegenreformation werden – und dies um so mehr, weil Judith schon im gesamten christlichen Mittelalter als alttestamentarische Präfiguration Marias gegolten hatte –, während die Geschichte der Judith auf protestantischer Seite eher zur Einübung von Gottvertrauen und Glaubensstärke gelesen wurde. Es ist deshalb kein Zufall, dass im protestantischen Glaubensgebiet im 16. und 17. Jahrhundert in Literatur und bildender Kunst vergleichsweise wenige herausragende Bearbeitungen des Judith-Themas zu finden sind; die meisten und sicher auch bedeutendsten Zeugnisse einer künstlerischen Rezeption entstanden während dieser Zeit im katholischen Raum.

Worin nun gründet die Faszinationsgeschichte des *Buchs Judith*? Es erzählt zum einen in verwandelter Form die Geschichte Davids vom gänzlich unwahrscheinlichen Sieg der Schwächsten über die Stärksten, radikalisiert die Geschichte Davids aber durch eine entschiedene Überschreitung der Geschlechterrollen, denn es ist eine Frau, die den stärksten Gegner ihres Volkes tötet, wozu kein Mann fähig gewesen wäre. Sie folgt darin allerdings einem biblischen Rollenmuster, nämlich der im 4. Kapitel des *Buchs der Richter* erzählten Geschichte der Jael, die den in Schlaf gesunkenen kanaanitischen Feldherrn Sisera dadurch tötet, dass sie ihm einen Nagel in den Kopf schlägt (Ri 4,21). Aber auch dieses Muster radikalisiert das *Buch Judith*, denn während der kanaanitische Feldherr bereits in der Schlacht geschlagen wurde und sich auf der Flucht befindet, steht das Opfer der Judith, der assyrische Feldherr Ho-

2　D. Martin Luther: Die gantze Heilige Schrifft Deudsch. Wittenberg 1545. Letzte zu Luthers Lebzeiten erschienene Ausgabe. Hrsg. von Hans Volz unter Mitarbeit von Heinz Blanke, Textredaktion Friedrich Kur. Berlin u. a. o. J. Bd. 2, S. 1674.

lofernes, auf dem absoluten Höhepunkt seiner Macht, als ihn Judith er-
schlägt. Die sorgfältig geplante Strategie der erzählerischen Überbietung
der Geschichte Jaels ist dem *Buch Judith* bis in die genauen Angaben der
jeweiligen Truppenstärken der getöteten Feldherrn eingeschrieben: Wäh-
rend Sisera über 900 eiserne Wagen verfügte, befehligte Holofernes eine
Infanterie von 120.000 Mann und eine Kavallerie von 12.000 Reiter-
schützen, dazu zahllose Hilfstruppen aus den von ihm bereits eroberten
Ländern. Mit dieser Militärmaschine rollt Holofernes, so erzählt das *Buch
Judith*, auf Befehl des babylonischen Königs Nebukadnezar, der alle sei-
nem Reich benachbarten Völker unterwerfen will, auf Judäa zu, das sich
zwar mit allen Kräften seiner Macht widersetzt, aber hoffnungslos un-
terlegen ist. So fassen die Ältesten der Stadt Bethulia, in der nach langer
Belagerung Hunger und Durst herrschen, den Entschluss, in fünf Tagen
die Stadt an den Feind zu übergeben, falls ihr zuvor der Gott Israels
nicht zur Hilfe eilen sollte. Nur Judith, die seit dreieinhalb Jahren Witwe
ist und sich durch besondere Gesetzestreue auszeichnet, erkennt, dass
dies eine ungeheure Versuchung des Herrn darstellt – und zwar um so
mehr, als jedem Bewohner der Stadt bewusst ist, dass Holofernes den
Auftrag hat, einen neuen Monotheismus gewaltsam durchzusetzen, der
nur Nebukadnezar als Gott anerkennt. In dieser Situation entschließt
sich Judith, den assyrischen Feldherrn zu töten, nachdem sie sich zuvor
in einem langen Gebet der Unterstützung Gottes versichert hat: „Das
wird deines Namens ehre sein / das jn ein Weib darnider gelegt hat." (Jdt
9,12) Sie legt ihre Witwenkleider ab, schmückt sich, begibt sich mit ihrer
Dienerin Abra in das Lager des Feindes, erwirbt sich das Vertrauen des
Feldherrn mit der Botschaft, Gott wolle das Volk Israel für seine Sünden
strafen, und aus diesem Grund wolle sie dem Holofernes bei der Erobe-
rung von Bethulia und Jerusalem mit ihrer Ortskenntnis helfen. Am
Abend des vierten Tages lässt Holofernes Judith zu einem Gelage bitten,
weil er mit ihr schlafen will, trinkt dabei allerdings mehr als gewöhnlich,
so dass er in seinem Zelt sofort nach Aufhebung der Tafel einschläft. Ju-
dith greift daraufhin zum Schwert des Feldherrn, schlägt „zweymal in
den Hals mit aller macht / Darnach schneit sie jm den Kopff abe". (Jdt
13,9; es sind solche kruden Details, die erheblich zur Faszinationsge-
schichte des *Buchs Judith* beigetragen haben dürften, denn sie suggerieren
Realitätsnähe, indem sie zu erkennen geben, welcher Mühe es für eine
Frau bedarf, den Kopf eines starken Mannes vom Leib zu trennen.) Ju-
dith und ihre Magd fliehen mit dem Kopf des Holofernes aus dem assy-
rischen Lager zurück in die Stadt Bethulia. Sie überredet die Männer der
Stadt dazu, sofort einen Ausfall zu wagen. So geschieht es, und die im
wahrsten Wortverstand kopflosen Feinde werden daraufhin in die Flucht
geschlagen. Das Volk Israel macht reiche Beute und feiert dreißig Tage

lang, danach aber singt Judith ein Danklied dem Herrn, als dessen irdisches Werkzeug sie in ihrer Glaubens- und Gesetzestreue gehandelt hat: „ABer der HERR der allmechtige Gott hat jn gestrafft / Vnd hat jn in eines Weibs hende gegeben. DEnn kein Man noch kein Krieger hat jn vmbbracht / vnd kein Rise hat jn angriffen / Sondern Judith die tochter Merari / hat jn niedergelegt mit jrer schönheit." (Jdt 16,7–8)

In diesem Triumphlied liegt das ganze Skandalon des Judith-Stoffs: in einer Umkehrung der Geschlechterrollen, wie sie radikaler nicht denkbar war, und im Triumph der Schönheit über die Kraft, der Frau nicht nur über diesen einen Mann, sondern über alle Männer. Man muss aber beachten, dass nicht nur in diesem Lied, sondern im gesamten *Buch Judith* dieser Triumph dennoch derjenige einer männlichen Instanz bleibt: der Triumph des HERRN, des Gottes Israels, in dessen Dienst Judith ausschließlich handelt und der all dieses erst möglich gemacht hat. Denn die Geschichte Judiths ist ja zunächst und vor allem die Geschichte der tödlichen Kollision zweier patriarchalischer Monotheismen, bei der sich die Größe des wahren und einzigen Gottes darin erweist, dass es für ihn nur einer schwachen Frau bedarf, um die gewaltige Militärmaschine, die der präpotente Konkurrenzgott aufbietet, aus dem Felde zu schlagen. Aufgrund ihrer absoluten Unterordnung unter den Willen des HERRN darf Judith deshalb auch hoch geehrt und weiterhin unvermählt (denn vermählt ist sie mit dem HERRN) im Volke Israel leben, bis sie im biblischen Alter von 105 Jahren stirbt.

Es kann kein Zweifel daran bestehen, dass der Überschreitung der Rollengrenzen im *Buch Judith* ein ununterdrückbares Skandalon innewohnt, das durch Judiths bewusste Täuschungs- und Betrugsstrategie gegenüber Holofernes verschärft wird: „SJe bestreich sich mit köstlichem Wasser / Vnd flochte jre Har ein / jn zu betriegen. Jre schöne Schuch verblendten jn / Jr Schönheit fieng sein hertz / Aber sie hieb jm den Kopff abe." (Jdt 16,10–11) Aus der Umkehrung der Geschlechterrollen, dem kalkulierten Betrug und solcher vom Erzähler kalkuliert eingesetzten Details wie dem Schuhfetischismus des Holofernes, der den Tod des starken Mannes dadurch sexuell plausibilisiert, dass er ihn zuerst unter den Pantoffel und erst dann unters Schwert bringt, ergeben sich allererst die unaufhebbaren Ambivalenzen des Stoffs, auf denen bis heute seine Faszination beruht. Es mögen im Übrigen auch diese Ambivalenzen gewesen sein, die dazu beigetragen haben, dass das *Buch Judith* nicht in den hebräischen Kanon aufgenommen wurde.

Im christlichen Kanon dagegen war es fest etabliert, und dort wurden von Anbeginn das Skandalon und die Ambivalenzen des Texts durch eine besonders wirksame Strategie der Sinnzuweisung neutralisiert: nämlich durch eine konsequente Allegorisierung des Texts. Der erotisch ver-

lockende und dadurch todbringende Körper der Judith wurde dadurch unkenntlich gemacht, dass er eingehüllt wurde in allegorische Bedeutungen. Es handelt sich dabei ganz konkret um eine Strategie der Entsinnlichung: Die Bedeutungen überformen und neutralisieren den Körper; der Leib Judiths wird den Blicken entzogen durch einen Akt allegorischer Spiritualisierung. Wie das funktioniert, zeigt exemplarisch Martin Luthers *Vorrede auff das Buch Judith*. Luther ermahnt den Leser ausdrücklich dazu, das *Buch Judith* als ein „geistlich / heilig Geticht" zu verstehen, was angesichts des Skandalons der Erzählung ohne Allegorese nicht möglich ist. Er schlägt deshalb folgende Lektürestrategie vor:

> VNd reimen sich hie zu die Namen aus der massen fein / Denn Judith heisst Judea (das ist) das Jüdisch volck / so eine keusche heilige Widwe ist / das ist / Gottes volck ist jmer eine verlassene Widwe / Aber doch keusch vnd heilig / vnd bleibt rein vnd heilig im wort Gottes / vnd rechtem Glauben / casteiet sich vnd betet. Holofernes / heisst Prophanus dux / vel gubernator / Heidnischer / Gottloser oder vnchristlicher Herr oder Fürst / Das sind alle Feinde des Jüdischen volcks. Bethulia (welche Stad auch nirgend bekand ist) heisset eine Jungfraw. An zu zeigen / das zu der zeit die gleubigen fromen Jüden / sind die reine Jungfraw gewest / on alle Abgötterey vnd vnglauben / Wie sie in Esaia vnd Jeremia genennet werden / Da durch sie auch vnüberwindlich blieben sind / ob sie wol in nöten waren.[3]

Luthers Erkenntnis, dass es sich beim *Buch Judith* nicht um eine Historia, sondern um einen fiktionalen Text, also um ein „Geticht", handelt, dient als ideale Voraussetzung der Allegorese. Sie verwandelt den Leib Judiths in den Volkskörper Judäas, Holofernes in alle gottlosen Fürsten und Gegner des auserwählten Volkes, die Stadt Bethulia in eine reine, das heißt glaubensstarke Jungfrau. Luthers Text zeigt deutlich, wie stark der Reformator an der Entsexualisierung Judiths arbeitet, an einer Auslöschung des tödlichen Geschlechterkonflikts durch eine konsequente Entsinnlichung, die am Ende nicht nur den Pantoffel, sondern den gesamten Körper der Judith zum Verschwinden bringt.

Damit stand er freilich in einer langen Tradition allegorisierender Lektüre des *Buchs Judith*, die das gesamte christliche Mittelalter und die frühe Neuzeit durchzieht. Dabei lassen sich zwei allegorische Lesarten unterscheiden, die sich vielfach überschneiden: eine theologische Lektüre im Sinne einer Stärkung des in die sündige Welt geworfenen Christenmenschen durch den Glauben an den einzig wahren Gott und eine politische Lektüre, wie sie ja auch bei Luther angelegt ist, wenn er Holofernes mit allen gottlosen und unchristlichen Fürsten identifiziert.

Während des gesamten Mittelalters wurde Judith vor allem als christliche Allegorie gelesen: als Symbolfigur der christlichen Kirche und als

3 Luther: Heilige Schrifft [wie Anm. 2], S. 1675.

Verkörperung der christlichen Tugenden, so in den aus dem 12. und 13. Jahrhundert überlieferten drei mittelhochdeutschen Judith-Verserzählungen und so auch in der mittelalterlichen Kunst. Wenn Judith aber die Ecclesia insgesamt oder ein bestimmtes christliches Gemeinwesen repräsentiert, dann liegt es nahe, in Holofernes alle Gegner der Kirche oder eben die Gegner des besonderen politischen Gemeinwesens repräsentiert zu erkennen. Hieran knüpft die politische Allegorese an. Sie tut dies auf künstlerisch herausragende Weise zuerst in Italien, also in einem in zahllose miteinander rivalisierende Kommunen zersplitterten Land, wo es im politischen Kräftespiel nahe liegen musste, dass die prinzipiell von einem Heer von Feinden umgebene Kommune sich in Judith, der Schwachen, die über den Starken siegt, repräsentiert finden konnte, zumal Judith ja zugleich für die christliche Erlösungsgewissheit insgesamt stand. Es erscheint bezeichnend für die ideologischen Möglichkeiten, die der politischen Judith-Allegorese innewohnten, dass sich ausgerechnet in einer besonders mächtigen Kommune, die aber politisch zerrissen war, die politische Judith-Ikonographie auf grandiose Weise entwickelte: mit Donatellos von den Medici in Auftrag gegebener Bronzegruppe *Judith und Holofernes* in Florenz, entstanden wahrscheinlich im Jahre 1459.[4] Judith als Tyrannentöterin bildet hier ein patriotisches Symbol des republikanischen Florenz und sie repräsentiert zugleich den politischen Machtanspruch ihrer Auftraggeber. Sie stieg damit zur Florentiner Heldin auf und fand dementsprechend im Jahre 1495 neben dem Portal des Palazzo Vecchio Aufstellung. Judith war also gedacht als „allegorische Verkörperung der Florentiner Stadtkommune" und als „politische Symbolfigur einer wehrhaften, freiheitlichen und auf christlichen Normen gegründeten Gesellschaftsordnung".[5] Dass die Skulptur aber schon bald nach der Vertreibung der Medici im Jahre 1494 ihre prominente Position wieder verlor und 1505 durch ein männliches Symbol des wehrhaften Florenz ersetzt wurde, den David des Michelangelo, hat sicher politische Gründe, beruht aber ebenso sicher auch auf Überlegungen, die mit der Medialität der Skulptur wie der bildenden Künste generell zu tun haben: Denn die sinnliche Präsenz der Körper geht ja in der Skulptur und in der Malerei nie verloren, auch wenn sie so faltenreich umhüllt werden wie Donatellos Judith, und so werden die Ambivalenzen des Geschehens, trotz des Willens zur allegorischen Vereindeutigung, in der Komplexität der Figurenkonstellation darstellerisch zur Entfaltung gebracht. Judith mag in ihrem Tun moralisch und theologisch absolut gerechtfertigt sein, und dennoch zeigt die Skulptur die Qual des

4 Zur Deutung der Gruppe vgl. Horst Bredekamp: Repräsentation und Bildmagie der
 Renaissance als Formproblem, München 1995.
5 Uppenkamp: Judith und Holofernes [wie Anm. *], S. 52.

Tötens und die Qual des gewaltsamen Todes ungemildert (*vgl. Abb. 1*).
Sie zeigt die Entwürdigung eines großen Feldherrn durch eine Frau, die
mit ihrem linken Fuß – also bezeichnenderweise mit dem „schönen
Schuh", der den Feldherrn verblendet hat – auf dessen rechtes Hand-
gelenk tritt; sie zeigt in Gesicht und Körperhaltung die absolute Freud-
losigkeit, mit der die Frau ihre skulpturale Zurichtung zur Tugendalle-
gorie hinnimmt; und sie zeigt eine zumindest für die Zeitgenossen
verstörende Umkehrung der Geschlechterhierarchie. Das heißt, der
Künstler leistet bei allem Willen zur allegorisierenden Vereinseitigung
seines Themas in der Darstellung Arbeit an dessen Ambivalenzen und
Widersprüchen. Man darf sagen, dass dies die weitere Geschichte der
Judith-Darstellungen in Malerei und Skulptur des 16. und 17. Jahrhunderts
charakterisiert – zwar selten auf der künstlerischen Höhe Donatellos, aber
doch fast immer mit der Lust, unter der verordneten Allegorese den
ästhetischen Reiz und die Ambivalenzen des Themas sinnlich, mitunter
sogar höchst sinnlich zur Erscheinung zu bringen.

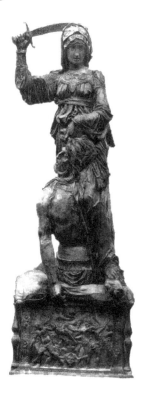

(*Abb. 1*)

In der Flut von Judith-Darstellungen, die im Gefolge des Tridentinum in der italienischen Malerei der Gegenreformation entstanden sind,[6] gelangt diese Tendenz zu breitester Entfaltung: Allegorese als Lizenz zum künstlerischen Sinnesreiz, zur Erprobung erotischer Grenzüberschreitungen, zur ästhetischen Infragestellung der Geschlechterhierarchie. Denn in allen diesen Bildern – geschaffen oft als Galeriebilder für hochkultivierte Sammler – ist Judith zunächst einmal eine Heroine der Gegenreformation, Verkörperung altkatholischer Glaubensstrenge, Allegorie der Ecclesia militans, der kämpferischen Kirche, die den Sieg des wahren Glaubens über alle seine Feinde repräsentiert. So die 1628 entstandene *Judith* von Valentin de Boulogne, einem aus Frankreich stammenden römischen Caravaggisten (*vgl. Abb. 2*),[7] die, ernst auf den Betrachter blickend, als siegreiche Streiterin für die wahre Kirche mit der Rechten zum Himmel deutet und so auf Gott verweist, ohne dessen Beistand der Sieg über die Glaubensfeinde nicht möglich wäre, und mit der Linken sich auf das Schwert des Holofernes stützt, das sich, weitgehend verdeckt vom in die rechte untere Ecke gedrückten Kopf des toten Man-

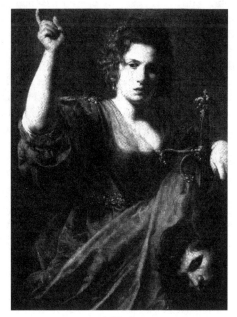

(*Abb. 2*)

6 Das Buch von Uppenkamp [vgl. Anm. *] gibt hier einen vorzüglichen Überblick.
7 Zu dem Bild vgl. Uppenkamp: Judith und Holofernes [wie Anm. *], S. 85 f., Farbabb. III; Die Galerie der Starken Frauen. Regentinnen, Amazonen, Salondamen. Hrsg. von Bettina Baumgärtel und Silvia Neysters. München 1995, S. 252 f.

nes, in eine Präfiguration des Kreuzes Christi verwandelt hat, wobei sich
das Kreuzeszeichen in dem Schwertknauf noch einmal wiederholt.
Judith, die Ecclesia militans, stützt sich also auf das Kreuz Christi, und in
diesem Zeichen hat sie gesiegt wie einst Kaiser Konstantin an der milvi-
schen Brücke. Aber jeder Betrachter des Gemäldes spürt natürlich, dass
die aufdringlich in Szene gesetzte Allegorie der streitbaren Kirche gewis-
sermaßen nur die offizielle Bedeutungsschicht des Bildes repräsentiert.
Denn es handelt sich, bei allem inszenierten Ernst der Darstellung, um
ein malerisches Virtuosenstück, das eine Glaubensvirtuosin in ein be-
sonders reizvolles Licht rücken will. In Valentin de Boulognes bildlicher
Paraphrase auf das Thema „Wie enthaupte ich einen Mann, ohne das
Abendkleid zu ruinieren", ein Kunststück, das wahrhaftig Virtuosität
voraussetzt, geschieht alles mit lässigster Entspanntheit: Mit lässig ge-
krümmtem Finger weist die Heroine auf den Herrn, und lässig stützt sie
sich auf dem Kreuz ab, um so das Haupt des Holofernes am Haarschopf
halten zu können. Es scheint für diese Frau keiner großen Anstrengung
bedurft zu haben, ihren Sieg über den starken Mann zu erringen; sie ist
das Siegen gewöhnt und weiß auch, welchen Tatsachen sie ihren Sieg in
Wahrheit verdankt: ihrer Schönheit und ihrem erotischen Reiz. Valentins
Gemälde entfaltet also allen sinnlichen Reiz der Malerei, nicht zuletzt bei
den Tüchern, Gewändern und Schleiern und im Spiel von Licht und
Schatten, um den erotischen Triumph einer hinreißend schönen Frau
über den Mann darstellen zu können. Der Griff in den Haarschopf des
Toten, dessen Kopf auf die Höhe des Schoßes der Heroine gebracht ist,
ruft bewusst die Erinnerung an den schlafenden Samson und die ihn
durch das Abschneiden seiner Haare um seine Kraft bringende, also ihn
symbolisch kastrierende Delila auf[8] und damit die biblische Variante des
Amor vincit omnia-Themas. Die erotischen Ambivalenzen, die dieser

8 Diese kalkulierte Assoziation Judiths mit Delila kann sich indes allein auf die Iko-
 nographiegeschichte Delilas, nicht aber auf den biblischen Text selbst stützen. Denn
 während die Bildtradition Delila tatsächlich als jenes Mädchen kennt, das dem in ih-
 rem Schoße schlafenden Samson mit eigener Hand die Locken abschneidet und durch
 ihre übermenschlich-symbolische Tat seiner übermenschlichen Kraft beraubt, weiß die
 biblische Überlieferung von eben dieser geschlechter-typologisch durchschlagenden
 Tat nichts. Der Schilderung im *Buch der Richter* zufolge deligiert Delila das Abschnei-
 den der Haare vielmehr an einen männlichen Gehilfen „vnd rieff einem / der jm die
 sieben Locke seines Heubts abschöre." (Ri 16,19). Dass dieser dienstbare Geist iko-
 nographiegeschichtlich bereits sehr früh sein Schermesser an Delila übergeben hat,
 die daraufhin als symbolische Potenzräuberin in die Faszinationsgeschichte eingehen
 konnte, ist offenbar der Macht bildästhetischer Eigenlogik und ihrer imaginationsbil-
 denden Kraft geschuldet, gegen die der Text wenig aufzubieten hat: Selbst der ent-
 sprechende Holzschnitt zur Luther-Bibel von 1545 zeigt Delila mit dem Messer am
 Haar des Schlafenden, den Widerspruch zur nachbarschaftlichen Erzählung souverän
 tragend. Vgl. Luther: Heilige Schrift [wie Anm. 2], S. 485.

ästhetischen Konfiguration innewohnen, sind nahezu unauflösbar: Sie
reichen von sadomasochistischen Phantasmen bis zum matrimonialen
Gestus einer Bergung des wieder zum kraftlosen Kind gewordenen Man-
nes im Mutterschoß. Der Sünder ist gleichsam in den Schoß der mächti-
gen, aber auch der vergebenden Kirche zurückgekehrt.

Der Triumph der Heldin ist auch ein erotischer Triumph, und die
Malerei des Barock tut alles, dies nicht vergessen zu machen. Die christ-
liche Allegorie wird zum Schutzmantel, unter dessen Obhut erotische
Phantasien entfaltet werden können, die mit dem Reiz der Umkehrung
der Geschlechterrollen und der Unterwerfung des Mannes unter eine
dominante Weiblichkeit weniger spielen als arbeiten. Und es ist gerade
der Wille zur allegorischen Vereindeutigung, unter dessen Schutz in den
Judith-Darstellungen die erotischen Ambivalenzen und die fundamenta-
len Spannungen zwischen den Geschlechtern darstellerisch ausgetragen
werden können. Der Effekt der konsequenten Allegorisierung des *Buchs
Judith* ist also selbst ambivalent: Einerseits neutralisiert sie das Skandalon
der Erzählung durch eine Strategie hegemonialer Bedeutungszuweisung,
andererseits erlaubt gerade dies die darstellerische Entfaltung von Mehr-
deutigkeit und ästhetischer wie erotischer Ambivalenz unter der Camou-
flage allegorischer Eindeutigkeit.

Dieses ästhetische Spiel mit dem Judith-Stoff kann gespielt werden,
solange die frühneuzeitlichen allegorischen Bedeutungskonventionen
fortbestehen. In eine offene stoffgeschichtliche Gefahrenzone gerät das
Judith-Thema erst, als die theologisch-allegorische Tradition brüchig zu
werden beginnt; danach bleibt allein das Skandalon eines Geschlechter-
kampfs, innerhalb dessen sich eine Frau radikal über die Geschlechter-
hierarchie hinwegsetzt und sich aus einem komplexen erotisch-religiösen
Motivgeflecht heraus dazu entschließt, einen Mann auf gewaltsame
Weise zu töten. Wenn sich die politischen und religiösen Allegorien auf-
lösen und ihre Bedeutungsstabilität verlieren, triumphieren die Ambiva-
lenzen der Affekte, und die Geschichte des Stoffs kann sich nun in zwei
Richtungen entwickeln: Entweder verliert er mit dem Zerfall der allegori-
schen Tradition jegliche Bedeutung und damit seine künstlerische Pro-
minenz, wird also nicht weiter bearbeitet, oder er kann nun überhaupt erst
seine Modernität entfalten. Merkwürdigerweise geschieht im Falle des
Judith-Stoffes beides, freilich deutlich phasenverschoben: Erst wird er im
18. Jahrhundert bedeutungslos, dann entfaltet er im 19. Jahrhundert sei-
ne Modernität.

Ich möchte zunächst an zwei Beispielen zeigen, welche Konsequenz
die Auflösung der allegorischen Konventionen in der ersten Hälfte des
18. Jahrhunderts, also in der Zeit des Übergangs vom Barock zur Früh-
aufklärung, für den Judith-Stoff hatte. Es entspricht der Bedeutung, die

der Judith-Stoff in der Malerei des Barock besaß, dass er im 17. Jahrhundert auch zu den beliebtesten Themen des geistlichen Oratoriums zählte. Wir wissen von mehr als zwanzig Judith-Oratorien, die zwischen 1621 und 1716 entstanden sind. Höhepunkt und krönender Abschluss dieser Tradition ist Antonio Vivaldis im Jahre 1716 entstandenes Oratorium *Juditha triumphans devicta Holophernis barbarie* auf ein lateinisches Libretto von Giacomo Cassetti, das recht genau der Erzählung des *Buchs Judith* folgt. Cassetti stellt sich einerseits mit seinem Libretto ganz in die allegorische Tradition, wie schon der Titel zu erkennen gibt: *Juditha triumphans*, das meint natürlich die Ecclesia triumphans. Auf der anderen Seite aber aktualisiert er den Stoff im Sinne einer politischen Allegorie auf die Lage Venedigs im Jahre 1716. Venedig befand sich seit 1714 wieder einmal im Krieg mit seinem alten Feind, dem Osmanischen Reich. 1716 schlugen die vereinigten christlichen Streitkräfte unter Prinz Eugen das osmanische Heer bei Petrovaradin, und wenige Wochen später kam es zum Entsatz der venezianischen Inselfestung Korfu, des militärischen Tors zur Adria. Cassetti benutzte also den biblisch überlieferten Krieg zwischen Hebräern und Assyrern als Allegorie für den Krieg zwischen Venezianern und Türken, und so meint denn *Juditha triumphans* nichts anderes als Venetia triumphans. In Form eines separaten Gedichtes, das er *Carmen allegoricum* nannte, lieferte Cassetti einen genauen Schlüssel für sein Libretto: Judith steht für Venedig, ihre Magd für den christlichen Glauben, die belagerte Stadt Bethulia für die Kirche, der Stadtälteste Osias für den Papst, Holofernes für den osmanischen Sultan usw.[9]

In *Juditha triumphans* triumphiert also noch einmal die allegorische Tradition, und es ist nach dem Gesagten kein Wunder, dass Vivaldi, die religiöse mit der politischen Allegorie vereinend, seinem Meisterwerk – immerhin drei Stunden herrlichster Musik – die merkwürdige Gattungsbezeichnung „Sacrum militare oratorium" gegeben hat. Nur: Offensichtlich funktioniert die allegorische Panzerung schon zu Beginn des Jahrhunderts der Vernunft und der Empfindung nicht mehr. Die Kunst gehorchte nun ihren eigenen Gesetzen und formte damit auch die Stofftradition gemäß den Bedürfnissen einer neu sich entfaltenden Gefühlskultur. In Cassettis Libretto ist Holofernes nur noch nominell – gleichsam einer alten Sage nach – der böse Wüterich und Schlagetot; faktisch verwandelt es ihn aber in einen sentimentalen Liebhaber, der sich sofort in Judith verliebt und aufs Empfindsamste um sie wirbt. Vivaldi passt seine musikalischen Ausdrucksfiguren dem Libretto genau an, so dass in

9 Vgl. hierzu den informativen Aufsatz von Michael Talbot: Juditha triumphans. Oratorium. In: Beiheft zur im Jahre 2001 erschienenen Neuaufnahme des Oratoriums durch die Academia Montis Regalis unter Alessandro di Marchi, S. 66–70 (opus 111/ naive); dort auch das vollständige Libretto.

der frommen Heldin und dem sentimentalen Helden nun plötzlich zwei musikalisch eng verwandte Charaktere entstehen, die ein ideales Liebespaar abgeben würden. Nimmt man nun noch hinzu, dass Vivaldi sein Oratorium als stellvertretender Chormeister des Ospedale della Pietà, des venezianischen Heims für Findelkinder, schrieb und ihm dort nur weibliche Singstimmen zur Verfügung standen, so wird sofort deutlich, wie nah sich die musikalischen Ausdruckscharaktere von Judith und Holofernes, der tödlichen Erzfeinde in der biblischen Tradition, nun kommen mussten. Die allegorische Tradition repräsentiert nur noch der lateinische Text, darüber aber erhebt sich jetzt bei Judith wie bei Holofernes der reine Ausdruck der menschlichen Empfindung, die ihren eigenen Gesetzen gehorcht. Es taucht deshalb auch – was Vivaldi und Cassetti gewiss so nicht angestrebt hatten – die fromme Glaubensheldin Judith in ein seltsames Zwielicht, dass sie dennoch den im wahrsten Sinne des Wortes sterblich in sie verliebten Holofernes kaltblütig hinmetzelt. Doch muss man dazu sagen, dass Vivaldi über diese Szene, auf die die Malerei der Gegenreformation immer das grellste Licht geworfen hat, nun gewissermaßen schamhaft und ganz rasch hinweg komponiert; es ist dies alles andere als eine Triumphszene des Oratoriums. Mit dem Jahrhundert der Aufklärung bricht eben auch das Zeitalter der Humanität an, das an den Blutströmen des Barock keine Freude mehr empfinden konnte. Mit anderen Worten: Die Allegorien werden in Vivaldis Oratorium, das geradezu obsessiv an ihnen festhält, gleichsam von innen her aufgebrochen; die starren Oppositionen von gut und böse weichen auf, auf die Tugendhelden fallen Schatten, auf die Bösewichter fällt dagegen das Licht ihrer komplexen Menschlichkeit. Es dominiert der Ausdruck menschlichen Gefühls, und so verwandelt die Kraft der Musik die starren Allegorien in gemischte Charaktere, wie sie wenige Jahrzehnte später das bürgerliche Trauerspiel fordern wird. Das aber heißt zugleich: Der letzte große musikalische Triumph der Judith bezeichnet zugleich ihren Tod als Heroine, als Tugendheldin aus der Kraft der allegorischen Tradition.

Ich will ein zweites Beispiel dafür geben, wie Judith zu Beginn des Jahrhunderts der Aufklärung als die bevorzugte Heroine der Gegenreformation und als Allegorie der Ecclesia triumphans abdankt und nun, indes der Deckmantel der Bedeutungskonventionen zerreißt, die menschlichen Ambivalenzen ihres Handelns ungemildert hervortreten – diesmal auf geradezu ironische Weise. Es handelt sich um eine kleine, nur 12x18 Zentimeter große Federzeichnung, die das Städelsche Kunstinstitut in Frankfurt aufbewahrt. Sie stammt von dem Bildhauer und Stukkator Joseph Anton Feuchtmayer, einem Schüler von Diego Francesco Car-

lone (*vgl. Abb. 3*).[10] Er hatte seine Bildhauerwerkstatt im Kloster Salem und war vor allem für kirchliche Auftraggeber im Bodenseegebiet tätig; am bekanntesten sind vielleicht die von ihm geschaffenen Stuckbildwerke in der Wallfahrtskirche Birnau: bis zur Exaltiertheit hochexpressive Heiligendarstellungen im Übergang vom Spätbarock zum Rokoko. Im Jahre 1736 gab der Abt von Salem bei Feuchtmayer eine große Brunnenanlage für das Kloster in Auftrag, und dies erklärt, weshalb der Künstler die biblische Heroine als Brunnenskulptur vergegenwärtigt. Sie steht auf einem runden Podest, das sich aus einem mit weni-

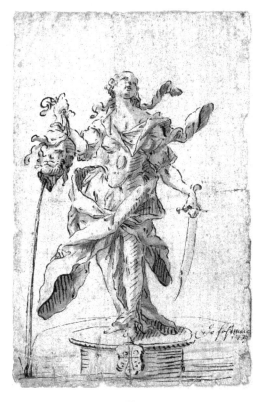

(*Abb. 3*)

10 Erste Veröffentlichung der Zeichnung (noch in Briefmarkengröße) in Wilhelm Boeck:
 Joseph Anton Feuchtmayer. Tübingen 1948, S. 346, Abb. 570. Eine Farbabb. mit wissenschaftlichem Kommentar jetzt in: Mit freier Hand. Deutsche Zeichnungen vom
 Barock bis zur Romantik aus dem Städelschen Kunstinstitut. Bearbeitet von Mareike
 Hennig. Frankfurt a. M. 2003, S. 42 f. Vgl. zur der Zeichnung auch meine Eröffnungsrede zu der Ausstellung: Vier Frauen, mit freier Hand. Erscheint in: Gedenkschrift für
 Heribert Schwämmlein. Hrsg. von Gosbert Schüßler. Regensburg 2005.

gen Strichen angedeuteten Wasserbecken erhebt. Auch dies ist eine triumphierende Judith in der diskutierten Bildtradition, die sich vorzüglich zur ikonographischen Selbstdarstellung eines reichen südwestdeutschen Klosters eignete. Nur: Bei Feuchtmayers 1736 mit freier Hand aufs Papier geworfener Judith ist doch vieles anders. Ihr Triumph ist ganz und gar der Triumph ihrer Körperlichkeit, die sie in stolzer Frontalität den Blicken des Betrachters zur Schau stellt. Haare und Gewänder umwehen in dynamischem Wirbel einen üppigen Körper, der durch Verhüllung erotisch aufgeladen wird: Zwei gewaltige Stoffbahnen überkreuzen sich so, dass sie ein großes X bilden, dessen Schnittpunkt genau den Schoß der Judith als das Zentrum des Geschehens markiert. Ein hübscher Brustpanzer lenkt die Blicke auf Bauch und Brüste, und über dem Dekolleté erhebt sich ein zum Himmel gewendeter Lockenkopf, bei dem nicht recht klar wird, ob sich der himmelnde Blick und der frohlockend geöffnete Mund einem himmlischen Triumph oder nicht doch irdischeren Wonnen verdanken. Dieser Judith kann ihr himmlischer Auftrag nicht schwergefallen sein; sie steht da, als hätte sie gerade eine Lockerungsübung vollzogen, einerseits durch und durch Kraft, andererseits durch und durch Grazie: Heroismus nicht aus dem Geiste christlicher Spiritualität, sondern aus demjenigen des sportlichen Ehrgeizes. Die physische und seelische Schwerelosigkeit, mit der diese elegant sich bewegende Frau ihr Rettungswerk vollbracht hat, bezeugt sich noch in den graziös abgewinkelten keulenförmigen Unterarmen, wobei die linke Hand das Schwert senkrecht nach unten hält, während die rechte Hand das Haupt des Holofernes an einem Haarschopf wie eine Glocke so an den linken Bildrand schwenkt, dass sich die toten Augen des Unholds noch einmal auf den Schoß richten, der ihm den Tod brachte, während sich aus seinem Hals ein gewaltiger Blutstrahl in das Becken des Brunnens ergießt. Denn Feuchtmayer hatte ja im Akt des Zeichnens nicht seinen eigentlichen Auftrag vergessen: einen Brunnenentwurf für den Abt von Salem zu zeichnen. Und so verwandelt er denn den ephemeren Blutstrom der biblischen Erzählung in den ewigen Wasserstrom eines Brunnens – der aber nie gebaut wurde: Er existiert nur im Medium der Zeichnung.

Blut zu Wasser: Darin vollzieht sich die ironische Brechung der Tradition des Barockheroismus. Das Jahrhundert der Aufklärung kann mit den Mythen eines übermenschlichen Tugendheroismus nicht mehr viel anfangen, und Feuchtmayers Zeichnung führt dies sinnfällig vor Augen. Feuchtmayer verlängert die Tradition des Barockheroismus ins vierte Jahrzehnt des 18. Jahrhunderts, indem er eine ironische Rokoko-Paraphrase des Judith-Mythos entwirft und damit der Tradition ihre letzte Kraft raubt. Das *exemplum virtutis* wird im Medium der Zeichnung zum

Gegenstand des freien Spiels der Einbildungskraft – und wird so auf ein menschliches, vielleicht sogar allzu menschliches Maß gebracht und säkularisiert; andere würden vielleicht sogar sagen: verwässert. Joseph Anton Feuchtmayer ist sicher ein glaubensfester Katholik gewesen; seine mit freier Hand entworfene Judith hat dennoch Teil am Prozess der Aufklärung. Daran hat auch der Auftraggeber, der Abt des Klosters Salem, nichts ändern können, dem Feuchtmayer das Entwurfsblatt höchst wahrscheinlich nicht vorgelegt hat. Der Künstler hat das Wappen des Abts zwar als Hommage an den Auftraggeber dem Sockel der Brunnenskulptur vorgeblendet, aber doch so, dass der verhängnisvolle Schuh der Judith wieder eine besonders prekäre Rolle spielt: Feuchtmayer lässt nämlich die Spitze ihres linken Schuhs, die so spitz ist wie ihr Schwert, das Wappen von oben berühren, auf das überdies auch die Spitze des Schwertes deutet. Mit anderen Worten: Den einen hat sie schon, den anderen wird sie noch kriegen. Ihre kraftvolle Sinnlichkeit hat den Abt so sicher unter dem Pantoffel, wie sie Holofernes am Haarschopf hat. Christliche Spiritualität hat sich in der Zeichnung ganz in einen sinnlichen Gestus transformiert und der Mythos der Barockheroine in ein ästhetisches Spiel. Dies verleiht Feuchtmayers Zeichnung ihre hohe geschichtliche Symptomatik: Indem sie die barocke Glaubensheldin in ein ironisches Licht taucht und Sittlichkeit durch triumphale Sinnlichkeit ersetzt, lässt sie die Idee eines unanfechtbaren und damit übermenschlichen Glaubensheroismus selbst abdanken.

Dementsprechend hat Judith die künstlerische Phantasie des Jahrhunderts der Aufklärung auch kaum noch beschäftigt – und am wenigsten die literarische Phantasie. Tragische Heldinnen konnten für das Bürgertum des 18. Jahrhunderts nicht mehr die christlich-stoischen Heroinen der barocken Tradition, sondern nur noch anfechtbare, verführbare, weil liebende Frauen sein. Zwanzig Jahre nach der Entstehung von Feuchtmayers Zeichnung schreibt Lessing mit *Miss Sara Sampson* das erste bürgerliche Trauerspiel. „Schöne Ungeheuer" hat Lessing die Tugendheldinnen und die Heroen des barockklassizistischen Dramas des 17. Jahrhunderts genannt,[11] und ein schönes Ungeheuer ist auch Feuchtmayers Judith – eines freilich, das den Typus, den es repräsentiert, durch seine virtuose Überinszenierung graziös unterminiert. Die freie Hand des Zeichners lässt Judith erotisch triumphieren und sich damit zugleich als Glaubensheldin verabschieden. Die Tugendheldin der Gegenreformation ist alt geworden, und sie versucht nun, ihr Alter im Rokoko noch einmal durch Exzentrik und erotische Raffinesse zu überspielen. Danach ver-

11 1756 im *Briefwechsel über das Trauerspiel*; Gotthold Ephraim Lessing: Werke. Hrsg. von Herbert G. Göpfert. Bd. 4: Dramaturgische Schriften. München 1973, S. 173.

blasst sie für immer. Die Aufklärung weiß mit Judith nichts mehr anzufangen.

Nun muss man sich bei alldem fragen, welche Bedeutung in dieser großen Tradition des Judith-Stoffes eigentlich der Literatur zukommt. Die Antwort fällt zunächst ernüchternd aus: Gewiss hat das Judith-Thema zahllose literarische Bearbeitungen in der europäischen Literatur erfahren, zumal in versepischer und dramatischer Form, von den mittelalterlichen Nacherzählungen des *Buchs Judith* in Versen über das zu Beginn des 16. Jahrhunderts entstandene kroatische Epos *Judita* des Marko Marulic, in dem Judith wie eine dalmatinische Patrizierin auftritt, die Assyrer aber unverkennbar mit türkischen Zügen ausgestattet werden, bis hin zu der 1551 entstandenen Komödie *Die Judith* des Hans Sachs, die die Handlung im Sinne eines Gleichnisses auf die Gewalt Gottes deutet, der jeden irdischen Tyrannen zu stürzen vermag: „Er weiß allein die rechten zeit, / Zu helffen seiner christenheit, / Dardurch sein göttlich ehr auffwachs / Hie und dort ewig, wünscht Hans Sachs."[12] So die Schlussverse dieses von jeder psychologischen Charakterisierungskunst unbelasteten Dramas.

Diese und alle anderen zu nennenden Beispiele zeigen, dass die lange Geschichte der literarischen Judith-Bearbeitungen bis zum 18. Jahrhundert keinen Text hervorgebracht hat, der die literarische Qualität des griechischen Ausgangstextes übertroffen oder auch nur annähernd den künstlerischen Rang und die ästhetische Komplexität erreicht hätte, die seit der Renaissance die Judith-Gestaltungen in den bildenden Künsten gewannen. Dies liegt sicher an der Dominanz der allegorischen Tradition, die den literarischen Interpretations- und Imaginationsspielraum im Falle des Judith-Themas arg einschränkte. Während also die allegorischen Bedeutungszuweisungen in den bildenden Künsten die Lizenz zur darstellerischen Entfaltung der beträchtlichen sinnlichen Möglichkeiten des Themas und seiner erotischen Ambivalenzen boten, legten sie sich wie ein erstickender Deckel über die poetische Imagination, die den konventionalisierten religiösen und politischen Bedeutungsgehalt des Judith-Stoffs nicht zu transzendieren vermochte. Wie auch hätte dies geschehen können, ohne die allegorischen Sinnzuweisungen durch frei erfundene ergänzende Episoden oder Motivierungen selbst in Frage zu stellen?

Als literarischer Stoff entfalten kann sich das Judith-Thema deshalb erst in dem Moment, als die allegorische Deutungstradition zerbricht und mit ihr die theologische Deutungshoheit schwindet, die bisher über dem Text lag. Der Stoff verliert in den Säkularisationsprozessen der Aufklä-

12 Ein comedi, mit sechzehn personen zu recidirn, die Judith, unnd hat fünff actus. In: Hans Sachs: Werke. Hrsg. von Adelbert von Keller und Edmund Goetze. Bd. 6. Tübingen 1872, S. 85.

rung im wörtlichen Sinne seine Bedeutung, fällt damit im Zeitalter der Vernunft in einen tiefen stoffgeschichtlichen Winterschlaf und tritt erst hundert Jahre später, im Jahre 1840, befreit von allen theologischen Bedeutungszuweisungen, dafür aber unter schweren Alpträumen, wieder an die stoffgeschichtliche Oberfläche. Was aber geschieht in dieser Situation mit dem Stoff, über den die Theologie für immer ihre Deutungshoheit verloren hat? Es ist, als gelangte jetzt all das zum Ausbruch, worüber bisher der Schleier der Allegorien gelegen hatte: die Nachtseiten der menschlichen Natur, der Kampf der Geschlechter, die Gewalt der Sexualität, eine tödliche Erotik, in der Hass und Begehren in eins zusammenfallen und jeder konventionelle Begriff von Liebe sinnlos wird. Es vollzieht sich plötzlich mit dem Erstlingswerk eines jungen Dramatikers inmitten der Stickluft der Biedermeierzeit eine dramatische Zerschlagung jeder Konvention – und dies nicht, um den tödlichen Konflikt zwischen Judith und Holofernes noch einmal in eine heilsgeschichtliche Perspektive zu wenden, sondern zu dem einzigen Zweck, an diesem Stoff der Extreme die gegenwärtige Situation im Verhältnis der Geschlechter und in ihr wiederum den Stand der menschlichen Vergesellschaftung insgesamt sichtbar werden zu lassen. Damit dies geschehen konnte, bedurfte es dreier semantischer Aufladungen des Judith-Stoffs: zunächst seiner konsequenten Psychologisierung (das Handeln Judiths wird nicht durch Glaubensstärke, sondern in jedem Schritt durch psychologische Motive begründet), zweitens seiner Anreicherung mit einer Theorie der Geschlechter, schließlich einer Ablösung der Heilsgeschichte durch eine säkulare Geschichtsphilosophie, die zugleich, weil sie jedes geschichtliche Handeln als tragisch begreift, eine Begründung dafür gibt, warum es für den Stoff der Judith nur eine künstlerische Form geben kann: die Tragödie. All dies leistet mit einem künstlerischen Gewaltstreich im Jahre 1840 ein junger Holofernes aus Wesselburen, der damals 27 Jahre alte Friedrich Hebbel, mit seinem Erstlingsdrama, der Tragödie *Judith*. Hebbel hat mit dieser Tragödie den Judith-Stoff, ohne an den äußeren Geschehnissen des *Buchs Judith* viel zu ändern, grundlegend neu geformt, indem er das nach der Auflösung der theologischen Bedeutungskonventionen entstandene semantische Vakuum bis zum Bersten mit Psychologie, Geschlechtermetaphysik und Geschichtstheorie gefüllt hat. Das ist eine hochexplosive Mischung und Hebbels Judith damit eine der komplexesten und faszinierendsten Frauengestalten in der gesamten deutschsprachigen dramatischen Literatur nicht nur des 19. Jahrhunderts, sondern vielleicht die bedeutendste Judithgestalt in den neueren Literaturen überhaupt.

Freilich gilt auch im Falle dieser grandiosen Neubelebung einer nahezu erloschenen Stofftradition durch die Neudefinition ihres Bedeu-

tungsgehalts die traurige alte Erfahrung: Operation gelungen, Patient tot. Judith hat ihre Begegnung mit Friedrich Hebbel nicht überlebt. Denn mit Hebbels Tragödie, die den biblischen Mythos im Säurebad von Psychologie, Geschlechtermetaphysik und Geschichtsphilosophie auflöste, wurde die biblische Judith zu Hebbels Judith, so dass fortan jede Auseinandersetzung mit dem Stoff in Wahrheit eine Auseinandersetzung mit Friedrich Hebbel war. Hebbel aber, der nicht nur ein außerordentlich starker Dramatiker, sondern auch ein außerordentlich starker Denker war, ließ sich von niemand überbieten, weder in der Radikalität der gedanklichen Konstruktion noch in der Dramaturgie extremer psychologischer Konfliktkonstellationen, ja er ließ sich nicht einmal parodieren, denn da die sprachliche Grundfigur seines Dramas ohnehin die Hyperbel ist, lieferte es seine beste Parodie gleich selbst mit. Mit anderen Worten: Hebbel bot Judith unvermutet einen sehr starken Auftritt, indem er die Extreme des Stoffes auf einen Schlag ausschöpfte. Aber gerade weil er die im Stoff angelegten Extreme voll entfaltete, muss jede Judith, die auf die seine folgt, notwendig blass erscheinen.

Wie erzählt Hebbel die Geschichte Judiths? Er selbst hat nach der Niederschrift des Dramas seine Absicht so formuliert: „Aber ich wollte in Bezug auf den zwischen den Geschlechtern anhängigen großen Prozess den Unterschied zwischen dem echten, ursprünglichen Handeln und dem bloßen Sich-Selbst-Herausfordern in einem Bilde zeichnen."[13] Dies impliziert eine doppelte Umkehrung des Blickes auf den Judith-Stoff: Zum einen tritt an die Stelle der heilsgeschichtlichen Deutungstradition die Unheilsgeschichte des tragischen Geschlechterkampfs, wobei Hebbel von einem unaufhebbaren Dualismus der Geschlechter ausgeht, innerhalb dessen es keine Versöhnung zwischen Mann und Frau geben kann. Der Judith-Stoff wird damit in eine radikal moderne Perspektive gewendet: Er bildet die mythische Präfiguration all der Geschlechterkämpfe mit tragischem Ausgang, deren Geschichte über August Strindbergs Totentänze, die von Otto Weininger abgesteckten Schlachtfelder der expressionistischen Geschlechterkämpfe und Edward Albees *Wer hat Angst vor Virginia Woolf?* bis in die zernarbten Sprachlandschaften Elfriede Jelineks führt. Der biblische Stoff ist damit ein Stoff wie jeder andere auch; seine Attraktivität besteht für Hebbel ausschließlich darin, dass er eine mythische Urszene für einen menschlichen Fundamentalkonflikt liefert, den er unter all den biedermeierlichen Phantasmen über die Geschlechterharmonie, die in Wahrheit die patriarchalische Ordnung stabilisieren, wieder frei legen will. Damit zerfällt die mit der Judith-Allego-

13 Friedrich Hebbel: Vorwort zu Judith. In: ders.: Werke in zwei Bänden. Hrsg. von Karl Pörnbacher. München ²1978, Bd. 2, S. 274.

rese unlöslich sich verbindende Figur des Triumphs, denn in dem tragi-
schen Dualismus der Geschlechter und damit in dem „zwischen den
Geschlechtern anhängigen großen Prozess" kann es für Hebbel keinen
Sieger geben. Dass auch bei Hebbel Judith, wie es der Stoff verlangt,
Holofernes erschlägt, markiert deshalb keinen Sieg, sondern nur eine be-
sonders komplizierte Niederlage der Frau. Denn Friedrich Hebbel, der
mit seiner *Judith* nichts Geringeres im Sinne hatte als eine Überbietung
von Schillers *Jungfrau von Orleans*, suspendierte in seinem antiidealisti-
schen Furor und in seinem Pantragismus jede Idee von Versöhnung
überhaupt. Zum bevorzugten Erprobungsfeld seines tragischen Weltver-
ständnisses wird dabei für ihn das Geschlechterverhältnis, zum ersten
Demonstrationsobjekt aber Judith, die den einzigen Mann, den sie be-
gehrt, erschlägt, um dann für immer Witwe bleiben zu müssen.

Anders als die biblische Judith ist diejenige Hebbels Jungfrau und
Witwe zugleich, denn ihr Mann Manasses war impotent, wie Hebbel in
drastischen Bildern deutlich macht: „es war, als ob die schwarze Erde
eine Hand ausgestreckt und ihn von unten damit gepackt hätte", so
schildert Judith die Szene, wie Manasses sich in der Hochzeitsnacht in
ihr Bett begeben will und plötzlich nicht weitergehen kann: „Er schien
nicht mich, er schien etwas Fremdes, Entsetzliches zu sehen." Das ist
Hebbels bildkräftige voranalytische Psychologie, die schon deshalb zu
den großen Stärken des Textes gehört, weil sie immer sehr präzis ist: Es
ist eine weibliche Instanz, nämlich die „schwarze Erde", die den Mann
von unten festhält, nämlich an den Genitalien, so dass er nur noch
stammeln kann: „Ich kann ja nicht."[14] So ist dieser Mann für Hebbel und
seine Judith ein Nichts, weil er im wahrsten Wortverstand seine Bestim-
mung als Mann nicht erfüllen kann.

Deshalb kann aber auch Judith nach der hebbelschen Geschlechter-
metaphysik ihre Bestimmung als Frau nicht erfüllen: Weil Manasses als
Mann ein Nichts war, bleibt sie als Frau ein Nichts, weder Jungfrau noch
Weib – und da Hebbel seine Judith so reden lässt, als hätte sie immer nur
Hebbels Tagebücher gelesen, hört sich das in Judiths eigenen Worten so
an: „Ein Weib ist ein Nichts; nur durch den Mann kann sie etwas wer-
den: sie kann Mutter durch ihn werden. Das Kind, das sie gebiert, ist der
einzige Dank, den sie der Natur für ihr Dasein darbringen kann."[15] Des-
halb, und nur deshalb muss in Hebbels dramatischer Welt, die die Heils-
geschichte in eine tragische Unheilsgeschichte transformiert, Holofernes
auftreten, denn er ist die verkörperte Potenz, die reine Kraft, für die es
keine Widerstände gibt. Dies begründet den tragischen Konflikt: Denn

14 Hebbel: Werke [wie Anm. 13], Bd. 1, S. 81.
15 Hebbel: Werke [wie Anm. 13], Bd. 1, S. 83.

Holofernes ist einerseits der schlimmste Feind von Judiths Volk, andererseits für Judith aber, die in ihrem Volk keinen ihr gemäßen Mann findet, der einzige Mann, der sie zu ihrer Bestimmung führen kann, Mutter zu werden. In einem ungeheuer dicht gestalteten psychologischen Prozess entschließt sich Judith dazu, die Impotenz der Männer ihres Volkes im Kampf gegen Holofernes durch eine eigene Tat zu kompensieren – und damit gerade ihre Bestimmung als Frau zu verfehlen. Denn für Hebbel handelt die Frau ihrer Geschlechtsbestimmung zufolge allein durch Passivität: „Durch Dulden Tun: Idee des Weibes."[16] Wenn sie sich dennoch zu der Tat entschließt, Holofernes zu töten, dann allein deshalb, weil dies der einzige Weg ist, dem Mann nahezukommen, der sie zu ihrer Bestimmung führen kann. Alle idealistischen Impulse zerfallen in dem komplexen seelendramatischen Prozess, der zu Judiths Entschluss führt, zu Nichts: Der Wille, das eigene Volk zu befreien, und das Gefühl, von Gott berufen zu sein – alles nur, so zeigt Hebbel, Autosuggestion, um vor sich selbst das eigene Begehren als das primäre Motiv von Judiths Handeln zu camouflieren. Und doch wird, bis in eine Syntax hinein, die immer wieder die autosuggestive Verschiebung von Judiths Motiven zu erkennen gibt, dies Begehren als die primäre Triebkraft erkennbar: „Der Weg zu meiner Tat geht durch die Sünde!"[17] Dieser Satz Judiths meint in Wahrheit, dass die Entscheidung für ihre Befreiungstat der einzige Weg ist, der sie zur Sünde, nämlich zur Erfüllung ihres Begehrens, führt. Die Erlösungsidee, jedes heilsgeschichtliche Denken, ja selbst der patriotische Impuls, das eigene Volk zu retten: all dies erscheint in dem Drama des jungen Friedrich Hebbel, der sich schon als 17-Jähriger vom Materialismus Ludwig Feuerbachs faszinieren ließ, als idealistischer Spuk, als Ideologie. In Wahrheit ist der Krieg, der hier ausgefochten wird, ein Krieg höchst irdischer Kräfte, ein Krieg der Leiber, ein Kampf des Begehrens.

Was bedeutet dann noch die Tat der Judith? Sie bedeutet jedenfalls das nicht, was sie für das am Ende von dem furchtbaren Feind erlöste Volk bedeuten soll: einen Eingriff Gottes, der sich eines besonders schwachen Werkzeugs bedient hat. Judith erliegt im Lager des Holofernes sofort der virilen Faszination des bramarbasierenden Terminators: „Gott meiner Väter, schütze mich vor mir selbst [also nicht vor Holofernes, sondern vor dem eigenen Begehren], daß ich nicht verehren muß, was ich verabscheue! Er ist ein Mann."[18] Die Heldin unterliegt also in Wahrheit dem Mann, dessen sie bedarf, um Weib sein zu können. Judith reagiert hierauf mit der Panik derjenigen, der ihre idealistischen Deck-

16 Hebbel: Werke [wie Anm. 13], Bd. 2, S. 406.
17 Hebbel: Werke [wie Anm. 13], Bd. 1, S. 89.
18 Hebbel: Werke [wie Anm. 13], Bd. 1, S. 121.

motive abhanden kommen, so dass die nackten körperlichen Motive sichtbar werden: „Ich muß ihn morden, wenn ich nicht vor ihm knien soll."[19] Die Frage ist dann, warum sie ihn überhaupt noch erschlägt, wenn sie doch in ihm gefunden hat, wessen sie bedarf, um zu ihrer Bestimmung als Frau zu finden. Dies nun wird deutlich in einem weiteren komplexen dramatischen Prozess der Verschiebung der Motive von einem idealistischen in einen antiidealistischen Begründungszusammenhang, den ich hier nur äußerst verkürzt zusammenfassen kann. Judith ist, als Holofernes sie mit Gewalt in sein Zelt führt, längst bereit, sich ihm hinzugeben – getrieben von ihren erotischen Träumen und der „Hoffnung", „nicht ewig ein Mädchen zu bleiben. Für ein Mädchen gibt es keinen größeren Moment als den, wo es aufhört, eins zu sein".[20] Dieser größte Moment wird aber in dem Drama für Judith zu dem furchtbaren Augenblick ihrer absoluten Erniedrigung als Frau: Holofernes nimmt sie wie ein Ding – die Verdinglichung der Frau ist ein Grundmotiv von Hebbels dramatischem Schaffen –; er befriedigt sich an ihr und wirft sie dann weg, d. h. er löscht ihr Ich aus. Er hat sie also in dem Augenblick, aus dem sie aus einem Nichts zu einem Weib, einer künftigen Mutter, hätte gemacht werden sollen, in Wahrheit auf schlimmste Weise zu einem Nichts gemacht, er hat sie als Ich, als Individuum, ausgelöscht – und dafür rächt sie sich nun, indem sie ihn, Holofernes als monumentale Individuation, in ein Nichts verwandelt und den Schlafenden erschlägt. Judith ist nicht mehr das Werkzeug des Patriotismus und schon gar nicht das Werkzeug Gottes, allerdings hat sie im Zelt des Holofernes längst vergessen, und sie spricht es auch offen aus: „Dies alles hatt ich über mich selbst vergessen!"[21] Sie ist also in Wahrheit das Werkzeug ihres eigenen Ich, der Kraft eines ins Destruktive gewendeten Begehrens: der Rache. Der Heilsauftrag der Judith zerfällt bei Hebbel im Zeichen einer antiidealistischen Weltdeutung zu Nichts; das einzige, was in diesem extremen Drama noch triumphiert, ist die Psychologie.

Im Übrigen hat Judith dann nur noch den Auftrag, Hebbels Tragödientheorie zu exekutieren. In Hebbels Geschichtsphilosophie gilt jede Individuation als Schuld: Alles individuelle Leben ist ein Abfall von der Universalität des Weltganzen, jede Vereinzelung stellt notwendig eine Verletzung der ursprünglichen Totalität dar. Jeder Mensch hat die Schuld der Individuation mit seinem Tod zu bezahlen; je größer das Individuum, desto größer seine Schuld. Es ist die Aufgabe des Trauerspiels, den notwendigen Untergang des Individuums darzustellen; deshalb steht diese Gattung im Zentrum von Hebbels Werk. Die titanische Überstei-

19 Hebbel: Werke [wie Anm. 13], Bd. 1, S. 121.
20 Hebbel: Werke [wie Anm. 13], Bd. 1, S. 126.
21 Hebbel: Werke [wie Anm. 13], Bd. 1, S. 128.

gerung des Holofernes, die die Grenzen des Parodistischen zu überschreiten droht, bildet eine Konsequenz dieser Geschichtsauffassung und dieser Tragödienkonzeption: Er repräsentiert gerade in seinem Titanismus die Schuld der Individuation und reißt damit ein Loch in die Welt; Judith aber stopft dieses Loch, indem sie ihn erschlägt. Ich will wenigstens einen Beleg dafür zitieren, wie genau sich dieses Geschichtsverständnis in der hebbelschen Metaphorik abbildet. Holofernes sagt: „Er komme, der sich mir entgegenstellt, der mich darniederwirft. Ich sehne mich nach ihm! Es ist öde, nichts ehren können als sich selbst. Er mag mich im Mörser zerstampfen und, wenns ihm so gefällt, mit dem Brei das Loch ausfüllen, das ich in die Welt riß."[22]

So also löst sich der Heroismus der Judith in der ideologiekritischen Perspektive des 19. Jahrhunderts, die freilich viele neue Ideologien aus sich hervor treibt, in Psychologie und Geschichtstheorie auf. Hebbel hat mit Judith eine der poetisch komplexesten Frauengestalten des 19. Jahrhunderts geschaffen – und doch zugleich die Aufgabe, sie aus dem Reich der heilsgeschichtlichen Bedeutungen auf den materiellen Boden zu bringen, aus dem die Sumpfblüten der Psychologie sprießen, so gründlich besorgt, dass sich der Judith-Stoff von dieser desillusionierenden Radikalkur nicht mehr erholen konnte. Der Rest ist Parodie. Einerseits Parodie im wörtlichen Sinne wie im Falle von Johann Nestroys herrlicher Hebbel-Travestie *Judith und Holofernes* (1849), in der das Geschäft des Tyrannenmords Judiths Bruder Joab in den Kleidern seiner Schwester anvertraut wird und im Übrigen die hebbelsche Sexualpsychologie in Knittelversen veralbert wird, etwa im Falle des armen Manasses und seiner kläglich gescheiterten Hochzeitsnacht mit Judith: „Ein ewig Dunkel bleibt's und niemand waß es, / Das eigentliche Bewandtnis mit'n Manasses."[23] Andererseits Parodie im Sinne einer nochmaligen Übersteigerung der dramatischen Mittel Hebbels wie im Falle des Dramas *Die jüdische Witwe* des jungen Georg Kaiser, erschienen zuerst 1911.[24] Kaiser stellt seinem Stück einen Satz Friedrich Nietzsches als Motto voran: „O, meine Brüder, zerbrecht, zerbrecht mir die alten Tafeln!" Gerade dies aber war gänzlich überflüssig, denn das hatte Hebbel siebzig Jahre zuvor schon glanzvoll getan, und so blieb Kaiser nach dem hebbelschen Titanensturz nichts anderes als das unerfreuliche Geschäft der grotesken Übersteigerung zum Zwecke der Entzauberung dessen, was schon längst entzaubert war. Seine Judith, die jüdische Witwe, ist ein 13-jähriges

22 Hebbel: Werke [wie Anm. 13], Bd. 1, S. 121.
23 Johann Nestroy: Komödien. Hrsg. von Franz H. Mautner. Frankfurt a. M. 1970, Bd. 3, S. 560.
24 Georg Kaiser: Die jüdische Witwe. In: ders.: Werke. Hrsg. von Walter Huder. Bd. 1: Stücke 1895–1917. Frankfurt a. M. u. a. 1971, S. 119–198.

Nymphchen, das sich am Anfang des Stückes mit Händen und Füßen
dagegen wehrt, mit dem Schriftgelehrten Manasse verheiratet zu werden,
einem eitlen alten Tropf, der nicht nur impotent, sondern überdies auch
ein geiler Voyeur ist. Am Ende des Stückes wehrt sie sich mit Händen
und Füßen dagegen, Witwe bleiben zu müssen, was ihr auch gelingt, in-
dem sie ihre Weihung zur Nationalheiligen im Allerheiligsten des Tem-
pels durch den Hohepriester Jojakim zu einer Kopulation mit eben die-
sem ausnützt. Dazwischen verliebt sie sich im Lager des Holofernes in
den erotisch etwas uneindeutigen König Nebukadnezar, der aber entsetzt
vor ihr Reißaus nimmt. Wer zu so grellen und nicht immer geschmacks-
sicheren Mitteln greifen muss, um seinem Thema noch Reize abgewin-
nen zu können, gibt schon damit zu erkennen, dass die Tafeln, die er zu
zertrümmern sucht, längst in tausend Scherben liegen. Georg Kaisers
Drama, das natürlich auch die Fin de siècle-Faszination für die femme
fatale ironisieren will, beweist mit alldem die künstlerische Erschöpfung
des Judith-Themas. Im Übrigen konnte Kaiser in keiner Weise mit
Hebbel konkurrieren, dessen *Judith* zur Zeit der Jahrhundertwende viel-
fach im Zeichen des Mythos der femme fatale wieder aufgelegt wurde.
Die ironische Brechung dieses Mythos haben freilich die großen Zeichner
des Jugendstil besorgt, auf besonders glanzvolle Weise Thomas Theodor
Heine in der hinreißenden Serie von Illustrationen zu Hebbels *Judith*.

Ein Epilog noch: Ich hatte zu Beginn davon gesprochen, dass bis in
die Moderne hinein in jeder künstlerischen Frauengestalt, die den Namen
Judith trägt, die Magie ihres Ursprungs, die seelische Kraft und körperli-
che Stärke verspricht, fortlebt, ohne dass der biblische Stoff selbst noch
dabei aufgerufen werden müsste. Es genügt der Name selbst, um den
Mythos der starken Frau wachzurufen. Ich möchte wenigstens zwei Bei-
spiele dafür zitieren, wie nach Friedrich Hebbel, der im deutschen
Sprachraum dem Judith-Stoff einen triumphalen Todesstoß versetzt hat,
Künstler mit der Magie des Namens Judith operieren. In dem erotischen
Gefühlshaushalt des jungen Heinrich Lee, des Helden von Gottfried
Kellers großem Roman *Der grüne Heinrich*, gibt es zwei Kammern, die
eine bewohnt von Anna, dem zerbrechlichen Mädchen, das zu einem
frühen Tode verurteilt ist, und die andere bewohnt von einer dreißig
Jahre alten großen, kraftvollen Frau, einer üppigen Schönheit, halb
Pomona, halb Lorelei. Ihr gibt Keller den Namen Judith, wobei er nicht
versäumt, darauf hinzuweisen, dass sie nach kurzer Ehe Witwe geworden
sei und dies auch zu bleiben gedenke. Sonst erinnert nichts mehr im Le-
bensweg dieser kraftvollen Frau an denjenigen der biblischen Heroine,
und doch will Keller, auch er ein Feuerbachianer, diese ganz und gar
weltliche Gestalt, eine Bäuerin und dennoch eine aus der dörflichen Ge-
meinschaft herausgehobene Frau, der Heinrich entscheidende Lebens-

orientierungen verdankt, durch die Namensgebung mit der Magie ihres biblischen Ursprungs ausstatten.

Die andere Judith, auf die ich hier noch hinweisen möchte, führt in einen anderen komplexen stoffgeschichtlichen Zusammenhang, nämlich in denjenigen des Ritter Blaubart, was gar nicht so fern liegt, weil in dem Spannungsfeld von frommer Heldin und männlichem Unhold der Ritter Blaubart durchaus die Stelle des Holofernes einnehmen kann. Der Stoff geht auf das Märchen von Charles Perrault zurück (1697), in dem Blaubart nacheinander seine sechs Frauen tötete, weil sie, seinem Befehl ungehorsam, während seiner Abwesenheit das geheime Mordkabinett geöffnet hatten. Die siebente Frau wird im entscheidenden Augenblick von ihren drei Brüdern gerettet. Der Blaubartstoff ist oft bearbeitet worden, etwa von Ludwig Tieck im *Phantasus*. Die letzte bedeutende Bearbeitung ist Béla Bartóks 1911 entstandene Oper *Herzog Blaubarts Burg*. Und hier nun, in dem Libretto von Béla Balázs, trägt die eigentliche Heldin des Stücks, die siebente Frau, zum erstenmal, soweit ich sehe, in der gesamten Stoffgeschichte den Namen Judith. In der symbolistischen Welt dieser Oper repräsentiert die Burg des Blaubart ein in sich verschlossenes Männer-Ich, in das Judith beim Öffnen jeder Tür, hinter der sich allerdings keine Frauenleichen verbergen, neue Einblicke gewinnt. Bei wachsender Erkenntnis verstummt Judiths Liebe zusehends, bis sie die letzte Kammer öffnet, aus der ihr die früheren Frauen des Blaubart lebendig, mit Kronen, Mänteln und Juwelen beladen, entgegentreten. In diese Kammer nun führt Blaubart Judith hinein, nachdem er sie wie seine früheren Frauen kostbar eingekleidet hat. Das aber ist, auch wenn Judith nun hinter den verschlossenen Türen einer Männerseele fortlebt, der endgültige Tod der Heroine: Blaubart/Holofernes hat sie im wahrsten Wortsinne domestiziert, die starke Frau erstarrt zum schönen Ornament einer Männerwelt. Deshalb ist entscheidend, dass sie den Namen Judith trägt. Die symbolistische Phantasie rückt die Geschlechterverhältnisse im Sinne Otto Weiningers wieder zurecht: Die starke Frau, die den starken Mann erschlagen hat, verliert in Bartóks Oper jede Dynamik des Aufruhrs gegen die Ordnung des Geschlechterverhältnisses und versteinert zur aparten Männerphantasie.

WERNER RÖCKE

Die Danielprophetie als Reflexionsmodus revolutionärer Phantasien im Spätmittelalter

Vorstellungen von Geschichte, Staat oder politischer Ordnung bedienen sich häufig einprägsamer Bilder und erzielen gerade auf diese Weise große Wirkungen. Dabei handelt es sich in der Regel um recht stereotype Bilder, die über eine lange Dauer hinweg verstanden werden und Gültigkeit beanspruchen. Ich erinnere nur an die Wirkungsgeschichte von Thomas Hobbes' *Leviathan*, die Horst Bredekamp als Bildgeschichte des Leviathan beschrieben hat,[1] oder an die Vorstellungen vom Staatsschiff, die zwar aus der Antike stammen, bis in die jüngste Gegenwart aber – z. B. im Kontext der Migrantendebatte – hochaktuell sind, da Schiffe bekanntlich voll laufen können und unterzugehen drohen.[2] Ich verweise aber auch auf zwei Visionen des alttestamentlichen Buches Daniel, die seit seiner Entstehung im zweiten vorchristlichen Jahrhundert die Vorstellungen von Geschichte und vor allem von den Möglichkeiten historischer Veränderungen maßgeblich geprägt haben. Dabei handelt es sich um zwei markante Bilder, die in den unterschiedlichsten Funktionszusammenhängen auf unterschiedlichste Weise gedeutet, aber auch miteinander verbunden worden sind.

Daniel 2 berichtet – im Kontext der Deportation der jüdischen Oberschicht und ihres sog. Exils in Babylon – von einem Traum des Königs Nebukadnezar, den nur der Jude Daniel zu erkennen und vor allem zu deuten versteht; der deswegen aber auch von Nebukadnezar mit politischen Ämtern und Würden belohnt wird. Die Traumerzählung lautet:

1 Horst Bredekamp: Thomas Hobbes. Visuelle Strategien. Der Leviathan: Urbild des modernen Staates. Berlin 1999.
2 Zur Vorstellung vom Staat als Schiff und Staatslenker als Steuermann vgl. Eckart Schäfer: Das Staatsschiff. Zur Präzision eines Topos. In: Toposforschung. Eine Dokumentation. Hrsg. von Peter Jehn. Frankfurt a. M. 1972, S. 259–292 und Irene Meichsner: Die Logik von Gemeinplätzen, vorgeführt an Steuermannstopos und Schiffsmetapher. Bonn 1983; zur Vorstellung vom Schiff der Kirche vgl. Lexikon der christlichen Ikonographie. Hrsg. von Engelbert Kirschbaum SJ. 8 Bde. Sonderausgabe. Rom/Freiburg/Basel/Wien 1990, Bd. 4 , Sp. 61–67; fortan zitiert: LCI.

Du hattest ein Gesicht, o König, und schautest ein Standbild. Dieses Bild war überaus groß und sein Glanz ausserordentlich; es stand vor dir, und sein Anblick war furchtbar. Das Haupt dieses Bildes war von gediegenem Golde, seine Brust und seine Arme von Silber, sein Bauch und seine Lenden von Erz, seine Schenkel von Eisen, seine Füße aber teils von Eisen, teils von Ton. Du schautest hin, bis ein Stein ohne Zutun von Menschenhand vom Berge losbrach, auf die eisernen und tönernen Füße des Bildes aufschlug und sie zermalmte. Da waren im Nu Eisen, Ton, Erz, Silber und Gold zermalmt und zerstoben wie im Sommer die Spreu von den Tennen, und der Wind trug sie fort, so daß keine Spur mehr von ihnen zu finden war. Der Stein aber, der das Bild zerschlug, ward zu einem grossen Berge und erfüllte die ganze Erde (Dan 2,31–35).[3]

Diesen Traum nun deutet Daniel als Abfolge von vier Reichen, die – von immer geringerem Wert – aufeinander folgen, bis schließlich das vierte Reich und damit auch die vorhergehenden von dem Stein zerschmettert werden, der vom Berg losbricht. In diesen Tagen, heißt es dann weiter in Daniels Traumdeutung, „wird der Gott des Himmels ein Reich erstehen lassen, das ewig unzerstörbar bleibt, und die Herrschaft wird keinem andern Volke überlassen werden. Alle diese Reiche wird es zermalmen und vernichten, selbst aber in alle Ewigkeit bestehen" (Dan 2,44).

In der Deutungsgeschichte des Buches Daniel wurden in Traumerzählung und Deutung insbesondere zwei Punkte hervorgehoben: zum einen, dass Geschichte hier als Abfolge verschiedener Herrschaften und Reiche gedacht wird, die in der Geschichtslehre des Mittelalters mit der Lehre von der *translatio imperii*, der Weitergabe der Macht von einem Reich auf das nächste, verbunden wird: der wichtigsten Geschichtskonzeption des Mittelalters überhaupt.[4] Zum anderen ist das Ende des Traums bemerkenswert: Die Geschichte der Reiche und Gewalten wird durch den Stein vom Berge gewaltsam beendet, und ein neues fünftes, nunmehr ewiges Reich entsteht. In späteren Deutungen wird daraus ein „tausendjähriges Reich", das dem Ende der Welt vorausgehen soll: eine Vorstellung, die bekanntlich bis in die nationalsozialistische Propaganda aktualisierbar war.[5] Es liegt auf der Hand, dass in der Deutungsge-

3 Ich zitiere nach der Zürcher Bibel, die in den Jahren 1907–1931 neu übersetzt worden ist und vom Kirchenrat des Kantons Zürich herausgegeben wird (Die Heilige Schrift des Alten und Neuen Testaments. Stuttgart o. J.).

4 Heinz Thomas: Translatio Imperii. In: Lexikon des Mittelalters, Bd. 8 (1996), Sp. 944–946; Werner Goez: Translatio Imperii. Ein Beitrag zur Geschichte des Geschichtsdenkens und der politischen Theorien im Mittelalter und in der frühen Neuzeit. Tübingen 1958. Vgl. auch: Geschichtsschreibung und Geschichtsbewußtsein im späten Mittelalter. Hrsg. von Hans Patze. Sigmaringen 1987.

5 Vgl. dazu Mariano Delgado/Klaus Koch/Edgar Marsch (Hrsg.): Europa. Tausendjähriges Reich und Neue Welt. Zwei Jahrtausende Geschichte und Utopie in der Rezeption des Danielbuches. Freiburg (Schweiz)/Stuttgart 2003.

schichte des Danielbuchs dieser zweite Teil des Traums vom Ende der Reiche und damit wohl auch der Geschichte besonders umstritten war. Das siebte Kapitel des Danielbuchs, die zweite Traumvision, berichtet von einem Traum Daniels. Er entspricht Nebukadnezars Traum insofern, als auch hier – nun allerdings in Gestalt von vier Raubtieren – die Abfolge von vier Reichen gedacht wird: Ein viertes, schreckliches Tier zertrampelt und zermalmt alle anderen Tiere, wird aber selbst schließlich auch getötet, sein Leib vernichtet und „dem Feuerbrand übergeben" (Dan 7,11).[6] Von einem „Hochbetagten" aber, wahrscheinlich ein Bild Gottes, werden Macht, Ehre und Reich einem – wie es heißt – „Menschensohn" gegeben, „daß die Völker aller Nationen und Zungen ihm dienten. Seine Macht ist eine ewige Macht, die niemals vergeht, und nimmer wird sein Reich zerstört" (Dan 7,14). Auch in diesem Fall kann es nicht verwundern, dass in der Deutungsgeschichte vor allem das Ende der alten Reiche und die Begründung eines neuen, ewigen Reichs besonders umstritten waren.

Gleichwohl bieten beide Traumvisionen Vorstellungen vom Verlauf der Geschichte als Herrschaftsgeschichte und von einem Neuanfang von Herrschaft und Geschichte, die in Mittelalter und Früher Neuzeit je neu variiert wurden. Dabei fällt auf, dass die Vorstellung von der Abfolge historischer Reiche als einer *translatio imperii*, d. h. der kontinuierlichen Weitergabe der Herrschaft vom babylonischen und persischen über das griechische zum römischen Reich, vom Frühmittelalter bis ins 15./16. Jahrhundert selbstverständlich gültig war,[7] dass aber verstärkt seit dem 15. Jahrhundert politische Phantasien von einem Ende der Geschichte, von einem neuen 1000-jährigen Reich der Auserwählten Gottes, an Bedeutung und Boden gewinnen.[8] Dabei gilt es festzuhalten, dass sich beide Geschichtsdeutungen, sowohl die *translatio imperii* als auch die Lehre vom Ende der vier Reiche und dem Anbruch eines neuen 1000-jährigen Reiches, auf die gleichen Texte – die beiden Danielvisionen – berufen, wir es also mit unterschiedlichen Akzentuierungen in der Deutung des Danielbuchs zu tun haben: Im Verlauf des 15. Jahrhunderts treten beide Deutungen immer stärker gegeneinander und scheinen immer weniger kompatibel, so dass wir schließlich von einem ‚Krieg der Deutungen' sprechen können: Schlachtfeld ist das Buch Daniel, die Waffen sind unterschiedliche Interpretationsweisen, die auch keineswegs

6 Daniels Traumvision: Dan 7,1–28.
7 Werner Goez: Die Danielrezeption im Abendland. Spätantike und Mittelalter. In: Delgado/Koch/Marsch: Europa [wie Anm. 5], S. 176–196.
8 Ausführlich dazu Norman Cohn: Das neue irdische Paradies. Revolutionärer Millenarismus und mystischer Anarchismus im mittelalterlichen Europa. Mit einem Nachwort von Achatz von Müller. Reinbek b. Hamburg 1988, Kap. XI–XIII, S. 219–310.

nur das Textverständnis des Danielbuchs, sondern prinzipielle Fragen
von Geschichte, Gesellschaft und Staat betreffen.

Dieser Punkt ist im 16. Jahrhundert mit den konfessionellen Ausei-
nandersetzungen innerhalb der Reformation, insbesondere in denen zwi-
schen Martin Luther und Thomas Müntzer, erreicht. Beide haben gerade
in Lektüre und Deutung des Danielbuchs, insbesondere der beiden
Traumvisionen in Kap. 2 und Kap. 7, genauer zu klären versucht,
– wie Geschichte und vor allem historische Veränderungen gedacht
 werden können;
– welche Rolle dabei den Obrigkeiten, welche Rolle aber auch den
 Menschen als Akteuren der Geschichte zukommt;
– inwieweit den Obrigkeiten Gehorsam geschuldet ist oder sie aber –
 im Gegenteil – bekämpft oder sogar vertrieben werden dürfen.
Müntzer und Luther haben diese Deutungsperspektiven des Danielbuchs
nicht eröffnet, sondern sie lediglich in einer begrifflichen Schärfe und
Klarheit vorgetragen, dass sie für unsere Frage nach dem Deutungspo-
tential des Danielbuchs besonders wichtig sind. Deshalb werde ich sie
auch in den Mittelpunkt meiner nachfolgenden Ausführungen stellen.
Ich habe diese so aufgebaut, dass ich

I. Müntzers Deutung von Daniel Kap. 2 erörtere, die er in der sog.
Fürstenpredigt vorgetragen hat und die mit der ultimativen Forderung an
die Fürsten Sachsens endet, die Zeichen der Zeit zu erkennen und sich
der „neuen" Reformation, nicht der Reformation Luthers, anzuschlie-
ßen;

II. Luthers Übersetzung des Danielbuchs (und seinen Kommentar)
von 1530 vorstellen werde, die er – und das scheint mir bemerkenswert –
dem sächsischen Kurfürsten als ein „königliches und fürstliches Buch"
gewidmet hat, weil es gerade „den konigen und fursten [besonders] nutz-
lich" sei.[9] Wir werden zu fragen haben, worin Luther den Nutzen des
Danielbuchs gerade für ein fürstliches Publikum sieht, nachdem Müntzer
– mit Verweis auf den Stein der Danielprophetie, der vom Berg losbricht
und alle Reiche und Gewalt zerstören wird – den „allerteuersten liebsten
Regenten"[10] angedroht hat, dass ihnen ihre Herrschaft auch genommen
werden kann.

9 Martin Luther: Widmungsbrief zu seiner Danielübersetzung an den sächsischen Kur-
 prinzen Herzog Johann Friedrich vom Frühjahr 1530 (= D. Martin Luthers Werke.
 Kritische Gesamtausgabe. Bd. 11.2. Die deutsche Bibel. Hrsg. von Hans Volz,
 Weimar 1960, S. 376–387), S. 382.
10 Thomas Müntzer: Die Fürstenpredigt. Auslegung des andern Unterschieds Danielis
 des Propheten, gepredigt auf'm Schloß zu Allstedt vor den tätigen teuren Herzogen
 und Vorstehern zu Sachsen durch Thomam Müntzer, Diener des Wort Gottes. All-
 stedt 1524. In: Hutten – Müntzer – Luther. Werke in zwei Bänden. Hrsg. von Sieg-
 fried Streller u. Christa Streller. Bd. 1. Berlin/Weimar 1970, S. 197: „Ach, liebe Her-

III. Schließlich gehe ich noch kurz auf die Vorläufer und Nachfolger beider Positionen ein, um deren historischen Ort in der Geschichte der Daniel-Interpretation zu verdeutlichen. So ist z. B. Müntzers Lehre von der Abfolge der vier Reiche, die zerschmettert werden und ein neues 1000-jähriges Reich begründen sollen, im Chiliasmus oder Millenarismus des Mittelalters vorbereitet worden, wie er im 15. Jahrhundert z. B. im sog. *Buch der hundert Kapitel* eines – wie er sich selbst nennt – „Oberrheinischen Revolutionärs" vorgetragen wird.[11] In der Nachfolge Müntzers hingegen finden wir vergleichbare Deutungsmuster des 2. und 7. Danielkapitels in der sog. Täuferbewegung des 16. Jahrhunderts, die im Verlauf jenes 16. Jahrhunderts in den unterschiedlichsten Gruppierungen und in verschiedenen Versuchen einer praktischen Umsetzung ihrer Lehre, bis hin zum sog. Täuferreich von Münster, zu Tage tritt und sich als Anbruch des neuen Reiches feiert oder – im Gegenteil – als Beginn der Herrschaft des Antichrist verteufelt wird:[12] eine radikale Polarisierung, die bereits mit Müntzers Predigten und Schriften begonnen hatte. Auf der anderen Seite finden wir vor und nach der Reformation Deutungen des Danielbuchs, die einerseits die Lehre von der Geschichte als einer Abfolge von Herrschaften oder einer *translatio imperii* in den Mittelpunkt stellen,[13] andererseits die Daniel-Visionen und Daniel-Erzählungen als „exempla salutis", d. h. als „Erfahrungen des göttlichen Beistandes im Augenblick der größten Not"[14] verstanden. Dabei wird Daniel, der Jude in der Deportation, zum Vorbild rechten Glaubens und gottgefälligen Lebens gerade auch in den Nöten der eigenen Gegenwart, und dies in

ren, wie hubsch wird der Herr do unter die alten Töpf schmeißen mit einer eisern Stangen (Ps. 2). Darum, ihr allerteursten liebsten Regenten, lernt euer Urteil recht aus dem Munde Gottes und laßt euch (durch) eure heuchlisch Pfaffen nit verführen und mit gedichter Geduld und Gute aufhalten. Dann der Stein, ahn Hände vom Berge gerissen, ist groß worden. Die armen Laien und Baurn sehn ihn viel schärfer an dann ihr."

11 Das Buch der hundert Kapitel und der vierzig Statuten des sog. Oberrheinischen Revolutionärs. Hrsg. von Annelore Franke, mit einer historischen Analyse von Gerhard Zschäbitz. Berlin 1967, S. 163–533. Vgl. dazu Tilman Struve: Oberrheinischer Revolutionär. In: Die deutsche Literatur des Mittelalters. Verfasserlexikon. Bd. 7 (1989), Sp. 8–11 und Ferdinand Seibt: Utopica. Modelle totaler Sozialplanung. Düsseldorf 1972, S. 48–70.

12 Zur Täuferbewegung des 16. Jahrhunderts vgl. Cohn: Das neue irdische Paradies [wie Anm. 8], Kap. XIII (= Das Tausendjährige Reich allgemeiner Gleichheit. Dritter Teil), S. 278–310. Zu den Antichrist-Ängsten und -Phantasien des Spätmittelalters vgl. Werner Röcke: Utopie und Anti-Utopie in der Literatur des 16. Jahrhunderts. In: Paragrana. Internationale Zeitschrift für Historische Anthropologie 7 (1998), H. 2, S. 122–139, hier: S. 129–133 (Kap.: Der Antichrist und das Ende von Schöpfung und Geschichte) sowie Art.: Antichrist. In: Lexikon des Mittelalters [wie Anm. 4], Bd. 1 (1980), Sp. 703–708.

13 Vgl. dazu die Literaturangaben in Anm. 4.

14 Goez: Danielrezeption [wie Anm. 7], S. 178.

einer Gewichtung des Textes, die der Müntzers und des spätmittel-
alterlichen Chiliasmus[15] diametral entgegengesetzt ist. Beispiele für diese
Deutung des Danielbuchs im Mittelalter finden sich viele; ich verweise
nur auf die sog. *Historia Danielis*, eine weit verbreitete Sammlung von
Predigten über das Danielbuch, von 1462, in denen das Leben Daniels
als Exempel von Glaubensstärke und göttlicher Hilfe in größter Not im
Mittelpunkt steht.[16] Beispiele dafür sind in der kollektiven Erinnerung
bis heute mehr oder weniger präsent: so die bekannten Erzählungen von
Daniel und seinen beiden Freunden im Feuerofen, in dem sie verbren-
nen sollen, weil sie sich weigern, das goldene Bild Nebukadnezars anzu-
beten (Dan 3), oder von Daniel in der Löwengrube (Dan 6), in die ihn
König Darius hat werfen lassen, weil er seinen Gott Jahwe und nicht
König Darius anbetet. In beiden Fällen wird Daniel von Gott gerettet.
Und beide Erzählungen haben das Bild Daniels in Theologie, Literatur
und bildender Kunst des Mittelalters maßgeblich geprägt.[17] Luther
nimmt diese Tradition auf, nutzt sie zugleich aber auch, um seine Vorstel-
lungen von Staat und Obrigkeit, von den Aufgaben der Fürsten und der
Untertanen weiterzudenken, wie er sie bereits in seiner Schrift *Von der
Freiheit eines Christenmenschen* (1520)[18] und dann auch in Reaktion auf
Müntzer und den Bauernkrieg formuliert hatte.[19]

15 Der Begriff ‚Chiliasmus' bezeichnet die Vorstellung einer 1000 (griech. *chilia*) Jahre
 umfassenden Zeitspanne unmittelbar vor dem letzten Gericht und dem Ende der
 Welt. Dabei handelt es sich um eine aus der jüdischen Apokalyptik stammende Kon-
 zeption der Weltgeschichte, die ganz unterschiedlich verstanden werden konnte: sei es
 als noch bevorstehende oder bereits angebrochene Zeit, als Zeit des Heils oder aber
 der Entfesselung böser Mächte, als Zeit der Erwartung einer vollkommenen Erlösung
 o. ä. Ausführlicher dazu vgl. den Sammel-Artikel *Chiliasmus*. In: Religion in Ge-
 schichte und Gegenwart. Handwörterbuch für Theologie und Religionswissenschaft.
 4. Auflage. Hrsg. von Hans Dieter Betz/Don S. Browning, Bernd Janowski, Eberhard
 Jüngel. Bd. 2. Tübingen 1999, Sp. 136–144; im Folgenden zit. als RGG 4.
16 Historia Danielis. Bamberg 1462. Der Text war in der Frühen Neuzeit weit verbreitet.
 Vgl. dazu die Ausgabe Wolfenbüttel 1625: Historia Danielis oder Richtige und einfel-
 tige Erklärung der ersten sechs Capitel des Hocherleuchten Propheten Daniels. In:
 XLVIII Predigten angestellet und Göttlicher Majestet zu Ehren/der betrübten
 Christlichen Kirchen vnnd an derselben gleubigen Gliedmassen zu sonderbarem
 Trost vnd Unterricht/in diesen letzten schwierigen vnd gefehrlichen Zeiten […].
 Wolfenbüttel 1625 (ganz ähnlich auch schon Johann Schotten: Historia Danielis
 Prophetæ obiecti leonibus, & diuinitus præter omnium spem ex ærumnis liberati, car-
 mine Graeco reddita per Iohannem Schottenium [Schotten]. Heiligenstadiensem 1574.
17 Für einen Überblick über die Darstellungen der bildenden Kunst vgl. Art.: Daniel. In:
 LCI [wie Anm. 2], Bd. 1, Sp. 469–473.
18 Martin Luther: Von der Freiheit eines Christenmenschen. In: Martin Luther: Ausge-
 wählte Schriften. Hrsg. von Karin Bornkamm und Gerhard Ebeling. Bd. 1. Frankfurt
 a. M. 1990, S. 238–263.
19 So z. B. in den Schriften *Eine treue Vermahnung Martin Luthers an alle Christen, sich zu hü-
 ten vor Aufruhr und Empörung* (1522); *Von weltlicher Obrigkeit, wieweit man ihr Gehorsam*

Zunächst aber zu Müntzer, der die deutlichste Gegenposition gegen diese traditionelle Danieldeutung formuliert und damit selbst Geschichte geschrieben hat: bis hin zu seiner Mythisierung als Heros der sog. Frühbürgerlichen Revolution in der Geschichtsschreibung der DDR.[20]

I. Geist-Theologie und Reich der Auserwählten. Müntzers Deutung von Daniel Kap. 2

Am 13. Juli 1524 kam es im kurfürstlich-sächsischen Schloss zu Allstedt, im westlichen Sachsen-Anhalt, nahe Sangerhausen gelegen, zu einer bemerkenswerten Begegnung: Da der Pfarrer Thomas Müntzer seine Pfarrstelle in Allstedt ohne kurfürstliche Bestätigung übernommen hatte, wird er von Herzog Johann, dem Bruder und Mitregenten des Kurfürsten Friedrichs des Weisen, zu einer ‚Probepredigt' in das Allstedter Schloss bestellt. Müntzer hält seine Predigt am 13. Juli vor Herzog Johann, dessen Sohn und späteren Kurfürsten Johann Friedrich, und hohen Verwaltungsbeamten, d. h. vor der Führungsspitze des Kurfürstentums Sachsen, im frühen 16. Jahrhundert eines der politisch führenden Territorien des deutschen Reiches.

Müntzers Predigttext ist „der ander Unterschied Danielis des Propheten", also das zweite Kapitel des Buches Daniel, das noch im dreiteiligen jüdischen Kanon der Bibel neben den Büchern der Tora und der Propheten zu den sog. Schriften (hebr.: *ketuvim*) gezählt worden war, in der griechischen Septuaginta und der lateinischen Vulgata hingegen zu den Büchern der Propheten (hebr.: *nevi'im*).[21] Dieser Kategorisierung des Buches als Prophetenbuch folgen die Wittenberger Reformatoren noch, so zunächst auch Müntzer, der sich schon früh der Wittenberger Reformation angeschlossen und sie auf verschiedenen Pfarrstellen etwa in Zwickau und Nordhausen offensiv, ja aggressiv vertreten, häufig die Gemeinden gespalten und immer wieder seine Entlassung oder gar Vertreibung provoziert hatte. Auch in Allstedt führte seine radikale Reform von Gottesdienst und Liturgie zu Unruhe in Gemeinde und Stadt, so dass der Landesherr sich zur ‚Probepredigt' des „aufrührerischen Geists",

schuldig sei (1523); *Ein Brief an die Fürsten zu Sachsen von dem aufrührerischen Geist* (1524); *Wider die räuberischen und mörderischen Rotten der andern Bauern* (1525). (Martin Luther: Ausgewählte Schriften [wie Anm. 18]).

20 Vgl. die von einem Autorenkollektiv unter der Leitung von Adolf Laube, Max Steinmetz und Günter Vogler herausgegebene *Illustrierte Geschichte der deutschen frühbürgerlichen Revolution*, Berlin (DDR) 1974, vor allem aber die von Rainer Wohlfeil herausgegebene Dokumentation der wissenschaftlichen Kontroverse um das Konzept der frühbürgerlichen Revolution: Reformation oder frühbürgerliche Revolution. Hrsg. von Rainer Wohlfeil. München 1972.

21 John J. Collins: Daniel/Danielbuch. In: RGG4, Bd. 2, Sp. 556–559.

vor dem Luther die Fürsten zu Sachsen bereits warnte,[22] genötigt sah. Hier nun also predigt Müntzer über das zweite Kapitel des Danielbuchs, und diese Textauswahl ist alles andere als zufällig.

Es gibt wohl kein Buch des Alten und des Neuen Testaments, das seit seiner Entstehung zur Zeit intensivster Judenverfolgungen durch den Seleukidenherrscher Antiochos IV. in den Jahren 167–164 v. Chr., die dann auch zum Makkabäeraufstand führten, so intensiv, aber auch so widersprüchlich rezipiert und so entschieden als Reflexionsmedium der Vorstellungen von politischer Herrschaft und historischer Veränderung genutzt worden wäre, wie das Buch Daniel.[23] Es ist deshalb in einem dreifachen Sinn ein eminent historisches und politisches Buch.

Es erzählt erstens – im Kontext der Deportation der jüdischen Oberschicht und ihres langjährigen erzwungenen Exils in Babylon (598–539 v. Chr.) – von den Erlebnissen und Visionen des Juden Daniel, der schon 605 v. Chr. von dem babylonischen Herrscher Nebukadnezar aus Jerusalem deportiert und zusammen mit drei Freunden am babylonischen Hof erzogen wurde. Es erzählt von Daniels Fähigkeit, einen Traum Nebukadnezars nicht nur zu erkennen, sondern auch zu deuten; es erzählt von Daniels sozialem Aufstieg bei Hofe, aber auch seinem Sturz; von den drei Männern im Feuerofen; von der geheimnisvollen Schrift an der Wand von Belsazars Festmahl, die Heine zu einer seiner bekanntesten Balladen anregte; von Daniels wunderbarer Errettung aus der Löwengrube etc. Es sind Erzählungen, die in der europäischen Literatur- und Kunstgeschichte immer wieder dargestellt und bis ins 19. und 20. Jahrhundert erneuert worden sind, dabei aber ihren politischen Kern: die Gefährdungen und notwendigen Transgressionen politischer Herrschaft, die Abfolge von einer Herrscherdynastie zur nächsten, den Konflikt zwischen der Omnipotenz Gottes und dem Herrschaftsanspruch der weltlichen Macht, nie verloren haben.[24]

Die zweite historische und politische Ebene des Danielbuchs sehe ich in dem Umstand, dass diese Erzählfolge, die in der Zeit der jüdischen Deportation des 6. Jahrhunderts v. Chr. situiert ist und zur Zeit der antijüdischen Verfolgungen im 2. Jahrhundert v. Chr. dazu diente, das Selbstverständnis der Juden zu stärken und ihnen die Hilfe ihres Gottes Jahwe auch in der schlimmsten Erniedrigung vor Augen zu führen. Gott, nicht die Könige Nebukadnezar, Belsazar oder Darius, so lautet wohl eine der Botschaften des Danielbuchs, ist der Herr der Geschichte, der

22 Vgl. dazu Martin Luther: *Ein Brief an die Fürsten zu Sachsen von dem aufrührerischen Geist* (1524) [wie Anm. 19].

23 Otto Eissfeldt: Einleitung in das Alte Testament. Tübingen ³1964, S. 693–718.

24 Art. Daniel. In: LCI, Bd. 1, Sp. 469–473; Enzyklopädie des Märchens, Bd. 3 (1981), Sp. 284–287.

seine Herrschaft, wie nicht zuletzt im Traum Nebukadnezars aufgezeigt, antreten wird. Diese prophetische Dimension des Danielbuchs ist bereits im jüdischen und frühchristlichen Denken, dann vor allem aber im Mittelalter apokalyptisch gelesen worden, und d. h. als Offenbarungshinweis auf einen nahe bevorstehenden radikalen Wandel, auf den Anbruch eines neuen Reichs, aber auch auf das drohende Strafgericht Gottes.

Insofern sehe ich die dritte historische und politische Ebene des Danielbuchs darin, dass es nicht nur von Geschichte erzählt oder selbst in einer politisch hochbrisanten Situation entstanden ist, sondern dass es spätere Epochen dazu in die Lage versetzte, sich mittels der Lektüre und Deutung des Danielbuchs Klarheit über ihr historisches und politisches Selbstverständnis, über ihr Bild von Geschichte und Gesellschaft, über die Abfolge des historischen Prozesses sowie die Möglichkeit historischer und gesellschaftlicher Veränderungen zu verschaffen. Das Danielbuch, so lautet meine erste Zwischenthese, ist in Mittelalter und Früher Neuzeit ein wichtiges, wenn nicht das wichtigste Medium politischer Selbstpositionierung und Selbstverständigung.[25]

Einerseits ist es Objekt von Wissen, da es seit dem spätantiken Christentum, so z. B. in dem für das ganze Mittelalter maßgeblichen Kommentar des Kirchenvaters Hieronymus,[26] in zahllosen Kommentaren historisch, literarisch und theologisch erschlossen wird. Es ist aber andererseits auch Ausdruck der Gewissheit, dass Gott der Herr der Geschichte ist und deshalb geschichtlich handelt, dass dieses Handeln aber von den Menschen auch erkannt und verstanden werden muss. Thomas Müntzer hat seine Deutung von Daniel 2 auf diesen Grundgedanken, dass Gott in der Geschichte zwar spricht, aber auch gehört werden muss, aufgebaut und zum Ausgangspunkt einer Geist-Theologie und einer Theologie des politischen Handelns gemacht, die er in seiner Fürstenpredigt am präzisesten zum Ausdruck gebracht hat.[27] Gerade am Beispiel von Müntzers Fürstenpredigt also wird deutlich, in welchem Ausmaß das alttestamentliche Danielbuch zur Selbstartikulation und theoretischen Selbstvergewisserung seiner Interpreten verhelfen, dabei aber natürlich selbst auch verändert werden konnte.

25 Ausführlich dazu Delgado/Koch/Marsch: Europa [wie Anm. 5], S. 11 ff.
26 Hieronymus: Commentariorum in Danielem Prophetam ad Pammachium et Marcellam (= Migne Patrologia Latina 25, S. 617 ff.).
27 Vgl. Müntzer: Die Fürstenpredigt [wie Anm. 10]. Zu Müntzers Geisttheologie, die er scharf gegen Luthers Worttheologie absetzt, vgl. vor allem seine *Hochverursachte Schutzrede und Antwort wider das geistlose, sanftlebende Fleisch zu Wittenberg, welches mit verkehrter Weise durch den Diebstahl der Heiligen Schrift die erbärmliche Christenheit also ganz jämmerlichen besudelt hat.* In: Hutten-Müntzer-Luther [wie Anm. 10], S. 240–262.

Dieser doppelte Prozess der Selbstpositionierung Müntzers in Ausei-
nandersetzung mit dem Buch Daniel, das durch seine Deutung eine
Transformation durchläuft, steht im Folgenden im Mittelpunkt.

Wie also – das scheint mir die Kernfrage von Müntzers Fürstenpre-
digt zu sein – ist Gottes Offenbarung zu vernehmen? Müntzer geht – wie
Luther – davon aus, dass die Kirche Christi von innen her verdorben
und verfault, ja durch „reißende Wölfe verwüstet ist",[28] die er vor allem
unter den Dienern der Kirche, also den Klerikern und Geistlichen, aus-
macht: Gerade sie hätten den Weingarten Gottes (Ps 80) und den Samen,
den Der Herr in die Herzen gesät habe, nicht gepflegt, sondern das „Un-
kraut", d. h. die Schadensabsicht der Gottlosen,[29] kräftig einreißen las-
sen, so dass Christus, „der zarte Sohn Gottes, vor den großen Titeln und
Namen dieser Welt scheinet wie ein Hanfpotze [Vogelscheuche] oder
gemalts Männlin",[30] „da die armen Bauren vor schmatzen".[31]

Müntzers Ausgangspunkt also ist durchaus reformatorisch: Ebenso
wie für Luther ist auch für ihn unerträglich, dass Christus „so jämmerlich
verspottet wird mit dem teuflischen Meßhalten, mit abgöttischem Pre-
digen, Gebärden und Leben und doch darnoch nit anders do ist dann
ein eitel hölzener Herrgott"[32] und ein „Fußhader [Lumpen] der ganzen
Welt".[33] Diese Bilder, diese Schärfe der antiklerikalen und vor allem anti-
katholischen Polemik entstammen dem sprachlichen Arsenal der frühen
Reformation. Sie reißen den Gegensatz zwischen christlichem Anspruch,
Kult und Machtgebaren der Papstkirche auf; sie „protestieren" – wie die
Protestanten insgesamt – gegen die Deformation der christlichen Ver-
kündigung durch Ritus und Reichtum, wollen diese Verkündigung selbst
also wieder zu Gehör bringen.

Doch wie ist Gottes Offenbarung zu hören, wo und wie äußert sie
sich und wie kann der einzelne Gläubige sie vernehmen? Die Antwort
auf diese Frage markiert die Bruchlinie zwischen Luther und seinem
Kreis auf der einen und Müntzer auf der anderen Seite, die sich in der
Folgezeit, aber – so meine ich – von hier ausgehend bis zur offenen
Feindschaft vertiefen wird. Doch warum dieser Hass, der sich keines-
wegs nur auf verbale Invektiven Müntzers gegen Luther, wie „Doktor
Lügner"[34], „geistloses, sanftlebendes Fleisch zu Wittenberg"[35], „Bruder

28 Müntzer: Fürstenpredigt [wie Anm. 10], S. 181.
29 Müntzer: Fürstenpredigt [wie Anm. 10], S. 182.
30 Müntzer: Fürstenpredigt [wie Anm. 10], S. 183.
31 Müntzer: Fürstenpredigt [wie Anm. 10], S. 184.
32 Müntzer: Fürstenpredigt [wie Anm. 10], S. 184.
33 Müntzer: Fürstenpredigt [wie Anm. 10], S. 185.
34 Müntzer: Hochverursachte Schutzrede [wie Anm. 27], S. 240.
35 Müntzer: Hochverursachte Schutzrede [wie Anm. 27], S. 240.

Mastschwein"[36] u. ä. beschränkt, sondern auch zu Luthers Appell an die sächsischen Fürsten führt, Aufrührer wie Müntzer hart zu bestrafen, zumindest aber des Landes zu verweisen?[37]

Eine mögliche Antwort sehe ich in Müntzers Deutung von Daniel Kap. 2. Es beginnt damit, dass der babylonische König Nebukadnezar seine – wie es im alttestamentlichen Text heißt – „Gelehrten und Beschwörer, Zauberer und Chaldäer" (Dan 2,2), d. h. berufliche Sterndeuter, auffordert, ihm seinen Traum zu weissagen und zu deuten, was diese aber, anders als Daniel, nicht vermögen. Müntzer nun bezeichnet diese Wahrsager als „Klüglinge"[38] und „Schriftgelehrte [...], die do offentlich die Offenbarung Gottes leugnen. Und fallen doch dem Heiligen Geist in sein Handwerk, wollen alle Welt unterrichten, und was ihrem unerfahrnen Verstande nit gemäß ist, das muß ihn' alsbald vom Teufel sein".[39] Wer ist damit gemeint und wie ist dieser intellektuellenfeindliche Furor zu verstehen?

Offensichtlich, so verstehe ich diese Stelle, sieht Müntzer in den Wahrsagern aus Daniel Kap. 2 die Wittenberger „Schriftgelehrten" seiner Zeit, welche einen Zugang zur Offenbarung Gottes ausschließlich vermittels der Schrift, also der Bibel, für möglich erachten. Müntzer hingegen hält genau dies für einen Irrglauben (= „Afterglauben"),[40] da auf diese Weise die unmittelbare Offenbarung Gottes, die er allerdings nur einem Kreis von Auserwählten gewähre, verhindert werde. Zwar geht auch Müntzer wie Luther davon aus, dass Gottes Offenbarung in Gestalt von Gottes Wort erfolgt, doch handele es sich dabei um ein „innerliche[s] Wort[e], zu hören in dem Abgrund der Seelen durch die Offenbarung Gottes. Und wilcher Mensch dieses nit gewahr und empfindlich worden ist durch das lebendige Gezeugnis Gottes [...], der weiß von Gotte nichts gründlich zu sagen, wenn er gleich hunderttausend Biblien hätt gefressen".[41] Der Hohn auf das lutherische Prinzip, dass Gottes Offenbarung ausschließlich aus der Schrift der Bibel (*sola scriptura*) er-

36 Müntzer: Fürstenpredigt [wie Anm. 10], S. 194.
37 Martin Luther: Ein Brief an die Fürsten [wie Anm. 19], S. 96: „Jetzt sei das die Summa, gnädigste Herren, daß E. F. G. sollen nicht wehren dem Amt des Wortes. Man lasse sie nur getrost und frisch predigen, was sie können und gegen wen sie wollen [...]. Wenn sie aber wollen mehr tun als mit dem Wort fechten, wollen auch mit der Faust zerstören und dreinschlagen: Da sollen E. F. G. eingreifen – es seien wir oder sie! Und es gehört ihnen geradezu das Land verboten und gesagt: Wir wollen gerne zulassen und zusehen, daß ihr mit dem Wort fechtet, damit die rechte Lehre sich als wahr erweise. Aber die Faust haltet stille – denn das ist unser Amt –, oder begebt euch zum Lande hinaus!"
38 Müntzer: Fürstenpredigt [wie Anm. 10], S. 188.
39 Müntzer: Fürstenpredigt [wie Anm. 10], S. 188.
40 Müntzer: Fürstenpredigt [wie Anm. 10], S. 189.
41 Müntzer: Fürstenpredigt [wie Anm. 10], S. 191.

folge, markiert Müntzers Gegenposition deutlich genug: Gottes Willen
erfährt der Mensch nur, wenn er Buch, Schrift und Verstand zurückstellt,
zum „innerlichen Narren"[42] wird und auf Gottes heiligen Geist lauscht.
Der aber bedient sich unterschiedlichster Medien, wie Träumen und Vi-
sionen, Wunderzeichen und Prophezeiungen, die eher im „Abgrund der
Seele" als mit den Mitteln des Verstandes zu erkennen sind. Damit aber,
und das scheint mir für Müntzers politische Konsequenzen seines geist-
theologischen Ansatzes besonders wichtig, ist jeder objektive Maßstab
für Legitimität oder Illegitimität, Recht oder Unrecht möglicher Offen-
barungen Gottes verloren gegangen. Stattdessen legt Müntzer die Ent-
scheidung darüber in die subjektiven Empfindungen jedes Einzelnen, der
sich als „auserwählten Menschen"[43] begreifen kann, wenn er denn vom
Geist Gottes ergriffen ist, daraus aber auch das Vorrecht ableitet, all jene
zu verurteilen, die nicht vom Geist ergriffen sind, nicht zu den „Auser-
wählten" zählen oder gar das Angebot ablehnen, in ihren Kreis aufge-
nommen zu werden. „Bruder Mastschwein und Bruder Sanftleben",[44]
also Luther, aber auch die sächsischen Fürsten, die Müntzer für seine
„zukünftige Reformation"[45] gewinnen will, hätten genau dies ausgeschla-
gen und sich damit der Aufgabe entzogen, die mit Nebukadnezars
Traum in Daniel Kap. 2 von Gott selbst offenbart sei. Müntzer referiert
zunächst die übliche Deutung von Nebukadnezars Traum als *translatio
imperii*[46]: Der goldene Kopf des Standbilds bezeichne das Reich zu Babel,
die silberne Brust das Reich der Perser, der Bauch aus Erz das Reich der
Griechen, die Schenkel aus Eisen das Römische Reich. Das fünfte Reich
aber, die Füße des Standbildes – und nun wird Müntzers Sprache erregt
und türmt die aggressivsten Bilder übereinander – „ist dies [Reich], das
wir vor Augen haben […] mit Kote geflickt" und zeichnet sich durch ein
ekelhaftes Gewimmel von Schlangen und Aalen, Klerus und Adel aus,
die sich miteinander „verunkeuschen".[47] Und nun erfolgt der berühmte
Appell an die Fürsten, der zugleich eine Drohung ist und sich wohl nur
aus der festen Überzeugung erklärt, von Gott selbst auserwählt zu sein.
Hier spricht einer, der sich in seiner Furchtlosigkeit und Aggressivität
– man bedenke, es handelt sich um eine ‚Probepredigt' ausschließlich vor
den Fürsten Sachsens – wohl selbst in der Rolle der alttestamentarischen
Propheten wähnt, aus denen Gott selbst spricht, und den Herrschern ihr
nahes Urteil androht:

42 Müntzer: Fürstenpredigt [wie Anm. 10], S. 190.
43 Müntzer: Fürstenpredigt [wie Anm. 10], S. 192.
44 Müntzer: Fürstenpredigt [wie Anm. 10], S. 194.
45 Müntzer: Fürstenpredigt [wie Anm. 10], S. 196.
46 Vgl. dazu die Angaben in Anm. 4.
47 Müntzer: Fürstenpredigt [wie Anm. 10], S. 196.

Ach, lieben Herren, wie hubsch wird der Herr do unter die alten Töpf schmeißen mit einer eisern Stangen (Ps 2). Darum, ihr allerteuersten liebsten Regenten, lernt euer Urteil recht aus dem Munde Gottes und laßt euch [durch] eure heuchlisch Pfaffen nit verführen und mit gedichter Geduld und Gute aufhalten. Dann der Stein, ahn Hände vom Berge gerissen, ist groß geworden. Die armen Laien und Baurn sehn ihn viel schärfer an dann ihr.[48]

Was aber heißt das? Auch Müntzer, der Auserwählte Gottes, sieht das Ende des gegenwärtigen Reiches nahen und den Anbruch eines neuen, vielleicht 1000-jährigen Reichs, das erstmals „Gottes Gerechtigkeit"[49] realisieren wird. In dieser Situation, da Gott sich als Herr der Geschichte erweist, erinnert Müntzer die Fürsten an ihre vornehmste Aufgabe, selbst das Reich Gottes zu errichten. Und erst wenn sie dieser Aufgabe nicht nachkommen, würden die Laien und Bauern an ihre Stelle treten und die Gottlosen nicht nur vertreiben, sondern auch vernichten. Müntzers Fürstenpredigt mündet in eine Reihe von Gewaltphantasien, die sich wohl weniger aus seinem revolutionären Elan als aus dem Umstand erklären, dass er sich seines Status als Auserwählter Gottes und als „neuer Daniel"[50] ganz gewiss ist. Denn schon das Neue Testament weiß, so Müntzer, dass „ein itzlicher Baum, der nicht gute Frucht tut, [...] soll ausgerodt werden und ins Feuer geworfen" (Joh 15,6). Dementsprechend sieht auch er – als „neuer Daniel" – seine wichtigste Aufgabe darin, das neue Reich Gottes nicht nur nicht zu verhindern, sondern selbst praktisch zu vollziehen.

Mir scheint diese performative Dimension von Müntzers Predigt besonders wichtig und darüber hinaus einen der entscheidendsten Differenzpunkte gegenüber Luthers Geschichts- und Politikverständnis zu markieren (s. u.): Der Prediger Müntzer versteht sich selbst und seine Predigt als aktiven Teil der Zeitenwende, die er anhand von Daniel Kap. 2 beschreibt. Insofern spricht er nicht nur von dem Stein, der vom Berg auf die Reiche der Welt, insbesondere das gegenwärtige Reich der „Aale" und „Schlangen"[51] stürzt und sie zermalmt, sondern ist selbst an dieser Kraft der Veränderung beteiligt; er vollzieht sie, indem er von ihr predigt. Begründet und legitimiert ist dieses Selbstverständnis Müntzers als Täter der Veränderung in seiner Gewissheit, von Gott selbst auserwählt und ermächtigt zu sein. Sie ist der Grundstock seines revolutionären Furors, sie führt ihn im weiteren Verlauf seiner Interpretation von Daniel Kap. 2 zu immer furchtbareren Sätzen, denen jede Distanz gegenüber der Gewalt, die er herbeipredigt, abhanden gekommen ist.

48 Müntzer: Fürstenpredigt [wie Anm. 10], S. 197.
49 Müntzer: Fürstenpredigt [wie Anm. 10], S. 197.
50 Müntzer: Fürstenpredigt [wie Anm. 10], S. 198.
51 Müntzer: Fürstenpredigt [wie Anm. 10], S. 196.

Das betrifft zunächst all jene, die dem Anbruch des neuen Reiches
entgegenstehen und deshalb ihr Lebensrecht verwirkt haben, dann aber
auch alle „Gottlosen", über die allein die „Auserwählten" zu richten
befugt sind: „Drum lasset die Ubeltäter nit länger leben, die uns von
Gott abwenden (5.Mos 13). Dann ein gottloser Mensch hat kein Recht
zu leben, wo er die Frummen verhindert".[52] Oder noch schärfer poin-
tiert: „Dann die Gottlosen haben kein Recht zu leben, allein was ihn die
Auserwählten wollen günnen".[53]

Diese gnadenlose Selbstgerechtigkeit, die sich zum Maßstab des
Lebensrechts anderer macht und dabei auch über Leichen geht, erklärt
sich, so meine These, aus der Unmittelbarkeit von Müntzers Got-
teserfahrung und der daraus resultierenden subjektiven Gewissheit, von
Gott erwählt zu sein. Beklemmend ist diese Gewissheit, weil sie notwen-
digerweise immer Recht hat und keinerlei Rücksichten kennt: sei es auf
andere Menschen, sei es auf sich selbst. Nur so ist wohl zu erklären, dass
Müntzer sogar angesichts der sächsischen Fürsten, vor denen er predigt,
die politischen Konsequenzen seines Aufrufs zur Gewalt nicht ausspart:
zwar sei den Fürsten das Schwert verliehen, um „die Gottlosen zu vertil-
gen [...]. Wo sie aber das nicht tun, so wird ihn' das Schwert genommen
werden".[54] Und nicht nur dies: Auch sie werden vom Stein erschlagen
werden, der vom Berge bricht; auch sie werden, sofern sie gegen die
Auserwählten „das Widerspiel treiben", ertragen müssen, „daß man sie
erwürge ohn alle Gnade".[55] Müntzer ist diesen Weg des gnadenlosen
Vollzugs des neuen Reichs, dessen Notwendigkeit er aus Daniel Kap. 2
herausgelesen hat, ohne Rücksicht auf sich und andere zu Ende gegangen.

Martin Luther hingegen hat vor diesen Konsequenzen der Geist-
Theologie und damit verbundenen Selbstermächtigung, insbesondere
aber auch vor den politischen Konsequenzen von Müntzers Theologie
gewarnt und die sächsischen Fürsten zum Eingreifen aufgefordert. So
vor allem in seinem *Brief an die Fürsten zu Sachsen von dem aufrührischen Geist*,
den er als Reaktion auf Müntzers Fürstenpredigt Ende Juli 1524 veröf-
fentlicht[56] und den Müntzer seinerseits mit seiner *Hochverursachten Schutz-
rede und Antwort wider das geistlose, sanftlebende Fleisch zu Wittenberg*[57] beant-
wortet.

Neben dieser Kontroverspublizistik ist für unsere Fragestellung aber
vor allem der Umstand von Interesse, dass Luther in seiner Übersetzung

52 Müntzer: Fürstenpredigt [wie Anm. 10], S. 200.
53 Müntzer: Fürstenpredigt [wie Anm. 10], S. 203.
54 Müntzer: Fürstenpredigt [wie Anm. 10], S. 202.
55 Müntzer: Fürstenpredigt [wie Anm. 10], S. 202.
56 Luther: Brief an die Fürsten [wie Anm. 19].
57 Müntzer: Hochverursachte Schutzrede [wie Anm. 27].

und seinem Kurzkommentar zum Danielbuch von 1530 seine Textdeutung ganz anders als Müntzer gewichtet und ganz andere Konsequenzen aus ihm zieht. Zwar erwähnt er Müntzers Fürstenpredigt kein einziges Mal. Gleichwohl wird deutlich, dass Luther ebenso wie Müntzer gerade das Danielbuch als Medium politisch-theologischer Selbstverständigung und Selbstpositionierung nutzt, gerade dieser Text des Alten Testaments also ein entscheidendes Forum der Auseinandersetzung über Fragen des historischen Wandels und der Rolle der Obrigkeit darstellt.

II. Den Christen ein „trostlich", den Fürsten ein „nutzlich" Buch: Luthers Daniel-Übersetzung von 1530

Auch Luther stellt seine Übersetzung in einen politischen Kontext. Müntzer, so hörten wir, trägt seine Deutung von Daniel Kap. 2 den regierenden Fürsten Sachsens: Herzog Johann und dessen Sohn Johann Friedrich, in seiner Allstedter ,Probepredigt' vor. Sechs Jahre später – Müntzer ist inzwischen nach der Schlacht von Frankenhausen hingerichtet worden – widmet Luther diesem Johann Friedrich seine Übersetzung des Danielbuchs als eines „königlichen und fürstlichen Buchs"[58]. Es ist das einzige Mal, dass Luther einen Teil seiner Bibelübersetzung einer bestimmten Person gewidmet hat; es scheint ihm wichtig gewesen zu sein.

Doch warum ein „königliches und fürstliches Buch", nachdem Müntzer aus Daniel 2 die Drohung herausgelesen hatte, dass den Fürsten ihre Gewalt genommen und sie sogar „ohn alle Gnaden erwürgt"[59] werden könnten? Dabei geht auch Luther ebenso wie Müntzer davon aus, dass seine Gegenwart als Endzeit zu begreifen sei, doch zieht er prinzipiell andere Konsequenzen daraus als Müntzer: „Die wellt leufft vnd eilet so trefflich seer zu yhrem ende [...]", schreibt Luther, „Das Romisch reich ist am ende, Der Turcke auffs hohest komen, die pracht des Papstumbs fellet dahin, vnd knacket die wellt an allen enden fast, als wolt sie schier brechen und fallen".[60]

Da die Zeit dränge, der Jüngste Tag nahe bevorstehe und ihm, Luther, vielleicht nicht mehr genügend Zeit zur Übersetzung der ganzen Bibel bleibe, wolle er wenigstens die Übersetzung des Danielbuchs „unter die fursten werffen",[61] da an Daniels Gefährdungen im babylonischen Exil – ich erinnere an die Männer im Feuerofen, an Daniel in der

58 Luther: Widmungsbrief [wie Anm. 9], S. 382.
59 Müntzer: Fürstenpredigt [wie Anm. 10], S. 202.
60 Luther: Widmungsbrief [wie Anm. 9], S. 380.
61 Luther: Widmungsbrief [wie Anm. 9], S. 382.

Löwengrube u. a. – „ein furst lernen [könne], Gott [zu] furchten und [zu] vertrawen, Wenn er sihet und erkennet, das Gott die frumen fursten lieb hat [...] gibt yhn alles gluck vnd heil, Widderumb, das er die bosen fursten hasset, zorniglich sturtzt vnd wust mit yhn umbgehet".[62] Auch Luther sieht also durchaus die Übel der Welt, wie ungerechte Herrschaft, Gottlosigkeit und Gewalt der Fürsten, doch schließt er – ganz anders als Müntzer – den Widerstand von Menschen dagegen aus, und sei es auch, dass sie sich als Auserwählte Gottes, als seine Werkzeuge verstehen. Luther geht von der festen Überzeugung aus, dass allein Gott der Herr der Geschichte ist, dass jede Herrschaft von ihm verliehen und jede Selbstermächtigung des Menschen des Teufels ist:

> Denn hie lernt man, das kein furst sich sol auff seine eigen macht odder weisheit ver-
> lassen noch damit trotzen und pochen. Denn es stehet vnd gehet kein reich noch
> regiment, ynn menschlicher krafft odder witze, Sondern Gott ists, allein, der es gibt,
> setzt, hebt, regirt, schutzt, erhellt und auch weg nimpt [...].

Und dann folgt der m. E. entscheidende Satz: „Denn gleich wie ein Reich, nicht stehet, durch menschen krafft und witze, Also fellet es auch nicht durch menschen unkrafft und unwitze".[63] Eben diese Form der politischen Selbstermächtigung aber, ein Reich zu stürzen „durch menschen krafft und witz", ist der Kern von Müntzers Deutung von Daniel Kap. 2 gewesen, die zudem noch sozialrevolutionär gewendet wird: Die Fürsten sollten sich als Teil der „neuen Reformation" begreifen; kämen sie dem nicht nach, sollten die Laien und Bauern ihnen die Gewalt nehmen und selbst tätig werden. Müntzer hatte das aus der unmittelbaren Auserwähltheit durch Gott begründet.

Luther hingegen sieht darin, muss darin sehen, eine Infragestellung der Allmacht Gottes, der allein der Herr der Geschichte ist. Dementsprechend zieht er aus Daniels Deutung von Nebukadnezars Traum auch andere historische Konsequenzen: Das vierte, das römische Reich, „sol das letzte sein, Und niemand sol es zubrechen, on allein Christus mit seinem Reich". Es wird repräsentiert vom deutschen Kaisertum, wenn „der Türke auch da widder tobet".[64] Auf keinen Fall wird es ein fünftes, ein 1000-jähriges Reich geben, und schon gar nicht unter Mithilfe von Menschen.

Die Feindschaft, ja der Hass beider Reformatoren erklärt sich aus dem Umstand, dass diese Positionen nicht nur nicht kompatibel, sondern schlechterdings einander entgegengesetzt sind. Gleichwohl ergeben

62 Luther: Widmungsbrief [wie Anm. 9], S. 382.
63 Luther: Widmungsbrief [wie Anm. 9], S. 384.
64 Luther: Vorrede uber den Propheten Daniel (1532). In: Luther: Kritische Gesamtausgabe [wie Anm. 9], Bd. 11.2, S. 6.

sie sich aus Lektüre und Deutung desselben Buches Daniel, das Müntzer performativ liest, seine Predigt also bereits als Vollzug der „neuen Reformation" ansieht, wohingegen Luther es als Exemplum rechter Gottesfurcht und des Vertrauens auf Gott versteht. Denn – so Luther – „Gott ist abenteurlich [wunderbar, seltsam] ynn den hohen. Er machts mit konigreichen wie er wil [...], nicht wie wir odder menschen gedencken [...]."[65] Dabei ist gerade der Umstand, dass Gottes Wille nicht sichtbar oder kalkulierbar, sondern „abenteuerlich" ist, der Kern des Allmachtsanspruchs Gottes. Denn nur der Schöpfer von Welt und Geschichte weiß um ihre weitere Entwicklung. Maßt man sich an, sie selbst vorauszusehen, sie selbst handelnd voranzutreiben und neue gesellschaftliche Ordnungen zu etablieren, setzt man sich selbst an die Stelle Gottes. Luther hat diese Gefahr an Müntzers Agitation, aber auch an anderen radikalen Reformatoren seiner Zeit, gesehen und bekämpft. Sie alle lesen vor allem Daniel Kap. 2 und 7 prinzipiell anders als er, können dabei aber auch schon auf vergleichbare Deutungsansätze des Spätmittelalters zurückgreifen. Dazu noch einige abschließende Bemerkungen.

III. Die Danielprophetie und das „neue irdische Paradies"

Der englische Historiker Norman Cohn hat seine Untersuchung des revolutionären Chiliasmus oder Millinarismus unter das Thema gestellt: *The pursuit of the Millenarism* (Die Suche nach dem 1000-jährigen Reich; in der deutschen Ausgabe: *Das neue irdische Paradies*).[66] Gemeint ist damit, dass im ganzen Mittelalter Hoffnungen auf ein radikales Ende von Herrschaft und Gewalt, den Anbruch eines neuen Reiches des Friedens und der erlösten Menschheit, das von Gott selbst initiiert sein soll, aufkamen, die sich – ebenso wie dann auch Müntzer – in der Regel auch auf diese beiden Danielbücher berufen. Ebenso also, wie schon die Juden beim Aufstand der Makkabäer gegen die Seleukidenherrscher im 2. vorchristlichen Jahrhundert aus Nebukadnezars und Daniels Träumen die Zuversicht gewannen, dass ihre Zwingherren überwindbar sind, weil Gott selbst auf ihrer Seite steht,[67] legitimierten auch im Mittelalter die unterschiedlichsten Propagandisten eines künftigen Friedensreiches ihre revolutionären Hoffnungen und Phantasien im Rückgriff auf Daniel Kap. 2 und 7.

Zwar hat es daneben und weitgehend unberührt davon im ganzen Mittelalter auch eine „orthodoxe" Lektüre des Danielbuchs gegeben. Ich

65 Luther: Widmungsbrief [wie Anm. 9], S. 384.
66 Cohn: Das neue irdische Paradies [wie Anm. 8].
67 Zum historischen Kontext des Buchs Daniel vgl. Eissfeldt: Einleitung in das Alte Testament [wie Anm. 23], S. 705–708.

verweise nur auf die *Historia Danielis* von 1462,[68] die bis weit ins 17. Jahrhundert hinein immer wieder nachgedruckt und bearbeitet worden ist und – wie wir schon bei Luther sahen – den Gesichtspunkt des Trostes und des Vertrauens auf Gott in den Mittelpunkt stellt: „der betrübten Christlichen Kirchen vnnd allen derselben gleubigen Gliedmassen zu sonderbarem Trost vnd Unterricht/ in diesen letzten schwierigen und gefährlichen Zeiten [...]" (Wolfenbüttel 1625).[69] Oder es sei an die zahllosen Spruchdichtungen des Spätmittelalters erinnert, die Nebukadnezars Traum nicht revolutionär, sondern ganz im Gegenteil didaktisch-moralisch deuten: so z. B. das Standbild als Sünder, der vom Stein als Allegorie Christi vernichtet wird.[70] Seit dem 15. Jahrhundert aber verstärken sich die chiliastisch-revolutionären Deutungen des Danielbuchs, wie im *Buch der 100 Kapitel* des Oberrheinischen Revolutionärs.[71] Sie kulminieren in Müntzers Fürstenpredigt und münden in die zahlreichen Täuferbewegungen und -gruppierungen des 16. Jahrhunderts. Für sie alle gilt, dass sie das Ziel politischer Veränderungen theologisch begründen und sich selbst als Teil der Veränderung begreifen, die sie erhoffen und erzwingen wollen, sie zugleich aber mit dem direkten Auftrag Gottes legitimieren.

Ich hab deutlich zu machen versucht, dass der Fluchtpunkt von Müntzers Aufruf an die Fürsten Sachsens zu einer neuen radikalen Reformation sich aus seiner Überzeugung speist, von Gott selbst dazu auserwählt zu sein. Dementsprechend geht auch das *Buch der hundert Kapitel* des sog. *Oberrheinischen Revolutionärs* (aus der zweiten Hälfte des 15. Jahrhunderts) von einer göttlichen Inspiration aus, die allerdings vom Erzengel Michael überbracht werde: Zwar habe Gott die Menschheit wegen ihrer Sünden strafen wollen, doch habe er sein Strafgericht aufgescho-

68 Historia Danielis [wie Anm. 16].
69 Historia Danielis [wie Anm. 16].
70 Vgl. dazu das Repertorium der Sangssprüche und Meisterlieder des 12. bis 18. Jahrhunderts. Hrsg. von Horst Brunner u. a. Tübingen 2002 (Register zum Katalog der Texte; Stichwörter/ bearb. von Horst Brunner), S. 314: Rumelant z. B., ein Dichter von Sangssprüchen und Minneliedern aus der 2. Hälfte des 13. Jahrhunderts, legt in Ton IV Nebukadnezars Traum allegorisch auf den Sünder und seine Bestrafung aus: „Das Standbild bezeichnet den Sünder, der sich im Lauf seines Lebens immer weiter von der Reinheit des Getauften entfernt, der Berg Maria und der Stein, der davon herunterbricht und das Standbild zerstört, Christus". (Vergleichbar damit auch Hans von Maincz, S/515a; Hans Sachs, S/1318b. Darüber hinaus vgl. noch die um 1331 entstandene Deutschordensdichtung: Daniel. Die poetische Bearbeitung des Buchs Daniel aus der Stuttgarter Handschrift. Hrsg. von Arthur Hübner. Berlin 1911, deren Anonymus das Danielbuch als „eifender Sitten- und Zeitrichter" bearbeitet (Vgl. Günther Jungbluth: Daniel. In: Die deutsche Literatur des Mittelalters [wie Anm. 11], Bd. 2 [1980], S. 43).
71 Das Buch der hundert Kapitel [wie Anm. 11].

ben, um den Menschen Gelegenheit zu geben, sich zu bessern. Das aber solle durch eine fromme Laienvereinigung bewirkt werden, deren Mitglieder durch ein gelbes Kreuz gekennzeichnet seien und in Kürze von einem Endzeitkaiser aus dem Schwarzwald in das 1000-jährige Friedensreich geführt werden:

> Er wirt tusend jor regiren, guott gesetz machen, sim folck werden die himel vffgethon [...] er wirt kumen in einem wisen kleit wie der schne, mit wisen horen, und sin stuol wirt sin wie ein fur, und tusendmoltusend und zechenmolhunderttusend werden im byston, wan er wirt die gerechtikeit handhaben [...].[72]

Die Bezüge zu Daniels Traumbild in Daniel Kap. 7 sind hier unüberhörbar.[73] Eine Vorausdeutung auf Müntzers Fürstenpredigt sehe ich dann vor allem in der Überzeugung, dass auch hier der Übergang in das 1000-jährige Friedensreich durch aggressivste Gewaltphantasien gekennzeichnet ist. Denn dem künftigen Friedenskaiser und seinen Auserwählten vom gelben Kreuz ist zunächst einmal aufgegeben, die Sünder auszumerzen, die Welt zu reinigen und – diese politische Dimension wird im Verlauf des Textes immer mehr verstärkt – ein Weltreich der Sündlosigkeit zu errichten. Der Weg dorthin führt allerdings durch Ströme von Blut, durch Mord und Totschlag, die aufgrund ihres hehren Ziels eo ipso gerechtfertigt sind: „Wer der ist, der ein bosen schlecht [...], schlecht er in ze todt, er wirdt genant ein diener gottes".[74] Erst auf dieser Grundlage erträumt der „Oberrheinische Revolutionär" seine Hoffnung, „die gantze welt [zu] reguleren [und] mit herßkraft von octident in orient" „bald bluot fur win [zu] trinken".[75]

Auch in diesem Fall ist – ähnlich wie in Müntzers Fürstenpredigt – der gnadenlose Furor erschreckend, mit dem die Feinde Gottes, insbesondere die unkeuschen Priester, erwürgt, lebendig verbrannt oder mitsamt ihren Konkubinen den Türken in die Hände getrieben werden sollen, während ihre Kinder, diese Früchte des Antichrist, verhungern sollen: „vocht an [an] min priestern vnd schondt kei[ns] vom meisten bitz zuo[m] minsten, schlach sy all ze todt".[76]

72 Das Buch der hundert Kapitel [wie Anm. 11], S. 202. Vgl. dazu auch die Interpretation von Cohn: Das neue irdische Paradies [wie Anm. 8], S. 130 ff.

73 „Ich schaute: da wurden Throne aufgestellt, und ein Hochbetagter setzte sich nieder. Sein Gewand war weiss wie Schnee, und das Haar seines Hauptes rein wie Wolle; sein Thron war lodernd Flamme und die Räder daran brennendes Feuer. Ein Feuerstrom ergoss sich und ging von ihm aus. Tausendmal Tausende dienten ihm, zehntausendmal Zehntausende standen vor ihm. Das Gericht setzte sich nieder, und die Bücher wurden aufgetan." (Dan 7,9–10).

74 Das Buch der hundert Kapitel [wie Anm. 11], S. 428.

75 Das Buch der hundert Kapitel [wie Anm. 11], S. 184 u. 453.

76 Das Buch der hundert Kapitel [wie Anm. 11], S. 495.

Einen besonderen Akzent setzt der „Oberrheinische Revolutionär"
noch dadurch, dass er diese apokalyptischen Gewaltphantasien politisch
codiert: Während er die Träume Nebukadnezars und Daniels von den
vier Reichen, die zerschmettert werden, auf England, Frankreich, Spa-
nien und Italien bezieht, ist es nun der deutsche Kaiser, der das 5. Reich
begründet, das Heilige Land befreit und die „die Machmetischen"
(‚Mohammedaner‘) zerstört. So gelangte er zu der Gewalt verheißenden
Schlussfolgerung: „Vnd well sich dan nit wend lassen douffen, die sind
nit cristen noch lut der heiligen geschrift. [Lasset] sy todtschlahen, so
werden sy in yeren blut getoufft."[77]
Auf die Perspektiven dieses aggressiven christlichen Missionarismus
will ich hier nicht weiter eingehen; sie erlangen in der aktuellen Debatte
um islamischen und christlichen Fundamentalismus eine beklemmende
Aktualität. Wichtig aber scheint mir, dass im *Buch der hundert Kapitel*
ebenso wie in Müntzers Fürstenpredigt eine Synthese von Auserwählt-
heit, unmittelbarer Gottesansprache, Hass auf alles Böse und Unreine
sowie einer hemmungslosen Gewalt entworfen wird, die sich nicht zu-
letzt im Rückgriff auf Daniel Kap. 2 und 7 legitimiert.
In den Täuferbewegungen des 16. Jahrhunderts ist das Bild dann in-
sofern verschoben, als wir zwar auch hier die Überzeugung finden, die
wahren Auserwählten Gottes zu sein, denen ihre „innere Erleuchtung"
diese Gewissheit gibt.[78] Hinzu kommt auch hier die Ansicht, dass der
Anbruch des 1000-jährigen Reiches nahe bevorsteht, die nun allerdings
zu anderen Konsequenzen führt: Die Täuferbewegungen nämlich zielen
nicht auf die gewaltsame Reinigung der sündigen Welt, sondern sehen
sich ganz im Gegenteil zu brüderlicher Liebe, praktischer Mildtätigkeit
und weitgehendem Verzicht auf Privateigentum verpflichtet, erleiden ge-
rade deswegen selbst Gewalt und Verfolgung, üben aber nicht selbst
Gewalt aus. Während Müntzer und der „Oberrheinische Revolutionär"
ihre Predigten als Vollzug des revolutionären Wandels zum 1000-jähri-
gen Reich, d. h. performativ, verstehen, betrachten die Täuferbewegun-
gen ihre Verfolgungen als die Wehen, die der Geburt der neuen Zeit
vorausgehen. Sie alle stehen in der Tradition chiliastischer Geschichts-
deutung im Anschluss an Daniel Kap. 2 und 7, ziehen aber jeweils unter-
schiedliche Schlüsse daraus. Ebenso also wie wir im ganzen Mittelalter
zwischen Orthodoxie und revolutionärem Chiliasmus die unterschied-
lichsten Deutungsansätze finden, gilt diese Uneindeutigkeit des Daniel-
buchs für die chiliastischen Deutungen selbst.

77 Das Buch der hundert Kapitel [wie Anm. 11], S. 377.
78 Im Anschluss an Cohn: Das neue irdische Paradies [wie Anm. 8], S. 279.

Es ist das höchst Interessante, aber auch das Gefährliche dieses Textes, dass er die unterschiedlichsten, ja einander entgegengesetzten Deutungen ermöglicht, gerade nicht festgelegt ist oder eindeutige Sinnangebote macht. Allerdings ist Eindeutigkeit auch keine sinnvolle Forderung an heilige oder literarische Texte. Vielmehr zeigt die Faszination, die sie – im Fall des Danielbuchs bis in die jüngste Vergangenheit[79] – zu wecken vermögen, dass ihre Rezeptions- und Deutungsgeschichte für ihr historisches Verständnis unverzichtbar ist. Dabei bietet gerade die Deutung von Nebukadnezars Traum in Daniel Kap. 2 genaue Einblicke in die theologische und soziale Selbstverständigung jener, die – wie die Reformatoren und „Geistbewegten" des frühen 16. Jahrhunderts – eine definitive und allgemein anerkannte Legitimation politischen Handelns noch nicht gefunden hatten.

79 Vgl. z. B. Stefan Bodo Würffel: Reichs-Traum und Reichs-Trauma. Danielmotive in deutscher Sicht. In: Delgado/Koch/Marsch: Europa [wie Anm. 5], S. 405–425, der die Danielrezeption bis zum „Reichsmythos" der Nationalsozialisten und vergleichbare Konstrukte des 19. und 20. Jahrhunderts, aber auch bis in die späten Gedichte von Nelly Sachs (Nelly Sachs: Fahrt ins Staublose. Gedichte. Frankfurt a. M. 1988, S. 96 f. u. 205) beschreibt.

Von der Heiligen Schrift als Quelle des Wissens zur Ästhetik der Literatur (Jes 6,3; Jos 10,12–13)

Die Bibel war Gegenstand subtilster hermeneutischer Anstrengungen. Exemplarisch lassen sich einige Aspekte aus der Geschichte der Kunst der Bibelinterpretation am Beispiel zweier Stellen entwickeln, die viele Leser der Bibel heute vielleicht übersehen würden, die aber in der Geschichte der Bibelauslegung von größter Bedeutung waren: Jes 6,3 und Jos 10,12–13. Ich werde daher im Folgenden zunächst, ausgehend von Jes 6,3, den Scharfsinn und die ingeniösen Fähigkeiten demonstrieren, den die Bibelleser des Mittelalters und der Frühen Neuzeit bei der Harmonisierung einer textuellen ‚Oberfläche' und deren ‚Tiefen' aufgewendet haben. Dabei zeigt sich zugleich, dass nur vor dem Hintergrund der oftmals vernachlässigten Doppelfunktion der Bibel als Gegenstand verstehender, hermeneutischer Bemühungen und als Grundlage für den Beweis bestimmter Glaubenswahrheiten die Geschichte der ‚Lesarten' der Bibel angemessen rekonstruiert werden kann. Fragen nach der Beweiskraft der ‚Oberfläche' oder der ‚Tiefe', nach der Zulässigkeit der Konstruktion von Implikationen des biblischen Textes oder nach der Tauglichkeit des Verstandenen für das Beweisen und schließlich auch nach dem Verhältnis der nichtbiblischen Beweismittel zu den biblischen Beweismitteln werden u. a. in diesem Zusammenhang diskutiert.

Auf diese Weise zeigt die Geschichte des Umgangs mit Jes 6,3 zunächst, auf welch virtuose Weise die angenommene Vollkommenheit der Bibel dargelegt wurde. Weiterhin kann man sehen, wie der Umgang mit den zugrunde liegenden Problemen sich insbesondere im 18. Jahrhundert verändert: In gewisser Weise verzichtet man auf bestimmte Formen der Autoritätszuweisung und ‚vermenschlicht' Teile der Bibel. Gerade dadurch aber gewinnt das ‚Buch der Bücher' neue Qualitäten hinzu, und zwar auf dem Umweg über neue Vorstellungen dichterischer Qualität, die sich u. a. in der ‚Ästhetik' der Aufklärung entwickeln. Jos 10,12–13 ist für diese Poetisierung der Bibel einschlägig. Dabei erkannte man der biblischen Wahrheit in ihrer bestimmten Form neuerlich ein Eigenrecht

zu, ein Eigenrecht allerdings, dass sie nun mit anderen Texten teilen muss: mit literarischen Kunstwerken.

I. Voraussetzungen

Wenn man bei der ersten im Titel angegebenen Stelle nachsieht, dann findet sich bei Jesaja 6,3 ein *Heilig, heilig, heilig*, in der Vulgata ein *Sanctus, sanctus, sanctus*, und vielleicht ist man ein wenig verrätselt, was sich zu einer solchen Stelle sagen lässt und vor allem, in welcher Hinsicht sie exemplarisch ist. Der erste Eindruck hätte auch nicht wirklich getäuscht, denn es gibt tatsächlich nicht viel, was sich über die Stelle näherhin sagen ließe. Daran ändert sich auch dann nichts, wenn man ihren Ko-Text berücksichtigt – zumindest lässt sich über den Jesaja-Passus nichts sagen, was ihn in besonderer Weise hervorheben würde. Anders sieht es aus, wenn man diese Stelle kontextualisiert. Den für das Jesaja-Buch entscheidenden Kontext bildet die Bibel, vor allem ist es der Umgang, den die Christen zumindest lange Zeit mit diesem Buch gepflegt haben. Aufgrund dieses Umgangs lässt sich die (hebräische) Bibel denn auch nicht unabhängig sehen von dem zweiten Buch, dem des Neuen Testaments. Beide galten für die Christen als *Einheit*, so dass das Neue Testament für unsere Stelle ebenso Berücksichtigung finden konnte wie Teile des Alten. Die rechtfertigende Annahme dafür, beide Bücher wie ein einziges Buch zu behandeln, lag sowohl im gemeinsamen Gegenstand als auch in der gemeinsamen Autorschaft: Gegenstand wie Autor sei ein und derselbe ‚Gott‘. Nun verbergen solche Formulierungen das eigentlich Spannende, denn in der Einheit hatte man zugleich einen wesentlichen Unterschied zu sehen: Der ‚Gott‘ des Alten Testaments unterscheidet sich von dem des Neuen, und so tun es auch die beiden Testamente hinsichtlich zentraler Aspekte.

Es gibt zahlreiche Relationierungen, mit denen beides gelingt: übergreifende Einheit zu stiften und spezifische Unähnlichkeit zu bewahren. Obwohl eine der wichtigsten Relationierungen unter der speziellen Bezeichnung *Typologie (figura, umbra, imago)* lief, konnte sie gleichwohl unterschiedlich bestimmt sein, etwa nach der Beziehung von Verheißung und Erfüllung. Freilich ist allen näheren Bestimmungen eine Form zeitlicher Abfolge wie der Steigerung gemeinsam. Ihren Hintergrund bildete nicht allein die Maxime, dass sich alles Wahre des Alten Testaments im Neuen finde, sondern, dass sich alles Wahre des Neuen im Alten finden lasse. Wichtig ist ein Zusatz, der die Unähnlichkeit allgemein spezifiziert: Im Alten Testament ist das Wissen verborgen, allgemein gesagt im *sensus implicitus*, im Neuen hingegen offen, manifest, im *sensus explicitus*. Nicht selten geht das einher mit der Annahme, dass das, was die Propheten des Alten

Testaments gesagt haben, sie selbst nicht vollständig verstanden hätten. Ein volles Verständnis ihrer Rede sei erst nach den Ereignissen möglich, die sich im Neuen Testament niedergelegt finden, also erst nach der Erfüllung ihrer Prophezeiungen.[1]

Noch komplexer wird das durch eine Reihe weiterer Relationen, an denen sich der Umgang mit der Heiligen Schrift ausrichtete. Eine einzige will ich wenigstens erwähnen: Es sind ihre Autorschaftsverhältnisse. Sie hat faktisch einen Hauptautor und mehrere Nebenautoren. Auch hierbei entsteht das Problem, Einheit zu stiften in der Vielfalt.[2] Nun ist die Wahrnehmung von Zügen unterschiedlicher Stile des Sprachgebrauchs zwar eine Funktion sprachlichen Wissens, aber nicht allein. Dass in den Texten, die unter dem Namen der Bibel überliefert sind, ein Johannes anders schreibt als ein Paulus und dieser anders als ein Petrus, war bei entsprechenden Sprachkenntnissen, wenn man so will, eine Tatsache. Schon den Kirchenvätern galten stilistische Unähnlichkeiten als Grund, an der Echtheit von Schriften zu zweifeln. Obwohl entsprechende sprachliche Kenntnisse im Mittelalter weniger ausgeprägt waren, änderte sich das im Humanismus und vor allem nach der Reformation, dann allerdings nachhaltig. Wichtiger als diese Tatsache selbst war die Beantwortung der Frage, weshalb solche stilistischen Unterschiede bei Gottes Wort vorkommen – also: welchem Zweck sie dienen und wie sie zu bewerten sind.

Oft wird zwischen diesen beiden Fragen, der sprachlichen Sachfrage nach den stilistischen Eigentümlichkeiten und der ihrer Bewertung oder ihrer Erklärung, nicht unterschieden. Im Blick auf das 17. Jahrhundert mündet das immer wieder in die in Niedergangsmetaphorik gekleidete Verständnislosigkeit dafür, dass der (lutherischen) Hochorthodoxie (aber nicht allein ihr) als Folge der strengeren Annahme der Verbalinspiration diese Unterschiede nur als ‚Oberflächenphänome' gelten konnten. Doch unterläuft das immer wieder die gegebenen epistemischen Situationen: Entscheidend war nicht die Sachfrage nach den stilistischen Eigentümlichkeiten, bei der weitgehender Konsens bestand, auch wenn man immer wieder Neues zu entdecken vermochte, sondern die Frage ihrer Wertung und Erklärung. Dass die Heilige Schrift (sprachliche) *vitia* aller Art aufweise, ist denn auch im Mittelalter nicht verborgen geblieben, aber die *Erklärungen* reichten von der Annahme, dass die sich in der Heiligen Schrift kundtuende Sprache des Herrn nicht an den aus den (heid-

1 Hierzu auch Lutz Danneberg: Besserverstehen. Zur Analyse und Entstehung einer hermeneutischen Maxime. In: Fotis Jannidis u. a. (Hrsg.): Regeln der Bedeutung. Zur Theorie der Bedeutung literarischer Texte. Berlin/New York 2003, S. 644–711

2 Vgl. auch Lutz Danneberg: Zum Autorkonstrukt und zu einem methodologischen Konzept der Autorintention. In: Fotis Jannidis u. a. (Hrsg.): Rückkehr des Autors. Zur Erneuerung eines umstrittenen Begriffs. Tübingen 1999, S. 77–105.

nischen) Schriftstellern gezogenen (grammatischen, logischen oder rhe-
torischen) Regeln zu messen sei,[3] bis zu der, dass der Abglanz der *perfectio*
ihres Gehalts die sprachliche *deformitas* der Heiligen Schrift unendlich
überstrahle. Doch erst vor dem Hintergrund dieser anhaltenden Kontro-
versen sind so apodiktische, keinen Einzelfall darstellende Formulierun-
gen wie die des David Hollatz (1648–1713) zu verstehen.[4]

Noch bis ins 18. Jahrhundert konnte man sich mit Hinweisen auf sol-
che stilistischen Eigentümlichkeiten, wenn sie dem göttlichen Autor als
nicht schicklich erschienen, schwer tun. Die von Matthias Flacius Illyricus
(Matias Vlacic 1520–1575) schon in seiner *Clavis Scripturae* in origineller
Weise erörterten Fragen nach stilistischen Eigentümlichkeiten des Neuen
Testaments hat im 17. Jahrhundert erst wieder Johannes Olearius d. J.
(1639–1713) ‚schulgerecht' behandelt.[5] Ingeniöse Anstrengungen wurden
unternommen, um Konflikte zwischen bestimmten Eigenschaften der
textuellen ‚Oberfläche' und dem aufzulösen, was dem göttlichen Autor
des Textes geziemt. Dasselbe Jahrhundert bricht mit solchen Vorstellun-
gen. Proportional zur Zunahme des menschlichen Anteils bei der Entste-
hung der Heiligen Schrift wird ihre ‚deformierte' und ‚hässliche' Gestalt
sichtbar. Ebenso wie die Heilige Schrift solche auf Wertungsgrundlage
basierenden Eigenschaften verliert, gewinnen andere (menschliche) Texte
sie hinzu: Das sind dann die an der ‚Oberfläche' ebenfalls unsichtbaren
Makroeigenschaften, in denen man ‚ästhetische Eigenschaften' zu sehen

3 Nur ein einziges Beispiel dafür, dass die *grammatica profana* als ein nur eingeschränkt
 taugliches Mittel zur Ermittlung der heiligen Bedeutung gesehen wurde, die sich auch
 contra grammaticam ausdrücken könne: Agobard von Lyon (769–840): Liber contra ob-
 jectiones Fredigisi abbatis. In: ders.: Opera Omnia. Paris 1874 (*PL* 104), Sp. 159–174,
 hier 7–11 (Sp. 162D–165D).

4 David Hollatz: Examen theologicum acroamaticum [...]. Stargardiae Pomeranorum
 1707 (ND Darmstadt 1971), Prolegomenon III, Q. 20 (S. 141): „Stylus sacrae scrip-
 turae, tàm Veteris, qvàm Novi Testamenti est gravis & dignus Majestate divina, nullo
 vitio Grammatico, nullo Barbarismo aut Soloecismo foedatus."

5 Vgl. Johannes Olearius: De Stylo Novi Testamenti Tractatus Philologico-Theologicus
 [1677]. Lipsiae 1699, dort insbes. in der *sectio didacticae*. Bei der Bewertungsfrage weist er
 in der *sectio polemica* am Beispiel von Barbarismen und Solözismen jede Beeinträchtigung
 der *Würde* der Heiligen Schrift zurück. Um die Jahrhundertwende entbrennt zwischen
 dem französischen Emigranten Élie Benoist (1640–1728) und dem Amsterdamer Pre-
 diger Taco Hajo van den Honert (1666–1728) einer der zahlreichen Dispute um diese
 Frage. Nun sind es allerdings nicht allein Hinweise auf Barbarismen, sondern hinzu tritt
 der gravierende Vorwurf idiosynkratischen Gebrauchs des Paulus bei einigen seiner
 Ausdrücke, die für einen *zeitgenössischen* Griechen unverständlich gewesen wären, vgl.
 Honert: Epistola de Stylo N.T. Graeco [...]. In: ders.: Syntagma Dissertationvm De
 Stylo Noui Testamenti Graeco. [...]. Amstelaedami 1702, S. 97–134. Honert reagiert auf
 eine Schrift Benoists, die ich nicht einsehen konnte. Benoist repliziert in: Aduersvs
 Epistolam V.O.R. Taco Hajo van den Honert [...]. Delfis 1703, worauf Honert
 antwortet in: Stylus N.T. Graec. À barabarismis & sermonis uitiis [...]. Amstelaedami 1703.

lernt. Der Verlust, den die Heilige Schrift erleidet, verwandelt sich für sie
dann in einen Zugewinn, wenn man solche Eigenschaften auch bei ihr
wahrzunehmen vermag. Das ist das erste Moment, für den die zweite
Stelle, also Jos 10,12–13, ihren exemplarischen Charakter gewinnt.

Weniger befremdlich erscheinen die immensen kognitiven Anstren-
gungen, sowohl um den Umgang mit der Heiligen Schrift als auch sie
selbst zu erkunden, berücksichtigt man die überragende Wertschätzung
des Alten wie des Neuen Testaments bis gegen Ende des 18. Jahrhun-
derts. Zwar ist das *Buch der Natur* zwangsläufig älter, doch im *Buch der
Gnade* steht etwas, das sich prinzipiell nicht im *liber naturae* findet. Einzig
das Neue Testament, und zwar als Erfüllung des Alten, gilt als der Ort
des Wissens. Zugleich handelt es sich um eine Quelle, die für sicherer
gehalten wird als jedes menschliche Wort oder jede Autorität: Findet sich
an diesem privilegierten Ort etwas niedergelegt, so ist es zweifelsfrei
wahr. Zur Folge hat das freilich eine spezifische *Inhomogenität*: In der
Heiligen Schrift gibt es Wissensansprüche, deren Status sich nicht nur
aufgrund ihrer Herkunft aus dieser Quelle begründen lässt. Für sie gibt
es mithin eine zweifache Möglichkeit der Begründung. Wie man das
Problem in der zweiten Hälfte des 18. Jahrhunderts im Zuge der
Aufwertung der *cognitio sensitiva* zu lösen versucht, ist das zweite Moment,
zu dessen Illustration die Stelle Jos 10,12–13 dient.

Wichtiger als diese Inhomogenität ist im Zusammenhang mit Jes 6,3
zunächst eine *Ambivalenz*, die einer solchen Bestimmung der *textuellen*
Quelle, aus der die Wahrheit fließt, lange Zeit eingeschrieben bleibt. Je-
der Ausdruck, der den *Umgang* mit der Heiligen Schrift umschreibt, ist
systematisch mehrdeutig: Zum einen beschreibt er einen *hermeneutischen*
Umgang mit ihr, der sich am *richtigen* Verstehen orientiert; zum anderen
zielt er auf einen *beweisenden* Umgang, der in ihr die Richterin in Glau-
bens-, aber auch grundsätzlich in allen Wissensfragen sieht. Obwohl Her-
meneutik und Beweislehre der Heiligen Schrift nie vollständig deckungs-
gleich gewesen sind, ist diese Ambivalenz bislang nie für ein Verständnis
der Geschichte des (christlichen) Umgangs mit der Heiligen Schrift in
den Blick gekommen. Die *hermeneutica sacra* unterscheidet z. B. in ihrer
Bedeutungslehre Arten von Bedeutung, so etwa die berühmte Quadriga
mit *sensus litteralis, tropologicus, anagogicus, allegoricus*. Diese Sinnarten werden
als reale Teile der Bedeutung des Textes angenommen und nicht etwa nur
als situative *applicationes*; nicht zuletzt so gewinnt die Heilige Schrift in den
Augen der Christen ihre unvergleichliche Bedeutungsfülle und -dichte.
Das ist indes nur die eine, weniger erhellende Seite: Denn nicht alles, was
sich in der Heiligen Schrift an Bedeutung finden lässt, ist auch für den
theologischen *Beweis* tauglich. Zwar gehört es zu den fortwährend wieder-
holten Ansichten, die Reformation hätte mit dieser Bedeutungsvielfalt

Schluss gemacht und sich auf einen *sensus litteralis* beschränkt. Sicher ist es richtig, dass sich etwas beim Interpretieren im Zuge der Reformation geändert hat. Aber mit so undifferenzierten Verallgemeinerungen besteht kaum eine Chance, diesen Veränderungen angemessen nachzugehen.

Spätestens mit der Autorität des Kirchenvaters Augustinus (354–430) gilt der Satz *figura non probat* – also: der nichtwörtliche Sinn besitzt keine Beweiskraft. Martin Luther (1483–1546) verwendet diese Formel und schreibt sie im Wortlaut Augustinus zu. Obwohl sie sich im *Wortlaut* bei diesem Kirchenvater nicht findet, bietet er zahlreiche Stellen, die das zum Ausdruck bringen. Doch vor der Reformation ist das längst *opinio communis*. An diesem Gedanken orientiert z. B. Thomas von Aquin (1224/25–1274) seine Beweislehre, die sich bei ihm unter der Maxime *symbolica theologica non est argumentativa* entfaltet.[6] Nicht leicht zu eruieren sind allerdings die Gründe, weshalb man meinte, sich bei der *probatio theologica* auf einen *sensus litteralis* beschränken zu müssen. Abgesehen von juristischen Einflüssen – die Heilige Schrift wurde wie ein Gesetzestext behandelt –, aber auch von philosophischen Überlegungen, hat es wohl entscheidend mit den unterschiedlichen Graden der Gewissheit zu tun, mit der man meinte, dass der Mensch die verschiedenen *sensus* zu erkennen vermag. Ein *sensus mysticus* ist für einen Christen jeglicher Konfession der Zeit *in* der Schrift, wenn auch nicht unbedingt an jeder Stelle, ihn jedoch zu erkennen, galt etwa aufgrund seiner Gottesnähe im Unterschied zum *sensus litteralis* als wesentlich weniger gewiss.

Zwar war John Locke (1632–1704) nicht der Erste, doch hat er es mit aller Deutlichkeit formuliert: Die Gewissheit des dogmatischen Beweises, der aus der Heiligen Schrift interpretatorisch zu führen ist, kann niemals größer sein als die der Interpretation; und er hat auch ausgesprochen, dass jede Interpretation nur wahrscheinlichen Charakter besitzt.[7] Wenn es bei Lessing (1729–1781) heißt: „Diese vor meinen Augen erfüllten Weissagungen, die vor meinen Augen geschehenen Wunder, wirken unmittelbar. Jene aber, die Nachrichten von erfüllten Weissagungen und Wundern sollen durch ein Medium wirken, das ihnen alle Kraft benimmt",[8] dann unterstellt er zur Begründung eine allgemeine Regel des ‚Beweisens' (der ‚Glaubwürdigkeit'): Dem vermittelten Unmittelbaren kann keine größere Gewissheit zukommen als dem Vermit-

6 Zum gesamten Komplex von Beweislehre und Hermeneutik vom Mittelalter bis zum Jahrhundert der Reformation auch Lutz Danneberg: Hermeneutik um 1600. Berlin (erscheint voraussichtlich 2006).

7 Vgl. Lutz Danneberg: *Probabilitas hermeneutica*. Zu einem Aspekt der Interpretations-Methodologie in der ersten Hälfte des 18. Jahrhunderts. In: Aufklärung 8 (1994), S. 27–48.

8 Lessing: Über den Beweis des Geistes und der Kraft [1777]. In: ders.: Werke 1774–1778. Frankfurt a. M. 1989, S. 437–445, hier S. 440.

telnden selbst – und das war nicht mehr als die Anwendung einer über Jahrhunderte unstrittigen Regel der Lehre des Testimoniums, der der ‚medialen Vermittlung‘.[9]

Aber mehr noch: Nicht nur ließ sich das, was im hermeneutischen Sinn eine *wörtliche Bedeutung* ist, nicht leicht bestimmen, vor allem konnte der *sensus litteralis*, also der *sensus*, der beweistauglich ist, unabhängig von der *hermeneutischen* Bestimmung variieren. Er konnte enger sein, aber auch weiter, und genau das ist der entscheidende Punkt, der die beiden christlichen Konfessionen hinsichtlich der *Beweislehre* spaltet. Unabhängig davon, wie man den hermeneutischen und den beweistheoretischen *sensus litteralis* konkret auffassen mochte: Für die Protestanten ist es ein Axiom ihrer Beweislehre, dass der zum Beweis taugliche *sensus* immer Teil des hermeneutischen *sensus litteralis* sein muss, er mithin niemals über ihn hinausgehen darf. Bei den Katholiken ist das anders: Sie schließen diese Möglichkeit nicht nur nicht aus, sondern sie ist integraler Bestandteil ihrer Beweislehre. Allerdings muss dieser *sensus*-Überschuss gerechtfertigt sein, nämlich durch die einstimmige Tradition der Kirchenväter (*consensus patrum*) und der Kirche (*consensus ecclesiae*).

II. Die Offenbarung der Trinität: Jes 6,3

Hier könnte man sich sagen: Alles hübsch und wohl auch interessant, aber was hat das mit der Stelle Jes 6,3 der Heiligen Schrift zu tun? Dazu bedarf es einer weiteren Kontextualisierung, um den Gegenspieler ins Geschehen zu holen, denn bei den Christen, zumindest der drei Konfessionen, war das, worum es bei Jes 6,3 geht, kein wirklicher Streitpunkt. Zwischen den Juden hingegen und den Christen hat es theologisch gesehen im Wesentlichen zwei Differenzpunkte gegeben. Der Erste ist die Behauptung, der Jesus von Nazareth der Christen sei die Erfüllung des Alten Testaments, also des von den Propheten verheißenen Messias der Juden; das Zweite rührt aus der christlichen Gottesvorstellung – also aus der Vorstellung eines Gottes, der zugleich *einer*, aber auch *dreifaltig* sein soll –, die sich immer wieder dem Verdacht der Vielgötterei ausgesetzt

9 Zur Lehre des Testimoniums (einschließlich des *argumentum ab auctoritate*) Lutz Danneberg: Säkularisierung, epistemische Situation und Autorität. In: ders. u. a. (Hrsg.): Säkularisierung in den Wissenschaften seit der Frühen Neuzeit. Bd. 2. Berlin/New York 2002, S. 19–66. Diesen Sachverhalt übersieht etwa Steven Shapin bei seinen Deutungen ‚virtueller Zeugenschaft‘ im Rahmen der *experimental Phiolosophy*; er raubt den ‚medialen Vermittlungen‘ von Wissensansprüchen vieles vom Charakter medialer ‚Inszenierungen‘ wie auch bei Hartmut Böhme: Die Metaphysik der Erscheinungen. Teleskop und Mikroskop bei Goethe, Leeuwenhoeck und Hooke. In: Helmar Schramm u. a. (Hrsg.): Kunstkammer – Laboratorium – Bühne. Berlin/New York 2003, S. 359–396.

sah. Die Dreifaltigkeitsformel beruht auf einer komplexen Vorstellung der Beziehung von Teilen zu einem Ganzen, bei dem sich zwar Teile unterscheiden lassen, das Ganze selbst aber nicht nur nicht teilbar sei, sondern die vollendetste Einheit überhaupt bilde. Die Teile müssen genau drei sein, und zwischen ihnen müssen zumindest zwei unterschiedene Relationen bestehen (*generatio* und *spiratio*). So erstaunt denn auch nicht, dass die Trinität zu den Glaubensmysterien zählte, die seit den ersten Anfängen ihrer Erörterung, vor allem dann im Mittelalter, immer auch die Grenzen des vernunftgemäßen Verstehens wie die Grenzen der Logik exemplifizierten. Freilich schließt das Versuche nicht aus, den *articulus trinitatis* in der einen oder anderen Weise *sola ratione*, also *sine scripturae auctoritate*, direkt zu ‚beweisen‘ oder *per exemplum* indirekt zu veranschaulichen.

Als noch gravierender erwies sich das Problem, dass sich die trinitarische Gottesvorstellung nicht in irgendeinem engeren Sinn als ein wohlformuliertes Dogma im Neuen Testament findet, vom Alten ganz zu schweigen. Dabei muss man aber auch sehen, dass dieses christliche Großdogma in zahlreiche Teildogmen zerfällt. Wichtig ist das, weil man so nicht das gesamte Dogma im *sensus explicitus* geballt finden musste, sondern es ausreichte, seine Teilstücke an verschiedenen Stellen zu erkennen. Diese Teilstücke betreffen z. B. die (unterschiedlichen) Relationen zwischen den drei göttlichen *Personen* – ein Ausdruck, der in der Heiligen Schrift zwar vorkommt, aber nicht in dem Gebrauch, der für die Formulierung des Dogmas taugt. Er ist im Zuge der ersten Kodifizierungen im 5. Jahrhundert der Bildungssprache entnommen worden, die nicht die der Christen selbst gewesen ist. Bei nicht wenigen anderen theologischen Lehrsätzen ist es ähnlich, und genau das erweist sich als folgenreich. Obwohl das Problem schon früher wahrgenommen wurde, führt es seit dem 16. Jahrhundert zu anhaltenden Konflikten hinsichtlich der Anforderungen an die Strenge der Wörtlichkeit in der theologischen Beweislehre: Nach der strengen Auffassung ist der Beweis an die *terminologische Präsenz* (*in terminis terminantibus*) im Text gebunden. Nicht erst im Zuge der Reformation hat man bemerkt, dass es zu Rückgriffen auf nichtbiblische Ausdrücke dann verstärkt kommt, wenn es aufgrund eines Dissens darum geht, den Glaubenssatz genauer zu fixieren, indem man ihn gegenüber ‚Fehldeutungen‘ zu sichern versucht.

Nach dem, was über den Zusammenhang von Altem und Neuem Testament aus der Sicht der Christen gesagt wurde, muss das Alte Testament, wenn auch verborgen, ebenfalls von der Trinität künden. Vor diesem Hintergrund scheint es mithin sinnvoll, für diesen Glaubenssatz auch im Alten Testament Schriftbelege zu suchen – und hier nun findet das erste Beispiel, also Jes 6,3, seinen exemplarischen Charakter: So vermochte man im *dreifachen* Anruf an Jahwe einen *direkten* Beleg für die

Trinität zu sehen. In diesem Sinn spricht die Stelle Salomon Glassius (1593–1656), einer der eminenten protestantischen Bibelphilologen des 17. Jahrhunderts, explizit in seiner *Philologia Sacra* an.[10] Er steht damit nicht allein. Selbst ein Georg Calixt (1586–1656) kennt dieses Argument etwa in seiner bei den Theologen der Zeit umstrittenen Disputation zur Trinität.[11] Zwar zweifelt er jeden *Schriftbeweis* für den *articulus trinitatis* als Glaubenssatz im Alten Testament an, indem er jede Form der Pluralnamen im Alten Testament als stichhaltige Beweise zurückweist,[12] und ebenso geschieht es mit zahlreichen Stellen, aus denen die Gottheit Christi herkömmlich gefolgert wird. Eine Ausnahme stellt für Calixt in gewisser Hinsicht Ps 33,6 dar, wo auch er Andeutungen der Trinität sieht – aber auch Jes 6,3. Doch deutet er das nicht als *Beweis* eines Glaubenssatzes, sondern allein als Hinweis darauf, dass die Trinität den Propheten durch Offenbarung *bekannt* gewesen sei.[13]

Die Beispiele solcher Ausdeutungen sind über die Zeit Legion. So kann auch Origenes (185–253/54) in den Visionen der Propheten Epiphanien der Dreifaltigkeit sehen. Ihm habe ein „Hebräer" (vermutlich einer seiner zum Christentum bekehrten Lehrer des Hebräischen) gesagt, „die zwei sechsflügeligen Seraphim bei Jesaja (Jes 6,3), die einander zurufen und sprechen: ‚Heilig, heilig, heilig ist der Herr Jehova', seien der eingeborene Sohn Gottes und der Heilige Geist. Wir aber meinen, dass auch im Lied des Habakuk (Hab 3,2) der Satz ‚Inmitten zweier lebender Wesen wirst du erkannt werden' von Christus und dem heiligen Geist gesagt ist."[14] Traditionell ist auch ein anderes Beispiel einer dreifa-

10 Vgl. Salomon Glassius: Philologia Sacra […]. Ienae 1623, lib. III, canon XVI, Sp. 584 f.

11 Vgl. Georg Calixt: De Qvaestionibvs nvm Mysterivm sanctissimae trinitatis e solivs Veteris Testamenti Libris possit demonstrari [1649]. Helmstadi 1650, § XIX, unpag. (D 3ʳ/ᵛ), auch ders.: Epitome Theologiae [1619]. Helmstadii 1661, S. 53.

12 Wenn auch nicht als Erster: Gegen Nikolaus von Lyra (1270–1349) verneinte schon Alfonsus Tostatus (1400–1455), dass die Stellen im *Alten* Testament, bei denen Gott im Plural stehe, Beweise für die Trinität seien. Allerdings hegte er keine Zweifel, dass die Trinität im *Neuen* Testament direkt gegeben sei, vgl. Klaus Reinhardt: Das Werk des Nikolaus von Lyra im mittelalterlichen Spanien. In: Traditio 43 (1987), S. 321–358, hier S. 354.

13 Zum Thema ferner Calixt: De Praecipuis Christianae Religionis capitibus Disputationes XV […]. Helmstadii 1658, Disp. I, S. 1–13, sowie Disp. II, S. 14–36, und ders.: Epitome Theologiae [1619] [wie Anm. 11], S. 44 ff. Gegen seine protestantischen Kritiker verteidigt er sich u. a. in: Ad svam qvaestionibvs nvm Mysterivm S. Trinitatis e solo Vetere Testamento possit evinci […]. Helmstadii 1650.

14 Origenes: De principiis libri IV [verm. vor 230]. Vier Bücher von den Prinzipien. […]. Darmstadt (1976) 1992, I, 3, 4 (S. 167), auch IV, 3, 14 (S. 776–779). Anderer Ansicht ist Hieronymus, der in den beiden Seraphime die beiden Testamente sieht, wonach es denn auch keine Epiphanie der Trinität ist, vgl. ders.: Epistolae. In: ders.: Opera omnia. Paris 1854 (PL 22), Sp. 325–1191, Ep. 84, 3, 4 (S. 745 f.); sowie ders.: Commentarium in Esaiam libri 1–11. In: ders.: Opera. Turnhout 1963 (*CChr* 73), III

chen Aufzählung, nämlich des Ausdrucks *spiritus*, der sich in Ps 50,12–14 findet: *spiritus rectus* als Sohn, *spiritus sanctus* als Heiliger Geist und *spiritus principalis* als Heiliger Vater.[15] Weitere Beispiele bieten die dreifache Bitte in Ps 16,1: „Exaudi domine iusticiam meam: intende deprecationem meam. Auribus percipe orationem meam",[16] oder Ps 49,1, wo es heißt: *Deus deorum dominus*, und eine der Standardübersetzungen macht daraus: „Gott, der Herr, der Mächtige", was Luther kommentiert: „In Hebr. hic tria nominis Dei sunt. El Eloim adonai (i. e. tetragramma) i. e. deus deus deus, expressa sancte trinitatis nominatione et unitatism cum sequitur in singulari: locutus est."[17] Ps 66,7/8 lautet in der Vulgata: „Benedicat nos deus deus noster benedicat nos deus: et metuant eum omnes fines Terrae", und Luther erkennt hier nicht nur drei Personen, sondern auch die Einheit der Personen in *einer* Natur.[18]

Auch die *drei* ‚Männer', die Abraham in Mamre begegnen, ließen sich als Beweis nutzen – Gen 18,1/2: „Und der Herr erschien ihm im Hain Mamre, da er saß an der Tür seiner Hütte, da der Tag am heißesten war. Und als er seine Augen aufhob und sah, siehe, da standen drei Männer vor ihm." Luthers Kommentar hierzu bringt die Gegner oder Adressaten einer solchen Interpretation in den Blick: „Und hilfft hie wieder nichts, was die Jüden gauckeln, der Text stehet da: Der HERR sey es, der im erschein inn drey Personen, hat sie auch alle drey als einen angebet. Darum hat Abraham die heilige dreyfaltigkeit hie wol erkand, wie Christus spricht Joh. 8: Abraham hat meinen tag gesehen."[19] Mitnichten ist das die einzige Stelle, bei der für Luther Pluralbildungen eine *Kenntnis* der Trinität im Alten Testament implizieren. Zahlreiche Stellen haben mehr oder weniger konsequent im *sensus implicitus* so ihre trinitarische Ausdeutung gefunden. Ein Beispiel ist Ps 36,10: „Denn bei dir ist die Quelle des Lebens, und in deinem Licht schauen wir das Licht." Angesprochen sein soll hier die erste göttliche Person, Gottvater, das erste Licht soll der

(S. 85–87). Zu den jüdischen Quellen der Auslegung von Jes 6,3 Gedaliahu Guy Stroumsa, Savoir et salut. Paris 1992, S. 23–123.

15 Hierzu auch Henri-Charles Puech : Origène et l'exégèse trinitaire du Psaume 50, 12–14. In: Aux sources de la tradition chrétienne. Mélanges offerts à Maurice Goguel. Neuchâtel 1950, S. 185–193.

16 Luther: Dictata super Psalterium Ps. I–LXXXIII (LXXXIV) [1513–16]. In: ders.: Werke. 3. Bd. Weimar 1885, S. 109: „Triplicat iterum petitionem ad mysterium trinitatis, quam adorat."

17 Luther: Dictata [wie Annm. 16], S. 277.

18 Vgl. Luther: Dictata [wie Annm. 16], S. 383: „Quod triplacet nomen Deus, trinitatem in divinis ostendit, quod autem in singulari dicit ‚Benedicat' et ‚eum', unitatem."

19 Luther: Die drey Symbola oder Bekenntnis des Glaubens Christi [1538]. In: ders.: Werke. 50. Bd. Weimar 1914, S. 255–282, hier S. 280. – Zu diesem Beispiel auch Augustinus: De Trinitate [399–419]. In: ders.: Opera omnia. Paris 1886 (PL 42), Sp. 817–1098, hier II, 10, 19 (Sp. 858).

Heilige Geist, das zweite Licht der Sohn sein – so im Kern z. B. die Kirchenväter Athanasius (295–373)[20] oder Basilius der Große (von Caesarea, um 330–379).[21]

Das Beispiel mag genügen, denn es war alles andere als unüblich, Substantive in pluraler Verwendung oder in Verbindung mit pluralen Adjektiven oder Verben trinitarisch auszudeuten:[22] So das wichtigste Beispiel überhaupt – Gen 1,26: „Und Gott sprach: lasset uns Menschen machen, ein Bild, das uns gleich sei." In der Alten Kirche scheint diese Stelle durchgängig als Ansprache entweder an den Sohn oder/und den Heiligen Geist gedeutet worden zu sein – so etwa in dem fälschlich dem Barnabas zugeschriebenen Brief vom Beginn des 2. Jahrhunderts,[23] aber auch bei Irenaeus (ca. 130– ca. 200),[24] bei Hilarius von Poitiers (ca. 315– 367),[25] bei Epiphanius (um 315–403), der diese Auffassung unter den Christen als die gewöhnliche sieht,[26] bei Johannes Chrysostomos (334/54–407),[27] natürlich bei Augustinus,[28] bei Theodoret von Cyrus (4. Jh.),[29] bei Procopius von Gaza (bis um 538)[30] sowie in Schriften, die lange Zeit den *patres ecclesiae* zugeschrieben wurden.[31] Doch finden sich unter den Kirchenvätern auch Stimmen wie die des Theodor von Mopsuestia (bis 428), die explizit das Begründen der Trinitäts-

20 Vgl. Athanasius: Epistola ad Afros. In: ders.: Opera Omnia. Paris 1887 (PG 26), Sp. 1029–1048, hier 6 (Sp. 1040AB).
21 Vgl. Basilius: De spiritu sancto/Über den Heiligen Geist […]. Freiburg i. Br. 1993 (FC 12), 18, 47 (S. 214–217).
22 Dazu auch die grundsätzlichen Überlegungen Luthers zu dreimaligen, aber auch zu zweimaligen Verwendungen in: Von den letzten Worten Davids [1543]. In: ders.: Werke. Weimar 1928, S. 16–100, hier S. 85 f., sowie ders.: Kirchenpostille [1522]. In: ebd. 10. Bd. Erste Abt. 1. Hälfte. Weimar 1910, S. 177, dort auch zu Ex 33,19; 34,6, Gen 19,24, Sach 3,2, Hos 1,7, Zeph 3,9.
23 Vgl. Barnabasbrief V, 5 und 12.
24 Vgl. Irenaeus: Adversus Haereses libri quinque. In: ders.: Opera Omnia. Paris 1857 (PG 7), IV, 20, 1 (Sp. 1032).
25 Vgl. Hilarius: De trinitate libri duodecim. In: ders.: Opera Omnia. Paris 1845 (PL 10), Sp. 9–470, hier IV, 17 f. (Sp. 110–112).
26 Vgl. Epiphanius: Adversus Haereses. In: ders.: Opera Omnia. Paris 1864 (PG 41), 23, 5 (Sp. 304).
27 Vgl. Johannes Chrysostomos: Homiliae in Genesin. In: ders.: Opera Omnia. Paris 1862 (PG 53), VIII, 2/3 (Sp. 71 f.).
28 Vgl. Augustinus: De Genesi ad litteram libri duodecim [401–414]. In: ders.: Opera Omnia. Paris 1887 (PL 34), Sp. 246–466, hier III, 19 (Sp. 291 f.): „ad insinuandam, ut ita dicam, pluralitatem personarum"; auch ders.: De Genesi ad Litteram Imperfectus liber [393]. In: ebd., S. 219–249, hier n. 60 (Sp. 244).
29 Vgl. Theodoretus: Quaestiones in Genesim. In: ders.: Opera Omnia. Paris 1864 (PG 80), Sp. 77–224, hier cap. I (Sp. 100 f.).
30 Vgl. Procopius von Gaza, Commentarius in Genesin. In: ders.: Opera Omnia. Paris 1864 (PG 87), Sp. 199–510, hier ad Gen 1,26 (p. 113–116).
31 Z. B. [Ps-]Basilius: De Hominis structura. In: ders.: Opera omnia. Paris 1898 (PG 30), I, 3 (Sp. 13).

lehre aus dem Alten Testament zurückweisen: Die Propheten hätten noch nichts von dem Heiligen Geist als dritter Person im Rahmen der Trinität gewusst;[32] freilich findet auch er im Alten Testament Vorwegnahmen.[33]

Zu den so gedeuteten Stellen gehört auch der Plural in Gen 3,22 oder 11,7 – und zwar nicht etwa als ein *pluralis maiestatis* oder *pluralis excellentiae*: „[…] so sucht man die Dreifaltigkeit aus der Redeweise Gottes, der von sich in der Mehrzahl spricht, zu beweisen – *faciamus hominem* […], was nichts anderes ist als der gewöhnliche Stil von Fürsten und Männern von Rang; wer mit der gleichen Logik eine Proklamation Seiner Majestät läse, müsste daraus schließen, dass in England zwei Könige herrschen", so heißt es in Thomas Brownes (1605–1682) *Religio Medici*,[34] zwar erst 1642, aber ohne dass damit ein Ende solcher Deutungen bezeichnet wäre. Sogar in der *hermeneutica generalis* greift man in der Mitte des Jahrhunderts auf solche Exempel zur Illustration der Relevanz des grammatischen Wissens für das Interpretieren zurück;[35] solche Ausdeutungen finden sich wie selbstverständlich noch im 18. Jahrhundert;[36] und noch Siegmund Jacob Baumgarten (1706–1757) sieht die dreimalige Wiederholung des Gottesnamen in Ps 41, verteilt auf Vers 3: *Der Herr*, 4: *Der Herr*, und 5:

32 Vgl. Theodor von Mopsuestia: Commentarius in XII prophetas. Einleitung und Ausgabe von Hans Norbert Sprenger. Wiesbaden 1977, in Ioelem, 2, 28, (S. 95).
33 Vgl. Hans Norbert Sprenger: Einleitung. In: Mopsuestia: Commentarius [wie Anm. 32], separat paginiert, S. 1–184, hier S. 120 ff.
34 Vgl. Thomas Browne: Religio Medici. Versuch über die Vereinbarkeit von Vernunft und Glauben [Religio Medici, 1642]. Übertragen und hrsg. von Werner v. Koppenfels. Berlin 1978, Teil I, § 22 (S. 47). Es handelt sich bei dieser Passage um eine Zutat des Herausgebers aus einem der allerdings unautorisierten Drucke des Werks.
35 Vgl. Johann Clauberg (1622–1665): Logica vetus & nova [1654, 1658]. In: ders.: Opera Omnia Philosophica […]. Amstelodami 1691, S. 765–910, pars tertia, cap. V, § 28, S. 849 f.
36 In acht Disputationen mit wechselnden Respondenten traktiert Christian Walther (1655–1717) auf nahezu 200 Seiten das Thema allein im Blick auf Gen. 1, 26, vgl. ders.: Disputationum Theologicarum Prima [Octava] de Pluralitate Personarum Divinis Ex Gen. 1,26 […]. Regiomonti 1703/1708/1709/1711. Ein anderes Beispiel ist der Generationen von Habräisch-Lernenden mit seinem *Compendium Ebraicae-Chaldaicae* vertraute Johann Andreas Danz (1654–1727): Dissertatio Praeliminaris Sistens Pluralitatem Personarum Divinarum in Consultatione Deinde de primo cerando Homine Gen. I.26 descripta […]. Jenae s. a. [1710]. Noch 1735 erlebt die Disputation Sebastian Schmidts (1617–1696), der als einer der kenntnisreichsten und gründlichsten lutherischen Bibelexegeten gilt, zum Thema ihre vierte Auflage, vgl. ders.: Dispvtatio Inavgvralis De Antiqvissima Fide Mosaica Circa Mysterivm Sacrosancto Trinitatis [1654]. Vitebergae 1735. Johann Meyer (1651–1725), Professor für orientalische Sprachen im niederländischen Harderwick, begnügt sich bei seinem Beweis nicht mit der Angabe herkömmlicher Stellen, sondern legt das Hauptgewicht auf rabbinische und kabbalistische Quellen, die nach eigenem Bekunden „rarissimis monumentis" seien, vgl. ders.: Dissertatio theologica de mysterio S.S. Trinitatis ex solivs V.T. libris demonstrato […]. Harderovici 1712.

Ich sprach: Herr, als Hinweis auf die Trinität.[37] Freilich keinen oder nur sehr geringen Eindruck haben solche *dicta probantia* auf diejenigen gemacht, die sich als Kritiker der Trinität verstanden haben – doch selbst bei ihnen sind so generelle Bekundungen wie die des Faustus Socinus (Sozzini 1539–1604) *rarissime*, nach der *keine* der Pluralbildungen ein Argument für eine *pluralitas personarum* darstelle.[38]

Ein anderes, ebenfalls überaus einschlägiges Beispiel ist die Verwendung des Ausdrucks „elohim" – einer Pluralform, die immer in Verbindung mit einem Verb in Einzahl auftritt (Gen 1,1): Gedeutet als *Deus in personis trinus creavit*. Die Singularinterpretation dieses Gottesnamens bietet schon Hieronymus (340/50–419/20).[39] Bei dem bedeutenden Humanisten Faber Stapuluensis (Lefèvre d'Étaples, ca. 1455–1536) heißt es vergleichsweise ausführlich: „At forte rursù[s] í[n]surges: vbi habem⁹[us] angelis/ hebraice ELOHIM habet[ur]/ q[uo]d nomé[n] dei plurale est. Quare dijs potiú[s] q[uam] deo erit dicé[n]dú[m]. Nosse etiá[m] oportet có[n]suetudiné[m] esse trá[n]slatorú[m]/ siue vnice siue pluratiue nomé[n] dei ponat[ur]: p[er] singularé[m] numerú[m] trá[n]sfere [...]." Es folgen Beispiele aus den Psalmen, und Faber fährt fort: „Vides igit[ur] quomó[do] ELOHIM singulariter trá[n]sferú[n]t/ nó[n] pluraliter. Et mysteriú[m] có[n]tinet ea vocis pluralitas: nó[n] diuinitatis sed diuinarú[m] hypostaseon pluralitaté[m] insinuá[n]s."[40] Demgegenüber geschieht das bei dem Reformator Jean Calvin (1509–1564) gerade nicht, und zwar explizit nicht,[41] wohingegen Luther wiederum ‚elohim' als einen Hinweis auf die Trinität zu nehmen scheint.[42] Gleichwohl kennt auch Calvin Pluralbildungen als *dicta probantia* der Trinität.[43]

Ein gesondertes Problem der Interpretation bilden die (nur) binitarischen Stellen – z. B. Gen 1,26; Gen 19,24; Jes 45,14/15; Ps 44,1/8; Ps 109,1. Zweifache Aufzählungen werden mitunter als Teilaufzählungen (also als unvollständig) aufgefasst oder aber unter Aufnahme der Zwei-Naturenlehre darauf bezogen, dass Christus sich sowohl *in re* als auch *in fide* of-

37 Vgl. Siegmund Jacob Baumgarten: Erbauliche Erklärung der Psalmen. 2. Theil [...]. Halle 1759, S. 758.

38 Vgl. Faustus Socinus: Ad argvmenta aduersariorvm thesis in vna nvmero [...] In: [ders.]: Opera Omnia [...]. Tomus I. Irenopoli [recte Amsterdam] 1656 [recte 1668], S. 789–799, sowie ders.: Fragmenta catechismi. In: ebd., S. 677–689, insb. S. 686 ff.

39 Vgl. Hieronymus: Epistolae [wie Anm. 14], Ep. 25 (Sp. 428–430).

40 Stapuluensis Faber: Quincuplex Psalterium [1509]. Facsimilé de l'édition de 1513. Genève 1979, Adverte zu Ps. 8, 6 (fol. 10v).

41 Vgl. Jean Calvin: Commentarii in quinque libros Mosis [1554]. In: ders.: Opera. Vol. XXIII. Brunsvigae 1882 (CR 51), Sp. 1–622, hier I, 1 (Sp. 15).

42 Vgl. Luther: Die drey Symbola [wie Anm. 19], S. 278.

43 Calvin: Commentarii [wie Anm. 41], XI, 7 (Sp. 166 f.).

fenbart habe.[44] Faktisch müssen sich nur drei Dinge identifizieren lassen, um über die *Exemplifikation* der Drei-Zahl die Möglichkeit trinitarischer Ausdeutung zu eröffnen. So sind bei der Taufe Jesu ebenfalls drei anwesend: Gottvater als himmlische Stimme, der Sohn selbst im Wasser des Jordan, der Geist in der Gestalt der Taube. Zur Illustration ein etwas ausführlicheres Zitat Luthers:

> Daher wir auch gleuben und bekennen in unserm Christlichen Glauben drey Personen Göttlicher Maiestet [...] sich hie bey der Tauff Christi unterschiedlich offenbaren und sehen lassen, Denn hie sehen wir klar und deutlich aus S. Matthes, wie alle drey Personen unterschiedlich sich offenbaren, eine igliche in einer sonderlichen gestalt oder Bilde, Denn des Heiligen Geists, welcher in einer Tauben gestalt erscheinet, ist ja ein unterschiedliche Person und gestalt von der gestalt, Figur und Bild Gottes und Marien Son, unsers HERrn Jhesu Christi, so im Wasser bey Johanne im Jordan stehet und sich Teuffen lesset, So erzeiget sich der Vater vom Himel herab auch in einer sonderlichen Gestalt und bildet sich in eine stim [...].[45]

III. Bibelhermeneutik und Beweislehre

In zweifacher Hinsicht werden bei den Beispielen Unterschiede zwischen Hermeneutik und Beweislehre deutlich. Um als Beweis für einen entsprechenden *articulus* zu gelten, ist ein *sensus implicitus* zu erzeugen, und zwar mit Hilfe von Annahmen, die sich nicht in der Heiligen Schrift finden.[46] Der andere Unterschied zeigt sich deutlich etwa bei Calvin, wenn es bei ihm angesichts des dreifachen *sanctus* heißt, dass er selbst zwar

44 Vgl. Luther: Dictata [wie Anm. 16], S. 258 (zu Ps 113, 7). „Geminat ‚a facie‘, quia Christus duas gabet naturas, secundum quarum unam revelatus est in re, secundum alteram autem in fide, et adhuc revelabitur etiam in re."

45 Luther: Predigten [1546]. In: ders.: Werke. 51. Bd. Weimar 1914, S. 107–196, hier S. 108 f.

46 Just zu der Stelle, zu der die Deutung Luthers angeführt wurde, demonstriert der Lutheraner und Neoaristoteliker Jacobus Martini (1570–1649), der über Jahrzehnte überaus einflussreich in Wittenberg wirkte, in seiner umfangreichen Verteidigung des Vernunftgebrauchs in der Theologie beispielhaft das Erfordernis der Philosophie bei der Erzeugung eines *sensus implicitus*. Der entscheidende Punkt sei nicht die *Anwesenheit* des Heiligen Geistes, Gottes und des Sohnes – erster *sensus implicitus* –, sondern, dass diese drei „Personen" und „wahrhafftig vnterschieden" seien – zweiter *sensus implicitus*. Im Anschluss unternimmt er eine (syllogistische) *Probatio Trinitatis*, bei der er erläutert, inwiefern allein die Logik zeige, wie *per bonam consequentiam* zu schließen sei. Ohne die Zuhilfenahme von „consequentias" und dem „judicium Metaphysicum" sei hierbei wenig auszurichten, vgl. ders.: Vernunfftspiegel, Das ist Gründlicher vnnd vnwidertreiblicher Bericht was die Vernunfft sampt derselbigen perfection, Philosophia genannt, sey [...]. Wittebergae 1618, Das ander Buch, Das XLIII. Capitel, S. 1141–1143. Zu Martini vgl. Lutz Danneberg: Kontroverstheologie, Schriftauslegung und Logik als *bonum Dei*: Bartholomaeus Keckermann und die Hermeneutik auf dem Weg in die Logik. In: Sabine Beckmann und Klaus Garber (Hrsg.): Kulturgeschichte Preußens königlich polnischen Anteils in der Frühen Neuzeit. Tübingen 2005, S. 435–563.

keine Zweifel hege, dass mit der dreifachen Wiederholung der eine Gott in drei Personen angedeutet sei, so meine er gleichwohl, dass man besser deutlichere Stellen nutzen sollte, will man das vornehmste Stück des christlichen Glaubens beweisen und will man sich nicht gegenüber den Ketzern lächerlich machen.[47] Die Stelle hat (für Calvin) die besagte Bedeutung, dennoch sei sie für den Beweis nicht so tauglich wie andere Passagen.

Schließlich lässt das erkennen, dass die christliche Beweislehre immer auch einen pragmatischen Aspekt hatte. Der (recht-)gläubige Christ bedurfte für seinen Glauben keiner Beweise. Erforderlich waren sie nur, wenn etwas als strittig galt, und dann war es immer ein Beweisen *ad hominem*, nämlich ausgerichtet an dem, was zugestanden wird (*ex concessis*) – oder in den Worten des Aquinaten: keine *vera demonstratio*, sondern eine *ostensio ad hominem*.[48] Aber mehr noch: Es ist nicht allein die Dimension von Graden der ‚Klarheit‘ einer Stelle – *claritas* ist eine epistemische Eigenschaft im Rahmen der Beweislehre – oder die der Plausibilität der Bedeutungszuweisung, auf die bezogen ihre Tauglichkeit als *dicta probantia* bestimmt ist. Der Rückgriff auf den beweistheoretischen Aspekt lässt deutlich werden, dass *Klarheit* und *Plausibilität* relational gefasst werden: bezogen auf das Beweisziel zum einen, bezogen auf eine Situation vorgängiger Plausibilität oder Unplausibilität desjenigen, was es zu beweisen gilt, zum anderen. Erst das raubt solchen Beispielen den eklatanten Schein von Willkür. Zumindest tentativ scheint dabei angenommen zu werden, dass die Beziehung zwischen der Eingangswahrscheinlichkeit des zu Beweisenden und der Klarheit oder Plausibilität der angeführten *dicta probantia* umgekehrt proportional sein sollte. Das, was mit einer solchen unterstellten Annahme indes noch nicht erklärt wird, ist die Abundanz der Beweisstellen.

Es haben sich – vereinfacht – im Wesentlichen zwei Auffassungen ausgebildet: Die eine führt zur Abundanz von mehr oder weniger schwachen Beweisstellen, die in ihrem *Verbund* den erwünschten Grad der Plausibilität erlangen; die andere führt zur Exklusion von Beweisstellen, die bei Ausschluss der schwachen sich beim Beweis auf wenige hoher Plausibilität stützen – sie sind unabhängig von der Masse der anderen und können vor allem durch eine rein quantitative Verteilung und Summierung anderer Stellen nicht ihre Beweisqualität verlieren. Etwas zugespitzt gesagt, repräsentiert die eine Auffassung Erasmus, die andere Luther. Vehement zutage tritt das in ihrem Streit um die Frage des freien Willens, wenn beide ihn mit der Schrift zu entscheiden versuchen. Angesichts

47 Vgl. Jean Calvin: Commentariorum in Isaiam Prophetam pars Prior cap. I ad XXXIX [1551]. In: ders.: Opera. Vol. XXXVI. Brundsvigae 1888 (CR 64), VI, 4 (Sp. 129).

48 Vgl. Thomas von Aquin: In duodecim libros Metaphysicorum Aristotelis expositio [1269–72]. Taurini/Romae (1950, 1964) 1971, IV, 4, lectio VI, n. 608–610.

der überwältigenden Zahl der für den freien Willen sprechenden, von
Erasmus der Heiligen Schrift entnommenen Stellen bleiben nur zwei
Stellen des Alten Testaments übrig, Mal 1,2/3 und Ex 9,12, die zudem in
Röm 9,13,18 zitiert werden: Nach Luther ‚besiege‘ eine *einzige* klare und
eindeutige Stelle die Auffassung des freien Willens.[49] Die Versuche des
Erasmus, auch diese Stellen für seine Ansicht zu deuten – mit Hilfe des
Ziehens von *sequelae* (also Folgerungen aus dem Satzsinn) sowie durch
übertragene (tropische) Bedeutung –, weist Luther mit dem Vorwurf der
Beliebigkeit zurück, denn mit diesen beiden Verfahren werde die Schrift
‚ein im Wind schwankendes Rohr‘.[50]

Auf ihre divergierenden Interpretationsannahmen kann ich hier
ebenso wenig näher eingehen wie auf Luthers Vorstellungen, die Belie-
bigkeit dieser beiden auch von ihm verwendeten Interpretationsmittel
einzuschränken: durch die kotextuelle Umgebung (*circumstantia verborum
evidens*), die offenkundige Widersinnigkeit der Sache (*absurditatis rei mani-
festae*), die Analogie des Glaubens (*in aliquem fidei articulum peccans*), das
sprachliche Wissen (*grammatica*) und den Sprachgebrauch (*usus loquendi*),
nach denen sich die einfache, reine und natürliche Bedeutung der Wörter
(*simplici puraeque et naturali significationi verborum*) erkennen lasse. Schließlich
kann ich auch nicht auf Luthers Gebrauch der Ausdrücke *sensus historicus,
litteralis, litterae, genuinus, authenticus* und *verus* eingehen. Wichtig ist, dass die
Zuweisung an Personen für die Praxis der *probatio theologica* nicht wirklich
erhellend ist[51] – auch Lutheraner konnten aberwitzige Quantitäten für den
Beweis eines Glaubensartikels ins Feld führen. Versprechen mehrerer hun-
dert neuer Beweise für die Trinität finden sich noch im 18. Jahrhundert.

Um im Alten Testament im *sensus implicitus* die Rede über die Trinität
zu finden, bedarf es jedoch einer Reihe zusätzlicher Annahmen, die *alter-
native* Deutungen auszuscheiden erlauben, und zwar vor dem Hinter-
grund, dass die Kommunikation als ein ‚rationaler‘ Vorgang unterstellt
wird. Beispielhaft deutlich wird das in Petrus Abaelards (1079–1142) *Theo-*

49 Vgl. Luther: De servo arbitrio [1525]. In: ders.: Werke. 18. Bd. Weimar 1908, S. 551–
 787, hier S. 698–701.
50 Vgl. Luther: De servo arbitrio [wie Anm. 49], S. 700 f.: „Sic potius sentiamus, neque
 sequelam neque tropum in ullo loco scripturae esse admittendum, nisi id cogat cir-
 cumstantia verborum evidens et absurditas rei manifestae in aliquem fidei articulum
 peccans; sed ubique in haerendum est simplici puraeque et naturali significationi ver-
 borum, quam grammatica et usus loquendi habet, quem Deus creavit in hominibus.
 Quod si suivis liceat, pro sua libidine sequelas et tropos in scripturis fingere, quid erit
 scriptura tota nisi arundo agitata aut vertumnus aliquis?“
51 Für Calvin hat die Stelle Eph 4,4–6, für die Trinität ein solches Beweisgewicht, das sie
 tausend andere ersetzen könnte, vgl. ders.: Christianae Religionis Institutio [1536]. In:
 ders.: Opera omnia. Vol. I. Brunsvigae 1863 (CR 28), Sp. 42–248, hier cap. II, S. 58:
 „Unum duntaxat argumentum proferemus, sed quod pro mille esse possit.“

logia Summi boni. Nach ihm antizipiert („anteponit") der Anfang des *Penta-teuch* – „Am Anfang schuf Gott Himmel und Erde" – bereits die Trinität auf der Grundlage des (wie gesehen) traditionellen Hinweises, dass es sich bei dem gebrauchten Ausdruck für Gott um eine Pluralbildung handelt. Das Bündel der Hintergrundannahmen Abaelards stellt sich in seiner Darstellung als mehr oder weniger rhetorisches Fragen dar: „Warum wurde denn nicht ,hel', mithin Gott gesagt, sondern ,heloim' [...], wenn nicht darum, dass dies einer Vielzahl göttlicher Personen angepasst wird [„accommodetur"]?"[52] Vor einem bestimmten Wissenshintergrund und der Unterstellung rationaler Kommunikation, das heißt der angemessenen Mittelwahl bei einem angenommenen Ziel, erscheint Abaelards Deutung dieser Stelle als Ausdruck der Trinität dann als *einzige* plausible Deutung. Doch das ist nur der erste Schritt, auf den weitere folgen (können): Ein zweiter besteht in dem Nachweis widerstreitender textueller Befunde (im *sensus explicitus*) als nur *scheinbar,* der dritte im Hinweis auf solche Stellen, die den aus dem Text erhobenen Wissensanspruch *stützen;* der vierte schließlich bietet eine *Erklärung* dafür, weshalb der Kommunikator, also Gott, dieses nicht im *sensus explicitus,* sondern im *sensus implicitus* zum Ausdruck gebracht hat.

Der zweite Schritt der Argumentation deutet sich bei Abaelard an mit der Unterstellung einer spezifischen Kommunikationsabsicht: „Auf diese Weise galt es nämlich eine Vielzahl und auch eine Dreizahl anzudeuten." Zunächst ist das der Schluss von einem grammatischen Plural auf eine Seinspluralität, dann auf den christlichen *sensus implicitus* – „in Gott anzudeuten, und Gott gewissermaßen als vielfältig und insofern als dreifältig zu bezeichnen, freilich nicht nach der Verschiedenheit der Substanz, aber entsprechend der Eigenart der Personen". Abaelard fährt fort: „Denn selbenorts wird vorsichtig zwecks Wahrung der Einheit der Substanz eine Vorkehr getroffen, wenn es heißt ,er schuf', aber nicht ,sie schufen'." Der dritte Schritt, die Erklärung widerstreitender Befunde, erfolgt mithin durch die Annahme der Vorsicht, die so subtil sein könne, dass leicht Missverständnisse entstünden. Der vierte Schritt ist das Verweisen auf weitere Stellen. Ihn bietet Abaelard ebenfalls als eine Frage:

> Was kann expliziter zur Dokumentierung der Trinität dienen als jenes Wort, das bei der Schöpfung des Menschen im Namen des Herren angeführt wird: ,Laßt uns Menschen schaffen'? – Warum wurde pluralisch ausgedrückt ,laßt uns schaffen', wenn nicht um die Kooperation der ganzen Trinität auszudrücken?[53]

52 Vgl. Petrus Abaelard: Theologia Summi boni [1120]. Lateinisch-deutsch. Übersetzt, mit Einleitung und Anmerkungen hrsg. von Ursula Niggli. Hamburg 1991, S. 8 f.
53 Abaelard: Theologia Summi boni [wie Anm. 52], S. 10 f.

Das ist die Auszeichnung eines *sensus implicitus* über das Bilden eines kommunikativen Rahmens sowie der Alternativlosigkeit im Blick auf diesen Rahmen. Es folgen weitere Belege, die im gleichen fragenden Modus von Abaelard dargeboten werden und die das beim Leser insinuieren sollen, was nach Abaelard der Text der Heiligen Schrift hinsichtlich der Trinität insinuiert. Abaelards Ausdruck für den *sensus implictus* ist denn auch *insinuare*.

Um den Hintergrund weiter auszuleuchten sind zwei weitere Momente wichtig: Die Formulierung der Trinität oder einer ihrer spezifischen Teil-Lehrsätze im *sensus implicitus* des Alten Testaments ist zum einen so früh wie möglich festzustellen, denn dieses Wissen gehört bereits an den Anfang der Schöpfung; zum anderen handelt es sich nicht um einen isolierten exegetischen Befund, der eine eher geringe Rolle spielen würde im Blick auf die ,klaren' Beweisstellen für den *articulus trinitatis* im Neuen Testament. Dass es gerade das Alte Testament ist, dem ein solcher Wissensanspruch, wenn auch nur im *sensus implicitus*, zu entnehmen sei, ist vor dem Hintergrund der Lehren zu sehen, die Christen und Juden trennen – um es plakativ zu sagen: Es geht um die Deutungskonkurrenz und -hoheit im Blick auf das Alte Testament.

Schon Basilius der Große schreibt in seinem Kommentar des Alten Testaments, dass einige jüdische Exegeten den Plural auf die Engel bezögen. Möglich wird eine solche Deutung, da nicht gesagt wird, dass Gott bei seiner Schöpfung der (sichtbaren) Welt auch die Engel erschaffen hat; aber auf der anderen Seite spricht Gott an keiner Stelle zu den Engeln als Gleichgestellte; darüber hinaus ließ sich darauf hinweisen, dass der Mensch nicht nach dem Bild der Engel, sondern Gottes geschaffen worden sei. Basilius selbst ist der Meinung, dass der Sohn mitgemeint ist, und das ist dann wohl auch die herrschende Auffassung unter den Vätern.[54] Die alternative Deutung kennen alle – so auch Augustinus.[55] Auch Luther weiß davon: „Das die Jüden hie geiffern, Gott habe mit den Engeln geredt, da er spricht: […].“[56] Die Trinität gleich zu Beginn der Genesis-Erzählung zu entdecken, ist daher gleichbedeutend mit ihrer *anfänglichen* Präsenz in der geschaffenen Welt; und für die christliche Religion bei ihrer Neuheit belegt diese Entdeckung, dass sie bis in die ersten Anfänge der Menschheit zurückreiche – für Augustinus liegt damit schon ein zweifaches Zeugnis vor;[57] ebenso findet auch Luther ein

54 Vgl. Basilius: Homiliae IX in Hexaemeron [378]. In: ders.: Opera Omnia. Paris 1887 (PG 29), Sp. 3–208, hier Sp. 206B.

55 Augustinus: Vom Gottesstaat [De civitate Dei, 413–26]. München (1955) 1985, XVI, 6 (S. 290), auch ders.: De Trinitate [wie Anm. 19], VII, 6, 12 (Sp. 945 f.).

56 Luther: Die drey Symbola [wie Anm. 19], S. 279; ders.: In Genesin Mosi librum sanctissimum Declamationes [1527]. In: ders.: Werke. 24. Bd. Weimar 1900, S. 49, 229 f.

57 Vgl. Augustinus: De Genesi [wie Anm. 28], I, 6 (Sp. 250 f.).

Zeugnis (wenngleich in einer relativen Verborgenheit), das er in die Formel bringt: „Deus dixit, fecit, vidit."[58] Luther räumt allerdings gelegentlich ein, dass der historische Sinn des Textes nichts von der Trinität weiß. Moses habe, wie er sagt, das ewige Wort des Vaters nicht „nach der Grammatica", so doch nach der ‚Sache'.[59]

Es gibt noch einen weiteren Aspekt: die *interpretatio secundum analogiam fidei*. Wenn Luther gegen Ende seines Lebens *Von den letzten Worten Davids* im Anschluss an die alttestamentliche Passage 2 Sam 23,1–7 mit ausführlichen Darlegungen zur Trinität Gottes anhebt, dann stellt er sich als Erstes dem jüdischen Einwand, die Christen folgten nicht überall dem ‚reinen' Text des Alten Testaments. Das, was Luther dem entgegenstellt, ist sprichwörtlich geworden. Man müsse Christus kennen, um die Schrift zu verstehen; erst dann, wenn man Christus kenne, erlange der ‚reine' Text seinen eigentlichen Wert, doch dann schadet auch der ‚unreine' nicht:

> Wenn nu sollt Wunschen und Wählens gelten, entweder dass ich Augustini und der lieben Väter, das ist, der Apostel Verstand in der Schrift sollt haben mit dem mangel, dass S. Augustinus zuweilen nicht die rechten Buchstaben oder Wort im Ebräischen hat, wie die Juden spotten; oder sollt der Juden gewissen Buchstaben und Wort (die sie dennoch nicht durch und durch allenthalben haben) ohn S. Augustin und der Väter Verstand, das ist der Juden Verstand haben, ist gut zu rechen, wozu ich wählen würde. Ich ließe die Jüden mit ihrem Verstand und Buchstaben zu Teufel fahren, und führe mit S. Augustin Verstand, ohne ihren Buchstaben zum Himmel.[60]

Der zweite und dritte Vers der Samuel-Stelle im Verbund mit einer Fülle anderer Stellen des Alten Testaments erscheint dann Luther als eine Art *Beweis* der Trinitätslehre – allerdings vermögen das alle diejenigen nicht „zu merken und zu lesen", die sich mit einem „fleischlichen Verstand" begnügten;[61] das konnte Juden meinen, mehr aber noch Nichtjuden. Hier zeigt sich der Primat der Beweislehre: Die philologische Hermeneutik ist nicht unerwünscht, zumal dann, wenn die mit ihr aus der Schrift gewonnenen *dicta probantia* unerwünschte Auffassungen zu schwächen vermochten. Ihre Glanzzeit hat die so mit der Beweislehre verschwisterte Hermeneutik und Philologie so lange, wie man ihr einen Beitrag zur Lösung theologischer Streitigkeiten zutraute. Freilich vermochte sie keine der in sie gesetzten Erwartungen zu erfüllen und keines der Probleme des Glaubens zu lösen – eher hat sie, wenn auch *contra intentionem*, immer neue produziert.

58 Vgl. Luther: Vorlesungen über 1. Mose von 1535–45. In: ders.: Werke. 43. Bd. Weimar 1912, S. 35.
59 Vgl. Luther: Von den letzten Worten Davids [wie Anm. 22], S. 67.
60 Luther: Von den letzten Worten Davids [wie Anm. 22], S. 29.
61 Vgl. Luther: Von den letzten Worten Davids [wie Anm. 22], S. 29.

Glaubt man dem Erzähler des *Lobs der Torheit*, der das unter Versiche-
rung der Ohrenzeugenschaft berichtet, ist es zu imposanten grammatischen
Kunststücken beim Nachweis der Trinität im *sensus implicitus* gekommen:

> Ich selbst habe einst gehört, wie ein ganz großer Tor – nein, Doktor wollte ich sagen
> – vor einer glänzenden Versammlung das Geheimnis der Heiligen Dreieinigkeit er-
> klärte. Um seine außergewöhnliche Gelehrsamkeit leuchten zu lassen und auch
> Theologenohren zu befriedigen, schlug er einen ganz neuen Weg ein. Er hub also an,
> von den Buchstaben, den Silben, von den Wörtern zu berichten, dann von der Har-
> monie zwischen Subjekt und Verb, zwischen Adjektiv und Substantiv [...]. Endlich
> gab er der Sache die Wendung, dass er erklärte, aus diesen Elementen der Grammatik
> schaue das Bild der ganzen Dreieinigkeit so deutlich heraus, wie kein Mathematiker es
> augenfälliger im Sande zu zeichnen vermöchte.[62]

Ebenso einschlägig ist der Bericht über eine Episode aus dem Leben ei-
nes betagten Theologen:

> Dann habe ich einen zweiten gehört, einen Achtziger, einen so vollendeten Theolo-
> gen, dass man meinte, in ihm sei Scotus selbst wiedergeboren. Der wollte das Ge-
> heimnis des Namens Jesu erklären und zeigte nun wunderbar fein, dass in den Buch-
> staben schon alles versteckt sei, was sich vom Heiland sagen lasse. Denn dass man
> von ihm nur drei Fälle bilde, sei ein deutliches Symbol der göttlichen Dreizahl. Wenn
> ferner der erste Fall ‚Jesus‘ auf **s** endige, der zweite ‚Jesum‘ auf **m**, der dritte ‚Jesu‘ auf
> **u**, so liege darin verborgen ein heiliges Mysterium: nach Aussage dieser drei winzigen
> Buchstaben sei er **S**pitze, **M**itte und **U**rgrund der Welt. Es lag aber noch ein Myste-
> rium darin, noch viel versteckter, von mathematischer Art. Er spaltet in zwei gleiche
> Teile, so dass der Buchstabe in der Mitte allein blieb, und dozierte, dieser Buchstabe
> heiße bei den Hebräern syn; syn aber bedeute – ich glaube im Schottischen – Sünde,
> womit doch deutlich gesagt sei, dass Jesus es ist, der der Welt Sünde trägt.[63]

Obwohl er seine Hebräisch-Studien bald aufgab, könnte Erasmus hier
auf Vorstellungen im Rahmen der christlichen Kabbala anspielen, wo-
nach das Tertragrammaton durch die Einsetzung der Buchstaben *Sin* den
Namen *Jesus* ergebe. Auch wenn beide Episoden nur imaginiert sein
dürften und wohl auch nicht allein Duns Scotus (bis 1308) gemeint ist
mit dem Lehrstück der *distinctio formalis* (*distinctio Scotistica*), mit dem die
Scotisten in subtiler Weise versuchten, dem Mysterium des *articulis trini-
tatis* auf die Schliche zu kommen, sondern wohl auch die Lehrer des
Erasmus in Paris, die zum Teil Schotten waren – ob also erfunden oder
nicht: Das ist denn doch nicht so neu, wie der Erzähler vorgibt.[64]

62 Erasmus von Rotterdam: Laus stultitiae. In: ders.: Ausgewählte Schriften. 2. Bd. [...].
 Darmstadt (1975) 1995, S. 1–211, hier 54 (S. 151). – Vgl. auch die sarkastische Stelle
 bei dem Antitrinitarier Michel Servet: De Trinitatis Erroribus Libri Septem. S. l. 1531
 (ND Frankfurt a. M. 1965), fol. 27ʳ.
63 Erasmus: Laus stultitiae [wie Anm. 62], (S. 153). Hervorhebung von mir.
64 Eine andere herausgegriffene Illustration bieten die zweifellos ernsthaften Buchstaben-
 beispiele des Nikolaus von Kues (1401–1461). In *De possest* will der Cusaner mit der

IV. Das ‚Buch der Bücher' und das ‚Buch der Natur'

Das Beispiel des Erasmus deutet auf eine letzte Steigerung der Interpretation, die sich in diesem Fall aus Annahmen über einen *universellen* Trinitarismus ergeben. Dieser universelle Trinitarismus lässt sich nach dem weithin geläufigen Grundsatz annehmen, dass die Ursache sich in ihren wesentlichen Eigenschaften der Wirkung mitteile – in der Form einer *causa exemplaris: omne agens agit sibi simile*. Sowohl die Schöpfung wie die Heilige Schrift werden so zwangsläufig zu Spuren der Trinität – *vestigium trinitatis* oder *indicia trinitatis* –, wenn auch nicht für alle erkennbar (*soli pii*). In den äußeren Dingen *vestigia trinitatis* zu sehen, reicht von Augustinus' *De Trinitate* über Bonaventura (1217–1274), in dessen *Collationes in Hexaëmeron* es lakonisch heißt: „Et omnis creatura repraesentat Deum, qui est Trinitatis, et qualiter pervenitur ad eum",[65] über Marsilio Ficino (1433–1499) und Giovanni Pico della Mirandola (1463–1494) bis ins 17. Jahrhundert, wo es zu einem Höhepunkt gelangt in dem Faible für Triaden aller Art des Jan Amos Comenius (1592–1670).[66] Die Heilige Schrift zeuge hiernach *a fortiori* von der göttlichen Trinität, auch wenn in

Präposition „in" die göttliche Trinität illustrieren, vgl. ders.: Trialogus de possest [1460]. Hamburg 1973, S. 66 ff. Im Fall des „in" ist der erste Schritt das Eintreten in die Betrachtung (**in**-*trare*) des Göttlichen: „Dico si volo intrare divinas contemplationes per ipsum in, cum nihil possit intrari nisi per ipsum in, intrare conabor." Dann wendet sich der Cusaner dem *Schriftbild* und der Semantik des Ausdrucks zu. Der Buchstabe **N** erweist sich danach als ‚Entfaltung' von **I**, gedacht bildlich als **I\I** mit einem verbindenden Schrägstrich, und dieser Schrägstrich drückt dann die ‚Entfaltung' aus. *In* als Präfix ist das Zusammenfallen von Negation und Affirmation – i steht für *ita* (ja), n für *non*. Die Wörter, denen in (als Präfix) vorangeht, sollen in sich eine Art widersprüchliche Einheit bilden, sowohl negativ (**in**-*nominabilis*), als auch positiv (**in**-*tentus*). Das nun exemplifiziert (nicht der Ausdruck des Cusaners) die spezielle Eigenschaft Gottes, in allem alles, in nichts nichts zu sein. Noch näher an Erasmus' Parodie liegt die Ausdeutung des Cusaners von *possEst*, vgl. ebd. S. 70 ff. *E* liegt in der Mitte und verbindet *posse* und *est* miteinander, **E** bildet ihren *n*E*xus*. **E** nun wird als ein dreieiniger Vokal („vocalem unitrinam") gesehen: *poss*E, E*st* und eben *poss*Est (dabei handelt es sich um ein überhaupt erst vom Cusaner geschaffenes Kunstwort). Das soll verdeutlichen, wie sich Einheit und Dreiheit in Gott zur Dreieinheit verbinden.

65 Bonaventura: Collationes in Hexaëmeron. In: ders.: Opera Omnia. Tomus V. Ad Claras Aquas (Quaracchi) 1891, S. 327–454, hier XIII, 11 (S. 389b). Vgl. auch II, 23 (S. 340a): „Habet enim omnis creata substantia, materiam, formam, compositionem; […] Et in his repraesentatur mysterium Trinitatis: pater, origo; Filius, imago; Spiritus sanctus, compago."

66 Vgl hierzu u. a. Erwin Schadel: Einleitung. In: Jan Amos Comenius: Antisozianische Schriften. Hildesheim 1983, S. 7*–72* sowie ders.: Exkurse. In: ders: Pforte der Dinge / Janua rerum. Hamburg 1989, S. 209–263.

ihr das Dogma nicht explizit formuliert sei, und speziell kündet sie hiervon, wenn sie die (trinitarische) Grammatik exemplifiziert.[67]

Einer ersten Betrachtung drängt sich schnell der Verdacht auf, dass es inkohärent sei, Glaubensmysterien wie die Trinität zugleich an die Offenbarung in der Heiligen Schrift zu binden und eine Strukturierung der (Natur-)Schöpfung zu behaupten, über die ein solches Mysterium unabhängig zugänglich sei. Doch das verdeutlicht nur einen weiteren Aspekt der komplexen *probatio theologica*: Die Trinität mag *in* der Natur mit Hilfe des ‚Lichtes des natürlichen Verstandes' erkennbar sein, aber das bedeutet nicht, dass sie auch *aus* der Natur beweisbar sei. Das ist der Grund, weshalb das Zeugnis der (heidnischen) Philosophen, nicht zuletzt das Platons oder der Neoplatoniker, immer wieder auf Misstrauen gestoßen ist: Aus dem gleichen Grund, wie die Trinität nicht aus der Natur erkennbar war, vermochten es auch nicht die Philosophen, die nicht in die Offenbarung eingeweiht sind. Daher rührt denn auch der Streit darüber, inwiefern Platon selbst oder wenigstens die Neoplatoniker – etwa bei der Frage der *Trinitas Platonica* – Zugang zu dieser Quelle gehabt hätten. Ganz abgesehen davon, dass auch diese Erkenntnis in den Texten selbst von Parabeln und Rätseln (*parabolicis aenigmatibus involuta*) umhüllt sei (so

67 Eine extensiv ausgeführte Parallelisierung von Trinität und Grammatik findet sich bei Martin Fotherby (1549/50–1620), dem Bischof von Salisbury, in seiner Streitschrift *Atheomastix: Clearing Foure Truth Against Atheists and Infidels* von 1622, vgl. das Zitat bei Dennis R. Klinck: *Vestigia Trinitatis* in Man and His Works in the English Renaissance. In: Journal of the History of Ideas 42 (1981), S. 13–27, hier S. 25. Die hebräischen Wörter, die *literae radicales* der *lingua sacra*, bestehen aus drei Konsonanten, die sich ebenfalls als Exemplifikation der Trinität vorstellen ließen, und so gibt es zahlreiche Beispiele, die das Mysterium der christlichen Trinität bereits im hebräischen Alphabet finden. Nach Stephan Ritters (fl. 1614–1636) *Grammatica Germanica nova* von 1616 besitzt die hebräische Sprache deshalb Vorrang, weil sie die Mysterien der Trinitäts enthalte, vgl. George A. Padley: Grammatical Theory in Western Europe 1500–1700. London 1975, S. 86. Ein anderes Beispiel ist Giles von Viterbo (1469–1532), hierzu auch John W. O'Malley: Giles of Viterbo on Church and Reform. Leiden 1968, vor allem S. 67–99. Zudem ist er der Ansicht, dass alle Mysterien sich bereits im Alten Testament finden, vgl. Viterbo: Scechina [1530–32]. In: ders.: Scechina e Libellus de litteris Hebraicis. Vol. I. Roma 1959, S. 63–239, und II, S. 7–303, hier lib. quart., S. 161 f.; auch wenn die Propheten kein explizites Wissen davon gehabt haben, u. a. S. 205 und lib. quint., S. 230 f. Ein Beispiel ist auch Johannes Foster (1495–1556), erster Lehrer des Hebräischen in Wittenberg, in seinem *Dictionarium habraicum Novum* von 1557, hierzu Jerome Friedman: The Most Ancient Testimony. Athens 1983, S. 171. Ich kann mich allerdings an kein Beispiel entsinnen (freilich lässt sich das nicht ausschließen), bei dem man so zynisch war, dass man in gleichsam postmoderner Weise mit der Unterstellung zu brillieren versuchte, dass die die hebräische Sprache verwendenden Juden sich in der Paradoxie verfingen, dass sie leugnend die Trinität bestätigten.

nicht allein Abaelard,[68] der sogar der Ansicht ist, die heidnischen Philo-
sophen seien, wenn auch ihnen nicht bewusst, inspiriert gewesen).[69]

Das Finden der Trinität im *liber naturae* ist dennoch eine Art von
Nachweis, und es macht das Problem nicht einfacher, wenn *nicht* jede
Triplizität eine zulässige Exemplikation oder Analogie für die Trinität ist,
so dass es noch eines Kriteriums für eine solche Qualität bedarf. So er-
klärt sich denn auch, dass sich z. B. Luther zu den nichtbiblischen trinita-
rischen Ausdeutungen (etwa Augustins) sehr kritisch äußern konnte[70]
und er sich zugleich vor dieser Verführung als nicht gefeit erweist: Er
sieht das *vestigium trinitatis* in der Astronomie mit „motus, lumen et in-
fluentia" verwirklicht, in der Musik mit „tres notas Re, Mi, Da", in der
Geometrie mit „tres divisiones, linia, superficies et corpus", in der
Arithmetik mit „tres numeri" – und im Trivium: in der Grammatik mit
„tres partes orationis", in der Rhetorik mit „dispositio, elocutio et actio
seu gestus", in der Dialektik mit „definitio, divisio et argumentatio".
Schließlich lässt sich auch bei ihm der universelle Trinitarismus finden,
der sich in jedem Ding zeige, so es denn *substantia* (Gott), *forma* (Sohn)
und *bonitas* (Heiliger Geist) besitze.[71]

Sieht man von so weit ausholenden interpretatorischen Rückschlüs-
sen ab, die durch einen universalen Trinitarismus lizensiert erscheinen,
so erhellen sich die herausgegriffenen Beispiele exegetischer Praxis über
hermeneutische Hintergrundannahmen und verlieren so ein wenig an
Befremdlichkeit: Gott, gesehen als optimalen Kommunikator, entspricht
etwa bei einer tautologischen Deutung der dreifachen Wiederholung von
Sanctus nicht den supponierten Anforderungen an seine Kommunikation
mit den Menschen, wie das bei der Heiligen Schrift angenommen wird.
Die Folge ist, dass sein Kommunikat, die Heilige Schrift, insuffizient er-
scheint, mithin Mängel aufweist. Das Werk erfüllt nicht die theologi-
schen Vorstellungen über seinen Verfasser, wenn sich die Wiederholun-
gen nicht als Emphasen deuten ließen; mehr noch entspräche er ihnen,
wenn etwa das dreifache *Sanctus* darüber hinaus drei verschiedene Dinge
bezeichnete, im höchsten Maße dann, wenn es diese drei Dinge in Ei-
nem meinte, also die Dreifaltigkeit.

68 Abaelard: Theologia Christiana [zw. 1133–37]. In: ders.: Opera theologica. Tvrnholti
 1989 (CCCM 12), S. 1–372, hier III, S. 134 (S. 245).
69 Vgl. Abaelard: Introductio ad Theologiam [1140, auch u. d. T.: Theologia Scholarium].
 In: ders.: Opera Omnia. Paris 1885 (PL 178), Sp. 979–1113, hier Sp. 1032.
70 Gegen den Lombarden (um 1095–1160) sagt Luther z. B., dass er dessen Behauptung,
 jede Silbe des Neuen Testaments zeuge von der Trinität, nicht verstehe, und er
 verweist auf Hieronymus, der einen ähnlichen Gedanken gehabt habe im Blick auf die
 Apokalypse, vgl. ders.: Zu den Sentenzen des Petrus Lombardus [1510/11]. In: ders.:
 Werke. 9. Bd. Weimar 1893, S. 28–94, hier S. 32.
71 Vgl. Luther: Vorlesungen über 1. Mose [wie Anm. 58], S. 276.

Die Pointe besteht nicht allein darin, unter welchen Voraussetzungen die schlichte Beobachtung einer sprachlichen Wiederholung – erkennbar in der Regel, wenn auch nicht als bedeutungsvoll für *jeden* Leser des Textes der Heiligen Schrift – erklärungsbedürftig erscheint, sondern welche Gestalt diese Erklärungen annehmen. Um nur ein einziges Beispiel herauszugreifen: Hieronymus stellt in seinem Ezechiel-Kommentar die rhetorische Frage, warum von Gott etwas wiederholt werde, was er bereits Moses hat sagen lassen (gemeint ist Ez 44,22–31). Seine Antwort ist beispielhaft für das Problem: Die Wiederholung sei erfolgt, damit das, was in den Herzen der Menschen ausgelöscht wurde – sei es durch nachlässiges Lesen, durch abweisendes Hören oder durch Vergessen – durch die lebendige Rede erneuert werde („viva voce innoventur"). Gemeint ist damit nicht das mit Feder und Tinte, sondern durch den Geist und das Wort Gottes Geschriebene. Die Güte einer solchen Erklärung steigert Hieronymus noch dadurch, dass er sie in Parallele zu einem anderen Umstand sieht: Denn *deshalb* habe auch Jesus Christus kein eigenes Buch hinterlassen, das seine Lehre beinhaltet, sondern spreche täglich durch den Geist seines Vaters und seinen eigenen im Herzen der Glaubenden.[72]

Die ebenso ingeniösen wie falschen trinitarischen Interpretationen verlieren schnell an Brillanz, wenn sich die Ausgangslage zur Wertschätzung der betreffenden Texte auch nur leicht verändert. Das, was tiefstes Ergründen verborgenster Geheimnisse war, gerät zu Überinterpretationen, die erhellend sind, aber nicht im Blick auf den interpretierten Text. In diesem Fall: Wenn das Alte Testament nicht mehr als *Beweis*buch aufgefasst wird in der Auseinandersetzung, in der die Christen ihre eigene Vergangenheit zu begreifen suchen, sondern als etwas, das zwar unaufgebbar, aber nur ein historisches Dokument ihrer Geschichte ist und deshalb von der beweistheoretischen Verklammerung mit dem Neuen Testament befreit, sich an den Ort seiner Entstehung zurückgeben lässt.

V. Die Bibel im Konflikt der Wissensansprüche: Jos 10,12–13

Bereits angemerkt wurde, dass an die beweistauglichen *dicta* strengere Anforderungen gestellt werden konnten als an den hermeneutischen *sensus*. Ein Kriterium, nach dem ein Glaubenssatz erst dann begründet sei, wenn er sich mit denselben Worten, *in terminis terminantibus,* in der Heiligen Schrift finden lasse,[73] hat zu den Ansichten über die Trinität geführt,

72 Vgl. Hieronymus: Commentaria in Ezechielem [zw. 410–415]. In: ders.: Opera Omnia. Paris 1884 (PL 24), Sp. 15–491, hier lib. XIII, cap. XLIV (Sp. 434).

73 Vgl. z. B. Servet: De Trinitatis [wie Anm. 62], fol. 64ᵛ (meine Hervorhebung): „Et sic concedo, aliam personam patris, aliam personam filij, aliam personam spiritus sancti:

für die Michel Servet (1509/11–1553) nach den geltenden Gesetzen hingerichtet wurde. Obwohl zumindest der frühe Luther wie der frühe Calvin bei der Kritik an den Lehren, die sie bei der alten Kirche nicht teilen konnten, nicht selten ein ähnlich strenges Kriterium unterstellt haben, will ich darauf nicht weiter eingehen, denn wichtiger ist etwas anderes. Im 17. Jahrhundert zeigt sich immer wieder, dass die Nutzung der Heiligen Schrift zur *probantia theologica* vereinbar war mit Vorstellungen, nach denen sie aufgrund ihrer Herkunft von Gott eine unabsehbare Fülle an Bedeutungen und Bedeutungsverweisen enthalte; sie sei in sich so sehr verflochten, wie es nur ihrem Schöpfer zuträglich sein könne und sie damit sein ‚(Ab-)Bild' biete. Ihre Teile fügten sich nicht nur zu einem harmonischen Ganzen, sondern – ein eigens hierfür kreierter Ausdruck vom Beginn des 17. Jahrhunderts – dieses Ganze sei *panharmonisch*.[74] Sie sei so artifiziell verschnürt, dass jeder Teil auf alle anderen verweise und immer auf das Ganze. Vorstellungen, die sich gegen Ende des 18. Jahrhunderts im Hinblick auf Dichtung entwickeln, scheinen so angesichts der Heiligen Schrift vorgebildet zu sein – aber *nur* für sie, denn niemandem wäre es eingefallen, ein *menschliches* Werk hermeneutisch in gleicher Weise zu behandeln. Die Heilige Schrift übersteigt in ihrer Sinnfülle jede menschliche Vorstellungskraft, und das, was nur eine Sinnmöglichkeit ist, ist bei ihr nach dem Schluss *ab posse ad esse* Sinnwirklichkeit.[75]

Keine Frage: Die Heilige Schrift kann nicht alles enthalten, aber sie enthält alle wesentlichen Wahrheiten, und genau hieran entzündet sich ein weit reichender Konflikt. Die Heilige Schrift als unfehlbare Quelle von Wissensansprüchen hatte immer mit der Anomalie zu kämpfen, dass sie selbst in dem auf das Wörtliche beschränkten Verständnis zu viel sagt. Technisch gesagt ist es ihre *Inhomogenität*.[76] Sie weist nicht allein Wissensansprüche auf, die als Offenbarung nur ihr eigentümlich sind, sondern auch solche, die sich auch auf der Grundlage bibelfremder

& concedo patrem, filium & spiritum sanctumm, tres in una deitate personas, & haec est uera trinitas. *Se uoce scripturis extranea uti nollem*, ne forte in futurum sit philosophis occasio errandi, & cum antiquioribus, qui ea uoce sanè usu sunt, nihil mihi quaestionis est, modo haec trium rerum in uno Deo blasphema & philosophica distinctio à mentibus hominum eradicetur." An anderer Stelle (fol. 32ʳ) heißt es ein wenig expliziter: „[…] cum nec unum uerbum reperiatur in tota Biblia de trinitate, nec de suis personis, nec de essentia, nec de unitate suppositi, nec de plurimum rerum una natura, nec de alijs eorú[m] cenophonijs & logomachijs, quas Paulus falsae agnitionis esse ait."

74 Vgl. Lutz Danneberg: Die Anatomie des Text-Körpers und Natur-Körpers: das Lesen im *liber naturalis* und *supernaturalis*. Berlin/New York 2003, Kap. XI.

75 Eine solche Formel findet sich z. B. noch in der *hermeneutica sacra* Baumgartens, vgl. Lutz Danneberg: Siegmund Jacob Baumgartens biblische Hermeneutik. In: Axel Bühler (Hrsg.): Unzeitgemäße Hermeneutik. Interpretationstheorien im Denken der Aufklärung. Frankfurt a. M. 1994, S. 88–157.

76 Hierzu auch Danneberg: Säkularisierung [wie Anm. 9].

‚Quellen' gewinnen lassen. Es kommt zu einer zweifachen Begründung desselben Wissensanspruchs, die beide zwar nicht dasselbe zu leisten vermögen, wenn der Heiligen Schrift die Priorität in Bezug auf den erreichbaren Gewissheitsgrad zukommt, die beide aber dennoch für die menschliche Akzeptanz des betreffenden Wissens hinreichen. Diese Inhomogenität dürfte wohl immer wahrgenommen worden sein, und so hat man immer versucht, das Problem in der einen oder anderen Weise nicht aufbrechen zu lassen. Als anhaltendes Problem und als fortwährende Herausforderung erweist es sich aber erst seit dem 16. und 17. Jahrhundert: Zum einen besteht sie darin, diese Abundanz der Beweismittel zu erklären, mithin eine Erklärung dafür zu finden, weshalb der Gehalt der Heiligen Schrift sich *nicht* auf die Wahrheiten der Offenbarung beschränkt; zum anderen bedeutet das immer die Möglichkeit des Konflikts mit dem aus anderen ‚Quellen' geschöpften, zudem sich wandelnden Wissen. Genau das bildet den Problemkontext für die zweite Bibelstelle, an der Joshua den Herrn bittet, die Sonne stillstehen zu lassen (Jos 10,12–13).

Wie diese Stelle im Einzelnen auch immer gedeutet werden mochte: Bei beiden, bei geozentrischer wie heliostatischer Theorie, bleibt der Vorgang ein Wunder, auch wenn das nicht heißt, das die Stelle sowohl in der einen wie in der anderen Hinsicht Interpretationsprobleme aufgibt.[77] Doch das genügte nicht. Die Heilige Schrift sollte eine absolute *Autorität* in Fragen des Wissens sein – und noch heute ist ein Element der damaligen Ansicht im allgemeinen Sprachgebrauch präsent: Dem, der einmal

77 Ich kann hier keinen Abriss der Probleme bieten, wenige Hinweise sollen genügen: Angesichts der aristotelischen Vorstellung über die streng gefügte Himmelswelt (die *incorruptibilitas* der *corpora caelestia*) deutet Lewi Ben Gerson (Gersonides 1288–1344), namhafter Philosoph und Astronom seiner Zeit, die Stelle so, dass sich der Vorgang *natürlich* erklären lässt (vgl. Louis Jacobs: Jewish Biblical Exgesis. New York 1973, S. 92–99). Nikolaus von Oresme (1320/25–1382) zeigt (in: Le Livre du ciel et du monde [1377]. Madison u. a. 1968, S. 519–539), dass die Annahme einer sich bewegenden Erde durchaus möglich sei und dass sich bei dieser Annahme der göttliche Eingriff sogar leichter, weil ökonomischer, erklären ließe; Gott hätte *allein* die Erde in einen vorübergehenden Ruhezustand versetzen müssen – den Wortlaut der *Joshua*-Stelle erklärt er damit, dass sie der gewöhnlichen menschlichen Sprechweise (*la maniere de commun parler humain*) entspreche; zwar ist die Achsendrehung nach Nikolaus sogar die wahrscheinlichere Annahme, doch weist er sie letztlich zurück, weil sie dem *sensus litteralis* von Ps 93 widerspreche. Verschiedene Deutungen dieser Stelle unter heliostatischer Perspektive erörtert Galileo Galilei: Lettera a Madama Christina di Lorena Granduchessa di Toscana [1615]. In: ders.: Le Opere. Vol. V. Firenze 1895, S. 307–348. Den mit seiner, auf die Bibel zurückgeführten Theorie der Prä-Adamiten für viel Furore im 17. Jh. sorgenden Isaac la Peyrères (1596–1677) führen seine allgemeinen Überlegungen bei der Joshua-Stelle nicht zu der Annahme, Gott hätte die Sonne angehalten, sondern er habe allein die Sonnenstrahlen stillstehen lassen; mit dieser Auffassung ist er freilich noch nicht singulär, sondern erst, wenn er betont, dass dies allein für das adamitische, das jüdische Volk, geschehen sei, vgl. ders.: Systema theologicvm ex Praeadamitarum hypothesi. Pars I (lib. I–V). (o. O.) 1655, lib. IV, cap. 5, S. 194 ff.

lügt, glaubt man nicht – also: Schon ein kleiner Irrtum kann den Zweifel an der Autorität des Ganzen, also der Heiligen Schrift, wecken. So ist es denn auch zu einer grandiosen Theorie gekommen, die das Kunststück versuchte, außerbiblische Wissensansprüche, die dem beweistauglichen *sensus* der Heiligen Schrift offenkundig widersprechen, zu akzeptieren, ohne dabei ihrer Autorität und Dignität Abbruch zu tun. In bestimmten naturkundlichen Partien hätten sich danach die Heiligen Schriftsteller der kognitiven Fähigkeiten ihrer Adressaten angepasst (*ad captum vulgi loqui*) – sprich: ihren Irrtümern (*accommodatio ad errores vulgares*). Durch die Schrift läuft dann eine Zweiteilung: Ein Bereich betrifft den Glauben, und da bleibt ihre Autorität uneingeschränkt; in dem anderen Bereich spricht sie zwar nicht wahr, aber sie ‚lügt‘ auch nicht, sondern sie betreibe nur *dissimulatio*.[78] Die Entwicklung in der zweiten Hälfte des 18. Jahrhunderts, für die die Deutung der Stelle Jos 10,12–13 hier als exemplarisch genommen wird, ist die Zurücknahme dieser Zweiteilung im Zuge gewandelter Voraussetzungen der Wahrnehmung dessen, wovon die Heilige Schrift handelt.

Diese Akkommodationstheorie – vertreten vereinzelt schon im 16., und 17. Jahrhundert u. a. von Kepler (1571–1630) und Galilei (1564–1642) – ist konfessionsübergreifend auf harten Widerstand gestoßen, und allein sie genügt auch nicht.[79] Es bedurfte noch einer Theorie, die erklärte, wie es mit den damit unterstellten unterschiedlichen Erkenntnisvermögen des Menschen bestellt ist. Es handelt sich um die Unterscheidung zwischen der *cognitio philosophica*, auch *accurata*, und der *cognitio communis*, auch *vulgaris*, die in vierfacher Hinsicht gesehen wurde: hinsichtlich der *Wissensträger* – das allgemeine Wissen richte sich an alle, das philosophische beschränke sich auf die Vertreter der Profession (der jeweiligen Disziplin); hinsichtlich der *Mittel* der Wissens-Erlangung – bei jenem stünden sie allen zur Verfügung, bei diesem sei die Befreiung von Vorurteilen mittels der gesunden Vernunft sowie ein bestimmtes Maß an Aufmerksamkeit erforderlich; hinsichtlich des *Nutzens* und des *Ziels* der Betrachtung – der Gegenstand der allgemeinen Wissensansprüche sei aufgrund seines Bezuges auf die Sinne und das Leben allen gemeinsam,

78 Zum Unterschied zwischen *dissimulatio* und *simulatio* vgl. Lutz Danneberg: Aufrichtigkeit und Verstellung im 17. Jahrhundert: *dissimulatio* und *simulatio* sowie das Lügen als *debitum morale* und *sociale*. In: Claudia Benthien/Steffen Martus (Hrsg.): Die Kunst der Aufrichtigkeit im 17. Jahrhundert. Tübingen 2006 (im Druck).

79 Vgl. Lutz Danneberg: Schleiermacher und das Ende des Akkommodationsgedankens in der *hermeneutica sacra* des 17. und 18. Jahrhunderts. In: Ulrich Barth/Claus-Dieter Osthövener (Hrsg.): 200 Jahre „Reden über die Religion". Berlin/New York 2000, S. 94–246, ferner auch mit Hinweisen auf die *accommodatio* Kenneth J. Howell: God's Two Books: Copernican Cosmology and Biblical Interpretation in Early Modern Science. Notre Dame 2002.

demgegenüber beziehe sich das philosophische Wissen auf die Ursachen oder die absoluten Dinge; schließlich hinsichtlich des *Gewissheitsgrades* – jene müsse sich mit Probabilitäten im Status der Meinung bescheiden, kann keine gewusste Wahrheit beanspruchen, diese biete mit der *certitudo metaphysica* höchste (menschlich) erreichbare Gewissheit.

Das hierauf gegründete Selbstbewusstsein des Philosophierens munitioniert den alten Konflikt mit der Theologie neu und sogleich sieht man, wo der Knackpunkt wie die Unerträglichkeit für das theologische Selbstverständnis liegt: Entweder haben die Theologen Wissensansprüche, die vor dem Richterstuhl der *cognitio philosophica* überaus problematisch und allein durch ihren bestimmten Status wertvoll und akzeptabel sind, oder ihr Wissen reicht über die *cognitio communis* nicht hinaus. Entscheidend jedoch ist noch etwas anderes: Nicht, dass sich Gott überhaupt nach den menschlichen Schwächen richte, vielmehr ist es die durch die Akkommodation angenommene Zweiteilung. Sie bedroht den theologischen Universalismus. Nicht der Mensch als solcher sei der Akkommodation in der Heiligen Schrift bedürftig, sondern nur diejenigen, die nicht zum richtigen Gebrauch der Vernunft, nicht zur *cognitio philosophica* finden. Die Stoßrichtung des Theologen gegen den Philosophen zeigt sich verbunden mit der Formulierung des protestantischen *sola-scriptura*-Prinzips exemplarisch bei dem Theologen Johann Jacob Rambach (1693–1735), in dessen Erläuterungen zu seiner in der ersten Hälfte des 18. Jahrhunderts überragenden Hermeneutik es zur Akkommodation resümierend heißt:

> Es ist aber diese *opinio* [...] gefährlich, indem sie die heilige Schrift in *suspicionem mendacii* bringt, und ihren Credit gar sehr schwächet und verringert, ja da sie machet, dass ein jeder Phantast: seine Einfälle also rechtfertigen kan. Denn wenn die heilige Schrift sich darnach richten soll, so darf man nur sagen, sie habe da geredet nach dem Begriff des Pöbels, und habe den Gelehrten Freyheit gelassen, nach der wahren Beschaffenheit einer Sache davon zu philosophieren [...]. Daher es hernach kommt, dass man der Schrift eine Pöbel=Philosophie, wie einige ungewaschene Philosophi geschrieben haben, zueignet und dieselbe also verächtlich macht.[80]

Die Befürchtungen des konservativen Kritikers haben sich – wie fast immer – auch hier erfüllt; am Beginn des 19. Jahrhunderts nimmt etwa Schleiermacher (1768–1834) explizit in der Bibelhermeneutik Abschied von jeglichem Akkommodationsgedanken.[81] Wichtig ist im vorliegenden Zusammenhang freilich nur ein Moment. Um den Gedanken der Ak-

80 Rambach: Erläuterung über seine eigene Institvtiones Hermeneuticae Sacrae erfassers [...]. Giessen 1738, lib. III, § 9, S. 258 f. Ausführlicher geht er auf die verschiedenen Aspekten der Akkommodationslehre kritisch ein in: ders.: Dissertatio Theologica Qva Hypothesis de Scriptvra Sacra, ad Erroneos Vvlgi Conceptvs Adcommodata [...] [1727]. Editio II recognita denvo et avcta. Hales Magdebvrgicae 1729.
81 Vgl. Danneberg: Schleiermacher [wie Anm. 79].

kommodation überhaupt als akzeptabel erscheinen zu lassen, muss diese spezielle Redeweise der Heiligen Schrift in ihr gerechtfertigt sein. Das über Jahrhunderte beliebteste Muster einer solchen Rechtfertigung besteht darin, Kontingentes als Notwendiges zu sehen: Die Heiligen Schriftteller konnten nicht anders als so sprechen, wie sie es taten.

Obwohl Leibniz (1646–1716) sich ungleichmäßig äußert, ist er überzeugter Anhänger der kopernikanischen Theorie und wohl letztlich der Auffassung, sie sei *moralisch gewiss*. Im Sprachgebrauch der Zeit heißt das, die wörtlich interpretierte Joshua-Stelle biete eine physikalische Unmöglichkeit. Die Pointe aber liegt in der Annahme einer situativen (physikalischen) Notwendigkeit, die Leibniz 1688 in einem Brief so ausdrückt: Wenn Joshua ein Schüler Aristarchs oder des Kopernikus gewesen wäre, hätte er nicht die Weise geändert, sich so auszudrücken, wie er es getan hat. Andernfalls hätte er die Leute ebenso wie „le bon sens" schockiert. Alle Kopernikaner in ihrer gewöhnlichen Sprechweise und selbst untereinander, wenn sie nicht wissenschaftlich reden, werden immer sagen, dass die Sonne auf- oder untergegangen sei, aber niemals dasselbe von der Erde. Nach Leibniz liegt der Erklärungsgrund darin, dass sich diese Ausdrücke auf die *Phänomene*, nicht aber auf ihre *Ursachen* beziehen.[82] In diesem Sinne kann er dann auch sagen, die Heiligen Schriftsteller hätten ihre Vorstellungen ohne Absurditäten nicht anders ausdrücken können, selbst wenn erneut ein neues und wahres System vorgetragen werde.[83] Es ist die allen gemeine Sprache als die der Phänomene, im Unterschied zur wissenschaftlichen oder der Ursachen, die Leibniz hier aufnimmt: *Secundum apparentiam* konnten sich die biblischen Schriftsteller überhaupt nicht anders mitteilen. Eine Entfaltung bietet Johann Heinrich Lambert (1728–1777), wenn es bei ihm heißt:

> Ptolomäus blieb bey der popularen oder gemeinen Sprache. Copernicus fieng an, den ersten Schritt zu thun, und lehrte uns die Buchstaben der ersten astronomischen Sprache kennen. Aber er wußte nicht, dass sie nur hypothetisch war, und uns durch viele Stuffen erst zu der wahren führen würde [...] *Kepler* und *Newton* [...] fanden Mittel, die bis dahin noch etwas rohe Sprache zu ihrer wahren Feinheit zu bringen, und ihre Heldengedichte nach der Mythologie ihrer Zeiten einzurichten. Allein die Zeiten ändern sich, und unsere nächsten Nachkommen werden diese Sprache nur noch in Gedichten gelten lassen [...]. Aber wo es etwas auf sich hat, werden sie aus einem höheren Ton sprechen.[84]

82 Vgl. Gottfried Wilhelm Leibniz: Sämtliche Schriften und Werke. Erste Reihe. 5. Bd. Berlin 1954, S. 186.

83 Vgl. Gottfried Wilhelm Leibniz Leibniz: Tentamen de motuum coelestium causis [1689]. In: ders.: Mathematische Schriften. Zweite Abtheilung. Bd. II. Halle 1860, S. 145.

84 Johann Heinrich Lambert: Cosmologische Briefe über die Einrichtung des Weltbaues. Augspurg 1761, 19. Brief, S. 274 f.

Und auch Lambert formuliert den Gedanken, dass selbst ein Kopernikaner, will er ‚verständlich' reden, nicht anders sprechen könne als in der traditionellen Weise:

> Wir haben uns ohne dem schon vollkomen an die Sprache des Copernikanischen Systems gewöhnt, und es ist eine viel zu bequeme Hypothese, als dass wir von Cycloiden reden sollten, wo es nicht besondere Umstände erfordern [...]. In allen übrigen Fällen bleiben wir bei Ellipsen, wir lassen die Sonnen unbewegt, und führen die bisher gewöhnlichere Sprache, weil wir die wahre dennoch niemals werden auf eine bestimmte Art führen können.[85]

VI. Exkurs: Das Eigenrecht der ästhetischen Erkenntnis

Im Laufe des 18. Jahrhunderts gewinnt die kopernikanische Theorie selbst bei Theologen, wenn auch nicht bei allen, weitgehende Anerkennung – Herder (1744–1803) bildet keine Ausnahme, der auf sie (wie Kant) sogar metaphorisch zur Ankündigung des Erfordernisses oder des Vollzugs einer ‚kopernikanischen Wende' in der Philosophie zurückgreifen kann.[86] Nur auf den ersten Blick erscheint es als paradox, dass mit der zunehmenden Anerkennung einer Theorie, die wie nur wenige andere so eklatant den Sinneseindrücken, der *cognitio communis*, widerstreitet, die Wertschätzung der sinnlichen Erkenntnisweise zunimmt.

Ohne die gebotene Ausführlichkeit kann ich nur darauf eingehen, wie das untere (die *facultas cognoscitiva inferior*, die zur *cognitio communis* bzw. *sensitiva* strebt) im Blick auf das obere Erkenntnisvermögen (die *facultas cognoscitiva superior*, die zur *cognitio intellectualis* bzw. *rationalis* führt) durch Alexander Gottlieb Baumgartens (1714–1762) Ästhetik eine (erste) Aufwertung erlebt, wie es sich aus der alleinigen Zuordnung zum oberen löst und wie es als ein eigenständiges Vermögen begriffen wird. Aus den zahlreichen Darlegungen Baumgartens ergibt sich freilich noch keine klare Bestimmung seiner Eigenständigkeit. Nach Georg Friedrich Meier (1718–1777) üben beide „ihre gemeinschaftliche Herrschaft [...] mit gleichem Recht" aus: Die Ästhetik bearbeite „den sinnlichen, und die Vernunftlehre den deutlichen Theil des Begriffs".[87] Wie sich die Bezie-

85 Lambert: Cosmologische Briefe [wie Anm. 84], S. 265.
86 Hierzu Lutz Danneberg: Ganzheitsvorstellungen und Zerstückelungsphantasien. Zum Hintergrund und zur Entwicklung der Wahrnehmung ästhetischer Eigenschaften in der zweiten Hälfte des 18. und zu Beginn des 19. Jahrhunderts. In: Jörg Schönert/Ulrike Zeuch (Hrsg.): Mimesis – Repräsentation – Imagination. Literaturtheoretische Positionen von Aristoteles bis zum Ende des 18. Jahrhunderts. Berlin/New York 2004, S. 241–282, hier S. 272 f.
87 Georg Friedrich Meier: Anfangsgründe aller schönen Wissenschaft. Halle 1754–1759 (ND Hildesheim 1976), Bd. III, § 545 (S. 10); Bd. II, § 339 (S. 169). In: ders.: Be-

hung im Einzelnen auch gestalten mochte: Die abstrahierende *cognitio intellectualis* stelle immer einen Verlust dar,[88] da sie im Unterschied zur ästhetischen nicht auf das Individuelle ziele.

In zweifacher Hinsicht besitzen *cognitio sensitiva* und Ästhetik sogar Priorität: zum einen als notwendige Voraussetzungen für die vollkommene *cognitio rationalis*, denn da ihre „ersten Theile [...] sinliche Begriffe" seien, so müssten diese „so schön seyn als möglich", und daher sei „es das Geschäft der Aesthetik, die Theile gleichsam zuzuschneiden, und dem Verstande zu übergeben, welcher sie zusammensetzt, um ein vollkommenes und regelmäßiges Gebäude aufzuführen".[89] Zum anderen ergibt sich die Priorität der Ästhetik hinsichtlich der ‚Ausübung', denn die Logik sei zwar die „ältere Schwester der Ästhetik", doch allein in „Ansehung der Natur", nicht in „Ansehung der Ausübung".[90] Das lässt sich unterschiedlich deuten – etwa so, dass die *cognitio sensitiva* entwicklungsgeschichtlich den Anfang bildet, oder in Formeln wie die ‚Poesie als die Muttersprache des menschlichen Geschlechts'. In jedem Fall gilt (etwa für Meier) Baumgarten als „systematische[r] Kopf", der die „zerstreuten Glieder samlet und eine eigene und besondere Wissenschaft aus denselben" gebildet habe,[91] und dass an die Seite der *logica* (der Vernunftlehre) die *aesthetica* tritt, denn erst beide bilden das Ganze der *philosophia instrumentalis* oder *organica*.[92]

Ist die Erkenntnis des Zeichens größer als die Vorstellung des Bezeichneten, so handelt es sich um eine ‚symbolische', kommt die vorgestellte Sache hingegen mehr in den Blick, so um eine intuitive, anschauende Erkenntnis. Zudem kann der Zusammenhang der Zeichen entweder deutlich oder undeutlich erkannt werden, und die *facultas characteristica* ist entweder sinnlich (*sensitiva*) oder gehört dem Verstand zu (*intellectualis*). Die poetische Erkenntnis ist die intuitive sowie die intensiv klare. Sie unterscheidet sich von der symbolischen und extensiv klaren Erkenntnis des Verstandes. Die sich mit den undeutlichen Zeichen beschäftigende Disziplin (*scientia sensitivae cognitionis*) ist dann die *aesthetica characteristica*, die in *heuristica* und in *hermeneutica universalis* zerfällt.[93] Baumgartens Aufbau

trachtungen über die Schrancken der menschlichen Erkenntnis. Halle 1755, wird mehrfach (z. B. S. 27) der geringe Nutzen der *cognitio intellectualis* für bestimmte Fragen betont.

88 Vgl. Alexander Gottlieb Baumgarten: Aesthetica. Francofurti 1750 und 1758 (ND Hildesheim 1961), § 560 (S. 363): „Quid enim est abstractio, si iactura non est?"

89 Meier: Anfangsgründe [wie Anm. 87], Bd. I, § 13 (S. 20); auch § 15 (S. 24).

90 Alexander Gottlieb Baumgarten: Kollegium [um 1750]. In: Bernhard Poppe: Alexander Gottlieb Baumgarten [...]. Borna-Leipzig 1907, S. 59–258 , hier § 13 (S. 79).

91 Georg Friedrich Meier: Vertheidigung der baumgartenschen Erklärung eines Gedichts. Halle 1746, S. 10.

92 Baumgarten: Kollegium [wie Anm. 90], § 1 (S. 71).

93 Vgl. Baumgarten: Kollegium [wie Anm. 90], § 349 (S. 108 f.), sowie § 622 (S. 227).

der Ästhetik als mit „Gewißheit verbundene Regeln"[94] soll beides garantieren: die Vollkommenheit des (künstlerischen) Werks wie die Richtigkeit (Angemessenheit) seiner Auslegung und seiner Beurteilung. Freilich hat er weder die Heuristik noch die Hermeneutik ausgearbeitet, und zu letzterer finden sich nur verstreute Hinweise. Auf der einen Seite heißt es unverbindlich, da „fast alle auszulegenden Schriften ästhetisch geschrieben" seien, habe der „Hermenekte" über die „sinnliche Kenntnis" zu verfügen, „wenn er im Erklären fortkommen will".[95] Auf der anderen Seite initiiert Baumgarten die Unterscheidung zwischen *interpretatio rationalis*, die bei ‚merklicher Vollkommenheit' die *interpretatio logica erudita* ist, und *interpretatio sensitiva*, die bei ‚merklicher Vollkommenheit' *interpretatio aesthetica* heißt – so in der Aufnahme dieses Gedankens durch Meier.[96]

Aus der Vielzahl der Aspekte, die sich im Rahmen von Baumgartens theoretischen Überlegungen finden, möchte ich nur einen erwähnen: Bei den intensiv klaren Vorstellungen werden diese zur Deutlichkeit mittels einer ‚Kraft', die ausschließt, auseinandersetzt, auflöst und entwickelt. Bei den extensiv klaren Vorstellungen wirkt die ‚Kraft' aufgrund des Reichtums der Merkmale ‚belebend' (*vividitas, vita cognitionis*) und die Vorstellungen sind ‚lebhaft' oder *praegnantes* (*perceptiones praegnantes*) im Sinn der ‚vielsagenden Vorstellungen'[97] – oder wie es an anderer Stelle heißt: „so preßt nunmehr die Menge der Vorstellungen Tränen aus."[98] Das, was die *cognitio communis* bietet, ist mithin etwas, was in bestimmter Weise aufgenommen werden muss. Zu vermeiden sind gerade die für das obere Vermögen charakteristischen Operationen wie Analysieren oder Zergliedern.

94 Baumgarten: Kollegium [wie Anm. 90], § 70 (S. 111).
95 Baumgarten: Kollegium [wie Anm. 90], § 4 (S. 74).
96 Georg Friedrich Meier: Versuch einer allgemeinen Auslegungskunst. Halle 1757, § 9, S. 5 f. Zur entsprechenden Unterscheidung Baumgartens, die mit der Meiers nicht ganz übereinstimmt, vgl. ders.: Sciagraphia encyclopaedia philosophicae […]. Haleae 1769, § 122 (S. 50): „*Hermeneutica strictius dicta* est scientia, sensum ex oratione cognoscendi et proponendi: haec quatenus sensum alterius concipere distincteque proponere docet, est pars Logicae strictius dictae." Im weiteren Sinn gehöre das Interpretieren dann der Ästhetik an. Ferner zur *hermeneutica* A. G. Baumgarten: Acroasis Logica in Christianum L. B. de Wolff. Halae 1761 (ND Hildesheim 1983), cap. XII, S. 156–180, wo er allerdings durchweg traditionelles Gedankengut kompiliert.
97 Vgl. Alexander Gottlieb Baumgarten: Metaphysica [1739], Haleae (1739) [7]1779 (ND Hildesheim 1963, § 531 (S. 185): „*Vtraque claritas est perspecvitas* […]. Hinc perspicuitas vel est viuida, vel intellectualis, vel vtraque. *Perceptio*, cuius vis se exserit, in veritate alterius perceptiones cognoscenda, & *vis eius*, est *probans* […], cuius vis alteram claram reddit, & *vis eius*, est *explicans* […] (declarans), cuius vis alteram viuidam reddit, & *vis eius*, est *illustrans* […] (pingens), quae alteram distinctam, & *vis eius*, est *resolvens* […] (euolens)." Ferner § 517 (S. 179): „*Quo plures notas perceptio complectitur, hoc est fortior*".
98 Baumgarten: Kollegium [wie Anm. 90], § 80 (S. 116). Nicht selten wird hierin ein Vorläufer von Kants Begriff der ästhetischen Idee gesehen; freilich ist der Zusammenhang nicht so direkt, wie man oftmals, die Unterschiede nivellierend, anzunehmen scheint.

Der ‚verworrenen Darstellung', der ‚konfusen Erkenntnis' drohe bei ihrer Anwendungen der Verlust der Schönheit.

Leibniz hatte bei der *cognitio clara et confusa* konzediert, dass sie sich zwar immanent nicht distinkt analysieren, sie sich aber klar von anderen unterscheiden lasse. Bei Baumgarten wird diese Unanalysierbarkeit der ‚verworrenen' Beziehungen eines komplexen Gebildes zum Charakteristikum des Reichtums der Erkenntnis, und genau eine solche Erkenntnis ist dann *lebhaft* und *lebendig*.[99] Ohne auf den Eindruck des Zerstörerischen im Zuge solcher Prozeduren genauer eingehen zu können, scheint dabei immer der Gedanke des leichten ‚Überschauens' eines Mannigfaltigen eine Rolle zu spielen, ohne dass dieses ‚Sehen' eine bestimmte Qualität des Erkennens erlangt. Ausgerichtet ist das an der *cognitio intuitiva*. Während sie traditionell in der Gestalt der Erkenntnis des Nichtzusammengesetzten als gewiss gilt, bleibt ein gleichermaßen gewisses wie erkennendes ‚Sehen' des Zusammengesetzten *simul et semel* der göttlichen Anschauung (*divinus intuitus*) vorbehalten. Dieses *cognitio intuiva* zerstöre ein in *bestimmter* Weise analysierender und zergliedernder Zugriff und damit das, was das untere Vermögen des Erkennens in seiner spezifischen Vollkommenheit zu bieten vermag – ja, umso größer der Reichtum und die Komplexität, desto weniger sei ein solches Gebilde analysierbar. Dieses Zergliederungsbedenken wird dann auf das (wahre) Kunstwerk (bzw. auf die Wirkung, die von ihm ausgehen soll) übertragen.[100] So schreibt Herder – um nur ein Beispiel herauszugreifen:

> Das Feinste der Empfindung ist völlig vielleicht individuell [...]. Der Geist der Ode ist ein Feuer des Herrn, das Todten unfühlbar bleibt, Lebende aber bis auf den Nervensaft erschüttert: ein Strom, der alles Bewegbare in seinem Strudel fortreißt. Zergliederern verfliegt er so unsichtbar, wie der Archäus den Chymikern, denen Waßer und Staub in der Hand bleibt, da seine Diener, das Feuer und der Wind, im Donner und Blitz zerfuhren.[101]

Gelehrte Kommentare, etwa der Oden des Horaz, hinterlassen nur ‚zerstückte' und ‚zerstreute' „Glieder" – „wie die Glieder jenes Absyrthus".[102] Noch grundsätzlicher gilt: Das Erkennen der Wahrheit (die *cognitio rationalis*) kann mit dem Empfinden des Schönen konfligieren. Nach Herder sind die Versuche einer solchen ‚zergliedernden Erken-

99 Vgl. Baumgarten: Metaphysica [wie Anm. 97], § 531 (S. 185).
100 Vgl. Danneberg: Ganzheitsvorstellungen [wie Anm. 86].
101 Johann Gottfried Herder: Fragmente einer Abhandlung über die Ode [1765]. In: ders.: Sämmtliche Werke. 32. Bd. Berlin 1899, S. 61–85, hier S. 62 f., vgl. auch S. 84: „Ist man blos ein Philologischer Seher und ein kalter Zergliederer: so hat man das Glück des Scheidkünstlers: man behält Waßer und Staub in der Hand; das Feuer aber zerfuhr, dun der geist verflog unsichtbar."
102 Johann Gottfried Herder: Kritische Wälder [1769]. Zweites Wäldchen. In: ders.: Sämmtliche Werke. 3. Bd. Berlin 1878, S. 189–364, hier S. 354.

nens' der göttlichen Schöpfung, in diesem Fall ist es der „Lichtstrahl", letztlich eine Illusion und wenn, dann sei sie zerstörerisch.[103] Zwar handelt es sich um keinen generellen Vorbehalt, und so kann Herder die ‚Analyse' (‚Logik') auch positiv sehen.[104] Es häufen sich aber die Klagen über den Widerstreit zwischen Wahrheit und Schönheit, zwischen ‚Erkennen' und ‚Fühlen'. In seiner Kritik der *aesthetica artificialis* Baumgartens heißt es bei Herder im Blick auf die *aesthetica naturalis*[105]: „Eben das Gewohnheitsartige, was dort [scil. in der *aesthetica naturalis*] schöne Natur war, löset sie [scil. die *aesthetica artificialis*] auf, und zerstörts gleichsam in demselben Augenblick."[106]

Herder entzieht damit der Ästhetik das, worin nach Baumgarten ihr wesentlicher Nutzen liegen soll, nämlich als *ars aesthetica* die Verbesserung einer naturwüchsigen Praxis – nachgebildet der *logica artificialis*, die die *logica naturalis* bessert (oder die *hermeneutica artificialis* die *hermeneutica naturalis*).[107] Seit der Antike strittig ist das Gewicht, das den Gliedern der Standardtrias – *natura (ingenium)*, *ars*, *exercitatio* – zukommt. Zwar schließt sich auch Baumgarten dem Satz an, Dichter wie Ästhetiker würden geboren, doch eine umfassende, von der Vernunft gerechtfertigte Theorie („theoria completior, rationis auctoritate commendabilior") könne auch ihnen nützen. Im Unterschied hierzu will Herder strikt trennen. Zwar setze die artifizielle Ästhetik die natürliche „*voraus*, aber gar nicht auf demselben Wege *fort*; ja sie hat gar das Gegentheil zum Geschäfte". Die

103 Vgl. Johann Gottfried Herder: Älteste Urkunde des Menschheitsgeschlecht [1774]. In: ders.: Werke. Bd. 5. Frankfurt 1993, S. 179–660, I, 1, II (S. 208): „Wenn je Wunderkraft Gottes, sein Dasein und sinnlichste tiefste Würkung zergliedert werden könnte – aber wir werden es nie! Mögen das Licht messen und spalten, in ihm Farben und Zauberkünste finden, damit brennen und zerstören, in Stern und Sonne steigen – […] – *Gefühl* ist Etwas anders!" Vgl. ebd., I, 1, V (S. 278): „[…] die schöne, in Eins fortgehende *Morgenunterweisung* zerstümmelt werde!" Zu ähnlicher Kritik Goethes etwa an Newton vgl. Danneberg: Ganzheitsvorstellungen [wie Anm. 86].

104 Etwa in Johann Gottfried Herder: Wie die Philosophie zum besten des Volks allgemeiner und nützlicher werden kann [1765?]. In: ders.: Werke I. Frankfurt a. M. 1985, S. 101–134, hier S. 112: „[…] durch eine große Analyse des Begriffs gleichsam den Ursprung aller Wahrheit in meiner Seele aufsuchen: […]"; und er kennt auch ihre kritische Funktion, vgl. ders.: Ueber die verschiedenen Religionen. In: ders.: Fragmente [wie Anm. 101], S. 145–147, hier S. 145: „[…] die Anatomie, die unsre Irrtümer bis auf ihren ersten falschen Gedancken zerstückt, würde eine Logik seyn, die theils die Streitkeiten unendlich nütze, theils sie von selbst minderte, als sie zu wiederholen." Vgl. auch ders.: Kritische Wälder [1769], Viertes Wäldchen. In: ders.: Werke. Bd. II. München 1987, S. 57–240, hier I, 1 (S. 60): „Es ist vielleicht der einzige und beste Nutzen der Vernunftlehre, wie wir sei haben, dass sie durch Zerlegen der Begriffe, den Irrtum wenigstens evident machen kann; wenn sie ihn schon nicht vermeiden lehrte."

105 Vgl. u. a. Baumgarten: Kollegium [wie Anm. 90], § 2 (S. 72).

106 Herder: Kritische Wälder [wie Anm. 104], I, 4 (S. 76).

107 Vgl. Baumgarten: Aesthetica [wie Anm. 88], § 11 (S. 4 f.); ausführlicher dort, § 3 (S. 1 f.) sowie ders.: Kollegium [wie Anm. 90], § 3 (S. 72–74).

aesthetica artificialis lasse sich erst dann als *scientia* oder *theoria* betreiben – nicht „schön", sondern „wahr" denken –, wenn von ihr nicht erwartet werde, dass sie das zu bessern versuche, was „zu einer zweiten Natur" geworden sei, nämlich „in Sachen der Schönheit Vollkommenheit und Unvollkommenheit zu sehen, sinnlich, mithin lebhaft, mithin durchdringend, mithin entzückend zu genießen"; denn ihre Analysen zerstören nur diese ‚zweite Natur': Sie bieten kein „schönes Ganzes", sondern „zerrißne verstümmelte Schönheit".[108] Die Ästhetik bei „Genies, schönen Geistern" ist ihre (durchaus durch „Uebung" geformte) „Natur" und in diesem Sinn kann es dann bei Herder prägnant heißen: „Nur ein Genie kann das Andre beurteilen und lehren".[109]

Schließlich findet sich bei Herder als Exempel der Zerstörung der Schönheit der sinnlichen Wahrnehmung das ‚Sehen' durch das Mikroskop als ein Ignorieren des Ganzen und als Beispiel des auflösenden Blicks. Zwar wird das Mikroskop immer wieder als beispielhaft für die Verwandlung der ‚undeutlichen' in die ‚deutliche' Erkenntnis angeführt,[110] und dies, obwohl man ihm gegenüber als Mittel der Erkenntnis auch misstrauisch sein konnte,[111] etwa angesichts der Probleme seiner Reliabilität (chromatische wie sphärische Aberration). Doch auch wenn nicht nur das oder die mangelnde Leistungsfähigkeit ausschlaggebend waren, sondern auch die definitorischen Probleme beim Identifizieren dessen, was man ‚sieht' (etwa bei Eigenbewegungen), erfährt das Mikroskop die Zuschreibung einer zerstörenden Wirkung wohl erst bei Meier. Die ‚schöne Ansicht der Wange einer Frau' verwandle sich so in eine „ekelhafte Fläche".[112] Dieses schärfere mikroskopische Sehen erzeugt nicht mehr im Rahmen physiko-theologischen Argumentierens einen „Schauplatz vieler Wunder Gottes"[113] oder verbessert gar den Gebrauch der natürlichen Sinne hinsichtlich der Wahrnehmbarkeit und Aufmerksamkeit.[114] Und obwohl die Verwendung optischer Hilfsmittel nach wie

108 Herder: Kritische Wälder [wie Anm. 104], I, 4 (S. 76).

109 Herder: Briefe zu Beförderung der Humanität [1796]. In: ders.: Sämmtliche Werke. 18. Bd. Berlin 1883, Br. 88 (S. 131).

110 Vgl. z. B. Christian Wolff: Vernünfftige Gedancken[wie Anm. 135], § 772, S. 482.

111 Zum Mikroskop als ein bewundertes und umstrittenes Instrument der Erweiterung des Sichtbaren die Hinweise bei Danneberg: Anatomie [wie Anm. 101], insb. Kap. X, sowie Holger Steinmann / Jan-Henrik Witthaus: Genauigkeit und Vorstellung. Mikroskopie, Rhetorik und Imagination im 17. und frühen 18. Jahrhundert. In: Scientia Poetica 7 (2003), S. 49–82.

112 Vgl. Meier: Anfangsgründe [wie Anm. 87], Bd. I, § 23 (S. 39). Ausführlich analysiert er die einzelnen Teile eines schönen (Frauen-)Gesichts, vgl. ders.: Von der Schönheit eines Frauenzimmers. In: Der Gesellige III/108 St. (1749), S. 97–104.

113 Wolff: Allerhand Nützliche Versuche […]. Dritter Theil. Halle 1729 (Ges. Werke. Abt. I, Bd. 20/3. Hildesheim/New York 1982), § 82 (S. 311).

114 Vgl. Wolff: Allerhand Nützliche Versuche [wie Anm. 113], § 82 (S. 311): „Ich erin-

vor sowohl für das verfälschende wie für das bessere Sehen stehen konnte: Angesichts ästhetischer Eigenschaften wird der Blick durch das Mikroskop zur stehenden Illustration dafür, dass eine ‚deutlichere' Erkenntnis das Schöne zu zerstören drohe.[115] Zum Sinnbild des ‚Scheins' wird die Bewegung der Sonne, die aus dem Meer emporsteigende Morgenröte.[116]

VII. Die Ästhetik der Bibel

Das Bild von der aufgehenden Sonne gehört zu Herders besonders gern verwendeten Bildern beim Konstrukt eines (Natur-)Menschen, der täglich aufs Neue die Offenbarung erfährt und immer aufs Neue das ursprüngliche Erstaunen und Entzücken in sich hält.[117] Jeder Tag bietet

nere nur noch dieses überhaupt, dass, wenn man einmahl eine Sache durch das Vergrößerungsglas genau betrachtet, man nach disem auch mit bloßem Auge vielen Unterscheid wahrnimmt, den man vorher nicht erwogen hat."
115 Vgl. Herder: Wie die Philosophie [wie Anm. 104], S. 116, oder ders.: Abhandlung über den Ursprung der Sprache [1771]. Text, Materialien, Kommentar von Wolfgang Proß. München o. J, S. 11. Auch z. B. Friedrich Christoph Oetinger (1702–1782): Die Philosophie der Alten, widerkommend in der güldenen Zeit. II. Theil. Frankfurt/Leipzig 1762, S. 30 f.: „Allzu große mikroskopische Subtilität verhindert den Genuß der Wahrheit im Ganzen". Es gilt nach Oetinger, nicht den ‚Schein', das ‚nur Phänomenologische' aufzulösen, sondern ihn als einziges, das zugänglich sei, anzunehmen. Ohne Mikroskop, allein aufgrund der riesigen Größenunterschiede, bietet das auch Jonathan Swift (1667–1745) in Gulliver's Travels (II, 5) von 1726. Vom Ende des 18. Jhs. z. B. Johann Carl August Musaeus (1735–1787): Physiognomische Reisen, voran ein physiognomisch Tagebuch […]. III. Teil. Altenburg 1779, S. 140. Dagegen Gotthold Ephraim Lessing: Hamburgische Dramaturgie [1767–69]. In: ders.: Werke. Bd. 6. Frankfurt a. M. 1985, S. 443–694, hier 96. St. (S. 658), der die Auffassung schmäht, dass die „Critik auf das genießende Publikum" nach dem (vermeintlichen) Muster wirke, „dass kein Mensch einen Schmetterling mehr bunt und schön findet, seitdem das böse Vergrößerungsglas erkennen lassen [hat], dass die Farben desselben nur Staub sind".
116 Vgl. auch Meier: Anfangsgründe [wie Anm. 87], § 92 (S. 188), wo es heißt, wenn ein Dichter mit Vergil die Morgenröte aus dem Meer emporsteigen lässt, so sei das zwar für den ‚Verstand' falsch, aber ‚ästhetisch' wahr.
117 Nur angemerkt sei, dass es sich auch bei A. G. Baumgarten: Philosophische Brieffe von Aleothophilus. Frankfurth/Leipzig 1741, S. 112, findet, wenn er das Bild der „Morgenröte oder Dämmerung der Deutlichkeit" gegen den „hellen Tag[.]" stellt. Das Bild kann eine Abfolge etwa historischer Art zur ‚Entwicklung des Menschgenschlechts' ausdrücken (wie sich gelegentlich bei Herder angedeutet findet); vgl. zu dem Bild auch Georg Friedrich Meier: Beweiß: dass es keine Materie dencken könne. Halle 1742, § 45: „Die Nacht wird erst durch die Morgendämmerung vertrieben, ehe es Tag werden kann. Unsere Seele bekommt erst dunkle Vorstellungen, ehe sie dieselben auswickeln und klarmachen kann." Baumgarten spricht an derselben Stelle auch über die (Erkenntnis der) „Engel", die, wie er ‚glaubt', „nicht ohne Sinnlichkeit sein" können. Die mittelalterlichen Theologen, letztlich im Rückgriff auf Augustinus, unterscheiden bei der

dem sehenden Menschen die uralte und herrliche Gottesoffenbarung in dieser Erscheinung. Obwohl ein ‚poetischer' Charakter der Heiligen Schrift seit alters in der einen oder anderen Weise zugestanden und obwohl dieser ‚poetische' Charakter nicht erst von Robert Lowths (1710–1787) mit dem *parallelismus membroum* oder von Herder entdeckt wurde: Nun erst vermag der Text aufgrund seiner (poetischen) ästhetischen Qualität etwa die Präsenz des Ursprungs, aus dem alles entsteht, zu verbürgen. Freilich ist der spezielle Charakter *dieser* Zuschreibung nicht immer gesehen worden und war zunächst strittig, auch wenn solche Ansichten des ‚poetischen Charakters' mit der einen wie anderen Modifikation gegen Ende des Jahrhunderts bei namhaften Alttestamentlern gegenwärtig sind.[118]

Mit der Anerkennung des ‚Kopernikanismus' geht die (ästhetische) Rehabilitierung des Augenscheins als die Bewahrung des durch die Sinne gestützten ‚gesunden Menschenverstandes' einher. Zur Joshua-Stelle kann

Erkenntnis der Engel eine ‚morgendliche' (*cognitio matutina*), in der sie die Dinge indirekt in der Erkenntnis des göttlichen Wortes, also in der Schau Gottes erfassen, von einer ‚abendlichen' (*cognitio vespertina*), bei der sie die Dinge in ihrer eigenen Natur direkt wahrnehmen. – Zwar geht Gerhard Sauder: Goethes Ästhetik der Dämmerung. In: Matthias Luserke (Hrsg.): Goethe nach 1999: Positionen und Perspektiven. Göttingen 2001, S. 45–55, den Hintergründen von Goethes Dämmerungs-Ästhetik nach, ohne diese naheliegende Folie einzubeziehen.

118 So meint Johann Gottfried Eichhorn (1852–1827) in einer sicherlich von ihm stammenden Rezension, die „Nachwelt" werde in dem Werk Lowths den Beginn „der bessern und richtgern Auslegung" (S. 716) erkennen, vgl. [Anonym]: Robert Lowth, Lord Bischoff von London […]. In: Allgemeine Bibliothek der biblischen Litteratur 1 (1787), S. 707–724. Eichhorn zeigt sich vielfach von Herder beeinflusst, so etwa in dem Abschnitt „Wie man die Genesis" lesen muss, vgl. ders.: Einleitung in das Alte Testament [1785]. Zweyte, verb. und verm. Aufl. Leipzig 1787, S. 345 f., wo es über das Lesen der Genesis heißt: „[…] athme dabey die Luft seines Zeitalters und Vaterlandes, die es dir darbiethet. Vergiß also das Jahrhundert, in dem du lebst, und die Kenntnisse, die es dir darbiethet; und kannst du das nicht, so laß dir nicht träumen, dass du das Buch im Geist seines Ursprungs genießen werdest. Das Jugendalter der Welt, das es beschreibt, erfordert einen Geist in seine Tiefe herabgestimmt; die ersten Strahlen des dämmernden Lichts der Vernunft vertragen das helle Licht ihres vollen Tages nicht; der Hirte spricht nur einem Hirten und der uralte Morgenländer nur einem andern Morgenländer in die Seele. […] Insonderheit muß man seine Sprache nicht wie die eines cultivierten und philosophischen Jahrhunderts behandeln. […]; es fehlt ihr noch oft an umfassenden, allgmeinen Ausdrücken, und muß deshalb einzelne Theile der Dinge nennen, um Begriffe vom Ganzen zu wecken. Sie gleicht noch einer Mahlerey, oder der Dichtersprache; […] und da die Sprache unseres Zeitalters so weit von der ursprünglichen Einfalt in der ältesten Welt entfernt ist, so müssen wir nun, wie bey der Dichtersprache, immer Satz und Einkleidung unterscheiden. Endlich, nach der Sprache dieses Buchs bringt Gott alles selbst unmittelbar zur Wirklichkeit, ohne sich des Laufs der Natur und gewisser Mittelursachen zu bedienen. […] für uns, die wir die Ursachen der Dinge erforscht haben, ist in diesen Fällen der Nahme Gottes oft ein entbehrliches Füllwort, und keine Anzeige, dass Gott den Lauf der Dinge immer unterbrochen habe."

Herder dann mit einer Geste Bemühungen ganzer Generationen wegwischen: „Dass ihr einen begeisterten Ausruf Josua's, den ein Heldenlied sang, *unpoetisch faßet und auslegt*, soll dieser Stumpfheit sich das Weltsystem fügen?"[119] Energisch schmettert er alle Ausdeutungen etwa des Schöpfungsberichts anhand der naturphilosophischen *cognitio intellectualis* ab, denn die Schöpfungsgeschichte sei Poesie, die dem sinnlichen Anschein folge. Freilich begnügt auch Herder sich nicht mit dem *sensus litteralis*, wenn er einen umfassenden *sensus mysticus* mit seiner Hieroglyphen-Theorie und seinem Siebener-Schema konstruiert[120] – wie dem auch sei: Es geht nicht mehr um die Wahrheit der Heiligen Schrift im Sinn der *probatio theologica*. Doch heißt das nun wiederum nicht, sie sei ‚falsch'. Denn nach der verallgemeinernden Formulierung Herders „bezeichnen die Dinge nicht, wie sie sich *erzeuget*, sondern wie sie *erscheinen*: nicht nach ihrem Wesen, sondern nach ihrer Form." Demgenüber wäre eine „völlig Philosophische Sprache [...] die der Götter [...], die es zusahen, wie sich die Dinge der Welt bildeten, die die Wesen in ihrem Zustande des Werdens und Entstehens erblickten, und jeden Namen der Sache *genetisch* und *materiell* erschuffen."[121]

Baumgarten unterscheidet die Wahrheit des Denkenden (*veritas subjectiva*) von der dem Menschen unerreichbaren Wahrheit in den Sachen selbst (*veritas objectiva*). Im Fall der *cognitio intellectualis* wird etwas, was richtig „demonstriert" ist, auch „streng deutlich". Bei der *veritas* oder *verisimilia aesthetica* besteht diese Anforderung nicht. Denn hierbei genügt, etwas sinnlich als wahr zu erkennen,[122] etwa indem es zwar sinnlich gewiss erscheint, aber ohne Beteiligung der Verstandestätigkeit, oder indem es zwar logisch eventuell zweifelhaft oder sogar unglaubhaft sei, aber ästhetisch glaubhaft.[123] Wenn Baumgarten beide Formen der Wahrheit noch als *veritas aestheticologica* zusammen bindet, fehlt freilich jeder Hinweise, wie sie sich ihre Verbindung im Einzelfall ausnimmt.[124]

119 Johann Gottfried Herder: Ueber die verschiedene Schätzung der Wißenschaften nach Zeiten und Nationen. In: ders.: Sämmtliche Werke. 23. Bd. Berlin 1885, S. 549–556, hier S. 551.

120 So ist denn die ‚Hieroglyphe' der Schöpfung für Herder die Quelle aller „*Naturlehre* und *Zeitrechnung, Astronomie* und [...] Philosophie", letztlich der „*Ursprung* von *Allem, was ist*", entfaltet am Sieben-Tage-Werk und gesehen als ein ‚genetisches Symbol', das den übergreifenden Zusammenhang aller Menschengeschichte umfasst. Vergl. ders.: Älteste Urkunde [wie Anm. 103], I, 1, VI (S. 269), I, 1, Schluß (S. 301).

121 Herder: Von Baumgartens Denkart in seinen Schriften [1767]. In: ders. [wie Anm. 104], S. 16; in ders.: Älteste Urkunde [wie Anm. 103], I, 1 (S. 280) heißt es z. B.: „[...] heilige *Natursprache Poetisch* und *Genetisch*!"

122 Vgl. Baumgarten: Kollegium [wie Anm. 90], § 423 (S. 214 f.).

123 Vgl. Baumgarten: Aesthetica [wie Anm. 88], § 485 (S. 310): „[...] sensitiue tantum complete certa, [...] in quibus adhuc intellectus suam non exercuit operam [...]."

124 Vgl. Baumgarten: Aesthetica [wie Anm. 88], § 427 (S. 271 f.), §§ 404 [recte: 440]–443 (S. 80–283) und §§ 555–565 (S. 359–367); ders.: Kollegium [wie Anm. 90], § 424 (S. 215).

Unterschieden werden in jedem Fall zwei ‚Wahrheiten' – die ‚physikalische' und die ‚optische'.[125] Ausgiebig behandelt das Thema im Blick auf die Interpretation der Heiligen Schrift S. J. Baumgarten in seiner *Biblischen Hermeneutic* unter der Überschrift „Optische Vorstellungen". Zu diesen „*optischen* Vorstellungen und Ausdrücke[n]" führt er zunächst den folgenden „Erfahrungssatz" an, der „imgleichen als ein Lehnsatz der Beredsamkeit" anzusehen sei:

> Die Richtigkeit und Verständlichkeit einer Rede erfordert, sich bey Erzehlungen solcher Ausdrücke zu bedienen, dadurch eben die Vorstellungen erweckt werden, die man bey dem Anblick und Augenschein der gesehenen Dinge selbst gehabt hat; es kan auch die genauere Untersuchung und Erkenntniß der eigentlichen vom Augenschein verschiedenen Beschaffenheit derselben bey den wenigsten Leuten vorausgesetzt werden.

Die Pointe wird deutlich, wenn sich die Konsequenzen dieses ‚Lehnsatzes der Beredsamkeit' zeigen, die Baumgarten unter dem Stichwort „Copernikanisches System" anführt:

> Folglich, es mag jemand bey dem geschärften Nachdenken von dem Weltgebäude und dem Verhältniß der Weltkörper und ihrer Bewegung gegen einander annehmen, was er für eine Meinung annehmen will [...]; so muß er im gemeinen Leben bey Erzehlungen sagen, dass die Sonne des Morgens aufgehe und des Abends untergehe, wenn gleich bey einer genauen Untersuchung eingesehen wird, dass diese gegenseitige Verhältnisse der Weltkörper, oder diese ganze Veränderung des Einflusses der Wirkung der Sonne auf die Fläche unserer Erdkugel und in die Empfindung der Augen, die daraus herrührt, aus der Veränderung und Bewegung der Erde und nicht der Sonne selbst entstehe.

In der für die Ablehnung der kopernikanischen Theorie so wichtigen Joshua-Stelle könne nach Baumgarten nicht anders gesprochen werden, als dies der Heilige Schriftsteller tat, „wenn er verständlich sein solte". Auch hier ist es, unter der Voraussetzung, jemand wolle „verständlich" sein, eine *Notwendigkeit,* und selbst der „allerschärfste Philosophus" kann „in dergleichen Fällen nicht anders reden". Daher besteht er darauf, dass „Gott" und „den Verfassern der göttlichen Schriften" hierbei keine Ak-

125 Wie verbreitet dieser Gedanke war, macht Theodor Christoph Lilienthal (1717–1781) deutlich, bei dem Herder vermutlich gehört hat und der ein Schüler S. J. Baumgartens war, ders.: Die gute Sache der heiligen Schrift alten und neuen Testaments enthaltenden Göttlichen Offenbarung: [...] Theil 5. Königsberg 1754, S. 9 f.: „Allein, wenn nun dergleichen optische Vorstellungen den physischen Wahrheiten zuwiderlaufen: hält denn die heilige Schrift nicht etwas falsches und unrichtiges in sich? Keinesweges. Ihre Vorstellungen sind der optischen Wahrheit, die man in solchen Erzehlungen allein suchet, vollkommen gemäß. Es ist hier nicht die Frage, ob sich die heilige Schrift den Begriffen des gemeinen Mannes bequeme. Denn das geben wir zu, [...]. Der gemeine Mann irret nicht, wenn er solche Ausdrücke brauchet, die seinen Empfindungen gemäß sind. Ja selbst der Gelehrte redet öfters mehr nach seinen Empfindungen, als nach der eigentlichen Beschaffenheit der Sache."

kommodation an die Irrtümer des gemeinen Verstandes zugeschrieben werden müssten.[126]

Entscheidend ist, dass der theologische Vorbehalt, wie ihn etwa Rambach gegenüber dem Akkommodationsgedanken formuliert, hinfällig wird. Der durch die Absonderung der *cognitio philosophica* verlorene (theologische) Universalismus erfährt seine Restituierung durch die Aufwertung der sinnlichen Erkenntnis sowie der *allen* zugänglichen Sprache *secundum apparentiam*. Die Ästhetik gliedert sich so ein in die immer wieder unternommenen Versuche, die allgemeine Zugänglichkeit der Heiligen Schrift durch eine ‚Einfalt‘ zu stiften, die unabhängig von der die Menschen differenzierenden *cognitio rationalis* ist: Joshuas Ausruf orientiert sich an der ‚optischen Wahrheit‘, die zugleich *aesthetica veritas* sein kann, die nach A. G. Baumgarten dann vorliegt, wenn sie sinnlich immanent einsehbar ist, weder einen Widerspruch aufweist, noch sich ein ‚unzulänglicher Grund‘ findet.[127] Mithin vermochte sich Joshua in seiner *cognitio sensitiva* gar nicht anders auszudrücken; und um eine ‚äshetische Wahrheit‘ kann es sich handeln, da die Bewegung der Sonne keine ‚beobachtbare Falschheit‘ darstelle[128] und das ‚Wunder‘ von der täuschenden Erscheinung unabhängig sei. Die *persuasio* und nicht die *convictio*,[129] die sinnliche und nicht die verstandesmäßige Gewissheit, drückt Joshuas Ausspruch aus – gleichgültig, ob er die richtige Einsicht in die ‚physikalische Wahrheit‘ besessen hat oder nicht.

Nur andeuten lässt sich, dass man sich mit einer solchen ‚Lösung‘ nicht begnügt hat. Für ihre weitere Entwicklung besonders wirksam war Christian Gottlob Heynes (1729–1812) Theorie des *sermo mythicus*, die zur Vermeidung der (überinterpretierenden) Allegorese ganz offensichtlich falscher Aussagen (etwa der Heiligen Schrift), vereinfacht gesagt, eine weitere Variante des Gedankens der Notwendigkeit bietet: Die aufgrund natürlicher Gegebenheiten zur Distanzierung von ihren unmittelbaren Sinneseindrücken noch unfähige *infantia generis humani* konnte wegen ihrer Ausdrucksnot nicht anders sprechen. Die offenbar falsche Rede muss so nicht mehr als *oratio poetica* aufgefasst werden, ohne bei ihr deshalb Täuschung unterstellen zu müssen.[130] Nicht eingehen kann ich auf die

126 Siegfried Jacob Baumgarten: Ausführlicher Vortrag der Biblischen Hermeneutic […]. Halle 1769, 6. Hauptst., § 93, S. 318 f.

127 Vgl. Baumgarten: Aesthetica [wie Anm. 88], u. a. § 431 (S. 274).

128 Vgl. Baumgarten: Aesthetica [wie Anm. 88], § 483 (S. 309): „Est ergo veritas aesthetica […] a potiori dicta *verisimilitvdo*, ille veritas gradus, qui, etiamsi non euectus sit ad completam certitudinem, tamen nihil conteat falsitatis obseruabilis.“

129 Zu dieser Unterscheidung vgl. Baumgarten: Metaphysica [wie Anm. 97], § 531 (S. 185 f.), auch ders.: Aesthetica [wie Anm. 88], §§ 829–832 (S. 569–571).

130 Christian Gottlob Heyne: De caussis fabularum seu mythorum veterum physicis [1764]. In: ders: Opvscvla Academica Collecta […]. Vol. I. Gottingae 1785, S. 184–

verschiedenen Momente der Täuschung, die eine Rolle spielen:[131] sei es die Verwendung artifizieller Mittel (das ‚Künstliche') zur Erzeugung (Vortäuschung) bestimmter ästhetischer Effekte (das ‚Natürliche'); sei es die Wahrnehmung ästhetischer Makroeigenschaften unter Rückgriff auf Konzepte bewusster ‚Selbst-Täuschung'; sei es die unfreiwillige, wiewohl motivierte ‚Täuschung' (so wenn man überall ‚wilde Unordnung' fühlt, wo man später eher strenge Gebundenheit erkennt – etwa beim Kunstcharakter griechischer Metrik); sei es, dass eine sinnliche „Erscheinung", „ein Phänomenon" ein „angenehmer Trug", ein „liebliches Blendwerk" sei.[132]

Sicher verknüpft sich mit einer solchen ästhetischen Sicht ein ‚apologetisches' Interesse angesichts des Niedergangs der Autorität der Heiligen Schrift als Quelle orientierenden Wissens: Der Verlust an Autorität für Wissensansprüche verwandelt sich in die Dignität als „höchstes und simpelstes *Ideal der Dichtkunst*". Sie erscheint so als einzigartig und lasse sich nicht – wie Herder gegen Robert Lowths *De sacra poesi Hebraeorum praelectiones* einwendet – mit den klassischen Kategorien erfassen: „das Erste deutlichste Vorbild! […]. So dichtet, so erhält nur Gott!",[133] oder an anderer Stelle: „Welche *Geschichte* ist einfältiger, schöner, wahrer, als die Geschichte des Ersten Buchs Moses?"[134] Diese ‚Geschichte' erscheint so eher der ästhetischen Anschauung als dem wissenschaftlichen Verstand zugänglich. Die Versuche der Ästhetisierung der Heiligen Schrift bahnen den Weg für eine anschauende Betrachtungsweise, die etwa die Schöpfungsgeschichte so naiv lesen will, wie sie geschrieben worden sei – zurück zur ‚einfältigen Vorstellungsart' der Poesie.

Auf dem Weg ins 19. Jahrhundert verfestigt sich das im Schreckbild des Kritikers, des ‚kalten Zergliederers', der den literarischen Text zer-

206, hier S. 191: „Rerum itaque caussarumque ignoratio omni mythologiae fundum substruere putanda est; […]." Zum Notwendigkeitscharakter insb. S. 189 f.

131 Hierzu Danneberg: Aufrichtigkeit [wie Anm. 104] – nur ein Beispiel: Herder: Kritische Wälder [wie Anm. 102], S. 360: „[…] so würde der ganze Zweck des Dichters, die Art von Täuschung gestört, in die mich sein Gesang setzen soll." Herder fährt fort: „[…] das ganze der Ode, Ein Haupteindruck, in wenigen, aber mächtigen Zügen, lebt in meiner Seele: die Situation der Horazischen Ode steht mir vor Augen, und – mein Buch ist zu. Nicht vom Papier, aus diesem tiefen Grunde meiner Seele hole ich diesen wenigen, mächtigen Eindrucke hervor […]: dies ist Energie, die mir die Muse succesiv bereitet […]. Das Buch wird wieder aufgeschlagen, […]."

132 Vgl. Herder: Kritische Wälder [wie Anm. 101], II, 1 (S. 96).

133 Herder: Älteste Urkunde [wie Anm. 103], I, 2 (S. 312). Mit ‚erhalten' ist die Tradierung des Textes gemeint. Die Rede ist von der Genesis, der gegenüber die anderen Reste heidnisch-antiker Poesie nur „zerstückte Glieder" des göttlichen „*Urgesanges*" sei (S. 376), die zudem deshalb ein Vorbild sei, da sie eine ‚höhere Dichtungs- und Kunstlehre' enthalte (I, 3, S. 480).

134 Johann Gottfried Herder: Lieder der Liebe, ein Biblisches Buch. Nebst zwo Zugaben [1776]. In: ders.: Sämmtliche Werke. 8. Bd. Berlin 1892, S. 589–658, hier S. 637.

stückelt, ihn mit seinem Skalpell anatomisiert und ihn so um seinen Geist und sein Leben bringt.[135] Diese Vorstellung wird so verbreitet, dass Friedrich Schlegel (1772–1829), der nicht selten selbst zu diesem Stereotyp greift, sich darüber schon wieder mokieren konnte.[136] Just diese Eigenschaften sind es, die man als ‚ästhetisch' auszeichnet, von denen man freilich nur sicher wusste, dass sie durch bestimmte Prozeduren zerstört werden,[137] aber nicht was es denn sei, das uns ‚befriedigt oder abstößt'. Die Heilige Schrift, die ihre an der Oberfläche unsichtbaren Eigenschaften allein ihrem Schöpfer verdankt, verliert *diesen* Glanz, wenn sie nur mehr als menschliches Artefakt gesehen wird. Im 18. Jahrhundert lernt man die Unförmigkeit als Ausdruck einer Individualität nicht nur zu sehen, sondern auch zu schätzen. Zugleich jedoch soll gerade dadurch, dass der menschliche Autor an die Stelle des göttlichen tritt, die Schrift an Schönheit gewinnen. Freilich ist es immer weniger ein (überzeitlicher) Glanz, der sich der Schrift mitteilt – so heißt es z. B. beim späten Goethe (1749–1832): „Ich bin überzeugt, dass die Bibel immer schöner wird, je mehr man sie versteht, d. h. je mehr man einsieht und anschaut, dass jedes Wort, das wir allgemein auffassen und im Besonderen auf uns anwenden, nach gewissen Umständen, nach Zeit- und Ortsverhältnissen einen eigenen, besonderen, unmittelbar individuellen Bezug gehabt hat."[138] Dies gilt, auch wenn sie in der Konkurrenz von Orientierungswissen verliert: Die ‚Griechen' überschatten die Heiligen Schriftsteller, die Altertumswissenschaft die Theologie.

Das, was dann als Wert an sich erscheint, ist der Text als Ausdruck einer jeweils besonderen ‚Individualität', etwa als die ‚eigentümliche Ausdrucksweise eines Individuums'. So soll man nach Herder „Gedanken und Worte" nicht „abgetrennt" betrachten, denn die Worte seien nicht das „Kleid der Gedanken", sondern Ausdruck der Seele.[139] Seine präferierte Metaphorik für dieses Verhältnis ist die (nicht-cartesianische) Körper-Seele-Beziehung. Entscheidend aber ist die intime Beziehung, in

135 Zu dem Vorwurf des Zerstückelns, der wesentlich älter ist, Danneberg: Anatomie [wie Anm. 101].

136 So Friedrich Schlegel: Kritische Ausgabe. I. Abt. Bd. 2. Paderborn 1967, Nr. 57 (S. 154): „Wenn manche mystische[n] Kunstliebhaber, welche jede Kritik für Zergliederung, und jede Zergliederung für Zerstörung des Genusses halten, konsequent dächten: so wäre Potztausend das beste Kunsturteil über das würdigste Werk." Oder im *Athenäum*-Fragment Nr. 71 (S. 175): „Man redet immer von der Störung, welche die Zergliederung des Kunstschönen dem Genuß des Liebhabers verursachen soll. So der rechte Liebhaber läßt sich wohl nicht stören."

137 Hierzu Danneberg: Ganzheitsvorstellungen [wie Anm. 86].

138 Johann Wolfgang Goethe: Maximen und Reflexionen [1825]. In: ders.: Werke. Hamburger Ausgabe in 14 Bänden. München 1981, Bd. 12, S. 500.

139 Johann Gottfried Herder: Ueber die neuere Deutsche Litteratur. Dritte Sammlung [1767]. In: ders.: Sämmtliche Werke. 1. Bd. Berlin 1877, S. 357–531, hier S. 366–370.

die diese ‚Seele‘ mit den ‚Wörtern‘ tritt.[140] Sie stiftet Wert als etwas Unredu-zierbares – etwa eine durch Exklusion erzeugte Individualität, bei der man aus sich selber ein ‚Anderes‘ macht und das theoretisch zur Anerkennung jeweils spezifischer und unvergleichbarer Anderer führt. Sie wird zur zentrierenden Kraft, die aus leblos aneinander gereihten Buchstaben ein beseeltes Ganzes generiert,[141] bei dem der Schöpfer das Werk an seiner Indivi-dualität teilnehmen lässt, und zwar nach dem Grundsatz: *causatum causae simile*. Das ist die Grundlage nicht nur für einen universellen Trinitarismus, sondern für eine allgemeine Lehre (menschlicher) Schöpfungen.[142]

Diese Uniformität einzelner, gleichberechtigter und einzigartiger In-dividuen hält sich freilich nicht uneingeschränkt durch. Offen und ver-steckt wird das in der Semantik der Individualität eingeschränkt: auf der Ebene der Gattungen (bestimmte seien mehr, andere weniger geeignet, Individualität auszudrücken) oder auf der Ebene des produzierenden Menschen (einige besäßen Individualität in höherer Ausprägung als an-dere). Individualität lässt sich steigern (ist mithin vergleichbar) oder aber sie ist wenigen exponierten, vor allem mit den anderen unvergleichbaren Individuen (etwa den ‚Genies‘) vorbehalten. Die veränderte Bedeutungs-konzeption, die sich zunächst an der menschlichen ‚Seele‘ orientiert, kann sich davon wieder lösen, da sie eben nicht allein das empirische (menschliche) Wesen meint. Es handelt sich vielmehr um das *Ideal* der ‚Individualität‘ eines Schöpfers. Und zugleich kann es sich lösen von dem alten Gedanken, dass der Urheber einer Sache sein Werk ‚innerlich‘ (am Besten) kenne:[143] Immer ist bei dem Grundsatz *causatum causae simile* angenommen worden, dass die Ursache ihre Wirkungen stets übertreffe, sie perfekter oder eminenter als diese sei (*perfectum enim est prius imperfecto*). Am Ende des 18. Jahrhunderts gilt das für menschliche Erzeugnisse nicht mehr uneingeschränkt.[144]

140 Vgl. z. B. Herder: Fragmente [wie Anm. 101], S. 65: „Erkennet man aber bei Jeder Ode ein antikes Skelett einer Horazischen, so fehlt ungeachtet aller schönen Zusam-menpassung eine Seele des schöpferischen Originals; und wir werden selten mehr als einzelne schöne Gedanken auszeichnen können.“

141 Nur ein Beispiel: Herder: Ueber die neuere Deutsche Litteratur [wie Anm. 139], S. 395: „Nun, armer Dichter! und du sollst deine Empfindungen aufs Blatt mahlen, […] du sollst deine ganze lebendige Seele in todte Buchstaben hinmahlen, […].“

142 Nur eine von zahlreichen Versionen, in denen sich dieser Bildungs-, Offenbarungs- oder Wirkungs-Grundsatz ausdrückt, zudem noch in der alten und gängigen Sprache des Prä-gens, vgl. Herder: Vom Erkennen und Empfinden der menschlichen Seele [1778]. In: ders.: Wie die Philosophoe [wie Anm. 104], S. 170: „[…] der empfindende Mensch fühlt sich in Alles, fühlt Alles aus sich heraus, und druckt darauf sein Bild, sein Gepräge. So ward *Newton* in seinem Weltgebäude wider Willen ein Dichter, wie *Buffon* in seiner Kosmogonie, und *Leibnitz* in seiner prästabilierten Harmonie der Monadenlehre.“

143 Vgl. Danneberg: Besserverstehen [wie Anm. 1].

144 Vgl. z. B. Goethe: Maximen und Reflexionen [wie Anm. 138], S. 491: „Eine geistige

Zugleich avanciert der Grundsatz *simile simili cognosci* zur zentralen Maxime dieser Hermeneutik. Sie setzt voraus, dass alle bei der Interpretation sich begegnenden Individualitäten ein Minimum an Gemeinsamkeiten haben: „man muß wieder ein Morgendländer werden, um es sinnlich zu fühlen"[145]. Die Aufforderung zum Einfühlen, zum Sich-Hinein-Versetzen bedeutet (zumeist) keine ‚Verschmelzung', die allein an Eigenschaften geknüpft ist, die man entweder besitzt oder nicht, oder eine ‚selbstvergessene Unmittelbarkeit'. Immer handelt es sich um den Appell an den Interpreten, einen bestimmten Wissenshintergrund bei sich zu erzeugen und andere Wissensmengen so zu kontrollieren, dass sie bei der Interpretation gerade keine Rolle spielen.[146] Sicherlich ist das etwa bei Herder nur ein Aspekt, wenn er die „innere *Sympathie*, d. i. *Gefühl* und *Versetzung unseres ganzen Menschlichen Ichs* in die durchtastete Gestalt" anspricht.[147] Doch in diesem ‚Gefühl' erschöpft sich die „Biegsamkeit der Seele" des Interpreten oder Historikers gerade nicht.[148] Vielmehr umschreibt es das, was das Wissen orientiert, ohne das ein Sichzurückversetzen überhaupt nicht als möglich erscheint. Zwar liegt das Ziel des Verstehens im ‚gefühlvollen Erleben' und nicht im ‚intellektuellen Begreifen', doch Voraussetzung ist nicht Naivität, sondern stupendes Wissen.

Fortsetzung findet das zum einen in der sich gegen Ende des Jahrhunderts ausbildenden Lehre der *interpretatio grammatico-historica*, deren Bedeutungskonzeption sich am *sensus auctoris et primorum lectorum* orientiert[149] und bei der die Unterschiede zwischen sakraler und weltlicher Literatur keine unstrittige Leitdifferenz mehr darstellen. Zum anderen verwandelt sich das ‚Gefühl' in den ‚interpretatorischen Takt', zu dessen Ausbildung die *exercitationes hermeneuticae* der neugegründeten philologischen Seminare des 19. Jahrhunderts dienen.[150]

Form wird aber keineswegs verkürzt, wenn sie in der Erscheinung hervortritt, vorausgesetzt, dass ihr Hervortreten eine wahre Zeugung, eine wahre Fortpflanzung sei. Das Gezeugte ist nicht geringer als das Zeugende, ja es ist der Vorteil lebendiger Zeugung, dass das Gezeugte vortrefflicher sein kann als das Zeugende."

145 Herder: Fragmente Fragmente [wie Anm. 101], S. 12.

146 Vgl. Herder: Fragmente [wie Anm. 101], S. 83 f., wenn er fragt: „Wer soll über die Ode *schreiben*?" und er die Antwort gibt: „[…] ein Kenner des Alterthums. Ja dieser *dichterische Philolog* sey auch ein *Weltweiser* […]. Wo ist dieser triceps."

147 Johann Gottfried Herder: Plastik. In: ders.: Lieder [wie Anm. 134], S. 1–87, hier S. 56 f.

148 Dieser Ausdruck u. a. in Herder: Kritische Wälder [wie Anm. 102], S. 203.

149 Vgl. Lutz Danneberg: Schleiermachers Hermeneutik im historischen Kontext – mit einem Blick auf ihre Rezeption. In: Dieter Burdorf/Reinold Schmücker (Hrsg.): Dialogische Wissenschaft. Paderborn 1998, S. 81–105.

150 Vgl. Lutz Danneberg: Das *Seminarium Philologicum* des 19. Jahrhunderts zwischen Takt und Methode. In: Sven Dierig und Volker Hess (Hrsg.): Labor und Seminar. Berlin (erscheint voraussichtlich 2006).

Biblische Gerechtigkeit auf dem Theater?
Shakespeare und Matthäus 7,1–5*

I.

Im England der Renaissance, im späten 16. und frühen 17. Jahrhundert, in den letzten Jahren elisabethanischer und den ersten Jahren jakobäischer Regentschaft, ist ‚Gerechtigkeit' keineswegs nur ein brisantes Thema der Jurisprudenz. Die Frage nach dem Verhältnis von Recht und Gerechtigkeit berührt tatsächlich einen mindestens seit Beginn des 14. Jahrhunderts im englischen Rechtswesen schwelenden Zuständigkeits- und Prinzipienstreit, der sich zu Lebzeiten Shakespeares seinem Höhepunkt näherte. Sie berührt die Rivalität zwischen ihren jeweiligen Organen, nämlich die Konkurrenz zwischen *justice* und *equity*, zwischen einer Rechtsprechung, die auf allgemeinem Gesetz und Präzedenzfall beruht, und einer, die sich auf Billigkeit und Erwägung bestimmter individueller Umstände berufen kann. Aber auch die christliche Theologie fragt nach Gerechtigkeit. Sie fragt nach ihrer biblischen Basis, ihrem systematischen und dogmatischen Ort und vor allem nach ihrer rechten Verkündigung. Im nachreformatorischen Europa ist dies eine Frage mit scharfen konfessionellen Widerhaken, zumal wenn es um das Verständnis von Gnade geht. Und nicht zuletzt auch das Theater, das in dieser Zeit prominenteste literarische Medium, thematisiert nicht nur gern den Widerstreit von Gut und Böse, sondern weiß seit jeher, vor allem in der Komödie, um die Notwendigkeit eines Ausgangs, der die Dinge in einer guten Ordnung nach menschlichem Maß hinterlässt, am einleuchtendsten in einem Zustand, in dem die Bösen bestraft und die Guten belohnt sind, indem sie sich in unterschiedlicher sozialer Staffelung in symmetrischen Paaren zusammengefunden haben. Die klassizistische Poetik des 17. Jahrhunderts wird im Rahmen ihrer Normierungsver-

* Der vorliegende Aufsatz ist die gekürzte und auf das Rahmenthema der Vortragsreihe zugeschnittene Version eines Beitrags, der unter dem Titel „Richtet nicht, damit ihr nicht gerichtet werdet!". Biblische, säkulare und poetische Gerechtigkeit im England der Frühen Neuzeit erscheint in: Poetica (2005).

suche den Begriff der *poetical justice* prägen, um die hier angedeutete
ästhetisch-ethische Befriedigung in Gestalt einer bestimmten formalen
Ordnung einzufordern.[1]

In allen drei Bereichen aber muss Gerechtigkeit erkennbar werden,
bedarf sie der sprachlichen Präsentation und der wirkungsvollen Darstel-
lung, kurz: der Rhetorik. Mehr noch: Keiner der drei kommt ohne
Histrionik aus. Für das Theater liegt das auf der Hand. Aber auch die Af-
finitäten zwischen einer Gerichtsverhandlung (oder auch dem Verlauf
eines Prozesses) und einem Drama sind offenkundig. Schließlich trägt
auch jeder Gottesdienst Züge eines heiligen Schauspiels, ist Performanz
des Sakralen. Und auch der Erfolg einer Predigt hängt nicht zuletzt von
der Eloquenz, d. h. der rhetorisch-histrionischen Kompetenz desjenigen
ab, der das Wort verkündet. Den Evangelisten Matthäus und Lukas war
dies so selbstverständlich, dass sie die zentrale Botschaft Christi aus
verstreuten Aussprüchen und ‚Worten' zu einer Predigt komponierten –
zur sog. Bergpredigt bzw. zur *Rede von der wahren Gerechtigkeit* (wie sie in
der Einheitsübersetzung überschrieben ist). Ob in der Kirche, vor
Gericht oder auf dem Theater – Gerechtigkeit muss überzeugend artiku-
liert werden. Juristische, theatralische und kerygmatische Rede müssen
Gerechtigkeit in ihrer Rhetorik als unabweisbar vorführen. Sie haben
nicht nur von ihr zu handeln, sondern müssen sie auch – auf je unter-
schiedliche Weise – erfahrbar machen.

Diese bemerkenswerte Homologie bildet, in ihrer besonderen Aus-
prägung zur Zeit Shakespeares, den Hintergrund für das, was ich nun an
zwei seiner Dramen, *The Merchant of Venice* und *Measure for Measure*, zeigen
möchte. Sie bildet zugleich den Kontext, in den diese Texte hinein-
wirken, insofern sie ihn mitkonstituieren und potentiell verändern. Und
sie gibt die Folie ab für die durchaus überraschende Antwort, die die im
Titel dieses Beitrags gestellte Frage erfahren wird.

II.

In einem ersten Schritt seien die Casus in Erinnerung gerufen, die in *The
Merchant of Venice* und in *Measure for Measure* verhandelt werden:

> Shylock, ein jüdischer Geldverleiher, und Antonio, ein venezianischer Kaufmann,
> verpflichten sich vertraglich (in einem *bond*) zu Folgendem: Shylock stellt Antonio

1　　Der Begriff wird 1677 zum ersten Mal von Thomas Rymer verwendet; das Konzept
　　selbst lässt sich bis in die antike Poetik zurückverfolgen. Vgl. zur Begriffsgeschichte
　　Wolfgang Zach: Poetic Justice. Theorie und Geschichte einer literarischen Doktrin.
　　Begriff – Idee – Komödienkonzeption. Tübingen 1986.

eine große Summe Geldes zur Verfügung, die dieser binnen einer bestimmten Frist zurückzahlen wird. Sollte er dazu nicht in der Lage sein, gestattet er Shylock, ein Pfund Fleisch nahe seinem Herzen aus seinem Körper zu schneiden; dies ist die Sicherheit, die der Kreditgeber verlangt. Die von Antonio erwarteten Handelsschiffe treffen nicht ein; er verliert sein gesamtes Vermögen und ist zahlungsunfähig. Shylock fordert sein Pfand. Es kommt zur Gerichtsverhandlung. Auch der Doge sieht sich außerstande, zugunsten Antonios zu intervenieren, ohne die Rechtssicherheit der internationalen Handelsbeziehungen, auf die Venedig angewiesen ist, grundlegend zu gefährden. Im letzten Moment tritt ein Anwalt zugunsten Antonios auf, der sich als Schüler eines berühmten Rechtsgelehrten vorstellt. Ihm wird die richterliche Leitung des Verfahrens übergeben. Er bietet Shylock eine monetäre Kompensation für das Pfand an, die die ursprünglich verliehene Summe um ein Vielfaches übersteigt. Als dieser ablehnt, sich weigert, Gnade vor Recht ergehen zu lassen und auf seinem Pfand besteht, weist der junge Jurist auf einen technischen Mangel in der Abmachung hin, der sie ungültig und ihre Einlösung de facto unmöglich macht: Dem Wortlaut des *bond* gemäß sei der Kläger nur berechtigt, exakt ein Pfund Fleisch aus dem Körper des Beklagten zu schneiden, nicht mehr und nicht weniger, keinesfalls darf er aber dabei Blut vergießen. Mit diesem formaljuristischen Trick nimmt der Prozess eine spektakuläre Wende. Shylock verliert nicht nur die Summe, die er als Darlehen zur Verfügung gestellt hatte, er erhält überdies noch eine hohe Geldstrafe, zu zahlen an den verhassten nichtjüdischen Schwiegersohn, der seine Tochter zwecks Heirat entführt hatte, und wird verurteilt, zum Christentum zu konvertieren.

In *Measure for Measure* sind es gleich mehrere ‚Fälle‘, über die in einer langen Schlussszene entschieden wird.

Der Herzog von Wien hat es über Jahre hinweg an Konsequenz bei der Durchsetzung bestimmter Gesetze fehlen lassen. Promiskuität und Prostitution haben daher überhand genommen. Er absentiert sich auf unbestimmte Zeit und übergibt die Regierung einem Vertreter, dem für seine Sittenstrenge und seinen asketischen Lebensstil bekannten Angelo, sekundiert von seinem bewährten Ratgeber Lord Escalus. Kaum im Amt, beginnt Angelo sogleich, die moralischen Standards zu verschärfen. Er belebt ein seit mindestens vierzehn Jahren vergessenes Gesetz wieder, das auf vor- bzw. außereheliche Geschlechtsverkehr die Todesstrafe setzt. Die ganze Härte dieses Gesetzes soll exemplarisch an Claudio vorgeführt werden, einem jungen Edelmann, der seine Verlobte Julietta geschwängert hat. Seine Schwester Isabella, Novizin des strengen franziskanischen Klarissenordens, wendet sich mit einem Gnadengesuch für ihn an Angelo. Angelo gibt sich unerbittlich. Als sie in ihrem Ersuchen nicht nachgibt, nutzt er seine Machtposition und bedrängt sie, ihm zu Willen zu sein, dann werde er das Todesurteil über ihren Bruder aussetzen. Empört weigert sie sich. Aber auch Claudio fleht sie zu ihrer großen Enttäuschung an, sie möge sich um seinetwillen den Erpressung und sexuellen Nötigung fügen und ihr Seelenheil aufs Spiel setzen. Der Herzog hat, als Mönch verkleidet, Kunde vom Fehlverhalten seines Stellvertreters erhalten. Er arrangiert nunmehr eine Situation, die es ermöglicht, Angelo eben des Vergehens zu überführen, dessentwegen er Claudio hinrichten will: Angelo hatte einer gewissen Mariana die Ehe versprochen, sein Versprechen aber aus Gründen zu geringer Mitgift nicht eingehalten. Mariana, die ihn immer noch liebt, ist bereit, an die Stelle Isabellas zu treten und Angelo sexuell zur Verfügung stehen. Da Angelo keineswegs gesonnen ist, Claudio zu begnadigen, veranlasst der Herzog, dass statt seiner ein zum Tode verurteilter Schwerverbrecher hingerichtet wird. Als dieser sich weigert, dient der abgeschlagene Kopf eines anderen, gerade im Gefängnis gestorbe-

nen Kriminellen als Beweis des vollzogenen Urteils. Isabella wird in dem Glauben
gelassen, das Urteil sei an Claudio vollzogen worden. Der Herzog kehrt zurück, und
Angelo erhält in der Gegenüberstellung mit beiden Frauen die Chance, sich zu seinen
Taten zu bekennen. Als er jedoch sowohl Marianas als auch Isabellas Vorwürfe be-
streitet und im Begriff ist, sie wegen Rufmordes schwer bestrafen zu lassen, macht der
Herzog deutlich, dass er über den wahren Sachverhalt im Bilde ist. Erst jetzt bekennt
sich Angelo schuldig, sieht aber sofort ein, dass er nun selbst die Todesstrafe verdient
hat, die auch prompt verhängt wird. Mariana fleht um sein Leben. Aber der Herzog
begnadigt ihn erst zur Ehe mit ihr, nachdem auch Isabella für ihn um Gnade gebeten
hat. Danach werden der gerettete Claudio und Julietta hereingeführt. Der Herzog
führt sie und noch ein drittes Paar – den Verleumder Lucio und eine von ihm geschwän-
gerte Prostituierte – zusammen. Im gleichen Atemzug trägt er Isabella die Ehe an.

Der gnadenlose Kläger, der so lange auf dem Buchstaben des Gesetzes
besteht, bis dieser gegen ihn gewendet wird, und der korrupte Macht-
haber, der seinen Legalismus ebenfalls auf die Spitze treibt, aber eine
Doppelmoral an den Tag legt, die ihm erlaubt, andere nach ethischen
Kategorien zu messen und zu beurteilen, die für ihn selbst nicht zu gel-
ten scheinen: Beide Fälle könnten zur Illustration eines Bibeltextes dienen,
auf den in *Measure for Measure* im Titel und auch im Stück[2] angespielt wird.

III.

Die Passage, um die es geht, findet sich an zentraler Stelle in der Berg-
predigt, der *Rede von der wahren Gerechtigkeit* im Matthäusevangelium. Es
gibt eine sehr kurze Parallele zu Matthäus 7,1–5 bei Markus (Mk 4,24)
und weitere bei Lukas (Lk 6,37–38; 6,41–42), beide allerdings in anderer
Umgebung und mit unterschiedlicher Akzentuierung.[3] Matthäus fügt die

2 Hier allerdings in einer sprichwörtlichen Form, die den Gedanken, den Christus bei
 Matthäus entfaltet, auf die Figur alttestamentarischer Retribution, die Gleiches mit
 Gleichem vergilt, verkürzt; vgl. 5.1.410–412.
3 Bei Markus finden sich die Verse „Achtet auf das, was ihr hört! Nach dem Maß, mit
 dem ihr meßt und zuteilt, wird euch zugeteilt werden, ja es wird euch noch mehr
 gegeben. Denn wer hat, dem wird gegeben; wer aber nicht hat, dem wird auch noch
 weggenommen, was er hat" (Mk 4,24–25) im Zusammenhang einer ganzen Serie von
 Gleichnissen, unter denen Jesus vom Reich Gottes handelt. Eine Warnung vor
 heuchlerischem Urteil über andere wird an dieser Stelle nicht ausgesprochen. Lukas
 wiederum trennt in der *Feldrede* (Lk 6,20–49) die Mahnung, nicht zu richten (Lk 6,7–
 38), zunächst von ihrer Erläuterung durch die Splitter-/Balken-Metaphorik (Lk 6,41–
 42) und verbindet sie mit der Weisung, das Verschulden anderer zu vergeben, um
 selbst überreich Vergebung zu erfahren. Die Vorstellung unverdienter (und
 unverdienbarer) Großzügigkeit Gottes gewinnt so begründende Kraft für das Gebot
 – wir können vergeben, weil wir dadurch nicht nur keine Einbuße erleiden, sondern
 obendrein noch beschenkt werden: „Richtet nicht, dann werdet auch ihr nicht
 gerichtet werden. Verurteilt nicht, dann werdet auch ihr nicht verurteilt werden.
 Erlaßt einander die Schuld, dann wird auch euch die Schuld erlassen werden. Gebt,

Bergpredigt-Überlieferung, die bei Lukas viel kürzer ausfällt, mit anderen
Jesusworten zu einem vergleichsweise kohärenten theologisch-katchetischen Ganzen zusammen. Er inszeniert die Rede als Predigt auf dem
Berge (Mt 5,1–7,29), indem er Jesus typologisch zum neuen Moses
stilisiert, der von einer Anhöhe – in Entsprechung zum Berg Sinai des
Alten Bundes – zum Volk spricht und vor großem Publikum die rechte
Auslegung des Gesetzes verkündet. Auf die Dramaturgie der Rede, ihre
literarische Komposition wie ihre poetischen Qualitäten kann ich nicht
in der gebotenen Ausführlichkeit eingehen. Es erscheint aber unbestreitbar, dass gerade die Literarizität dieses Textes die Wirkung der
Lehren, die in dieser Erzählung vom ersten Höhepunkt des Wirkens Jesu
in Galiläa verkündet werden, entscheidend bestimmt hat. Matthäus
formt verstreute Momente und Worte Jesu nicht nur zu einer programmatischen, rhetorisch durchstrukturierten Predigt, sondern zu einem dramatischen Lehrereignis. Die Hauptrolle spielt einer, der mit „Vollmacht" spricht (und nicht wie ein Schriftgelehrter; vgl. Mt 7,29). Dessen
Agieren erscheint nicht zuletzt geeignet, seine didaktische Kraft auch in
anderen Medien – etwa auf dem Theater – zu entfalten. Shakespeare
scheint allerdings hier zunächst nur an einem topischen Element interessiert, der Passage, die vom Richten handelt. Ich zitiere sie zuerst nach
der Einheitsübersetzung, dann nach der *Authorized Version* von 1611:[4]

> Richtet nicht, damit ihr nicht gerichtet werdet! 2Denn wie ihr richtet, so werdet ihr ge
> richtet werden, und nach dem Maß, mit dem ihr meßt und zuteilt, wird euch zugeteilt
> werden. 3Warum siehst du den Splitter im Auge deines Bruders, aber den Balken in
> deinem Auge bemerkst du nicht? 4Wie kannst du zu deinem Bruder sagen: Laß mich
> den Splitter aus deinem Auge herausziehen! – und dabei steckt in deinem Auge ein

dann wird auch euch gegeben werden. In reichem, vollem, gehäuftem, überfließendem Maß wird man euch beschenken; denn nach dem Maß, mit dem ihr meßt
und zuteilt, wird auch euch zugeteilt werden" (Lk 6,37–38). Matthäus stellt in der
Bergpredigt den *providentia*-Gedanken in einer ausführlichen Meditation über die Vorsorge Gottes für seine Geschöpfe der Passage vom Richten voran (Mt 6,19–34).

4 Die bis heute im anglikanischen Gottesdienst gelesene *Authorized Version* oder *King James
Bible* ist natürlich nicht die volkssprachliche Übersetzung, die Shakespeare gekannt hat,
da sie erst nach seinem Tod von James I. in Auftrag gegeben und herausgegeben wurde.
Mit welcher genau er vertraut war, ist allerdings auch nicht ohne weiteres anzugeben.
Man nimmt an, dass er vor allem mit der weit verbreiteten *Geneva Bible* von 1560, bei den
frühen Stücken auch mit der *Bishop's Bible* von 1568 gearbeitet hat; überdies hat er aber
offenbar auch andere Übersetzungen gekannt und wusste um die Kontroversen, mit
denen die diversen volkssprachlichen Versionen verknüpft waren. Allerdings basiert
auch die *Authorized Version* wie die *Geneva Bible* auf Tyndales Übersetzung (1526 in
Worms fertig gestellt) und bewahrt vielfach Wendungen ihrer Vorgängerversionen, die
ihrerseits wiederum kollaborative Anstrengungen vieler Beiträger sind. Vgl. Art. „Bible
(English Versions)". In: The Oxford Dictionary of the Christian Church. Hrsg. von
F. L. Cross und E. A. Livingstone. London 21974, S. 167–172.

Balken? ⁵Du Heuchler! Zieh zuerst den Balken aus deinem Auge, dann kannst du ver-
suchen, den Splitter aus dem Auge deines Bruders herauszuziehen. (Mt 7,1–5)

Judge not, that ye be not judged.
2 For with what judgment ye judge, ye shall be judged: and with what measure ye
mete, it shall be measured to you again.
3 And why beholdest thou the mote that is in thy brother's eye, but considerest not
the beam that is in thine own eye?
4 Or how wilt thou say to thy brother, let me pull out the mote out of thine eye; and,
behold, a beam is in thine own eye?
5 Thou hypocrite, first cast out the beam out of thine own eye; and then shalt thou
see clearly to cast out the mote out of thy brother's eye. (Matt. 7,1–5)

Die Passage scheint dem Verständnis auf den ersten Blick keine größe-
ren Schwierigkeiten zu bereiten. Dass die Rede vom Balken im eigenen
Auge zum Gemeinplatz für die Beschreibung scheinheiligen Verhaltens
geworden ist, spricht für ihren unmittelbar einleuchtenden Charakter.
Gleichwohl korrespondiert die Metaphorik des Sehens, die der Text für
die unterschiedlichen Evidenzen und den Mangel an Selbstwahrneh-
mung wählt, einem Gedanken, der für sich genommen eher weniger
selbstverständlich ist. Er begründet nicht nur die Warnung vor dem
Richten, die die ersten beiden Verse formulieren, sondern liegt der Ge-
rechtigkeitsauffassung der Bergpredigt insgesamt zugrunde: Ich meine
den Gedanken von der Gleichberechtigung, wenn nicht Priorität⁵ des
anderen und von der daraus folgenden Notwendigkeit, die Blickrichtung
umzukehren und eigenes wie fremdes Verhalten anders zu sehen. In der
hier geforderten Änderung der Sichtweise liegt auch der hohe Anspruch,
den Christus in der Bergpredigt als Ganzer erhebt, begründet: Nicht
weniger ist gefordert, als das Gesetz des Alten Bundes nicht außer Kraft
zu setzen, sondern vielmehr die in ihm aufgehobene Gerechtigkeit zu
übersteigen und so zu erfüllen und zu vollenden – etwa in der Über-
bietung des Talionsgesetzes der Thora (Ex 21,23–25) zur Feindesliebe
(Mt 5,38–48).
 Eine Interpretation der Verse vom Richten im Kontext der Rede von
der wahren Gerechtigkeit, wie sie Matthäus komponiert, hätte also zu
zeigen, wie ihre Entschiedenheit der Hyperbolik und Radikalität des gan-
zen Textes korrespondiert; welche theologische Systematik der ver-
meintlichen ethischen Überforderung zugrunde liegt; welcher Art der
durchgängige Perspektivwechsel ist, der von einer Logik der Vergeltung

5 Der radikale Vorgriff eines Handelns unter der Maßgabe eines absoluten Vorrangs
 des anderen, wie er etwa im Gebot der Feindesliebe von Matthäus ebenfalls in diesen
 Zusammenhang eingefügt wird (Mt 5,38–48), sucht in seiner hyperbolischen Rhetorik
 der Überforderung eine Ethik des Austauschs, des ausgewogenen Gebens und Neh-
 mens (und einer Vergeltung von Gleichem mit Gleichem) über sich hinauszutreiben.

auf eine Gegenseitigkeit umstellen will, die in Analogie zu der uns von
Gott entgegengebrachten Liebe tatsächlich „vollkommen" genannt wer-
den kann (vgl. Mt 5,48). Eine solche Interpretation hätte weiter zu
zeigen, wie diese Zeilen einen Positions- und Perspektivwechsel von
Richter und Gerichtetem konstruieren. Sie hätte zu verdeutlichen, wie
diese Wahrnehmungsveränderung vorausweist auf die Goldene Regel in
ihrer positiven Form (Mt 7,12), die nicht nur gebietet, das zu unterlassen,
von dem man nicht möchte, dass es einem selbst zugefügt wird, sondern
verlangt, anderen zu tun, was man von ihnen erwartet. Zu erklären wäre
dabei, inwiefern in einer solchen Gerechtigkeit, die über Logiken des
Tausches und der Äquivalenz (Gleiches mit Gleichem) hinausgreift, tat-
sächlich „das Gesetz und die Propheten" erfüllt werden. Diese
Interpretation hätte schließlich auch zu zeigen, inwiefern hier eine Imagi-
nationsleistung gefordert und strukturiert wird, die vor Augen führt, wie
es ist, wenn man Objekt, nicht Subjekt, der Rechtsprechung ist. Mehr
noch: dass jeder jederzeit dazu werden kann, weil alle zum Bösen befä-
higt (‚sündhaft') und gleichermaßen angewiesen sind auf eine Vergebung
und Gnade, die nicht verdient werden kann; und dass es daher ein
Schreckensszenario ist, mit eben dem strengen Maß gemessen zu wer-
den, mit dem wir gern andere messen. Ein Wissen um diese allgemeine
Anfälligkeit der Menschen, ihre fundamentale Unvollkommenheit und
ethische Mangelhaftigkeit, liegt diesen Versen zugrunde. Das verbietet
jegliche Überlegenheitsanmaßung.

Eben dieses Wissen, dass vor einem Gesetz ohne Gnade und ohne
Ansehen der Umstände keiner bestehen könnte, bestimmt auch eine
säkulare Rechtsprechung, die neben dem Konzept des Rechts auch das
der Billigkeit kennt. Biblisch ist solche Gerechtigkeit, die über das Recht
hinausgeht, freilich mehrdimensional. Im letzten ist sie metaphysisch
verankert – bei Matthäus (und übrigens auch bei Lukas) in Providen-
tialität: in der umfassenden Vorsorge Gottes für seine Geschöpfe („Sorgt
euch nicht": Mt 6,25–34). Eben weil für uns gesorgt ist, weil Gottes
Großzügigkeit unserer Ängstlichkeit immer schon voraus ist, brauchen
wir nicht auf exakter Kompensation zu bestehen und können gelassen
von paritätischer Vergeltung absehen. Der Wunsch nach einer
Rechtlichkeit, die nur auf dem Grundsatz ‚Maß für Maß' beruht, er-
scheint so doppelt absurd. Denn die, so lehrt das Gleichnis, kann nur zu
einem grotesken Miniaturdrama führen, in dem wir (‚heuchlerisch') eine
Rolle spielen, die uns nicht zukommt. Dann rechnen wir den vermeint-
lichen Splitter im anderen Auge gegen den Balken im eigenen auf und
verfehlen so einmal mehr die uns vorgegebene und ermöglichte wahre

Gerechtigkeit. Biblisch also wäre eine Gerechtigkeit, die aus dieser Einsicht über das Prinzip ‚jedem das, was er verdient' hinausgeht.[6]

Nicht ganz zufällig führt exegetisches Dilettieren dieser Art in die Nähe der Themen, die Shakespeares *Merchant of Venice* und *Measure for Measure* bewegen. Erweist sich Shylock nicht eindeutig als Verfechter jener Gerechtigkeit, die nach dem Prinzip „Auge für Auge und Zahn für Zahn" (Mt 5,38; vgl. Ex 21,23–25) verfährt und die von der Bergpredigt überholt wird?[7] Wird er nicht für eben dieses unbarmherzige Bestehen auf seinem Recht bestraft? Und ist nicht Angelo in *Measure for Measure* ein Paradebeispiel für den bigotten Heuchler, dessen gnadenlose Strenge nur die eigene, viel hässlichere Fehlbarkeit verdeckt?

Zusätzlich erscheint eine solche Applikation noch gerechtfertigt durch einen Blick auf zeitgenössische Auslegungen der biblischen Passage, etwa in Jean Calvins Evangelien-Harmonie, 1584 in englischer Übersetzung erschienen.[8] Calvin sieht bei Matthäus besonders die „schlimme Lust, durchzuhecheln, zu verspotten, zu schmälern" durch Christus getadelt und die Mahnung ausgesprochen, „nicht eifriger [zu] kritisieren, als billig ist".[9] Denn diese Lust an den Angelegenheiten anderer führe zu Dünkel, Pedanterie und Missgunst, ja zu „schurkischer Kühnheit" im Urteilen.[10] Stattdessen seien Mäßigung und Selbstkritik geboten, wollten die so Richtenden nicht mit gleicher Strenge von Gott gestraft werden.[11]

6 Ebenso wie sie über die anderen in Frage kommenden topischen Bestimmungen der Gerechtigkeit hinaus ist (‚jedem das, was ihm zusteht'; ‚jedem das, was er braucht', ‚jedem das gleiche').

7 Es erscheint offenkundig, dass die Bergpredigt einer der Intertexte für *The Merchant of Venice* ist; auch andere berühmte Topoi, die im Umkreis der zitierten Passage vorkommen, werden hier bearbeitet, so z. B. die Rede vom Wolf im Schafspelz (vgl. Mt 7,15), von den Perlen vor die Säue (Mt 7,6), von der falschen Sorge, die Shylocks Herz da sein lässt, wo sein Schatz ist (Mt 6,19–21). Hierzu auch Barbara K. Lewalski: Biblical Allusion and Allegory in The Merchant of Venice. In: Shakespeare Quarterly 13.3 (1962), S. 327–343.

8 A Harmonie upon the Three Evangelists. Übers. Eusebius Paget. London 1584. Der Hinweis findet sich bei Darryl J. Gless: Measure for Measure, the Law and the Convent. Princeton, N. J. 1979. Gless verweist auf Calvin im Zuge seiner Lektüre der Bergpredigt als Prätext für *Measure for Measure*. Er stellt die Zentralität des Liebesgebots, in dem „das Gesetz und die Propheten" aufgehoben sind, heraus und bemerkt etwas vage in einer Fußnote: „Probably owing to its Latin root, the somewhat judicial term „equity" appears to have been commonly used as a synonym for charity." (n. 42, S. 41). Calvin wird im Folgenden zitiert nach: Johannes Calvins Auslegung der Heiligen Schrift. Hrsg. von Otto Weber. Bd. 12: Johannes Calvins Auslegung der Evangelien-Harmonie 1. Teil. Übers. von Hiltrud Stadtland-Neumann und Gertrud Vogelbusch. Neukirchen-Vluyn 1966.

9 Calvins Auslegung der Evangelien-Harmonie [wie Anm. 8], S. 226.

10 Calvins Auslegung der Evangelien-Harmonie [wie Anm. 8], S. 227.

11 „Wir sehen jetzt, worauf Christus hinaus will: wir sollen nicht übermäßig lüstern, pedantisch oder mißgünstig sein oder auch nicht mit allzu großer Freude über den

Ließe sich dies unschwer auf Angelo anwenden,[12] so erscheint Calvins Geißelung der Schmähsucht nicht zuletzt auch auf eine Nebenfigur des Stückes, das Schandmaul Lucio, beziehbar. Aber auch in Calvins Argumentation ist ein Bezug auf den juristischen Diskurs spürbar, der sich schon bei der Verständigung über die biblische Rede vom Richten aufdrängte. Obendrein verweist er aber auf ein schwieriges Problem der frühneuzeitlichen Rechtsprechung, das sich unter anderem mit eben dieser Bibelstelle und ihrem Kontext in Verbindung setzen lässt.[13] Auf dieses Problem, das in seiner Relevanz für beide Dramen aus der biblischen Perspektive mit besonderer Schärfe sichtbar wird, will ich kurz eingehen, bevor wir zu Shakespeare zurückkehren.

IV.

Auch die säkulare Gerechtigkeit im England um die Wende zum 17. Jahrhundert gibt sich nicht mit dem Prinzip ‚jedem das, was er ver-

Nächsten herfallen. Wer sich nämlich nach Gottes Wort und Gesetz richtet und sein Urteil an der Liebe mißt, wird immer bei sich selbst mit der Kritik beginnen und dadurch das richtige Maß und die rechte Linie bei seinem Urteil einhalten" (Calvins Auslegung der Evangelien-Harmonie [wie Anm. 8], S. 227). Auch Calvin sieht die Reziprozitätswarnung in Christi Wort „Auf daß ihr nicht gerichtet werdet. Er kündigt die Strafe für jene Richter an, die so sehr begehren, die Fehler anderer abzuschießen. Die Zeit wird kommen, wo sie ebenso unmenschlich von anderen behandelt werden, wo sie die Strenge, die sie gegen andere übten, am eigenen Leib zu spüren bekommen. […] Was ist das sonst als Gott durch unser Benehmen zur Rache herauszufordern, daß er Gleiches mit Gleichem vergelte?" (S. 227).

12 Vgl. die zusammenfassende Schlussbemerkung zu der Bibelstelle und ihren synoptischen Parallelen: „Beide Übel greift Christus darum an, die aus Mangel an Liebe übertriebene Scharfsichtigkeit, mit der wir allzu hartherzig die Fehler der Brüder aufspüren, und die Nachsicht, mit der wir unsere Sünden bedecken und hegen" (Calvins Auslegung der Evangelien-Harmonie [wie Anm. 8], S. 228).

13 Am deutlichsten wird dies bei Calvins Kommentar zur Goldenen Regel, die er als Anweisung „zu einem billigen Verhalten" liest. Christus „zeigt und erklärt uns kurz und schlicht, daß die vielen Feindschaften, die in der Welt ihr Wesen treiben, und die mancherlei Weisen, wie Menschen aneinander schuldig werden, nur daher rühren, daß Recht und Billigkeit wissentlich und willentlich mit Füßen getreten werden, deren Wahrung für sich aber jeder streng fordert. Wo es sich um den eigenen Nutzen handelt, ist niemand unter uns, der nicht deutlich und genau darlegen könnte, was recht ist. […] Wie kommt es, daß uns ebendiese Erkenntnis im Stich läßt, sobald fremder Nutzen oder ein Opfer in Frage kommen? Nur, weil wir allein uns verstehen wollen und sich niemand um seinen Nächsten kümmert; aber nicht nur das, wir verstoßen auch boshaft und handgreiflich gegen die Regel der Billigkeit, die in unserem Herzen leuchtet. Darum lehrt Christus, was es heißt, recht und in Frieden mit dem Nächsten leben, daß nämlich ein jeder dem anderen seinerseits zubilligt, was er für sich selbst fordert" (Calvins Auslegung der Evangelien-Harmonie [wie Anm. 8], S. 233).

dient' bzw. ‚jedem das Seine' zufrieden. Neben auf *common law* basierender *justice* kennt sie Vorstellungen von *equity*, die eine Rechtsprechung ermöglichen, die auf Prinzipien beruht, die im Deutschen mit ‚Billigkeit' bzw. ‚Treu und Glauben' nur unzulänglich umschrieben sind. Institutionell ist diese Rechtsprechung an höchster Stelle verankert. Weder ist die Kategorie der *equity* jedoch ausschließlich religiös begründet,[14] noch ist sie unumstritten; ganz im Gegenteil. Rechts- und kulturgeschichtlich ist sie hochinteressant, zeichnen sich hier doch wichtige Etappen eines englischen Sonderwegs ab.[15] *Equity* erscheint in einem ersten Zugriff als ein für juristische Zwecke reduziertes Gnadenkonzept, ein vor-metaphysisches oder jedenfalls potentiell Metaphysik-indifferentes Äquivalent zu *mercy*. Es hat Ursprünge in der *Nikomachischen Ethik* und *Rhetorik* des Aristoteles,[16] schreibt sich als *aequitas* in Recht und Philosophie der Römer fort und gewinnt im Mittelalter christliche Implikationen (wie *misericordia*). Diese wandern über das kanonische Recht ab dem 16. Jahrhundert auch in die säkulare Rechtstheorie ein und beanspruchen in der Rechtsprechung einen institutionellen Platz, der in England Gegenstand heftiger Kontroverse wird.[17] Obwohl *equity* also auch – und vielleicht vornehmlich – auf andere als biblische Überlieferungsstränge zurück-

14 Wiewohl eine Grenzziehung hier außerordentlich schwierig ist; das ist eine der Pointen der hier nachzuerzählenden Geschichte. Gerade frühneuzeitliche Texte behandeln *equity*, *mercy* und *clemency* oftmals als austauschbar. Wenn sie auch nicht schlichte Synonyme sind – *equity* behält eine deutlich juristische Konnotation –, so erscheint es nicht sinnvoll, sie streng voneinander zu trennen als *equity*, wie dies etwa John W. Dickinson vorschlägt, auf einer klar gestuften Skala zwischen „absolute justice" und „Christian mercy" anzusiedeln (Dickinson: Renaissance Equity and Measure for Measure. In: Shakespeare Quarterly 8.3 [1962], S. 287–297). Nicht erst bei Thomas Elyot beginnen, wie Dickinson selbst ausführt, die Konzepte zu überlappen (S. 288 f.); der Gedanke der Insuffizienz des bloßen Rechts hat wohl von Anfang an säkulare und religiöse Wurzeln.

15 Vgl. hierzu den rechtshistorischen Klassiker Frederic William Maitland: Equity, also The Forms of Action at Common Law. Two Courses of Lectures. Hrsg. von A. H. Taylor und W. J. Whittaker. Repr. Littleton, Col. 1984 [Cambridge 1929 (¹1909)].

16 Vgl. Max Hamburger: Morals and Law. The Growth of Aristotle's Legal Theory. New York 1971 (¹1951).

17 Theodore Ziolkowski gibt einen Abriss der Begriffsgeschichte von *equity* über Aristoteles, Celsus, Cicero, Justinian, Thomas von Aquin, Erasmus, Budé, Grotius, St. German und William Lambarde (The Mirror of Justice. Literary Reflections of Legal Crises. Princeton, N. J. 1997, S. 159–174). Ziolkowskis Überblick über die jeweiligen Kontroversen macht nicht zuletzt deutlich, dass es kaum möglich ist, Grad und Ausmaß der ‚Christianisierung' des aristotelischen Konzepts in der Frühen Neuzeit mit Sicherheit anzugeben, zumal sich eine entsprechende Jurisdiktion systematisch immer sowohl auf Vernunft als auch auf Barmherzigkeit berufen kann und der ausschließliche Rekurs auf *misericordia* sich stets dem Vorwurf der Willkür aussetzt (auf den sich die englische Debatte um Chancery-Rechtsprechung dann auch fokussiert). Aus ausschließlich rechtshistorischer Sicht hierzu auch Stuart E. Prall: The Development of Equity in Tudor England. In: American Journal of Legal History 8 (1964), S. 1–19.

geht, umgibt sich die Doktrin in elisabethanischer und vor allem jako-
bäischer Zeit nicht selten mit der Aura des religiös Fundierten.

Als Beispiel mag hier *Basilikon Doron* dienen, die Unterweisung in der
Kunst des Regierens, die der spätere König James I. noch als James VI.
von Schottland 1599 an seinen Sohn richtet:[18] ein Traktat, der nicht nur
für James' öffentliche Selbststilisierung zum christlichen Monarchen
aufschlussreich ist, sondern der auch eine besonders reichhaltige Samm-
lung von Topoi zum Thema des guten Herrschers einschließlich der
Administration von Gerechtigkeit bietet. Gleich zu Beginn des Ersten
Buches werden biblisch gegründeter Glaube und weltliche Ethik eng mit-
einander verknüpft und zu Grundlagen christlichen Königtums erhoben:

> [...] in two degrees standeth the whole service of God by man: interiour, or vpward;
> exteriour, or downward: the first, by prayer in faith towards God; the next, by workes
> flowing therefra before the world: which is nothing else, but the exercise of Religion
> towards God, and of equitie towards your neighbour.[19]

Religiöses und Profanes gehen hier ineinander über. Auch in den Aus-
führungen des Zweiten Buches unterscheidet James nicht immer strikt
zwischen juristischer und religiös gehobener Diktion. Gern beschreibt er
equity, Milde und Billigkeit in den Kategorien von *mercy*, wie sie einem
Herrscher gut ansteht, der als letzte irdische Appellinstanz „aboue the
Law"[20] steht und der dies immer wieder einmal demonstrieren sollte.[21]
Eine systematische Abwägung von *justice* und *equity* findet im *Basilikon
Doron* aber nicht statt. Allenfalls stellt der Text die Wichtigkeit von *equity*
als einem ausgleichenden Prinzip heraus, das zudem symbolischer Aus-
weis der herausgehobenen Stellung des Monarchen ist, indem es ihn
durch eine Praxis, die dem göttlichen Gnadenhandeln vergleichbar ist, in

18 Basilikon Doron. Or: His Majesties Instructions to His Dearest Sonne, Henry The
Prince. In: James I.: The Workes (1616). Repr. Hildesheim/New York 1971.
19 Basilikon Doron [wie Anm. 18], S. 149.
20 The Trew Law of Free Monarchies: Or The Reciprock And Mvtvall Dvetie Betwixt A
Free King, And His Naturall Subiects. In: James I.: The Workes [wie Anm. 18], S. 203.
21 Auch an dieser Stelle scheint James allerdings im Zuge seiner Argumentation die
politische Priorität von *justice* zu betonen. So empfiehlt er, zunächst Gesetzesstrenge
walten zu lassen und den Untertanen deutlich zu machen, dass sie nicht auf königliche
Milde rechnen können, um erst dann die Möglichkeit von *mercy* in einer guten Mischung
mit *justice* zu eröffnen, für die die Empfangenden dann umso dankbarer sind (James I.:
The Workes [wie Anm. 18], S. 157). Auf keinen Fall dürfe der Herrscher umgekehrt
verfahren (so wie es der Herzog in *Measure for Measure* tut!), denn: „For I confesse, where
I thought (by being gracious at the beginning) to win all mens hearts to a louing and
willing obedience, I by the contrary found, the disorder of the countrie, and the losse
of my thankes to be all my reward." *Equity* ist königlich und gottähnlich, daher
gelegentlich angezeigt, um das *divine right of kings* augenfällig zu machen; politisch
opportun ist sie nicht immer, daher für James auch nicht wirklich ein absoluter Wert.

seiner von Gott verliehenen Macht bestätigt. Mit größerer Zurückhal-
tung äußert sich dagegen ein berühmter zeitgenössischer Theologe,
Richard Hooker, in seiner großen Verteidigung der anglikanischen Kir-
che vor allem gegen puritanische Angriffe und calvinistische Verengun-
gen, *Of the Laws of Ecclesiastical Politie* (Books I–IV 1593, Book V 1597).
Willkürentscheidungen, auch königliche, werden bei ihm im Rekurs auf die
aristotelischen Grundlagen von *equity* sorgfältig ausgeschlossen.

Aristoteles hatte in der *Nikomachischen Ethik* (Buch V, 1137b) den
Grundgedanken dieses Konzepts in seinen Ausführungen zur „Güte in
der Gerechtigkeit" formuliert als eine „Berichtigung des Gesetzes da, wo
es infolge seiner allgemeinen Fassung lückenhaft ist" – eine „Berichti-
gung", die ihrerseits nicht im Widerspruch zur Gerechtigkeit steht.[22]
Denn Gesetze müssen allgemein gefasst sein, können nicht jedes Einzel-
falldetail vorsehen und sind daher, wenn ein entsprechender Fall auftritt,
gleichsam strukturell ungerecht:

> Wenn nun das Gesetz eine allgemeine Bestimmung trifft und in diesem Umkreis ein
> Fall vorkommt, der durch die allgemeine Bestimmung nicht erfaßt wird, so ist es ganz
> in Ordnung, an der Stelle, wo uns der Gesetzgeber im Stich läßt und durch seine ver-
> einfachende Bestimmung einen Fehler verursacht hat, das Versäumnis im Sinne des
> Gesetzgebers selbst zu berichtigen. (*Nikomachische Ethik* 1137b)

So auch in Hookers schlichter Fassung: „Not that the law is unjust, but
unperfect; nor equity against, but above the law, binding men's conscien-
ces in things which law cannot reach unto."[23] Hookers aristotelische
Nüchternheit korrespondiert dem säkularen Humanismus eines Thomas
Elyot, der in *The Boke Named the Governour* (1531) wiederholt für *justice* als
eine der höchsten Tugenden des adligen Magistraten plädiert und diese
vorzugsweise mit Cicero als aufs Engste mit *equity* verbunden interpretiert.[24]

22 Aristoteles: Nikomachische Ethik. Übers. von Franz Dirlmeier. Berlin [10]1999; *Güte in
 der Gerechtigkeit* ist Dirlmeiers Übersetzung von *epieikeia*.

23 Of the Laws of Ecclesiastical Polity. Buch 5. Kap. 9. 3. In: The Works of that Learned
 and Judicious Divine Mr. Richard Hooker. Hrsg. von John Keble. Bd. 2. Repr. Hil-
 desheim/New York 1977 [Oxford [7]1888], S. 39.

24 So vor allem in Buch III, wo Elyot über weite Strecken Ciceros *De officiis* paraphra-
 siert; vgl. A Critical Edition of Sir Thomas Elyot's The Boke named the Governour.
 Hrsg. Donald W. Rude. New York/London 1992. *Clementia* erscheint bei Cicero in
 systematischem Zusammenhang mit *aequitas*: Das Bewusstsein grundsätzlicher
 „Gleichberechtigung", die Einsicht, dass der Mensch als ein in Gemeinschaft leben-
 des Wesen „mit den anderen unter gleicher Bedingung lebt", führt zu einer Einstel-
 lung der Versöhnlichkeit (*placabilitas*) und Milde (*clementia*) den anderen gegenüber (vgl.
 Marcus Tullius Cicero: Vom rechten Handeln. Lat.-dt. Hrsg. u. übers. von Karl
 Büchner. München/Zürich 1987, I, 88, hier S. 76 f., sowie Büchners Einführung zu
 diesem Band, S. 333; vgl. auch I, 31–40, 62–64).

Die ideen- und problemgeschichtliche Tradition von *equity* weist also mindestens zwei Stränge auf. Ein erster setzt ein mit Aristoteles, der im *epieikeia*-Konzept der *Nikomachischen Ethik* ein Remedium für die strukturelle Ungerechtigkeit jeder Gesetzgebung bereithält, die notwendig aus deren Generalität und Lückenhaftigkeit erwächst. Ein zweiter hat biblische Wurzeln. Beide überschneiden sich vielfach. Der christliche Humanismus der Renaissance schürzt im Zuge seiner Relektüre und Verbreitung vor allem des hellenistischen Schrifttums diese Verknüpfung noch enger. Die religiös-säkulare Doppeltheit gewinnt in England allerdings eine weitere Dimension durch einen innerjuristischen Wettbewerb zwischen Rechtsprinzipien und ihren Institutionen, der um 1600 schon etwa dreihundert Jahre währt und zu Shakespeares Lebzeiten kulminiert: die Konkurrenz zwischen einer Gerichtsbarkeit, die sich mit der Verwaltung des *common law* befasst, und den Gerichtshöfen, vor allem dem *Court of Chancery*,[25] denen eine an *equity* orientierte Rechtsprechung obliegt.[26] 1616 wird diese Rivalität von James I. vorläufig zugunsten des *Court of Chancery* entschieden.[27] (Endgültig wird sie erst 1873 mit einer Zusammenlegung der Gerichte beigelegt.) James' Entscheidung bekräftigt, dass ein *chancery*-Spruch ein *common-law*-Urteil in ein und demselben Rechtsstreit suspendiert. Umgekehrt ist nach Vorliegen eines „Chancellor's decree" keine Durchsetzung eines „common law judgment" mehr möglich. Zugleich wird damit die Prärogative des Monarchen als letzter Instanz der Rechtsprechung bestätigt: *equity* ist königliche Jurisdiktion, *chancery* ihr Organ – wiewohl die Persönlichkeit des jeweiligen Chancellor als des obersten Verantwortlichen im Laufe der Zeit so großes Gewicht gewinnt, dass böse Zungen im 17. Jahrhundert lästern, dass man bei einer

25 Zur Geschichte der Kontroverse, vor allem auch zu ihren institutionellen Aspekten: J. H. Baker: An Introduction to English Legal History. London ³1990. Neben *Chancery* und mit ebenfalls nicht unumstrittenem Zuständigkeitsbereich gab es noch diverse *Conciliar Courts*, nicht zuletzt die wegen ihrer aufwendigen Verfahren und der Schwere der von ihr verhängten Strafen berüchtigte *Star Chamber* als Organ des Privy Council, weiterhin den *Court of Requests*, diverse Stätten regionaler Konziliargerichtsbarkeit, die *Courts of the Admiral and Marshal* und schließlich die *Ecclesiastical Courts* als Stätten der geistlichen Gerichtsbarkeit.

26 Das Folgende nach Baker [wie Anm. 25], S. 112–134, und Mark Edwin Andrews: Law versus Equity in The Merchant of Venice. A Legalization of Act IV, Scene i With Foreword, Judicial Precedents, and Notes. Boulder, Col. 1965 (¹1935).

27 Die königliche Entscheidung erfolgte im Zusammenhang des Falles *Glanvill v. Courtney*, der 1615 den Konflikt zwischen den *common-law courts* unter dem Lord Chief Justice Sir Edward Coke und dem *Court of Chancery* unter Lord Chancellor Ellesmere, Sir Thomas Egerton, so verschärfte, dass eine Kommission mit Sir Francis Bacon an der Spitze eingesetzt wurde, die eine Regelung erarbeiten sollte. So wird eine äquitable Rechtsprechung auch und gerade nach einem *common-law*-Urteil ausdrücklich zur königlichen Prärogative erklärt und der *chancery*-Spruch wird bevorrechtigt.

solchen Erhebung seiner Gewissensentscheidung zum Maß von *equity* genauso gut die Schuhgröße des Chancellor als letztinstanzlich für das offizielle Längenmaß annehmen könne.[28] In der Tat: Willkür und Anmaßung bleiben Gefährdungen einer Rechtsprechung, die die Ungerechtigkeiten rigider Codifizierung zu vermeiden sucht. Denn hier wird nicht ausschließlich auf die verhandelten Gegenstände gesehen (*in rem*), sondern man blickt auf die Personen der Streitenden (*in personam*), ihre Absichten, Versprechen, Vermögens- und Vertrauensverhältnisse etc. Man ist nicht gebunden an spezielle Sitzungsorte und -zeiten und kann so eine Entscheidung treffen, die auf die Besonderheit des Falles zugeschnitten ist und gegebenenfalls die formaljuristische Strenge eines vorliegenden Urteils mildert.[29] Damit wird auch dem Geringsten der Untertanen die Aussicht auf eine flexible und kostengünstige Einzelfall-Gerechtigkeit offen gehalten, zu der ihm die Komplikationen des *common law* den Zugang hätten verwehren können.[30]

Abgesehen davon, dass es in der Praxis auch nach 1616 noch Streit um den juristischen und institutionellen Skopus von *equity* gibt, waren die Dinge zu Shakespeares Lebzeiten völlig im Fluss. Spektakuläre Fälle gaben wiederholt Anlass zu erbitterten, weithin bekannten und viel diskutierten Auseinandersetzungen auf allen Ebenen des Gerichtswesens. Auch Shakespeares Vater war in einen Prozess involviert (Lambert v. Shakespeare), der vor den *Court of Chancery* gebracht wurde und mindestens bis 1597 andauerte.[31] Die Versuchung ist groß, in dieser unklaren Situa-

28 „As John Selden quipped in the mid-seventeenth century, if the measure of equity was the chancellor's own conscience, one might as well make the standard measure of one foot the chancellor's foot." (Baker [wie Anm. 25], S. 126).

29 Der Chancellor spricht Recht ohne Unterstützung durch Geschworene; die gesamte Prozedur zielt weniger auf Prinzipien und Verallgemeinerungsfähigkeit als auf ad-hoc-Entscheidungen und hängt entsprechend stark vom Ermessen des obersten Richters ab. Volkstümlich gilt der *Court of Chancery* schon seit dem frühen 15. Jahrhundert als *court of conscience* (Baker [wie Anm. 25], S. 118, 122). Das spiegelt sich auch im Merkvers: „These three give place in court of conscience, | Fraud, accident, and breach of confidence" (zitiert als „an old rhyme" in Maitland [wie Anm. 15], S. 7).

30 Eine der bedeutendsten rechtsphilosophischen Schriften des frühen 16. Jahrhunderts, Christopher St. Germans Dialog Doctor and Student (1523), führt die geistliche Kategorie des Erbarmens (*mercy*) in die Diskussion um weltliche *equity* ein, indem er einen seiner Protagonisten die folgende Bestimmung treffen lässt: „Equyty is a [rythwysenes] that consideryth all the pertyculer cyrcumstaunces of the dede the whiche also is temperyd with the swetnes of mercye." (zit. nach Ziolkowski [wie Anm. 17], S. 169). Solchen Berührungspunkten zum Trotz bleiben kanonische und profane Rechtsprechung institutionell getrennt; sie sind allerdings ein weiteres Indiz für die Schwierigkeit, religiös und juristisch-philosophisch fundierte Argumentationslinien streng auseinanderzuhalten.

31 Vgl. Dickinson [wie Anm. 14], S. 292: Zu dieser und weiteren Rechtsstreitigkeiten, in die die Familie Shakespeare verwickelt war, auch Daniel J. Kornstein: Kill All the Lawyers? Shakespeare's Legal Appeal. Princeton, N. J. 1994, S. 15–19.

tion sowohl *The Merchant of Venice* als auch *Measure for Measure* als rechts-
politische Parteinahmen zu sehen.[32] Einige Interpreten sind sogar der
Ansicht, die Stücke enthielten ein so eindringliches Votum für *equity*, dass
sie die Entscheidung der königlichen Kommission unter James I. direkt
beeinflusst hätten.[33] So erfreulich ein derartiger Beleg für die unmittelbar
gesellschaftliche Wirkung von Literatur auf den ersten Blick erscheinen
mag, so sehr scheint eine solche Vereindeutigung das ästhetische Poten-
tial dieser Stücke zu verengen, wenn nicht zu verfehlen.

Im letzten Abschnitt meiner Überlegungen will ich daher zeigen, auf
welche Weise die beiden Dramen sich didaktisch-allegorischen oder
rechtspolitischen Festlegungen, die sie aus den genannten Gründen doch
zugleich herausfordern, widersetzen. Die Möglichkeit, die Stücke als
juristische Lektionen aufzufassen, deren Adressat nicht zuletzt Eliza-
beths Nachfolger James I. ist, soll nicht geleugnet werden. Ebenso wenig
bestreite ich, dass sie bewegt sind von der Frage nach der wahren Ge-
rechtigkeit.[34] Aber die Dramen gehen in der Art und Weise, wie sie ihre

32 So Dickinson, aber auch Wilbur Dunkel: Law and Equity in Measure for Measure. In:
 Shakespeare Quarterly 13.3 (1962), S. 275–285. Weitere Vertreter dieser Position wer-
 den aufgeführt von Craig A. Bernthal: Staging Justice: James I and the Trial Scenes of
 Measure for Measure. In: Studies in English Literature 32 (1992), S. 247–269. In an-
 derer Hinsicht vereindeutigend verfährt Ian Ward: Shakespeare and the Legal Ima-
 gination. London 1999, indem er den Gegenstand von *Measure for Measure* auf Fragen
 der Sexualmoral reduziert und hier einen Zusammenbruch der Trennung von privater
 und öffentlicher Sphäre inszeniert sieht, wie sie die puritanische Sozialideologie pro-
 pagiert habe (z. B. S. 84). Bernthals Lektüre dagegen widersteht ausdrücklich den sich
 anbietenden Aktualisierungsversuchen (hier: der Möglichkeit, in *Measure for Measure*
 ein Abbild der spektakulären Begnadigungspraxis von James I. in den Prozessen gegen
 Sir Walter Raleigh, Sir Griffin Markham, Lord Grey und Lord Cobham zu sehen), die er
 zuvor einladend ausbreitet. Sein Fazit trifft sich mit meinem (wenn auch aus unter-
 schiedlichen Gründen): *Measure for Measure* „stoutly resists closure" (S. 264).
33 So Andrews [wie Anm. 26], der anführt, Lord Chancellor Ellesmere habe zugunsten
 der königliche Prärogative einmal wie folgt argumentiert: „[…] that every precedent
 must have a first commencement, and that he would advise the Judges to maintain
 the power and prerogative of the King; and in cases in which there is no authority and
 precedent, to leave it to the King to order it according to his wisdom and the good of
 his subjects, for otherwise the King would be no more than the Duke of Venice"
 (S. 41; Andrews zitiert John Lord Campbell: Lives of the Lord Chancellors. Vol. II.
 Boston 1874). Hierzu auch Kornstein [wie Anm. 31], S. 89.
34 Vgl. Kornsteins Abschnitt „Teaching a New King" mit dem Fazit: „Through the me-
 dium of literature, Shakespeare told James to be humane and just, and to follow Eng-
 lish precedent, interpretation, and equity in his judicial capacity. It was a lesson the
 Stuarts should have learned better" (Kornstein [wie Anm. 31], S. 63). Ähnlich auch
 seine Pointierung der Parallelen zwischen beiden Dramen: „*Measure for Measure*, with
 its important lesson about avoiding rigid interpretation of formal rules that can have
 unjust results unless tempered by equity, sets up the related lessons in *The Merchant of
 Venice*. […] The most significant parallel from a legal point of view is that both plays
 are generally understood to stand for the same concept of law and legal interpretation:

‚Lektionen' präsentieren, über die vermeintlich lehrhaften Funktionen hinaus; mehr noch: Sie tendieren dazu, sie in Zweifel zu ziehen. Weshalb also bleiben diese Inszenierungen von Gerechtigkeit so unbefriedigend, wenn man sie nur als Parabeln von *aequitas* versteht? Und was bieten uns diese Dramen, indem sie uns zuletzt selbst poetische Gerechtigkeit verweigern?

V.

Dass es in beiden Dramen einen semantischen Überschuss gibt, der sich nicht auf die *aequitas*-Predigt verkürzen lässt, zeigt schon ein Blick auf die Plotstrukturen.[35] In *The Merchant of Venice* ist die Handlung, die sich mit Shylocks Darlehen an Antonio und der Einlösung des Pfandes befasst, durchschossen von anderen Strängen wie der Liebeshandlung um Bassanio und Portia, einschließlich der Kästchenwahl, der Liebschaft der Tochter Shylocks, Jessica, mit Lorenzo, ihre Flucht unter Mitnahme der väterlichen Juwelen und Dukaten, nicht zuletzt der sich in Begleitung der diversen Verlobungen entwickelnde *ring-plot*, dessen Abwicklung den letzten Akt okkupiert, nachdem Shylock schon längst die Bühne verlassen hat. Die *equity*-Thematik, die in der Gerichtsszene kulminiert, erscheint damit deutlich relativiert. Ähnlich in *Measure for Measure*: Hier zerfasert die Frage nach der wahren Gerechtigkeit gleichsam, indem sie dezentriert behandelt wird, gestreut auf verschiedene Personen, Fälle und Episoden.[36] So wird eine Fülle durchaus unterschiedlicher juristischer Probleme aufgerufen: angefangen mit der Frage danach, ob ein vergessenes, weder befolgtes noch durchgesetztes Gesetz nicht seine Gültigkeit verloren hat (Problem der *desuetudo*), über die Frage nach den

formal laws may have unjust results unless tempered by equity. In both plays, the spirit of the law is in tension with the letter of the law, equitable discretion and mercy conflict with strict justice, and in the end mercy supposedly vanquishes the legalistic approach. One lesson we come away with from both plays is that we should avoid rigid interpretation of formal rules" (S. 64 f.). Auch Kornsteins eigene Erörterung der Implikationen der Stücke macht allerdings deutlich, dass sie sich auch aus juristischer Sicht keineswegs auf diese Lektion verkürzen lassen.

35 Die Dramen werden zitiert nach den Ausgaben des Oxford Shakespeare: William Shakespeare: The Merchant of Venice. Hrsg. von Jay L. Halio. Oxford 1993, und William Shakespeare: Measure for Measure. Hrsg. von N. W. Bawcutt. Oxford 1991. Die Stellenangaben nennen in römischen Ziffern Akt, Szene und Zeile direkt nach dem jeweiligen Zitat.

36 Die folgende Aufzählung nach Kornstein [wie Anm. 31], S. 35–64; zum Spektrum der in beiden Stücken aufgerufenen juristischen Probleme und zur Gegenüberstellung legalistischer und äquitabler Rechtsauffassungen vgl. auch Richard A. Posner: Law and Literature. A Misunderstood Relation. Cambridge, Mass./London 1988, S. 108.

Grenzen der Privatsphäre des Einzelnen bzw. speziell nach der Validität von Eheversprechen („pre-marriage contracts"), die Frage nach dem für die Ahndung eines Verstoßes angemessenen Strafmaß (in heutiger Diktion: Verbot von „cruel and unusual punishment"), das Problem des Machtmissbrauchs nicht zuletzt in sexueller Absicht („sexual harrassment") und der Erpressung, bis zur Frage nach der Rechtmäßigkeit einer Scheinhinrichtung, zur Frage nach den juristischen Implikationen des *bed-trick* und nach der Legitimierbarkeit des herzoglichen Verhaltens bei der Einsetzung eines, speziell dieses Stellvertreters. Nicht erst diese Frage evoziert zudem das generelle Problem des Verhältnisses von Moral und Recht. Angelos Mangel an *equity*, seine fatale Bereitschaft, sich in einem Fall zum Richter aufzuwerfen, dessen Regeln zuerst auf ihn selbst Anwendung finden müssten,[37] ist nur ein Element in diesem außerordentlich breit gefächerten juristischen Ensemble.

Hinzu kommt, dass die Art und Weise, wie in beiden Stücken Prinzipien der Billigkeit bzw. der „Güte in der Gerechtigkeit" zur Geltung gebracht werden, einen bitteren Nachgeschmack hinterlässt. Besonders eklatant wirkt dies in *The Merchant of Venice*. Zwar sind die Worte zu Recht berühmt, mit denen Portia, verkleidet als Richter, Shylock zu Barmherzigkeit mahnt. Sie sind ein bewegendes Manifest der christlich-humanistischen Lehre von einer Gnade, die zwanglos zwingend, gratis ergeht und damit irdischer Ausdruck himmlischer Güte ist. Man kann sie gar nicht oft genug zitieren:

> The quality of mercy is not strained.
> It droppeth as the gentle rain from heaven
> Upon the place beneath. It is twice blest:
> It blesseth him that gives and him that takes.
> 'Tis mightiest in the mightiest. It becomes
> The thronèd monarch better than his crown.
> His sceptre shows the force of temporal power,
> The attribute to awe and majesty,
> Wherein doth sit the dread and fear of kings;
> But mercy is above this sceptred sway.
> It is enthronèd in the hearts of kings;
> It is an attribute to God himself,
> And earthly power doth then show likest God's
> When mercy seasons justice. Therefore, Jew,
> Though justice be thy plea, consider this:
> That in the course of justice none of us
> Should see salvation. We do pray for mercy,

37 Vgl. auch die Formulierungen bei Elyot, die den fürstlichen Magistraten eindringlich zu einer Integrität der Lebensführung mahnen, die auf Selbsterkenntnis und einem Bewusstsein jener fundamentalen, allen gemeinsamen Menschlichkeit basiert, die auch Grundlage für die christliche *equity*-Doktrin ist: (Governour [wie Anm. 24], S. 182 f.).

And that same prayer doth teach us all to render
The deeds of mercy. [...] (4.1.181–199)

Wir alle sind der Gnade bedürftig, und dieses Bewusstsein lehrt uns,
Gnade vor Recht ergehen zu lassen. Aber nach diesem eindrucksvollen
Plädoyer erscheint die Differenz zu dem, was dann – in scheinbarer Um-
setzung des schönen Prinzips – tatsächlich geschieht, umso größer. Shy-
lock weigert sich bekanntlich, vom Buchstaben seiner Abmachung mit
Antonio abzurücken. Portia scheint sich seiner Auffassung zunächst an-
zuschließen, gibt dem Prozessverlauf dann aber eine spektakuläre Wen-
dung, indem sie ihrerseits das Recht noch enger auslegt als der Kläger.
Mit der formaljuristischen Verschärfung der Vertragsklausel zu der Auf-
lage, Shylock dürfe bei der Entnahme seines Pfandes nicht einen Tropfen
Blut vergießen, überbietet sie seinen Legalismus und seine Wörtlich-
keitsversessenheit.[38] Zwar führt das Stück so aufs drastischste die Absur-
ditäten vor, in die diese Art von Rechtlichkeit führt. Aber Portias hyper-
technische und literalistische Argumentation ist nicht nur für sich ge-
nommen höchst fragwürdig und vermutlich sogar überflüssig. (Sie hätte
sich stattdessen etwa auf die Unsittlichkeit der ursprünglichen Abma-
chung berufen können.)[39] Sie benutzt überdies eine mehr als pedantische
Buchstabengerechtigkeit, um den Geist des Gesetzes durchzusetzen. Hei-
ligt dieser Zweck das Mittel? Auf diese Weise durch einen kleinlichen
Trick, ja durch ihr Gegenteil erzwungen, erscheint *aequitas* schal.

Mehr noch: das ,äquitable' Urteil zugunsten des Beklagten hat poten-
tiell unerwünschte rechtliche Konsequenzen. So schafft es einen Präze-
denzfall, der tendenziell die Rechtssicherheit unterminiert, insbesondere
im Vertragsrecht. Gerade die Verlässlichkeit in diesem Bereich ist aber
für Ausländer und Angehörige von ethnischen Minderheiten, die darauf
angewiesen sind, in einem Gemeinwesen wie ,Venedig' Handel zu trei-
ben, unerhört wichtig.[40] Gerade der rassistischen Diskriminierung, deren
abstoßendes Gesicht Shakespeares Stück vorführt,[41] wird durch die Er-

38 „PORTIA: Tarry a little; there is something else. | This bond doth give thee here no
 jot of blood; | The words expressly are ,a pound of flesh'" (4.1.302–304).
39 So die Auffassung Kornsteins: „[...] liberty of contract has its limits. [...] Certain bar-
 gains [...] are illegal, void, and unenforceable as against public policy. [...] To find
 that public policy, Portia can look to legislation, legal precedents, and the prevailing
 practices of the community of people and their notions as to what makes for the gen-
 eral welfare" (Kill All the Lawyers? [wie Anm. 31], S. 70). Als weitere mögliche und
 aussichtsreiche Argumentationslinien führt Kornstein an: Täuschung („fraud" – der
 Abschluss erfolgte nicht im Ernst), Spielcharakter („unenforceable gambling con-
 ract"), schließlich beiderseitiger Irrtum („mutual mistake" – es sind ja im Endeffekt
 nicht alle Schiffe Antonios verloren), S. 72.
40 Hierzu ausführlich Kornstein [wie Anm. 31], S. 74–76, 79–82.
41 Vgl. auch die sorgfältig die Ironien diese Stücks abwägende Interpretation von Kuno

möglichung juristischer Willkür in diesem Bereich Vorschub geleistet. Davon abgesehen erscheint die nachfolgende Bestrafung Shylocks nicht nur überproportional und unnötig harsch, besonders hinsichtlich der konfessionellen Schikane seiner Zwangskonversion, sondern auch unangenehm rachsüchtig und in ihrer Gemeinheit auch keinesfalls vereinbar mit dem so eindringlich vorgebrachten Plädoyer für *mercy*. Im Rückblick und verglichen mit der nunmehr sanktionierten Rechtspraxis erscheint Portias Rede duplizitär, als ,bloße Rhetorik'.[42] Und noch auf anderem Wege inszeniert dieses Drama geradezu eine schleichende Entwertung der *aequitas*, die es doch zu propagieren schien.[43] Nicht genug damit, dass die Rechtsprechung, mit der Shylock von der Bühne gewiesen wird, das, was auf den ersten Blick als poetische Gerechtigkeit erscheinen mag, als bestimmt von eben dem verwerflichen Vergeltungswunsch erweist, der weit über alttestamentarische Retribution hinausgeht und der von konfessionellem und rassistischem Hegemoniestreben geleitet erscheint: Es stellt sich überdies heraus, dass das ganze Verfahren im Grunde null und nichtig ist. Portia ist nicht nur keinen Deut besser als Shylock, der das Gesetz benutzt, um seine Rachegelüste zu befriedigen. Sie ist obendrein eine Hochstaplerin. Damit aber beruht das grandiose Urteil auf einem Schwindel. Die Verhandlung ist nichts als Schauspielerei, denn der angebliche Rechtsgelehrte, der Antonios Sache mit so glänzendem Erfolg vertritt, ist gar keiner, sondern nur Portia, die eine Rolle spielt.

Ist aber der Prozess wie sein Ergebnis in beunruhigender Weise durchsetzt von Fiktionalität, so greift das auch die gefeierte *aequitas* an.

Schuhmann: Juden und Christen in Shakespeares Venedig. In: Juden und Judentum in der Literatur. Hrsg. von Herbert A. Strauss und Christhard Hoffmann. München 1985, S. 27–51.

42 Nach Ansicht Kornsteins lässt dies Portias Charakter in äußerst negativem Licht erscheinen: „In addition to her hypocrisy and vindictiveness, we see her as a bigot, and not just a minor-league bigot, but a world-class, equal opportunity hate monger" ([wie Anm. 31], S. 76). Er sieht auch den *ring-plot* und seine Abwicklung in der letzten Szene als von eben dem Legalismus bestimmt, den Portia zu geißeln vorgibt: „Now we have Portia, the symbol of equity, stressing the importance of oaths and their physical representation – rings. [...] By play's end, law prevails over equity, oaths over breaches, and Shylock's ethical system over the Venetians' casual attitude toward obligations. Portia in effect adopts Shylock's values" (S. 83).

43 Ziolkowski sieht in *The Merchant of Venice* daher eine Repräsentation der zu Lebzeiten Shakespeares herrschenden radikalen Rechtsunsicherheit, eine literarische Widerspiegelung von *anomia* – in den Worten Lambardes: von „disorder, doubt, and incertaintie" im Rechtswesen infolge mangelnder Verbindlichkeit und unklarer Zuständigkeiten zwischen *common-law-* und Chancery-Jurisdiktion und nicht zuletzt infolge inflationärer Berufung auf das Chancery-Prinzip *Nullus recedat a Cancellaria sine remedio*, das verspricht, jedem sein Recht zuteil werden und keinen Kläger verzweifelt ziehen zu lassen (William Lambarde, *Archeion, or, A Discourse Upon the High Courts of Iustice in England* [1635], zit. nach Ziolkowski [wie Anm. 17], S. 171).

Das Gefühl beschleicht uns, auch sie könnte ,bloßer Schein' sein. Ist Ge-
rechtigkeit etwa ein ebenso prekäres Produkt unserer Imagination wie
die Liebe, die uns, nicht anders als die bei der Kästchenwahl lächerlich
scheiternden Bewerber um Portias Hand, Einbildung für Wahrheit, äu-
ßere Erscheinung für innere Wirklichkeit halten lässt? Und erfährt sie
damit eigentlich eine Einbuße? Wie ändert sich – umgekehrt – in dieser
Konstellation der Stellenwert der literarischen Imagination? Im Schema
der eingangs skizzierten Homologie von Bibel, Recht und Bühne ge-
winnt, so scheint es, die Bühne die Oberhand. Mindestens zeigt sich,
dass die Kunst etwas kann, was Verkündigung und Rechtsprechung
nicht können, ohne ihre Geltungsansprüche gravierend zu beeinträchti-
gen. Sie kann die Grundlagen ihrer eigenen Wirkungsweise vorführen
und sie durch solche Bloßlegung noch verstärken.

Auch in *Measure for Measure* stellt sich eine metatheatralische Doppel-
bödigkeit ein, die die vermeintlich erteilte Lektion in Gerechtigkeit un-
tergräbt. So wird zwar auch hier bewegend für Gnade plädiert, aber aus-
gerechnet in der Szene, in der das geschieht, stellt sich die rhetorisch-
histrionische Finesse als solche am deutlichsten aus. So fleht Isabella
Angelo um ihres Bruders willen an:

> No ceremony that to great ones longs,
> Not the king's crown, nor the deputed sword,
> The marshal's truncheon, nor the judge's robe,
> Become them with one half so good a grace
> As mercy does.
> If he had been as you, and you as he,
> You would have slipped like him, but he like you
> Would not have been so stern. (2.2.59–66)

Aber ihre Rede ist von einer irritierenden Metaphorik durchzogen, die
Gnade mit einem Kleidungsstück vergleicht, das Königen ,gut ansteht',
das man aber ebenso gut anziehen wie wieder ablegen kann und das
vielleicht auch Teil einer Verkleidung sein mag. Außerdem hat sie in
ihrem Begleiter ein Publikum, das sie in ähnlicher Weise zu rhetorischer
Höchstleistung anzuspornen sucht, wie die Zuschauer auf den billigen
Plätzen im Globe Theatre die Schauspieler in einer so dramatischen
Szene angefeuert haben mögen. Der Begleiter ist Lucio, ein zwielichtiger
Charakter. Unter den *dramatis personae* wird er als „a fantastic" aufgeführt.
Sein zu Isabella und zu den Zuschauern gesprochenes Drängen fordert
Strategien, die Affekte wecken. Die Supplikantin soll Angelo nicht
zuletzt durch ihre Körpersprache leidenschaftlich engagieren. Das bleibt
nebenbei nicht frei von Anzüglichkeit und dramatischer Ironie. Denn es
antizipiert nur zu deutlich den erotischen Subtext, den Angelo in ihrem
Ersuchen zu hören beginnt:

LUCIO (*aside to Isabella*)
Give't not o'er so; to him again, entreat him,
Kneel down before him, hang upon his gown.
You are too cold; if you should need a pin,
You could not with more tame a tongue desire it.
To him, I say.
[…]
Ay, touch him, there's the vein.
[…]
O, to him, to him, wench, he will relent.
He's coming, I perceive't. (2.2.43–47, 71, 126–7)

Lucio hat – leider – Recht. Aber der perlokutive Effekt ihrer Rede ist Isabella zugleich völlig entglitten. Wir sehen eine glückend-missglückte Vorstellung. Mit der Steuerung des sexuellen Verlangens, das sie in Angelo ausgelöst hat, ist Isabella überfordert und in eine Situation geraten, die für sie eine besondere Perfidie besitzt.

Aber das ist nur ein Beispiel dafür, wie dieses Stück die Verhandlung seines Themas auf allen Ebenen zu doppelbödigem Theater werden lässt – Theater, das sich selbst ausstellt. Dies beginnt spätestens mit Angelos Amtseinsetzung; mit der Art und Weise, wie der Herzog sich absentiert und als Mönch verkleidet wiederkehrt, um zu beobachten, wie sich sein Stellvertreter aufführt. Dazu gehört auch, wie er dann in seiner klerikalen Rolle eingreift, um die Zügel einer Handlung, die sich seiner Regie zu entwinden droht, wieder aufzunehmen und die Dinge in seinem Sinne zu lenken. Schon Anne Barton hat darauf hingewiesen, in welchem Maße der Herzog einem ungeschickten Regisseur gleicht, dessen Konzept um ein Haar scheitert. Wiederholt gerät er in Verlegenheit und versucht verzweifelt, Entwicklungen wieder in den Griff zu bekommen, die außer Kontrolle zu geraten drohen.[44] *Measure for Measure* ist auch ein Stück über einen Manipulator, dessen riskante Inszenierung aufgrund menschlicher Kontingenz aus dem Ruder läuft und beinahe mehrere Protagonisten den Kopf (oder Seelenheil und Ehre) kostet, anstatt vergangenes Unrecht zu heilen und zukünftiges abzuwehren. Die Überführung Angelos im letzten Akt, in dem augenscheinlich endlich poetische Gerechtigkeit waltet, lässt daher keine rechte Genugtuung aufkommen. Sie beruht auf einem kaum mehr erträglichen Maß an Täuschung, Verstellung und Irreführung von Nichtsahnenden. Die komplizierte Begnadigung des gestän-

44 Vgl. Bartons Einleitung zu *Measure for Measure* in: The Riverside Shakespeare. Hrsg. von G. Blakemore Evans. Boston 1974. Barton sieht den Herzog als „a kind of comic dramatist: a man trying to impose the order of art on a reality which stubbornly resists such schematization", insofern als Selbstporträt eines unzufriedenen Autors, der die Zwänge des Komödienschemas abzustreifen sucht: „There is something forced and blatantly fictional bout the Duke's ultimate disposition of people and events – and so there is about Shakespeare's" (S. 457).

digen Angelo wird als Resultat manipulativer Taktik präsentiert. Die rhetorische Grandezza, mit der der Herzog seinen bigotten Stellvertreter zum Tode verurteilt, ist nämlich duplizitäres Mittel zum doppelten Zweck: Isabella soll zum Einschreiten, damit zum Übersteigen ihres eigenen Grolls, bewegt werden, und zweitens wird sie in eben dieser Fähigkeit zur Selbstüberwindung vom Herzog insgeheim auf Ehetauglichkeit getestet. Sie besteht auch diese Prüfung, und das obwohl ihr suggeriert wird, Angelo habe eigentlich jede Gnade verwirkt, und sie immer noch annehmen muss, Claudio sei tatsächlich hingerichtet. Sie ,funktioniert' im Sinne der herzoglichen Inszenierung, indem sie die erwartete Bereitschaft zu einer christlich ,gerechten' Nachsicht an den Tag legt. Weder erliegt sie dem nachvollziehbaren Wunsch zu richten, noch gibt sie der Versuchung nach, gemäß dem Motto „Measure still for Measure" (5.1.412) zu vergelten. Allerdings mangelt es ihrem Plädoyer deutlich an Enthusiasmus, und die philosophische Spitzfindigkeit des Schlusses wirkt gezwungen:

> I partly think
> A due sincerity governed his deeds
> Till he did look on me; since it is so,
> Let him not die. My brother had but justice,
> In that he did the thing for which he died.
> For Angelo,
> His act did not o'ertake his bad intent,
> And must be buried but as an intent
> That perished by the way. Thoughts are no subjects,
> Intents but merely thoughts. (5.1.446–455)

Die Pein dieser halbherzigen Fürsprache wird jedoch dadurch noch gesteigert, dass sie recht hat. Aus juristischer Sicht liegt erst dann ein Vergehen vor, wenn zu einer kriminellen Absicht auch die entsprechende Tat hinzutritt.[45] Damit aber wird die inszenierte Gerichtsverhandlung vollends zu einer Farce. Denn da der Herzog um des von ihm arrangierten *bed-trick* willen (bei dem Mariana nicht schuldig werden darf) daran gehindert ist, Angelo wegen seines gebrochenen Ehevertrags anzuklagen, bleibt offenbar nichts mehr übrig, wofür er bestraft werden könnte. Nicht nur ist der Herzog durch seine moralisch fragwürdige Dramaturgie so in die diversen Verstöße verwickelt, dass er hier mit zweierlei Maß messen muss. Obendrein pointiert Isabellas Gnadengesuch für Angelo auf intuitiv empörende Weise die Verkehrung von Gerechtigkeit in ihr Gegenteil. Der größte Schuft von allen, der nichts bereut, bestenfalls verzweifelt, kann nicht belangt werden, während der arme Claudio, vom verkleideten Herzog zu tiefer Zerknirschung gebracht, vor dem Gesetz tatsächlich schuldig ist.[46] In

45 Vgl. Kornstein [wie Anm. 31], S. 54, und ausführlich Bernthal [wie Anm. 32], S. 258 f.
46 So auch Bernthal: „The irony is that Angelo, who has demonstrated far more wicked-

dieser heillos verworrenen Situation können die Partikularitäten der jeweiligen Fälle nicht mehr widerspruchsfrei zur Bereitstellung eines juristischen Remediums herangezogen werden. *Equity* erscheint hier nicht als Erfüllung von *justice*, sondern als von *justice* gleichsam zersetzt. Solches Rechtstheater wirkt lächerlich, nicht mehr befreiend komisch.

Analyse und Demontage von Gerechtigkeit in Shakespeares *The Merchant of Venice* und *Measure for Measure* haben jedoch neben der metadramatischen noch eine weitere, eine metapoetische Dimension. Und hier deutet sich ein ästhetischer ‚Gewinn‘ an, der ungleich affirmativer erscheint als der bis hierher skizzierte. Immerhin kann das bisher Dargelegte beanspruchen, ein wenig von der nach wie vor virulenten, beunruhigenden Wirkung dieser Stücke zu erklären. Ich will zum Schluss nur thesenhaft andeuten, worin der poetische Mehrwert der beiden Dramen liegt und welche Wendung damit ihre vermeintlich negative Antwort auf die eingangs gestellte Frage nach biblischer Gerechtigkeit auf der Bühne des Theaters erhalten könnte.

Beide Dramen fragen immer wieder und auf allen textuellen Ebenen nach Austauschbarkeit, Verrechenbarkeit, Kommensurabilität – nach Grundprinzipien sowohl der Gerechtigkeit als auch der Signifikation. Nicht nur umkreisen die jeweiligen Handlungen Probleme der ‚ausgleichenden‘ Gerechtigkeit, auch die Sprache der Charaktere, ihr Umgang mit Zeichen gehorcht einer symbolischen ‚Ökonomie‘ und zieht sie doch fortwährend in Zweifel, indem er sie präsentiert und parodiert. Auf diese Weise entstehen höchst zweideutige Spielfiguren der linguistischen Verknappung und Verschwendung, aber auch solche der Erfindung bestreitbarer Wirklichkeiten, der Verleumdung wie des Entwurfs von alternativen Lebensstilen. Hier wird ein eigenartiger Wucher mit Bedeutungen getrieben, in dem sich Umrisse einer metapoetischen Rechtfertigung der Imagination und des Ingenium erkennen lassen.[47]

Wenn wir am Schluss noch einmal fragen, mit welchem Recht eine solche Ästhetik als ‚biblische‘ bezeichnet werden kann, so ließe sich vielleicht vorläufig so antworten:

In einem eher allgemeinen und auch keineswegs eindeutigen Sinn erscheinen sowohl *The Merchant of Venice* als auch *Measure for Measure* in ihrer metapoetischen Dimension, in ihrer Vorführung kopioser Sprache und transgressiver Imagination gegründet auf die Versprechen der Fülle

ness than Claudio, may not be guilty of a crime, while Claudio, everyone in the play agrees, ist guilty" (S. 262).

47 Sie wird in diesen Stücken jedoch weniger entschieden ausgearbeitet als in *All's Well That Ends Well*; vgl. Verf.: „The name and not the thing": Shakespeare und die Macht der Zeichen. All's Well That Ends Well als skeptisch-nominalistisches Experiment. In: Zeitschrift für Ästhetik und Allgemeine Kunstwissenschaft 45.1 (2000), S. 49–74.

und der Veränderung. Beides sind apokalyptische Verheißungen. Mag auch – nicht nur in diesen Stücken – die Offenbarung, die diese Verheißungen einlöste, ausbleiben,[48] so geben sie in ihrer dramatisch-rhetorischen Phantasie doch eine Art Vorgeschmack davon. So wie es offenbar in jeder Gerechtigkeit unter Menschen etwas Ungerechtes gibt, so gibt es auch in der Sprache, das zeigen diese Dramen, stets etwas, das sich den Logiken des Verteilens und Ausgleichens nicht fügt; das die Möglichkeit eines Anders- und Neuwerdens enthält – zum Guten wie zum Bösen. Vor allem aber erscheint die ‚biblische' Ästhetik Shakespeares hier als durch und durch skeptische,[49] nicht nur indem sie zur genauen Inspektion von spektakulären Einzelfällen und ihren Inkommensurabilitäten auffordert; sondern vor allem, indem sie dazu anleitet, noch der Versuchung zur schlichten Propagierung des vermeintlich Guten in Gestalt der *aequitas* zu widerstehen. Sie lässt die eigenen Signifikationsvorgänge als Modi der Rechts-Sprechung erfahrbar werden – aber unter Umgehung von Finalität. Sie parodiert Gerechtigkeit in Reflexionen über symbolische Ökonomie und in ihrer Kritik einer Logik des Austausches. Aus der Perspektive der Bergpredigt ist dies eine radikale Erinnerung daran, dass nicht uns, sondern einem anderen Richter das endgültige Urteil zusteht.

48 Das letzte Wort in *Measure for Measure* ist „know" (5.1.542); die damit versprochene Offenbarung von Wahrheit, die Bereitstellung endgültigen Wissens findet nicht mehr auf der Bühne statt. Zu einigen Aspekten einer ‚Ästhetik der Apokalypse' (5.1.446–455) vgl. Apokalypse. Der Anfang im Ende. Hrsg. von Maria Moog-Grünewald und Verf. Heidelberg 2003.

49 Zur strukturellen Skepsis als eines Grundzugs der Literatur der Frühen Neuzeit vgl. Verf.: Skeptische Phantasie. Eine andere Geschichte der frühneuzeitlichen Literatur. München 1999.

Majakovskij – Jesus
Aneignungen des Erlösers in der russischen Avantgarde

Eine lyrische Vision aus dem Januar 1918 versetzt uns in das nachrevolutionäre Petersburg: Ein Trupp von 12 Rotarmisten zieht als Patrouille durch ein apokalyptisches Stadtbild, mordend und plündernd, im Chaos eines die Schneewehen aufwirbelnden Sturms. Am Ende dieses Poems steht ein Bild von ebenso großer halluzinatorischer Prägnanz wie allegorischer Spannweite. Durch das die Fernsicht versperrende Schneegestöber flimmert vorn ein roter Fleck, es ist eine vom Wind geschüttelte rote Fahne, und die blinden Marschierer rufen den unsichtbaren Träger an, schießen auf ihn. Aber nur das Echo des Schusses ist zu hören…

> […] Tak idut deržavnym chodom –
> Pozadi – golodnyj pes,
> Vperedi – s krovavym flagom,
> I za v'jugoj nevidim,
> I ot puli nevredim,
> Nežnoj postup'ju nadv'južnoj,
> Snežnoj rossyp'ju žemčuznoj,
> V belom venčike iz roz –
> Vperedi – Isus Christos.[1]

> […] So gehen sie majestätischen Schritts –
> Hinter ihnen – ein hungriger Hund,
> Vorn – mit blutiger Flagge,
> Und unsichtbar wegen des Schneesturms,
> Und unbeschadbar von der Kugel,
> Mit leichtem Überm-Gestöber-Gang
> Mit schneegestreutem Perlenbehang
> Im weißen Kranz aus Rosen –
> Vorn ist – Jesus Christus.

Der jäh an den Schluss des Gedichts und an den Anfang des Marschs gesetzte Christus ist beides zugleich: Verfolgter und Anführer der revolutionären Brigade. Er ist *Opfer* der Revolution, und er ist ihr *Prototyp* –

1 Aleksandr Blok: Sočinenija v dvuch tomach. Moskau 1933, Bd. 1, S. 534.

unsichtbar den historischen Akteuren, umso sichtbarer dafür aber dem
lyrischen Perspektivenzentrum, wie eine Epiphanie.[2]
 Diese Szene aus Aleksandr Bloks Poem *Die Zwölf (Dvenadcat)* ist nur
eines von vielen Beispielen einer biblischen Allegorisierung der Revolu-
tion in der frühsowjetischen russischen Literatur. Meistens sind solche
Allusionen und Zitate von einer hochgradigen Ambivalenz. Sie zerspan-
nen sich zwischen einem parodistischen und einem affirmativen Pol,
zwischen Gegengesang und Wiedergesang. Sie sind einerseits der in die
Texte eingebrachte Beweis für den kurzen Prozess, den die Revolution
mit der Religion macht, und darum Anlass für Travestien und Kontra-
fakturen. Zugleich aber sind sie Re-Evokationen, Rückholungen des Ar-
chetyps in die Ereignisfülle der Gegenwart, sie stiften narrative Ordnung
in der Kontingenz des Weltgestöbers. In dieser Eigenschaft fungieren sie
auch als Pathoserzeuger, bilden so etwas wie eine Partitur für die solem-
nische Intonationshöhe des Revolutionsdiskurses.
 Thema der folgenden Ausführungen sind solche widersprüchlichen
Figuren der Aneignung. Aneignung ist Identifikation, Anverwandlung,
Affirmation und Übersetzung, Aneignung ist aber auch Usurpation, De-
formation, Dysfunktionalisierung. Zunächst aber muss gefragt werden:
Was wird eigentlich angeeignet? Ein Text? Haben wir es also mit einem
bloßen Problem der Intertextualität – mit nicht mehr und nicht weniger
als diesem – zu tun? Kann man den Gesamttitel dieses Bandes, *Lesarten
der Bibel*, so verstehen? Das Problem scheint mir tiefer zu liegen: Es geht
nicht nur um die Aneignung eines Texts durch einen anderen Text, sei
das nun parasitär oder erobernd gemeint (also entweder als charismati-

2 Blok hat die von zeitgenössischen Lesern geäußerte Verblüffung über dieses Ende
 gern im Sinne einer Selbstmystifizierung angenommen, wenn er sich über das für ihn
 selbst unerwartete Selbstinsistieren des Bildes äußerte und dies zu der produktions-
 ästhetisch provokativen These pointierte, ein Gedicht geschrieben zu haben, das ihm
 selbst nicht gefalle: „Mir gefällt das Ende von *Die Zwölf* selbst nicht. Ich wollte, dass
 dieses Ende ein anderes wäre. Als ich das Gedicht beendete, habe ich mich selbst ge-
 wundert: warum Christus? Aber je mehr ich mich in die Betrachtung vertiefte, desto
 klarer sah ich Christus. Und ich habe mir damals notiert: ,leider ist es Christus!'"
 („Mne tože ne nravitsja konec *Dvenadcati*, ja chotel by, čtoby etot konec byl inoj.
 Kogda ja končil, ja sam udivilsja: počemu Christos? No, čem bol'še ja vgljadyvalsja,
 tem jasnee ja videl Christa. I ja togda zapisal u sebja: 'k sožaleniju, Christos."; Blok:
 Sočinenija v dvuch tomach [wie Anm. 1], S. 773). Epiphanische Qualität wird diesem
 Bild damit nicht nur für die Binnenperspektive des Gedichts verliehen, sondern auch
 für den Schreibakt selbst. „Aneignungen" des Christusbilds scheinen also von vorn-
 herein einer doppelten Logik zu gehorchen: als allegorisierende Aneignungen *durch*
 den Text und als Aneignungen *des* Textes (und seines Autors) durch die Präfiguration.
 Produktionsästhetische Mythologien der Avantgarde, die den Schreibakt als willens-
 unabhängige, ,automatische' Medialisierung von Energien des Unbewussten inszenie-
 ren, sollten nicht zu ernst genommen werden bzw. in der Durchsichtigkeit ihrer Funk-
 tion begriffen werden: als Mystifizierungen der rhetorischen Figurativität von Texten.

sche Aufladung des späteren Texts durch Aura-Übertragung von der Vorlage oder als prometheisches Berauben dieser Vorlage). Es geht viel prinzipieller um die Infragestellung der Medialisierungsinstanz ‚Text' selbst. Die Bibel ist in dieser Perspektive selbst eine Allegorie: Sie vertritt als Emphasis, als „Buch der Bücher", das Prinzip Text als solches, das Medium Schrift selbst. Eben darin liegt für mich die Herausforderung dieses Themas, die Herausforderung auch *an* das Thema. *Lesarten der Bibel* – das sollte nicht zu glatt in einer Konzeption aktualisierter Lektüren aufgehen, die eine Grundkonstante der Lesbarkeit als selbstverständliche Prämisse impliziert: „Das Buch" würde dann immer wieder und wieder anders gelesen, so als schlüge man es stets von neuem auf. Dass man immer andere Seiten aufschlägt, dass man immer andere Akzente setzt, dass man immer andere Formen der Medialisierung hat, ändert aber nun einmal nichts daran, dass man in jedem Fall das Buch *auf*schlägt. Mir jedoch geht es darum, wie man es *zu*schlägt. Mir geht es um die Unmöglichkeit des Zuschlagens, des Schließens der Bibel als Allegorie des Buches, als Synekdoche der Schrift.

Wenn ich also im Folgenden am Beispiel von Vladimir Majakovskij von Christus-Aneignungen spreche, dann soll das diesen doppelten Boden, mit dem solche Allusionen arbeiten, erahnen lassen: einerseits intertextuelles Pro- und Contraspiel, andererseits Infragestellung der Schrift als Tradierungsmedium überhaupt zu sein. Das heißt: Wenn Majakovskij der Erlöser ‚ist', dann ‚ist' er es, in der Logik solcher Schriftskepsis, indem er diesen Topos vom Buch löst, aus dem Buch überhaupt befreit, ihn aus seiner Verbuchung wieder in die reine Tat führt, zurückführt in ein Leben vor den Evangelien. „Ich, Majakovskij", gehe nach vorn – in die Vergangenheit, ich gehe vorwärts – vor die Evangelisten zurück.

Es geht hier also um eine Befreiung der Bibel von der Bibel, um eine Wiedergewinnung der verlorenen Performativität ihres Texts, um eine Re-Inkarnation ihres Protagonisten. Wobei die fatale Paradoxie darin besteht, dass noch diese Figur der Entschriftung selbst schriftlich tradiert ist, dass noch der Gegensatz von Wort und Fleisch, Text und Tat ein durch das Buch tradierter ist. Jeder Ausbruch aus der Schrift scheint deren Gültigkeit nur noch auszudehnen. Jedes Zerschlagen einer allegorisierenden Verklammerung der Schrifttradition, einer Bindung von Typos an Prototypos, scheint nur eine neue Variante der typologischen Produktivität dieser Schriftüberlieferung zu ergeben, so dass es keinen Ausgang aus den Schleifen der Wiederholung gibt.

Zugleich aber würde das Verharren auf dem schlichten fatalistischen Befund, dass eine dichtende Befreiung vom Buch ja doch immer im Medium des Buchs verbleibt, die Produktivität der hier eingelassenen Paradoxien ignorieren. Zwar „schreit" Majakovskij mit geschriebenen Ver-

sen, freilich ist seine Rhetorik der kriegerischen Tat eine literarische, selbstverständlich ist sein Buch ‚nur' eine allegorische Waffe. Und insofern wäre es ein naiver Kurzschluss, Majakovskijs permanente Emphase der „Stimme" als einen neuen Oralismus zu verstehen. Schließlich ist die gesamte Motivik des stimmlichen Übertönens – des ‚Überstimmens' der Bücher und der Welt[3] – gleichfalls eine Allegorie, die sich nicht zuletzt biblischer Präfigurationen bedient.[4] Doch dieses unumgehbare Buch Majakovskijs exponiert sich deutlich als liminales Objekt, als Buch *hin zur* Tat. Es profiliert diese aktionale Intentionalität geradezu gegen eine, wiederum ‚biblisch' assoziierte, kontemplative Intentionalität. Diese aktionale Intentionalität scheint mir auch etwas anderes zu sein als das Imitatio-Postulat, dem eine in der Immanenz der Schriftsinne verbleibende Bibellektüre folgt (am deutlichsten ausgeprägt in der Gattung der Heiligenvita, deren Texte selbst Erfolgsgeschichten der Christusnachahmung manifestieren und wiederum sich zur weiteren Nachahmung durch die Leser anbieten). Letztere, wenngleich ihrerseits performativ, wird doch nie den primären Status des Textes in Frage stellen, wird über den Text sich die Verhaltenspartitur für den christusähnlichen Lebensweg aneignen. Die aktionale Intentionalität der Avantgarde hingegen wird den Text als solchen zu überkommen trachten, wird diesen gerade als Verkapselung einer ‚elementaren' Kraft betrachten. Die *Imitatio* will dem unerreichbaren Text so nah wie möglich kommen. Die avantgardistische *Aneignung* hingegen will dem unentfliehbaren Text so fern wie möglich kommen.

Mythopoetischer Kontext des Gottesrivalentums

Die Bibelbezüge im Werk Majakovskijs sind zu kontextualisieren mit einem Archetypenwahn der Moderne, der sich durch eine synkretistische Rezeption von antiker (vorzugsweise griechischer) Mythologie, von jüdischen Überlieferungen, von orthodoxen und häretischen christlichen Traditionen, und von ihrerseits solche Überlieferungen synkretistisch verarbeitenden Traditionen wie der Gnosis auszeichnet. Es ist insbe-

3 „die Welt zerdonnernd mit der Macht der Stimme" („mir ogromiv mošč'ju golosa"; Vladimir Majakovskij: Polnoe sobranie sočinenij. Moskau 1955, Bd. 1, S. 175). Vgl. *Mit voller Stimmkraft (Vo ves' golos)*: „Die Ströme der Poesie auslöschend [unhörbar machend] /schreite ich / über die lyrischen Bändchen hinweg, /wie ein Lebender mit Lebenden redend." („Zagluša poezii potoki / ja šagnu / čerez liričeskie tomiki,/ kak živoj s živymi govorja."; Majakovskij: Polnoe sobranie sočinenij, Bd. 10, S. 281).

4 Vgl. Ps 29,2 ff. und Hiob 37,1 ff. (Hinweis bei Michail Vajskop: Vo ves' logos. Religija Majakovskogo. Jerusalem 1996, S. 69).

sondere die symbolistische Mythopoetik, die hier eine unmittelbare Vergleichsfolie darstellt. Viele Details des parodistisch-affirmativen religiösen Doppelspiels des Futuristen Majakovskij motivieren sich zusätzlich über Anspielungen auf symbolistische Vorlagen. Wir sollten also eher von sekundären Parodien oder vermittelten Parodien sprechen – mit allen Abenteuerlichkeiten des Kippens und Umschlagens solcher quadrierten Parodien in ihr Gegenteil und mit allen kontra-intentionalen Abgründen, die hier lauern.[5] Dabei ist es vor allem ein nietzscheanischer Grundton, der diese Mythopoetik prägt.[6] Im Dionysischen feiert sich ein Kulturpessimismus und neuer „Barbarismus", in Zarathustra besingt sich der Gottesrivale. Im dionysischen Opferdiskurs wiederum findet sich eine Anschlussstelle für den christlichen Opfergedanken, und aus dieser Vermengung entstehen verschiedene Christus-Dionysos-Hybriden.

Die Avantgarde radikalisiert besonders den demiurgischen Aspekt dieser Mythenevokation. Unterfüttert durch nietzscheanisch-marxistische Mischdiskurse des „Gottmenschentums" („čelovekobožie") und des „Gottbauerntums" („bogostroitel'stvo"), denen so maßgebliche Revolutionsideologen wie Maksim Gor'kij, Anatolij Lunačarskij und Aleksandr Bogdanov anhingen,[7] etabliert sich hier eine Grundfigur des Gottesrivalentums („bogoborčestvo"). Die Avantgarde ist der neue Weltenschöpfer, der säkulare Demiurg, der *homo artifex* anstelle des *deus artifex*. Prometheus wird zu einer favorisierten mythischen Präfiguration dieses Prinzips. Majakovskij findet immer neue Formeln für den Gottessturz. In den späteren, nachrevolutionären Werken – *150 Millionen (150 millionov)*, *Mysterium Buffo (Misterija buff)*, *Vladimir Il'ič Lenin*, *Mit aller Stimmkraft (Vo ves' golos)*, *Darüber (Pro eto)* – ist es das befreite Proletariat, das diese

5 Als ein Beispiel unter vielen anderen sei der symbolistische Mythos der Selbstverbrennung, des brennenden Herzens genannt, der in Majakovskijs *Wolke in Hosen (Oblako v štanach)* wiederkehrt: „Mama! / Euer Sohn ist richtig schön krank! / Mama! / Er hat den Herzbrand." („Mama! / vaš syn prekrasno bolen! / Mama! / U nego požar serdca."; Majakovskij: Polnoe sobranie sočinenij [wie Anm. 3], Bd. 1, S. 179 f.). – Vgl. Aage Hansen-Löve: Der russische Symbolismus. System und Entfaltung der poetischen Motive. Bd. II.1: Mythopoetischer Symbolismus. Kosmische Symbolik. Wien 1998, S. 324. Hansen-Löve liest diese Verse als Symbolismusparodie. Es sei aber dahingestellt, ob nicht die distanzierte Zitation des Topos in eine neue Pathosformel für die expressionistische Selbstinszenierung Majakovskijs als Körpermedium des Leidens der Welt mündet.

6 Vgl. zur Nietzsche-Rezeption in verschiedenen Generationen der russischen Moderne, vom frühen Symbolismus bis zum marxistischen Linksavantgardismus: Bernice G. Rosenthal (Hrsg.): Nietzsche in Russia. Princeton 1986; dies.: New Myth, New World. From Nietzsche to Stalinism. Pennsylvania State University 2002.

7 Vgl. Raimund Sesterhenn: Das Bogostroitel'stvo bei Gor'kij und Lunačarskij bis 1909. Zur ideologischen und literarischen Vorgeschichte der Parteischule von Capri. München 1982.

Rolle übernimmt. Etwa in *Mysterium Buffo* (1918), einem allegorischen Mysterienspiel der Weltrevolution, in dem das Proletariat der promethe-isch-hephaistische neue Weltenschmied ist, der den neuen Himmel mit industriellen Beleuchtungen versieht, die in der Schmiede des neuen Paradieses fabriziert wurden. Aber auch in den früheren Poemen, auf die ich mich hier konzentriere – *Wolke in Hosen* (*Oblako v štanach*, 1913/15), *Die Wirbelsäulenflöte* (*Flejta pzvonocnik*, 1915), *Ein Mensch* (*Celovek*, 1916/ 17), *Krieg und Frieden* (*Vojna i mir*, 1916/17) – spielt sie bereits als narziss-tische Projektion eine zentrale Rolle. Diese Figur des Gottesrivalentums beinhaltet eine Zwiespältigkeit, aber auch Ununterscheidbarkeit von Vernichtung und Überbietung. Das erklärt den überbordenden Eklektizismus in der Anverwandung göttlicher und gegengöttlicher Attribute, der Hybridformen aus Christus und Satan entstehen lässt.[8] Hier liegt auch eine Erklärung für das bereits erwähnte Oszillieren zwischen Parodie und Affirmation, zwischen Buffonade und erneuertem Mysterium, wie es schon im Titel des gerade zitierten Poems angelegt ist.

Die Figur des Gottesrivalen ist bei Majakovskij eingelassen in einen universalen Narzissmus. Alles, was bei ihm geschieht, geht aus von einem „Ich" als ein von allem affiziertes sowie alles und alle affizierendes Begehrenszentrum.[9] In dem Maße, in dem dieses „Ich" die Welt inkorporiert und sich der Welt inkorporiert übertrifft es den göttlichen Demiurgen. Wenn ich also hier von „Majakovskij" spreche, dann von dem unter diesem Namen sich plakativ selbst figurierenden Ich, von einem Schrift-Ich, das sich mit diesem Namen in einen Weltleib stellt, in den hinein der Leib des Autors emergiert.

Vor dem Hintergrund dieses Komplexes aus Nietzscheanismus, Narzissmus und säkularem Demiurgentum sind Majakovskijs Bibelallegorien zu sehen. Der erste Befund einer wildwüchsig wuchernden Zitier- und Anspielungsmanier lässt sich dann vielleicht strukturell etwas vertiefen. Majakovskij scheint sich der Bibel als eines Reservoirs willkürlicher Rollenprojektionen zu bedienen, er scheint sie in fast barocker Manier als

8 Majakovskij bediente sich hier wiederholt aus einem Motiv- und Formelreservoir, das ihm aus den russischen Übersetzungen der Werke Stanislaw Przybyszewskis bekannt war (der Schlächter Christus, der sich selbst verführende Christus …). Vgl. Vajskopf: Vo ves' logos [wie Anm. 4], S. 21–30, 67–69.

9 Am nachhaltigsten hat wohl Roman Jakobson in seinem aus Anlass des Selbstmords Majakovskijs 1930 verfassten und 1931 publizierten Aufsatz *Über eine Generation, die ihre Dichter vergeudet hat* diesen universalen Ego-Zentrismus des Majakovskij'schen Oeuvres in seiner poetologischen Relevanz gewürdigt (in: Roman Jakobson: Poetik. Ausgewählte Aufsätze 1921–1971. Hrsg. von Elmar Holenstein und Tarcisius Schelbert. Frankfurt a. M. 1979, S. 158–191). Es ist bemerkenswert, wie noch dieser Text eines Protostrukturalisten aus dem Jahre 1930 passagenweise selbst affiziert ist von einem Pathos des Erlösungsopfers.

„eine Requisitenkammer des Bedeutens" zu benutzen.[10] Sein Gott ist ebenso strafender Gott des jüngsten Gerichts wie das Erlösungsopfer. Er ist Schwert- und Feuergott des „Auge um Auge" ebenso wie der liebende Gott der Bergpredigt, er lässt die Sintflut entspringen und ist zugleich Noah, der mit seiner Arche die Kreaturen über diese Flut hinwegrettet.[11]

Entscheidend für unseren Zusammenhang ist dabei Folgendes: In solchen Hybridbildungen bricht ein System von Antagonismen zusammen, auf dem eine zumal in Russland starke Tradition von Bibelallegoresen begründet war – die Gegenüberstellung von strafendem Gott des mosaischen Gesetzes im Alten Testament und erlösendem Gott der Gnade des Neuen Testaments. Diese Gegenüberstellung ist für ein russisches historiosophisches Denken fundamental, seit es hier allegorisierende Bibellektüre im Kontext einer heilgeschichtlich motivierten Reichsidee gibt. Schon in der Predigt des Metropoliten Ilarion aus dem 11. Jahrhundert wird ein Dualismus zwischen dem alten, mosaischen Glauben des Gesetzes und dem neuen, christlichen Glauben der Gnade gesetzt, nicht nur um hier eine symbolische Erklärung für den (mit der „Taufe" Kiews durch den Großfürst Vladimir vollzogenen) verspäteten Eintritt des altrussischen Reichs in die Heilsgeschichte zu haben, sondern um nun offensiv die Auserwähltheit des verspäteten russischen Reichs im heilsgeschichtlichen Plan zu postulieren. Solche Dualismen werden sich bis weit in die Moderne hinein behaupten, etwa in der Slavophilenbewegung des 19. Jahrhunderts. Noch in der jüngsten Vergangenheit wird die Virulenz dieses Motivs deutlich, man denke etwa an die Filme Andrej Tarkovskijs und besonders an dessen Inszenierung des Ikonenmalers Andrej Rublev. Andrej Rublev nämlich wird hier als Maler des verzeihenden anstelle des strafenden Pantokrators und als Maler der *Dreifaltig-*

10 Walter Benjamin: Der Ursprung des deutschen Trauerspiels. Frankfurt a. M. 1972, S. 193.
11 Vgl. zum Topos der Rettung aus der Sintflut bes. *Darüber/Pro eto* (1923), vgl. aber noch 1916 in *Krieg und Frieden (Vojna i mir)* die Evokation des Weltkriegs als neue Sintflut und Strafe für die Sünden der Menschheit. Vgl. auch *Naš marš*: „Wir waschen mit dem Guss einer zweiten Sintflut / nochmals die Städte der Welt aus." („My razlivom vtorogo potopa / Peremoem mirov goroda."; Majakovskij: Polnoe sobranie sočinenij [wie Anm. 3], Bd. 2, S. 7). Ebenfalls in *Krieg und Frieden* aber kann das „Ich" sich in das Erlösungsopfer imaginieren und sein Gottesrivalentum nun als Barmherzigkeitskonkurrenz ausgeben: „Mag ich auch vom Richtblock meine zerrissenen Teile nicht mehr sammeln, / was soll's / ich hab mich ganz ausgeschüttelt, / als Einziger würdig, / der kommenden Tage Kommunion zu empfangen. / Ich fließe aus, zerhackt, / und niemand wird da sein – / niemand mehr wird den Menschen quälen können, / Menschen werden geboren, / wirkliche Menschen, / barmherziger und besser als Gott." („Pust' s plachi ne soberu razodrannye časti ja, / vse ravno / vsego sebja vytrjas, / odin dostoin / novych dnej prijat' učastie. / / Vyteku srublennyj, / i nikto ne budet – / nekomu budet čeloveka mučit', / Ljudi rodjatsja, / nastojaščie ljudi, / boga samogo miloserdnej i lušče."; Majakovskij: Polnoe sobranie sočinenij [wie Anm. 3], Bd. 1, S. 233).

keit in Szene gesetzt, die nun wiederum auf eine schon von Ilarion skizzierte Typologie Bezug nimmt: auf den Besuch Gottes bei Abraham unter der Eiche von Mamre (1.Mos 18) und auf die an diesen Besuch anschließende Gnadengeburt des Isaak durch Sarah, nachdem zuvor der von der Magd geborene Ismail eine Geburt im Zeichen des Gesetzes war.

Jesus als Gott-Rivale

Meine erste These ist, dass Majakovskijs in Permanenz betriebene Selbstvergottung nach einem Grundschema funktioniert, das sich einer Überlagerung des eingangs skizzierten Gottesrivalentums („bogoborčestvo") mit dem Inkarnationsgedanken („bogovoploščenie") verdankt. Letzteres begründet die Christus-Hypostase des Dichters. Das Schema besagt: Indem ich den ‚alten' Gott, den „Halbwisser" („nedoučka") überwinde, ihn vom Rang des „allmächtigen Gottgetüms" („vsesil'nyj božišče") in den des „Winzig-Göttchens" („krochotnyj bozik") stürze *(Wolke in Hosen)*,[12] nehme ich als Usurpator die Rolle des ‚jungen' Gottes ein. Diese Konstellation wird nun allegorisiert in einen Antagonismus zwischem dem alttestamentarischen Vatergott und dem neutestamentarischen Sohngott. Das ist die zentrale allegorische Doppelstrategie des Oeuvres: Jesus gegen Jahwe – als Kampf, als Krieg. Diese Doppelstrategie ermöglicht dann auch das doppelte Spiel von Pathos und Ironie, von Imitation und Parodie, weil man je nach Bedarf die Seiten wechseln kann. Der alte Gott wird in seiner strafenden Autorität verlacht, hingegen wird die strafende Gewalt des jungen Gottes pathetisiert. Der Erlösergott wird in seiner dionysisch-christlichen Hybridgestalt als Opfer zur Projektionsfläche der narzisstischen Identifikation, zugleich aber wird er in seinem performativen Defizit, seiner Passivität bloßgestellt und aus der Perspektive des Tatmenschen verlacht: „Adern und Muskeln sind wirklicher (wahrer) als Gebete." („Zili i muskuly – molitv vernej"; *Wolke in Hosen*).[13]

Man kann solche Umbrüche exemplarisch verfolgen im Poem *Ein Mensch (Čelovek,* 1916*)*, das sich in seinem gesamten Sujet-Aufbau, angezeigt durch die Kapitelüberschriften, als Wiederholung des Christusle-

12 Majakovskij: Polnoe sobranie sočinenij [wie Anm. 3], Bd. 1, S. 195.

13 Majakovskij: Polnoe sobranie sočinenij [wie Anm. 3], Bd. 1, S. 184. – Hier kommt die eingangs erwähnte prometheische Motivik zum Tragen. Der Gottesrivale ist derjenige, der den Himmel selbst erobert: „He, Sie! Himmel! / Nehmen Sie den Hut ab! / Ich komme! / Taub. / Das Weltall schläft, / hat auf die verzeckten Pfoten der Sterne riesiges Ohr gelegt." („Ej, vy! / Nebo! / Snimite šljapu! / Ja idu! / Glucho. /Vselennaja spit,/ položiv na lapu s kleščami zvezd ogromnoe ucho."; Majakovskij: Polnoe sobranie sočinenij [wie Anm. 3], Bd. 1, S. 196).

bens gibt. Die Geschichte ist unterteilt in Geburt – Passionen – Himmel-
fahrt – „Majakovskij im Himmel" – Wiederkehr. Gerade in dieser struk-
turanalogen Wiederholung des Prototyps findet sich aber zugleich auch
die deutlichste Ausweisung einer Bibelzitation als Travestie. Dies
geschieht jedoch erst im Kapitel „Majakovskij im Himmel", also noch
nicht während der Aneignung der Opferrolle in der Passionsgeschichte.
Im Passionsteil war Majakovskij – Jesus noch Pathosparasit, nun aber,
anlässlich des für dieses dualistische Schema ‚unmöglichen' Wieder-
eingangs in das Reich des Vaters, bricht der karnevalistische Spott über
die Fleisch- und Materielosigkeit christlicher Paradiesvorstellungen durch.
Nochmals sei in diesem Zusammenhang betont, dass Majakovskij hier
nur exemplarisch untersucht wird. Vergleichbare Hybridgebilde pathe-
tisch-parodistischer Jesus-Aneignung lassen sich bei anderen zeitgenössi-
schen Dichtern finden. Anatolij Mariengof, ein der Gruppe der Imagi-
nisten angehöriger Autor, inszeniert sich im Versepos *Magdalina* (1919)
als Dichter der Straße, der „gekreuzigt" wird „in den Spiegelseen der
Vitrinen" und dem die Lippen, Haare und Augen der Prostituierten „das
Eisen der Kreuzesnägel in Wachs verwandeln".[14] Im selben Text aber ist
es der Spott über das sublime Liebes-„Seufzen" eines „Jesusleins" („Iisu-
sik"), vor dessen Hintergrund die Vitalität der eigenen Liebe erst richtig
exponiert wird – einer Liebe, deren Exklusivität sich nicht zuletzt eben
daran ermessen lässt, dass über sie „*nicht* im Testament geschrieben
wird".[15]

Diese merkwürdige Uminszenierung einer alttestamentarisch-neutes-
tamentarischen Differenz – in einen Krieg des neuen gegen den alten
Gott – wird unterfüttert durch eine aufdringliche ödipale Motivik. So
werden etwa in *Wolke in Hosen* Jesus-Identifikation und Gottesrivalentum
miteinander vereinbar über die Figur der Maria, die der Sohngott be-
gehrt. Seine Lustbitte an Maria wird als Kontrafaktur der Bitte der
„Christen" im *Vater unser* ausgewiesen. (Dieses Motiv wird in *Die
Wirbelsäulenflöte* ausgebaut werden.) Jenseits solcher Kontrafakturen aber

14　Anatolij Mariengof: Stichotvorenija i poemy. Sankt Petersburg 2002, S. 40: „Tol'ko
　　guby, tvoi, Magdalina, guby / Tol'ko glaza nebnye, / Tol'ko volos zolotye rogoži /
　　Sdelajut voskom / Zelezo krestnych gvozdej."
15　Mariengof: Stichotvorenija i poemy [wie Anm. 14], S. 42. – Hier ist schon in der
　　ostentativen Auslassung der Attribuierung dieses „Testaments" die Hybridisierung
　　angelegt. Obgleich es Jesus ist, der hier als Projektionsfigur der negativen Identifikation
　　aufgebaut wird, führt die Entfaltung des Vergleichs ins Alte Testament zurück: „Über
　　uns beide wird man nichts schreiben im Testament / Für unsere Tafeln wird man kei-
　　ne Lade bauen." („O nas že s toboj ne napišut v Zavete, / Našim skrizaljam ne vystrojat
　　Skinju!") – Es dürfte außerdem kein Zufall sein, dass dieses Poem, in markanter
　　Unterscheidung zu den 12 Kapiteln des Blok'schen *Die Zwölf*, 13 Kapitel zählt.

haben wir auch hier wieder Pathospassagen, kulminierend im Kreuzi-
gungskomplex.

Der dreizehnte Apostel

Nach diesem kurzen Entwurf eines motivischen Tableaus möchte ich
nun auf die Ausgangsfrage zurückkommen. Wie kann man *im* Wieder-
holen der Schrift die Schrift hinter sich lassen? Diese Problematik hatte
sich bereits in der Hybridisierung von Jesus und Gottrivale angedeutet,
dort jedoch noch nicht expliziert. Denn schon das in dieser Vermengung
ermöglichte Umschlagspiel von Empathie und Spott eröffnete eine me-
tatextuelle Dimension der Schriftkritik. Außerdem war in der Figur des
Jesus als Gottrivalen die erwähnte, exegetisch-typologische Verklamme-
rung eines Schriftenkontinuums, im Sinne einer ausdeutenden
Rückversicherung vom neutestamentarischen Typos im alttestamentari-
schem Prototypos, irritiert worden. Nun aber soll es um die explizite
Problematisierung der eigenen Stellung – als Schreiber, als Autor – in
einer Tradierungsgeschichte der Bibel und darüber hinaus in einer durch
die Bibel allegorisierten kulturellen Schrifttradition gehen.

 Majakovskij ist als Schreiber selbst ein Glied in der Tradierung dieses
Texts. Er ist nicht nur – allegorisch – dessen Protagonist, er ist zugleich
auch eine Figur, die die verrückteste aller Paradoxien aufzulösen hat: ein
Apostel, der keiner ist, ein zusätzlicher und damit natürlich zugleich
überflüssiger Apostel. Sein Poem *Wolke in Hosen* trug ursprünglich den
Titel *Der dreizehnte Apostel (Trinadcatyj apostol)*.

> Ja, vospevajuščij mašinu i Angliju,
> možet byt', prosto,
> v samom obyknovennnom evangelii
> trinadcatyj apostol.
>
> I kogda moj golos
> Pochabno uchaet –
> Ot časa k času,
> celye sutki,
> možet byt', Iisus Christos njuchaet
> moej duši nezabudki.[16]
>
> Ich, der die Maschine und England besingt,
> bin vielleicht, ganz einfach,
> im allergewöhnlichsten Evangelium
> der dreizehnte Apostel.

16 Majakovskij: Polnoe sobranie sočinenij [wie Anm. 3], Bd. 1, S. 190.

Und wenn meine Stimme
unflätig kracht –
von Stunde zu Stunde,
ganze Tage,
vielleicht riecht Jesus Christus dann
meiner Seele Vergissmeinnicht.

Dieser Titel war nicht nur aus Gründen der Zensur, sondern auch in anderer Hinsicht und in einem anderen Sinne unmöglich. Er bezeichnet eine unmögliche Figur, und zwar eine eben im Schriftkontinuum der Bibel unmögliche Figur. Er figuriert die Überflüssigkeit aller Schrift – im doppelten Sinne von Nutzlosigkeit und Verausgabung.

Bevor ich dies weiter kommentiere, zunächst noch eine Bemerkung: Apostel sind insofern von besonderer Relevanz für unsere Fragestellung, als sie den skizzierten Abgrund zwischen Text und Performanz zu überbrücken scheinen. Sie sind Wiederholende im doppelten Sinne: im Sinne der schriftvermittelten Wiederholung – als Wissensvermittler an die Evangelisten oder, sei es auch nur der Legende nach, als Verfasser von zwei der kanonischen Evangelien (Johannes, Matthäus) selbst –, aber auch im Sinne der ‚realen‘ Wiederholung, der performativen, am eigenen Leib durchlittenen Wiederholung des Erlöseropfers. Sie verkörpern die Einheit, die Komplementarität eines textuellen und eines performativen Wiederholens. Im Apostel scheint der Gegensatz zwischen Wort und Tat, zwischen Text und Performanz ‚aufgehoben‘. Es liegt also nahe, in dieser Figur eine besondere Herausforderung für den avantgardistischen Autor und Schriftskeptiker zu sehen.

Was hat es nun mit dieser Figur des dreizehnten Apostels auf sich? Sie ist wiederum prädestiniert für antipodische Besetzungen. Doch wie werden sie überhaupt möglich? Anfänglich durch einen Ausfall, einen Abfall: Erst seitdem Judas Ischariot Jesus verraten hat, ist eine Stelle in der Zwölfergruppe vakant geworden für einen neuen (Apg 1,15–26).[17] Dieser Neue, Matthias, ist faktisch – chronikalisch – der dreizehnte Apostel, aber symbolisch repariert er die Zwölf. Die Zwölf besitzt zahlensymbolisch eine eminente Bedeutung in der Schriftexegese (zwölf Steine für den Altar des Elias, zwölf Steine aus dem Jordan in der Bundeslade, zwölf Brüder des Joseph, zwölf Stämme Israels, zwölf Tore des himmlischen Jerusalems in der Apokalypse), und zugleich ist die Zwölf ein Einfallstor für Synkretismen aller Art (zwölf Ritter aus König Artus' Tafelrunde, zwölf Taten des Herkules, zwölf Sternkreiszeichen).[18] Mit der

17 Zur Erstberufung der Zwölf vgl. Mt 10,2; Mk 6,30; Lk 6,13.
18 Vgl. Lexikon der christlichen Ikonographie. Hrsg. von Engelbert Kirschbaum Sj. Sonderausgabe. 8 Bde. Rom u. a. 1990, Bd. IV, S. 582 f., Bd. I, S. 152 – hier auch Verweise auf die entscheidenden schrifttypologischen Kommentare zur Zwölf, vor allem

Zwölf als einer Zahl, die drei und vier multipliziert, verbinden sich schließlich beliebig allegorisierbare Rechenoperationen, aufgrund derer man etwa die zwölf Apostel als Ausbreitung der Trinitätslehre in die vier Himmelsrichtungen deuten kann. All dies funktioniert mit der Dreizehn nicht.

Mit der symbolischen Wiederauffüllung der 12 ist Judas selbst die unmögliche 13 geworden – man müsste hier weitersuchen nach bedeutungsgenetischen Zusammenhängen zwischen der schwarzen Zahl und dem Verräter. Ist also der ‚erste' dreizehnte Apostel bereits zerrissen zwischen dem wahren und falschen, dem neuen Apostel und dem Nicht-Mehr-Apostel, so verkompliziert sich die Situation mit dem ‚zweiten' dreizehnten Apostel: Paulus. Paulus als jemand, der sich – unberufen! – selbst Apostel nennt,[19] verbindet in seiner Doppelgängergestalt des Saulus/Paulus die Hybride aus Gottesrivalentum und Gottesjüngertum. Zudem bringt er in seiner Person die Eigenschaft des Kriegers mit – etwas, das den anderen Aposteln fehlt. Paulus wird in den späteren Apostellisten den Matthias verdrängen.[20] Dieser neue Apostel aber ist nun als Verfasser des Großteils der neutestamentarischen Sendbriefe und als legendarisch verbürgter Lehrer der Evangelisten Markus und Lukas erst recht ein Schriftbegründer. Paulus wird in patristischen Texten auch als ein „Goldmund" („Chyrsostomos") bezeichnet (russ. „Zlatoust"), und als „goldmundigster" („zlatoustejšij") wiederum bezeichnet sich Majakovskij in *Wolke in Hosen*,[21] hier ganz im travestitischen Sinn, wobei er dieses Bild gleich wieder bricht in das für russische Leser deutlich wahrnehmbare anagrammatische Double „Zlatoust" [phonetisch: Zlataust]/„Zarat[h]ustra". Solche Verfahren spielen die oben skizzierte Spannung zwischen Schrift und Tat, zwischen Text und Performanz aus. Die Figur des Schrifthelden („Zlatoust" – der epistolarische Apostel, später dann der Kirchenvater) kippt in den Radikalperformer Zarathustra.

bei Hrabanus Maurus, und auf die Differenzen der ost- und westkirchlichen Apostellisten (in der Homilie des Pseudochrysostomos „in XII apostolos" werden Paulus und die nicht apostolischen Evangelisten in die Zwölfzahl integriert und dafür neben dem neugewählten Matthias auch Judas Thaddäus und Jacobus Alphaei ausgeschlossen).

19 „Mit euch Heiden rede ich: denn dieweil ich der Heiden Apostel bin, will ich mein Amt preisen." (Röm 10,13)

20 Vgl. Lexikon der christlichen Ikonographie [wie Anm. 18], Bd. I, S. 152 f.

21 Majakovskij: Polnoe sobranie sočinenij [wie Anm. 3], Bd. 1, S. 183: „Ich / goldmundigster, / dessen jegliches Wort / die Seele neu gebiert, / den Körper namentlich feiert, / sage euch: / das kleinste Staubkorn des Lebendigen / ist mehr wert als alles, was ich tue und tat! // Hört! / Es prophezeit, /taumelnd und stöhnend, / des heutigen Tags schreilippiger Zarathustra." („Ja, / zlatoustejšij, / č'e každoe slovo / dušu novorodit, / imeninit telo, / govorju vam: /mel'čajšaja pylinka živogo / cennee vsego, čto ja sdelaju i sdelal! // Slušajte! / Propoveduet, / mečas' i stenjá, / segodnjašnego dnja krikogubyj Zaratustra!")

Festhalten lässt sich: Der Topos des dreizehnten Apostels ist offen für zwei Optionen: die des neuen und nachfolgenden Apostels, und die des abgefallenen Apostels. Letzterer wiederum steht in typologischer Analogiebeziehung zum gefallenen Engel, zu Luzifer. In den Verwendungsspielen des Topos bis in die Gegenwart hinein (etwa in Chats, Rock-Poetry und Filmkomödie)[22] sind beide Optionen aktuell. Dominant ist die Schattierung des *unmöglichen* Apostels, aber in diese ‚gegenwärtige' Unmöglichkeit ist eine ‚vergangene' und ‚zukünftige' Möglichkeit immer eingelassen. Er *war* einmal ein Apostel und – es werden immer neue Apostel kommen.

Ich interpretiere diese Figur bei Majakovskij nun so, dass sie in dieser ihrer paradoxen möglichen Unmöglichkeit und unmöglichen Möglichkeit die Allegorie für eben jene Paradoxie der *Lesarten der Bibel* darstellt. Majakovskij ist als dreizehnter Apostel zugleich Tradierer und Überwinder dieser Schrift, zugleich Paulus und Judas. Die ‚unmögliche' Figur des dreizehnten Apostels erscheint dann auch als ein Ausweg aus der Kalamität der Wiederholung. Wie kann eine Figur der Wiederholung, und jede Aneignung ist eine Wiederholung, überhaupt die Intensität eines vollwertigen Akts, eines Moments, eines Augenblicks, eines Ereignisses erhalten? Der Apostel ist der Wiederholer des Erlösers nicht zuletzt im Sinne des In-die-Schrift-Holens, des *Tradierens* im ganz ursprünglichen Sinn der Weitergabe schriftgespeicherten Gedächtnisses (als Evangelist und als epistolarischer Prediger). Er ist aber ein selbsternannter, selbstberufener Apostel, ein Usurpator (in der reichen diesbezüglichen russischen Toposgeschichte). In dieser Figur bricht die ganze Paradoxalität auf: Er ist zugleich Apostel und das Andere des Apostels. Er kann selbst gar nichts anderes als schreiben und ist zugleich der Schreiber des Nichtschreibens. Der dreizehnte Apostel ist schon schlicht ziffernsymbolisch aus dem Totum eines Schriftenkanons, einer kanonisch zum Korpus geschlossenen Schrift, herausgefallen. Er ist herausgefallene, abgefallene Schrift.

22 Vgl. Kevin Smiths Filmkomödie *Dogma* (1999) mit dem Schwarzen „Rufus" als dreizehntem Apostel (ein Rufus wiederum figuriert in der Apostelgeschichte als Schüler des Paulus, vgl. Röm 16,13). – Vgl. das Album *Halb dreizehn (Polovina Trinadcatogo)* des russischen Punkers Nik Rok'n'roll (mit expliziten Bezügen auf Majakovskijs „dreizehnten Apostel"). – Vgl. russische Web-Verse folgender Art: „Apostel gibt es zwölf – der dreizehnte ist Judas. / Geschworene ein Dutzend – plus Staatsanwalt. / Es kann kein Wunder geben im Gericht, / Wenn der Dreizehnte das Urteil verkündet." („Apostolov dvenadcat' – trinadcatyj Iuda. / Prisažnych djužina – pljus prokuror. / Ne možet na sude slučit'sja čuda, / Kogda trinadcatyj vynosit prigovor!"; Stiši Jurki, http://mos-neformal.narod.ru).

Schrift und Kreuzigung

Die krisenhafte Kulmination der Jesus-Identifikation ist die Rolle des Gekreuzigten. Hier wird das Wort in einer negativistischen Weise performativ – gerade indem es *nicht* befolgt wird, gerade indem es *nicht* identifikabel ist, gerade indem es das Gefüge der akzeptierten Diskurse überschreitet. Das überschreitende Wort setzt denjenigen dem Hass aus, der es ausspricht. Es ermöglicht erst dessen Opfertod und erzielt so seine Wirkung. Man könnte auch von einer verkehrten, inversiven Performativität sprechen. Nochmals *Wolke in Hosen*:

> Eto vzvelo na Golgofy auditorij
> Petrograda, Moskvy, Odessy, Kieva,
> i ne bylo ni odnogo,
> kotoryj
> ne kričal by:
> „Raspni,
> raspni ego!"
> No mne –
> ljudi,
> i te, čto obideli, –
> vy mne vsego dorože i bliže.
> Videli, kak sobaka b'juščuju ruku ližet?[23]

> Da ging's auf die Golgathas der Auditorien
> Petrograds, Moskaus, Odessas, Kiews,
> und es gab nicht einen,
> der nicht geschrien hätte:
> „Kreuzige,
> kreuzige ihn!"
> Aber mir –
> ihr Menschen,
> auch die, die mich beleidigten,
> mir seid ihr lieber und näher als alles.
> Saht ihr, wie der Hund die Hand leckt die ihn schlägt?

Doch auch diese romantisch grundierte Figur einer inversiven Performativität des Dichterworts ist gefährdet. Sie hat ihre Berechtigung nur dann, wenn der *redende* Dichter, analog zum redenden Propheten, gemeint ist. Sie versagt jedoch, wenn der *schreibende* Dichter ins Bild kommt. Das Poem ist von einer so tiefen Schriftskepsis durchdrungen, dass sich ein Aktionsbündnis der Bücher – der Bibel und des Dichterbuchs – schlechterdings verbietet.

> Slav'te menja!
> Ja velikim ne četa.

23 Majakovskij: Polnoe sobranie sočinenij [wie Anm. 3], Bd. 1, S. 184.

Ja nad vsem, čto sdelano,
stavlju „nihil".
Nikogda
Ničego ne choču čitat'.
Knigi?
Cto knigi![24]

Rühmt mich!
Ich bin mehr als die Großen.
Über alles, was getan wurde,
setze ich das „Nihil".
Niemals
Und nichts will ich lesen.
Bücher?
Was sollen Bücher!

Die unmittelbare Kombination von Schriftmotiv und Kreuzigungsmotiv wird in diesem Poem noch vermieden. Dafür kommt sie umso brachialer im nächsten (*Die Wirbelsäulenflöte*), als wahrlich erstarrendes Schlussbild. Es ist die letzte Klage des Dichters, der sein gesamtes Poem als erfolgloses Liebeswerben vergeudet hat:

V prazdnik kras'te segodnjašnee čislo
Tvoris'
Raspjat'ju ravnaja magija
Vidite, gvozdami slov
pribit
k bumage ja.[25]

Zum Festtag schmückt das heutige Datum!
Wirke,
kreuzigungsgleiche Magie!
Seht,
mit den Nägeln der Worte
bin ich an das Papier geschlagen.

Das ist eine zum Vorhergehenden gegensinnige Allegorisierung der Kreuzigung. Die Kreuzigung ist hier nicht mehr das Bild des Erlösungsopfers, sie ist nun das Bild der durch die Schrift verhinderten Tat. Generell ist zu solchen Engführungen von Schriftmotiv und Kreuzigungsmotiv festzustellen, dass sich hier eine Allegorizität der Schrift gleichsam selbst ausstellt. Die Allegorie des Worts als Waffe und Instrument ist eine Allegorie der Performativität: Worte als Nägel, das ist im größeren Komplex von Waffenallegorien für das poetische bzw. göttliche Wort zu

24 Majakovskij: Polnoe sobranie sočinenij [wie Anm. 3], Bd. 1, S. 181.
25 Majakovskij: Polnoe sobranie sočinenij [wie Anm. 3]. Bd. 1, S. 208.

sehen: Worte als Schwerter, Geschosse und Bomben.[26] Dieses Bild selbst ist es nun, das zugleich die autistische Verschließung im Text figuriert. Aber noch in dieser Allegorie ragt wiederum das ihr Widerspenstige, Gegensinnige heraus. Denn, wörtlich verstanden, und in die visuelle Prägnanz einer *pictura* übersetzt („Seht!"/„Videte!" – wir sollen es wirklich, physisch, optisch wahrnehmen!), hängt der Schriftselbstgekreuzigte nicht *in* seinem Text, sondern *an* seinem Buch als papierenem Artefakt fest. Er bleibt als Fleisch dieser Schrift äußerlich, er ist *an* sie genagelt, nur um seine Andersheit umso unverträglicher hervorstarren zu lassen. Er geht nicht ein in den Logos, er zappelt an ihm herum. Man kann also noch in diesem letztmöglichen Triumphbild der Verschriftung das Fleisch starren sehen.

26 Vgl. etwa zu den Motiven Wort-Schwert und Mund-Schwert: Jes 11,4 sowie Ap 1,16 und 2,16.

Salome im Fin de Siècle
Ästhetisierung des Sakralen, Sakralisierung des Ästhetischen

I. Prolog: Spiel und Mythos

(α) In den Kapiteln XVIII–XX seines „kleine[n] humoristische[n] Epos"[1], *Atta Troll. Ein Sommernachtstraum* (1841/42), lässt Heinrich Heine zur „Zeit des Vollmonds, / In der Nacht vor Sankt Johannis" (XVIII, 1 f.) ein „Gespensterheer" (7) zu einem „Spuk der wilden Jagd" (3) auftreten. Als Abrechnung mit „aller Tendenzpoesie"[2], als poetologisches Manifest des „modernen Humors, der alle Elemente der Vergangenheit in sich aufnehmen kann und aufnehmen soll",[3] bringt der Sommernachtstraum ein besonderes „Spektakel" zur Erscheinung, den „vollen Anblick / Grabentstiegener Totenfreude" (10 ff.). Es ist eine bunte Mischung, Nimrod und König Artus, auch Johann Wolfgang von Goethe und Shakespeare samt ihrer Kritiker, die Heine zur wilden Jagd antreten lässt, aber im Zentrum stehen doch, dem Anlass entsprechend, Frauengestalten, zunächst im anonymen Plural von „Nymphen" (79) und „Ritterfräulein" (90), danach, in Caput XIX, drei individuelle Erscheinungen, „der Schönheit Kleeblatt" (1). Es handelt sich um drei kulturelle Grund- oder Idealtypen, die für Heine den Spielraum weiblicher Erotik ausmessen, wobei die jeweilige Traditionsgegebenheit zugleich einer spezifisch modernen Brechung unterzogen wird. So tritt die griechische Diana zwar zunächst als „Bildsäul" (7), „das Antlitz weiß wie Marmor" (13), auf, sie ist aber zugleich verwandelt, weil sie ihr traditionelles Hauptattribut, den „Übermut der Keuschheit" (22) verloren hat, und nunmehr „in ihren Augen [...] die Wollust [...] Wie ein wahrer Höllenbrand" (30 ff.) brennt. Die zweite Gestalt, die keltisch-germanische Fee Abund sieht aus, als wäre sie mittlerweile von „Meister Greuze" (46), dem französischen Rokokomaler, porträtiert, und Heine kann sich nur mühsam vor einem fatalen

1 Heinrich Heine: Sämtliche Schriften. Hrsg. von Klaus Briegleb. Bd. 4. München/Wien 1976, S. 985.
2 Heine: Sämtliche Schriften [wie Anm. 1].
3 Heine: Sämtliche Schriften [wie Anm. 1], S. 489.

Sprung aus dem Fenster zurückhalten, um sie zu küssen. Gekrönt aber
wird das Kleeblatt in Heines humoristisch-moderner Version des Paris-
Urteils durch eine dritte, jüdische Gestalt, die Heine aus dem Neuen Tes-
tament vertraut ist, deren humoristisch-phantasmatische Evokation aber
auch auf Versatzstücke der späteren Überlieferung zurückgreift:

> Und das dritte Frauenbild,
> Das dein Herz so tief bewegte,
> War es eine Teufelinne,
> Wie die andern zwo Gestalten?
>
> Obs ein Teufel oder Engel,
> Weiß ich nicht. Genau bei Weibern
> Weiß man niemals, wo der Engel
> Aufhört und der Teufel anfängt. (61 ff.)
>
> [...]
>
> Wirklich eine Fürstin war sie,
> War Judäas Königin,
> Des Herodes schönes Weib,
> Die des Täufers Haupt begehrt hat. (81 ff.)
>
> [...]
>
> In den Händen trägt sie immer
> Jene Schüssel mit dem Haupte
> Des Johannes, und sie küsst es;
> Ja, sie küsst das Haupt mit Inbrunst.
>
> Denn sie liebte einst Johannem –
> In der Bibel steht es nicht,
> Doch im Volke lebt die Sage
> Von Herodias' blutger Liebe –
>
> Anders wär ja unerklärlich
> Das Gelüste jener Dame –
> Wird ein Weib das Haupt begehren
> Eines Manns, den sie nicht liebt? (89 ff.)
>
> [...]
>
> Als sie mir vorüberritt,
> Schaute sie mich an und nickte
> So kokett zugleich und schmachtend,
> Daß mein tiefstes Herz erbebte. (117 ff.)
>
> [...]
>
> Und ich sann: was mag bedeuten
> Das geheimnisvolle Nicken?
> Warum hast du mich so zärtlich
> Angesehn, Herodias? (133 f.)

Mehr als „jene Griechengöttin" oder die „Fee des Nordens [...] Lieb ich dich, du tote Jüdin!" wird Caput XX (83 ff.) kategorisch ergänzen. Heines humoristische Vision kontaminiert im Namen der Herodias zwei Gestalten, die der Frau des Herodes Antipas, die in der Bibel Herodias heißt, und ihrer Tochter Salome. Zugleich kombiniert sein Text zahlreiche Motive der späteren Rezeptionsgeschichte: die Liebe zu dem Täufer und der Kuss des abgeschlagenen Hauptes, die Unwiderstehlichkeit des Blicks, die männermordende Koketterie, die Todesverfallenheit ihrer selbst wie ihrer Verehrer. Aber in dem wilden Ritt der humoristischen Bricolage bleiben die remythisierenden Besetzungen, denen die Figur im späteren 19. Jahrhundert unterworfen werden wird, noch im Status eines ästhetischen Spielmaterials.

(β) Über die wesentlichen Merkmale des Mythos Salome im Fin de Siècle gibt ein autobiographischer Text aus dem Jahre 1939 Auskunft, Michel Leiris' *L'Age d'homme*. Das kleine Kapitel mit dem Titel *Salomé* lässt die kulturelle Präsenz der Figur noch in den ersten Jahrzehnten des 20. Jahrhunderts, vor allem aber in einer bürgerlichen Kindheit am Ende der Belle Epoque, überaus anschaulich werden. Leiris erzählt, dass er als Kind seine Tante Lise[4] zwei Mal in der Titelrolle der gleichnamigen Oper von Richard Strauss erlebt habe, und er berichtet von dem verstörenden Eindruck, den der mit den Insignien einer Fin de Siècle-Erotik ausgestattete Körper der Tante auf ihn gemacht habe.[5] Einigermaßen unvermittelt wird dieser Eindruck mit einer späteren Aufführung von Oscar Wildes *Salomé* in Verbindung gebracht, die auf den Kontext einer zu Ende gehenden Liebesbeziehung bezogen wird: Leiris berichtet, er habe anschließend im Badezimmer seinen nackten Körper mit Hilfe einer Schere einem blutigen Ritual der Selbstverstümmelung unterzogen, „avec une sorte d'enragée et voluptueuse application" (95). Es ist die Sequenz solcher Erfahrungen, die Salome den Charakter einer „fille implacable et châtreuse" (95) annehmen lässt, die biblische Gestalt verkörpert eine Kastrationsdrohung, ihre Geschichte und ihre Attribute bestehen aus „éléments tout à fait hallucinants" (94), sie erlauben jedenfalls keine kontemplative Distanz. Zum halluzinatorischen Charakter der Salome bei Oscar Wilde und Richard Strauss gehört für Leiris vor allem auch, dass sie eine extreme Spannweite vom Numinosen bis zur Schablone, vom Heiligen bis zum Automatismus verkörpert. Ihrem Betrachter, dem sie Kastration anzudrohen scheint, macht sie deutlich, dass er sowohl Opfer sakraler Gewalt wie auch stereotypisierter Reflexe sein kann. Vor allem aber eröffnet die dramatische Präsentation der Salome die Möglichkeit

4 Es handelt sich um die Opernsängerin Claire Friché, die Frau eines Cousins der Mutter von Michel Leiris.

5 Vgl. Michel Leiris: L'Age d'homme. Paris 1939, S. 93.

einer masochistischen Identifikation, in der sich der junge Michel in die
Figur des alten Herodes versetzt und sich damit als eine bedrohte sexu-
elle Identität erfährt. Die Geschichte der Salome wird damit zum ästhe-
tisch inszenierten Alptraum hinfälliger Männlichkeit:

> Ce drame [...] m'a toujours donné, aussi bien par la musique de Strauss que par le
> texte d'Oscar Wilde, une impression de cauchemar, d'érotisme angoissant [...]. Je me
> suis souvent identifié plus ou moins à ce tétrarque lâche et cruel qui se roule aux pieds
> de Salomé. (93 f.)

> (Dieses Drama [...] hat mir immer, sowohl durch die Musik von Strauss wie durch
> den Text von Oscar Wilde, einen Eindruck von Alptraum, von angsterregendem
> Erotismus gemacht [...] Ich habe mich häufig mehr oder weniger mit dem feigen und
> grausamen Tetrarchen identifiziert, der sich zu Füßen Salomes wälzt.)[6]

II. Eine biblische Geschichte in zwei Versionen

Zwei Mal berichtet das Neue Testament von der Enthauptung Johannes
des Täufers, im Evangelium des Markus, das um 65 n. Chr., und in dem
des Matthäus, das etwa zehn Jahre später verfasst wurde. In der luther-
schen Übersetzung[7] lauten die Passagen folgendermaßen:

> a) *Markus VI, 14–29*: Er aber Herodes hatte ausgesand / vnd Johannem gegriffen / vnd
> ins gefengnis gelegt / vmb Herodias willen / seines bruders Philippus weib / denn er
> hatte sie gefreiet. Johannes aber sprach zu Herode / Es ist nicht recht / das du deines
> bruders weib habest. Herodias aber stellet im nach / vnd wolt in toedten / vnd kund
> nicht. Herodes aber furchte Johannem / denn er wuste / das ein fromer vnd heiliger
> man war / vnd verwaret in / vnd gehorchet im inn vielen sachen / vnd hoeret in gerne.
> Und es kam ein gelegner tag / das Herodes auff seinen iartag / ein abentmal gab / den
> obersten vnd Heubtleuten / vnd furnemsten inn Galilea. Da trat hinein die tochter der
> Herodias / vnd tantzete / vnd gefiel wol dem Herode / vnd denen die am tisch sassen.
> Da sprach der Koenig zum Meidlin / Bitte von mir was du wilt / ich will dirs geben /
> vnd schwur ir einen eid / was du wirst von mir bitten / will ich dirs geben / bis an die
> helffte meines Koenigreichs. Sie gieng hinaus / vnd sprach zu irer mutter / Was soll ich
> bitten? Die sprach / Das heubt Johannis des Teuffers. Vnd sie gieng bald hinein mit eile
> zum Koenige / bat / und sprach / Ich will / das du mir gebest / itzt so bald / auff eine
> schuessel / das heubt Johannis des Teuffers. Der Koenig ward betruebet / doch umb
> des eides willen / vnd dere / die am tische sassen / wolt er sie nicht lassen ein feilbitte
> tun. Vnd bald schickete hin der Koenig den hencker / vnd hies sein heubt her bringen.
> Der gieng hin / vnd enthebte in im gefengnis / vnd trug her sein heubt auff einer
> schuesseln und gabs dem Meidlin / vnd das Meidlin gabs irer mutter. Vnd da das seine
> Juenger hoereten / kamen sie / vnd namen seinen leib / vnd legten in inn ein grab.

6 Die Übersetzungen der fremdsprachlichen Zitate stammen von mir, H. P. (Ausnah-
 me: Oscar Wildes *Salomé*).
7 Zitiert nach der Faksimile-Ausgabe der Luther-Bibel von 1534, Köln 2002.

b) *Matthäus XIV, 3–12*: Denn Herodes hatte Johannem gegriffen / gebunden vnd inn das gefengis gelegt / von wegen der Herodias / seines bruders philippus weib / Denn Johannes hatte zu im gesagt / Es ist nicht recht / das du sie habest / Vnd er hette in gern getoedtet / furchte sich aber fur dem volck / Denn sie hielten in fur einen Propheten.

Da aber Herodes seinen jarstag begieng / da tanzte die tochter der Herodias fur inen / das gefiel Herodes wol / Darumb verhies er ir mit einem eide / er wolt ir geben / was sie foddern wuerde. Vnd als sie zuuor von irer mutter zugerichtet war / sprach sie / Gib mir her auff eine schuessel das heubt Johannis des Teuffers. Vnd der Koenig ward traurig / doch vmb des eides willen / vnd der die mit im zu tisch sassen / befalh er's ir zu geben / Vnd schicket hin / vnd entheubte Johannes im gefengnis / vnd sein heubt ward her getragen inn einer schuesseln / vnd dem meidlin gegeben / Vnd sie brachte es irer mutter. Da kamen seine juenger / vnd namen seinen leib / vnd begruben in / vnd kamen vnd verkuendigten das Jhesu.

Zwei biblische Erzählungen – weitgehend übereinstimmend, was ihren Ereignisgehalt angeht. Der Tetrarch[8] Herodes, Herodes Antipas, 20 v. Chr. bis 39 n. Chr., Sohn von Herodes dem Großen, hat Johannes den Täufer ins Gefängnis werfen lassen, denn dieser wurde nicht müde, ihn wegen der Heirat mit Herodias, der Frau seines Bruders Philippus, anzuklagen. Vor allem Herodias sinnt auf den Tod des Johannes, bei Matthäus auch Herodes selbst. Dort hält ihn vor allem die Furcht vor der Menge ab, die Johannes für einen Propheten, einen wiedergekehrten Elias hält, und ihn deshalb verehrt. Sind damit vor allem politische Motive ins Spiel gebracht, so scheint das Verhältnis des Tetrarchen zum Täufer bei Markus komplexer, von Ambivalenz durchzogen: Herodes fürchtet einerseits den frommen und heiligen Mann, andererseits hört er ihn gern und ist offenbar nicht abgeneigt, seinen Ratschlägen zu folgen.

An seinem Geburtstag gibt Herodes ein Fest, die Honoratioren der Provinz sind versammelt, die Tochter der Herodias und seines Bruders – ihren Namen erfährt der Leser in beiden Versionen der Geschichte nicht – tanzt vor Herodes und seinen Gästen. Gänzlich unvermittelt und unmotiviert offeriert ihr der, wie es scheint, hingerissene Herodes ein Geschenk; die Tänzerin soll selbst entscheiden, bis zur Hälfte seines Königreiches will Herodes gehen und bekräftigt gar mit einem Eid sein maßloses Versprechen. Die junge Frau ist von dem Angebot überrascht, sie reagiert jedenfalls nicht direkt, sondern bespricht sich mit ihrer Mutter Herodias, welche – bei ihrem Hass auf Johannes kann die Wahl kaum überraschen – der Tochter souffliert, das Haupt des Täufers zu fordern. Der Anteil der Tochter beschränkt sich in der Version des Markus auf die Präzisierung, man möge das Haupt in einer Schüssel überreichen. Warum dieses Detail, der einzige eigene und zugleich im Text gänzlich

8 Der Titel meint, dass Herodes nur über den vierten Teil einer Provinz herrschte, im konkreten Fall Galiläa und Peräa.

unmotivierte Wunsch der namenlosen Tänzerin, dessen Verwirklichung sie mit eigentümlicher Eile und Dringlichkeit betreibt? Man hat viel darüber spekuliert: Meinte die Mutter mit der Rede vom Kopf nur den Tod des Täufers, und die Tochter hat die synekdochische Redeweise, die offenbar auch im Griechischen möglich war, allzu wörtlich genommen? Wird der in der Schüssel präsentierte Kopf des Täufers damit in die Szenerie des Festessens eingebracht? Oder erlaubt die Präsentation, wie René Girard glaubt, gerade eine rituelle Fixierung der Gemeinschaft auf das Haupt dessen, der als Sündenbock ausgestoßen wird, welches die Anwesenden zur Gemeinsamkeit eines Opfers versammelt und damit zugleich dem Tetrarchen jeden Rückzug von seinem einmal gegebenen Versprechen versperrt?[9] Wie spekulativ die Interpretationen ausfallen mögen, das winzige Detail der Schüssel ist – in historischer Perspektive – für die ästhetische Repräsentation der Szene, namentlich in der Malerei, zu einem zentralen Moment geworden. Das *factum brutum* der Enthauptung konnte dadurch in die Anschauung des Kopfes, Gewalt in ästhetische Kontemplation verwandelt werden.

Herodes ist betrübt, ob aus politischen, religiösen oder persönlichen Motiven bleibt offen, glaubt aber sein Versprechen halten zu müssen.[10] Er lässt Johannes töten, die Tochter empfängt das Haupt und reicht es an ihre Mutter, die Anstifterin des Mordes, weiter. Es sieht so aus, als ginge die namenlose Tochter der Herodias als eine bloße Funktion der Erzählung durch den Text, gesteuert von ihrer machtbesessenen Mutter, deren abgründiger Hass den Tötungswunsch begründet, und die das abgeschlagene Haupt in Empfang nimmt, als Tänzerin bewundert und vielleicht auch begehrt von dem Tetrarchen, dessen Geschenkofferte jene Ereignissequenz auslöst, an deren Ende die triumphierende Herodias steht. Eine direkte Beziehung der jungen Frau zu Johannes gibt es überhaupt nicht. Sie ist einerseits bloßer *go-between*, andererseits ästhetisch-rituelle Performanz, eine für sich selbst namen- und substanzlose Vermittlungsinstanz zwischen den Namen tragenden Protagonisten der Erzählung – Johannes, Herodes, Herodias. Letztere haben Missionen, Aufgaben, Motive. Die junge Frau indes ist als Person eine Leerstelle, aber zugleich ästhetische und narrative Funktion, Auslöserin eines Geschehens, welches die Ausgangskonstellation irreversibel verändert. Und doch bleibt ein doppelter Rest, den die Rezeptionsgeschichte geradezu unerbittlich ausarbeiten und durchspielen wird. Die Schüssel, die das

9 Vgl. dazu die Spekulationen in: René Girard: Scandal and the Dance. Salome in the Gospel of Mark. In: New Literary History 15 (1983–1884), S. 311–324, v. a. S. 317.

10 Der Bericht der *Legenda aurea* geht weniger generös mit den Motiven des Herodes um und beschuldigt ihn der heuchlerischen List (vgl. Jacques de Voragine: La légende dorée. Hrsg. von A. Bureau u. a. Paris 2004, S. 709).

Haupt empfängt, wird zum Objekt einer ästhetischen Ritualisierung, die sich von den niedrigen Beweggründen der Herodias emanzipiert hat und die Kontemplation möglich macht; die so auffällige und im Text gänzlich unmotivierte Diskrepanz zwischen dem Geburtstagstanz und der maßlosen Offerte des Herodes treibt massive sekundäre Besetzungen durch ästhetische Steigerung (Tanz der sieben Schleier) und phantasmatische Übersetzungen (Männer mordende *femme fatale*, etc.) hervor; auch konnte es kaum ausbleiben, dass die Beziehung zwischen dem Täufer und der jungen Frau durch supplementäre Fiktionen narrative Kohärenz und eigenes imaginäres Gewicht erhielt. Und schließlich musste die Namenlose einen Namen erhalten, an dem die narrativen wie bildhaften Darstellungen von der mittelalterlichen Erbauungsliteratur bis zur' modernen Autobiographie die Signatur einer Identität finden konnten.

Den Namen allerdings liefert nicht die Heilige Schrift, sondern die Geschichtsschreibung. Zwar ist der Name Salome – das hebräische Wort meint ‚die Friedliche' – im Neuen Testament nicht unbekannt, so heißt die Mutter der Apostel Jakobus d. Ä. und Johannes; diese Salome gehörte nach dem Markusevangelium sowohl zu den Frauen, die bei der Kreuzigung anwesend waren, wie zu jenen, die das Grab besuchten, um den Gekreuzigten zu ölen, und die das Grab leer fanden. Der spätere erbauliche Gebrauch des Namens wird sich auf diese Frauenfigur berufen und die andere, vorerst namenlose, ignorieren. Der Name der Tänzerin hingegen, die den Kopf des Johannes fordert, findet sich nicht im Neuen Testament, sondern im Werk des jüdischen Historikers Flavius Josephus (geboren 37 n. Chr. in Jerusalem, gestorben 100 in Rom), dem Verfasser des griechisch geschriebenen *Jüdischen Krieges* und der *Jüdischen Archäologie*, beide sind etwa zur selben Zeit verfasst worden wie die Berichte der Evangelien. In der *Jüdischen Archäologie* findet sich im Kontext der verwickelten Genealogie der Familie des Herodes auch der Name Salome, allerdings ist hier weder von einem Tanz die Rede noch hat Salome überhaupt etwas mit der Ermordung des Täufers zu tun, der vielmehr zum Opfer des Herodes und seiner Politik wird.[11]

Flavius Josephus hat den fehlenden Namen geliefert, aber die Geschichte selbst – mit ihrer namenlosen Tänzerin als Objekt und Funktion der Erzählung – steht im Neuen Testament: Es ist vor allem die Version des Markus, die die Flut der ästhetischen Darstellungen auslöst, zunächst insbesondere in der Malerei, seit 1860 zunehmend auch in der Literatur, eine Fülle fiktionaler Inszenierungen, die nicht nur die biblische Geschichte neu erzählen, sondern in denen zugleich die Medialität des

11 Zum Versuch einer Exposition der komplizierten Verwandtschaftsverhältnisse der Herodes-Dynastie vgl. Françoise Meltzer: Salome and the Dance of Writing. Chicago 1987, S. 31 ff.

Ästhetischen thematisiert wird. Diese Inszenierungen reichern sich ihrerseits mit den Diskursen, Mythologemen und Phantasmen der Epoche an – das Ästhetische wird am Ausgang des 19. Jahrhunderts der privilegierte Raum, um die Kehrseite der bürgerlichen Gesellschaft und das in ihr Ausgegrenzte zum Thema zu machen. Es gibt vielleicht keine zweite biblische Geschichte, deren Rezeption so radikal den Rahmen eines christlichen oder gar theologischen Verständnisses gesprengt hätte, wie die Erzählung von jenem ‚Meidlin‘, das auf den Namen Salome (und manchmal auch auf den Namen Herodias) hören wird. Es ist die Epoche des europäischen Ästhetizismus, die aus der biblischen Episode ein privilegiertes Objekt der Selbstreflexion der ästhetischen Medien gemacht hat, und sie ist es zugleich gewesen, die in dieser Reflexion das Medium des Ästhetischen selbst zum Gegenstand jener sekundären Besetzungen werden lässt, die um das Verhältnis von Liebe und Tod oder, wie es wenig später heißen wird: Eros und Thanatos, kreisen und in die sich sowohl die Diskurse wie die Phantasmen der Epoche einschreiben. Aus der biblischen Leerstelle der namenlosen narrativen Funktion gewinnt der Ästhetizismus die Selbstreflexionsformel des ‚rein Ästhetischen‘, um in dessen Leere ein epochales Imaginäres einströmen zu lassen, das dann zwischen den Polen von ästhetischem Ludismus und remythisierender Substantialisierung verhandelbar wird.

Vielleicht empfiehlt es sich angesichts der Fülle der Darstellungen – man hat allein im Frankreich der zweiten Hälfte des 19. Jahrhunderts an die 3.000 Werke, vom Sonett bis zur Oper, vom Drama bis zum Ölgemälde, vom Roman bis zum Ballett, gezählt – in Erinnerung zu rufen, wovon in der Bibel gerade nicht die Rede ist: Weder hat die Tänzerin einen Namen noch führt sie einen Tanz auf, der den Namen ‚Siebenschleiertanz‘ trägt – ihr Tanz hat so wenig einen Namen wie sie selbst, überhaupt ist keine Rede von Schleiern. Gänzlich fehlt die Dimension eines die Tänzerin betreffenden sexuellen Begehrens: Weder ist sie Gegenstand eines (inzestuösen) Begehrens des Tetrarchen Herodes, noch begehrt sie den Täufer (oder auch nur seinen Kopf). Schließlich: Im Neuen Testament ist keine Rede von Salomes Tod, auch ihn wird man erst später erfinden, vom Sturz auf dem Eis, wobei ihr der Kopf abgetrennt wird, bis zur Hinrichtung durch ihren Stiefvater Herodes.[12] Der Ästhetizismus bearbeitet ein Feld, das seinem Besetzungsbegehren weiten Raum lässt.

12 Vgl. dazu die Diskussion in: Megan Becker-Leckrone: Salome ©: The Fetishization of a Textual Corpus. In: New Literary History 26/2 (1995), S. 239–260, v. a. S. 250.

III. Das Imaginäre des Ästhetizismus

In der Welt der Bilder ist Salome seit dem 6. Jahrhundert anzutreffen. Eine Miniatur des Codex Sinopensis (*vgl. Abb. 1*), der sich in der Pariser Nationalbibliothek befindet, zeigt Salome – sie ist nur 4 cm hoch – mit weißer Tunika und schwarzem Haar, den Kopf von einem perlengeschmückten goldenen Band umfasst, vor einem purpurfarbenen Hintergrund. Sie steht aufrecht vor einem Triklinium, die Umstände des Geschehens, das Bankett und der Tanz, sind angedeutet. Salome empfängt den abgeschlagenen Kopf des Täufers in einer Schale, der Henker scheint von dem Gewicht fast niedergedrückt, während der ruhende Herodes das Geschehen beobachtet. Die räumliche Anordnung der Miniatur macht die Sequenz des Geschehens nachvollziehbar: Der kopflose Leichnam des Täufers wird von zwei Jüngern bewacht. Die Autorität des Evangeliums, den die Miniatur illustriert, ist durch die beiden die Darstellung rahmenden Evangelisten, welche für die Wahrheit des biblischen Textes einstehen, garantiert.

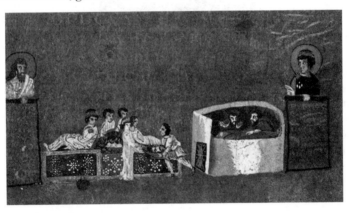

(*Abb. 1*)

In der Malerei der Renaissance hat das Sujet vor allem in der Darstellung der Überreichung des Hauptes des Täufers Prominenz. Ein besonders prägnantes Beispiel ist Bernardino Luinis kleines Ölbild *Salome riceve la testa del Battista* (*vgl. Abb. 2*, um 1503–1510), das sich im Museum of Fine Arts in Boston befindet (zwei weitere Versionen sind im Louvre bzw. in der Coll. Borromeo auf der Isola Bella). Die Darstellung, wie andere Bilder aus der Mailänder Schule Leonardos wohl für den Kontext häuslicher Frömmigkeit konzipiert, schneidet den Zusammenhang der Geschichte ab und verzichtet auf jede räumliche Präzisierung. Die Figur des Henkers ist auf die Hand, welche das Haupt hält, reduziert. So kon-

zentriert sich die Darstellung ganz auf die Köpfe Salomes und des Täufers. Salome hat ihren Blick zur Seite gewendet, während ihre Hände die
Schüssel in Empfang nehmen. Damit tritt hervor, dass ihre Physiognomie der des Täufers ähnelt. Die gleichgerichtete Positionierung der Köpfe unterstreicht eine Ähnlichkeit, die nur durch die Differenz der geöffneten bzw. geschlossenen Augen irritiert wird. Wenn es damit der Tod

(*Abb. 2*)

ist, der Salome und den Täufer in eine auffällige Nähe bringt, so
unterstreicht das ikonographische Detail des Medaillons, das Salome an
ihrem Hals trägt, den neuen Fokus, auf den Luini seine elliptisch-allusive
Darstellung zu bewegt: Es ist die Gestalt Amors mit Pfeil und Bogen, die
– wohl zum ersten Mal in der Bildgeschichte des Themas – eine Liebesbeziehung zwischen Salome und dem Täufer suggeriert. Caravaggios
Ölgemälde zum gleichen Thema (*vgl. Abb. 3*) markiert etwa hundert Jahre
später einen gewissen Abschluss der durch Luini und andere etablierten
Tradition. Auch bei Caravaggio fällt der Verzicht auf erzählerische Versatzstücke auf. Vielmehr ist die Darstellung insgesamt überlagert von
einem Ausdruck der Müdigkeit, Erschöpfung und Illusionslosigkeit. Der
Henker blickt stumpf auf sein Werk, während das Haupt des Täufers geradezu eine Allegorie erschöpfter Kreatürlichkeit zu verkörpern scheint.
Auch hier hat Salome wie bei Luini den Blick abgewendet, aber ihr Verhältnis zum Täufer scheint nicht durch eine spannungsreiche untergründige
Nähe bestimmt, sondern durch eine unüberbrückbare Leere, weder die
physiognomische Ähnlichkeit noch der Parallelismus der Linienführung
verbinden die Protagonisten. Eher schon scheint Salome ihrer alten
Begleiterin – wohl eher eine Dienerin als ihre Mutter – verbunden. Die
Differenz von Jugend und Alter, Schönheit und Hässlichkeit wird
konterkariert durch jene Nähe, welche die beiden Köpfe fast aus einem

Körper wachsen lässt. – Allerdings hatte Caravaggio das Thema kurz vorher, vermutlich 1607–1608, bereits in der großen, für die Johannes-kathedrale in La Valletta auf Malta gemalten Darstellung der Enthaup-tung des Täufers (*vgl. Abb. 4*) behandelt. Hier verbindet sich die Drama-tik der Szene, welche Salome integriert, mit einem detaillierten Archi-tektursetting, welches wohl den Eingang des Palastes des Großmeisters der Ritter von Malta darstellt. Caravaggio hat – gegen seine Gewohnheit – das Bild signiert, die Signatur findet sich ausgerechnet in dem Blut, das vom Hals des Täufers über den Boden fließt. Das Bild situiert das Drama der Enthauptung in einer prägnanten Komposition: links die Figurengruppe, auf die das Licht fällt, rechts die Mauer und das Fenster, aus dem zwei Gestalten das Geschehen beobachten. Der Blick des Betrachters fällt zunächst auf die Figur des Wärters, erst dann kommt die

(*Abb. 3*)

überlebensgroße, horizontal hingestreckte Figur des Täufers in den Blick, während Salome und der Henker durch ihre gebückte Haltung auf halber Höhe verharren. Während dem zeigenden Wärter die Frau zugeordnet ist, die sich angesichts des Geschehens die Ohren zuhält, korrespondiert der Figur des Täufers keine andere menschliche Gestalt, sein Körper erscheint eher als Verlängerung des Schwerts, das diesem den Tod gebracht hat. Zugleich verharrt der Körper, trotz des halb abgetrennten Kopfes, in einer Haltung schmerzhafter Fesselung: Wie ein Metzger im Schlachthaus greift der Henker zum Dolch, um die Enthauptung zu vollenden. Caravaggios Bild zeigt die Enthauptung, indem er sie in zwei Phasen zerlegt, zwischen denen er den Moment seiner Darstellung ansiedelt. Und dieser Augenblick wird noch dadurch in seiner Drama-tik gesteigert, dass die Reaktion der Anwesenden dargestellt wird: die distanzierte, aber zugleich faszinierte Beobachtung der beiden Männer

(*Abb. 4*)

hinter den Fenstergittern, der mit dem Zeigefinger den Weg des Hauptes dirigierende Wärter, die ältere Frau, die mit den Zeichen äußerster Betroffenheit reagiert, denn sie hält sich die Ohren, nicht die Augen zu, so als ob das auf dem Bild nicht dargestellte Geräusch der Enthauptung oder das Schmerzensröcheln des Täufers den Schrecken des Anblicks, der sich dem Bildbetrachter vermittelt, noch überträfe. Salome selbst steht am Rande, sie hält die Schüssel, erwartet den Kopf. Ihre gewissermaßen professionelle Integration in das Handwerk der Hinrichtung ist unendlich weit entfernt von der Faszination der verführerischen Tänzerin, welche das späte 19. Jahrhundert ins Zentrum rücken wird und von dem noch zu Beginn des 20. Jahrhunderts eine so ludistische Darstellung wie die *Salomé* Picassos (*vgl. Abb. 8*) von 1905, die 14. Tafel seiner *Suite des Saltimbanques*, Zeugnis ablegt, wenn sie der verfallenen Kreatürlichkeit des Herodes die gymnastisch-aggressive Vitalität der nackten Salome entgegensetzt.[13] Caravaggios dramatische Enthauptung, für eine dem Täufer gewidmete Kirche bestimmt, suspendiert noch einmal die biblische Geschichte des ‚Meidlin‘, welches zweihundert Jahre später zu einer erstaunlichen Karriere ansetzen wird.

Hätte der französische Maler Gustave Moreau, 1826–1896, nicht seine Salome-Darstellungen hinterlassen, er wäre der Nachwelt nur als (eher zweitrangiger) Maler mythologischer, religiöser und exotischer Sujets erschienen, als ein verspäteter Epigone, der sich seine maltechnischen

13 Es liegt nahe, in der knienden Farbigen des Bildes, die das abgeschlagene Haupt hält, eine Anspielung auf Manets *Olympia* zu sehen.

Anregungen sowohl in dem hohen Kanon der italienischen Renaissance wie in dem exotischen Repertoire des *Magasin pittoresque* besorgte, eine Figur zweifellos dessen, was André Malraux später als das ‚imaginäre Museum' apostrophieren wird, als einer Instanz der globalen Verfügbarkeit und Nivellierung der ästhetischen Traditionen. Moreau hat es der Literatur zu verdanken, dass er im Kanon des Ästhetizismus einen zentralen Platz einnimmt, und die Literatur hat seine Salome-Bilder verwendet, um ihr eigenes ästhetizistisches, ‚dekadentes' Selbstverständnis zu formulieren.

Moreau hat weit über hundert Darstellungen der Salome hinterlassen: Skizzen und Zeichnungen, Aquarelle, Ölgemälde, in vollendetem wie in unvollendetem Zustand. Das Sujet hat ihn vor allem um die Mitte der 70er Jahre des 19. Jahrhunderts intensiv beschäftigt, für die Wirkungsgeschichte aber sind im Grunde nur zwei Bilder von allerdings eminenter Bedeutung: 1) das Ölgemälde *Salomé*, 144 x 103,5 cm, erstmals im Salon von 1876 ausgestellt, dann 1878 auf der Pariser Weltausstellung, jetzt in der Armand Hammer Collection in Los Angeles; 2) Das Aquarell *L'Apparition*, 106 x 72,2 cm, ebenfalls im Salon von 1876 und auf der Weltausstellung von 1878 gezeigt, heute im Musée d'Orsay.

Ad 1) Das Ölgemälde (*vgl. Abb. 5*) zeigt Salome, wie sie vor Herodes tanzt. Der Tetrarch befindet sich, nach hinten gerückt, in der Bildmitte, links im Hintergrund beobachtet Herodias die Szene, der Henker rechts mit dem Schwert – er und Salome rahmen Herodes – lässt auf den tödlichen Ausgang des Geschehens schließen, die Enthauptung Johannes des Täufers, der auf dem Bild nicht dargestellt ist. Der überaus üppig ornamentierte Raum mit seinen vergoldeten Säulen und dem altarähnlichen Thron des Herodes lässt eher an einen Tempel als an einen Festsaal denken. Der Kunstkritiker Paul Leprieur titelt daher bereits 1889: *Salomé dans le temple*. Dabei ruft der Dekor unverkennbar das Imaginäre des Orientalismus auf, Moreaus Zeitgenossen sprachen von einem „harem mystique" und von den „mysticismes de l'Orient".[14] Das gilt insbesondere für die über Herodes thronende Figur, welche Kritiker als Kybele[15] oder Hindugöttin identifizieren.[16]

Moreau hat an dem Bild bereits seit 1874 gearbeitet, die Instruktionen, die er seinen Mitarbeitern (Henri Rupp, Gustave Villebesseyx) erteilte, lassen erkennen, welche Bedeutung er den Details des Dekors, den Ornamenten wie der Ausstattung der Personen, aber auch der perspekti-

14 Vgl. die Nachweise in: Gustave Moreau. 1826–1896. Paris 1998, S. 150.

15 Kybele ist eine kleinasiatische Berggöttin. Als ‚Bergmutter' oder ‚Göttermutter' wird sie dem griechischen Pantheon einverleibt: Fruchtbarkeitsspenderin, ‚Magna mater', deren Gestalt den Einbruch des Christentums überdauerte.

16 Vgl. Moreau [wie Anm. 14] aus einem Artikel in der *Bibliothèque universelle de Lausanne?*

(*Abb. 5*)

vischen Ordnung beigemessen hat.[17] Durch den Raum bewegen sich
Rauchschwaden, die das Licht brechen, seine Materialität hervortreten
lassen und zugleich die dargestellte Gegenständlichkeit entgrenzen. So ist
einerseits die architektonische Hierarchie gewahrt, andererseits der Raum
in eine atmosphärische Rauschhaftigkeit getaucht, welche die Zeitgenossen
des Malers an eine Opiumhölle denken ließ. Moreau selbst apostrophiert
den Ort des Geschehens bezeichnenderweise als „palais fantastique" – er
situiert ihn also offenbar im Kontext der Phantasiearchitekturen, an
denen das 19. Jahrhundert in der Literatur wie in der Malerei reich ist.
Wie in anderen Darstellungen Moreaus trägt Salome die emblematische
Lotusblume, das Zeichen der Wollust, der schwarze Panther am unteren
rechten Bildrand ist eine klassische Personifikation der *luxuria*, so z. B.
schon im ersten Gesang von Dantes *Inferno*. Während der in sich zusam-
mengekauerte Herodes mit unbewegter Miene den Tanz der Salome
verfolgt, bewegt sich diese mit dem ausgestreckten Arm und auf Zehen-
spitzen in einer Sphäre, die sowohl an ein Ballett wie an eine religiöse
Prozession denken lässt. Jedenfalls ist ihre gravitätische Feierlichkeit weit
von jener gymnastischen Virtuosität entfernt, mit der zur gleichen Zeit
Gustave Flaubert die Salome seiner Erzählung *Hérodias*[18] auftreten lässt.
 Ad 2) Gegenüber der gewissermaßen konventionellen Bildordnung
der *Salome* überrascht das Aquarell *L'Apparition* (*vgl. Abb. 6*) mit einer ir-
ritierenden ikonographischen Neuerung: Das abgeschlagene Haupt des
Täufers, blutend und mit einem Strahlenkranz umgeben, erscheint der
tanzenden Salome. Diese tritt ohne ihre klassischen *luxuria*-Attribute auf,

17 Vgl. Moreau [wie Anm. 14], S. 148.
18 Vgl. G. Flaubert: *Trois contes*. Hrsg. von E. Maynial. Paris 1969, S. 197 ff.

ihr fast nackter Körper ist mit einer reichen Schleppe und Edelsteinen drapiert.[19] Ansonsten bleibt das Personal der Szene weitgehend identisch, allerdings durch den nunmehr die zentrale Position einnehmenden Kopf des Täufers aus dem Zentrum gerückt und an den Rand gedrängt: wieder der in sich zusammengesunkene Herodes, die beobachtende Herodias, der Henker mit Schwert, nacktem Oberkörper und dem Tuch vor dem Mund, die Sitarspielerin. Der Dezentrierung des Tetrarchen entspricht die ausschnitthafte Verringerung der Tempel- oder Palastszenerie, wobei doch die dominante Farblichkeit (schimmerndes Gold, Blau, Grün, Rot) bewahrt bleibt. Auffällig ist zudem die Ausbeutung eines heterogenen ikonographischen Materials: Man weiß, dass Moreau auf einen japanischen Druck Bezug nimmt, den er 1869 im Pariser Palais de l'Industrie kopiert hatte, auch das – in der Inversion der Geschlechterrollen – Zitat von Cellinis Bronzestatue des Perseus mit dem Haupt der Medusa ist kaum zu übersehen, sowohl in der Diagonale der beiden Köpfe wie auch im Detail des blutigen Hauptes.

Die Irrealität der Erscheinung des Hauptes führt allerdings zu einer charakteristischen Ambiguität, was die zeitliche Situierung des dargestellten Geschehens angeht. In ihrer Neigung zur phantasmatischen Narrativierung haben Moreaus Zeitgenossen beide Optionen imaginär gefüllt. Das erscheinende Haupt vermag das Begehren der Salome anschaulich zu übersetzen, die während ihres Tanzes an das Objekt denkt, das sie Herodes abverlangen wird;[20] es kann aber auch während eines zweiten Tanzes, nach der Enthauptung des Täufers, als eine alptraumhafte Erscheinung, die Salome mit der Geste ihres Armes zu bannen sucht, so etwas wie eine Bewegung der Reue signalisieren.[21] Gerade mit dieser Provokation eines phantasmatischen Imaginären, dessen Projektionen sich dem Bild einschreiben können, wird das Aquarell zum herausragenden Paradigma ästhetizistischer Ästhetik.

Moreaus Manier, die im Zeitalter der modernistischen Revolution der Malerei, von Manet bis zum Impressionismus, auf die Tradition der Historienmalerei zurückgreift, um sie mit sakralen, mythologischen und exotischen Momenten anzureichern, war weder unmittelbar populär noch kanonisierungsverdächtig. Das große Salomebild wurde erst 1887 für

19 In Oscar Wildes *Salomé* wird die Titelheldin alle Angebote des Herodes, sein Versprechen mit Edelsteinen einzulösen, zurückweisen.

20 Vgl. etwa Ari Renans Einschätzung aus dem Jahre 1886 (in: Moreau [wie Anm. 14], S. 150).

21 Vgl. in Moreau [wie Anm. 14] die Einschätzung Leprieurs. – Auch für Huysmans, der das Original allerdings wohl gar nicht gesehen hatte, spielt die dargestellte Szene nach der Enthauptung des Täufers.

(*Abb. 6*)

30.000 Francs an einen Reeder aus Marseille verkauft.[22] Aber inzwischen hatten Moreaus Salome-Bilder durch die Literatur den Status kanonischer Werke des Ästhetizismus des Fin de siècle erhalten. Joris-Karl Huysmans' Roman *A rebours*, die 1884 erschienene ‚Bibel der Dekadenz‘, hatte in seinem Bemühen, so etwas wie einen neuen, antirealistischen und antinaturalistischen Kanon der Literatur und der Kunst zu formulieren, dem Werk Moreaus, und insbesondere seinen Salome-Darstellungen, für die Malerei einen zentralen Stellenwert zugeschrieben. Huysmans hatte es zu diesem Zweck mit einer hypertrophen Semantik überzogen, die jede spätere Rezeption der Bilder geprägt hat.

Bei seinem Versuch, eine ästhetische Lebensform zu verwirklichen und sich der eigenen Zeit, der „haïssable époque d'indignes muflements"[23] zu entziehen und nach Möglichkeit auch in der Malerei nicht mehr auf Bilder treffen zu müssen, welche „l'effigie humaine tâchant à Paris entre quatre murs, ou errant en quête d'argent par les rues" darzustellen unternehmen, hatte sich Jean des Esseintes, der adlige Protagonist des Romans, auf die Suche nach einer „peinture subtile, exquise" gemacht. Von ihr verlangt er, sie müsse in einen „rêve ancien, dans une corruption antique, loin de nos mœurs, loin de nos jours" eintauchen:

> Il avait voulu, pour la délectation de son esprit et la joie de ses yeux, quelques œuvres suggestives le jetant dans un monde inconnu, lui dévoilant les traces de nouvelles conjectures, lui ébranlant le système nerveux par d'érudites hystéries, par des cauchemars compliqués, par des visions nonchalantes et atroces. (145)

22 *L'Apparition* hingegen wurde bereits 1876 für 8.000 Francs an den belgischen Sammler und Kunsthändler Léon Gauchez verkauft.

23 Joris-Karl Huysmans: A rebours. Paris 1977, S. 145 (fortan im Text zitiert mit Seitenzahl).

(Er brauchte zum Ergötzen seines Geistes wie zur Freude seiner Augen einige suggestive Werke, die ihn in eine unbekannte Welt werfen, ihm die Spuren neuer Konjekturen enthüllen und sein Nervensystem durch gelehrte Hysterien, durch komplizierte Alpträume, durch gleichgültige und grausame Visionen erschüttern sollten.)

Eine für das Auge und den Geist gleichermaßen genussvolle Kunst also, eine Kunst der Suggestion des Neuen und Unbekannten, zugleich aber auch der antiken Dekadenz, von der sich des Esseintes Erschütterungen seines blasierten Nervensystems erhofft, durch gelehrte Hysterien, komplizierte Alpträume, Nonchalance selbst noch in der Darstellung des Schrecklichen und Grausamen. Für dieses ästhetische Begehren scheint Gustave Moreau genau die richtige Adresse; deshalb kauft des Esseintes die beiden Werke des Meisters und gibt sich vor ihnen Träumereien hin, die der Text als Bildbeschreibung und zugleich als Explikation der impliziten Bildnarration vollzieht. Dabei wird eigens der Text des Matthäus-Evangeliums zitiert. Die Beschreibung hebt die stilistische Heterogenität der Architektur hervor (eine Kathedrale oder Basilika, die romanische, islamische und byzantinische Stilmerkmale vereine), sie evoziert die Figuren verfallender Männlichkeit in Gestalt des Herodes und des Henkers.[24] Der Auftritt der Salome wird durch die – auf dem Bild ja unsichtbare – synästhetische Suggestion einer „odeur perverse des parfums" in der überhitzten Kirche eingeleitet, in der Imagination des Tanzes überschreitet Huysmans wieder massiv die Vorgaben Moreaus, deskriptive Insistenz und narrative Imagination münden schließlich in das Phantasma eines spezifischen Typs von Weiblichkeit:

La face recueillie, solennelle, presque auguste, elle commence la lubrique danse qui doit réveiller les sens assoupis du vieil Hérode ; ses seins ondulent et, au frottement de ses colliers qui tourbillonnent, leurs bouts se dressent ; sur la moiteur de sa peau les diamants, attachés, scintillent [...]. (147)

(Das Gesicht andächtig, feierlich, beginnt sie fast erhaben ihren wollüstigen Tanz, der die schlummernden Sinne des alten Herodes wecken soll. Ihre Brüste wogen und bei der Berührung der im Kreise wirbelnden Halskette richten sich deren Spitzen in die Höhe. Auf der feuchten Haut blitzen die Diamanten [...].)

Das geht in diesem Stil noch eine Weile weiter, aber nach einlässlicher Beschreibung des Körpers und seiner Edelsteinornamente, in geradezu acharnierter Aufzählung der Farbreflexe und der Bewegungsanmutungen, in einer sowohl syntaktisch komplizierten, weitgehend hypotakti-

24 Während Herodes, „décimée par l'âge", in der „pose hiératique de dieu Hindou" (S. 146) erscheint, geht die Beschreibung des Henkers sehr viel freier, um nicht zu sagen delirierend-phantasmatisch mit den Bildvorgaben um: Er wird zum Hermaphroditen oder Eunuchen, der zwar einen Säbel in der Hand hält, ansonsten aber alle Attribute eines Kastraten aufweist.

schen Sprache wie auch lexikalisch gelehrten und exotischen Genauigkeit des Details.[25] Nach der Evokation der Wirkung der Salome auf die anderen Figuren des Bildes, dem Zitat der Passage aus dem Matthäus-Evangelium und einer Reflexion darauf, warum Salome für das Christentum und seine Kunst marginal bleiben musste, folgt schließlich die kulminierende Typisierung:

> Dans l'œuvre de Gustave Moreau, conçue en dehors de toutes les données du Testament, des Esseintes voyait enfin réalisée cette Salomé, surhumaine et étrange qu'il avait rêvée [...] elle devenait, en quelque sorte, la déité symbolique de l'indestructible Luxure, la déesse de l'immortelle Hystérie, la Beauté maudite [...]. la Bête monstrueuse, indifférente, irresponsable, insensible [...]. Ainsi comprise, elle appartenait aux théogonies de l'extrême Orient ; elle ne relevait plus des traditions bibliques [...]. Le peintre semblait d'ailleurs avoir voulu affirmer sa volonté de rester hors des siècles, de ne point préciser d'origine, de pays, d'époque [...]. (148 f.)

> (In dem Werk von Gustave Moreau, entworfen außerhalb aller Vorgaben des Testaments, sah des Esseintes endlich jene übermenschliche und seltsame Salome, von der er geträumt hatte [...] sie wurde in gewisser Hinsicht die symbolische Göttin der unzerstörbaren Wollust, die Göttin der unsterbliche Hysterie, die verfluchte Schönheit [...] das monströse, gleichgütige, unverantwortliche, gefühllose Tier [...]. So verstanden, gehörte sie zu den Theogonien des Fernen Ostens; sie hatte nichts mehr mit den biblischen Traditionen zu tun [...]. Der Maler schien im übrigen außerhalb aller Jahrhunderte bleiben zu wollen, weder Ursprung, Herkunft noch Epoche anzuzeigen [...].)

Der Typus der Salome verbindet also das ganz Alte mit dem ganz Neuen, das ganz Ferne mit dem unabweisbar Nahen, die *Luxuria* mit der Hysterie; sie ist nirgendwo präzise zu verorten, aber sie gehört doch einer Gegenwelt an – der Welt, die sich aus den normativen Vorgaben der klassischen Antike und des orthodoxen Christentums gelöst hat. Sie sprengt deren traditionelle Konventionalität. Salome wird so zur Göttin des dekadenten Ästheten, und dieser zeigt doch im rhetorischen Exzess seiner Beschreibung an, wie sehr das Ästhetische des Ästhetizismus selbst Ideologie ist, als Negation und Inversion all dessen, was den Kanon der bürgerlichen Welt ausmacht.

Die Beschreibung der *Salomé* endet mit einer Meditation des Helden über die Bedeutung der Lotusblume, die Salome in ihrer rechten Hand trägt. Es sind drei Möglichkeiten, die des Esseintes ins Auge fasst. Sie sind allesamt dadurch gekennzeichnet, dass sie die klassisch-antike Lesart der Lotusblüte vermeiden (von der *Odyssee* ist nicht die Rede), stattdessen orientalische (indische und ägyptische) Mythen bevorzugen. Insgesamt beschreibt des Esseintes' *rêverie* dabei eine Bewegung, die ausgehend von der *signification phallique* der Blume, über die *allégorie de la fécondité* schließ-

25　Vgl. dazu auch Meltzer: Salome [wie Anm. 11], S. 41.

lich bei einem sadistischen Phantasma endet, einem ägyptischen Begräb-
nisritual, bei der die Blume als Reinigungsinstrument für die *parties sexu-
elles* der Verstorbenen eingesetzt wird – die Lotusblüte wird zum
Medium einer Inversion, die den Körper der männermordenden *femme
fatale* als beschmutzten Leichnam imaginiert.[26] Das Phantasma des deka-
denten Ästheten kehrt die von Salome ausgehende Bedrohung um, in-
dem sie die Blume zum Instrument sadistischer Souveränität macht.

Die Beschreibung von *L'Apparition*, einem Bild, das des Esseintes fast
noch beunruhigender (150: „plus inquiétante", 152: „plus troublante")
als die *Salomé* erscheint, wiederholt noch einmal das Schema der ersten
Beschreibung, Huysmans situiert das Sujet des Aquarells nach der
Enthauptung des Täufers: „Le meurtre était accompli."[27] Zugleich wird
hier jener spezifische Gestus deutlicher, der zunächst, in der phan-
tasmatischen Überschreibung des Ölgemäldes, eher angedeutet war: die
Profilierung eines spezifischen Geschlechterverhältnisses als Medium der
Inversion von Ohnmacht und Souveränität. Salome wird nunmehr expli-
zit als Typus der *Femme fatale* phantasiert, sie wird entschiedener auf die
einschlägigen Versatzstücke eines Imaginären des Fin de Siècle bezogen,
während demgegenüber des Esseintes in die Identifikation mit Herodes
gleitet: In der Betrachtung des Bildes gerät er in einen Taumel der Selbst-
auslöschung. Aber es ist doch signifikant, dass Huysmans' ästhetizisti-
scher Protagonist dieses Phantasma der Relation der Geschlechter nur
als Moment seiner ‚Lektüre' des Aquarells erscheinen lässt, um sich am
Ende umso entschiedener zu distanzieren, nun nicht mehr in der Figur
sadistischer, sondern ästhetizistischer Souveränität. Des Esseintes' Be-
trachtung kulminiert in der Position eines Kunstkenners, der sich für die
kunstgeschichtlichen Filiationen der Malerei Moreaus und für seine su-
perbe Aquarelltechnik interessiert: Noch zu keiner Zeit habe das
Aquarell einen solchen Glanz der Farbe erreicht. Am Ende triumphiert
nicht die männermordende *Femme fatale*, sondern der ästhetische Code
des dekadenten Dilettanten. Das letzte Wort zu den „cruelles visions",
den „féeriques apothéoses des autres âges" (153) des Gustave Moreau ist
die ästhetische Neutralisierung, die Inszenierung einer ästhetizistischen
impassibilité, in der allein das Bewusstsein der Dekadenz zu bannen, ja tri-
umphierend zu wenden ist, denn in ihr kommen gewaltlose Selbstauf-
gabe und ästhetische Kontemplation zusammen: Des Esseintes verliert
sich in den Bildern eines ‚mystischen Heiden'. Moreaus Malerei wird für
Huysmans gerade deshalb zum Triumph des Ästhetizismus, weil sie

26 Vgl. S. 150. Zur Interpretation der Szene vgl. Meltzer: Salome [wie Anm. 11], S. 24.
27 Meltzer sieht eine wesentliche Differenz in der Verschiebung der Prädikate der
 Lebendigkeit von Salome auf das Haupt des Täufers [wie Anm. 11] (S. 26).

phantasmatische Bedrohungen in Szene setzt, in deren Distanzierung die paradoxe Souveränität des Ästheten zu sich selbst kommt.

IV. Blick, Rede, Gesang

Oscar Wilde, der irische Dandy, hat seinen Einakter *Salomé* 1891 in Paris auf Französisch geschrieben. Er hielt sich zu dem Zeitpunkt in Paris auf, verkehrte in den tonangebenden Literatenkreisen des Symbolismus und der Dekadenz (z. B. Pierre Louys, dem das Stück gewidmet ist, Marcel Schwob, Jean Moréas, Rémy de Gourmont und andere); Mallarmé, der Autor der unvollendeten *Hérodiade*, empfing ihn zu einem seiner „mardis". Zeichnet sich dieser Kontext in dem Stück unübersehbar in einem nachgerade manischen, aber zugleich parodistischen Habitus des Symbolischen ab, so ist *Salomé*, dessen Text Wilde durchaus als Bibelkenner ausweist, nicht denkbar ohne die Verarbeitungen des Sujets in der Literatur und Malerei der zweiten Hälfte des 19. Jahrhunderts. Noch während seines Studiums in Oxford, 1877, hatte Wilde Flauberts *Hérodias* in einer ihm von seinem Lehrer Walter Pater geliehenen Ausgabe der *Trois contes* gelesen, und 1884 hatte er, ironischerweise und natürlich vor seiner Promotion zur Ikone der Homosexualität gerade auf Hochzeitsreise in Paris, Huysmans' *A rebours* gelesen.

Zugleich markiert die Entstehungsgeschichte des Stücks für die Biographie Wildes einen tragischen Wendepunkt. Er selbst wird nie eine Aufführung seiner *Salomé* sehen. Nach der Veröffentlichung 1893 wird es 1896 zum ersten Mal in Paris aufgeführt, zu einem Zeitpunkt, als der Autor bereits im Zuchthaus von Reading einsitzt. Die erste Aufführung in London – wegen der Zensur[28] musste es eine private Vorstellung sein – fand erst 1905, fünf Jahre nach dem Tod des Autors statt. Ins Englische hatte das Stück Lord Alfred Douglas übersetzt, mit dem Wilde seit 1891 liiert war, eine Verbindung, die bekanntlich im Gefolge der Angriffe von dessen Vater, des Marquess of Queensbury, zu jenem Prozess führte, dessen Urteil Wilde schließlich wegen homosexueller Verfehlungen zu zwei Jahren Zuchthaus und Zwangsarbeit hinter Gittern brachte. Nach der Haftentlassung verbrachte der gebrochene Autor die verbleibenden drei Jahre seines Lebens unter dem Pseudonym Sebastian Melmoth wie-

28 Der offizielle Grund des Aufführungsverbots lag darin, dass das Stück Gestalten der Bibel auf die Bühne brachte. (Das diesem Verbot zugrunde liegende Gesetz wurde erst 1968 aufgehoben, sein ursprüngliches Motiv ist wohl in der Absicht zu suchen, die Aufführung von ‚Mysterienspielen' zu verhindern, denen man katholische Tendenzen nachsagte, vgl. Wilde: Œuvres. Paris 1996, S. 1837.)

derum in Paris, verarmt, dem Alkohol verfallen, am Ende zum Katholizismus konvertierend.

Gegenüber der Version der Geschichte, die man in Flauberts *Hérodias* findet, deutet bereits die knappe einleitende Szenenanweisung eine fundamentale Verschiebung der Perspektive an. Das Stück spielt auf der „grande terrasse" von Herodes' Palast, aber der Blick öffnet sich nicht mehr auf die Landschaft des heiligen Landes, sondern bleibt auf den Innenraum bezogen, jene „salle de festin", in der Herodes mit seinen Gästen Geburtstag feiert.[29] Die Zeit des Einakters koinzidiert mit dem Abend des Festmahls, das Stück findet bei Mondschein, *Clair de lune*, statt. Die Terrasse selbst hat zunächst den Charakter eines Übergangsraums, sie liegt zwischen Innen und Außen, denn sie eröffnet den Blick nach innen, auf das Festgeschehen (das dem Zuschauer des Stücks nur über den teichoskopischen Blick der Beobachter vermittelt wird), und nach außen, das heißt auf den Mond, sein Licht und seine Metamorphosen (oder was die Figuren dafür halten). Erst allmählich versammeln sich die *dramatis personae* insgesamt auf der Terrasse, so dass diese selbst zum Innenraum mutiert.

Der massiven Reduktion dessen, was die ‚Welt' des Stücks gegenüber der flaubertschen Erzählung ausmacht, entspricht eine korrespondierende Reduktion der Sprachlichkeit. Die Sprache der Figuren Wildes ist eine Sprache der Wiederholung, der Variation und der Negation. Aber was in dieser Reflexivität eines begrenzten Sprachmaterials zur Geltung kommt, ist nichts anderes als das sakrale, literarische und ikonographische Material des Sujets, das allerdings auch nur insofern zum Einsatz kommt, wie es symbolisch besetzbar ist. Aus der Bibel werden vor allem die Bücher der Propheten, das Hohelied und die Apokalypse eingesetzt, die Literatur ist mit Flaubert und Huysmans präsent, das ikonographische Repertoire reicht vom Baptisterium der Markusbasilika in Venedig, wo die Darstellung des Festmahls des Herodes auch einen Tanz der Salome enthält, bis zu den mittlerweile notorischen Bildern Gustave Moreaus. Es entspricht durchaus dem Selbstverständnis des Ästhetizismus, sein Material durchgängig den kodierten Beständen der tradierten Texte und Bilder zu entnehmen. Wilde setzt dieses Repertoire in Bewegung, seine Protagonisten lassen seine Versatzstücke zirkulieren, ohne sich mit ihnen zu identifizieren, und der Gestus des Textes schwankt zwischen der quasisakralen Bedeutsamkeitssuggestion der symbolischen Rede und

29 Links im Hintergrund befindet sich eine alte Zisterne, umgeben mit einer Mauer aus grüner Bronze. Das Detail der grünen Bronze, das Wilde bei Flaubert und anderswo nicht finden konnte und das sich schwerlich einer naturalistischen Intention verdanken kann, mobilisiert tendenziell zwei Semiotiken: die des Ästhetischen durch die Bronze, die der Homoerotik durch die grüne Farbe (vgl. auch Anm. 35).

der parodistischen Exposition dieses Anspruchs. *Salomé* bewegt sich zwischen Mysterienspiel und *domestic comedy.* In der Virtuosität des Spiels mit den ästhetischen Schablonen und Symbolen offenbart sich der Ästhetizismus als jenes prekäre Spiel, das zwischen der Sakralisierung des Ästhetischen, der Virtuosität der Inszenierung und der diskursiven oder phantasmatischen Besetzung des Repertoires schwankt.

Wildes Stück setzt mit einem kleinen Wortwechsel zweier subalterner Figuren ein, eines jungen Syrers namens Narraboth und des namenlosen Pagen der Herodias. Deren Dialog präludiert nicht nur den dramatischen Verwicklungen, sondern lässt auch bereits jenen Kodierungsmodus deutlich werden, dem das Stück im Weiteren folgen wird, der Symbolisierung um jeden Preis, sei es in einem Gestus der gravitätischen Bedeutsamkeitssuggestion, des manieristischen Raffinements, sei es in der Anspielung auf epistemische Diskurse der Zeit oder in der Parodie des Symbolischen:

> LE JEUNE SYRIEN: Comme la princesse Salomé est belle ce soir!
> LE PAGE D'HÉRODIAS: Regardez la lune. La lune a l'air étrange. On dirait une femme qui sort d'un tombeau. Elle ressemble à une femme morte. On dirait qu'elle cherche des morts.
> LE JEUNE SYRIEN: Elle a l'air très étrange. Elle ressemble à une petite princesse qui porte un voile jaune et a des pieds d'argent. Elle ressemble à une princesse qui a des pieds comme des petites colombes blanches [...], on dirait qu'elle danse.

> (DER JUNGE SYRER: Wie schön ist die Prinzessin Salome heute Nacht!
> DER PAGE DER HERODIAS: Sieh die Mondscheibe! Wie seltsam sie aussieht. Wie eine Frau, die aus dem Grab aufsteigt. Wie eine tote Frau. Man könnte meinen, sie blickt nach toten Dingen aus.
> DER JUNGE SYRER: Sie ist sehr seltsam. Wie eine kleine Prinzessin, die einen gelben Schleier trägt und deren Füsse von Silber sind. Wie eine kleine Prinzessin, deren Füsse weisse Tauben sind. Man könnte meinen, sie tanzt.[30])

Die Sprache, welche die beiden subalternen Figuren sprechen, ist, allem realistischen Dekorum zum Trotz, auch die Sprache der Protagonisten, die Sprache des Stücks insgesamt. Der kurze Wortwechsel lässt deshalb bereits eine Reihe grundlegender Strukturmerkmale des Stücks sichtbar werden. Wilde stellt seine ästhetischen Optionen aus, es geht ihm durchaus nicht um Illusion, sondern um virtuose Inszenierung und Offenlegung des Verfahrens.

1. Die Assoziation von Schönheit und Nacht, welche das Stück – für den Leser gelegentlich *ad nauseaum* – ins Spiel bringt. Daraus resultiert die Analogie der Titelfigur mit dem Mond, dessen fahles Licht die Szenerie des Stücks beleuchtet und dessen Metamorphosen zum nahezu unerschöpflichen Repertoire symbolischer Ressourcen

30 Ich zitiere nach der Übersetzung von Hedwig Lachmann: Salome. Tragoedie in einem Akt. Oscar Wilde. Leipzig 1903, mit Zeichnungen von Marcus Behmer, unpaginiert.

werden. Das Licht des Mondes ist ein künstliches, erborgtes Licht, das Licht der Kunst, und es drängt alle welthafte Referentialität aus dem Stück.

2. Die Thematik des Blicks, die das Stück von Anfang bis zum Ende durchzieht, und welche die Klammer darstellt, durch die die erste mit der letzten Äußerung des Stücks verklammert ist. Der letzte Satz des Stücks lautet konsequenterweise: „HERODE, *se retournant et voyant Salomé*: Tuez cette femme."[31] Herodes lässt Salome töten, nachdem er sie ein letztes Mal im – wieder erschienenen – Mondlicht gesehen hat. Weil aber der Blick im Stück stets ein sprachlich thematisierter Blick ist, wirft das Stück die Frage auf: Wie verhält sich der besprochene Symbolismus des Blicks zum ausgesprochenen Symbolismus der Rede? Wiederum zeigt sich Wildes ästhetizistische Virtuosität darin, dass er dieses Verhältnis nicht nur implizit aufwirft, sondern explizit durchspielt.

3. Eine Thematik des Begehrens zwischen den Polen seiner obsessiven Fokussierung und seines Gleitens durch das Repertoire der Symbole. Der junge Syrer, der das erste Wort des Stücks spricht, liebt Salome und wird sich selbst töten, nachdem Salome ihn zur Übertretung des Verbots, mit Iokanaan sprechen zu können, überredet hat und nachdem Salome ihr Begehren kundgetan hat, Iokanaan zu küssen. Herodes wird bei seinem Auftritt im Blut des toten Syrers ausgleiten und dies als böses Vorzeichen verstehen (1241). Narraboth ist seinerseits offenbar das Objekt des Begehrens des jungen Pagen der Herodias, der ihm nach seinem Tod ein lyrisches Gedenken widmet: „Il était mon frère, et plus proche qu'un frère."[32]

4. Die Sprache des Begehrens ist zunächst eine Sprache, die den begehrenden Blick thematisiert. Blick und Rede bilden die beiden – ausschließlichen – Medien, in denen sich das semiotische und erotische Geschehen des Stücks vollzieht. Zwischen den beiden Medien existiert ein komplexes Verhältnis, das sich in dreierlei Hinsicht beschreiben lässt: a) als Asymmetrie, insofern das Wahrnehmungsmedium des Blicks im Kommunikationsmedium der Rede thematisiert wird, aber nicht umgekehrt; b) als Strukturidentität, insofern der Blick wie die Rede zwischen der hartnäckigen Fixierung auf das privilegierte Objekt und der endlosen Zirkulation durch die Symbole angesiedelt sind; c) eine funktionale Verschiebung, insofern Fixierung und Zirkulation in den beiden Medien nicht konvergieren, sondern sich irritieren. Daraus resultieren sowohl die Möglichkeiten der Selbsttäuschung der Sprecher (ihr von anderen beobachteter Blick sagt etwas anderes als ihre Rede) wie auch die der epistemisch-diskursiven Verankerung der Intention des Stücks (etwa als erotische oder melancholische Fixierung der Protagonisten, im Gegensatz zu deren Äußerungen).

Wildes Stück setzt ein mit der Thematisierung von Beobachtung, die sofort und umstandslos zur symbolischen Übersetzung schreitet. Salome,

31 „HERODES (wendet sich um und erblickt Salome). Man töte dieses Weib!"

32 S. 1240. – „Er war mein Bruder, ja er war mir näher als ein Bruder." – Der Page fährt fort: „Je lui ai donné une petite boîte qui contenait des parfums et une bague d'agate qu'il portait toujours à la main. Le soir nous nous promenions au bord de la rivière et parmi les amandiers et il me racontait des choses de son pays." Zugleich hat der begehrende und begehrte Syrer eine narzisstische Dimension: „[…] il aimait beaucoup à se regarder dans la rivière." Die Vermutung drängt sich allerdings auf, dass der Narzissmus bei Wilde weniger die Spiegelung eines selbstverliebten Ich meint als die Obsession des Spiegels, der alle Realität zum bloßen Bild, zum Simulakrum macht. („Ich gab ihm eine kleine Nardenbüchse und einen Achatring, den er immer an der Hand trug. Abends gingen wir oft am Fluss spazieren und unter den Mandelbäumen, und er erzählte mir gern von seiner Heimath […]. Er hatte auch große Freude daran, im Fluss sein Bild zu betrachten.")

die Titelfigur, ist zunächst nicht auf der Bühne (der Terrasse), sondern im Festsaal, wo sie von den Figuren der Terrasse, aber nicht von den Zuschauern des Stücks beobachtet wird. Der Zuschauer beobachtet die Beobachter. Nicht um die Wirklichkeit der Salome geht es, sondern um ihre Beobachtung im Licht der Beobachtung des Mondes und um die Zirkulation der symbolischen Bedeutungen:[33] Der Mond ähnelt einer Frau, die wiederum dem Mond ähnelt. Im Französischen, der Sprache des Stücks, ist der Mond bekanntlich weiblich, der Auftakt des symbolischen Transfers geschieht daher problemlos: der Mond ähnelt einer Frau, die aus dem Grab steigt, er ähnelt einer tanzenden Prinzessin mit gelbem Schleier und silbernen Füßen. Unschwer ist zu sehen, wie die Übersetzungen doppelt funktional einsetzbar sind: einerseits im Interesse einer Semantik, welche Weiblichkeit, Begehren und Tod in eine Beziehung setzt, andererseits im Interesse einer proleptischen Vernetzung des Geschehens: Sowohl die Schleier der tanzenden Salome wie auch das silberne Tablett, auf dem das Haupt des Johannes präsentiert wird, sind hier bereits angedeutet. Die späteren Reden der Salome und des Herodes werden diese Symboliken aufgreifen und um drei wesentliche Merkmale ergänzen: a) Zunächst bezieht sich Salome auf die traditionelle Jungfräulichkeit des Mondes: „Je suis sûre qu'elle est vierge." Damit eröffnet sie zugleich die Möglichkeit der dramatischen Schlussvolte. Nachdem Salome gegenüber Johannes am Ende den Verlust ihrer Virginität behauptet: „J'étais une vierge, tu m'as déflorée" (1258), verschwindet der Mond hinter eine Wolke.[34] b) Herodes seinerseits, der meist wenig aufgeklärte Tetrarch, unterstreicht die Verwendbarkeit der Symbolik des Mondes im Kontext moderner diskursiv-psychiatrischer Diagnostik. Der Mond gewinnt für ihn das Aussehen einer hysterischen Frau: „On dirait une femme hystérique, une femme hystérique qui va cherchant des amants partout." (1241) Der übellaunige Melancholiker erweist sich so als gelehriger Schüler Charcots, das Geschehen mutiert durch symbolischen Transfer von der antik-biblischen zur modern-psychiatrischen Szenerie. c) Schließlich lässt Salome selbst die Möglichkeit eines Sprungs aus der symbolischen Zirkulation zum Prinzip des Symbolischen erkennbar werden. Der Mond ähnelt, neben vielen anderen Dingen, einem Geldstück, „une petite pièce de monnaie" (1233). Im historischen Kontext, den das Stück evoziert, mag die Symbolik des Geldstücks auf mancherlei verweisen, sie ruft Assoziationen von erotischer und politischer Käuf-

33 Vgl. Andreas Kablitz: Gustave Flaubert, *Hérodias* – Oscar Wilde, *Salomé*. Überlegungen zum Ende des Realismus. In: Das Imaginäre des Fin de Siècle. Ein Symposium für Gerhard Neumann. Hrsg. von Christine Lubkoll. Freiburg 2002, S. 389–454, v. a. S. 446.

34 Man sollte allerdings erwähnen, dass dazwischen der Befehl des Herodes steht: „Cachez la lune."

lichkeit auf – aber für den die Figuren des Stücks durchgehend beherrschenden Habitus der symbolischen Rede und des symbolischen Blicks bedeutet die Ähnlichkeit des Mondes mit einem Geldstück vor allem: Der Mond ist das gewissermaßen universelle symbolische Tauschmittel, ohne substantielle eigene Bedeutung wird er zur irrlichternden Besetzbarkeit, zur Leerform der Projektionen des Begehrens und der Befürchtung. Der Mond ist jener Signifikant, der die Fülle der Signifikate auf sich zieht. Insofern er sie – als universeller Signifikant – aber nicht zu stabilisieren vermag, treibt er nur die Projektion zirkulierender Besetzungen weiter.

Man muss allerdings sehen, dass Wilde einer zentrifugalen Entgrenzung der symbolischen Bezüge durchaus wirksam entgegensteuert. Es gehört ja zum Ausweis ästhetizistischer Virtuosität, den zentripetalen Willen zur Form durch die bis zur Redundanz gesteigerten Intensivierung der immanenten Bezüge zu demonstrieren. Man sieht das z. B. daran, wie der auf Salome bezogenen Symbolik des Mondes im Blick auf Herodes eine Symbolik des Weines korrespondiert. Beide sind farbensymbolisch aufeinander projiziert, als zwei aufeinander verweisende, aber doch leicht verschobene symbolische Dreiecke. (Man kann die Verschiebung auch daran ablesen, dass die den Personen direkt zugeordneten Farben differieren: Die Prinzessin ist bleich, *pâle*, der Tetrarch hingegen düster, *sombre*.) Die Weine, die der Tetrarch liebt, sind purpurfarben (wie der Mantel Cäsars), gelb (wie Gold) und rot (wie Blut). Das symbolische Dreieck der Salome, das ihre Beobachter zugleich am Mond wahrnehmen, besteht aus den Farben weiß (bleich, unschuldig), schwarz (wie der Tod) und rot (wie das Blut). Es sind genau diese Farben und ihre symbolische Resonanz, und zwar in der gleichen Reihenfolge, in denen sich Salomes Rede an den Täufer, in der Wahrnehmung und Projektion ununterscheidbar geworden sind, vollzieht.[35]

Zwischen dem Blick des Herodes, den sie nicht mehr ertragen kann,[36] und der Stimme des Täufers, die aus der Zisterne ertönt, ohne dass der Täufer selbst sichtbar würde, verwandelt sich Salome vom Objekt zum Subjekt des Begehrens. Sie entzieht sich dem Blick des Begehrens. In dem Augenblick indes, als sie die Stimme des Täufers vernimmt,

35 Im Blick auf die Farbensymbolik des Stücks sollte man das gelegentliche Auftauchen der Farbe grün nicht übersehen, beginnend mit der grünen Umrandung der Zisterne des Johannes. Sie hat aber weniger einen textimmanenten Verweischarakter als den einer Anspielung auf ein unter Pariser Homosexuellen im ausgehenden 19. Jahrhundert verbreitetes Erkennungszeichen.

36 S. 1233: „Je ne reste pas. Je ne veux pas rester. Pourquoi le tétrarque me regarde-t-il toujours avec ses yeux de taupe sous ses paupières tremblantes?" („Ich will nicht bleiben. Ich kann nicht bleiben. Warum sieht mich der Tetrarch fortwährend so an mit seinen Maulwurfs-Augen unter den zuckenden Lidern?")

wird sie selbst zum begehrenden Blick.[37] Der Täufer erscheint und Salome blickt ihn, der selbst blicklos bleibt, an, während der Mund des Täufers prophetische Rede hervorstößt. Die blicklosen Augen des Täufers werden für Salome zur allegorischen Landschaft, das Tremendum einer apokalyptischen Szenerie, vor der sie unwillkürlich zurückweicht: „On dirait des trous noirs laissés par des flambeaux sur une tapisserie de Tyr. On dirait des cavernes noires où demeurent des dragons, des cavernes noires d'Egypte où les dragons trouvent leur asile." (1236 f.) Demgegenüber produziert die Stimme des Täufers jenen Rausch – „Ta voix m'enivre"[38] (1237), der selbst die Zunge der Salome löst: Sie verfällt in jenen lyrischen Liebesdiskurs, der – in einer Sequenz von Affirmationen und Negationen – die sie beherrschende Farbensymbolik und ihre semantischen Resonanzen durchläuft. Sie gesteht zunächst ihre Liebe zum weißen, kalten, elfenbeinartigen Körper des Täufers: „Iokanaan! Je suis amoureuse de ton corps." (1237) Nach der harschen, die Sprache der Propheten zitierenden Zurückweisung des Täufers, der sie als Tochter Babylons apostrophiert, negiert Salome den Körper (1238: „Ton corps est hideux."), um ihre Liebe zu den schwarzen Haaren des Täufers zu bekennen. Die variierende Wiederholung des bekannten Rituals – er apostrophiert sie als Tochter Sodoms, sie findet die Haare, die ihr eben noch die Zedern des Libanons vertraten, nun „horribles" – kulminiert schließlich in der Liebe zum Mund des Täufers und der Absicht, den Mund des Täufers zu küssen, wird weder durch die erneuerte, nunmehr Babylon und Sodom gemeinsam aufrufende Zurückweisung des Täufers noch durch den Selbstmord des jungen Syrers[39] gebremst: Der Mund des Täufers ist sowohl der Ort der Sprache wie der der Überschreitung der Sprache in der erotischen Berührung der Körper: „Il n'y a rien au monde d'aussi rouge que ta bouche [...] laisse-moi baiser ta bouche." (1239)

Oscar Wildes Salome hat sich von ihrer instrumentellen Rolle vollkommen emanzipiert. Sie ist kein Werkzeug ihrer Mutter mehr, die Sphäre, in der sie agiert, ist nicht mehr die der politischen Manöver.[40]

37 S. 1235: „Je veux seulement le regarder, cet étrange prophète." („Ich möchte ihn bloss sehen, diesen seltsamen Propheten.") – Vorher gibt es allerdings bereits ein Begehren der Rede, ein Thema, welches am Ende wieder aufgegriffen wird: „Quelle étrange voix! Je voudrais bien lui parler." („Welch seltsame Stimme! Ich möchte mit ihm sprechen.") Salome will mit dem Täufer sprechen, weil sie von der intransitiven Qualität seiner Stimme, ihrer Seltsamkeit fasziniert ist. Im Motiv des Mundes läuft diese Isotopie weiter.

38 In der Übersetzung: „Deine Stimme ist wie Musik in meinen Ohren."

39 Herodes, der auf der Terrasse erscheint, um Salome in den Festsaal zurück zu holen, wird im Blut des Syrers ausgleiten: „Ah! [...] j'ai glissé dans le sang! C'est d'un mauvais présage." (S. 1241) („Ah! [...] Ich bin in Blut getreten! Das ist ein böses Zeichen.")

40 Salome macht das selbst deutlich: „Je n'écoute pas ma mère. C'est pour mon propre

Während die ihrer politischen Bedeutung beraubte Beziehung zwischen Herodes und Herodias ins Register der Komödie sinkt, ist es Salome, die von sich aus den Täufer sehen will, dessen Stimme sie gehört hat; sie ist es auch, die in das Verlangen des Herodes, sie möge vor ihm tanzen (der erotische Blick soll seine Melancholie bannen),[41] nach anfänglicher Ablehnung schließlich gegen den Rat ihrer Mutter einwilligt, vor dem Tetrarchen zu tanzen. Dies erfolgt nach dem fatalen Versprechen der Hälfte des Königreichs (und implizit zugleich der Rolle ihrer Mutter als Ehefrau und Königin): „Comme reine, tu serais belle, Salomé, s'il te plaisait de demander la moitié de mon royaume." (1250)

Während das traditionelle Rachemotiv der Herodias bei Wilde damit vollkommen in den Hintergrund tritt, sieht Salome sofort die Möglichkeit, welche das Versprechen des Herodes birgt: Sie kann den Kopf des Iokanaan, damit seinen Mund, in ihre Gewalt bekommen, wenn auch um den Preis seines Todes. Anders gesagt: Sie kann selbst noch einmal jenen Winkel ihres semiotischen Dreiecks aufrufen, den sie selbst nicht negiert hat und der gewissermaßen die Engführung von Sprache und Körper signalisiert: den Mund des Täufers. Alle Versuche des Tetrarchen, Salome mit Reichtümern zu ködern, schlagen fehl, so verführerisch sie auch sein mögen: Er offeriert ihr seine weißen Pfauen, und Salome lehnt sie trotz der damit verbundenen Konnotation des Auges und Blicks ab;[42] Herodes offeriert ihr alle Edelsteine, die er besitzt, in einer Rede, die einen Katalog aller Edelsteine, und damit des Wertes insgesamt, ausbreitet, aber Salome bleibt ungerührt. Sie will weder den zeitresistenten Glanz und Wert der Edelsteine noch auch die seltenen, augenbesetzten Pfauen, sie will den Kopf des Iokanaan und damit seinen Mund, den zu küssen der prophetisch redende Täufer ihr verweigert hat.

Salomes Schlussmonolog, eine virtuose rhetorische Performanz in der Kombination der Sprache der Bibel, des Hoheliedes insbesondere, und des Fin de siècle-Symbolismus, verbindet dreierlei: Beobachtung des Geschehens, symbolische Iteration, sprachliches Handeln. Er erzählt das Warten auf den Tod des Täufers, die Stille, die Herodes irritiert; er beschreibt den blutig-roten Kopf in der Farbensymbolik des Stücks, vom schwarzen Arm des Henkers wird er auf einem silbernen Tablett serviert,

plaisir que je demande la tête d'Iokanaan dans un bassin d'argent." (S. 1253) („Ich achte nicht auf die Stimme meiner Mutter. Zu meiner eigenen Lust will ich den Kopf des Jochanaan in einer Silberschüssel haben.")

41 Vgl. S. 1250: „Je suis triste ce soir. Ainsi dansez pour moi [...]. Si vous dansez pour moi, vous pourrez me demander tout ce que vous voudrez et je vous le donnerai." („Ich bin traurig heut Nacht. Drum tanz' für mich. [...]. Wenn du für mich tanzest, kannst du von mir begehren, was du willst, ich werde es dir geben.")

42 Für die Griechen ist der Pfau ein Attribut Heras, die auf seinem Schwanz die hundert Argusaugen ausgebreitet hat (vgl. S. 1254).

vor allem aber ist die Konfrontation mit dem Kopf, den Salome in der Hand hält, ein außerordentliches rhetorisches Bravourstück:

> Ah! Tu n'as pas voulu me laisser baiser ta bouche, Iokanaan. Eh bien! je la baiserai maintenant. Je la mordrai avec mes dents comme un mord un fruit mûr […]. Mais pourquoi ne me regardes-tu pas, Iokanaan ? Tes yeux qui étaient si terribles, qui étaient si pleins de colère et de mépris, ils sont fermés maintenant […]. Et ta langue qui était comme un serpent rouge dardant des poisons, elle ne remue plus, elle ne dit rien maintenant, Iokanaan, cette vipère rouge qui a vomi son venin sur moi […]. Eh bien, tu l'as vu ton Dieu, Iokanaan, mais moi, tu ne m'as jamais vue. Si tu m'avais vue, tu m'aurais aimée. Moi, je t'ai vu, Iokanaan, et je t'ai aimé […]. J'étais une princesse, tu m'as dédaignée. J'étais une vierge, tu m'as déflorée. J'étais chaste, tu as rempli mes veines de feu […]. (1257)

> (Ah! Du wolltest mich deinen Mund nicht küssen lassen, Jochanaan. Wohl! Ich will ihn jetzt küssen. Ich will mit meinen Zähnen hineinbeissen, wie man in eine reife Frucht beissen mag […] Aber warum siehst du mich nicht an, Jochanaan? Deine Augen, die so schrecklich waren, so voller Wuth und Verachtung, sind jetzt geschlossen […]. Und deine Zunge, die wie eine rothe, giftsprühende Schlange war, sie bewegt sich nicht mehr, sie spricht kein Wort, Jochanaan, diese Scharlachnatter, die ihren Geifer auf mich spie […]. Wohl, Du hast deinen Gott gesehen, Jochanaan, aber mich, mich, mich hast du nie gesehen! Hättest du mich gesehen, so hättest du mich geliebt! Ich sah dich und ich liebte dich! […]. Ich war eine Fürstin, und du verachtetest mich! Ich war eine Jungfrau, und du nahmst mir meine Keuschheit. Ich war rein und züchtig, und du hast Feuer in meine Adern gegossen […].)

Und nachdem Salome den Mund des Iokanaan geküsst hat:

> Ah! J'ai baisé ta bouche, Iokanaan, j'ai baisé ta bouche. Il y avait une âcre saveur sur tes lèvres. Est-ce la saveur du sang? […]. Mais peut-être est-ce la saveur de l'amour. On dit que l'amour a une âcre saveur. (1259)

> (Ah, ich habe deinen Mund geküsst, Jochanaan; ich hab' ihn geküsst, deinen Mund. Es war ein bitterer Geschmack auf deinen Lippen. Hat es nach Blut geschmeckt? […]. Nein; doch schmeckte es vielleicht nach Liebe […]. Sie sagen, dass die Liebe bitter schmecke.)

Salomes Monolog hat viele Kommentare provoziert – man hat seine Semantik auf mythologische Vorgaben wie auf die Genderproblematik der Gegenwart[43] bezogen. Das ist alles durchaus nicht abwegig, der sym-

43 Vgl. vor allem Lawrence Kramer: Culture and Musical Hermeneutics. The Salome Complex. In: Cambridge Opera Journal 2/3 (1990), S. 269–294, v. a. S. 279: „Salome, in the gesture of final abasement that marks the apex of her desire, ecstatically kisses this phallicised mouth […] its initial impact – especially in the theatre where the image of Salome is fleshed out by a real woman – can only be to identify feminin desire as uncontrollable penis envy." Diese Lesart wird allerdings im Folgenden im Blick auf eine Thematik des Besitzes von und der Herrschaft über Sprache modifiziert: „Her kiss, therefore, carries a double meaning. Understood erotically, reduced to the discourse of the body apparently encoded in Salome's dance, the kiss is a gesture of submission, a

bolische Habitus des Stücks leistet dem Vorschub. Ich will mich auf drei Beobachtungen beschränken, welche die Bewegungen des Symbolismus beschreiben, ohne sie auf diskursive Geltungen festzulegen: a) Iokanaan hat sich dem begehrenden Blick entzogen, indem er den Blick auf Salome verweigert hat. Die toten Augen des Täufers sind insofern der späte Triumph über jene Freiheit des Blicks, durch die sich der Täufer der Alternative von symbolischer Zirkulation und voyeuristischer Fixierung entzogen hatte. b) Der Mund, die Zunge des Täufers symbolisieren eine Macht der Rede, die sich Salome aneignet und in ihrem Monolog *in actu* vorführt. Dabei mutiert der prophetisch-sakrale Redehabitus zu einem symbolisch-poetischen. Im Monolog der Salome thematisiert Oscar Wilde poetische Rede als säkularisierte heilige Rede: Das poetische Wort ist der Ort, wo das Wort in einem emphatischen Sinne weiterlebt, wenn auch aller transzendenten Absicherungen beraubt. c) Der poetologische Diskurs ist durch einen erotischen gedoppelt. Salome spricht von der Zunge des Täufers als einer roten, giftspeienden Viper, sie glaubt, der Täufer habe sie defloriert. Die phallische Besetzung der Zunge des Täufers ist offenkundig, das Begehren des Mundes und der Zunge ist nicht nur ein Begehren der Macht des Wortes, sondern zugleich ein sexuelles Begehren, ein Begehren der Aneignung (des Besessenwerdens wie des Besitzes) des Phallus.

Warum spricht Salome am Ende vom Geschmack des Blutes, der Liebe, in einem Stück, das so ausschließlich um den Blick und die Rede kreist? Offensichtlich ist der rote Mund des Täufers auch deshalb so etwas wie der privilegierte Winkel des symbolischen Dreiecks der Salome, weil er die leere Zirkulation der Symbole arretiert. In ihm kommt die Substitution der Symbole zum Stillstand. Im Munde des Täufers konvergieren die beiden das Stück beherrschenden Symboliken der Rede und des Begehrens. So findet der leere Kreislauf der Symbole eine doppelte Verankerung, in der Macht der Rede wie in der Unabweisbarkeit des Begehrens. Vielleicht ist es gerade diese Substantiierung des Symbolischen, die Herodes, den Zeugen des Monologs, veranlasst, Salome töten zu lassen: Unter den Schilden der Soldaten verschwindet Salome, als wäre sie nie gewesen.

Dafür spricht zumindest auch, dass der zumeist melancholisch-misslaunige Tetrarch durchaus gelegentlich ein kritisches Verhältnis zum Symbolischen, dem er doch so weitgehend verfallen ist, an den Tag zu legen imstande ist. Inmitten böser Vorahnungen – er glaubt, Flügel-

symbolic act of fellatio performed on the patriarchal phallus. Understood culturally, however, the same kiss represents a triumphant incorporation of the male power of speech, with its corollary, writing: an appropriation of the movement of the tongue / viper / pen / penis." (S. 280) Erst dieser Gestus macht ihre Tötung nötig.

schläge zu hören und wähnt einen großen schwarzen Vogel in der Luft,
die Rosenblüten seiner Krone hält er für Blutflecken – hat Herodes ei-
nen Moment symbolkritischer Luzidität:

> Il ne faut pas trouver toujours des symboles dans chaque chose qu'on voit. Cela rend
> la vie impossible. (1250 f.)

> (Es ist töricht, in allem, was man sieht, Bedeutung zu spüren. Es bringt zu viel Ent-
> setzen ins Leben.)

Herodes mag sich hier an die symbolkritische Äußerung der Herodias
erinnern, wonach der Mond dem Mond ähnele, das sei alles.[44] Überall
Symbole zu sehen, macht das Leben unmöglich. Aber kaum hat sich
Herodes zu einem symbolkritischen Habitus bekannt, verfällt er gleich
wieder der Faszination der Symbole. Er zeigt, wie die Symbole, die er
sieht, auf sein Begehren verweisen. Wenn die Rosenblüten nicht wie Blut
aussehen sollen (weil das die Melancholie verstärkt), meint Herodes, so
könnte doch Blut so schön wie Rosenblüten sein. Herodes verkörpert
jene Disposition, der die psychohygienische Funktion der Symbole un-
verzichtbar ist. Er ist symbolischen Anmutungen verfallen, seine Rede
fällt immer wieder in sie zurück, zugleich möchte er die Kontingenz des
Symbolischen behaupten, um sich aus ihrer Beherrschung zu befreien.

Wildes Stück zelebriert den ästhetizistischen Habitus des Symbols.
Realität wird distanziert, indem sie in die symbolische Zirkulation einge-
speist wird. Aber Wilde stellt diesen Habitus auch aus, er exponiert seine
Funktion in psychischen und sozialen Ökonomien. Die permanente
Wiederholung der Symbole enthüllt sowohl den Charakter der Symbole
als bloßer Spielmarken als auch ihren funktionalen, psycho- und sozio-
hygienischen Wert. Wilde zeigt, wie symbolische Traditionen, religiöse
ebenso wie ästhetische, zum Index psychischer und sozialer Lagen wer-
den, und er zeigt es, indem er eine Virtuosität ästhetizistischer Neutrali-
sierung und Inszenierung vorführt. Aber er zeigt es zugleich, indem er
das ästhetizistische Spiel der Symbole auf zwei Horizonte abbildet, die
das ideologische Substrat des Ästhetizismus ausmachen: Das Symbolre-
pertoire unterliegt keiner endlosen Zerstreuung, sondern es ist doppelt
verankert, im Substrat des Begehrens wie im Spiel des Poetischen.
Wildes *Salomé* führt beides vor: die phantasmatische Besetzung der sym-
bolischen Form und die Ideologie des ‚rein Ästhetischen‘.

Am 9. Dezember 1905 wird Richard Strauss' *Salome*-Oper in Dresden
uraufgeführt, es dirigiert Ernst von Schuch. Die Oper war – trotz oder

44 Vgl. Wilde: Œuvres [wie Anm. 28], S. 1241: „La lune ressemble à la lune, c'est tout."
(„[…] der Mond ist wie der Mond, das ist alles.")

wegen meist negativer Kritiken – ein ungeheurer Publikumserfolg. In den folgenden zwei Jahren gab es an die fünfzig Inszenierungen, einige Aufführungen scheiterten an der Zensur, so der Versuch Gustav Mahlers, der die Oper eines der „größten Meisterwerke unserer Zeit"[45] nannte, *Salome* 1907 in Wien auf die Bühne zu bringen. Auch Thomas Beecham wurde für seine Londoner Aufführung aus dem gleichen Jahr zu Eingriffen gezwungen. Der Komponist selbst dirigierte die österreichische Erstaufführung 1906 in Graz.

Der österreichische Schriftsteller Anton Lindner hatte Strauss auf das Salome-Thema aufmerksam gemacht, ihm auch eine librettistische Bearbeitung des wildeschen Einakters vorgeschlagen. Strauss zog allerdings schließlich die Übersetzung von Hedwig Lachmann vor, Max Reinhardt hatte das Stück in dieser Übersetzung 1902 mit Tilla Durieux in der Titelrolle am Berliner Kleinen Theater inszeniert. Das Libretto der Oper übernimmt den Text von Oscar Wilde in der lachmannschen Übersetzung, allerdings mit erheblichen Kürzungen, die vor allem die Dialoge der Nebenfiguren mit ihren religiösen und politischen Motiven betreffen. Damit verschiebt sich der Schwerpunkt des Stücks ganz erheblich.

Die Oper hat ihren Fokus im Tanz und dem anschließenden Monolog der Salome, den diese an das abgeschlagene Haupt des Täufers richtet. Etwa ein Viertel der Gesamtdauer der gut hundertminütigen Oper wird durch den Tanz der sieben Schleier, die ihn begleitende Instrumentalmusik und den abschließenden Monolog eingenommen. Das ist natürlich eine gravierende Verschiebung gegenüber dem Text von Wildes Stück, das ohnehin auch ein Lesestück ist und seine vollkommenste Realisierung vielleicht in den illustrierten Ausgaben gefunden hat, deren Maßstab der junge Aubrey Beardsley (*vgl. Abb. 7*) gesetzt hatte und die ein virtuoses Spiel von Text und Bild inszenieren. Bei Wilde, immerhin dem Erfinder des Tanzes der sieben Schleier, heißt es lakonisch nur: „Salome danse la danse des sept voiles." (1252)[46] Beardsleys hochstilisierte Zeichnungen suggerieren eine intensive Bewegungsdynamik zwischen Salome und dem Kopf des Johannes, aber nicht die Zeitlichkeit eines Tanzes, dessen Verlaufsform die eines Striptease ist. Dagegen dehnt die Orchestralmusik bei Strauss den Tanz auf fast zehn Minuten aus, der spätere Monolog der Salome ist operngeschichtlich eines der längsten Stücke der Nichthandlung im Musiktheater, mit Vorbildern allen-

45 Mahlers Eindruck beruht auf zwei Berliner Aufführungen von 1907. Er erläutert sein Urteil folgendermaßen: „Es arbeitet und lebt da unter einer Menge Schutt ein Vulkan, ein unterirdisches Feuer – nicht ein bloßes Feuerwerk!"

46 Vgl. dazu N. Frankel: The Dance of Writing. Wilde's *Salome* as a Work of Contradiction. In: Text 10 (1997), S. 73–106.

falls in Wagners *Tristan,* ein Stück außerordentlicher lyrisch- dramatischer
Zeitdehnung durch Musik: Salomes Auftritt mit dem Kopf hat fast zwan-

(*Abb. 7*)

zig Minuten gedauert, als Herodes schließlich den Befehl gibt, sie zu
töten. Man hat die Musik der Szene als eine „vertical mass of sound"

(*Abb. 8*)

charakterisiert, in der es nicht so sehr um eine absichtsvolle Bewegung in
der Zeit gehe, als vielmehr um die Ausstellung einer Frau, deren Stimme
aus der dichten Orchestermusik kaum herausragt, deren Körper aber

zum voyeuristischen Objekt wird: „[…] what the audience encounters is less a character singing than a woman, *as* woman, acting out a multiple debasement: scopic, erotic, artistic, linguistic."[47] Der stilisierte, bis ins Selbstparodistische manierierte Sprachduktus von Oscar Wilde weicht bei Strauss einer gesteigerten Intensität, der Suggestion einer rauschhaften Entgrenzung bei gleichzeitiger Fokussierung des Blicks. An die Stelle dramatischen Fortschritts tritt eine exzessive musikalische Verdichtung, die auch in der neueren musikwissenschaftlichen Forschung zur *Salome* umstandslos einer – insbesondere durch Friedrich Nietzsche und dessen Konzeption des Dionysischen inspirierten – Remythisierung zugeschlagen wird. Ausgehend von skurrilen musikalischen Details – Strauss habe den Kontrabässen z. B. vorgeschrieben, ihre Bogenstriche auf einer zwischen Daumen und Zeigefinger eingeklemmten Saite auszuführen, so dass der Ton wie das „Stöhnen eines Weibes" klinge – macht z. B. Wolfgang Krebs in dem Monolog der Salome einen „finstere[n] dionysischen Wahnsinn" aus. Ich zitiere:

> [...] Salome, die Mänade, fällt über den Mann her, der ihr Brücke und Mittler zu Dionysos ist, entfesselt die bacchantische Vernichtungsorgie, zerfetzt den Leib des Jochanaan, bereit, im Taumel des wilden Blutrausches das Fleisch des Propheten zu zerteilen und roh zu verschlingen.[48]

Man muss einer solchen Sprachorgie weder folgen noch auch ihr zustimmen, zumal es keinen Anlass gibt, die musikalische Artistik zu unterschätzen, die Strauss' Oper in Szene setzt. Aber deutlich wird an solchen Rezeptionsformen doch immer wieder massiv, was das Dilemma, die Produktivität wie die Fragwürdigkeit des Ästhetizismus ausmacht. Die Virtuosität des ‚rein Ästhetischen' wäre vielleicht nur eine Fußnote in der

47 Kramer: Culture [wie Anm. 43], S. 269–294, hier S. 281 f. Der Zuschauer als unsichtbarer Beobachter und Voyeur wird natürlich auch durch die Veränderung der Beleuchtungspraxis im 19. Jahrhundert möglich gemacht. Mit der Gasbeleuchtung seit 1803 setzt sich im Laufe des Jahrhunderts in der Oper die Tendenz durch, die Bühne zu beleuchten und den Zuschauerraum im Dunkeln zu lassen. Die Eingangsszene von Zolas Roman *Nana* macht die potentiell voyeuristischen Implikationen dieser Situation drastisch deutlich.

48 Wolfgang Krebs: Der Wille zum Rausch. Aspekte der musikalischen Dramaturgie von Richard Strauss' ‚Salome'. München 1991, S. 170. In diesem Stil geht es über Seiten: „Der Taumel des Triumphes beginnt [...] wenn auch um den Preis der Entartung." (S. 170) – „Hier wird ein Mensch – und zwar mit Lust! – geopfert, hier wird um der Steigerung des Lebens ins Ungemessene willen rücksichtslos ein anderes Leben zerstört und niedergetreten." (S. 172) Anschließend geht es um das „Pathologische, ja Klinische dieses Falles", sei es als „exzessive Nymphomanie" oder „Romantik auf extrem morbider Grundlage", bzw. eine „dämonisierte Variante des Themas ‚Doch jeder tötet, was er liebt'." (S. 175) – Man sieht, dass der dionysische Rausch manchmal durchaus heikle Diskursassoziationen auslösen kann.

Geschichte der ästhetischer Avantgarden – oder: hermetischer Inter-
pretationsraum für ein ästhetisches Expertentum etwa im Hinblick auf
Mallarmés *Hérodiade* –, wenn sie nicht unablässig jene projektiven Beset-
zungen provozieren würde, die von der diskursiven Rationalisierung über
die phantasmatische Realisierung bis zur Remythisierung reichen. Der
Raum des ‚rein Ästhetischen' erweist sich damit als eine Leerform, eine
Art poetischer Unterdruckkammer, die das Ideologische und Phantas-
matische in sich einsaugt, um ihm die Prägnanz des Bildes zu verleihen.
In historischer Perspektive bedeutet die sich am heiligen Text anrei-
chernde ästhetizistische Sakralisierung daher nicht so sehr Befreiung des
Ästhetischen aus der Heteronomie des Wissens als vielmehr die projek-
tive Überschreibung und bildhafte Anreicherung der Formen der Kunst
mit dem Imaginären der Epoche.

Abbildungsverzeichnis

(*Abb. 1*): Miniatur aus dem Codex Sinopensis (6. Jh.): Le festin d'Hérode et la mort de
 saint Jean Baptiste; 30 x 25 cm; Manuscrit: parchemin, enluminé, Paris, Bibliothèque
 nationale de France (Département des Manuscrits, division occidentale) – f. 10 verso.
(*Abb. 2*): Bernardino Luini: Salome riceve la testa del Battista (Salome with the Head of
 Saint John the Baptist) (1503–10); 62,23 x 51,43 cm; Oil on panel; Boston, Museum
 of Fine Arts (Gift of Mrs. W. Scott Fitz) – 21.2287.
(*Abb. 3*): Michelangelo Merisi da Caravaggio: Salome with the Head of Saint John the Baptist
 (1607–10); 91,5 x 106,7 cm; Oil on canvas; London, National Gallery – NG6389.
(*Abb. 4*): Michelangelo Merisi da Caravaggio: Decapitazione di San Giovanni Battista
 (1607-08); 361 x 520 cm; Oil on canvas; La Valletta, Saint John Museum.
(*Abb. 5*): Gustave Moreau: *Salomé* (ca. 1876); 144 x 103,5 cm; Huile sur toile; Los Angeles/
 Kalifornien, The Armand Hammer Collection (UCLA at the Armand Hammer
 Museum of Art and Cultural Center) – AH 90.48.(*Abb. 6*): Gustave Moreau:
 L´Apparition (ca. 1876); 106 x 72,2 cm; Aquarelle; Paris, Musée du Louvre
 (département des Arts graphiques, fonds du musée d´Orsay) – R.F.1230.
(*Abb. 7*): Aubrey Beardsley: J´ai baisé ta bouche Iokanaan (The Climax) (1893/4); Ca. 26 x
 20 cm; line-book printing, Privatbesitz.
(*Abb. 8*): Pablo Picasso: Salomè (Suite des Saltimbanques, Nr. 14) (1905); 40 x 34,9 cm (65,2
 x 50,3 cm); Pointe sèche. Zürich, Graphische Sammlung der ETH – Bl. 14; G/B 17.

Hermeneutik der Intransparenz
Die Parabel vom Sämann und den viererlei Äckern (Mt 13,1–23) als Folie höfischen Erzählens bei Hartmann von Aue

> The scandal is the stubborn resistance of imaginative literature to the categories of sacred and secular. If you wish, you can insist that all high literature is secular, or, should you desire it so, then all strong poetry is sacred.
>
> *Harold Bloom* [1]

I. Der Topos „mit sehenden Augen blind"

Gegen Ende des 12. Jahrhunderts setzt sowohl in der „geistlichen" als auch in der so genannten weltlichen Literatur des Mittelalters die bemerkenswerte Konjunktur eines biblischen Zitats ein, deren mittelhochdeutsche Stationen Gudrun Schleusener-Eichholz bis ins 14. Jahrhundert hinein verfolgt hat.[2] Unter der Rubrik „Innere Blindheit" listet sie rund 30 Werke und Autoren auf – darunter so maßgebende wie Hartmann von Aue, Walther von der Vogelweide, Gottfried von Straßburg, Rudolf von Ems und Konrad von Würzburg –, die sich des Oxymorons der *caeca speculatio* bedienen und den Topos „Augen haben und doch nicht sehen können" in ihre Argumentationen einbauen. Dass es sich schon im biblischen Kontext um einen häufig aufgesuchten Topos handelt, zeigt die Vielzahl alttestamentlicher Fundstellen, die als Quellen der mittelalterlichen Zitation in Frage kommen. Allen voran nennt Schleusener-Eichholz Psalm 113, wo die Offenbarung des lebendigen Gottes abgesetzt wird von den toten Bildern idolatrischer Kulte:

> Deus autem noster in caelo omnia quaecumque voluit fecit / simulacra gentium argentum et aurum opera manuum hominum / os habent et non loquentur oculos habent et non videbunt / aures habent et non audient nares habent et non odorabuntur / manus

1 Harold Bloom: Ruin the Sacred Truths. Poetry and Belief from the Bible to Present. Cambridge (Mass.)/London 1989, S. 4.

2 Vgl. Gudrun Schleusener-Eichholz: Das Auge im Mittelalter. Bd. I. München 1985, S. 535–538.

habent et non palpabunt pedes habent et non ambulabunt non clamabunt in gutture suo
/ similes illis fiant qui faciunt ea et omnes qui confidunt in eis. (ps 113,3–8, ps 115,5–8)[3]

Unser Gott ist im Himmel; er kann schaffen, was er will. Ihre Götzen aber sind Silber
und Gold, von Menschenhänden gemacht. Sie haben Mäuler und reden nicht, sie haben
Augen und sehen nicht. Sie haben Ohren und hören nicht, sie haben Nasen und riechen
nicht, sie haben Hände und greifen nicht, Füße haben sie und gehen nicht, und kein
Laut kommt aus ihrer Kehle. Die solche Götzen machen, sind ihnen gleich: alle, die auf
sie hoffen.

Psalm 134,15–18 / 135,15–18 wiederholt die Rede von den *simulacra gentium*, Weisheit 15,15 modifiziert die Formulierung der Psalmen nur unwesentlich.

Mit Deuteronomium 29 wendet sich die Spitze, die zunächst gegen die in Idolatrie befangenen heidnischen Völker gerichtet war, gegen das Volk Israel selbst. Denn trotz der Machtbeweise Jahwes bei der Befreiung aus der ägyptischen Knechtschaft steht es immer noch nicht zuverlässig zu dem einen und einzigen Gott, so dass Moses mahnend ausruft:

Ihr habt alles gesehen, was der Herr vor euren Augen in Ägypten dem Pharao und
allen seinen Großen und seinem ganzen Lande getan hat, die gewaltigen Proben
seiner Macht, die deine Augen gesehen haben, die großen Zeichen und Wunder. Und
der Herr hat euch bis auf diesen heutigen Tag noch nicht ein Herz gegeben, das
verständig wäre, Augen, die da sähen, und Ohren, die da hörten. (Dt 29,2–4)

Schärfer fällt die Verurteilung des sehend blinden Volkes durch die Propheten aus:
– Jeremias verwendet die Formel, um dem verblendeten Gottesvolk die Unausweichlichkeit des Strafgerichts anzukündigen (Jer 5,21),
– Ezechiel charakterisiert mit Hilfe des Topos Israel als „Haus des Widerspruchs" (Ez 12,2) und deutet durch gleichnishaftes Handeln voraus, dass König und Volk aus Jerusalem weggeführt würden,
– Jesaja sieht im Verschärfen des Erkenntnisproblems gar einen Teil seines göttlichen Auftrags:

Und ich hörte die Stimme des Herrn, wie er sprach: Wen soll ich senden? Wer will
unser Bote sein? Ich aber sprach: Hier bin ich, sende mich! Und er sprach: Geh hin
und sprich zu diesem Volk: Höret und verstehet's nicht; sehet und merket's nicht
(*videte visionem et nolite cognoscere*)! Verstocke das Herz dieses Volkes (*excaeca cor populi*) und
laß ihre Ohren taub sein und ihre Augen blind, daß sie nicht sehen mit ihren Augen (*et*

3 Der lateinische Bibeltext wird zitiert nach der Ausgabe: Biblia Sacra iuxta Vulgatam
 Versione. Rec. et brevi apparatu critico instr. Robertus Weber. Stuttgart ⁴1994. Die
 Zählung der Psalmen weicht von der hebräischen und entsprechend auch der lutherischen Nummerierung ab, die zur leichteren Orientierung hinter dem Querstrich
 angegeben ist. Der deutsche Bibeltext wird zitiert nach: Die Bibel nach der Übersetzung
 Martin Luthers. Mit Apokryphen. Bibeltext in der revidierten Fassung von 1984. Hrsg.
 von der EKD in Deuschland und vom Bund der Ev. Kirchen in der DDR. Stuttgart 1985.

oculos eius claude ne forte videat oculis suis) noch hören mit ihren Ohren noch verstehen mit ihren Herzen und sich nicht bekehren und genesen. (Jes 6,8–10)

Diese durch prophetische Rede gesteigerte Krise des Verstehens führt jedoch nicht zur völligen Verwerfung des Gottesvolkes. Vielmehr soll Israel gerade unter dem Eindruck der Krise als Gottes auserwählter Zeuge vor die Welt treten:

educ foras populum caecum et oculos habentem surdum et aures ei sunt.

Es soll hervortreten das blinde Volk, das doch Augen hat, und die Tauben, die doch Ohren haben. (Jes 43,8)

Wie auch immer die unterschiedlichen Kontexte Sinn und Richtung des Arguments modifizieren, gemeinsam ist allen alttestamentlichen Fundstellen die Frage nach der wahren Gotteserkenntnis: sei es durch Bilder und Visionen, sei es durch die Evidenz göttlicher Machtbeweise oder durch Strafaktionen gegen die Uneinsichtigen.

Die meisten Übernahmen des Topos *mit sehenden* (*liehten* oder *offenen*) *ougen blint* in der deutschen Literatur des Mittelalters knüpfen, wie Gudrun Schleusener-Eichholz gezeigt hat, direkt an die Tradition des Alten Testaments an. Sie kritisieren den Bilderkult der Heiden, besonders die Vielgötterei der antiken Griechen und Römer, oder polemisieren aus christlicher Sicht gegen die Verstocktheit der Juden, Mohammedaner und überhaupt aller Sünder, die den wahren Gott kennen müssten, ihn aber verfehlen wegen ihrer heillosen Verfallenheit an die falschen Werte und Urteile des irdischen Daseins. Dennoch erschöpfen sich die mittelhochdeutschen Belege nicht im polemisch-apologetischen Gebrauch und damit auch nicht im Fortschreiben der alttestamentlichen Debatte. Es gibt darüber hinaus auch Verwendungsweisen, die sich dadurch auszeichnen, dass sie den Topos nicht aufrufen, um eine Argumentstelle *thematisch* zu besetzen, sondern um ihn als Reflexionsfolie des eigenen *Verfahrens* poetisch zu nutzen.[4] Sie erweitern den Spielraum des Topos, indem sie jenseits des bloßen Sachgehalts seine rhetorischen und imaginativen Möglichkeiten ausfalten: das Oxymoron als Struktur und die gebrochene Visualität als Medium wahrer Gotteserkenntnis. Damit ersetzen sie die Demonstration religiöser Bewusstseinsinhalte durch die

4 Neben dem hier besprochenen *Iwein* sind meiner Meinung nach mindestens noch zwei mhd. Werke zu erwähnen: Gottfrieds *Tristan*, wo der Protagonist als Betrüger und Erlöser in einer Person erscheint, dem nachgesagt wird, er könne *gesehendiu ougen blenden* (V. 8351, nach der Ausgabe Gottfried von Straßburg: Tristan. Hrsg. von Karl Marold. Bes. von Werner Schröder. Berlin/New York 1977), sowie Rudolfs von Ems *Barlaam und Josaphat*, der in verschiedenen Zusammenhängen auf den Topos zu sprechen kommt, dessen Erzähldramaturgie sich aber insgesamt an die Sämann-Parabel anzulehnen scheint.

Kommunikation religiöser Formen,[5] die weitaus strikter und kompromissloser als inhaltliche Differenzen auf Abgrenzung und Exklusivität des Verstehens drängen.

Eine solche primär an formaler Distinktion orientierte Anwendung des Topos ist freilich ebenso wenig dem Alten Testament entlehnt wie von mittelalterlichen Autoren erst erfunden. Vielmehr handelt es sich bei dieser Denkfigur um eine „Allegorie des Lesens", genauer: um die poetische Relektüre einer vorausliegenden Umwertung der prophetischen Tradition. Ort dieser Umwertung ist das Neue Testament und darin besonders das Gleichnis vom Sämann und den viererlei Äckern. Es erscheint in den synoptischen Evangelien bei Markus 4,1–25 und Lukas 8,4–18, am elaboriertesten aber und unter ausdrücklichem Bezug auf Jesaja bei Matthäus 13,1–23. Vielleicht liegt es am Zitatcharakter, dass Schleusener-Eichholz diese neutestamentliche Stelle als bloßes Rezeptionszeugnis gewertet und nicht in ihre Quellenangaben zum Topos vom blinden Sehen aufgenommen hat. Dennoch scheint mir der Kontext der Evangelien eine gesonderte Erwägung zu rechtfertigen, weil das Problem der wahren Gotteserkenntnis hier eben nicht von der Sache, dem Idolatrievorwurf, her wieder aufgegriffen, sondern von Form und Verfahren her zugespitzt wird und dadurch für die produktiven Adaptationen durch die mittelalterliche Dichtung eine herausragende Bedeutung gewinnt. Die Paradoxie, dass jemand Augen hat und doch nicht sieht, wird bei den Synoptikern in Analogie gesetzt zur Vorliebe Jesu, die Geheimnisse des Himmelreichs, die *mysteria regni caelorum* (Mt 13,11), öffentlich in Gleichnissen anzusprechen. Insofern stellt sich das Erkenntnisproblem nun in der Frage der Jünger nach der sprachlichen Darstellung der Wahrheit: „Warum sprichst du zu ihnen in Gleichnissen?"

Die Antwort, die Jesus anhand des Gleichnisses vom Sämann und den viererlei Äckern gibt, bietet die vielleicht ausgefeilteste Reflexion auf die Form religiöser Kommunikation *in parabolis*, die das Neue Testament kennt.[6] Sie entfaltet eine Hermeneutik und Ökonomie spiritueller Erkenntnis, die ich in Hinblick auf ihre Bearbeitung durch Hartmann von Aue erörtern werde. Von Hartmann heißt es bei Schleusener-Eichholz, er habe „offenbar die Formel in die weltliche Literatur"[7] eingeführt. Gleich zweimal findet sich in seinem Artus-Roman *Iwein* die Wendung *mit (ge)sehenden ougen blint*: einmal unter dem Vorzeichen des Bildentzugs

5 Darin liegt der entscheidende Schwenk in der Definition des Religiösen durch die Religionssoziologie Luhmanns; vgl. Niklas Luhmann: Die Religion der Gesellschaft. Hrsg. von André Kieserling. Frankfurt a. M. 2002.

6 Zur theologischen Auslegung der Sämann-Parabel im Mittelalter vgl. die Übersicht bei Stephen L. Wailes: Medieval Allegories of Jesus' Parables. Berkeley u. a. 1987, S. 96–103.

7 Schleusener-Eichholz: Auge [wie Anm. 2], S. 537.

und der Imagination (V. 1273), das andere Mal unter dem Vorzeichen der Paradoxie eines Kampfes zwischen Freunden um Leben und Tod (V. 7058). Beide Stellen bilden die Foci meines Untersuchungsinteresses. Ich möchte an ihrem Beispiel erläutern, wie Hartmann, angelehnt an das Gleichnis bei Matthäus, sowohl aus der imaginativen als auch aus der paradoxen Dimension des Topos einen Modus parabolischen Erzählens ableitet, der auf das Rätsel und auf die Möglichkeiten von Partizipation an und Ausschluss von der Gotteserkenntnis zielt. Ein so verstandenes Erzählen lässt das Geschehen des höfischen Romans als Feld der Darstellung und Beobachtung spiritueller Erkenntnisprozesse erscheinen, die eine poetische Lesart religiöser Kommunikation in weltlichem Gewand erzeugen.

II. Theorie der Parabel: „Warum sprichst du zu ihnen in Gleichnissen?"

Obwohl es die Reihe der Gleichnisse Jesu vom Himmelreich eröffnet, fehlt der Sämann-Parabel auf den ersten Blick ein entscheidendes Merkmal der Gattung: der explizite Hinweis auf den Deutungsrahmen, das Analogat der Gleichnisrede, das sonst in ihrer Einleitung genannt wird: „Das Himmelreich ist gleich einem Senfkorn" (Mt 13,31; Mk 4,31; Lk 13,19). Statt mit der Benennung der Vergleichsfolie zu beginnen, baut die Rede ihren Gegenstand in vier Zügen auf:

Im ersten Schritt (Mt 13,1–8) werden die umstehenden Zuhörer, die Jünger und das anwesende Volk, direkt mit der Erzählung Jesu konfrontiert. Während seiner Rede befindet sich Jesus nicht inmitten der Menge, sondern ist von ihr abgesetzt durch das Schiff, von dem aus er spricht, und durch einen ersten Positionswechsel zwischen den Elementen: vom Festland auf das Wasser des Sees Genezareth:

[1]An demselben Tage ging Jesus aus dem Hause und setzte sich an den See. [2]Und es versammelte sich eine große Menge bei ihm, so daß er in ein Boot stieg und sich setzte, und alles Volk stand am Ufer. [3]Und er redete vieles zu ihnen in Gleichnissen (*in parabolis*) und sprach: „Siehe, es ging ein Sämann aus, zu säen. [4]Und indem er säte, fiel einiges auf den Weg; da kamen die Vögel und fraßen's auf. [5]Einiges fiel auf felsigen Boden, wo es nicht viel Erde hatte, und ging bald auf, weil es keine tiefe Erde hatte. [6]Als aber die Sonne aufging, verwelkte es, und weil es keine Wurzel hatte, verdorrte es. [7]Einiges fiel unter die Dornen; und die Dornen wuchsen empor und erstickten's. [8]Einiges fiel auf gutes Land und trug Frucht, einiges hundertfach, einiges sechzigfach, einiges dreißigfach.

Den Sinn dieser Rede von den viererlei Äckern, ihren springenden Punkt, zu begreifen, wird am Ende des Parabeltextes den Sinnen, stellvertretend dem Gehör, überlassen, als teile er sich unmittelbar durch den Wortlaut mit: „Wer Ohren hat zu hören, der höre!" (Mt 13,9)

In einem zweiten Schritt intervenieren die Jünger. Sie möchten vor einer Deutung des Gesagten von Jesus wissen: *quare in parabolis loqueris eis* – „Und die Jünger traten zu ihm und sprachen: Warum redest du zu ihnen in Gleichnissen?" (Mt 13,10) Damit vollziehen sie einen zweiten elementaren Wechsel: den der Diskursebenen von der thematischen Auslegung der Inhalte zur Reflexion der Form des Sprechens in und des Verstehens durch Gleichnisse. Das von Jesus gebotene Beispiel wird so *vor* jedem Bezug auf das Himmelreich zur potenzierten Parabel: zum Gleichnis eines Gleichnisses und seiner Verstehbarkeit.[8]

Die Antwort im dritten Schritt setzt mit einer erneuten Unterscheidung ein: zwischen den Adressatenkreisen, die sich aus der exoterischen bzw. esoterischen Wirkung der Gleichnisrede ergeben (Mt 13,11–17):

> [11]Er antwortete und sprach zu ihnen: Euch ist's gegeben, die Geheimnisse des Himmelreichs zu verstehen, diesen aber ist's nicht gegeben.
> [12]Denn wer da hat, dem wird gegeben, daß er die Fülle habe; wer aber nicht hat, dem wird auch das genommen, was er hat. [13]Darum rede ich zu ihnen in Gleichnissen. Denn mit sehenden Augen sehen sie nicht und mit hörenden Ohren hören sie nicht; und sie verstehen es nicht.
> [14]Und an ihnen wird die Weissagung Jesajas erfüllt, die da sagt: „Mit den Ohren werdet ihr hören und werdet es nicht verstehen; und mit sehenden Augen werdet ihr sehen und werdet es nicht erkennen. [15]Denn das Herz dieses Volkes ist verstockt: ihre Ohren hören schwer, und ihre Augen sind geschlossen, damit sie nicht etwa mit den Augen sehen und mit den Ohren hören und mit dem Herzen verstehen und sich bekehren, und ich ihnen helfe."
> [16]Aber selig sind eure Augen, daß sie sehen, und eure Ohren, daß sie hören. [17]Wahrlich: ich sage euch: Viele Propheten und Gerechte haben begehrt, zu sehen, was ihr seht, und zu hören, was ihr hört, und haben's nicht gehört.

Die Verstehenslehre, die Jesus skizziert, geht auf die Deklaration der Selbstevidenz des Gleichnissinns zurück. Gegeben ist diese Evidenz jedoch, wie an dieser Stelle deutlich wird, als eine Probe auf Zugehörigkeit zu oder Ausgrenzung aus der Gefolgschaft Jesu. Denn nur, wer die *mysteria regni caelorum* in der Parabel erkennen kann, gehört wie die Jünger zu den Auserwählten. Sie stehen in einer so großen Distanz zu allen anderen Anwesenden, die zu solcher Einsicht nicht bestimmt sind, dass die Unwissenden die Kluft zu den Eingeweihten aus eigener Kraft nie und nimmer überwinden können.

Daraus zieht der Paraboliker Jesus nicht den Schluss des Didaktikers. Er erteilt seinen Jüngern keineswegs den Auftrag, als Vermittler und

8 Vgl. Ulrich Luz: Das Evangelium nach Matthäus. 2. Teilband: Mt 8–17 (= Evangelisch-Katholischer Kommentar zu NT I/2). Zürich 1990, S. 310 f.: „[Das vierfache Gleichnis vom Samen] war von Anfang an eine ‚parable about parables' […]. Die moderne Deutung unseres Textes als Gottesreich- und Kontrastgleichnis […] entspricht dem Gleichnis nicht."

Ausleger seiner Gleichnisse das verständnislose Volk zu unterrichten. Vielmehr etabliert er eine paradoxe Hermeneutik (oder besser: er insistiert auf der *Paradoxie der Hermeneutik*), die besagt, dass nur derjenige verstehen wird, der immer schon verstanden hat, um so die Erkenntnisfülle zu vermehren, die er ohnehin besitzt. Dagegen gibt es für den vom Verständnis und Einverständnis Entfernten von vornherein keinen Weg zur Teilhabe. Im Gegenteil: Selbst das Wenige, über das er verfügt, wird ihm noch genommen. Die Ökonomie des Verstehens beschreibt so für den Teil der Gläubigen den stetig aufsteigenden Ast einer Hyperbel, ihre Kommunizierbarkeit aber beruht auf einer Ellipse: dem vollständigen und unwiderruflichen Ausfall der Wahrheitserkenntnis für den anderen, ausgeschlossenen Teil der Nicht-Gläubigen.

Umso schwerer wiegt jener Ausschluss dadurch, dass er, mit der Autorität des Jesaja verknüpft, auf die Juden gemünzt und folglich als Erfüllung der alttestamentlichen Prophetie von der Verstocktheit Israels interpretiert wird. Auf diese Weise erhält das hermeneutische Modell eine eschatologische Dimension. Denn nicht erst durch die anschließenden Gleichnisse vom Gottesreich, sondern schon durch den gegenüber Markus eingefügten Anspruch Jesu, das Prophetenwort zu erfüllen, propagiert Matthäus in Kapitel 13 Heilsgeschichte. Indem Jesus das Unverständnis seiner jüdischen Zuhörer konstatiert und als von Gott verhängte Renitenz interpretiert, eröffnet er – typologisch in Nachfolge und Überwindung des alttestamentlichen Propheten – die historische Endphase, in der Israel den Status seiner Auserwähltheit verliert und abtreten muss an die Anhänger des Gottessohnes, die verstehen, was sie hören und mit eigenen Augen sehen.

Daraus ergibt sich schließlich die Denkfigur einer exklusiven Partizipation an der Wahrheit Gottes *in Form* der Gleichnisse. Die Jünger, die zu Augen- und Ohrenzeugen des Messias bestimmt sind, lösen die prophetische Tradition durch ihre unmittelbare Empfänglichkeit für die parabolische Rede und ihre fruchtbringende Botschaft ab. Zugleich bestätigt jede Nicht-Empfänglichkeit und jedes Nicht-Verstehen des parabolischen Sinnes durch die Außerhalb-Stehenden nur die Wahrheit des Verrätselten als eines *analogon veritatis*. Die Wahrheit der Parabel ist daher unerschütterlich und kann nur anwachsen oder ganz ausfallen, nicht aber negiert, modifiziert oder falsifiziert werden: Ob als offenbartes oder verschlossenes Mysterium bildet sie eine Wand zwischen Wissen und Unwissen und schafft so eine neue Ordnung durch Intransparenz.[9]

9 Dem griechischen Wort παραβολή liegt das hebräische משל (*mašal*; davon jiddisch „mauscheln") in der Bedeutung „Bildwort, Rätsel" zugrunde (vgl. Luz: Mt–Kommentar [wie Anm. 8], S. 298). Bei Matthäus dient das Sprechen *in parabolis* nach jüdischer Tradition weniger dem erläuternden Vergleich als vielmehr dazu, das Geheimnis zu

In einem vierten Schritt wendet sich Jesus für eine allegorische Deutung des Gleichnisses von den viererlei Äckern schließlich allein dem engeren Kreis seiner Jünger zu. Er entwickelt dabei eine Typologie, die verschiedene Grade der Verwurzelung wahrer Gotteserkenntnis unterscheidet:

> [18]So hört nun ihr dieses Gleichnis von dem Sämann: [19]Wenn jemand das Wort von dem Reich hört und nicht versteht, so kommt der Böse und reißt hinweg, was in sein Herz gesät ist; das ist der, bei dem auf den Weg gesät ist. [20]Bei dem aber auf felsigen Boden gesät ist, das ist, der das Wort hört und es gleich mit Freuden aufnimmt; [21]aber er hat keine Wurzel in sich, sondern er ist wetterwendisch; wenn sich Bedrängnis oder Verfolgung erhebt um des Wortes willen, so fällt er gleich ab. [22]Bei dem aber unter die Dornen gesät ist, das ist, der das Wort hört, und die Sorge der Welt und der betrügerische Reichtum ersticken das Wort, und er bringt keine Frucht. [23]Bei dem aber auf gutes Land gesät ist, das ist, der das Wort hört und versteht und dann auch Frucht bringt; und der eine trägt hundertfach, der andere sechzigfach und der dritte dreißigfach.

Die vier genannten Typen der Entwicklung, die der Same, sprich: das Wort Gottes, auf den unterschiedlichen Untergründen nimmt, auf die er fällt, relativieren aber keineswegs den strengen Dualismus, der die Funktion der Parabel im Allgemeinen beherrscht. Gegenüber der einen und einzig fruchtbringenden Insemination „ist der Evangelist nicht an Zwischentönen interessiert: Ihm kommt es nur darauf an, dass keiner von den dreien [das heißt: den anderen Samen] Frucht bringt.“[10] Zugleich stehen die drei unfruchtbaren Böden in einem genauen Verhältnis zu den drei Stufen des Ertrags, den der fruchtbare vierte Boden erbringt. Der hundert-, sechzig- und dreißigfache Überschuss könnte in seiner abfallenden Linie die aufsteigende Linie der immer tiefer gehenden Verwurzelung des Gotteswortes (vom Weg über die Steine zu den Dornen) spiegeln, ihr also scheinbar entgegenkommen und würde in dieser virtuellen Annäherung dennoch nur die nicht zu schließende Kluft zwischen Haben und Nicht-Haben der Gotteserkenntnis illustrieren. Der Widerspruch erweist sich als unaufhebbar, die Intransparenz des Sinns als undurchdringlich.

bewahren und es so zu reformulieren, dass es von einer bestimmten Gruppe als Erkennungszeichen gebraucht werden kann – ganz in dem Sinne, in dem André Jolles den Rätselbegriff entwickelt hat (André Jolles: Einfache Formen. Legende, Sage, Mythe, Rätsel, Spruch, Kasus, Memorabile, Märchen, Witz. Tübingen ⁶1982, S. 126–149). Dass Matthäus den Begriff der Parabel dezidiert anders einsetzt als die anderen Synoptiker, zeigt Mt 13,34–35: „Das alles redete Jesus in Gleichnissen zu dem Volk, und ohne Gleichnisse redete er nichts zu ihnen (*sine parabolis non loquebatur eis*), damit erfüllt würde, was gesagt ist durch den Propheten, der da spricht (Ps 77,2 / Ps 78,2): ‚Ich will meinen Mund auftun in Gleichnissen (*aperiam in parabolis os meum*) und will aussprechen, was verborgen war vom Anfang der Welt an‘.“ Dagegen bemüht die Parallele bei Mk 4,33–34 anstelle des Psalmenzitats die Geste des Lehrers, der das Verschlüsselte auslegt und seinen Schülern erklärt.

10 Vgl. Luz: Mt–Kommentar [wie Anm. 8], S. 317.

III. Die sensuell-imaginäre Dimension des Topos bei Hartmann von Aue:
engel und unsihtic geist

Die mittelalterliche Hermeneutik des 12. Jahrhunderts hat einen Begriff
für diese Intransparenz und deren Funktion. Sie spricht von *integumentum*,
involucrum oder *velamen*, um eine Art der Darstellung (*genus demonstrationis*)
zu bezeichnen, durch die unter der Hülle einer erfundenen, ihre Kon-
struiertheit nicht verleugnenden Geschichte (*sub fabulosa narratione*) Wahr-
heit intelligibel wird (*veritatis involvens intellectum*). Die hier zugrunde
gelegte Definition aus dem *Aeneis*-Kommentar des Bernardus Silvestris
hat in der Mediävistik zu einer lang anhaltenden Kontroverse darüber ge-
führt, ob und wie die Annahme eines latenten „Zweitsinns" die weltliche
Dichtung des Mittelalters und deren Poetik geprägt habe. Geht es bei der
Erwähnung der *fabulosa narratio* um die Unterscheidung zweier Textgat-
tungen, in denen einer *veritas historica* eine *veritas philosophica* neuplatoni-
schen Zuschnitts gegenübergestellt wird, die mit mythologisch-fiktiona-
len Verhüllungen kosmologischen und ontologischen Wissens operiert
(Fritz Peter Knapp),[11] oder vielmehr um verschiedene Stufen des Ein-
dringens in den Textsinn, das von einem ersten *bilde nemen* über ein
vürbaz verstên zu den *tiefen sinnen* des Erzählten führt (Christoph Huber)?[12]
Peter von Moos hat parallel zur Interpretationslinie Hubers auf die eli-
täre Begründung integumentaler Rede bei Johannes von Salisbury hin-
gewiesen: *abdita namque placent, vilescunt cognita vulgo / qui quod scire potest,*
nullius esse putat (Verborgenes nämlich gefällt; gemeinhin Bekanntes wird
wertlos. / Was einer sofort versteht, hält er für nichtswürdig).[13] Im Kon-
text einer durch und durch rhetorisierten und dialektisierten Literatur-
praxis wird damit dem verrätselten Argument – bei einigen Autoren aus-
drücklich: dem *exemplum* und der *parabola*[14] – ein größerer, artifiziell

11 Vgl. Fritz Peter Knapp: Historie und Fiktion in der mittelalterlichen Gattungspoetik.
 Sieben Studien und ein Nachwort. Heidelberg 1997 (zur Kontroverse besonders Kap. 2:
 „*Integumentum* und *Âventiure*. Nochmals zur Literaturtheorie bei Bernardus (Silvestris?)
 und Thomasin von Zerklaere" und das „Nachwort").

12 Vgl. Christoph Huber: Höfischer Roman als Integumentum? Das Votum Thomasins
 von Zerklaere. In: Zeitschrift für deutsches Altertum 115 (1986), S. 79–100 und ders.:
 Zur mittelalterlichen Roman-Hermeneutik: Noch einmal Thomasin von Zerklaere und
 das Integumentum. In: German Narrative Literature of the Twelfth and Thirteenth
 Centuries. Studies presented to Roy Wisbey on his Sixty-fifth Birthday. Hrsg. v. Volker
 Honemann u. a. Tübingen 1994, S. 27–38.

13 Vgl. Peter von Moos: Geschichte als Topik. Das rhetorische Exemplum von der Antike
 zur Neuzeit und die *historiae* im ‚Policraticus' Johanns von Salisbury. Hildesheim u. a.
 ²1996, S. 183–187, hier S. 183).

14 Im 3. und 4. Kapitel verweist Knapp auf Engelbert von Admont (um 1250–1331) und
 auf Boccaccio: vgl. Knapp: Historie [wie Anm. 11], S. 5–99 („Mittelalterliche Erzähl-

markierter Wert zugeschrieben. In einem jüngeren Beitrag schließlich mahnt Frank Bezner an, den Begriff des *integumentum* nicht vorschnell zur Keimzelle einer einheitlichen Literatur- und Fiktionalitätstheorie zu erklären, sondern je und je nach seinem diskursiven Ort im historischen Rahmen des sich ausdifferenzierenden mittelalterlichen Wissenssystems zu fragen.[15] Was für den Topos „mit sehenden Augen blind" speziell galt, gilt mithin auch für das integumentale Darstellungsverfahren allgemein: Seine Geltung ist keine axiomatische, sondern eine axiologische, an Wertzuschreibungen in bestimmten Problemzusammenhängen gebundene.

Genau hier aber liegt das Manko der bisherigen poetikgeschichtlichen Diskussion: Während die notwendige Kontextualisierung für die mittelalterlichen Theorien des *integumentum* noch geleistet werden kann, fehlt es für die poetische Praxis an Belegen, die zeigen könnten, wie ein literarisches Artefakt unter den Bedingungen einer die Evidenz unter- beziehungsweise überschreitenden Hermeneutik die Erkenntnis der Wahrheit (*veritatis intellectus*) bewerkstelligt. Mit Blick auf die Lehrdichtung Thomasins von Zerklaere, der im *Welschen Gast* über den erzieherischen Nutzen der Lektüre von *âventiuren* als in *lüge* gekleideter *lêre* nachdenkt, hat Christoph Huber diesen Mangel benannt: „Wie also stellt sich Thomasin die Gewinnung moralphilosophischer Wahrheit aus den Romanen vor? Leider zeigt er das an keinem Beispiel."[16] Hubers Hinweis auf die von Thomasin in sein Lehrgedicht eingestreuten Fabeln und *bîspel* deutet allerdings darauf hin, dass nach Formen paradoxiefreier Didaxe gesucht wird, die sich dem Publikum entweder über nachahmenswerte Handlungsmodelle oder punktuelle Entschlüsselungstechniken (wie die Allegorese) mitteilen sollen. Vor dem Hintergrund der neutestamentlichen Parabel-Reflexion wäre der Begriff des *integumentum* jedoch anders zu befragen: nicht nach seiner Allgemeinverständlichkeit, sondern nach seinem Distinktionswert; nicht nach den verhüllten Inhalten, die sich durch „sinnentnehmendes" Textverstehen erschlössen, sondern nach den formalen Möglichkeiten des Verhüllens und den darunter sich öffnenden Spielräumen von Ambivalenz und Paradoxie:

– sowohl auf der Seite der weltlichen Dichtung, die als parabolisch konzipierte in der Lage sein müsste, spirituelle Signifikanz herzustellen und auf nicht unmittelbar religiöse Materien zu übertragen

gattungen im Lichte scholastischer Poetik") und S. 101–120 („Historie und Fiktion in der spätscholastischen und frühhumanistischen Poetik").

15 Vgl. Frank Bezner: *Latet Omne Verum?* Mittelalterliche ‚Literatur'-Theorie interpretieren. In: Text und Kultur. Mittelalterliche Literatur 1150–1450. Hrsg. von Ursula Peters. Stuttgart/Weimar 2001, S. 575–611.

16 Vgl. Huber: Roman-Hermeneutik [wie Anm. 12], S. 34.

– als auch auf der Seite des geistlichen Sinns, der sich bis zur Verwechselbarkeit seinem weltlichen Gewand anähneln müsste und so eine Entleerung des Wortes, die *kenosis* des göttlichen *logos*, ins Kalkül zu ziehen hätte.

Im Sinne so verstandener Zweiwertigkeit des Bedeutens erschiene letztlich die Differenz zwischen „geistlicher" und „weltlicher" Literatur als Kriterium zur Unterscheidung religiöser von diskursiven Bewusstseinsinhalten hinfällig. Es bliebe stattdessen eine einzige parabolische Erzählweise übrig, der wie die Gleichnisse Jesu simultan die Hyperbel und die Ellipse der Wahrheit zu kommunizieren hätte: für Sehende wie für sehend Blinde.

Hartmanns *Iwein*[17] spielt mit seinem ersten Rückgriff auf die *caeca speculatio* diese Ambivalenz zunächst auf der Ebene des Sensuell-Imaginären aus: in der paradoxen Gestalt versinnlichter Intransparenz. Wie wird diese Paradoxie in Erzählung umgesetzt und den Lesern oder Hörern vor Augen geführt? Nachdem Iwein dem Brunnenritter Ascalon im Zweikampf schwerste Verletzungen zugefügt hat, verfolgt er den Fliehenden *âne zuht*, weil er befürchtet, dass ihm ein Sieg ohne Publikum und Beweiszeichen keinen Ehrgewinn einbringe. Im selben Augenblick, in dem der Verfolger seinen tödlichen Treffer setzt, gerät er in eine Falle. Während Ascalon die Fallgatter des Burgtores noch mit letzter Kraft passiert, bleibt Iwein zwischen beiden gefangen. Nur seine vorgestreckte Haltung verhindert, dass das hintere *slegetor* ihn in gleicher Weise zerschmettert wie sein Pferd, dessen Körper glatt entzweigeschnitten wird, so dass der Hinterleib des Tieres außen vor der Burg bleibt, der Vorderleib mitsamt dem Reiter aber im Inneren des Burgtores verschwindet. Die Körperhälften markieren so die Spaltung, der Leib des *einen* Tieres zugleich die Kontinuität des narrativen Realitätskonzepts: Es umfasst eine Außenwelt, in die der Kadaver noch hineinragt und auf die Anwesenheit des Mörders von Ascalon hinweist, und einen Innenraum, der alle Züge eines Imaginationsraumes trägt, innerhalb dessen der gefangene Ritter der Realität innerer Bilder begegnet.

Um diese Architektur der Imagination zu beschreiben, setzt die Erzählung auf die Beeinflussbarkeit der inneren, tiefen Sinne durch Magie und Minne. Die Voraussetzungen dafür liegen in den Merkmalen des Bauwerks, von dem es heißt: *swer darinne wesen solde / âne vorhtlîche swære, / den dûhtez vreudebære* (V. 1142–1144). Seine Ausstattung ähnelt dem Interieur, das in mittelalterlicher Epik auch sonst architektonischen Allegorien von

17 Ich zitiere nach: Iwein. Eine Erzählung von Hartmann von Aue. Hrsg. von G. F. Beneke u. K. Lachmann. Neu bearb. von Ludwig Wolf. Bd. 1: Text. Berlin ⁹1968. Die Übersetzungen stammen hier und im Folgenden aus Max Wehrlis zweisprachiger Ausgabe (Zürich 1988).

Wahrnehmungsapparaten zugeschrieben wird: Es ist eine hermetisch ge-schlossene Kammer, *hôch vest unde wît* (V. 1140), d. h.: geräumig wie ein Saal, dabei tür- und fensterlos, also ohne externe Lichtquelle. Seine Dunkel-heit wird durch goldene Ausmalung überhöht (*gemâlet gar von golde*, V. 1141), so dass von der Schwärze der Kammer ein Glanz ausgeht, wie er – nach dem Verständnis mittelalterlicher Hirnphysiologie – zur Beleuchtung der Traumbilder und anderer *imagines interiores* benötigt wird.[18]

Dass es tatsächlich um die Innerlichkeit des Wahrnehmungsprozesses geht, zeigt die fortgesetzte Erzählung: Kaum war die Rede davon, dass Iwein *venster noch tür / dâ er ûz möhte* (V. 1146 f.) finden könne, öffnet sich wie aus dem Nichts ein *türlîn* (V. 1151), durch das *eine rîterliche maget* (V. 1153) auf ihn zukommt. Es ist Lûnete, die Beraterin der Königin des Brun-nenreiches und Ascalon-Witwe Laudine. Sie unterstützt Iwein, indem sie für ihn mittels Magie und Minne Visualität manipuliert. Zum einen überreicht sie ihm einen Ring mit einem Edelstein, der seinen Träger unsichtbar macht. Auf diese Weise kann sich Iwein vor den Häschern Ascalons retten, die bald nach der Übergabe in die Kammer eindringen, weil sie als untrügliche Anzeichen der Nähe des Mörders vor dem Tor die eine Hälfte des Pferdes, *innerhalp der tür* aber dessen andere Hälfte *von mitteme satele hin vür* entdeckt haben. Ihr Zornausbruch über die vergebliche Suche bildet den Kontext für die erste Zitation des *caeca speculatio*-Topos:

sî sprâchen: „warst der man komen,	Sie sprachen: „Wohin ist der Mann gekommen,
ode wer hât uns benomen	oder wer hat uns geraubt
diu ougen und die sinne?	die Augen und den Verstand?
er ist benamen hinne:	Er ist bestimmt hier drin:
wir sîn mit gesehenden ougen blint.	wir sind mit sehenden Augen blind.
ez sehent wol alle die hinne sint:	Es sehen doch alle, die hier sind:
ezn wær dan clene als ein mûs,	wär es nicht klein wie eine Maus,
unz daz beslozzen wær diz hûs,	es könnte nichts Lebendes entrinnen,
sone möht niht lebendez drûz komen:	solang dieses Haus geschlossen ist.

18 Vgl. zu derartigen Architekturen und ihrer literarischen Funktion meine Aufsätze: Cerebrale Räume. Internalisierte Topographie in Literatur und Kartographie des 12./13. Jahrhunderts (Hereford-Karte, ‚Straßburger Alexander'). Erscheint in: Topographien der Literatur. Deutsche Literatur im transnationalen Kontext. Germanistisches Symposion der DFG, Schloß Blankensee 5.–8.10.2004. Hrsg. von Hartmut Böhme. Stuttgart 2005 sowie Wîsheit. Grabungen in einem Wortfeld zwischen Poesie und Wissen. Erscheint in: Im Wortfeld des Textes. Worthistorische Beiträge zu den Bezeichnungen von Rede und Schrift im Mittelalter. Hrsg. von Gerd Dicke, Manfred Eikelmann u. Burkhard Hasebrink, Berlin 2005. Zur Wahrnehmungstheorie des Mittelalters im Allgemeinen vgl. David C. Lindberg, Auge und Licht im Mittelalter. Die Entwicklung der Optik von Alkindi bis Kepler. Übers. von Matthias Althoff. Frankfurt a. M. 1987 sowie Michael Camille: Before the Gaze. The Internal Senses and Late Medieval Practices of Seeing. In: Visuality before and beyond the Renaissance. Seeing as others saw. Edited by Robert S. Nelson. Cambridge 2000, S. 197–223.

wie ist uns dirre man benomen?	Wie ist uns dieser Mann entführt worden?
swie lange er sich doch vriste	Wie lang er sich auch retten mag
mit sînem zouberliste,	mit seiner Zauberkunst,
wir vinden in noch hiute.	wir finden ihn heute noch.
suochent, guote liute,	Sucht, wackere Leute,
in winkeln und under benken.	in Winkeln und unter Bänken
erne mac des niht entwenken	er kommt nicht darum herum,
erne müeze her vür."	er muß heraus."[19]

(V. 1273–1289)

Dass Iweins Unsichtbarkeit auf *zouberlist* zurückzuführen sei, ist eine treffende Diagnose dessen, was in dieser Szene geschieht. Denn keineswegs entstofflicht oder entrückt der Edelstein Lûnetes den Körper Iweins, als wäre er ganz von der Bildfläche verschwunden, vielmehr beeinflusst seine Kraft in umgekehrter Richtung das Wahrnehmungsvermögen der Häscher: Sie sehen nicht und hören nicht, was gleichwohl unmittelbar vor ihren Augen und Ohren gegenwärtig ist. Diese Suggestion des Nicht-Erkennens wird wenig später noch einmal durch die so genannte Bahrprobe bestätigt. Nach dem Grundsatz, dass die Wunden eines Getöteten wieder aufbrechen, sobald sein Mörder anwesend ist, beginnt der Leichnam Ascalons zu bluten, als seine Bahre am Burgtor vorbei in den Palas getragen wird. Als daraufhin eine zweite Suchaktion gestartet wird und auch sie misslingt, wiederholt die Witwe den nunmehr sicheren Befund: *er ist zewâre hinne / und hât uns der sinne / mit zouber âne getân* (V. 1367–1369). Außerdem fügt sie ihr eigenes Urteil über den Tod Ascalons hinzu: *der im den lîp hât genomen, / daz ist ein unsihtic geist* (V. 1390 f.). Mit anderen Worten: Der Zauberer bedient sich eines Operators, der für die Sinne im Dunkeln bleibt und dennoch präsent ist. Dieser unsichtbar wirkende Dämon lässt in den Apparat der inneren Verbildlichung nur Bilder ein, die die Wahrheit aussparen, indem sie den gesuchten Täter invisibilisieren. Voller Zorn spricht Laudine die Verantwortung für die Intransparenz der gegenwärtigen Situation und für den *vil wunderlîchen* Tod ihres Gatten (V. 1383) dem Willen und der Providenz Gottes zu. Ausdrücklich handelt es sich also bei der Sinnesmanipulation zwischen den *slegetoren* nicht um eine teuflische Machination, wie noch die Häscher glauben, die in V. 1272 *got noch den tiuvel loben* (sprich: in Gottes *und* des Teufels Namen lästerlich fluchen), sondern um ein Problem des Wirkens Gottes, angesiedelt auf der medialen Ebene der Imagination.

Während Laudines Wahrnehmung sehend blind von Gottes Wirken nur erkennt, dass ein *unsihtic geist* ihre Sinne unterläuft und Ellipsen der Wahrheit produziert, bewegt sich Iweins Imagination auf der hyperbolischen Bahn. Auch sie lässt also das Normalmaß hinter sich, weil eine der Magie verwandte Kraft sie antreibt, die Grenzen der dunklen Kammer

19 Zitiert nach Wehrlis Übersetzung [wie Anm. 17] mit Umstellungen.

zu überschreiten: die *minne*. Die andere Gabe, die Lûnete dem Gefange-
nen bereitet, besteht im Erfüllen eines Wunsches: Als Iwein Zeuge des
Begräbniszuges wird und die Witwe Laudine zum ersten Mal sieht und
hört, nimmt das Bild ihrer Trauerposen und Klagegebärden seine inne-
ren Sinne vollkommen in Beschlag:

swâ ir der lîp blôzer schein,	Wo sie sich unbedeckt zeigte,
da ersach sî der her Îwein:	da gingen dem Herrn Iwein die Augen auf:
dâ was ir hâr und ir lîch	ihr Haar und ihre Gestalt
sô gar dem wunsche gelîch,	waren so wunderbar,
daz im ir minne	daß ihm die Liebe zu ihr
verkêrten die sinne,	den Sinn benahm,
daz er sîn selbes vergaz	daß er sich selbst ganz vergaß.

(V. 1332–1337)

Die Wirkung des erotischen Phantasmas, das sich in Iweins innerem
Sinn festsetzt, ist so groß, dass er nur noch das eine Ziel hat: Laudine zu
sehen. Deshalb öffnet Lûnete *nâch sîner bête / ein venster ob im* (V. 1449 f.),
das wiederum aus dem Nichts zu kommen scheint und sich insofern
wiederum nicht auf eine Außenwelt, sondern auf eine innerste Realität
hin auftut. Was Iwein erblickt, ist daher nichts anderes als die *imago*, die
seine eigene *minne* produziert, begleitet von entsprechenden Symptomen
aussetzender Rationalität, wie sie typisch für die pathologischen Fälle des
amor heroicus ist.[20] Mit Mühe gelingt es Lûnete, ihren Schützling davon ab-
zuhalten, aus seiner Verborgenheit auszubrechen, um das geliebte Bild
seiner Todfeindin zu umarmen: Um des Erhalts seines Lebens und sei-
ner *minne* willen muss ihm Laudine unerreichbar bleiben. Die Erzählung
kommentiert Iweins Wahn mit der Nüchternheit einer medizinischen
Diagnose und mit Sinn für ausgleichende Gerechtigkeit:

Vrou Minne nam die obern hant,	Frau Minne gewann die Oberhand,
daz sî in vienc unde bant.	sie nahm ihn gefangen und band ihn.
si bestuont in mit überkraft,	Sie überfiel ihn mit Macht,
und twanc in des ir meisterschaft	und ihre Herrschaft zwang ihn,
daz e herzeminne	herzliche Liebe
truoc sîner vîendinne,	zu seiner Feindin zu hegen,
diu im ze tôde was gehaz.	die ihn auf den Tod haßte.
ouch wart diu vrouwe an im baz	Damit wurde die Dame an ihm besser
gerochen danne ir wære kunt:	gerächt, als sie es wußte:
wan er was tœtlichen wunt.	er war tödlich verwundet.
die wunden sluoc der Minnen hant.	Diese Wunde hatte die Hand der Liebe geschlagen.

(V. 1537–1547)

20 Vgl. zu diesem wahrnehmungstheoretischen und medizinhistorischen Thema Ioan P.
Culianu: Eros und Magie in der Renaissance. Mit einem Geleitwort von Mircea Eliade.
Aus d. Franz. von Ferdinand Leopold. Frankfurt a. M./Leipzig 2001.

Iwein aber erkennt schließlich seine Lage und urteilt über das, was ihm vor Augen steht – nicht anders als zuvor Laudine –, mit ausdrücklichem Bezug auf Gott:

zewâre got der hât geleit	Wirklich, Gott hat
sîne kunst und sîne kraft,	seine Kunst und seine Macht,
sînen vlîz und sîne meisterschaft,	seinen Fleiß und seine Meisterschaft
an diesen lobelîchen lîp:	auf dieses preiswerte Wesen verwendet:
ez ist ein engel und niht ein wîp.	es ist ein Engel und keine Frau.

(V. 1686–1690)

War für Laudine ein *unsihtic geist* soviel wie eine von Gott geschickte unfassbare Präsenz, die sich weder sehen noch hören ließ und dennoch dämonisch in Leben und Wahrnehmung eingriff, so stellt sich für Iwein das Phänomen der Erkenntnis von der umgekehrten Seite her dar: Ein perfektes Geschöpf Gottes, das sich hören und sehen lässt, trotz seiner Anziehungskraft aber wie ein Phantasma unerreichbar absent bleibt, nennt er *engel*. Damit ist die Amplitude der Verwendung des Topos *mit sehenden ougen blint* im Bereich des Imaginären vollständig ausgemessen: Der Wille und die Wahrheit Gottes stellen sich dar in einer Spannweite zwischen Dämonie und Engelsvision. Die eine operiert magisch unterhalb der Schwelle der Sichtbarkeit, die andere überschreitet, von *minne* geleitet, die Körperlichkeit alles Sichtbaren auf die Schau des göttlichen Wesens hin. Beide Bereiche werden in Hartmanns *slegetor*-Episode als die zwei Seiten eines magisch-erotischen Komplexes aufeinander bezogen. Sie bilden eine Gleichnisstruktur, wie sie die Konstruktion parabolischer Rede im Sinne des Sämann-Gleichnisses erwarten lässt: Laudines Trauer um Ascalon und der Verlust ihrer Unangreifbarkeit im Brunnenreich, die beide auf den Entzug und Ausfall von Sinnesleistungen durch den *unsichtigen geist* zurückzuführen sind, kurz: ihr Sehend-Blindsein, ist die Voraussetzung dafür, dass Iwein die Augen aufgehen. Er nimmt in Laudine das Bild der göttlichen *meisterschaft* und *kunst* wahr: die *imago* einer vollendeten Schöpfung.

IV. Die rational-spirituelle Dimension des Topos bei Hartmann von Aue:
tumbe rede vs. mysteria regni caelorum

Zwischen *engel* und *unsihtic geist* bewegen sich die wahrnehmungstheoretischen Implikationen des Topos *mit gesehenden ougen blint*. Sein rationaler Gehalt und darüber hinaus sein *intellectus*, der zu den Geheimnissen des Himmelsreichs führt, werden im Kontext der zweiten Zitation inszeniert. Es ist verblüffend nachzuvollziehen, wie nahe diese Wiederholung an

das Gleichnis von den viererlei Äckern herangeführt und so zu einer
Schlüsselszene integumentalen Erzählens *in parabolis* ausgebaut wird.
Das engere Umfeld des Zitates ist selbst ein Gleichnis, das der Er-
zähler einführt, um die Paradoxie des Zweikampfs um Leben und Tod
zwischen den Freunden Iwein und Gawein verständlich zu machen.
Beide treffen in einem Ordal aufeinander, durch das zwei Schwestern ein
Gottesurteil darüber erwirken möchten, ob der älteren allein das väterli-
che Erbe zusteht oder nicht. Zur Entscheidung treten die Ritter *incognito*
gegeneinander an, so dass keiner den anderen erkennt. Was auf der Ebe-
ne der Handlung als fataler Zufall erscheint und nach der Logik des im
Roman verhandelten Ehrproblems die latente Rivalität zwischen den
Freunden zum Austrag bringt,[21] wird durch das Gleichnis auf die Ebene
affektiver Wertbesetzungen verlagert und in eine Art psychischer Topik
übersetzt. Sie fügt der Beschreibung der einzelnen Kampfphasen – erst
ze orse, dann *zu vuoze* (V. 6993) bis zur mittäglichen Kampfpause und der
völligen Erschöpfung der Ritter bei Einbruch der Nacht – einen allegori-
schen Schauplatz hinzu:

Ez dunket die andern unde mich	Es scheint mir und anderen
vil lîhte unmügelich	recht unmöglich,
daz iemer minne unde haz	daß Liebe und Haß
alsô besitzen ein vaz	so in einem Gefäß sitzen,
daz minne bî hazze	daß Liebe beim Haß
belîbe in einem vazze.	im selben Gefäß bleibt.
ob minne unde haz	Wenn Liebe und Haß
nie mê besâzen ein vaz,	sonst nie im selben Gefäß saßen,
doch wonte in disem vazze	so wohnte doch in diesem Gefäß
minne bî hazze	Liebe bei Haß,
alsô daz minne noch haz	so daß weder Liebe noch Haß
gerûmden gâhes daz vaz.	das Gefäß eilends verließen.

(V. 7015–7026)

Freilich meldet sich sogleich ein Interlokutor zu Wort, der gerade ange-
sichts der logischen Unmöglichkeit einer Koexistenz von *haz* und *minne*
in ein und demselben engen Raum eine Korrektur der Parabel einfordert:

Ich wæne, vriunt Hartman,	Ich glaube, mein Freund Hartmann,
dû missedenkest dar an.	du denkst hier falsch.
war umbe sprichestû daz	Wieso behauptest du,
daz beide minne unde haz	daß Liebe und Haß
ensament bûwen ein vaz?	zusammen ein Gefäß bewohnen?

21 Vgl. zur Dilemmatik des Ehrgewinns meinen Aufsatz: Gegenwart und Intensität. Nar-
 rative Zeitform und implizites Realitätskonzept im *Iwein* Hartmanns von Aue. In: Zu-
 kunft der Literatur – Literatur der Zukunft. Gegenwartsliteratur und Literaturwissen-
 schaft. Hrsg. von Reto Sorg, Adrian Mettauer und Wolfgang Proß. München 2003,
 S. 123–138.

wan bedenkestû dich baz?	Was überlegst du es dir nicht besser?
ez ist minne und hazze	Es ist für Liebe und Haß
zenge in einem vazze,	zu eng in einem Gefäß.
wan swâ der haz wirt innen	Denn wo immer der Haß
ernestlîcher minnen,	ernstliche Liebe wahrnimmt,
dâ rûmet der haz	da räumt der Haß
vroun Minnen daz vaz:	das Gefäß für Frau Liebe.
swâ abe gehûset der haz,	Wo immer aber der Haß zu Hause ist,
dâ wirt diu minne laz.	da ermattet die Liebe.

(V. 7027–7040)

Daraufhin baut der Erzähler sein Gleichnis um, indem er zwischen *minne* und *haz* ein drittes Element einfügt, eine mittlere Wand von undurchdringlicher Intransparenz:

Nû wil ich iu bescheiden daz,	Nun will ich Euch erklären,
wie herzeminne und bitter haz	wie herzliche Liebe und bitterer Haß
ein vil engez vaz besaz.	ein sehr enges Gefäß bewohnen konnten.
ir herze ist ein gnuoc engez vaz:	Ihr Herz ist allerdings ein sehr enges Gefäß,
dâ wonte ensament inne	da wohnten Haß und Liebe
haz unde minne.	beisammen darin.
sî hât aber underslagen	Aber eine Scheidewand hat sie,
ein want, als ich iu wil sagen,	wie ich Euch berichten will, getrennt,
daz haz der minne niene weiz.	so daß der Haß von der Liebe nichts weiß.
sî tæte im anders alsô heiz	Sie würde ihm sonst so heiß machen,
daz nâch schanden der haz	daß der Haß in Schande
müeze rûmen daz vaz;	das Gefäß räumen müßte.
und rûmetz doch vroun Minnen,	Und er räumt es auch für Frau Liebe,
wirt er ir bî im innen.	wenn er sie bei sich spürt.

(V. 7041–7054)

Das neue Element wird im Anschluss gedeutet: Die Wand stehe für die *unkünde*, die Unkenntnis und Unkenntlichkeit, die von keinem der beiden Kämpfer aus eigenem Antrieb aufgehoben werden kann. Als derart Unverständigen droht ihnen das Schicksal derer, die nach Mt 13 von jeder Erkenntnis des Wahren ausgeschlossen sind: Sie werden auch das Wenige, was sie besitzen, am Ende der tödlichen Entscheidung verloren haben – entweder ihr Leben oder ihr Lebensglück. Denn sie sind *mit sehenden ougen blint*:

Diu unkünde was diu want	Die Unkenntnis war die Wand,
diu ir herze underbant,	die ihr Herz unterteilte,
daz sî gevriunt von herzen sint,	so daß sie Freunde von Herzen sind,
und machets mit sehenden ougen blint.	und sie macht sie doch blind mit sehenden Augen.
sî wil daz ein geselle den anderen velle:	Sie will, daß ein Freund den andern töte,
und swennern überwindet	und wenn er ihn besiegt
und dâ nâch bevindet	und nachher erfährt,
wen er hâ überwunden,	wen er überwunden hat,
sone mac er von den stunden	so kann er von Stund an

niemer mêre werden vrô.	nie mehr fröhlich sein.
der Wunsch vluochet im alsô:	Sein Glück wird ihm also zum Fluch,
im gebrist des leides niht,	ihm mangelt es nicht an Leid,
swenn im daz liebest geschiht.	auch wenn ihm das Liebste geschieht.
wan sweder ir den sige kôs,	Denn welcher von ihnen auch den Sieg gewänne,
der wart mit sige sigelôs.	der würde mit dem Sieg besiegt.
in hât unsælec getân	Ihn hat unglücklich gemacht
aller sîner sælden wân:	der Wahn seines ganzen Glücks:
er hazzet daz er minnet,	er haßt, was er liebt,
und verliuset sô er gewinnet.	und verliert, wenn er gewinnt.

(V. 7055–7074)

Die sorgfältige Erweiterung des Gleichnisses, durch die das Moment der *unkünde* fokussiert wird, geht in die weitere Schilderung des Kampfgeschehens ein. Vorderhand steht es damit im Zeichen einer Ökonomie des Verkennens und des Verlustes. Doch gerade die Rückübersetzung des opaken Mediums in den Rahmen der erzählten Handlung ermöglicht es den Kämpfern, von der Seite der Ellipse, sprich: der mangelnden Einsicht in die Situation, auf die Seite der Hyperbel, der vollen Erkenntnis der Wahrheit, hinüberzuwechseln. Die Dimension der Intransparenz wird zu diesem Zweck in den Ablauf des Gerichtskampfes integriert, indem zur Topik des Konflikts der Aspekt der Zeit hinzutritt: Iwein und Gawein kämpfen als absolut gleichwertige Gegner miteinander, *unz daz diu naht ane gienc / und ez diu vinster undervienc.* (V. 7347 f.) *Sus schiet sî beide diu naht* (V. 7349), ohne dass eine Entscheidung zugunsten einer der Parteien gefallen wäre. Im Schutze der Nacht aber ergibt sich außerhalb der Blickweite des Gerichtskampf-Publikums für beide die Gelegenheit zur *wechselmære* (V. 7376). Zu Beginn des Gesprächs setzt Iwein die Schwelle zwischen Tag und Nacht analog zum Verhältnis *minne – haz* und leitet so einen folgenschweren Wechsel der Wertungen ein:

Ich minnet ie von mîner maht	Ich liebte immer aus ganzem Vermögen
den liehten tac vür die naht:	den hellen Tag, nicht die Nacht.
dâ lac vil mîner vreuden an,	Daran lag alle meine Freude,
und vreut noch ir unde man.	und immer noch ist es die Freude von jedermann.
der tac ist vrœlich unde clar,	Der Tag ist fröhlich und klar,
diu naht trüebe unde swâr,	die Nacht trüb und drückend,
wand sî diu herze trüebet.	denn sie macht die Herzen betrübt.
sô der tac üebet	Wenn der Tag
manheit unde wâfen,	Tapferkeit und Waffen weckt,
sô wil diu naht slâfen.	so will die Nacht schlafen.
ich minnet unz an dise vrist	Ich habe bis heute
den tac vür allez dazder ist:	den Tag über alles geliebt, was es gibt:
deiswâr, edel rîter guot,	Nun aber, edler, tapferer Ritter,
nû habet ir den selben muot	habt ihr wahrhaftig diese Meinung
vil gar an mir verkêret.	bei mir ganz und gar verändert.
der tac sî gunêret:	Der Tag sei geschmäht,
ich haz in iemer mêre,	ich hasse ihn für immer,

wand er mir alle mîn êre
vil nâch hæte benomen.
diu naht sî gote willekomen:
sol ich mit êren alten
daz hât sî mir behalten.

denn er hätte mich beinahe
um alle Ehre gebracht.
Die Nacht sei bei Gott willkommen!
Soll ich in Ehren alt werden,
so hat sie mir das ermöglicht.

(V. 7381–7402)

Verkehrt wird im Zuge dieser Rede das Verhältnis, das *tac* mit *minne*, *naht* mit *haz* assoziierte. Indem die Affektbesetzungen gegeneinander ausgetauscht werden, erscheint der Tag als transparentes Medium einer falschen Evidenz, die Freunde zu Todfeinden macht. Die Nacht dagegen erweist sich als Medium einer gottgewollten, ja gottgesandten Intransparenz, durch die sich unter Ausschluss der Umstehenden die *minne* zwischen beiden Rittern zuallererst herausstellen kann. Das Opake wird mit einem Mal zur Form der Erkenntnis einer durch die Sichtbarkeit des Antagonismus verstellten Wahrheit. So wandelt ein chiastischer Austausch von Attributen die zuvor *mit sehenden ougen* Blinden in solche, die *mit blinden ougen* sehend geworden sind. In ihrem dunklen Glanz hat die *unkünde* sich in ein wechselseitiges Erkennen aufgelöst, so dass sich die *want* heben kann und der *haz* der *minne* weichen muss. Zugleich senkt sich als integumentale Hülle die Nacht über die zwischen den Freunden offenbar gewordene Wahrheit, deren *revelatio* exklusiv und *gote willekomen* einen Akt der Spiritualisierung von Freundschaft ins Werk setzt.[22]

Das *integumentum* konstituiert sich in dieser verdeckten Szene also durch eine Verschiebung der Differenz. Die inhaltliche Unterscheidung, die *minne* wie eine Mauer vertikal von *haz* trennte, wird aufgehoben und transformiert in eine horizontale Schranke der Einsicht, die zwischen den Teilen des Publikums, der Umstehenden wie der Leser oder Hörer, differenziert: nach den einen, die Anagnorisis und Dialog als bloße Handlung begreifen, und den anderen, die sie als spirituelles Geschehen verstehen können.

Dieser plötzliche Umschlag, der Verworfene in Auserwählte verwandelt, hat Konsequenzen für die Ebene der Urteilsfindung, da der Wille Gottes sich nach dem Abbruch des Kampfes nicht mehr im Tod eines

22 Für die diskursive Anbindung der Anagnorisis zwischen Iwein und Gawein ist dieser Zug signifikant. Er schließt an die christliche Umschrift des antiken Freundschaftsdiskurses (vor allem Ciceros *Laelius. De amicitia*), etwa durch Aelred von Rievaulx (*De spirituali amicitia*) im 12. Jh., an und kann darüber hinaus auf Reflexionen des Augustinus zurückgreifen, der z. B. in seinen *Soliloquia* Freundschaft als mögliches Modell für die Erkenntnis Gottes und der Seele erwägt. Verfolgen lässt sich eine solche theologische Engführung von Gotteserkenntnis und der *summa consensio* unter Freunden bis ins Alte Testament; vgl. Ex 33,11: *Loquebatur autem Dominus ad Moysen facie ad faciem, sicut solet loqui homo ad amicum suum* („Der Herr und Mose redeten miteinander Auge in Auge, wie ein Mensch zu seinem Freunde spricht.“).

der Kämpfer manifestieren kann. Schon während des Gefechts hatte Artus versucht, die verfeindeten Schwestern dazu zu bringen, ihren jeweiligen Ritter aus der Verantwortung für das Gottesurteil zu entlassen und zu einem gütlichen Vergleich zu kommen. Dabei zeigte sich, dass die jüngere, um Iwein zu retten, durchaus zur Rücknahme ihres Anspruches bereit gewesen wäre, hätte nicht die ältere insistiert und sich schon dadurch ins Unrecht gesetzt. Nach dem unentschiedenen Abbruch des Kampfes greift Artus nun auf der Grundlage dieses salomonischen Urteils zu einer weiteren List:

er sprach: „wâ ist nû diu maget	Er sagte: „Wo ist nun das Mädchen,
diu ir swester hât versaget	das seiner Schwester versagt hat
niuwan durch ir übermuot	aus bloßem Hochmut
ir erbteil unt daz guot	ihr Erbteil und das Gut,
daz in ir vater beiden lie?"	das ihr Vater ihnen beiden hinterließ?"
dô sprach sî gâhes: „ich bin hie."	Da sagte sie eilig: „Ich bin hier."
dô sî sich alsus versprach	Da sie sich so verredet
un unrehtes selbe jach,	und selber des Unrechts beschuldigt hatte,
des wart Artûs der künec vrô:	war der König Artus zufrieden.
ze geziuge zôch ers alle dô.	Er nahm sie alle zu Zeugen.

(V. 7655–7664)

Die ältere Schwester reagiert nach dem Handlungsmuster, das die Figur insgesamt als von *übermuot* getriebene charakterisiert. Sie muss mit ihrer Antwort unter allen Umständen die Erste sein und spricht, noch bevor sie die Frage des Artus überhaupt verstanden hat. So kommt es, dass eine übereilte, unbedachte Rede vor Zeugen die Frage nach Recht und Unrecht entscheidet und damit ein Versprecher den ganzen gewaltgeladenen, beinahe fatal verlaufenen *casus* aufzulösen scheint. Zugleich mit dieser Entleerung des Wortes von Bewusstsein und Intentionalität vollzieht die sprachliche Fehlleistung der Frau aber einen Akt, der die unwillkürliche Personenrede überschreitet. Es ist, als sollte das *ich bin hie* auf die entsprechende Formel der Prophetenberufung durch Gott anspielen. Durch die Antwort wird Artus jedenfalls die Position und Repräsentanz des richtenden Gottes zugesprochen, an dessen Stelle der König nun das Urteil verkündet:

er sprach: „vrouwe, ir hânt verjehen.	Er sprach: „Herrin, Ihr habt gestanden.
daz ist vor sô vil diet geschehen	Es ist vor so viel Leuten geschehen,
daz irs niht wider muget komen:	daß Ihr es nicht zurückziehen könnt.
und daz ir ir habet genomen,	Und was Ihr ihr genommen habt,
daz müezet ir ir wider geben,	müßt Ihr ihr zurückgeben,
welt ir nâch gerihte leben."	wenn Ihr dem Urteil nachleben wollt."

(V. 7665–7671)

Die Replik der älteren Schwester rückt unter diesem emphatisch-hyperbolischen Aspekt in den Zusammenhang der Reflexion des Sprechens *in parabolis*:

„Nein, herre," sprach sî, „durch got.	„Nein, Herr," sagte sie, „bei Gott.
ez stât ûf iuwer gebot	Es stehen zwar
beide guot unde lîp.	Gut und Leben zu Eurer Verfügung.
jâ gesprichet lîhte ein wîp	Aber eine Frau sagt doch leicht etwas,
des sî niht sprechen solde.	das sie nicht hätte sagen sollen.
swer daz rechen wolde	Wer alles bestrafen wollte,
daz wir wîp gesprechen,	was wir Frauen reden,
der müese vil gerechen.	der müßte viel bestrafen.
wir wîp bedurfen alle tage	Wir Frauen sind doch täglich darauf angewiesen,
daz man uns tumbe rede vertrage;	daß man uns törichtes Reden nachsehe.
wand sî under wîlen ist	Denn dieses ist bisweilen
herte und doch ân argen list,	grob und doch ohne Arglist,
geværlich und doch âne haz:	parteiisch und doch ohne Haß:
wan wirne kunnen leider baz.	wir verstehen es leider nicht besser.
swie ich mit worten habe gevarn,	Wie immer ich mich mit Worten gehen ließ,
sô sult ir iuwer reht bewarn,	sollt Ihr doch beim Recht bleiben
daz ir mir iht gewalt tuot."	und mir keine Gewalt antun."

(V. 7672–7687)

In der Bestimmung der *tumben rede* kommt das Prinzip des *integumentum* als Form religiöser Kommunikation (nicht aber als Verschlüsselung dogmatischer Inhalte) zur Geltung. Wenn es heißt, die *rede* der Sprecherin sage ohne deren Bewusstsein, was *sî niht sprechen solde*, dann verweist dies einerseits darauf, dass menschliche Rede in keiner Weise geeignet ist, der Wahrheit, geschweige denn den Geheimnissen des Himmelreichs gerecht zu werden. Sie ist blind gegenüber der Transzendenz (*herte*), verfänglich und instrumentell (*geværlich*). Andererseits artikulieren sich sowohl in Listfrage und Urteilsspruch des Artus als auch im „Hier bin ich" der älteren Schwester die *mysteria regni caelorum*: das *geriht* Gottes, das allein die herrschende *gewalt* durchbrechen kann. Dies also wäre die Amplitude des rational-spirituellen Toposgebrauchs: Sie erstreckt sich in der integumentalen Form des *Iwein*-Romans von der *tumben rede* bis zu den *mysteria regni caelorum*, von denen es bei Matthäus hieß, Jesus teile sie *in parabolis* ausschließlich denjenigen mit, denen es gegeben sei, sie zu verstehen.

V. Die ‚significatio' der Sämann-Parabel im höfischen Roman:
 Der Name der Schwestern

Zwei Formen der wahren Gotteserkenntnis *sub fabulosa narratione* sind im Kontext der zweiten Zitation des Topos *mit sehenden ougen blint* gestaltet:

– Auf der Basis der Unterscheidung *minne* vs. *haʒ* ist es das Modell der spirituellen Freundschaft zwischen Iwein und Gawein.
– Im Hinblick auf die beiden Schwestern ist es das Prinzip der *tumben rede*, die sich selbst durch den Mund der älteren Schwester der Differenz *reht* vs. *gewalt* unterstellt (V. 7686 f.).

Zur Parabel im Sinne des Matthäus-Evangeliums wird der erste Fall, indem die Freundschaft offenbar wird unter den Bedingungen der *unkünde*, sprich: einer Hermeneutik der Intransparenz, die in Anlehnung an den Topos Sehende von Sehend-Blinden trennt. Der zweite Fall stellt seinen Bezug zur neutestamentlichen Reflexionsfolie anders her: durch eine versteckte Form der *significatio* in der *beʒeichenunge* der Schwestern. Weit vor den Begebenheiten des Gerichtskampfes werden sie eingeführt als die Töchter eines jüngst verstorbenen Grafen:

Do begunde der tôt in den tagen	Da hatte gerade in diesen Tagen der Tod
einen grâven beclagen	sein Recht auf einen Grafen eingeklagt
und mit gewalte twingen	und ihn mit Gewalt gezwungen
ze nôtigen dingen,	zum Unausweichlichen –
den von dem Swarzen dorne:	den Grafen vom Schwarzen Dorn.
des was er der verlorne:	Da war der verloren,
wand er muos im ze suone geben	denn er mußte ihm zur Buße
sînen gesunt und sîn leben,	Gesundheit und Leben lassen,
der dannoch lebendige hie	womit er nun im Leben
zwô schœne juncvrouwen lie.	zwei schöne Töchter zurückließ.

(V. 5625–5634)

Im Gewand eines auf den ersten Blick konnotationsfreien Eigennamens ist mit dem Toponym *von dem Swarʒen dorne* ein intertextuelles Element in die Erzählung eingelassen, das Roman und Sämann-Parabel miteinander engführt. Aus dem Romankontext lassen sich dabei die Formulierungen ableiten, die den Grafen als vom Tode Verklagten bezeichnen, der mit seinem eigenen Leben eine Schuld sühnen muss. Der Gewaltzusammenhang, in dem seine beiden Töchter zueinander stehen, erscheint so als ein ererbter. Die Ursache der familiären Verstrickung bleibt allerdings ungenannt. Sie erhellt aus dem Bezug zur Parabel. Im vierten Abschnitt ihrer Auslegung durch Jesus können die Eingeweihten den tieferen Sinn und Grund für die Anklage durch den Tod aufsuchen und zuverlässig entdecken:

[20]Bei dem aber auf felsigen Boden gesät ist, das ist, der das Wort hört und es gleich mit Freuden aufnimmt; [21]aber er hat keine Wurzel in sich, sondern er ist wetterwendisch; wenn sich Bedrängnis oder Verfolgung erhebt um des Wortes willen, so fällt er gleich ab. [22]Bei dem aber unter die Dornen gesät ist, das ist, der das Wort hört, und die Sorge der Welt und der betrügerische Reichtum ersticken das Wort, und er bringt keine Frucht.

Die Typologie der unfruchtbaren Weisen der Gotteserkenntnis kommt im Namen des Schwarzen Dorns verhüllt zur narrativen Anwendung. Demnach wäre eine Lesart denkbar, die die Schwärze auf die zweite Stufe des felsigen Bodens bezieht, von dem es hieß, dass die Saat, die keine Wurzeln fasst, unter der Sonne welke und verdorre. Die Schuld des Grafen läge dann in seiner Abtrünnigkeit vom rechten Glauben. Seine Töchter erscheinen demgegenüber jedenfalls eine Stufe weiter, wenn auch genau um diese Stufe vom Heil entfernt: Als im wahrsten Sinne unter die Dornen gesätes, droht das Wort Gottes bei ihnen tatsächlich unter der „Sorge der Welt" zu ersticken. Der „betrügerische Reichtum" des Erbes, um das sie streiten, schließt sie von der fruchtbringenden Erkenntnis des Wahren aus. Indem sie allerdings am Ende bereit sind, *reht* vor *gewalt* gelten zu lassen, entgehen sie dem Schicksal ihres Vaters.

In dieser punktuellen *significatio* des Namens erschöpft sich freilich, wie ich in den beiden vorangegangenen Kapiteln gezeigt habe, das integumentale Verfahren der Erzählung nicht. Nach dem Beispiel des ‚Sämanns und der viererlei Äcker' konstituiert sich eine Parabel eben nicht durch das Entnehmen eines Sinns. Vielmehr richtet sich das Spiel mit dem Toponym auf die Poetik des Erzählens selbst: Im Einstreuen des Namens *von dem Swarzen dorne* knüpft die Passage an den Akt des Säens an im Sinne eines Gleichnisses für das poetische Verfahren. Was Hartmann von Aue hier aus seiner Vorlage, dem ‚Yvain' Chrétiens de Troyes, übernimmt, hat dieser im Prolog des *Perceval* paradigmatisch ausgeführt:

> Wer kärglich sät, der erntet kärglich, und wer etwas ernten will, streue seine Saat auf fruchtbringenden Acker aus, auf daß Gott ihm hundertfachen Ertrag gebe; denn in unfruchtbarer Erde vertrocknet und verdirbt ein guter Same. Gleich einem Sämann legt Chrétien die Saat seines hier beginnenden Romans aus; er sät auf so fruchtbaren Boden, daß er nicht ohne reichliche Ernte bleiben wird, schreibt er ihn doch für den trefflichsten Mann im Römischen Reich: den Grafen Philipp von Flandern. (V. 1–13)[23]

Deutlicher lässt es sich nicht sagen: Der Dichter versteht sich als Sämann und sein adliges Publikum als den fruchtbaren Boden seiner Arbeit. Der höfische Roman aber erscheint Chrétien – und mit ihm Hartmann von Aue – als die Saat der Parabel.

23 Chrétien de Troyes: Le Roman de Perceval ou Le Conte du Graal. Der Percevalroman oder die Erzählung vom Gral. Altfranzösisch/Deutsch. Übers. u. hrsg. von Felicitas Olef-Krafft. Stuttgart 1991.

Apostelgeschichte 19,23–20,1
Artemis Ephesia, christliche Idolen-Kritik und Wiederkehr der Göttin

I. Die ephesische Artemis und die Christen

Es ist eine erstaunliche Geschichte, die in Apg. 19,23–20,1 erzählt wird – vermutlich vom selben Autor, der das Lukas-Evangelium geschrieben hat. In den Jahren 52–55 n. Chr. hält sich Paulus meistens in Ephesos auf und breitet in dieser Kapitale Kleinasiens – dem heutigen Selçuk, unweit von Izmir – das Christentum erfolgreich aus.[1] Berichtet wird folgende Geschichte: Die Arbeiter der Silberschmiede zetteln gegen die Christen einen Aufruhr an, weil sie ihr Devotionalien-Geschäft, den Handel mit Nachahmungen des Artemis-Kultbildes und ihres Tempels, gefährdet sehen. Die Christen behaupten nämlich, „die mit Händen gemachten Götter" seien keine Götter (Apg 19,26). Auch würde, so beschweren sich die Silberschmiede, das Ansehen der in der Provinz Asien und im ganzen Weltkreis verehrten ephesischen Artemis beschädigt. Die aufgebrachte Menge ruft: „Groß ist die Artemis von Ephesus!"[2] Offenbar findet im Theater eine spontane Massenversammlung statt. Einflussreiche Freunde raten Paulus, daran nicht teilzunehmen. Es herrscht ein großes „Durcheinander" und, wie es scheint, eine Art Pogromstimmung. Angeblich wird die Formel „Groß ist die Artemis von Ephesus!" zwei Stunden lang geschrien (Apg 19,34). Schließlich beruhigt der Stadtschreiber – ein hoher Verwaltungsbeamter – die Menge, indem er noch einmal das entscheidende Merkmal des Kultbilds bekräftigt: „Wer wüßte nicht, daß die Stadt der Epheser die Tempelhüterin der Großen Artemis und ihres vom Himmel gefallenen Bildes ist? Dies ist unbestreitbar." (Apg 19,35) Dann verweist er, sehr modern, die Zunft der Silberschmie-

1 Die beiden Briefe, die vielleicht Paulus, vielleicht ein anderer, an die Gemeinde in Ephesos (auch dies ist umstritten) geschrieben hat, können hier beiseite gelassen werden, weil sie nichts zum Thema beitragen.

2 Dieser Huldigungsruf wird oft und auch von Goethe wiedergegeben als „Groß ist die Diana von Ephesus".

de auf den Rechtsweg: Sie könnten vor Gericht klagen: ‚Rationalität durch Verfahren' (N. Luhmann), so ließe sich sagen, anstelle eines chaotischen, populistischen und unberechenbaren Volksauflaufs. Die Versammlung wird erfolgreich und offenbar ohne Gewalt aufgelöst. Paulus verschwindet aus der Stadt, um nach Mazedonien zu reisen. So weit die biblische Erzählung.

Der entscheidende religiöse und statuenästhetische Gegensatz findet sich in den Formulierungen: „die mit Händen gemachten Götter" und „das vom Himmel gefallene Bild" der Artemis. Die Christen vertreten die Auffassung, dass alle Kultbilder bloße ‚Machwerke' sind und betonen deswegen – in Fortführung der Idolenkritik der jüdischen Bibel – den Produktions- und den Materialitätsaspekt von Götterstatuen. Diese seien gemacht, sie seien materiell – damit irdisch und vergänglich, also nicht göttlich, und deswegen erheischen sie auch keine Verehrung. Umso mehr gelte das für die ‚Reproduktionen' der Silberschmiede. Statuenkult ist Götzendienst, also Idolatrie. Die Anhänger der Artemis betonen dagegen die Sakralität ihres zentralen Kultbildes, indem sie behaupten, dass es gerade nicht ‚gemacht', sondern vom Himmel gefallen sei. Dafür gab es griechische Spezialausdrücke: *diipetés* (‚vom Himmel gefallene', von Zeus stammende Bilder; dieses Wort wird in Apg 19,35 benutzt) oder *acheiropoieton* (‚das nicht von Hand Gemachte'). Genau diese Formel, die die paganen Artemisanhänger für ihr Kultbild reklamieren, um seine Sakralität zu betonen, werden später die Christen in Anspruch nehmen, wenn es darum geht, Ikonen oder gar Statuen und Gemälde von Christus, Maria oder von Heiligen zu rechtfertigen und zu verehren.

Im Untergrund dieses Gegensatzes aber rumort in Ephesos ein ökonomischer Konflikt: Die Christen sind Geschäftsschädiger. Das ist nicht nur für die Silberschmiede, sondern für ganz Ephesos, als Kultzentrum, von Bedeutung.[3] Das Artemision ist das größte Finanz- und Bankenzentrum Kleinasiens (der Oberpriester, Megabyzos, ist gleichzeitig Banker), insbesondere für Fluchtkapital, wie denn der Tempel auch ein internati-

3 Zur Geschichte der Stadt vgl. Winfried Elliger: Ephesos. Geschichte einer antiken Weltstadt. Stuttgart u. a. ²1992 (¹1985). Eine kurze Einführung in die Stadtgeschichte bietet Thomas Staubli: Artemis von Ephesus und die ephesischen Münzbilder. In: ders. (Hrsg.): Werbung für die Götter. Heilsbringer aus 4000 Jahren. Aust. Kat. Fribourg 2003, S. 91–93; Anton Bammer: Ephesos. Stadt an Fluß und Meer. Graz 1988. Einen Überblick über den Stand der archäologischen Befunde des Artemisions enthält: Anton Bammer: The Temple of Artemis – The Artemision of Ephesus. In: Forum Archaeologiae. Zeitschrift für klassische Archäologie 7 (1997), H. 4. Zur Siedlungsgeschichte vgl. P. Scherrer: Die historische Topographie von Ephesos. In: Forum Archaeologiae. Zeitschrift für klassische Archäologie 7 (1997) H. 4. Zum Artemision als Münze vgl. die ausführliche Website von Barbara Burrell/K. A. Sheedy: The Coinage of Ephesus: http://online.mq.edu.au/pub/ACANSCAE/chapters.htm.

onal genutztes Asylon und eine erstrangige Frauenpilgerstätte ist: Denn die griechische Artemis, wiewohl Jungfrau, ist nicht nur Patronin der wilden Tiere und der Jagd, sondern in Ephesos vor allem auch Schutzgöttin der Schwangeren und Gebärenden (in Tradition der Isis), weswegen am Artemision ein schwunghafter (volks- bzw. sakral-)medizinischer Handel blühte. Immerhin hatte niemand anders als der große Finanzier und Feldherr Kroisos (Krösus) um 560 v. Chr., nach der Eroberung und Zerstörung von Koressos, die Stadt Ephesos neu gegründet und das riesige Artemision (*vgl. Abb. 1*), das als eines der sieben Weltwunder galt, gestiftet. Dieses war im Jahre 356 v. Chr. abgebrannt und wurde danach völlig neu erbaut – so, wie es noch Paulus vor Augen gehabt haben konnte.

(*Abb. 1*): J. T. Wood: Grundriss-Rekonstruktion des Artemisions in Ephesos
(aus: Discoveries at Ephesus. London 1877)

Die Artemis Ephesia ist auch (wie Rhea) die griechische Umwidmung der phrygischen Göttin Kybele, der archaischen Magna Mater und der Dea Idae, die schon vor der griechischen Kolonisierung in Kleinasien verehrt und deren Kult im römischen Reich spätestens seit dem 2. Punischen Krieg verbreitet wurde. Auch die Artemis Eleuthera in Myra geht vielleicht auf Kybele zurück.[4] Möglicherweise spielen Traditionen der

4 Zurückhaltend zu dieser ‚Genealogie' äußert sich der Mainzer Archäologe Robert Fleischer: Artemis von Ephesos und verwandte Kultstatuen aus Anatolien und Syrien. Leiden 1973, S. 229–233. Kultprostitution, wie oft behauptet wurde, scheint es nicht gegeben zu haben; vgl. Steven M. Baugh: Cult Prostitution in New Testament Ephesus. A Reappraisal. In: Journal of the Evangelical Theological Society 42 (1999), H. 3, S. 443–460.

Fruchtbarkeits- und Vegetationsmutter Potnia aus dem bronzezeitlichen Griechenland in den ephesischen Kult hinein: Mit Potnia teilt die ephesische Göttin einige Attributtiere wie Löwen, Greifen und Schlangen. In römischer und nachrömischer Zeit war die ägyptische Isis die dominierende und überall verehrte Göttin und Allmutter, die des Öfteren mit Kybele verschmolzen, mit Aphrodite verbunden und in späterer Rezeption mit der ephesischen Artemis identifiziert wurde.[5] Mit der jungfräulichen Göttin der Jagd hat die ephesische Artemis ikonologisch und symbolisch wenig zu tun. Die Griechen besetzten zwar das alte, vorionische Heiligtum, übernahmen jedoch die orientalischen bzw. die hier vielleicht noch bewahrten altkretischen oder lydischen Kultformen. Die Zusammenhänge sind verworren, was auch für die Beziehungen zu den Amazonen, deren Kultgöttin sie sein soll, gilt. Jedenfalls bewahrte Ephesos seine kultische Zentralität durch die gesamte griechische Zeit hindurch bis ins dritte nachchristliche Jahrhundert, wo im Römischen Reich der Kult der synkretistischen Artemis Ephesia seine größte Verbreitung fand, also noch bis in Zeiten, in denen das Christentum die römische Welt bereits zu dominieren begonnen hatte.[6]

Für all dies – Tiere und Jagd, Frauen und Geburt, Heilung und Fruchtbarkeit von Leib und Erde, Geld und Asyl, die Große Mutter des Lebens und des Todes – gab es vitale Bedürfnisse und entsprechende Rituale. Zu derartigen Kulten stand nicht nur das Christentum, sondern schon das alte Israel inmitten seiner paganen Umwelt in Konkurrenz und Abwehr. Die Artemis Ephesia war also für Paulus und die junge Gemeinde ein mächtiger Gegner. Dabei stellt die ephesische Artemis auch innerhalb der griechisch-römischen Welt etwas Einzigartiges dar, dem größte Strahlkraft innewohnte. Man erkennt dies daran, dass sich nicht nur viele Repliken des zentralen Kultbildes in Originalgröße im gesamten Reich ausbreiteten, sondern auch zahllose Kleinplastiken der Göttin. Auch erschien die ephesische Artemis sehr oft auf Münzen (Ephesos hatte seit ca. 600 v. Chr. eine florierende Münze; *vgl. Abb. 2*).

Sogar auf diesen Münzen kann man recht gut erkennen, was die Christen provozieren musste und was knapp vierhundert Jahre später, nämlich 431, auf dem III. Ökumenischen Konzil in Ephesos, vielleicht

5 Dazu die klassische Studie Jurgis Baltrusaitis: La quête d'Isis. Essai sur la legende d'un mythe. Paris 1985.

6 Am gründlichsten ist die archäologische Befundlage zur Artemis Ephesia aufgearbeitet durch Fleischer: Artemis von Ephesos [wie Anm. 4]. Die statuenanalytische Lesart im Folgenden bezieht sich wesentlich auf diese Studie. Verwiesen sei auf die frühere grundlegende Studie von Hermann Tschiersch: Artemis Ephesia. Eine archäologische Untersuchung. In: Abhandlungen der Gesellschaft der Wissenschaften zu Göttingen. Philosophisch-historische Klasse, 3. F. Nr. 12, Berlin 1935.

den Grund dafür bot, den Marien-Kult gerade hier zu inaugurieren: Maria nämlich, die Jungfrau und Gebärerin Gottes, die demütige und gna-

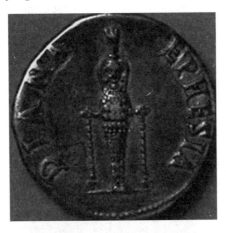

(*Abb. 2*): Römische Münze. verso. 2. Jh. n. Chr.

denvolle, die in zahllosen Wundern ihre Heilkraft beweist, die zweite Eva und darum die Mutter aller, die Schutzmantelmadonna, unter deren Mantel die armen Sünder beim Strafgericht wie in ein Asylon fliehen, die Himmelskönigin – diese Maria wird nicht umsonst am Ort der Artemis in den Rang erhoben, der sie – nach Jesus – zu der zentralen Kultfigur des römisch-katholischen und orthodoxen Christentums machen wird. Maria als Nachfolgerin der Artemis-Kybele, aber auch der Isis: Das ist eine der strategischen Umcodierungen hochattraktiver paganer Mächte im Interesse des Siegeszugs der christlichen Kirche.[7] Dagegen hatten sich die im Ostchristentum stark verbreiteten Nestorianer, unter Leitung des vom Kaiser Theodoius II. zum Patriarchen von Konstantinopel berufenen Nestorianus (nach 381–ca. 451 n. Chr.), heftig zur Wehr gesetzt: Sie leugneten den Titel „Gottesgebärerin" (*theotokos*). Im Machtspiel zwischen römischem Papst, Kaiser und dem um seine Autonomie ringenden Konzil forderte Papst Caelestin I. die Umsetzung des schon in Rom verhängten Urteils über Nestorius. Obwohl das Konzil unter Cyrill von Alexandrien sich dem päpstlichen Diktat ausdrücklich verweigerte, kam es gleichwohl zu folgeschweren Entscheidungen durchaus im Sinne Caelestins und damit indirekt auch zur Kirchenspaltung.[8] Die Zwei-Naturen-

7 Vgl. Sabine Bauer: Die Siegel der Sophia. Zum Begriff der weiblichen Weisheit im Altertum und Mittelalter. Wien 1998, i. b. den Exkurs: „Maria in Sophia" (S. 85–90).

8 Vgl. Hermann Josef Sieben: Studien zur Gestalt und Überlieferung der Konzilien. Paderborn u. a. 2005, hier: S. 27, 39 f., 256–258 u. ö.

Lehre Jesu Christi, der als wahrer Mensch und wahrer Gott gleichwohl einer sei, aber auch der Maria, wurde auf dem Konzil in Ephesos sanktioniert. Nestorianus wurde abgesetzt und seine Lehre von den verschiedenen Hypostasen Christi verworfen, die Nestorianer fortan verfolgt. Sie verbreiteten sich allerdings im Osten und lösten die Abspaltung der Assyrischen Kirche des Ostens aus, welche den Marienkult bis heute ablehnt.

II. Ikonologie der Artemis Ephesia

Hinsichtlich der Ikonologie der Artemis Ephesia konzentrieren wir uns hier und im Folgenden auf die weißmarmornen Kultbilder aus dem 1. und 2. nachchristlichen Jahrhundert, die heute im Archäologischen Museum von Selçuk aufbewahrt werden (vgl. Abb. 3).[9]

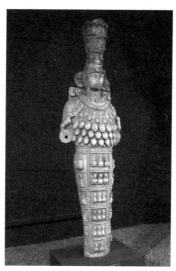

(*Abb. 3*): Artemis Ephesia, weißer Marmor. 1. Jh. n. Chr.
Archäologisches Museum, Selçuk, Türkei (Die große Artemis)

Wir erkennen bei der sog. großen Artemis auf ihrem ernst blickenden, etwas beschädigten Antlitz einen mächtigen, turmartigen Schmuckauf-

9 Die Artemis-Kultbilder in Selçuk gelten archäologisch als diejenigen Nachbildungen aus römischer Zeit, die dem ursprünglichen Kultbild am nächsten kommen. Allgemein dazu vgl. Florence Mary Bennet: Religious Cults associated with the Amazons. New York 1912, S. 30–39. Bennet diskutiert auf der Basis antiker Quellen vor allem die religionsgeschichtliche Herkunft der Artemis Ephesia mit besonderer Berücksichtigung ihrer Bezüge zur Amazonen-Mythe.

bau, den Polos,[10] auf dem unter einer vielleicht später hinzugefügten[11] Tempelkrone geschwungene Arkaden sichtbar sind, die geflügelte Sphingen einfassen. Seitlich des Hauptes fällt, wie an der Rückenansicht zu erkennen ist, vom Haupt bis zur Taille ein aureolenartiger, gelegentlich als Mondscheibe interpretierter, Schulterumhang herunter – auch als ‚Nimbus' bezeichnet[12] –, der auf der Höhe des Gesichts mit plastischen Tierprotomen besetzt ist: stier- und löwenköpfigen Greifen. Auf den Ellbogenbeugen sitzt je ein Löwe. Der Hals ist mit einem reichen figuralen Collier bedeckt, das durch eine Perlenreihe zweigeteilt wird: Oberhalb erkennen wir „runde Vierpassornamente", unterhalb wechseln sich „runde und eichelförmige Anhänger" ab. Ein Fruchtkranz liegt halbkreisförmig auf dem Obergewand, unter dem aus Blätterpaaren Tropfenkugeln hängen, die von Fleischer als gebündelte Eicheln gedeutet werden.[13] In Brusthöhe hängen mehrere bogige Reihen ellipsoider Gebilde, die schon in der Antike, wohl aufgrund eines Lese- oder Abschriftfehlers, als Brüste verstanden wurden;[14] daher der Name der „vielbrüstigen" Artemis Ephesia (*multimammia*). Darunter wird das Obergewand von einem ornamentierten Gürtel zusammengehalten, der im Rahmen des Kultus von Frauen angerufen wurde, um Fruchtbarkeit und leichte Geburt zu erlangen.[15] Das Untergewand ist in rechteckige Felder unterteilt, die mit Löwengreifen und Sphingen, Hirschkühen und Stieren, seitlich mit Bienen, dem Emblem der Artemis Ephesia und „wichtigste[m] Wappentier"[16] der Stadt, und mit geflügelten Mädchen, aus Ranken hervorwachsend, besetzt sind.

Das weitere, ebenfalls in Selçuk aufbewahrte, marmorne Kultbild („die schöne Artemis", 127–175 n. Chr.) (*vgl. Abb. 5 und 6*) zeigt einen weniger mächtigen Kopfschmuck, Kopftuch und Gewand unterhalb der Taille sind ebenfalls mit Tieren und Hybriden besetzt. Statt der Eichelanhänger weist die Figur halbbogenförmig unterhalb des Halsansatzes

10 So Fleischer: Artemis von Ephesos [wie Anm. 4], S. 46 ff. Zu Einzelheiten der Bekleidung und Symbolik der beiden Artemisen von Selçuk vgl. Fleischer: Artemis von Ephesos [wie Anm. 4], S. 46–136.

11 Zur Diskussion des Tempelaufsatzes, der erst in trajanischer Zeit aufkommt, vgl. Fleischer: Artemis von Ephesos [wie Anm. 4], S. 54–58.

12 Fleischer: Artemis von Ephesos [wie Anm. 4], S. 58 ff.

13 Vgl. Fleischer: Artemis von Ephesos [wie Anm. 4], S. 63–65.

14 Nur zwei antike Textstellen kommen hier für die Deutung der vielbrüstigen Artemis, die seit der Renaissance eine so grandiose Konjunktur erfuhr, in Frage: Minucius Felix: Octav. 1 (= Migne O. Lat. 3, 304) und Hieronymos: comm. in ep. Pauli ad Ephes. Praef. (= Migne P. Lat. 26, 441).

15 Vgl. http://www.picatrix.de/Natus/Wbuchtxt.html (Kleines Wörterbuch der Verkündigungsmalerei: Gürtel).

16 Staubli: Artemis von Ephesus [wie Anm. 3].

einige Tierkreiszeichen auf (allerdings nicht den gesamten Zodiakus).[17] Oberhalb des Kranzes erscheinen vier geflügelte Frauen, von denen die äußeren wohl Attributfiguren der Göttin (Niken[18] mit Palmwedeln in der Hand) sind. Begleitet wird die Artemis von zwei Hirschkühen.

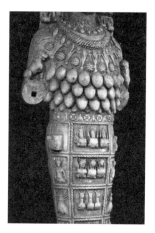

(*Abb. 4*): Artemis Ephesia, weißer Marmor. 1. Jh. n. Chr.
Archäologisches Museum Selçuk, Türkei: Detail

An der Art der Anbringung der sog. Brüste – auf dem Gewand! –, ihrer Form sowie ihrer Höhe ist zweifelsfrei erkennbar, dass es sich nicht um Brüste handelt.[19] Man erkennt dies auch gut an der von Gérard Seiterle vorgenommenen Rekonstruktion.[20] Das widerlegt manche feministische In-

17 Fleischer: Artemis von Ephesos [wie Anm. 4], S. 70–72.
18 Vgl. Fleischer: Artemis von Ephesos [wie Anm. 4], S. 66–70.
19 Die Forschungsgeschichte zu den sog. Brüsten wird von Fleischer: Artemis von Ephe-
 sos [wie Anm. 4], S. 74–88 dargestellt. Er hält die beutelartigen Bogengehänge auch
 nicht für Brüste, meint aber, es sei auch „heute noch nicht möglich, über Spekulationen
 hinauszukommen" (S. 87). Umstritten ist auch die Meinung, dass es sich um Reihen von
 Stier-Hoden handelt, die dem in Kleinasien und Ägypten üblichen Stier-Opfer korres-
 pondieren. Gabriele Nick bringt die Gehänge mit dem Amazonen-Mythos in Zusam-
 menhang, während Dieter Zeller die Hoden-Theorie überzeugender begründet. Gabriele
 Nick: Die Artemis von Ephesos. Neues zu einem antiken „Busenwunder" u. Dieter
 Zeller: Brüste oder Hoden? Philologische, religionswissenschaftliche und tiefenpsycho-
 logische Bemerkungen zu einer interpretatorischen Alternative bei der ephesischen
 Artemis. In: Nicole Birkle u. a. (Hrsg.): Macellum: culinaria archaeologica. Mainz 2001.
 Vgl. Robert Fleischer: Neues zum Kultbild der Artemis von Ephesos. In: H. Friesinger/
 F. Krinzinger (Hrsg.): 100 Jahre österreichische Forschung in Ephesos. Wien 1999, S. 605–609.
20 Vgl. Gérard Seiterle: Artemis – Die Große Göttin von Ephesus. In: Antike Welt.
 Zeitschrift für Archäologie und Kunstgeschichte 10 (1979), S. 3–16, hier: S. 8, Abb. 14.

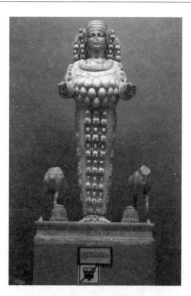

(*Abb. 5*): Artemis Ephesia, weißer Marmor. 125–175 n. Chr.
Museum von Selçuk, Türkei („Die schöne Artemis")

terpretation, die in der ephesischen Artemis die matriarchale Göttin der Amazonen erkennen wollte.

Man hat die Vielbrüstigkeit mit Fruchtbarkeit und Nährkraft der Göttin verbunden, eine Interpretation, die besonders im Rahmen der allegorischen Deutung der Göttin als polymaste *Natura* in der Frühneuzeit eine reiche Ikonologie hervorgebracht hat. Diese topische Interpretation scheint insofern einiges für sich zu haben, als die Synthese von Artemis und Kybele das Motiv der Fruchtbarkeit und allgemeiner des Lebenspendenden enthält. Vermutlich geht die Lesart der Vielbrüstigkeit jedoch auf einen bereits antiken Lesefehler zurück.[21] Es ist daher extrem unwahrscheinlich, die Reihe der beutelartigen Gehänge als Amazonenbrüste und Opfergaben von Amazonen innerhalb von Initiationsriten zu deuten. Richtiger hingegen könnte sein, dass es sich innerhalb von Opferriten, die in der Kybele-Tradition ohnehin mit Stier-Kulten fusioniert waren, um Stier-Hoden handelt. Diese Interpretation ist mit der Fruchtbarkeits- und Lebenskraft-Symbolik gut zu vereinbaren, aber auch mit der hellenischen Artemis-Diana, weil die Hörner der ihr zugeordneten Mondsichel als Stierhörner zu verstehen sind. Steht aber fest, dass am Artemision Stieropfer vorgenommen wurden? Auch hier streiten sich die Gelehrten. Der Deutung des Gehänges als Hoden widerspricht entschie-

21 Vgl. den Aufsatz von Zeller: Brüste oder Hoden? [wie Anm. 19].

den Sarah P. Morris. Sie sieht sich aufgrund vieler archäologischer und philologischer Befunde überzeugt, hier einen letztlich hethitischen, dann anatolischen und schließlich ins bronzezeitliche Griechenland eingewanderten Brauch der zeremoniellen Ausstattung von Götterbildern erkennen zu können, wobei Lederbeutel mit Reichtum symbolisierenden Gaben, Bernsteinketten oder Glücksbeutel als Schmuck um Statuen gehängt wurden, so schon seit der prähistorischen Muttergottheit Potnia Aswiya, aber auch bei männlichen Gottheiten wie dem Zeus Labraundos.[22] Die ringartig angeordneten „Knollen" (*bulbs*) der Artemis seien, so Morris, mit Gaben gefüllte Lederbeutel (hethitisch: *kursa*, gr. *bursa* bzw. *aegis*, ital. *bursa*).[23] Bewiesen werden kann auch diese Deutung schwerlich. Was immer auch die ‚Beutel' *wirklich* waren, klar ist, dass der schon in antiken Quellen entstandene Irrtum der Vielbrüstigkeit sich durchsetzte und vor allem seit der Renaissance die Ikonologie lückenlos beherrschte.

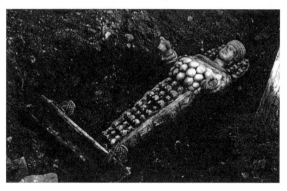

(*Abb. 6*): Fundlage der „Schönen Artemis" in einem Nebenraum des Prytaneions. Die Statue war sorgfältig „bestattet" worden. Aus: Seiterle: Artemis (wie Anm. 20), S. 7, Abb. 12

III. Bilderverbot und Idolatrie

Wir haben mehrere Bedeutungsebenen, die für Paulus und seine junge Gemeinde unerträglich waren: Der Kult um eine archaische Mutter- und Fruchtbarkeitsgöttin ist, bezogen auf den patriachalen Vatergott Idolatrie; zusätzlich aber weisen die Stieropfer-Kulte eine Beziehung zu jenem Skandal auf, der im Kontext des jüdischen Bilderverbots prominent wurde: Schlimme Erinnerungen wurden geweckt an die Anbetung des

22 Vgl. Fleischer: Artemis von Ephesos [wie Anm. 4], S. 310 ff.
23 Sarah P. Morris: Potnia Aswya: Anatolian Contributions to Greek religion. In: Aegaeum 22 (2001), S. 423–434.

goldenen Kalbes (Ex 32,1–6). Denn bei diesem sog. Kalb handelt es sich gewiss um eine Verballhornung des göttlichen Stieres, dem nicht nur in Ägypten, sondern im gesamten vorderorientalischen Umfeld der Jahwe-Religion gehuldigt und geopfert wurde.[24] Ausgerechnet während der Zeitspanne, als Moses allzu lang auf dem heiligen Gottesberg Sinai weilte, um von Gott die Tafeln mit den zehn Geboten zu erhalten, forderte dessen Bruder Aaron die Frauen Israels auf, ihre goldenen Ohrgehänge zwecks Einschmelzung abzuliefern, um daraus das Kultbild eines Stieres herzustellen. Aaron zeichnete „mit einem Griffel eine Skizze", um danach das Kalb oder den Stier zu gießen. Selbst hier versäumt es die jüdische Bibel nicht, auf den materiellen Produktionsprozess abzuheben, um das Lächerliche und Gottlose des Götzendieners herauszustellen, der von diesem „Metall"-Bild sagt: „Das sind deine Götter, Israel" (Ex 32,4–5 u. 8; Dt 8,7–21).

Man versteht die Wut des Moses, als er mit seinen, von Gott selbst beschriebenen Schrifttafeln zurückkommt und sein Volk Opferrituale um das Kultbild herum aufführen sieht. Er zerschmettert die Tafeln und verbrennt (sic!) das Kultbild, zerstampft es zu Staub – ein wahrer Ikonoklast –, um sodann den Staub, nun selbst magisch-pagan werdend, in Wasser zu verrühren und den Israeliten etwas zu Trinken zu geben (Ex 32,20). Hat man bis heute begriffen, was es bedeutet, ein goldenes Kultbild zu zermalmen, um es in Staub aufgelöst im Kollektivleib des Volkes zu verteilen und in goldenen Urin zu verwandeln?[25] Nun, Moses war, mit einer Lichtaura umhüllt, von der Begegnung mit einem abstrakten, sich in Schrift artikulierenden Gott zurückgekehrt. Dessen erstes und zweites Gebot auf der Tafel aber bestand in nichts anderem, als jedes Herstellen von Kultbildern anderer Götter und jede Verehrung derselben aufs Strengste zu untersagen (Ex 20,2–6 u. 23, Ex 34,13–4,17 u. 23).[26] Und

24 Es ist oft angenommen worden, dass die Anbetung des Kalbes eine Art ‚Verkleinerung' des schlimmeren Stier-Kultes darstelle. Das ist aber nicht sicher, da in der jüdischen Bibel des Öfteren auch von einem Kälber-Kult die Rede ist, während in älterer Tradition die Aufstellung des Stier-Postaments in Bethel geduldet war, so dass „für Elia und seine Zeitgenossen" das Stierbild von Bethel „noch kein theologisches Problem war". Vor Hosea wurde das Stier-Bild in Bethel, das zentraler Bestandteil der JHWH-Verehrung war, nicht kritisiert (Christoph Dohmen: Das Bilderverbot. Seine Entstehung und seine Entwicklung im Alten Testament. In: Bonner Biblische Beiträge. Bd. 62. Frankfurt a. M. ²1987, S. 257, 261, 270; auch das Schlangen-Symbol im Jerusalemer Tempel (S. 264 f.); vgl. ferner Dohmens Exkurs: „Das Kalb und der Stierkult", S. 147–53). Zur Kalb-Verehrung vgl. Hans Günter Buchholz: Kälbersymbolik. In: Acta Praehistorica et Archaeologica 11/12 (1980/81), S. 55–77.

25 In Dt 9,21 allerdings wird das zermahlene Kultbild in einem Bach entsorgt.

26 Zum jüdischen Bilderverbot vgl. die präzisen textanalytischen Untersuchungen von Dohmen [wie Anm. 24]; ferner: Micha Brumlik: Schrift, Wort, Ikone. Wege aus dem Bilderverbot. Frankfurt a. M. 1994; Michael J. Rainer / Hans-Gerd Janßen

dann dies: sein Volk tanzend um ein ‚Machwerk' aus Metall! Der ‚Bilder-sturm' des Moses entspricht allerdings dem – späteren, deuteronomi-schen – Zerstörungsgebot fremdreligiöser Kultwerke.

Gott und Moses müssen tatsächlich eine Kopie der Tafeln anfertigen, damit der auf Bilderlosigkeit gründende Bund mit dem Volk Israel inau-guriert werden kann: Moses haut die Steine zu – er übernimmt den mate-riellen Part – und Gott schreibt auf ihnen. Danach ruft Moses, genau wie Aaron, sein Volk zur Abgabe aller Wertstoffe auf, um daraus durch „kunstverständige Männer" „allerlei Kunstwerke herzustellen", nämlich das Kultgerät, das für die Verehrung des bildlosen, unaussprechlichen und unsinnlichen Gottes benötigt wird. Seitenlang wird in einer wahren Hymne auf die kostbare Stofflichkeit geschildert, mit welcher Kunstfer-tigkeit das liturgische Basislager des erscheinungslosen Gottes gefertigt wird (Ex 35,4–40,38). Schon hier, in der jüdischen Bibel, erscheint die tiefe Ambivalenz, die dem bildlosen Monotheismus eingeschrieben ist: Das Anikonische des Gottes selbst kann mit einer enthusiasmierten künstlerischen Bearbeitung der kultisch-liturgischen Peripherien koe-xistieren. Immer ist darin die Gefahr eingeschrieben, dass die Peripherie, man kann auch sagen: die Außenseite der Religion, zu ihrem Zentrum wird.

Nun ist das Bilderverbot, das essentiell zum Dekalog und zur JHWH-allein-Bewegung gehört, zwar ein wesentliches Unterscheidungsmerkmal zur religiösen Umwelt des alten Israel, hat sich aber erst über Jahrhun-derte hin langsam zu dogmatischer Strenge entwickelt. Die Gehorsams-forderung des Sinai-Gottes schloss das Fremdgötterverbot ein, nicht aber automatisch das Bilderverbot. Am Anfang stand wohl der Zusam-menstoß der nomadischen Kulttradition des Volkes Israel, das in Schlachtopfern seinen Gott ehrte, mit den urbanen Kulturen Kanaans, die dem Bilderkult folgten. Hier drückte die Praxis, kein Bildwerk zu ver-ehren, zunächst nichts aus als das konservative Festhalten an der Noma-dentradition, markierte also eine kulturelle Differenz, keinen streng theologischen Gegensatz. Auch in früher Königszeit kann man von ei-nem überwiegend bildlosen Kult ohne Bilderfeindlichkeit sprechen (was am Festhalten an der sehr alten Ortstradition des Stiers von Bethel er-kennbar ist). Im 9. Jahrhundert, so Christoph Dohmen, vollzog sich erst der Übergang von integrierender zur intoleranten Monolatrie, also zum ‚gereinigten' JHWH-Glauben, den – zusammen mit dem antisynkretisti-schen Fremdgötterverbot – vielleicht Elia inaugurierte. Im 8. Jahrhun-

(Hrsg.): Bilderverbot. Jahrbuch Politische Theologie 2 (1997); Gottfried Boehm: Die Lehre des Bilderverbots. In: Birgit Recki / Lambert Wiesing (Hrsg.): Bild und Reflexion. Paradigmen und Perspektiven gegenwärtiger Ästhetik. München 1996, S. 295–306; Eckhard Nordhofen (Hrsg.): Bilderverbot: Die Sichtbarkeit des Un-sichtbaren. Paderborn 2001.

dert, bei Hosea, verbindet sich der Exklusivitätsanspruch JHWHs erstmalig mit durchgängiger Bildkritik (auch an Bethel), die dem Kultbildverbot vorausging. Doch noch die Reform des Hiskia führte zu keiner generellen Bilderfeindlichkeit, die wohl erst in Reaktion auf die Wiederbelebung kanaanäischer synkretistischer Riten unter Manasse entstand und in der deuteronomischen Theologie ihren reflektierten Ausdruck fand: Von dort aus wurde, nicht vor dem 7. Jahrhundert, die Verbindung zwischen Bilderverbot und Dekalog, zwischen Bildlosigkeit des eigenen Kultes und dem Gebot zur Zerstörung von Fremdgötter-Bildern gestiftet, die dann in die Redaktion der klassischen Formulierungen von Exodus 20 und 32 einging.[27]

Die fundamentale Bildkritik, zusammen mit einer ambivalenten Faszination durch die Macht der Bilder, ist dem Christentum also vom Judentum her einwohnend. Die Kanonisierung der jüdischen Bibel schließt auch all die polemischen Passagen ein, die sich wie ein Kommentar des frühen paulinischen Christentums zum Kultbild der Artemis Ephesia und ihren zahllosen Repliken lesen. Hören wir beispielhaft Jeremia 10,1–16 (in Ausschnitten):

> Denn die Gebräuche der Völker sind leerer Wahn. Ihre Götzen sind nur Holz, das man im Wald schlägt, ein Werk aus der Hand des Schnitzers, mit dem Messer gefertigt. Er verziert es mit Silber und Gold, mit Nagel und Hammer macht er es fest, so dass es nicht wackelt. Sie sind wie Vogelscheuchen im Gurkenfeld. Sie können nicht reden; man muss sie tragen, weil sie nicht gehen können. [...] Sie sind gehämmertes Silber aus Tarschisch und Gold aus Ofir, Arbeit des Schnitzers und des Goldschmieds; violetter und roter Purpur ist ihr Gewand, sie sind alle nur das Werk kunstfertiger Männer. [...] Töricht steht jeder Mensch da, ohne Erkenntnis, beschämt jeder Goldschmied mit seinem Götzenbild; denn seine Bilder sind Trug, kein Atem ist in ihnen.[28]

Im deuterokanonischen Text Sapientia Salomonis (Kap 13–15), einem späten Text der 2. Hälfte des 1. Jahrhunderts v. Chr., wird geradezu eine theologische Systematik der Idolatrie entwickelt und mit allen rhetorischen Feinheiten die Entwertung der faszinierenden Kulturbilder betrieben. Immer steht dabei die Materialität der Bildwerke und ihr Gemachtsein (*manufactum*), aber auch die Fixierung des Betrachters auf die Erscheinungsform und Schönheit der Dinge im Mittelpunkt, denen das Entscheidende fehlen soll: Lebendigkeit. Das Manufakturelle wird als hilflos und heillos verspottet – und mit ihm sein Verehrer: „Leben begehrt er vom Toten".[29] Das genau ist es, was man später den pygmaliontischen Effekt (oder Fetischismus) nennen wird.

27 Ich folge hier Dohmen [wie Anm. 24], S. 236–277.
28 Vgl. Dt 4,16–18; 5,8–9; 29,17; Lev 19,4; 26,1; Jes 40,18–20; 41,6–7; 44,9–20 [sehr ähnlich zu Jeremia]; Ri 6,25–32; Ps 115,4–8 u. ö.
29 Sap.Sal. 13,18.

Ovid nämlich erzählt,[30] eine archaische Kult-Tradition vielleicht absichtsvoll missverstehend, die Geschichte des Frauen-Verächters Pygmalion, der von seiner Statuette, die er zum Ersatz für reale Frauen gefertigt hat, in erotischen Bann geschlagen wird: Er adoriert sein Bildwerk mit allen Zeichen einer ebenso kultischen wie wahnwitzigen Verführungskunst (die wie eine Parodie der *ars amatoria* wirkt), um schließlich mit blutigen Stier-Opfern und Gebeten Venus selbst um die Animation der toten Statue, die er wie eine lebende Frau behandelt, anzuflehen (*vgl. Abb. 7*). Wahrlich: „Leben begehrt er vom Toten." Die Göttin aber erfüllt sein Begehren, und, wieder zu Hause, verlebendigt sich die tote Pup-

(*Abb. 7*): Jacopo Pontormo (1494–1557): Pigmalione e Galatea.
81x63 cm Firenze, Palazzo Vecchio

pe unter seinen glühenden Liebkosungen zu durchpulstem Fleisch und warmer Haut. Es ist der Pygmalion-Mythos, der im europäischen Zusammenhang geradezu zum Modell der Kunst geworden ist, mal als pagane Idolatrie kritisiert, mal als Inbegriff des höchsten aller Kunstziele gefeiert: Werke zu schaffen, die *lebendig* sind.[31] Es ist genau dieser Vorgang der Lebendigkeit, der auratischen Faszination, der Animationskraft der Kunst, welcher für das frühe Christentum zu einem substantiellen Problem wurde und der Episode um die Artemis Ephesia in der Apostel-

30 Ovid: Metamorphosen. Buch X, S. 243–297. Übersetzt von Erich Rösch. München 1988.
31 Mathias Mayer / Gerhard Neumann (Hrsg.): Pygmalion. Die Geschichte des Mythos in der abendländischen Kultur. Freiburg 1997. Für die Kunstgeschichte vgl. Andreas Blühm: Pygmalion. Die Ikonographie eines Künstlermythos zwischen 1500 und 1900. Frankfurt a. M. u. a. 1988.

geschichte zugrunde liegt. Von hier geht der Pendelschlag von Idolatrie und Ikonoklasmus, von Bilderkult und Bildersturm aus, wie ihn Hans Belting historisch mit großer Akribie geschildert hat.[32]

Dabei interessiert hier nur die Wirkungsgeschichte der ephesischen Artemis und ihrer semantischen Ausdifferenzierungen. Die wichtigste Metamorphose der Göttin ist zweifellos der Marienkult, der in Ephesos 431 eingeleitet, 451 im Konzil von Chalkedon befestigt wurde und der bereits zwei Jahrhunderte später in vollster Blüte stand.[33] Das Artemision wurde – wie auch viele Isistempel – zur Marien-Basilika umgeweiht, später verbrauchte man die Bausteine des Artemision für den Neubau der Johanneskirche. Derartige Umwidmungen paganer Kulte und ihrer Bilder war, neben der Lukas-Legende und der Vera-Ikon-Tradition, der dritte Weg, den Bilderkult ins Christentum einzuschleusen. Dem Evangelisten Lukas, der Legende nach Maler, soll Maria Modell gesessen haben: Dies ist die erste Legitimation der christlichen Malerei.[34] Ins Schweißtuch der Veronika drückte am Leidensweg nach Golgatha Jesus sein Gesicht: der Ursprung der Christus-Ikonen, die sämtlich auf das ‚wahre Bild' zurückgehen, das Veronika mit diesem Selbstabdruck des Christus-Antlitzes empfing (*vgl. Abb. 8*).[35] Hier entspringt die Idee des Bildes, das nicht von Menschenhand gemacht, sondern als Spur und Index von Gott selbst zu verstehen ist: Diese materielle Berührung von

32 Hans Belting: Bild und Kult. Eine Geschichte des Bildes vor dem Zeitalter der Kunst. München 1990. Vgl. ferner: Horst Bredekamp: Kunst als Medium sozialer Konflikte. Bilderkämpfe von der Spätantike bis zur Hussitenrevolution. Frankfurt a. M. 1975; Norbert Schnitzler: Ikonoklasmus – Bildersturm. Theologischer Bilderstreit und ikonoklastisches Handeln während des 15. und 16. Jahrhunderts. München 1995; Marie José Mondzain: Image, icône, économie. Les sources byzantines de l'imaginaire contemporain. Paris 1996; Herbert Beck / Horst Bredekamp: Bilderkult und Bildersturm. In: Funkkolleg Kunst. Eine Geschichte der Kunst im Wandel ihrer Funktionen. Hrsg. von Werner Busch. München/Zürich 1997, S. 108–126.

33 Vgl. Belting: Bild und Kult [wie Anm. 29], S. 48.

34 Ernst von Dobschütz: Christusbilder. Untersuchungen zur christlichen Legende. Leipzig 1899; D. Klein: St. Lukas als Maler der Maria. Ikonographie der Lukasmadonna. Diss. Berlin 1933; Belting: Bild und Kult [wie Anm. 29], S. 70 ff., 382 ff.

35 Gerhard Wolf: Vera icon: das Paradox des wahren Bildes. In: Christoph Geissmar-Brandi / Eleonora Louis (Hrsg.): Glaube Liebe Hoffnung Tod. Ausstellungskatalog Wien 1995, S. 430–443; Gerhard Wolf / Herbert L. Kessler (Hrsg.): The Holy Face and the Paradox of Representation. Papers from a Colloquium Held at the Bibliotheca Hertziana, Rome and the Villa Spelman 1996. Bologna & the Johns Hopkins University 1998. Grundlegend jetzt: Gerhard Wolf: Schleier und Spiegel. Traditionen des Christusbildes und die Bildkonzepte der Renaissance. München 2002; K. Onasch / A. Schnieper: Ikonen. Faszination und Wirklichkeit. Darmstadt 1995. Zur heutigen Problematik der Bilder: Bruno Latour: Iconoclash. Gibt es eine Welt jenseits des Bilderkrieges? Berlin 2001; Bruno Latour / Peter Weibel (Hrsg.): Iconoclash. Beyond the Image Wars in Science, Religion, and Art. ZKM, Center for Art and Media. Karlsruhe & The MIT Press 2002.

Bildobjekt und Trägermedium als Quelle des Bildes ‚überträgt' zugleich die heilige Substanz des Abgebildeten und macht dadurch das Bild selbst heilig und heilend.

(*Abb. 8*): MASTER of Fièmalle (ca. 1375–1444): St Veronica. ca. 1410. Oil on wood. 151,5 x 61 cm. Städelsches Kunstinstitut, Frankfurt a. M.

Die dritte Tradition geht indes auf die zahlreichen paganen Legenden der Wunderbilder zurück, die von selbst entstanden, aufgefunden oder vom Himmel gefallen sind: Sie hießen *diipetes*, vom Himmel gefallen, von Zeus stammend. Dies galt, wie wir sahen, schon für das Kultbild der Artemis Ephesia, das dadurch nicht nur ein Abbild, sondern selbst göttlich war, und darum heil- und wunderkräftig.[36] Auch *acheiropoieton* bzw. *non manufactum* wurden als Ausdrücke für solche paganen Bildwerke gebraucht, die ihre Heiligkeit dem Glauben verdanken, dass sie nicht Menschenwerk, nicht handgefertigtes Kunstwerk, sondern göttlichen Ursprungs sind. Auch in diesen ist das Göttliche nicht bloß abgebildet und bedeu-

36 Hinzuweisen ist auf die sehr raffinierte Prozedur, mit der in Ägypten aus toten Steinbildern lebendige Gottheiten gemacht wurden, im sog. Mundöffnungsritual. Vgl. dazu Hans-W. Fischer-Elfert: Die Vision von der Statue in Stein. Heidelberg 1998; Eberhard Otto: Ägyptologische Abhandlungen. Bd. 3: Das Ägyptische Mundöffnungsritual. Wiesbaden 1960. In diesen Ritualen wurde der Übergang von profaner Materie des Steins in sakrale Lebendigkeit des einwohnenden Gottes bewältigt. Zugleich steckt in den altägyptischen Texten eine erste Statuentheorie. Es ist möglich, dass manche griechischen Kultbild-Rituale sich von hier aus besser verstehen lassen, aber auch der Pygmalion-Mythos: vgl. Aleida Assmann: Belebte Bilder. Der Pygmalion-Mythos zwischen Religion und Kunst. In: Mathias Mayer / Gerhard Neumann (Hrsg.): Pygmalion [wie Anm. 31)], S. 63–89.

tet, sondern real präsent und deswegen wirkkräftig. Götter nahmen in ihren Bildwerken selbst Wohnung – und diese Gegenwart wurde von Kopie zu Kopie übertragen und verbreitete sich so über den Raum. Die konsekrierten Bilder sind gleichsam die Lokale, die Wohnsitze der abstrakt omnipräsenten Gottheiten, also Heiltümer. Bildbesitz steigerte so die Kraft und Macht von Orten und Priestern, die lokale Bildkulte verwalteten. Ganz gewiss steht diese heidnische Tradition, die in die Marienikonik und den gesamten christlichen Bilderkult eingeht, in Spannung zu dem mosaischen Bilderverbot und der Bilderfeindschaft des Urchristentums. Beides lebt immer wieder in den Konjunkturen des Bilderstreits auf, der zuweilen ein Bilderkrieg war und bis heute nicht erledigt ist. Diese Linie verfolge ich nicht weiter.

IV. Wiedererwachen der Artemis Ephesia

Im Folgenden soll das Weiterwirken der vom frühen Christentum verpönten und entheiligten Artemis Ephesia seit der Renaissance wenigstens angedeutet werden.[37] Die ephesische Göttin verschmilzt dabei häufig mit der ägyptischen Isis; sie wird durchgängig als die Vielbrüstige bezeichnet und dargestellt sowie zum Inbegriff der *Natura*, aber auch der *artes* erhoben. Dabei kann sie auch als Sophia figurieren. Zunehmend nimmt sie auch Beziehungen zur Naturerkenntnis, ja zur Naturwissenschaft auf. Von allen Göttern, die in der Neuzeit wiedererweckt werden, ist die schon in der Antike synkretistische Ephesia in der Zeit von 1500–1850 vielleicht die polysemantisch am reichsten ausdifferenzierte Gottheit. Die *Natura* als Künstlerin, die in Nahbeziehung zu den *artes* und der Naturkunde, aber auch zur Philosophie steht, zu figurieren – das war schon im Mittelalter weit verbreitet, ohne sie doch mit Isis/Ephesia zu identifizieren.[38] Um 1500 aber beginnt die Natura mit Isis und der Artemis Ephesia zu verschmelzen. Im Kontext des Antike-Studiums wurde die humanistische Rezeption des 11. Kapitels des *Goldenen Esels* von Apuleius mit der berühmten Schilderung eines Isis-Rituals und der visionären Apostrophe der Göttin verstärkt wirksam, ebenso wie die „Saturnalien"

37 Zum Folgenden vgl. die materialreiche und sorgfältig aus den historischen Quellen gearbeitete Mainzer Dissertation von Andrea Goesch: Diana Ephesia. Ikonographische Studien zur Allegorie der Natur in der Kunst vom 16. bis 19. Jahrhundert. Frankfurt a. M. 1996; Wolfgang Kemp: NATURA. Ikonographische Studien zur Geschichte und Verbreitung einer Allegorie. Phil. Diss. Tübingen 1973; Baltrusaitis: La quête d'Isis [wie Anm. 5].

38 Vgl. dazu Mechthild Modersohn: Natura als Göttin im Mittelalter. Ikonographische Studien zur Darstellung der personifizierten Natur. Berlin 1997.

von Macrobius, der Isis mit der Ephesia gleichsetzt.[39] Ikonologisch wirksam wurde Raffaels Darstellung der *Philosophia* in den vatikanischen Stanza della Segnatura von 1509–1511. Im Deckengewölbe, an dem auch Sodoma und Jan Ruysch gemalt haben, hat Raffael vier Tondos (180 cm) geschaffen, mit Personifikationen der Theologie, des Rechts, der Poesie und der Philosophie. Die *Philosophia* – unter der Imprese *cognitio causarum* – sitzt auf einem Thron, der vorne von zwei vielbrüstigen Ephesien flankiert wird (*vgl. Abb. 9*). Auf ihrem linken Oberschenkel ruht waage-

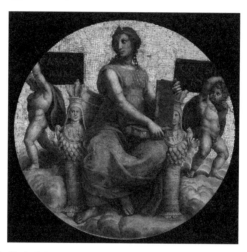

(*Abb. 9*): Raffael: Philosophia. Stanza della Segnatura. Palazzi Pontific. Vatican

recht, von der Rechten gehalten, ein Codex „Naturalis", auf dem senk-recht ein Codex „Moralis" steht, von der Linken gehalten. Ihr in breite Quersegmente unterteiltes Kleid in Blau, Rot, Grün und Braun symbo-lisiert in dieser Reihenfolge die vier Elemente Feuer, Luft, Wasser und Erde, deren Zonen mit Sternen, Flammen, Fischen und Flora besetzt sind: So repräsentiert die *Philosophia* mit der Erkenntnis der Ursachen zu-gleich das Ganze der Natur, auf der die moralische Einsicht aufbaut.[40]

Von Raffael und antiquarischen Traktaten ausgehend, wurde die Ephesia schnell zu einem Topos der Malerei und der Graphik, der Sammlungen und Kunstkammern, nördlich wie südlich der Alpen. Dabei entstand ein regelrechter Isis-Kult. Es ist, als ob die Ephesia ihr antikes

39 Apuleius: Metamorphosen oder Der goldene Esel. Lat. u. dt. von Rudolf Helm. Berlin [7]1978, Buch XI, S. 360–393; Ambrosius Theodosius Macrobius: Saturnalia / apparatu critico instruxit in somnium Scipionis commentarios. Hrsg. von James Alfred Willis. Stuttgart [2]1970, Buch I, 20.18.

40 Ausführlich dazu Goesch: Diana Ephesia [wie Anm. 37], S. 39–44.

Terrain (Patronin der Geburt, des Reichtums, der Naturfülle und -frucht-
barkeit), an dessen Stelle in Ephesos der Marien-Kult eingesetzt wurde,
nicht nur zurückgewinnt, indem sie jetzt in zahllosen Geburtsdarstellun-
gen, Tugend-Allegorien und Natur-Tableaus auftaucht. Sondern sie
wurde überdies zum Referenzpunkt von Ursprungslegenden verschiede-
ner, besonders französischer Städte und dynastischer Genealogien; sie
erweiterte ihr Regime im Kontext von Astrologie, Hermetismus und Al-
chemie auf das gesamte Natur-Mensch-Verhältnis, den menschlichen

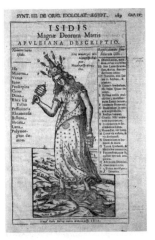

(*Abb. 10*): Athanasius Kircher: Oedipus Aegyptiacus. Rom 1652: Isis als
synkretistische Magna Mater, charakterisiert nach Apuleius

(*Abb. 11*): Caspar Schott: Mechanica hydraulico-pneumatica [...].
Frankfurt a. M. 1657, S. 255, Abb. 21

Lebenslauf, auf die technische Naturbearbeitung und -veredelung, die natürlichen und künstlichen Metamorphosen, die Erkenntnis der Natur insgesamt, besonders aber auf die Kunst.[41] Natürlich hatte auch der römische Polyhistor Athanasius Kircher mehrfach die Isis in den Mittelpunkt seiner hermetischen Naturlehre und seines *Oedipus Aegyptiacus*[42] gerückt (*vgl. Abb. 10*), während sein jesuitischer Kollege Caspar Schott in Würzburg den in der Villa d'Este realisierten Ephesia-Brunnen, aus deren Brüsten das Lebenswasser sprudelt,[43] unter rein technischen Aspekten abhandelt (*vgl. Abb. 11 u. 12*).[44]

(*Abb. 12*): Gillis van den Vliete: Brunnen der Artemis Ephesia (Fontana della Natura) im Garten der Villa d'Est. Um 1568

41 Vgl. Goesch: Diana Ephesia [wie Anm. 37], S. 53–102.
42 Athanasius Kircher: Oedipus aegypticus hoc est Universalis Hieroglyphicae Veterum doctrinae temporum iniuria instauratio. Romae 1652–54.
43 Goesch: Diana Ephesia [wie Anm. 37], S. 103–10. Ephesia, aus deren Brüsten viele Wasser- oder Milchstrahlen hervorschießen, ist ein älteres Motiv, das mit der Lukrez-Tradition der Erde als Säugemutter des Menschen zusammenhängt (*Terra eius matrix est*). Interessant ist, dass dieses Bild im Mittelalter ebenfalls von Maria besetzt wurde. Darum wundert es nicht, dass frühneuzeitliche Neueditionen oder Übersetzungen von Lukrez' *De Natura Rerum* auf ihren Titelkupfern oft das Motiv der vielbrüstigen Ephesia/Isis zeigen (vgl. Cosmo Alexander Gordon: A Bibliography of Lukretius. London 1962, Abb. 15, 16, 18, 19, 23); vgl. Horst Bredekamp: Die Erde als Lebewesen. In: kritische berichte 9 (1981), H. 4/5, S. 5–37; Hartmut Böhme: „Geheime Macht im Schoß der Erde". Das Symbolfeld des Bergbaus zwischen Sozialgeschichte und Psychohistorie. In: ders.: Natur und Subjekt. Frankfurt a. M. 1988, S. 67–144.
44 Caspar Schott: Mechanica hydraulico-pneumatica, qua praeterquam quod aquei elementi natura, proprietas, vis motrix, atque occultus cum aere conflictus, a primis fundamentis demonstratur [...] Opus bipartitum [...] Accessit Experimentum novum Magdeburgicum [...]. Francofurti 1657, S. 255, Abb. 21.

Die Korrespondenz von *Ars* und *Natura* fand in der Ephesia/Isis geradezu ihr Meta-Symbol. Dies zeigt sich etwa bei Maerten van Heemskerck nicht nur in seinem berühmten *Natura*-Kupferstich (*vgl. Abb. 13*) von 1572,[45] wo die Natur mehrfach modalisiert wird:

Als *multimammia* nährt sie den Menschen; als Landschaft ist sie Schauplatz auch der Zivilisation; als schwebende Weltkugel, die vom Band des Zodiakus umgürtet ist, repräsentiert sie den Kosmos, aber eben auch alle *artes* und *technica*, deren Instrumente wie eine *natura secunda* dem Erdkörper appliziert sind. In seinem Ölgemälde *Allegorie der Natur* (1567, Norton Simon Foudation, Pasadena) bildet ein gewaltiges Ephesia-Kultbild die beherrschende Mitte einer utopisch-bukolischen Weltlandschaft.

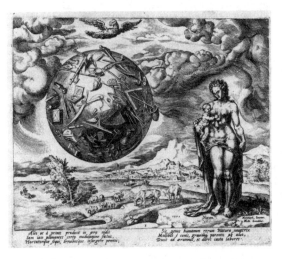

(*Abb. 13*): Philip Galle nach Maerten van Heemskerck: Natura. Kupferstich. 1572

Heemskerck hatte 1570 indes auch einen phantastischen Entwurf des Artemisions gestochen, der zeigt, dass er nur wenig Archäologisches von der Architektur des ephesischen Tempelbezirks wusste (*vgl. Abb. 14*). Vasari stattete seine beiden Häuser an prominenter Stelle mit *Ephesia*-Fresken aus.[46] Bevenuto Cellini stellte seine Siegel-Entwürfe für die Kunstakademie von Florenz ins Zeichen der Multimammia; und seine monumentale Bronze des Perseus mit dem abgeschlagenen Medusen-

45　Dazu Horst Bredekamp: Der Mensch als Mörder der Natur: Das Iudicium Iovis' von Paulus Niavis und die Leibmetaphorik. In: Vestigia Bibliae 6 (1984), S. 261–283; Goesch: Diana Ephesia [wie Anm. 37], S. 62 f.

46　Goesch: Diana Ephesia [wie Anm. 37], S. 129–34 und das Kapitel „Gemalte Kunsttheorie", S. 120–142.

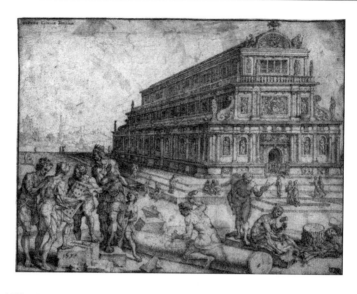

(*Abb. 14*): Heemskerck, Maerten van: Temple of Diana at Ephesus. 20,2 x 26,8 cm. Inventor 1570. Courtauld Institute of Art Galler. London

haupt in der Loggia dei Lanzei steht auf einem reich ornamentierten Pie-destal, an dessen vier Ecken die Ephesia erscheint, Athene und Zeus flankierend (*vgl. Abb. 15*). Ephesia ist nicht nur *magna mater*, nicht nur die Mutter der Künste, sondern längst in die politische Ikonographie integriert – ein Prozess, der seinen Höhepunkt erst in der französischen Revolution finden wird. Für die Verbreitung der Artemis Ephesia sorg-ten daneben auch die musealen Aufstellungen ausgegrabener Standbilder wie etwa im Palazzo Giustiani zu Rom, wobei die „musisch-intellektuelle Nord-Süd-Achse" im Zeichen der Minerva kontrapostisch gekreuzt wurde von der im Zeichen der Venus, Artemis Ephesia und des Bacchus stehenden erotisch-sinnlichen Ost-West-Achse.[47] Venus und Diana Ephesia konnten sich des Öfteren nachbarlich zusammenfinden, wie bei-spielhaft im repräsentativen 12-bändigen *Thesaurus antiquitatum Graecarum* des niederländischen Antiquars Jacob Gronovius (*vgl. Abb. 16*).[48] Es gibt zwischen 1500 und 1800 praktisch kein Wissensfeld und keine Kunst-

47 Vgl. Christina Strunck: Vincenzo Giustinianis „humor peccante". Die innovative Antikenpräsentation in den beiden Galerien des Palazzo Giustiniani zu Rom, ca. 1630–1830. In: Silvia Danesi Squarzina (Hrsg.): Caravaggio in Preußen. Die Samm-lung Giustiniani und die Berliner Gemäldegalerie. Milano 2001, S. 105–114.
48 Abbildung bei Henning Wrede: Die ‚Monumentalisierung' der Antike um 1700. Ruh-polding 2004, Abb. 47 u. 49 (Rekonstruktion des Artemisions).

form, die nicht mit der Artemis Ephesia/Isis in Zusammenhang gebracht wurde.

Insgesamt kann man resümieren: Die Renaissance der Ephesia gehört in die Geschichte der Säkularisierung, die ihrerseits nicht ohne Mythologie

(Abb. 15): Benvenuto Cellini: Perseus. 1545–1554. Bronze. Loggia dei Lanzi. Florenz.
Detail: Athene und Zeus am Piedestal zwischen Ephesien an den Eckpfeilern

auskommt. Zunächst wurde Maria zur christlichen Gottesgebärerin, die an die Stelle der ephesischen Göttin rückte. Diese Verdrängung wurde

(Abb. 16): Jacob Gronovius: Thesaurus antiquitatum Graecarum.
Leiden 1697–1703, Bd. VI, 1699, S. 391

seit 1500 rückgängig gemacht. Dabei besetzte die Artemis/Isis ein viel weiteres Terrain, als ihr je in der Antike zugekommen war. Sie übertraf in ihren symbolischen Regimes auch weit die Felder, die Maria innehatte. Sie wurde einerseits selbst zum Objekt antiquarischer Erforschung, zugleich aber zum Emblem und zur Überhöhung von Wissensfeldern, die sich aus den Grenzen christlicher Dominanz befreiten, seien dies die Künste, die Wissenschaften, die Naturphilosophie oder die Politik. Der symbolische Einsatz der Ephesia belegt, dass diese Emanzipation nicht einfach als Rationalitätsgewinn zu verstehen ist, sondern dass dieser seinerseits eine Art Nobilitierung und Legitimation benötigte, und diese stellte die Ephesia bereit, die – man darf es fast so nennen – zu einer Göttin der Neuzeit avancierte.

V. Goethe, Alexander von Humboldt und die Artemis Ephesia

Abschließend möchte ich die Rolle der ephesischen Artemis im Verhältnis zwischen Goethe und Alexander von Humboldt skizzieren.[49] Hier laufen fast alle Traditionsfäden zusammen und verdichten sich historisch unwiederholbar zu einem naturphilosophisch-wissenschaftlichen Tableau, das unter das Regime der vielbrüstigen Muttergöttin gestellt wird.

1828 fand in Berlin die siebente *Versammlung Deutscher Naturforscher und Ärzte* statt. Über 460 Wissenschaftler waren angereist. Den Großkongress hatten Alexander von Humboldt und der Zoologe Hinrich Martin Karl Lichtenstein organisiert, der 1826/27 Rektor der Berliner Universität war, Gründer des Zoologischen Museums und dessen Direktor seit 1813. Zum Kongress kam eine Gedenk-Medaille heraus, die von Friedrich Anton König, auf Anregung Humboldts, gestaltet wurde *(vgl. Abb. 17)*.[50]

Die Imprese „Certo digestum est ordine corpus" ist ein Zitat aus den *Astronomica* des römischen Astronomen Marcus Manilius (Buch I, Vers 148). Unterhalb dieses von Humboldt ausgesuchten Wahlspruches sehen

49 Ludwig Geiger (Hrsg.): Goethes Briefwechsel mit Wilhelm und Alexander von Humboldt. Berlin 1905. Vgl. allgemein: Herbert Scurla: Klassik und Naturforschung. Alexander von Humboldt in seinem Verhältnis zu Schiller und Goethe. In: Wissenschaftliche Zeitschrift der Hochschule für Bauwesen Cottbus 3 (1959/60), H. 1, S. 1–15; Hartmut Böhme: Goethe und Alexander von Humboldt. Exoterik und Esoterik einer Beziehung. In: Ernst Osterkamp (Hrsg.): Wechselwirkungen. Kunst und Wissenschaft zwischen Berlin und Weimar im Zeichen Goethes. Bern u. a. 2002, S. 167–193.
50 Vgl. die Studie von Wolfgang-Hagen Hein: Die ephesische Diana als Natursymbol bei Alexander von Humboldt. In: Perspektiven der Pharmaziegeschichte. Festschrift für Rudolf Schmitz zum 65. Geburtstag. Hrsg. von Peter Dilg. Graz 1983, S. 31–146.

(*Abb. 17*): Friedrich Anton König: Avers der Medaille zur Berliner
Versammlung deutscher Naturforscher und Ärzte. 1828

wir eine das geheimnishafte der Natur allegorisierende Sphinx, hinter
welcher die vielbrüstige Artemis aufragt: mit erhobenen Händen Sol und
Luna haltend, welche die polare Ordnung des Naturganzen repräsentie-
ren, und mit dem Mauerkranz auf dem Haupt. Damit bringt Humboldt
den Weimarer Goethe ins Spiel, doch so, dass dies keiner der versam-
melten Naturwissenschaftler bemerkt haben dürfte – wie ihnen schon
rätselhaft geblieben sein mag, was sie überhaupt mit einer vorderorienta-
lischen Fruchtbarkeitsgöttin, die nur mühsam gräcisiert wurde, und der
ägyptischen Sphinx zu tun haben sollten. Oder sind es topische Anspie-
lungen auf die grassierende Ägypten-Mode?[51] Oder gar raunende Allu-
sionen im Stile der Neuen Mythologie und Naturphilosophie der Ro-
mantiker, die Humboldt sonst stets kritisierte? Sicher nicht allein; aber
wahrscheinlich konnte niemand so gut wie Humboldt beurteilen, in wel-
chem Maß gerade im Frankreich der Revolution die Isis/Artemis Ephesia
in Umlauf gekommen war: als Mutter der Natur, vor der alle Menschen
gleich waren (*vgl. Abb. 18*), auch alle Rassen; im Natur- und Vernunftkult
der Revolution war die Göttin zu einem Emblem der politischen
Tugenden und natürlichen Erziehung geworden.[52] Im Berlin von 1828
mochte niemand mehr etwas von dem wissen, was für den frühen Revo
lutionsreisenden Humboldt Isis/Artemis Ephesia (an der Seite Georg

51 Die ägyptischen Motive sind zwar auch modisch, doch erinnere man sich daran, dass
 Alexander ursprünglich gar nicht nach Südamerika, sondern nach Ägypten reisen
 wollte – nur kam ihm Napoleon dazwischen.
52 Hierzu vgl. die ausführlichen Analysen von Goesch: Diana Ephesia [wie Anm. 37],
 S. 169–218.

(*Abb. 18*): Alexandre Evariste Fragonard (1732–1806) u. Allais: „Égalité",
Radierung, 1794. Bibliothèque Nationale, Paris

Forsters), den republikanischen Liberalen und Sklaverei-Kritiker,[53] zum
Wurzelgrund seiner Überzeugung geworden war. Eher konnten einige
der versammelten Naturwissenschaftler ahnen, was Humboldt sicher
genau wusste, dass die vielbrüstige Naturgöttin auch zu einer Emblem-
figur der Wissenschaften und des Erkenntnisstrebens allgemein gewor-
den war. Auf dem Titelblatt zur Ausgabe der *Opera Omnia* des nieder-
ländischen Mikroskopikers Antoni van Leeuwenhoeck thront die Multi-
mammia mit Füllhorn und zur Seite geöffnetem Schleier in einem
Figurenensemble, das die Natur insgesamt und die Wissenschaften reprä-
sentiert (*vgl. Abb. 19*).[54]

Nicht zufällig war die Ephesia auch im unterirdischen Felsengrab des
erhabenen Newton-Kenotaphs von Etienne-Louis Boullée platziert.[55] Sie
schmückte als Reliefdekoration das Amphitheater des Musée d'Histoire

53 Vgl. das Titelkupfer von Charles Eisen zum sklavereikritischen Buch von G.-T.
 Raynal: Histoire philosophique et politique des établissement et du commerce des
 Européens dans les deux Indes. Maestricht 1771; bei Goesch: Diana Ephesia [wie
 Anm. 37], Abb. 162, S. 217 ff.; Alexander von Humboldt über die Sklaverei in den
 USA. Eine Dokumentation mit einer Einführung u. Anmerkungen hrsg. von Philip S.
 Foner. Berlin o. J. [1984].
54 Antoni van Leeuwenhoek: Opera Omnia, seu Arcana Naturae, ope exactissimorum
 Microscopiorum detecta, experimentis variis comprobata, Epistolis ad varios illustres
 Viros [...] comprehensa et quator tomis distincta. 74 Bde. Lugdinum Batavorum
 [J. Arnold Langerak] 1719–1730, hier: Titelkupfer von Romyn de Hooghe (zuerst
 1685 gestochen für eine holländische Ausgabe). Schon hier findet sich auch die Sphinx,
 wie später bei Alexander von Humboldt.
55 Goesch: Diana Ephesia [wie Anm. 37], Abb. 126 f. u. S. 180 ff.

(*Abb. 19*): Titelkupfer von Romyn de Hooghe zu den Werken von Antoni van Leeuwenhoek, zuerst 1685, verwendet auch für die Opera Omnia 1719–1730

Naturelle in Paris, das Alexander oft besuchte.[56] Chodowiecki hatte die Multimammia auf das Titelkupfer von F. H. W. Martinis *Allgemeiner Geschichte der Natur* (1774) gesetzt,[57] aber auch schon für die Titelvignette der deutschen Übersetzung der Humboldt wohlvertrauten *Allgemeine[n] Historie der Natur* (1770–1774) von Georges-Louis Leclerc Buffon verwendet.[58] Artemis Ephesia/Isis zierte ferner das Titelkupfer der *Fauna Svecica* des Carl von Linné (1746) (*vgl. Abb. 20*),[59] die Humboldt gut kannte.

Dass die Göttin „auch als Attribut des Naturwissenschaftlers verwandt werden" konnte, zeigt das Treppenhaus im Ostflügel des Weimarer Schlosses, das 1802 von Christian Friedrich Tieck mit Reliefdekorationen versehen wurde, auf denen sich ein Naturforscher an einen mit der Ephesia ausgestatteten Altar lehnt.[60] Johann Gottfried Schadow, mit Humboldt wohl bekannt, hatte wenig nach dem Berliner Kongress eine Entwurfszeichnung gefertigt, auf der zu beiden Seiten des Kultbildes eine

56 Goesch: Diana Ephesia [wie Anm. 37], Abb. 38 u. S. 196.
57 Goesch: Diana Ephesia [wie Anm. 37], Abb. 168 u. S. 226.
58 Goesch: Diana Ephesia [wie Anm. 37], Abb. 170 u. S. 227.
59 Goesch: Diana Ephesia [wie Anm. 37], Abb. 169 u. S. 227.
60 Goesch: Diana Ephesia [wie Anm. 37], S. 227 f.; zur Ephesia als Emblemfigur der Wissenschaften vgl. S. 219–230.

(*Abb. 20*): Titelkupfer zu Carl von Linné: Fauna Svecica Sistens Animalia Sveciae Regni.
Stockholm 1761

Ephesia „Vertreter künstlerischer und wissenschaftlicher Berufsgrup-
pen" arrangiert sind.[61] Dies erinnert unmittelbar an das (nur noch auf
Kupferstichen erhaltene) Fakultäten-Fresko der neuen Universität Bonn
von Jacob Götzenberger, der die thronende *Philosophia* mit zwei Ephe-
sien umgibt, ein Motiv, das dem Deckenmedaillon von Raffael in den
Stanza della Segnatura in Rom entnommen war.[62] Unmittelbar vor
Augen war Humboldt in Berlin die Ephesia als zentrale Emblemfigur auf
dem Relieffries von Friedrich Gilly an der 1798–1802 erbauten Berliner
Münze.[63] Sicher war Humboldt neben diesen naturwissenschaftlichen
und politischen Semantiken der Isis/Artemis auch bekannt, dass sie als
Mutter der Künste figurierte. So traf er mit seinem Medaillon zum Ber-
liner Kongress in die Mitte der Ephesia-Ikonologie seit der Renaissance,
besonders aber ihrer neuerlichen Konjunktur um 1800. Das erklärt indes
noch nicht die versteckte Goethe-Allusion.[64]

61 Goesch: Diana Ephesia [wie Anm. 37], S. 162 u. Abb. 115.
62 Goesch: Diana Ephesia [wie Anm. 37], S. 157–61, Abb. 114; zu Raffael S. 39–44 u.
 Abb. 40.
63 Goesch: Diana Ephesia [wie Anm. 37], S. 165 f u. Abb. 118. Dazu passt, dass schon
 das antike Artemision eine Münze war.
64 Immerhin hatte Humboldt in der Eröffnungsansprache, in der er neben Olbers,
 Sömmering und Blumenbach auch Goethe in die Quadriga deutscher Leitwis-
 senschaftler aufgenommen (Alexander von Humboldt: Rede, gehalten bei der Eröff-
 nung der Versammlung deutscher Naturforscher und Ärzte in Berlin am 18. Sep-
 tember 1828. Berlin 1828).

Nach seiner großen Reise nahm Humboldt am 6. Februar 1806 erstmals wieder mit Goethe Kontakt auf – von Berlin aus, wo er in der Akademie die *Ideen zu einer Physiognomik der Gewächse* (30. Januar 1806) vorgetragen hatte. Diesen Vortrag übersandte er Goethe, und dieser rezensiert enthusiastisch in der *Jenaischen Allgemeinen Literatur-Zeitung* (14.3.1806). In seinem Begleitbrief kündigte Humboldt weitere Dedikationen an:

> In den einsamen Wäldern am Amazonenflusse erfreute mich oft der Gedanke, Ihnen die Erstlinge dieser Reisen widmen zu dürfen. Ich habe diesen fünfjährigen Entschluß auszuführen gewagt. Der erste Teil meiner Reisebeschreibung, das Naturgemälde der Tropenwelt, ist Ihnen zugeeignet. Mein Freund Thorwaldsen in Rom, ein ebenso großer Zeichner als Bildhauer, hat mir eine Vignette entworfen, welche auf die wundersame Eigentümlichkeit Ihres Geistes, auf die von Ihnen vollbrachte Vereinigung von Dichtkunst, Philosophie und Naturkunde anspielt.[65]

Humboldt war zuvor in Italien gewesen, hatte seinen Bruder in Rom wiedergesehen, war nach Neapel geeilt, um den gerade aktiven Vesuv zu besteigen; er besichtigte die Sammlungen Neapels und sah dort auch die spätantike („schwarze") Artemis von Ephesos (*vgl. Abb. 21*). Fast zwei Jahrzehnte zuvor hatte Goethe dieselben Orte aufgesucht.

Bertel Thorwaldsen traf er im Haus seines Bruders in Rom. Aus dieser Konstellation heraus erfolgte die deutlich an die neapolitanische Artemis angelehnte Gestaltung der Titelvignette der *Ideen zu einer Geographie der Pflanzen* (1807) (*vgl. Abb. 22*) mit der Widmung „An Goethe": Ein tak-

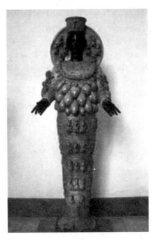

(*Abb. 21*): Spätantike Kopie der Artemis Ephesia (Nationalmuseum Neapel)

65 Humboldt an Goethe vom 6.2.1806. In: Goethes Briefwechsel mit Wilhelm und Alexander von Humboldt. Berlin 1909, S. 297.

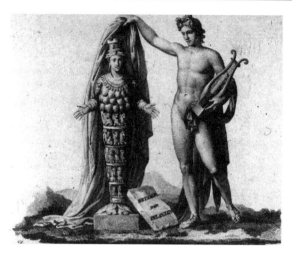

(Abb. 22): R. U. Massard (fec.) und B. Thorwaldsen (inv.): Titelvignette zu
Humboldts „Ideen zur Geographie der Pflanzen". 1807

tisches Manöver. Denn Humboldt hatte geplant, seinen „Erstling" nach
der Reise Schiller zu widmen.[66] Nun war Schiller aber wenige Monate zu-
vor gestorben. Und so schaltete Alexander ad hoc auf Goethe um –
nicht ohne seinen Entschluss zurückzudatieren und an den Amazonas zu
verlegen. Goethe nahm die Widmung dankbar auf (vgl. dessen Brief an
Alexander v. 3. April 1807), empfandt sie als hohe Ehrung und notiert,
noch 1820, in den Schriften *Zur Morphologie*:

> Sollte jedoch meine Eitelkeit einigermaßen gekränkt sein, daß man weder bei Blumen,
> Minern, noch Knöchelchen meiner weiter gedenken mag, so kann ich mich an der
> wohltätigen Teilnahme eines höchst geschätzten Freundes genugsam erholen. Die
> deutsche Übersetzung seiner Ideen zu einer Geographie der Pflanzen nebst einem
> Naturgemälde der Tropenländer sendet mir Alexander von Humboldt mit einem
> schmeichelhaften Bilde, wodurch er andeutet, daß es der Posie auch wohl gelingen
> könne, den Schleier der Natur aufzuheben; und wenn Er es zugesteht, wer wird es
> leugnen?[67]

Hatte Goethe wohl bemerkt, dass die etwas frühere französische Ausga-
be natürlich nicht Goethe, sondern den Pariser Botanikern Antoine
Laurent de Jussieu (1748–1836) und René Desfontaines (1750–1833)
gewidmet war? In der deutschen Vignette erscheint Goethe unter der
Gestalt Apolls, der die Lyra hält und die ephesische Diana enthüllt. Zu

66 Humboldt an Cotta am 24.1.1805 (als Schiller noch lebte). Nachweis bei Kurt R.
 Biermann: Goethe in vertraulichen Briefen Alexander von Humboldts. In: Goethe-
 Jahrbuch 102 (1985), S. 19, Anm. 30.
67 HA XIII, 115.

ihren Füßen angelehnt die Steinplatte: „Metamor.[phose] der Pflanzen": Dies war das einzige wissenschaftliche Werk Goethes, das Humboldt lebenslang schätzte.

Die Enthüllungsgeste Apolls war Anlass dafür, dass in der Statue immer wieder Isis statt der ephesischen Artemis gesehen wurde.[68] Vielleicht liegt darin eine verdeckte Spur, dass die Widmung eigentlich an Schiller gehen sollte: Dessen Gedicht *Das verschleierte Bild von Sais* behandelt jenen Vorgang von Verhüllung und Enthüllung der Naturgöttin Isis. Isis anstelle der ephesischen Artemis zu identifizieren, mag auch damit zusammenhängen, dass die ägyptische Isis im Rahmen der romantischen Naturwissenschaft und Philosophie in hohem Ansehen stand, so dass etwa Lorenz Oken das von ihm 1817 gegründete Wissenschaftsorgan *Isis* nannte.[69]

Mag die unterdrückte Schiller-Widmung wie ein Palimpsest nun durchscheinen oder nicht – gewiss ist, dass Humboldt mit der ephesischen Artemis Goethe richtig adressiert hatte. In Antwort auf Friedrich Heinrich Jacobis christliche Schrift *Von den göttlichen Dingen und ihrer Offenbarung* (1811) schrieb Goethe 1812 das Gedicht *Groß ist die Diana der Epheser*. Goethe benutzt als Titel das Zitat aus Apostelgeschichte 19,23–40 mit dem Bericht über den Aufruhr der Silberschmiede. Hierauf nimmt Goethe Bezug, wenn er im Gedicht den „alten Künstler", der lebenslang am Bild der Göttin arbeitet, ungerührt vom *bilderlosen* Christus-Kult weiter skulptieren lässt. Am 10. Mai 1812 schrieb Goethe an Jacobi:

> Ich bin nun einmal einer der ephesischen Goldschmiede, der sein ganzes Leben im Anschauen und Anstaunen und Verehrung des wunderwürdigen Tempels der Göttin und in Nachbildung ihrer geheimnisvollen Gestalten zugebracht hat, und dem es unmöglich eine angenehme Empfindung erregen kann, wenn irgend ein Apostel seinen Mitbürgern einen anderen und noch dazu formlosen Gott aufdringen will.[70]

68 Diese Verwechslung von Artemis Ephesia und Isis wird auch erwähnt von dem um 1800 als Standard geltenden Benjamin Hederich (Gründliches mythologisches Lexicon, bearbeitet von Johann Joachim Schwaben. Leipzig 1770, z. B. Sp. 915). Mit Isis kommt eine ägyptische Komponente in die Artemis-Tradition, die zur Ägypten-Mode um 1800, besonders nach der Napoleon-Kampagne, gut passt.

69 Es ist aufschlussreich, dass gerade im Zusammenhang der Naturwissenschafts-Allegorien die Ephesia mit der Isis und damit auch mit dem Schleier und dem Enthüllungsgestus verbunden wurde: Wissenschaft ist Entschleierung der Wahrheit von Natur. Vgl. Goesch: Diana Ephesia [wie Anm. 37], S. 219–226 u. Abb. 164–167. Auch hier nimmt Humboldt bei seiner Goethe gewidmeten Titelvignette einen ikonologischen Topos auf.

70 Johann Wolfgang Goethe: Goethes Werke (WA), Abt. IV, Bd. 23, S. 7. Vgl. Goethes Gedicht *Genius die Büste der Natur enthüllend* (Februar/März 1826): „Bleibe das Geheimnis teuer! / Laß den Augen nicht gelüsten. / Sphinx-Natur, ein Ungeheuer, / Schreckt sie dich mit hundert Brüsten? // Suche nicht verborgene Weihe! / Unterm Schleier laß das Starre! / Willst du leben, guter Narre, / Sieh nur hinter dich ins Freie."

Goethe bekennt sich hier als *Heide*, weil er *Künstler* und somit auf die in den paganen Gottheiten symbolisch dargestellte Natur nachbildend bezogen ist. Er bekennt sich mithin als ein Idolater, der die *Immanenz* des Heiligen in der Natur gestaltet. Humboldt hatte mit der Titel-Vignette das Selbstbild Goethes glänzend getroffen. Dabei ist die Figuration des klassizistisch gestalteten Apolls, als Gott der Form und der Kunst, und der Artemis, unter deren Namen eine archaische Fruchtbarkeitsgöttin verehrt wird, sprechend genug. Dieser Göttin gelten in der *Klassischen Walpurgisnacht* von *Faust II* die großen Verse des Anaxagoras:

> Du! droben ewig Unveraltete,
> Dreinamig-Dreigestaltete,
> Dich ruf ich an bei meines Volkes Weh,
> Diana, Luna, Hekate!
> Du Brusterweiternde, im Tiefsten Sinnige,
> Du Ruhigscheinende, Gewaltsam-Innige,
> Eröffne deiner Schatten Schlund,
> Die alte Macht sei ohne Zauber kund![71]

Der vorsokratische Naturphilosoph Anaxagoras ist in *Faust II*, als Gegenspieler von Thales, der Vertreter vulkanistischer Erdentstehungstheorien – also eben jener von Goethe hartnäckig bekämpften Auffassung, von welcher sich Alexander während seiner Amerika-Reise durch das Studium der Anden und des dortigen Vulkanismus überzeugt hatte. Hier in *Faust II* erscheint der Katastrophismus der vulkanistischen Theorie im Zeichen jener archaischen Mutter-Göttin, Herrin über Leben und Tod, über unterirdische Gewalten und himmlische Katastrophen, woran die „Ordnung der Natur" (V. 7913) zuschanden werden kann: wahrlich eine ,wildere' Göttin als diejenige, die Iphigenie aus Diana machen will.

In der Vignette Massards von 1807 entspricht es den Auffassungen Goethes, wenn es der ,klassische' Apoll ist, in dessen Hand die Aufdeckung des Schleiers der archaischen Natur ruht: Erst dadurch wird das, was an der von Brüsten umgürteten Göttin monströs und erhaben zugleich ist – wahrlich *fascinosum et tremendum* –, erst durch Apoll also

// Anschaun, wenn es dir gelingt / Daß es erst ins Innre dringt, / Dann nach außen wiederkehrt, / Bist am herrlichsten belehrt." Es wird angenommen, dass dieses Gedicht sich auf den Entwurf von Thorwaldsen *Der Genius der Poesie entschleiert das Bild der Natur* bezieht, das Humboldt als Titelblatt verwendet. Das Goethe-Gedicht steht innerhalb der Sammlung Gedichte zu symbolischen Bildern (Goethe: Sämtliche Werke seines Schaffens. Münchener Ausgabe. Hrsg. von Karl Richter u. a. Bd. 13,1. Hrsg. von Gisela Henckmann u. Irmela Schneider. München 1992, S. 129). Vgl. J. Collin: Untersuchungen über Goethes Faust in seiner ältesten Gestalt. Diss. Gießen 1892 (http://www.gutenberg.org/dirs/1/4/2/2/14223/ 14223–h/14223–h.htm).

71 Goethe: Faust – Texte. In: Sämtliche Werke. Hrsg. von Friedmar Apel u. a., Band 7/1: Hrsg. von Albrecht Schöne. Frankfurt a. M. 1994, VV. 7902–7909, S. 314 f.

wird die Natur zu einer Gabe und Erkenntnis, zur *ästhetischen Form*. Klassizismus ist Bändigung des „wilden Ursprungs" (Walter Burkert) dessen, was er darstellt. Das hatte der wissensdurstige *Hierophant* Schillers vor der verschleierten Isis nicht verstanden, als er, den Schleier lüftend, vor dem Bild der Wahrheit besinnungslos, stumm und melancholisch wird und stirbt.

Da ist Humboldt von anderer Statur. 1847 wird anlässlich des Erscheinens des II. Bandes des *Kosmos* eine Medaille Humboldt zu Ehren aufgelegt, entworfen von Peter von Cornelius. Auf dem Avers ein Profil Humboldts, auf dem Revers dagegen finden wir unter der Imprese *Kosmos* erneut die ephesische Artemis von 1807, versehen mit dem Strahlennimbus, zu Füßen eine Sphinge (*vgl. Abb. 23*). Ihr lüftet den Schleier nicht mehr Apoll (sprich: Goethe), sondern ein geflügelter Genius, versehen mit einem Himmelsfernrohr und dem Senkblei zur Meerestiefen-Messung, das ins fischdurchtümmelte Meer hinunterreicht. Umkreist wird die Szene von einem Kranz Pflanzen und dem Zodiakus. Entscheidend ist, dass an die Position des klassizistischen Musen-Gottes eine Allegorie der Naturwissenschaften gerückt ist. Es ist *Humboldt selbst*, der hier kraft messender Intelligenz (nicht etwa kraft ästhetischer Kreativität) die Geheimnisse der Natur entschleiert. Die Medaille zeigt exakt vier Jahrzehnte nach der Widmungs-Vignette an Goethe einen epochalen Um

(*Abb. 23*): Peter v. Cornelius u. Karl Fischer: Revers der Medaille auf
Alexander von Humboldt 1847

schwung an: von der *Kunst*, die die Einheit der Natur ästhetisch darzustellen vermag und in Goethes Heros-Natur[72] ihr künstlerisches Organ gefunden hatte, zur empirischen Naturwissenschaft, die den Kosmos instrumentell vermisst und in Humboldt ihren Repräsentanten hat.

72 So Alexander – durchaus negativ gemeint – über Goethe im Brief an Georg von Cotta am 5. Mai 1839, wo er, letzteren gegenüber Schiller abwertend, schreibt: „Das war ein Mensch, mehr menschlich als Goethe, dessen Heros-Natur mir innerlich stets fremder blieb." In: Kurt-R. Biermann: Goethe in vertraulichen Briefen Alexander von Humboldts [wie Anm. 66], S. 19 f.

Beispielgebend. Die Bibel und ihre Erzählformen

I.

Was den großen philosophischen Konzepten wie Wahrheit, Geschichte und Fortschritt erst im Laufe des 20. Jahrhunderts widerfuhr – ihre Diskreditierung als „große Erzählungen" –, hatte die Heilige Schrift des Alten und Neuen Testaments viel früher durchlaufen.[1] Schon in der Spätantike, verstärkt dann in der frühen Neuzeit wurde die Geltung und Verbindlichkeit einzelner biblischer Texte oder sogar des gesamten Korpus immer wieder massiv in Zweifel gezogen. Nicht zuletzt dadurch, dass man sie, den Mythen und Sagen gleichgestellt, als literarische Dokumente kollektiver Imaginationen betrachtete und sich damit ihres Anspruches entledigte, unmittelbare Manifestation göttlichen Wortes zu sein. Ein alter Streit, den textkritische und dogmatische Lektüre innerhalb der Theologie seit vielen Jahrhunderten austragen: Kann die Verlautbarung göttlicher Wahrheit zugleich historisch und ästhetisch kontingent, ein mit mancherlei Reizen und Mängeln behaftetes Produkt menschlicher Verfasserschaft sein?

Die in den biblischen Schriften niedergelegten Geschichten, Glaubensaussagen und Verheißungen als Literatur bzw. wie hier *als Narrationen* zu betrachten, scheint mehr oder minder zwingend zu implizieren, sie damit ins Reich der Dichtung und also der bloßen Fiktion zu verweisen. Die Dichter lügen, denn das ist ihr Metier; so das bekannte, schon in der Antike zum Gemeinplatz verkürzte Argument einer in Platons *Politeia* weitaus differenzierter entfalteten Mimesis-Kritik. Als im Jahre 1605 die erste Ausgabe des *Quijote* von Cervantes erschien, einem Roman, in dem zwischen der Fiktionswelt der Ritterromane und der prosaischen Wirklichkeit eine scharfe, wenngleich selbstreflexive Grenze gezogen wird, suchten die spanischen Behörden die Ausfuhr dieses unerhörten Werkes in ihre amerikanischen Kolonien nach Kräften zu unterbinden, um dort unter ihren neuen Glaubenssubjekten die Intaktheit der katholischen

1 Bibelstellen werden im Haupttext fortlaufend nachgewiesen und nach folgender Ausgabe zitiert: Stuttgarter Erklärungsbibel. Bibeltext in der revidierten Fassung von 1984. Hrsg. von der Evangelischen Kirche in Deutschland. Stuttgart 1992.

Lehre nicht zu gefährden. Denn würden die frisch Bekehrten erst einmal mit dem Phänomen literarischer Fiktionalität in Kontakt gebracht, so die Befürchtung, so zögen sie aus Cervantes' spielerischer Kritik am Genre der Ritterromane womöglich den Schluss, auch in den biblischen Geschichten nichts anderes zu sehen als unverbindliche Erzeugnisse menschlicher Fabulierkunst. Auch die Bibel dichtet? Sofern ihre Texte Autoren haben und Geschichten erzählen, können diese auf dieselbe Weise gelesen werden wie andere Erzeugnisse der „schönen Literatur".

Die Bibel dezidiert literarisch zu lesen, bedeutet indes nicht weniger als ihre „Diskreditierung" im Wortsinne, ihre ‚Entglaubigung' also. Daraus resultiert ein Umgang mit den Texten, der von ihrer theologischen Valenz und ihrem kerygmatischen Anspruch absieht und allein nach den sprachlich-poetischen Formen und Funktionen der hier versammelten Texte fragt. Große Literatur ist darunter ohne Frage, herausragende Helden- und Leidensgestalten, in eindringlicher Sprachkraft dargestellt. Sich als Leser oder Kritiker der Bibel ‚außerhalb' des Glaubens zu stellen, ist letztlich aber eine aporetische Bemühung, da uns auch das Phänomen des Erzählens eine ‚quasi-theologische' Stellungnahme abverlangt: das zu jeder Zeit und nur von jedem Hörer oder Leser individuell für einzelne Texte neu zu fällende Urteil, ob es sich bei den biblischen Geschichten um abgestorbene, nur noch museal interessierende Monumente handelt, oder ob diese Erzählungen weiterhin von Relevanz sind, ihre Handlung und ihr Personal ‚uns angeht'? (Ein sehr vages, emotional gefärbtes Kriterium für einen allerdings sehr starken und deshalb durchaus beachtenswerten literarischen Effekt; Ziel der folgenden Ausführungen ist u. a., solchen subjektiven Kriterien auf deskriptive, analytische Weise näher zu kommen.) Klar jedenfalls ist: Auch literarische Erzählungen sind nur dann mitteilenswert, wenn (bzw. solange) sie über ihren je spezifischen historischen Kontext hinaus Bedeutsamkeit erlangen können.

Welche Kritik steckt eigentlich genau in dem Vorwurf, eine „große Erzählung" (*grand récit*) zu sein? Jean-François Lyotard, philosophischer Stichwortgeber der Postmoderne, zielt mit diesem kritischen Erzählkonzept (das er u. a. aus Robert Musils *Mann ohne Eigenschaften* gewinnt) vor allem auf die hegelianische Konstruktion historisch-teleologischer Sinn-Einheiten. Die Rede von den „großen Erzählungen" betreibt damit im Grunde nichts anderes, als Argumente der Bibelkritik auf die Kritik bzw. Dekonstruktion ‚metaphysischer' (sei es philosophischer, politischer oder wissenschaftlicher) Begrifflichkeit im Allgemeinen auszudehnen. Als große Erzählung und eben auch als bloße Erzählung attackiert Lyotard die vermeintlichen Gewissheiten des geschichtlichen Fortschritts, des Subjekts und des Sinns – Bausteine einer ideologischen Weltsicht, die, so Lyotard, im Wesentlichen narrativ verfasst ist und der Kontingenz histo-

rischer Geschehnisse eine Richtung und ein Ziel unterstellt. Kritisch in den Blick gefasst werden also nicht allein bestimmte Inhalte und die in ihnen ausgedrückten Wertsetzungen, sondern ebenso sehr die Erzählakte selbst, genauer: die narrative „Abbildung" von einzelnen Geschehnissen oder längerfristigen historischen Prozessen im Modus einer Geschichte.

Wie wird aus komplexen Geschehensabläufen die Erzählung einer Geschichte? In der Aufmerksamkeit für diese Transformation liegt der Beginn dessen, was sich in romanischen Ländern als Narratologie, im deutschen Sprachraum als Erzählforschung etablieren konnte. Von Seiten der *cultural studies* ist verschiedentlich, u. a. von Raymond Williams, Stuart Hall, zuletzt von Benedict Anderson und Homi K. Bhabha, betont worden, dass sich die Herausbildung von Gruppen- oder National-Identitäten mithilfe bestimmter Grundmuster des Erzählens vollzieht, so genannter „Narrative". Im weitesten Sinne lassen sich Narrative als sequentielle Ordnungsmuster begreifen, deren Elemente einen zeitlichen Richtungssinn aufweisen und sich zu einer zusammenhängenden Handlungslinie fügen. „Narrative stiften Sinn, nicht auf Grund ihrer jeweiligen Inhalte, sondern auf Grund der ihnen eigenen strukturellen Konstellationen: weil sie eine lineare Ordnung des Zeitlichen etablieren."[2] Diese sinnstiftende Wirkung entfaltet das Narrativ sowohl durch die Kohärenz einer sukzessiven Handlungsführung wie auch durch die enge Verbindung zwischen den auftretenden Akteuren und den von ihnen bewirkten Effekten; dass Subjekte „Geschichte machen", diese (für die Identitätsbildung möglicherweise unentbehrliche) politische Illusion direkter Handlungsmacht lässt sich (nur) innerhalb von Erzählungen wirklich plausibel machen. *Die* Geschichte ist nicht weniger fiktiv als alle anderen Geschichten, die man sich erzählt.

Aber kann mit diesem grundlegenden Vorbehalt letztlich nicht jede Form erzählerischer Ordnungsstiftung, so der naheliegende Einwand, als suggestive und manipulative Angelegenheit diskreditiert werden (womit sich der kritische Impuls durch seine inflationäre Trivialisierung alsbald verflüchtigen würde)? Verfährt nicht Kultur notwendigerweise, und oft mit großem Gewinn, narrativ? So die Position Hayden Whites: „To raise the question of the nature of narrative is to invite reflection on the very nature of culture and, possibly, even on the nature of humanity itself."[3] Aus der ideologiekritischen „Diskreditierung" der großen Erzählungen – und letztlich des Erzählens per se – ist ein brauchbarer Befund nur dann zu gewinnen, wenn das abstrakte Argument der rhetorisch-poetischen

2 Wolfgang Müller-Funk: Die Kultur und ihre Narrative. Wien/New York 2002, S. 29.
3 Hayden White: The value of narrativity in the representation of reality. In: W. J. T. Mitchell (Hrsg.): On Narrative. Chicago 1981, S. 1–23, hier S. 1.

Konstruiertheit von Erzählungen historisch enger an bestimmte Krisen-
erfahrungen der kulturellen Moderne zurückgebunden wird – denn dort
gewannen auch die Vorbehalte gegen das Erzählen bzw. einen bestimm-
ten Typus von Erzählung an Prägnanz. „Wir wollen uns nichts mehr
erzählen lassen",[4] resümiert Robert Musil um 1930 die Bewusstseinslage
seiner Gegenwart. Erzählen gilt im Zeitalter der fortgeschrittenen Indus-
triekultur als eine denkbar altmodische Gewohnheit, die sich nicht auf
der Höhe wissenschaftlichen Denkens bewegt.

„Daß man erzählte, wirklich erzählte", ließ im Jahre 1910 Rainer Ma-
ria Rilke seinen Protagonisten Malte Laurids Brigge beklagen, „das muß
vor meiner Zeit gewesen sein"[5]. Die Lieblingsformeln des Erzählens
scheinen aus unvordenklicher Zeit heraufzuklingen, etwa das biblische
„Es begab sich aber zu der Zeit" der Weihnachtsgeschichte oder das „Es
war einmal" eines stereotypen Märchenanfangs. Die Botschaft solcher
Formeln liegt im Klang aus der Ferne. Jenes, was im Märchen einmal
„war", ist, dem Gleichklang zum Trotze, gerade nicht „wahr", und es ist
erst recht nicht von heute. Es hatte mit den spezifischen Literaturbedin-
gungen der Moderne zu tun, vor allem mit der medialen Konkurrenz, die
der „schönen Literatur" durch Zeitungen, Film und Rundfunk erwuchs,
wenn statt der „Relation", also eines verbindlichen, Zusammenhang
stiftenden Erzählens, die „Information" und die „Sensation" in den Vor-
dergrund traten. So jedenfalls hat Walter Benjamin in seiner Studie über
den Erzähler Nikolai Lesskow 1936 die Situation des literarischen Erzählens
skizziert, als diejenige eines altehrwürdigen kulturellen Vermögens, das
aufgrund mediengeschichtlicher und produktionstechnischer Umwälzungen
in die Krise geraten, wenn nicht zum Untergang verurteilt war. Den per-
sönlich auftretenden, mündlich vortragenden Erzähler alten Stils be-
schreibt Benjamin retrospektiv als eine Instanz des Vertrauens, die dem
Hörer noch Rat wusste; doch er betont zugleich, dass diese fürsorgliche,
behagliche Anmutung eines quasi-mündlichen Erzähltones im hochindus-
triellen Zeitalter eigentlich keine plausible Existenzberechtigung mehr
beanspruchen kann, dass sie seitens der Literaten selbst wie auch des
Publikums an Glaubwürdigkeit und Zuspruch verloren hat.

Etwas erzählen, das wurde gleichbedeutend mit dem Eintauchen in
eine vergangene, außer Kurs gesetzte Welt, rückte in die Nähe von My-
thos und Märchen. Wenn diese Welt aufgerufen wird, dann im Modus
des ausstellenden Zitats; ein bestimmter, als traditionell konnotierter Er-

4 Robert Musil: Die Krisis des Romans (1931). In: Gesammelte Werke. Hrsg. von
 Adolf Frisé. Reinbek 1978. Bd. VIII, S. 1408–1412, hier S. 1408.
5 Rainer Maria Rilke: Die Aufzeichnungen des Malte Laurids Brigge. In: ders.: Werke in
 sechs Bänden. Frankfurt a. M. 1980. Bd. III/1, S. 107–346, hier S. 244.

zählgestus ist dabei stets mitzudenken und auch deutlich genug heraus-
zuhören. Eine signifikante Kostprobe: „Tief ist der Brunnen der Ver-
gangenheit. Sollte man ihn nicht unergründlich nennen?" So beginnt
Thomas Mann seine großangelegte Roman-Tetralogie *Joseph und seine
Brüder*, genauer: deren so genanntes „Vorspiel".[6] Es bedeutete stilistisch
ein durchaus heikles Unterfangen, die biblische Geschichte noch einmal
zu erzählen; und doch war Thomas Mann keineswegs der einzige, der sie
als ‚narratives Material' nutzte. Im Gegenteil: Biblische „Stoffe" erfreuen
sich im ersten Drittel des 20. Jahrhunderts einer unter den säkularen
Vorzeichen der Moderne erstaunlichen Beliebtheit, seien es nun alttes-
tamentliche Sujets wie etwa das Buch Hiob oder Themen aus der chris-
tologischen Textreihe der Evangelien und des apostolischen Schrifttums.
Dass dabei nicht allein bestimmtes Handlungs- und Figurenmaterial auf-
gegriffen, sondern auch ein besonderer Tonfall anzueignen war, zeigt vor
allem das Beispiel Bert Brechts, dessen Diktion auch in scheinbar so
bibelfernen settings wie jenem der *Dreigroschenoper* außergewöhnlich stark
vom gedrungen-drastischen Lutherdeutsch und den Archaismen bibli-
scher Sentenz-Sprache durchdrungen ist. Dass die Sprachwelt des Alten
und Neuen Testaments historisch und sachlich ferngerückt ist, setzen so-
wohl Thomas Mann wie Brecht mit ihren Adaptionen voraus, es ist Teil
ihrer dann höchst unterschiedlichen Verfremdungs-Strategien.

Gemeinsam aber ist diesen und anderen Anklängen an ein biblisches
Erzählen der Versuch, unter den Bedingungen der Schriftkultur und der
textmedialen Verbreitung von Literatur eine ästhetische Restitution der
Effekte von Mündlichkeit zu betreiben. Brechts Einsatz von sprichwört-
lichen Redensarten und Thomas Manns auktorialer Erzählton treffen
sich in dem Bemühen, der literarischen Faktur einen Hauch von mündli-
cher Improvisiertheit, von Spontaneität und Präsenz zu verleihen. Die
Bibel-Referenzen erzeugen einen Schauplatz, auf dessen Terrain zugleich
die Erzählpoetik der Gegenwart verhandelt werden kann. In der beton-
ten Distanz lassen sich stilistische, formengeschichtliche und medienäs-
thetische ‚Leistungen' des Erzählens noch einmal besichtigen, und zwar
ganz ohne den Zwang, up to date sein zu müssen. Dabei fällt in den
Blick, wie stark nicht nur das stoffliche Repertoire, sondern auch die
Formenvielfalt des Narrativen sich aus dem Textfundus solcher ‚vorlite-
rarischer', kollektiver und elementarer Quellen speist. Was Schuld und
Leiden bedeutet, davon künden auch die griechischen Mythen und Tra-
gödien; welche Rolle ein viele Generationen und geschichtliche Brüche
überdauerndes kulturelles Gedächtnis zu spielen vermag, erzählt am ein-

6 Thomas Mann: Joseph und seine Brüder. Bd. 1, Höllenfahrt. Sämtliche Werke in drei-
 zehn Bänden. Frankfurt a. M. 1974. Bd. IV, S. 9.

drucksvollsten die Reihe der alttestamentlichen Propheten. Am biblischen
Korpus ist exemplarisch ausgestaltet, was es heißt, einen Anfang zu ma-
chen, an ein Ende zu glauben, und alles Dazwischenliegende in einen über-
greifenden heilsgeschichtlichen Zusammenhang eingebettet zu wissen.

II.

Als Erzählung kann bezeichnet werden, so hat Aristoteles in seiner *Poetik*
statuiert, was Anfang und Ende hat und eine in sich gegliederte Ganzheit
des Handlungsganges aufweist. Ferner muss das Erzählte über eine ge-
wisse temporale, lokale und personale *Kohärenz* verfügen und am Krite-
rium der kommunikativen *Relevanz* orientiert sein. Temporale und hand-
lungslogische Konsekution einerseits, appellative Bedeutsamkeit über
den eigenen plot hinaus andererseits, das sind die Ansprüche, denen das
Erzählen durch all seine Wandlungen hindurch treu bleiben und stets
aufs Neue gerecht werden muss. Für beide Aspekte enthält das Korpus
alt- und neutestamentlicher Schriften beispielgebende, mustergültige Lö-
sungen, auf die Jahrtausende an literarischer Erzählkultur mit gewiss un-
terschiedlicher Intensität und Frequenz, aber nie gänzlich abreißender
Faszination immer wieder zurückgekommen sind.

Den Anfang zu erzählen, das ist die paradigmatische Leistung der
Genesis, des Ersten Buches Mose: „Und Gott sprach: Es werde Licht.
Und es ward Licht." (1.Mo 1,3). Das Genesis-Modell erzählt von einem
doppelten Anfang, der zwei Erzählstränge miteinander verbindet: die
Entstehung der physischen Welt und den Ursprung des Volkes Israel.
Ihr Gegenstück findet die *Genesis* in den teleologisch ausgerichteten Pas-
sagen prophetischer Rede und vor allem in der imaginativen Inszenie-
rung des Endes durch die Offenbarung des Johannes. Die ungreifbare
Drohung eines bevorstehenden Endes in Szene zu setzen, bedeutet, sich
mit dem dramatischen Narrativ der *Apokalypse* zu beschäftigen.

Der kanonische Rang der biblischen Narrationsmuster kommt darin
zum Ausdruck, dass sie zu Gattungsbegriffen ihrer jeweiligen Funktion
werden konnten. Das gilt nicht nur für *Genesis* und *Apokalypse,* auch der
Dekalog, die Prophetie des gelobten Landes oder die Passion Christi sind
solche singulären, paradigmatisch gewordenen Elementarformen. Die
letztgenannten sind beispielgebend auch in jenem Sinne, der das erwähn-
te Kriterium der appellativen Bedeutsamkeit betrifft; d. h.: sie formulie-
ren eine Relevanz der erzählten Geschichte über deren raumzeitliche
Begrenztheit hinaus. Die These, dass sich in den biblischen Grund-
mustern elementare Möglichkeiten und Leistungen des Erzählens bei-
spielgebend ausgeprägt finden, soll nun im Hinblick auf beide genannten

Dimensionen des Narrativen (temporale Kohärenz und exemplarische Relevanz) textnah, wenngleich in der notwendigen schematischen Verkürzung, beleuchtet und überprüft werden.

Zunächst zur Frage der temporalen Kohärenz. Für das Zustandekommen einer Geschichte wird als Minimalanforderung die Existenz einer Handlung samt der ihr zugeordneten Träger (Figuren, Helden) angeführt. Gleichwohl lässt sich die Operation des Erzählens noch allgemeiner ansetzen als der Versuch, zwischen zwei oder mehreren durch Einschnitte oder Distanzen getrennten Zeitpunkten eine gerichtete Verbindung herzustellen, die das Spätere als Folge des Früheren kenntlich macht. So unterschiedliche Formate wie Genealogie, Chronik, Detektivgeschichte und selbst der Argumentationsgang einer syllogistischen Beweisführung haben einen gemeinsamen erzählerischen Gestus: Was sie verbindet, ist der analytische Impuls der Herleitung dessen, was in seinem So-Sein fraglich ist, aus Früherem und Vorausgesetztem.

Dazu muss man weit ausholen dürfen. ‚Bei Adam und Eva' anzufangen, ist zwar verpönt, aber eben auch sprichwörtlich; man erzählt, um möglichst alle Faktoren einer unbekannten Kausalkette zu umfassen, am besten *ab ovo*, gegebenenfalls reicht es auch, *ab urbe condita* einzusetzen, oder *once upon a time*. Solche formelhaften Wendungen sind metonymische Abkürzungen für das, wie der zitierte Beginn von Thomas Manns *Josephs*-Roman suggeriert, tendenziell bodenlose Bemühen, einen Anfang zu finden respektive zu machen. Aber was bedeutet es eigentlich, den Brunnen der Vergangenheit „unergründlich" zu nennen? Den Grund einer Sache oder Handlungsweise zu finden ist ein Hauptanliegen rationaler, empirischer Weltaneignung. Es gibt Gründe intentionaler Art (Motive) und solche kausaler Art (Ursachen), daneben freilich auch jenen einen Grund und Boden, zu dem die Gesetze der Schwerkraft führen. Der Erzähler des *Josephs*-Romans ‚gründelt' auf vielerlei Wegen und gerät dabei in spekulative Gefilde. Dass er den großen Bogen des biblischen Erzählstoffes mit der Frage nach einem Urgrund des Vergangenen eröffnet, weist die Erzählstrategie des Nachfolgenden als die eines anfangslastigen Unternehmens aus. Im kaum ergründlichen Anfang liegt bereits alles beschlossen, was die weitere Erzählung herausbringen und erweisen wird. Die gegenteilige Form des Erzählens würde alles, was unterwegs geschieht, dem beständig mitlaufenden Blick auf das Ende subsumieren.

Anfangsgeschichten begründen die innere Folgerichtigkeit der von ihnen erzählten Geschehnisse *genetisch* oder genealogisch, während die aufs Ziel und Ende schauenden eine *teleologische* Erklärung favorisieren; dem finalen ‚Um zu' dieser nach vorn orientierten Sichtweise steht das ‚Weil' oder ‚Deshalb' jener möglichst weit zurückgreifenden gegenüber.

Zwar sind Genesis und Apokalypse für Jahrtausende vorbildhafte Muster
der Figuration von Anfang und Ende. Die entscheidende Leistung des
Erzählens aber liegt in der Überbrückung dessen, was dazwischen liegt.
Zu Beginn des Neuen Testaments zählt der Evangelist Matthäus den
Stammbaum Jesu auf, welcher der Überlieferung nach über König David
bis zu Abraham zurückreicht.

> Dies ist das Buch von der Geschichte Jesu Christi, des Sohnes Davids, des Sohnes
> Abrahams. Abraham zeugte Isaak. Isaak zeugte Jakob. Jakob zeugte Juda und seine
> Brüder. Juda zeugte Perez und Serach mit der Tamar. Perez zeugte Hezron. Hezron
> zeugte Ram. Ram zeugte Amminadab. Amminadab zeugte Nachschon. Nachschon
> zeugte Salmon. Salmon zeugte Boas mit der Rahab. Boas zeugte Obed mit der Rut.
> Obed zeugte Isai. Isai zeugte den König David. (Mt 1,1–6)

Das Bauprinzip dieser Passage erscheint denkbar einfach, es bietet weder
Spannung noch Überraschungsmomente. Nach dem hier zitierten Aus-
schnitt folgen noch zwei weitere gleich lange Absätze, wir haben uns auf
das erste Drittel der Aufzählung beschränkt. Wer den Beginn der ‚frohen
Botschaft' lesen möchte, mag von dieser langatmigen genealogischen
Reihe irritiert oder gar enttäuscht sein. So prominent an den Anfang der
Erzählung von Jesus gerückt, hat sie für Matthäus (bleiben wir der Ein-
fachheit halber bei diesem Autornamen) dennoch besonderes Gewicht.
In Jesus als dem Messias sollen sich Israels Geschichte und die Heilser-
wartungen seiner Propheten vollenden.

Die Textbewegung ist folglich eine doppelte: Die Suche nach der
Herkunft reicht zurück bis auf Abraham, während die genealogische
Reihe dann von dort aus über viele Stationen wieder bei Jesus anlangt. In
den letzten Versen der Aufzählung heißt es: „Mattan zeugte Jakob. Jakob
zeugte Josef, den Mann der Maria, von der geboren ist Jesus, der da heißt
Christus." (Mt 1,15–16) Indem der Evangelist Jesus nicht anhand seiner
Eltern einführt, sondern die Reihe der Vorfahren bis in ihre Anfänge zu-
rückverfolgt, lässt er umgekehrt die ganze Kette der Generationen seit
Abraham und König David auf Jesus als ihre Erfüllung zulaufen. An die-
sem Ziel angelangt, bilanziert der Verfasser: „Alle Glieder von Abraham
bis zu David sind vierzehn Glieder. Von David bis zur babylonischen
Gefangenschaft sind vierzehn Glieder. Von der babylonischen Gefan-
genschaft bis zu Christus sind vierzehn Glieder." (Mt 1,17) Insgesamt
42 Stationen also braucht es von Abraham, dem Stammvater des Volkes
Israel, bis zu Jesus als seinem Vollender, der die Gesetze der Patriar-
chenwelt überwinden wird.

Der Verfasser hat mit dieser Einleitung ins Evangelium zwei theolo-
gisch heikle Probleme berührt und zu lösen versucht. Einmal die Frage,
wie die bis dahin für abgeschlossen geltende biblische Überlieferung mit

der Botschaft von Jesus Christus textuell verbunden und heilsgeschicht-
lich versöhnt werden kann; und zum zweiten den schwer zu fassenden
Doppelstatus dieser Zentralfigur des Neuen Testaments, sowohl mensch-
licher Abstammung wie auch göttlicher Natur zu sein. Da die Kette der
sterblichen Vorfahren lückenlos ist, bleibt scheinbar wenig Spielraum für
die transzendente Rolle des Gottessohnes. Allein durch die betonte Zah-
lensymmetrie der dreimal vierzehn Stationen deutet der Evangelist an,
dass in der Geschichte sich etwas vollzieht, was zugleich außer ihr steht
und meta-geschichtlichen Gesetzmäßigkeiten gehorcht.

Neben der theologischen Dimension ist auch die literarische Faktur
der Passage von Bewandtnis. Da ist zunächst die doppelte Ausrichtung
der Zeitachse; das Erzählen beginnt weit in der Vergangenheit vorwärts
zu laufen bis zum Punkte der Erzählgegenwart, nachdem die Recherche
zuvor von hier aus immer weiter in die Vorgeschichte zurückgegangen
war. Beide Zeit-Vektoren schwingen gleichzeitig mit in der genealogi-
schen Reihe, die Verkettung kann, wie eine Brücke, in beide Richtungen
gelesen werden. Ihre einzelnen Sätze gehorchen einem jeweils dreiglied-
rigen Schema des Typs ‚x zeugte y‘, worauf der folgende Satz anknüpft:
‚y zeugte z‘. Tatsächlich sind die einzelnen Verse miteinander verbunden
wie Kettenglieder, deren Bestandteile ineinander greifen durch das Mittel
der Wiederholung. Jeder der auf diese Weise verbundenen Sätze spricht
von ein und demselben Vorgang. Während immer neue Namen die Stelle
der zeugenden Subjekte und der gezeugten Objekte einnehmen – und
jedes generative Glied selbst wiederum von der Objekt- auf die Subjekt-
seite wechselt, ehe es abtritt –, bleibt die Tätigkeit des Zeugens sich stets
gleich. Es geht um Fortpflanzung, um die generative Reproduktion; es
geht auch um die Stiftung von Zusammenhang. Der Satz für Satz voran-
getriebene Diskurs dieser Aufzählung ist gleichfalls ein solches Fortzeu-
gen, ein erzählendes Verweben der Generationen, deren jede selbst nur
die vorhergehende und die folgende berührt. Zugespitzt formuliert: Im
Anfang des Matthäusevangeliums und seiner Genealogie Christi steckt
eine rudimentäre Grammatik des Erzählens: sukzessiv, weil prokreativ.

Dreierlei lässt sich aus den skizzierten Beobachtungen für die tempo-
rale Kohärenz des Erzählens von Geschichten folgern. Erstens: Das Er-
zählen überbrückt die Zeit, es kann ihre Einsinnigkeit und Unumkehr-
barkeit in eine Art Schwebezustand überführen, bei dem auch weit
voneinander getrennte Zeitpunkte in eine gemeinsame, synchron vorlie-
gende Gestalt aufgenommen werden und insofern ästhetische Ko-
Präsenz erlangen. Paul Ricœur bezeichnet dieses Vermögen der Narra-
tion, unterschiedliche Extensionen der Temporalität in eins zu fügen, als

Konkordanz.[7] Zweitens: Das Erzählen stiftet Zusammenhänge bereits durch den linearen Modus der sukzessiven sprachlichen Artikulation, der eines ans andere reiht, so dass sich eine kleinteilig komponierte Sequenz von tendenziell unüberschaubarer Länge (ein zukunftsoffener Vektor) bilden lässt. Das führt schließlich zur dritten, überraschenden Einsicht: Erzählen kommt von Zählen. Die Aufzählung einer numerisch progredierenden Folge, wie hier von Abraham bis Jesus in dreimal vierzehn Stationen, geht aus dem zählenden Abtasten einer solchen Reihe hervor.

Zählen und erzählen: Nicht nur im Deutschen existiert zwischen beiden eine weit zurückreichende sprachliche Verwandtschaft.[8] Das spanische *contar* bezeichnet beides, abzählen und erzählen; *el cuento* ist die Erzählung, *la cuenta* hingegen die Rechnung. Im Französischen sind *conte* (Erzählung) und *comptoir* (Rechnungsbüro) kaum weiter voneinander entfernt, während das Englische *telling* und *tale* mit der germanischen Wurzel des Begriffes *Zahl* korrespondiert. Die sachliche Affinität beider Verfahren trägt zwar nicht allzu weit, verrät aber immerhin manches über die Mechanismen kultureller Ordnungsmuster. Das Zählen als fundamentale Rechenoperation ordnet einer Menge von Elementen eine skalierte Zahlenreihe zu, die von eins bis n reicht. Auch das Erzählen hat es mit einer zunächst ungeordneten Menge von ziemlich disparaten Elementen zu tun, mit Schauplätzen, Personen, Ereignissen und Vorgängen. Wie der Evangelist die Kettenglieder der Generationen, so reihen einfachste Erzählformen die Ereignisglieder punktueller Geschehensmomente aneinander, verfugt durch das immergleiche: „und dann..., und dann..., und dann...". Dass sich komplexere Gegenstände als etwa die Zahlenreihe von eins bis vierzehn überhaupt erzählen lassen, bleibt allen Gegenbeweisen zum Trotz eine epistemologische Unwahrscheinlichkeit im Gewande ästhetischer Plausibilität.

Die ungeordnete Vielfältigkeit des Wirklichen stellt einen prinzipiell nicht auszuschöpfenden, unzählbaren Raum dar, wie schon das Kinderlied weiß: „Weißt du, wieviel Sternlein stehen, an dem weiten Himmelszelt?" Man kann ihre Verteilung und Menge nicht ‚er'-zählen. Im Präfix „er" klingt hier etwas definitiv Erreichtes an und die Betonung einer Zielvorstellung: erziehen, erzeugen, erwerben, erleben, erwarten. Die Sequenz einer Erzählung jedoch ist schmal und endlich, begrenzt durch den Atem des Erzählers und mehr noch durch die Geduld des Lesers. Die Struktur und erst recht die Wirkung von Erzählungen hat etwas mit

7 Paul Ricœur: Temps et récit. Deutsch: Zeit und Erzählung. Aus dem Französischen von Rainer Rochlitz. München 1988. Bd. 1, S. 65 ff.

8 Die „Erzählung" ist abgeleitet von mhd. *erzeln* aus ahd. *zala* bzw. mhd *zal*, die gemeinsame Semantik von erzählen und zählen trennt sich erst im 16. Jahrhundert (Grimm: Deutsches Wörterbuch: Art.: Erzählen. Bd. 3, Sp. 1076–1078).

Quantität zu tun, mit der Messbarkeit ausgedehnter Dauer bzw. Länge. Der Roman wird von kürzeren narrativen Formen wie Erzählung oder Novelle vorwiegend durch den größeren Seitenumfang unterschieden; es hat zwar Versuche gegeben, hier auch poetologische Differenzen geltend zu machen, ein normatives Kriterium für die Handhabung dieses Unterschiedes aber konnte sich bis heute nicht durchsetzen.

In die sukzessive Ordnung der Rede fügt sich nicht allein das Nacheinander einzelner Abschnitte der erzählten Geschichte, sondern auch das gleichzeitig Geschehende oder temporal Indifferente, etwa die Beschreibung eines Raumes oder Schauplatzes. Aus der Kombinatorik von synchronen (v. a. Raum, Konfiguration) und diachronen Elementen (Geschehen, Handlung) ergibt sich die zeichentheoretisch und ästhetisch bedeutsame, für das Erzählen konstitutive Spannung von Simultaneität (Erzählung als *Gebilde*) und Sukzession (Erzählung als *Prozeß*). Wenn aus der konsekutiven Handlungssequenz bestimmte Glieder isoliert werden, entsteht ein anderer Bedeutungszusammenhang als derjenige einer kausalen oder finalen Verknüpfung; dominant wird dann die Text-Kontext-Beziehung und damit einerseits die Frage nach der ‚typischen' Funktion bzw. Repräsentativität eines bestimmten narrativen Elementes, zum zweiten die nach seiner pragmatischen Applizierbarkeit im Sinne moralischer oder anderer Nutzanwendungen. Damit verbindet sich in systematischer Sicht nun das zweite der oben skizzierten Leistungsangebote des Narrativen, der Anspruch auf Relevanz und übergreifende Bedeutsamkeit. Je stärker die erzählte Sequenz einem erkennbar schematischen Muster gehorcht, desto leichter ist es in der Rezeption, von den Einzelheiten der erzählten Geschichte zu Aspekten ihrer Übertragbarkeit und Nutzanwendung überzeugen; andererseits aber gerät bei dieser Betonung des Beispielhaften dann die Spezifik des mitgeteilten Geschehens ins Hintertreffen.

III.

Die behauptete oder unterstellte Faktizität einer Erzählung ist abhängig vom Individualisierungsgrad der Geschichte, ihrer Protagonisten und Begleitumstände. Nur durch ein unverwechselbares, konkret identifizierbares Gerüst aus Namen, Daten und Fakten kann ein dargestelltes Ereignis Anspruch auf Tatsächlichkeit erheben. In der antiken Gerichtsrede muss vor einer Entscheidung der konkrete und singuläre Fall, der Kasus, zu Gehör gebracht werden; die Fallschilderung ist der rhetorische Ort, für den eine narratio bemüht wird. Der Fall ist das, was nur erzählt werden kann. Jeder Kasus liegt anders und ist auf seine Weise etwas Beson-

deres, unvergleichlich und unwiederholbar. Allein die Art seiner Behandlung, die erzählende Anordnung und Einfassung des Geschehens nach bestimmten Mustern und Regeln gibt Anlass, im Einzelnen zugleich das Allgemeine zu sehen. Wie im juristischen Diskurs die Subsumption unzähliger differenter Einzelfälle unter die Zuständigkeit ein und desselben Gesetzes ein ständiges Abwägen verlangt, so im Erzählen die Aufgabe, in einem je spezifischen Geschehen zugleich das Mustergültige oder Typische zum Ausdruck zu bringen. Dieses nicht stillzustellende Spiel zwischen Faktizität und Mustergültigkeit zeichnet die exemplarische Dimension des Erzählens aus, wobei hier das *Exemplum* (die Beispielgeschichte)[9] stellvertretend steht für vielerlei Formen „lehrhaften" Erzählens, die vom biblischen Gleichnis über die Äsopische Fabel bis hin zu den Allegorien und Parabeln der Aufklärung und der Moderne reichen.

Gemeinsam ist den exemplarischen Erzählformen, dass ihre extensionale Bedeutungsdimension über den narrativen Handlungsraum hinausreicht und in einem verallgemeinerten Lehrsatz oder Sinnspruch wiederzugeben ist (und sei es, wie in den Parabeln Franz Kafkas, modo negativo). Es geht folglich bei diesen lehrhaften Formen und ihrer Geschichte weniger um die Rekonstruktion bestimmter didaktischer Intentionen, sondern um ihren jeweiligen Anwendungsrahmen. Dieser ergibt sich aus dem je spezifisch ins Werk gesetzten Widerspiel von historischer Einmaligkeit und exemplarischer Übertragbarkeit. Die semiotische Grundlage der argumentativ oder illustrativ eingesetzten Beispielgeschichten ist die *similitudo* (gr. *omoeosis, parabolé*), die durch einen Vergleich herausgestellte oder sprachlich erst hergestellte Ähnlichkeit zwischen zwei semantischen Elementen (Personen, Eigenschaften, Handlungsweisen etc.). Das geschichtlich gewachsene Ensemble vergleichender bzw. analogiebildender Textformen umfasst neben der antiken Fabel (Äsop) und dem Exempel auch die biblische, vor allem die christlich-neutestamentliche Gleichnisrede, wobei Luther mit *Gleichnis* den griechischen Begriff *parabolé* wiedergibt, der wiederum den hebräischen Begriff *maschal* vertritt.

9 Als spezifische Textform betrachtet, berichtet das Exempel von historischen oder mythologischen Fallgeschichten, die jeweils für einen allgemein relevanten Sachverhalt die mustergültige Ausprägung liefern; ihre narrative Ausdehnung kann gelegentlich zum bloßen Bild kontrahieren. Die „Beispielfigur" gibt eine bildhafte „Verkörperung einer Eigenschaft in einer Gestalt", etwa: *Cato ille virtutem viva imago.*" (Ernst Robert Curtius: Europäische Literatur und lateinisches Mittelalter. 10. Aufl., Bern, München 1984, S. 69). Ein Beispiel kann auf wenige Merkmale zusammenschrumpfen und, unter Absehung von seiner narrativen Extension, zum stillgestellten Sinnbild werden. Historische Exempla sind nicht grenzenlos übertragbar, sie müssen auf ihrer Tatsächlichkeit und Besonderheit bestehen, woraus sich, wie Aristoteles glaubt, ein Vorteil für die literarische Darstellungsform ergibt.

Struktur und Funktionsweise solcher Vergleichsbildungen sind sowohl in der antiken Rhetorik wie in der Poetik (die Diskussion über die Fabel) und in der Hermeneutik (die neutestamentliche Gleichnis-Exegese) vielfach und kontrovers erörtert worden. Im Mittelpunkt stand meistens die Frage der inneren Unterteilung bzw. gegenseitigen Abgrenzung zwischen den diversen exemplarisch-paradigmatischen Textformen, wobei sich durchgängig *drei Hauptkriterien*, freilich mit wechselnden Akzenten, abzeichnen. Zunächst ist dies die Frage nach der *Extension und der Explizitheit* des aufgestellten Vergleichs. Steht das Analogon für sich allein oder enthält es selbst schon grenzüberschreitende Signale? Wird die Übertragungsleistung angedeutet, komplett ausgeführt oder im Gegenteil vollständig dem Rezipienten überlassen? Die rhetorische Tradition unterscheidet hingegen zwischen syntaktischen und textologischen Figuren: Seit Aristoteles gilt die Metapher als verkürzter Vergleich (Achill ist als ,Löwe in der Schlacht' um die explizite Vergleichspartikel „wie" gekürzt), Quintilian wiederum fasst die Allegorie als ausgedehnte Metapher (metaphora continua). Weitgehende Einigkeit herrscht darüber, dass sich ein Gleichnis auf mehrere Sätze erstrecken darf, während der Vergleich auf einen Satz beschränkt ist.

Neben diesem quantitativen Argument beschäftigt die Theoretiker der Fabeln, Parabeln und Gleichnisse zweitens die Frage, *wie* die jeweilige Ähnlichkeitsbeziehung funktioniert, d. h. mit welchen Mitteln sie dargestellt wird und worin sie jeweils begründet ist. Die *similitudo* steht der Funktion der Metapher insofern nahe, als auch diese auf einer paradigmatischen Ähnlichkeit basiert, die als semantische Schnittmenge von substituens und substituendum zu beschreiben ist und in der Rhetorik als das tertium comparationis bezeichnet wird. Neuere Metapherntheorien verändern dieses Modell dahingehend, dass es in der Metaphernbildung nicht um eine Ersetzung, sondern um eine Überblendung geht, deren Ergebnis dann in einer „widersprüchlichen Prädikation"[10] besteht, einer Mixtur aus den beiden in Relation gesetzten Bereichen. Wörtlicher und figurativer Sinn sind in einem gemeinsamen Ausdruck zusammengefasst, können jedoch analytisch noch auseinandergehalten werden; wo selbst dies nicht mehr gelingt und, wie im Beispiel des „Tischbeins", ein verbum proprium nicht (mehr) zur Verfügung steht, hat sich die Metapher zur Katachrese verfestigt.

Die erzähltheoretische Dimension der Ähnlichkeits-Tropen ist mit den Ende des 19. Jahrhunderts vorgelegten Untersuchungen Adolf Jülichers zu den *Gleichnisreden Jesu* als methodisches Problem in den Blick ge-

10 Harald Weinrich: Semantik der kühnen Metapher. In: Sprache in Texten. Stuttgart 1976, S. 295–316, hier S. 308.

rückt. In dieser einflussreichen Studie (1899, ²1910) reserviert Jülicher für die neutestamentlichen Gleichnisreden den Begriff der Parabel, um sie zugleich vehement gegenüber den Konzepten der Metapher und der Allegorie abzugrenzen. Im Hinblick auf die Funktionsweise vergleichender Rede- und Erzählformen kommt Jülicher freilich zu einem mit der Metapherntheorie durchaus vereinbaren Befund,[11] den er von der ursprünglichen Wortbedeutung der Parabel (gr. *paraballein*: ‚nebeneinanderstellen', ‚-werfen') ableitet; er definiert „das Gleichnis als diejenige Redefigur, in welcher die Wirkung eines Satzes (Gedankens) gesichert werden soll durch Nebenstellung eines ähnlichen, einem andern Gebiet angehörigen, seiner Wirkung gewissen Satzes."[12] Sowohl durch die Rhetorik der Antike wie durch Lessings Fabeltheorie angeregt, bestimmt Jülicher die christliche Parabel textologisch als eine durch das tertium comparationis hergestellte Beziehung zwischen einer „Bildhälfte" und einer „Sachhälfte".[13] Anders als die Allegorie (die Jülicher als aus einer Kombination von Metaphern zusammengesetzt denkt) habe die Parabel nur einen einzigen Vergleichspunkt; dieser jedoch sei nicht geheimnisvoll chiffriert, sondern pragmatisch motiviert und deshalb für die historische Zuhörerschaft der christlichen Gleichnisreden ohne besondere Auslegungskunst verständlich.

Jülichers Zerlegung analogiestiftender Textformen in Bild- und Sachhälfte war für die weitere Diskussion prägend; als weniger handhabbar hingegen erwies sich seine Unterscheidung eigentlicher und uneigentlicher Rede, die das „eigentliche" und explizite Gleichnis (als Parabel, mit ihren abgeleiteten Formen der Fabel und der Beispielerzählung) von der „uneigentlichen" und dunklen Allegorie unterscheiden sollte. Ist die Bildhälfte der Parabel, wie Jülicher betont, kein ontologisch von der Sachhälfte distinkter Bereich, warum sollte sie es dann im Falle der Metapher und der Allegorie sein? Eine Differenz zwischen metaphorischer und allegorischer Analogiebildung liegt vielmehr darin, dass die Beziehung zwischen Bild und Sache im einen Falle semantisch oder pragmatisch „motiviert" erscheint, im zweiten Falle hingegen als kulturelle Konvention arbiträr bleibt und ‚gewusst' werden muss, um die Analogie aufzulösen. Der zur Allegorie ausgeweitete Vergleich beruht demnach gerade nicht auf einer Metapher und ihrer *similitudo*, sondern auf einem chiffrierten

11 Vgl. Gerhard Sellin: Allegorie und Gleichnis. Zur Formenlehre der synoptischen Gleichnisse. In: Die neutestamentliche Gleichnisforschung im Horizont von Hermeneutik und Literaturwissenschaft. Hrsg. von Wolfgang Harnisch. Darmstadt 1982, S. 367–429, hier S. 404.

12 Adolf Jülicher: Die Gleichnisreden Jesu. Tübingen ²1910. Repr. Darmstadt 1976, S. 80.

13 Jülicher: Die Gleichnisreden Jesu, S. 70.

Symbol, einer passgenauen Zuordnung zweier Teilstücke; für die Auflösung der Chiffre muss man im Besitz des richtigen Schlüssels sein.[14] Daher die dunkle, esoterische Seite der Allegorie und ihre Nähe zum Rätsel und zum Arkanwissen – Züge, die Jülicher ausdrücklich aus der christologischen Didaxe heraushalten wollte. Für Mysterienkulte oder den Offenbarungsempfang bieten chiffrierte, hochgradig arbiträre Zeichenrelationen eine Art Passwortschutz, für den Verkündigungsglauben sind sie kontraproduktiv. Nicht exkludierend, sondern missionierend und persuasiv wirken die Textformen von Fabel, Parabel und Gleichnis, weil sie ihre Übersetzungsanweisung in sich tragen und trotz der breiter entfalteten Bildseite so transparent bleiben wie der einfache Vergleich. Die historisch divergenten Phasen religiöser Zeichen-Politik ließen sich von dieser Einsicht her in Formen transparenter vs. opaker sprachlicher Bildlichkeit unterscheiden; die literaturgeschichtlich auffälligen Konjunkturschübe insbesondere der Fabel zur Reformationszeit, in der Aufklärung und dann wieder in der Neuen Sachlichkeit bieten für solche Zusammenhänge aufschlussreiche Anhaltspunkte.

Einen dritten Aspekt bei der Systematisierung analogiestiftender Erzählformen gilt es schließlich zu berücksichtigen, um etwa die bei Jülicher angesprochene Binnenunterteilung der Gleichnisse in *Parabeln, Fabeln* und *Beispielerzählungen* nachvollziehen zu können. Dieser Aspekt betrifft die *Intensität der erzählend entworfenen Handlung*, ihren Grad an historisch-narrativer Konkretion und Faktizität. Wird ein allgemeiner Lehrsatz durch ein konkretes Beispiel illustriert, so hat dieses als ein fiktional herbeigezogener Kasus einen entweder mehr epischen oder mehr hypothetischen Status. Auf einer gedachten Skala des zunehmenden Narrativierungsgrades steht am einen Pol die allgemeine Lehre, am entgegengesetzten das historisch verbürgte Fallbeispiel; dazwischen folgen vom Lehrsatz aus die Stufen des vergleichenden Bildes, der hypothetischen Situation und der als vergangenes Geschehen erzählten Fallgeschichte. Hier bilden die Tempusformen den entscheidenden Anhaltspunkt in der Frage, ob ein Geschehen als nur denkbar oder tatsächlich dargestellt wird.

Als *Parabeln* „im engeren Sinne" bezeichnet Jülicher Gleichnisreden, welche die *Bedeutung eines allgemeinen Satzes mithilfe eines* ebenso allgemein gehaltenen, im Prinzip *zeitlosen Bildes* explizieren.[15] Hierzu gehören diejenigen bildhaften Vergleiche, die Jesus für das – als Vorstellung unfassbare – Reich Gottes aufbietet, z. B. das Senfkorn-Gleichnis, das von allen drei synoptischen Evangelien überliefert wird (Mt 13,31 f.; Lk 13,18 f.).

14 Sellin: Allegorie und Gleichnis, S. 391 ff.
15 Jülicher: Die Gleichnisreden Jesu, S. 101.

Und er sprach: Womit wollen wir das Reich Gottes vergleichen, und durch welches Gleichnis wollen wir es abbilden? Es ist wie ein Senfkorn: wenn das gesät wird aufs Land, so ist's das kleinste unter allen Samenkörnern auf Erden; und wenn es gesät ist, so geht es auf und wird größer als alle Kräuter und treibt große Zweige, so daß die Vögel unter dem Himmel unter seinem Schatten wohnen können. (Mk 4,30–32)

Die diegetische, d. h. eine vergangene Handlung repräsentierende Dimension dieses Gleichnisses beschränkt sich streng genommen auf das verbum dicendi im einleitenden Satz, mit dem eine Sprachhandlung berichtet wird. Die bildreich entfalteten Wachstumsetappen des Senfkornes dagegen umfassen eine mögliche Geschichte, nicht jedoch ein als faktisch unterstelltes Geschehen; die geschilderte Entwicklung steht unter dem Vorbehalt einer Wenn-dann-Bedingung.

Im Senfkorn-Gleichnis signalisieren sowohl das Präsens wie auch die modellhafte Schematisierung und die Wiederholbarkeit des angenommenen Wachstumsvorgangs einen Geschehensablauf, der zwar jederzeit Faktizität erreichen kann, dem jedoch nicht die Singularität eines einmaligen Geschehens unter kontingenten, unverwechselbaren Umständen zukommt. Vergleichbares scheint nun für das ebenfalls in Mk 4 ausgeführte und sachlich verwandte Gleichnis des Sämannes zu gelten, in welchem das nämliche Vergleichsbild entfaltet wird, nun allerdings in der Vergangenheits-Zeitform des Aorist, der im Deutschen mit dem Imperfekt wiedergegeben wird.

Hört zu! Siehe, es ging ein Sämann aus zu säen. Und es begab sich, indem er säte, daß einiges auf den Weg fiel; da kamen die Vögel und fraßen's auf. Einiges fiel auf felsigen Boden [...] Und einiges viel unter die Dornen [...]. Und einiges fiel auf gutes Land, ging auf und wuchs und brachte Frucht, und einiges trug dreißigfach und einiges sechzigfach und einiges hundertfach. (Mk 4,3–8)

Der Vorgang ist zwar ebenfalls ‚zeitlos‘, insofern dieser Versuch in ähnlicher Form unter den verschiedensten Umständen denkbar und durchführbar bleibt, aber dass es im konkreten Falle Vögel, Sonnenhitze und Dornengestrüpp waren, die als Hindernis auftraten, trägt ansatzweise schon zu einem singulären Geschehen bei, ebenso wie die konkret bezifferten Prosperitätsraten der aufgehenden Saat. Dieser bestimmte Verlauf ist, so unterstellt die gewählte Zeitform und die narrative Einkleidung des Geschehens, nicht nur möglich, er war tatsächlich einmal in dieser Weise zu beobachten.

Vom hypothetisch entwickelten Vergleich ist also eine zweite Gruppe von Parabeln zu unterscheiden mit deutlich intensiveren erzählerischen Qualitäten. In dieser Gruppe ist die *Bildhälfte des Vergleichs* zu einer in sich *abgeschlossenen Geschichte* ausgefaltet, die als vergangenes Geschehen erzählt wird. Noch prägnanter als im Sämann-Gleichnis geschieht dies in der

Erzählung vom verlorenen Sohn. Ausführlich wird darin eine Abfolge einzelner Handlungsschritte entwickelt; das Geschehen steht in der Vergangenheitsform (Lk 15,11–32). Die Erzählung beginnt zwar wie eine hypothetische Setzung: „Ein Mensch hatte zwei Söhne", doch alsbald treten Verzweigungen der Handlung ein, die sie unverwechselbar und einmalig erscheinen lassen. Ausführlich werden die Umstände der Erbteilung, des Auszuges und schließlich der Verelendung des jüngeren Sohnes geschildert. Die Geschichte gewinnt narrative Konkretion und historische Kontingenz: Nicht jeder Sohn würde davonziehen, nicht jeder sein Erbteil verprassen, nicht jeder sich dann zur Umkehr entschließen. Die überraschendste Wendung ist zweifellos der überaus freudige Empfang, den dem Rückkehrer der gute Vater bereitet. Eher zurückhaltend fällt am Ende die daraus zu ziehende Lehre aus, die der Vater dem Protest des älteren, allzeit loyalen Sohnes entgegensetzt: „Du solltest aber fröhlich und guten Mutes sein, denn dieser dein Bruder war tot und ist wieder lebendig geworden, er war verloren und ist wiedergefunden." (Lk 15,32)

Solche *erzählenden Gleichnisreden* bezeichnet Jülicher als *Fabeln*; bei ihnen liege die Bildhälfte „immer in der Vergangenheit, die Sache nicht".[16] Darin folgt Jülicher der Fabel-Definition Gotthold Ephraim Lessings, der die Faktizität zum entscheidenden Differenz-Kriterium zwischen der Fabel und der Parabel erklärte. „Der einzelne Fall, aus welchem die Fabel bestehet, muß als wirklich vorgestellet werden. Begnüge ich mich mit der Möglichkeit desselben, so ist es ein Beispiel, eine Parabel."[17] Würde der herangezogene Fall innerhalb der Erzählung nicht den Status des Wirklichen besitzen, so wäre er nichts weiter als eine Verdoppelung des vorausgesetzten Lehrsatzes. „Das Allgemeine existiert nur im Besondern, und kann nur in dem Besondern anschauend erkannt werden."[18] Nur wenn Geschichte und Lehre nach zwei unterschiedlichen und voneinander getrennten Systemen funktionieren, ist ihre Verbindung beweiskräftig. Die Probe aufs Exempel kann nur ein empirischer Fall sein. Das erzählte Fallbeispiel der Fabel muss „als wirklich betrachtet werden und die Individualität erhalten, unter der es allein wirklich sein kann, wenn die anschauende Erkenntnis den höchsten Grad ihrer Lebhaftigkeit erreichen, und so mächtig, als möglich, auf den Willen wirken soll."[19]

Für die Äsopischen Fabeln (nach Lessing) und die im Fabelstil erzählenden Gleichnisreden Jesu (nach Jülicher) ist die lehrhafte Evidenz

16 Jülicher: Die Gleichnisreden Jesu, S. 93.
17 Gotthold Ephraim Lessings Fabeln. In: Lessing: Werke. Hrsg. von Karl Eibl u. a. München 1973. Bd. V, S. 352–418, hier S. 379.
18 Lessing: Fabeln, S. 382.
19 Lessing: Fabeln, S. 383.

an die epische Tatsächlichkeit des Fallbeispieles gebunden; und diese wiederum an die unvergleichliche Besonderheit der handelnden Akteure, der begleitenden Umstände und des handlungskonstitutiven Ereignisses selbst. Die Vergangenheitsform signalisiert die zeitliche und historische Konkretisierung eines Geschehens und bürgt innerhalb der Fiktion für seine individuelle Faktizität, die dem allgemeinen Sachverhalt als empirischer Anwendungsfall gegenübersteht. An dieser Stelle berührt sich die Fabel-Definition im gattungsgeschichtlichen Sinne lehrhafter Kurzprosa mit dem Begriffsgebrauch formalistisch-struktural Erzähltheorien, für die der Begriff *Fabel* in einem allgemeinen Sinne den *plot*, den narrativen Handlungskern einer erzählten Geschichte, bezeichnet. Der erzählende Diskurs muss eine Fabel (plot) haben, eine ihm vorausliegende, mitteilenswerte Geschichte, die innerhalb der Erzählung (und auf die Geltungsebene des jeweiligen Wahrnehmens und Sprechens bezogen) als faktisches Geschehen aufgefasst und dargestellt wird. Das ‚Stück Wirklichkeit‘, das der erzählenden Gestaltung zum Rohmaterial dient, besteht seinerseits aus einem Konglomerat von Figuren, Schauplätzen, Ereignissen und Handlungsbögen, dessen zusammengesetzte Ordnung (im strukturalen Wortgebrauch) die Fabel ergibt. Indem Lessing die lehrhafte Fabel auf einen überschaubaren Handlungskern und dessen behauptete Faktizität festlegt, betont er eben diesen Anschauungsmodus der erzählerischen Konkretion und Faktifizierung, der auch im strukturalen Fabel-Begriff mitzudenken ist.

Notabene wirkt und gilt die Unterstellung epischer Faktizität unabhängig von der Frage, inwieweit der erzählten Geschichte überhaupt ein gleichnishaftes Element zukommt, sei es als expliziter Lehrsatz oder als nur angedeutetes Verallgemeinerungspotential. Der gänzliche Verzicht auf eine ausgeführte Sachhälfte charakterisiert nach Jülicher jenen Sonderfall der Parabel, bei dem zwar wie in der Fabel *ein singuläres Geschehen* erzählt wird, dieses jedoch *keine* ausdrückliche Deutung oder *Übertragung* erfährt, da es in sich selbst hinlänglich begründet und verständlich ist. Eine in dieser Art beigezogene Geschichte bezeichnet Jülicher als *Beispielerzählung*.[20] In unserer gedachten Skala zwischen didaktischer Lehrhaftigkeit und epischer Faktizität folgt die Beispielerzählung auf die fabulierende Parabel als eine noch stärker narrativierte, ins Besondere spielende Anschauungsform der singulären Kontingenz.

Eine musterhafte Beispielerzählung ist die Geschichte jenes barmherzigen Samariters, der als einziger dem schwer verletzten Opfer eines Raubüberfalles zu Hilfe kommt, während fromme Priester und Schriftgelehrte wegsehen und vorbeigehen. Der Lehrgehalt dieser Geschichte

20 Jülicher: Die Gleichnisreden Jesu, S. 113 f.

wird vom Erzählenden auf die Frage beschränkt, welcher unter den ge-
schilderten Passanten sich hier vorbildhaft verhalten habe, und die an-
schließende Aufforderung an den Hörer: „So geh hin und tue desglei-
chen!" (Lk 10,37) Das gegebene Beispiel steht nicht in metaphorischer
Beziehung zum intendierten Verhalten, sondern in metonymischer: wie
in diesem Einzelfall, so möge es hinfort auch im Allgemeinen sein. Die
aus dem Erzählten abzuleitende Lehre steht in den Beispielerzählungen
nicht außerhalb der konkreten Geschichte, sondern fällt mit ihr zusam-
men. Im beispielhaften Verhalten ist bereits die Botschaft enthalten: dies
ist vorbildlich. Von der moralischen Maxime – einer bloß denkbaren,
hypothetischen Anleitung zu exemplarischem Handeln – unterscheidet
sich die Beispielerzählung durch die epische Faktizität, die belegen soll:
es ist *möglich*, sich in der geschilderten Weise vorbildhaft zu verhalten,
denn ein solches Verhalten hat sich im Beispielfall *tatsächlich* zugetragen.

Beispielerzählungen erfüllen mithin nicht allein den funktionalen,
sondern den texttypologischen Begriff des Exempels im genauen Sinne
eines aus der Vergangenheit abgeleiteten, das künftige Handeln anleiten-
den Vorbilds. Die moralische Verallgemeinerbarkeit einer als exempla-
risch erzählten Handlung ist nicht mithilfe einer qualitativen Relation der
Ähnlichkeit herzustellen, sondern über die quantitative Wiederholbarkeit
des einmal gegebenen Exempels. Und hier scheiden sich denn auch die
Geister und ihre im Sprichwort niedergelegten Lebenseinsichten: Der
Devise des „Ein für alle Mal", die ganz auf den exemplarischen Charak-
ter singulärer Ereignisse setzt, steht die gegenteilige Formel des „Einmal
ist keinmal" gegenüber, die das je Kontingente nicht auf eine Norm oder
Regel hochrechnen zu dürfen glaubt. Wenn jeder Fall von früheren und
benachbarten Fällen grundsätzlich verschieden ist, dann müsste die zu
erzählende Menge aller Beispielgeschichten so groß werden wie diejenige
ihrer möglichen Anwendungsfälle, womit sich die exemplarische Funk-
tion gänzlich in eine additive Kasuistik aufgelöst hätte. Exempla setzen
darauf, dass zwischen Beispiel und Anwendungsbereich ein quantitativ
günstigeres Verhältnis herrscht als die simple eins-zu-eins-Entsprechung.
Im Erzählten das Beispielhafte und Beispielgebende zu sehen, heißt, den
als faktisch vorgestellten Fall im Lichte einer theoretischen Allgemeinheit
zu betrachten und zugleich in seiner Empirie ernst zu nehmen.

IV.

Damit kommen wir zu einem für die Legitimität des Erzählens entschei-
denden Befund. Der erzählende Modus ist für den biblischen, vor allem
indes für den neutestamentlichen Verkündigungsimperativ ein keines-

wegs nebensächliches stilistisches Register, sondern eine ganz wesentli-
che Wirkungskomponente. Diese basiert nicht allein auf der Anschau-
lichkeit des konkreten Narrationskernes, sie beruht vor allem auf seinem
qualitativen und quantitativen Bedeutungsüberschuss. Zur Dynamik des
Erzählens gehört jene Voraussetzung eines ‚günstigen' Verhältnisses zwi-
schen histoire und discours, zwischen Einzelfall und Mitteilungsebene.

Was sich in der Tradition lehrhafter Dichtung in dem Verhältnis von
Exempel und Lehrsatz ausdrückt – die Dualität von konkreter Geschich-
te und allgemeiner Bedeutung –, bildet eine Grundspannung des Erzäh-
lens überhaupt. An den Formen analogischen Erzählens wurden eine
Reihe von Verfahren vorgeführt, die extensionale Bedeutungsdimension
einer erzählten Geschichte über deren Handlungsraum hinausragen zu
lassen, und zwar derart, dass diese übergreifende Bedeutung in einem
abstrahierenden Lehrsatz oder Sinnspruch wiederzugeben ist. In der
Tendenz freilich ist die Transgression des jeweiligen narrativen Hand-
lungsrahmens eine Bewegung, die sich in nahezu allen narrativen For-
men, ob nun lehrhaft oder nicht, finden lässt, und die schon in der kom-
munikativen Geste des Erzählens selbst begründet liegt. Anhand der
Fabel eines individualisierten Geschehens (im Sinne des plots bzw. der
histoire) bildet der Erzählvorgang eine Ebene der diskursiven Artikula-
tion, die das einmalige und konkrete Fallbeispiel in eine exemplarische
Dimension rückt. Der erzählerische Vermittlungsakt als solcher bedeutet
stets eine Geste der Erweiterung kommunikativer Reichweite: der Kreis
der Zuschauer bzw. Mitwisser eines Geschehens vergrößert sich über die
von der Handlung unmittelbar betroffenen Akteure hinaus (erst recht,
wenn diese fiktiv sind) um die Menge des adressierten (und stets realen)
Publikums. Der implizite Auftrag jeder Erzählung ist derjenige, den das
Evangelium qua Textsorte formuliert: unablässig weitergesagt und wie-
dererzählt, von immer neuen Adressaten gehört und gelesen zu werden.

Was bedeutet dies nun für die moderne Krisendiagnose des Erzäh-
lens bzw. die postmoderne Verdächtigung großer und bloßer Erzählun-
gen? Die beispielhaften Muster biblischen Erzählens zu durchschauen ist
nicht so schwer, und das Verstehen narrativer Schemata schadet auch
kaum ihrer Wirksamkeit. Die beiden eingangs referierten Kritikpositio-
nen formulieren komplementäre Aspekte der Einsicht, dass nicht so sehr
ihre narrative Konstruiertheit oder gar Fiktionalität zur Diskreditierung
der ‚frohen Botschaft' beigetragen hat, sondern das Auseinanderbrechen
des Adressatenkreises. Eine vitale Voraussetzung des Erzählens ist die
kommunikativ erreichbare Gemeinschaft von Zuhörern oder Lesern. Das
freilich gilt für sakrale wie für säkulare Narrative gleichermaßen.

Das Gleichnis vom Unkraut unter dem Weizen (Mt 13,24–30)

Was wir über Jesus von Nazareth mit Sicherheit wissen, ist mindestens dies: Er wurde etwa im dreißigsten Lebensjahr von der römischen Besatzungsmacht gekreuzigt, nachdem er etwa ein Jahr predigend und heilend durch Palästina gezogen war. Seine Verkündigung fasst der Evangelist Markus so zusammen: „Kehrt um, denn Gottes Königsherrschaft ist nahegekommen", griechisch: basileia tou theou (Mk 1,15). Diese Verheißung knüpft einerseits an die Erwartungen der jüdischen Apokalyptik an, die allerdings selten von der „Königsherrschaft Gottes" spricht, sondern von der kommenden Welt. Die Apokalyptik beantwortet die bohrende Frage, warum es den Frommen jetzt schlecht und den Frevlern gut geht, mit der geheimen Offenbarung (griechisch: apokalypsis) vom bevorstehenden Untergang dieser verdorbenen Welt, von Gottes Weltgericht, das die Frevler vernichten wird, und von der kommenden Welt, in der die Frommen ihren Lohn empfangen werden.

Andererseits aber unterscheidet sich Jesu Verkündigung von dieser apokalyptischen Erwartung, wenn er statt von der *kommenden* Welt von der *Nähe* der Gottesherrschaft spricht, denn er nimmt diese Nähe für seine Gegenwart schon in Anspruch. Er feiert sie, und zwar ausgerechnet mit Zöllnern und Sündern, von denen sich der Fromme fernhält, weil sie im Gericht ihren Teil bekommen werden. Da Gegner meist besonders scharf hinsehen, ist ihr Zeugnis von besonderem Gewicht: Jesus wird vorgeworfen, er sei, im Kontrast zum asketischen Johannes dem Täufer, „ein Fresser und Weinsäufer, der Zöllner und Sünder Geselle" (Mt 11,19). Gefragt, wann die Gottesherrschaft kommt, hat er nach der Überlieferung des Evangelisten Lukas (Lk 17,20 f.) geantwortet: Sie „kommt nicht so, dass man sie beobachten kann, man wird auch nicht sagen: Siehe, hier ist es!, oder: Da ist es! Denn siehe, die Gottesherrschaft ist mitten unter euch."[1]

1 Luther hat sehr folgenschwer, aber inkorrekt übersetzt: „das reich Gottes ist inwendig in euch". Vgl. D. Martin Luthers Werke. Kritische Gesamtausgabe. Die Deutsche Bibel. Bd. 6. Weimar 1929, S. 291.

Von dieser Gottesherrschaft hat Jesus vorzugsweise in Gleichnissen gesprochen, die in der Regel die folgende literarische Form haben: Sie beginnen mit einer initialen Formel des Zuschnitts „Mit der Gottesherrschaft verhält es sich wie…". Und dann folgen teils gewohnte, teils überraschende Alltagsszenen. Auf eben diese Weise hat Jesus von Gott geredet. Deutungen werden nicht mitgeliefert. Die Gleichnisse sollen für sich selbst sprechen, als Kommentare zu seinem Verhalten und umgekehrt. Vor allem aber sollen sie die lebensweltlich so schwer fassbare Gottesherrschaft begreifbar machen. Anders als Lukas teilt der Evangelist Matthäus die jüdische Scheu, den Namen Gottes auszusprechen. Deshalb greift er, statt von „Gottesherrschaft" zu sprechen, an dieser Stelle (Mt 10,7) auf die Metonymie „die Himmel" zurück – im Plural, zur Unterscheidung vom physischen Himmel. Dies wiederum übersetzte Luther mit dem für die eschatologische Imagination so folgenreichen Begriff „Himmelreich".

I. Das Gleichnis

Mt 13,24–30 Vom Unkraut unter dem Weizen

Er legte ihnen ein anderes Gleichnis vor und sprach: Das Himmelreich gleicht einem Menschen, der guten Samen auf seinen Acker säte. Als aber die Leute schliefen, kam sein Feind und säte Unkraut zwischen den Weizen und ging davon. Als nun die Saat wuchs und Frucht brachte, da fand sich auch das Unkraut. Da traten die Knechte zu dem Hausvater und sprachen: Herr, hast du nicht guten Samen auf deinen Acker gesät? Woher hat er denn das Unkraut? Er sprach zu ihnen: Das hat der Feind getan. Da sprachen die Knechte: Willst du denn, daß wir hingehen und es ausjäten? Er sprach: Nein! Damit ihr nicht zugleich den Weizen mit ausrauft, wenn ihr das Unkraut ausjätet. Laßt beides miteinander wachsen bis zur Ernte; und um die Erntezeit will ich zu den Schnittern sagen: Sammelt zuerst das Unkraut und bindet es in Bündel, damit man es verbrenne; aber den Weizen sammelt mir in meine Scheune.

Mt 13,36–43 Die Deutung des Gleichnisses vom Unkraut

Da ließ Jesus das Volk gehen und kam heim. Und seine Jünger traten zu ihm und sprachen: Deute uns das Gleichnis vom Unkraut auf dem Acker. Er antwortete und sprach zu ihnen: Der Menschensohn ist's, der den guten Samen sät. Der Acker ist die Welt. Der gute Same sind die Kinder des Reichs. Das Unkraut sind die Kinder des Bösen. Der Feind, der es sät, ist der Teufel. Die Ernte ist das Ende der Welt. Die Schnitter sind die Engel. Wie man nun das Unkraut ausjätet und mit Feuer verbrennt, so wird's auch am Ende der Welt gehen. Der Menschensohn wird seine Engel senden, und sie werden sammeln aus seinem Reich alles, was zum Abfall verführt, und die da Unrecht tun, und werden sie in den Feuerofen werfen; da wird Heulen und Zähneklappern sein. Dann werden die Gerechten leuchten wie die Sonne in ihres Vaters Reich. Wer Ohren hat, der höre!

Das Gleichnis vom Unkraut unter dem Weizen wird uns nur bei Matthäus überliefert. Und so simpel dieser kurze Text bei einer ersten Lektüre auch erscheinen mag, so wichtig ist der Seitenblick auf den historischen Kontext für das Verständnis seiner eigentlichen Pointe. Der Begriff „Unkraut" (griechisch: zizania) bezeichnet hier keineswegs eine beliebige Schadpflanze, sondern den Taumellolch, auch Tollgerste oder Tollkorn genannt, botanisch: Lolium temulentum. Dieses besondere Gras ist in seiner ersten Wachstumsphase dem Weizen zum Verwechseln ähnlich. Die Wahrscheinlichkeit, beim Jäten dieses Unkrauts auch den Weizen auszureißen, war entsprechend groß. Zugleich aber handelt es sich bei der Tollgerste – und darin liegt die Relevanz dieser botanischen Differenzierung für das Verständnis des Textes – um einen Träger hochgiftiger Phytotoxine. Wenn dieses Unkraut vom Weizen nicht säuberlich getrennt wurde, gelangte es mit dem Getreide ins Brot, was im Laufe der Agrargeschichte von Mitteleuropa bis Zentralasien immer wieder zu einer seuchenartigen Verbreitung schwerster Krankheiten geführt hat. Das Unkraut vom Weizen nicht rechtzeitig zu trennen, barg also existentielle Gefahren. So war das Jäten des Weizenfeldes in Palästina durchaus üblich, oft sogar mehrmals im Jahr.[2] Auch das heimliche Aussäen von Tollgerste in eines anderen Weizenfeld kann vor 2.000 Jahren keine Seltenheit gewesen sein. Im römischen Recht jedenfalls wird ein solcher Fall eigens behandelt.[3] Wenn also der Bauer im Gleichnis seinen Knechten auf ihre Entdeckung des Unkrauts im Weizenfeld hin die Anweisung gibt: „Wartet bis zur Ernte!", dann ist das in den Augen und Ohren der Zeitgenossen eine höchst ungewöhnliche Reaktion. Und auf eben dieses Ungewöhnliche zielt offenbar das Gleichnis. Ihm folgt eine ausdrückliche Deutung. Die Forschung ist sich allerdings einig, dass sie nicht von Jesus stammt. Die wichtigsten Gründe sind:

a) Die Deutung verfährt allegorisch. „Allegoreuein" heißt: etwas anderes (allo) sagen (agoreuein) als das tatsächlich Gesagte. Sie übersetzt also das Gleichnis, indem sie einen Code zur Übertragung seiner Bedeutung auf die andere Sinnebene liefert. Genau besehen gibt sie dem Hörer oder Leser geradezu „ein ,Lexikon' allegorischer Deutungen"[4] an die Hand und setzt damit das unmissverständliche Signal, dass sich dieser Text eben nicht von selbst versteht, dass der Hörer oder Leser eines sol-

2 Beleg bei Joachim Gnilka: Das Matthäusevangelium 1. Teil. Freiburg u. a. 1986, S. 491, Anm. 13.

3 Iustiniani Digesta IX 2 Ad legem Aquiliam, § 27, sect. 14 (Corpus iuris civilis, volumen primum: Institutiones, Digesta). Hrsg. von Paul Krueger u. Theodor Mommsen. Berlin 1895, S. 128ᵃ. Vgl. Joachim Gnilka: Matthäusevangelium [wie Anm. 2], S. 491, Anm. 11.

4 Joachim Jeremias: Gleichnisse Jesu. Berlin 1966, S. 79.

chen Deutungskompendiums bedarf, um seinen Sinn zu erfassen. Jesu Gleichnisse aber sind – und das liegt in der Gattung des Gleichnisses und seiner didaktischen Funktion selbst begründet – keine verschlüsselten Allegorien, die man übersetzen können muss, sondern Sprachereignisse mit einer Pointe, die den Hörern unmittelbar ein Licht aufsetzt; daher ja auch die lebensweltliche Situierung der Geschichten. Jesus hat seine Gleichnisse nicht erklärt. Schließlich sollten sie selbst in ihrer unmittelbaren lebensweltlichen Anbindbarkeit dazu dienen, etwas schwer Verständliches zu erklären – „Mit der Gottesherrschaft verhält es sich wie…". Dagegen setzt die im Matthäusevangelium überlieferte allegorische Deutung das Postulat der Erklärungsbedürftigkeit der Gleichniserzählung selbst und wird dabei literarisch durch einen Szenenwechsel unterstützt: Das Gleichnis wird öffentlich vorgetragen, die Deutung erfolgt im Haus nur für die Jünger. Nur die Eingeweihten verstehen demnach das Gleichnis und Jesus erscheint somit als Esoteriker. Das passt aber nun gar nicht zu jenem Vorwurf seiner Gegner: „der Zöllner und Sünder Geselle" zu sein, auf den er nicht umsonst wiederum mit Gleichnissen – dem vom verlorenen Schaf und Groschen sowie vom verlorenen Sohn (Lk 15) – geantwortet hat, um sein Handeln verständlich zu machen und nicht um weitere Rätsel aufzugeben.

b) Gleichnis und Deutung zeigen unterschiedliche Akzentsetzungen. Das Gleichnis hält uns fest in der Zeit vor der Ernte. „Wachsen lassen!" ist die Pointe. „Der Weizen gedeiht ja, schadet ihm nur nicht!" Von der Ernte ist im Futurum die Rede. Und sie wird nicht Sache der fragenden Knechte sein, sondern anderer, der Schnitter. „Richtet nicht!", hat Jesus andernorts gesagt (Mt 7,1). Die Deutung ist indessen ganz an der Ernte als dem Gericht orientiert, an der Vernichtung der Bösen und der Belohnung der Guten. Die Deutung apokalyptisiert das Gleichnis. An die Stelle der Zuversicht aufs Wachsen des Weizens tritt die Warnung: „Wer Ohren hat, der höre!"

Ob das Gleichnis selbst von Jesus stammt, darüber ist sich die Forschung nicht einig. Dagegen wird angeführt, dass das Erschrecken über das Unkraut im Weizenfeld eine Erfahrung der Urgemeinde reflektiert, die sich erst nach Jesu Tod und Auferweckung konstituiert hat: Auch unter uns, auf dem Weizenfeld, kommt es wider Erwarten zu Streit und Spaltung. Zwingend ist dieser Einwand nicht. Bereits Jesu Verkündigung löst Streit aus, auch unter seinen Jüngern.

Wenn es von Jesus stammt, muss die Situation beschrieben werden können, in der Jesus es gesprochen hat. Das könnte die Frage der Gegner sein, „warum er sich nicht von den Sündern trennt, sondern sich auf

sie einlässt".[5] Mir scheint auch folgender Zusammenhang plausibel: Jesus verkündet die wirksame Nähe der Gottesherrschaft. Da kommt die Frage: Und wo bleibt das Gericht?[6] Darauf antwortet das Gleichnis, indem es auf das Wachstum des Weizens verweist und zugleich den Gedanken abwehrt, jetzt gehe es darum, durch klare Scheidung das Gericht vorwegzunehmen. Die Differenz zwischen dem Gleichnis und der Deutung nötigt uns jedenfalls zu dem Urteil, dass das Gleichnis im Sinne Jesu gesprochen ist.[7]

Für die Wirkungsgeschichte unseres Gleichnisses sind diese Echtheitsfragen unerheblich. Das Gleichnis hat so gewirkt, wie es in der Bibel steht. Und da hat auch die Deutung nie diese Pointe verdunkelt: Das Unkraut nicht ausreißen! Wartet bis zur Ernte! Das Gleichnis fordert Toleranz, dies aber in der älteren, vormodernen Bedeutung des Ertragens eines unvermeidlichen Übels. Das Gleichnis spricht sich nicht für Pluralismus aus oder für Religionsfreiheit, etwa weil doch alle Religionen dem Guten verpflichtet seien, was sich nur abstrakt behaupten lässt. Es hat gar nicht die Verschiedenheiten der Religionen im Auge. Es unterscheidet klar und scharf zwischen Unkraut und Weizen. Und nach der Deutung sind in beiden Fällen Personen gemeint. Es setzt den Dualismus von Gut und Böse voraus, nach dem Kriterium der Gottesherrschaft. Den Bösen droht Strafe.[8] Insoweit bejaht es den apokalyptischen

5 So Gnilka: Matthäusevangelium [wie Anm. 2], S. 493.

6 Johannes der Täufer, mit dem Jesus offenkundig in Verbindung stand, hatte einen „Kommenden" angekündigt, der den Weizen von der Spreu trennen und die Spreu verbrennen, also das Gericht vollziehen werde (Mt 3,11 ff.). Nach Mt 11,2 ff. fragt Johannes aus dem Gefängnis, ob er, Jesus, dieser Kommende sei. Jesus antwortet mit dem Zitat einer Heilsweissagung aus dem Jesajabuch und verkündet statt des Gerichts die Heilszeit der Gottesherrschaft. Um eine solche „Gerichtsverzögerung" geht es auch in unserem Gleichnis.

7 Wenn das Gleichnis von Jesus stammt, ist der Schlusssatz „und um die Erntezeit [...] in meine Scheune" wohl ein aus dem Geist der Deutung stammender Zusatz.

8 Der Gedanke des Jüngsten Gerichts und einer ewigen Verdammnis der Unbußfertigen scheint zu den dunklen, inhumanen Seiten der christlichen (und jüdischen) Verkündigung zu gehören. Gewiss gibt es eine traurige Geschichte schwarzer Pädagogik, die sich auf das Jüngste Gericht beruft. Andererseits hat der Gedanke einer letzten Rechenschaftslegung vor einem unbestechlichen Richter das europäische Verständnis von Verantwortung und die Kultur des Gewissens geprägt (vgl. Georg Picht: Der Begriff Verantwortung. In: ders.: Wahrheit, Vernunft, Verantwortung. Stuttgart 1969, S. 318 ff. und ders.: Rechtfertigung und Gerechtigkeit. Zum Begriff der Verantwortung. In: ders.: Hier und Jetzt. Philosophieren nach Auschwitz und Hiroshima. Bd. 1 Stuttgart 1980, S. 202 ff.). Darauf spielt die Präambel des Grundgesetzes an: „Im Bewußtsein seiner Verantwortung vor Gott und den Menschen". Conrad Ferdinand Meyers Ballade *Die Füße im Feuer* (1864) setzt zudem eindrucksvoll ins literarische Bild, wie der Gedanke des Jüngsten Gerichts die Selbstjustiz blockiert (vgl. Conrad Ferdinand Meyer: Sämtliche Werke in zwei Bänden. Bd. II. Düsseldorf/Zürich ³1996, S. 214–216). Und es ist ja geradezu ein Postulat des Gerechtigkeitsempfindens, dass,

Dualismus. Eben deshalb konnte das Gleichnis eine bemerkenswerte geschichtliche Wirkung entfalten. Unter der Voraussetzung klarer Fronten untersagt es, daraus die Konsequenz der effektiven Bekämpfung der Bösen zu ziehen. Wartet bis zur Ernte! Überlasst Gott das letzte Wort am Ende der Welt!

Ich möchte im Folgenden einige Stationen der Wirkungsgeschichte dieses Gleichnisses nachzeichnen. Die meisten Quellen habe ich der verdienstvollen Sammlung von Hans R. Guggisberg *Religiöse Toleranz. Dokumente zur Geschichte einer Forderung* entnommen.[9]

II. Augustin und die Staatskirche

Trotz dieses Gleichnisses ist es in der Kirchengeschichte und namentlich in der westlichen zur gewaltsamen, ja blutigen Scheidung der Guten von den Bösen – genauer, von denen, die man dafür hielt – gekommen. Warum?

Im Jahr 380 erklärte Kaiser Theodosius das orthodoxe Christentum zur Staatsreligion. Damit wurde dem Christentum die politische Funktion zugedacht, den bisherigen, brüchig gewordenen, gesellschaftlichen Konsens zu ersetzen. Damit lag die Einheit der Kirche nun auch im Interesse der Kaiser. Bald kam es zu einer kaiserlichen Ketzergesetzgebung, die zwar im schlimmsten Falle auch die Todesstrafe vorsah, diese aber höchst selten praktizierte. Zumeist war die Strafe Verbannung. Bei der ersten staatlichen Hinrichtung eines Häretikers, Priszillian, am Kaiserhof zu Trier 386, haben die Bischöfe Ambrosius von Mailand und Martin von Tours den am Verfahren beteiligten Bischöfen noch die Kirchengemeinschaft aufgekündigt.

wo der irdische Richter blind oder machtlos ist, das manifeste Unrecht nicht das letzte Wort behält. Aber gerade für das christliche Gottesverständnis, das im 1. Johannesbrief auf die Formel gebracht wird: „Gott ist Liebe" (1.Joh. 3,8), bleibt die Aussicht auf die Vernichtung der Frevler anstößig. Deshalb begegnet in der christlichen Theologiegeschichte immer wieder die Lehre von der apokatastasis panton, der Wiederbringung *aller* Menschen. Der Apostel Paulus übrigens hat im ersten Korintherbrief (1Kor. 3,15) das Jüngste Gericht dezidiert als Gericht über die Werke der Menschen beschrieben, das dem Prinzip folgt ‚Was nichts taugt, hat vor Gott keinen Bestand'. Er hat dabei aber zwischen Werk und Person klar unterschieden: „er [der Mensch] selbst wird gerettet werden wie durchs Feuer". Mit diesem Vergleich ist wohl das Bild eines Menschen aufgerufen, der aus seinem brennenden Haus nur das nackte Leben rettet, nicht aber all das, womit er sich bisher geschmückt hatte.

9 Religiöse Toleranz. Dokumente zur Geschichte einer Forderung. Eingel., komm. u. hrsg. von Hans R. Guggisberg. Stuttgart/Bad Cannstatt 1984. Vgl. auch Heinrich Schmidinger (Hrsg.): Wege zur Toleranz. Geschichte einer europäischen Idee in Quellen. Graz 2003.

Augustin (354–430) war es, der staatlichen Zwang gegen Häretiker auch theologisch gerechtfertigt hat. Anlass war der Streit mit den Donatisten, einer radikalen christlichen Partei in Nordafrika, die diejenigen nicht in ihren Reihen dulden wollte, die bei der letzten römischen Christenverfolgung die christlichen Bücher den Behörden ausgeliefert oder gar dem Kaiser geopfert hatten. Sie erklärten, die Sakramente von Priestern, die sich dessen schuldig gemacht haben, seien ungültig. Es kam zu Tumulten, zu gegenseitigen Störungen der Gottesdienste und zum Streit um die Kirchengebäude. Die „Circumcellionen" plünderten gar auf dem Lande Vorratshäuser und verprügelten Kleriker. Es handelte sich also durchaus um handfeste Beeinträchtigungen der öffentlichen Ordnung und Sicherheit, die die kaiserlichen Behörden auf den Plan rief.

Augustin war als Bischof in Nordafrika direkt betroffen. Er erklärt zwar einerseits: „credere voluntatis est", Glauben ist ein freiwilliger Akt,[10] unterscheidet dabei aber deutlich zwischen Heiden und Häretikern. Ihm zufolge dürfen Heiden nicht zum Glauben gezwungen werden, Juden ebenso wenig. Anders die Häretiker: Sie haben ein Versprechen abgegeben, das sie nun auch halten müssen, das sie aber brechen, wenn sie sich von der Kirche abspalten.[11] Zumal gegen aufrührerische Häretiker sei „milder Zwang"[12] zulässig, und dafür sei staatliche Unterstützung legitim. Die friedlichen Häretiker dagegen solle man ertragen.[13]

Nun war Augustin ein sehr guter Kenner der Bibel und kannte auch unser Gleichnis. Dabei deutet er es, mit Hilfe einer leichten Akzentver-

10 So die scholastische Formel. „Credere non potest homo nisi volens." Vgl. Augustin in seinem *In Ioannis evangelium tractatus* XXVI. In: Patrologiae cursus completus sive bibliotheca universalis, integra, uniformis [...] omnium sanctorum patrum, doctorum scriptorumque ecclesiasticorum qui ab aevo apostolico ad usque Innocenti III temporis floruerunt [...]. Series latina. Hrsg. von J.-P. Migne. Paris 1844 [fortan zitiert: PL, Band- und Spaltenzahl] 35, Sp. 1607, zit. nach Guggisberg: Religiöse Toleranz [wie Anm. 9], S. 23.

11 PL 33 [wie Anm. 10], Sp. 331.

12 PL 33 [wie Anm. 10], Sp. 300 f.

13 Augustins biblische Begründung für diesen Zwang ist abenteuerlich, denn er bezieht sich auf das Gleichnis vom Gastmahl (Lk 14,15–24), in dem erzählt wird, ein Gastgeber sei von den geladenen Gästen versetzt worden und habe darauf seinem Knecht befohlen, er solle die Leute von der Straße, Arme und Krüppel, „nötigen, hereinzukommen, dass mein Haus voll werde" („compelle intrare" in der lateinischen Übersetzung; vgl. Augustin: Epistolae. In: PL 33 [wie Anm. 10], Sp. 321–347; 792–815). Vom Gleichnis selbst gemeint ist allerdings dies: Nachdem das Gottesvolk Israel Gottes Einladung, nämlich Jesu Sendung, ausgeschlagen hat, wendet sich Gott an die Heiden, um sie in sein Haus zu bitten. Die Nötigung, von der hier die Rede ist, soll also den neu Eingeladenen helfen, die Scham über ihre eigene Unwürdigkeit zu überwinden und sie zum Eintritt ermutigen. Keinesfalls aber geht es – wie Augustin den Text gegen dessen Eigensinn liest – darum, die neuen Gäste gegen ihren Willen zum Festmahl zu zwingen!

schiebung, ein klein wenig um und liest: Man dürfe das Unkraut nicht
ausreißen, *wenn* die Gefahr bestehe, dass auch Weizen ausgerissen wird.
Wo dies aber nicht der Fall ist, wo also die Grenzziehung zwischen Un-
kraut und Weizen klar und einfach sei, da solle – natürlich nur bei Häre-
tikern, nicht bei Heiden oder Juden – Strenge walten. Dabei denkt Au-
gustin aber noch nicht an staatliche Ketzerverfolgung, sondern an den
Ausschluss aus der Kirche, die Exkommunikation. Wenn dies nicht zu
einer Kirchenspaltung (Schisma) führe, solle sich die Kirche von Häreti-
kern trennen.[14]

Augustin avancierte zum wichtigsten Kirchenvater in der westlichen,
lateinischen Kirche. Seit dem 11. Jahrhundert sammelte und ordnete
man die Überlieferung, im 12. Jahrhundert wurde schließlich das römi-
sche Recht bekannt, und die einschlägigen Augustinzitate wurden nun
wie Rechtssätze ausgeführt und gelesen, also aus ihrem literarischen und
historischen Zusammenhang gelöst. Auf diesem Wege erfuhren sie eine
Verschärfung und beförderten eine Tendenz zur absolutistischen The-
okratie in der Papstkirche. Das Gleichnis vom Unkraut unter dem Wei-
zen aber meldete sich auch innerhalb dieses Prozesses immer wieder zu
Wort – nicht selten als kritische Instanz. Dies soll nun an einigen Bei-
spielen gezeigt werden.

III. Reuchlin und die Juden

Johannes Reuchlin (1455–1522), Jurist und Humanist, war in seiner Zeit
einer der ersten Christen, die fließend Hebräisch verstanden und sich im
hebräisch-jüdischen Schrifttum auskannten, namentlich der Kabbala. Als
der getaufte Jude Pfefferkorn mit der von Kölner Dominikanern un-
terstützten Forderung hervortrat, man solle die Schriften der Juden kon-
fiszieren und den Talmud verbrennen, da sie Christus lästern würden,

14 „Nam et ipse dominus, cum seruis uolentibus zizania colligere dixit: sinite utraque
 crescere usque ad messem, praemisit causam dicens: ne forte, cum uultis colligere zi-
 zania, eradicetis simul et triticum, ubi satis ostendit, (ut), cum metus iste non subest,
 sed omnino de frumentorum stabilitate certa securitas manet, id est quando ita cuius-
 quam crimen notum est et omnibus execrabile apparet, ut uel nullos prorsus uel non
 tales habeat defensores, per quos possit schisma contingere, non dormiat securitas
 disciplinae." In: Augustin: Contra epistolam Parmeniani III 2,13. In: Sancti Aureli
 Augustini scripta contra Donatistas. Pars 1. Hrsg. von M. Petschenig. Wien/Leipzig
 1908 (Corpus Scriptorum Ecclesiasticorum Latinorum Vol. LI), S. 115. In derselben
 Schrift attackiert Augustin den separatistischen Anspruch der Donatisten, die reine
 Kirche zu sein, mit dem Zitat „lasst beides wachsen bis zur Ernte". Erst am Weltende
 kann der Weizen vom Unkraut zweifelsfrei geschieden werden, und zwar von Gottes
 Engeln. „Indem sie sozusagen das Unkraut fliehen, beweisen sie, dass sie selbst Unkraut
 sind", weil sie Gottes Gericht vorwegzunehmen beanspruchen. Ebenso in I 12,21, S. 43.

wurde Reuchlin von Kaiser Maximilian I. um ein Gutachten gebeten. Darauf schrieb er den „Ratschlag, ob man den Juden alle ire Bücher nemmen, abthun und verbrennen soll" (1510).[15]

Reuchlin ist Jurist. Deshalb stellt er zunächst klar, dass die Juden als Untertanen den Schutz des kaiserlichen Rechts genießen, darunter auch den Schutz ihres Eigentums, die Bücher inbegriffen. Überdies sei der Inhalt dieser Bücher noch nie, weder nach geistlichem noch nach weltlichem Recht, verworfen oder verurteilt worden. Auch die Synagogen seien durch das Recht geschützt. Was nun den Talmud betreffe, von dem manche sagten, es stünde viel Schlechtes drin, so antwortet Reuchlin, es sei aber dennoch nicht schlecht, dieses Schlechte zu lesen und zu studieren, hätten doch die Christen auch die antiken Dichter wie Homer behalten, obwohl viele Lügengeschichten in ihren Büchern stünden. Dann zitiert er aus dem geistlichen Recht: „Wir lesen manche Dinge, auf dass sie nicht wirkungslos bleiben; wir lesen einiges, damit wir doch davon Kenntnis gewinnen; wir lesen schließlich manches, nicht um es anzunehmen, sondern um es zu verwerfen."[16] An eben dieser Stelle seiner Argumentation zitiert er das Gleichnis vom Unkraut unter dem Weizen.

> Damit wird unseres lieben Herrn Jesu Christi Gebot entsprochen, das er Mt 13,29 f. gegeben: Wir sollen nicht Raden und Unkraut ausreißen, auf daß wir nicht zugleich damit die gute Frucht verderben, sondern wir sollten alles stehen lassen bis zur Ernte. Wann aber diese Ernte sei, erklärt er danach: Die Ernte ist das Aufhören, das Ende der Welt. […] Danach richtet sich getreulich die heilige christliche Kirche im kanonischen Recht, da sie verordnet, dass alle Bücher erhalten bleiben, auf daß man sie sichte und prüfe, gemäß den Worten des Apostels Paulus (1.Thess. 5,21): „Ihr möget alle Dinge sichten und prüfen, und was ihr Gutes findet, das behaltet." Wenn wir sie aber verbrennen, so könnten unsere Nachkommen nicht prüfen.[17]

Zwar habe man in der Vergangenheit des Öfteren Schriften von Häretikern verbrannt, daraus ließe sich aber nicht auf die Juden rückschließen, denn diese seien keine Häretiker, die vom christlichen Glauben abgefallen wären. In Dingen ihres Glaubens, so Reuchlin, sei niemand ihr Richter, weder der Papst noch ein christlicher Geistlicher. Dem Vorwurf, jüdische Schriften seien gegen die Christen gerichtet, entgegnet er: Sie haben ihre Schriften zum Schutz ihres Glaubens verfasst, wann immer sie angegriffen würden, zur Wahrung ihres eigenen Interesses. Und er verweist auf die damalige Karfreitagsliturgie, in der wir sie Jahr um Jahr beschimpfen als „perfidos Judeos", „glaubbrüchige Juden". Dagegen

15 Johannes Reuchlin: Gutachten über das jüdische Schrifttum. Hrsg. und übers. von A. Leinz von Dessau. Konstanz/Stuttgart 1965. Im Folgenden wird dessen Übertragung ins Neuhochdeutsche nach Guggisberg: Religiöse Toleranz [wie Anm. 9] zitiert.
16 Guggisberg: Religiöse Toleranz [wie Anm. 9], S. 50.
17 Guggisberg: Religiöse Toleranz [wie Anm. 9], S. 51.

können sie sagen: „Sie verleumden uns. Wir haben unsern Glauben nie gebrochen."[18]

Das Gleichnis vom Unkraut unter dem Weizen auf Bücher zu beziehen, erscheint allzu originell, vielleicht sogar oberflächlich. Aber Vorsicht! Hinter dieser rhetorischen Wendung steht keineswegs allein das humanistische Bildungsinteresse Reuchlins, das unterschiedslos alle Bücher liebt. Darüber hinaus verweist Reuchlin auch darauf, dass das Alte Testament den Juden wie den Christen heilig ist. Die Christen seien den Juden durch Anknüpfung und Widerspruch verbunden, deshalb empfiehlt Reuchlin dem Kaiser, das Studium hebräischer Schriften an den Universitäten zu fördern.

IV. Las Casas und die Indios

Las Casas war der Sohn eines spanischen Adligen, der Kolumbus begleitet hatte. 1502 bricht er auf der Suche nach Abenteuern und Schätzen auf in die Neue Welt, arbeitet in einer Goldmine, beteiligt sich an Kriegszügen und bekommt zum Lohn einige Indios als Sklaven zugewiesen. In diesem Zusammenhang wird ihm bei einer Beichte, in der er gefragt wird, wie er mit seinen Indios umgeht, die Absolution verweigert. Das löst bei Las Casas ein Bekehrungserlebnis aus. Fortan wird er zum glühenden Verfechter der Rechte der Indios. 1522 tritt er dem Dominikanerorden bei. Er setzt sich beim spanischen Indienrat und beim König für die Indios ein, und zwar mit einigem Erfolg. 1542 erlässt der spanische König die „Neuen Gesetze", die die Versklavung von Indios verbieten und den Acht-Stunden-Tag anordnen. Auf Fürsprache des Königs wird er 1544 in Amerika Bischof. Aber er scheitert. Als er in einem Hirtenbrief fordert, die Spanier hätten den Indios das zu Unrecht entzogene Gut zurückzuerstatten, kommt es zu einem Aufstand der dortigen Spanier gegen ihn. Resigniert gibt er nach drei Jahren sein Bistum auf und kehrt nach Spanien zurück, um dort seinen Kampf für die Indios beim königlichen Indienrat fortzusetzen. Er verfasst viel gelesene Bücher, teils Berichte über die Verwüstung Amerikas durch die Spanier, teils Gutachten über die Rechte der Indios, und der königliche Indienrat respektiert ihn.

1550 kommt es auf Veranlassung des Königs zur *Disputation zu Valladoid*, die wohl besser als eine Anhörung des Indienrates zu bezeichnen ist. Streitpunkt ist die Frage, ob die Spanier in Indien oder Neuspanien gegen die Indios einen gerechten Krieg führen. In tagelangen Anhörun-

18 Guggisberg: Religiöse Toleranz [wie Anm. 9], S. 53.

gen tragen dazu die beiden Kontrahenten ihre Auffassungen und Gründe vor und gehen auf die Gegengründe ein.[19] Persönlich sind sich die gegnerischen Parteien dabei gar nicht begegnet.

Der Chronist des Kaisers, Juan Ginés de Sepúlveda, ein hochgeschätzter Humanist seiner Zeit und Gegenspieler Las Casas', vertritt die These, es handele sich um einen gerechten Krieg. Darüber hinaus ging es bei dem Streit aber auch um die Frage nach der Einheit des Menschengeschlechts, also darum, ob Indios vollwertige Menschen seien oder nicht. Beide Parteien haben im Zuge dieser *Disputation* ausgearbeitete Texte von erheblichem Umfang vorgetragen. Allein Las Casas hat für den Vortrag seiner Apologie einen Zeitraum von fünf Tagen benötigt. Sepúlveda stützte seine Argumentation für die Gerechtigkeit des spanischen Krieges gegen die Indios auf vier Gründe. Die Spanier führten gerechterweise Krieg gegen die Indios,

1. wegen des Götzendienstes und anderer Sünden, welche die Indios gegen die Natur begehen;
2. weil sie ungebildet und von Natur aus Sklaven sind und schon deshalb den von ihrer Art weit edleren Spaniern zum Dienst verpflichtet sind;
3. weil ihre gewaltsame Unterwerfung ihre Missionierung erleichtert;
4. wegen des Unrechts, das sie aneinander begehen, nämlich in Form von Menschenopfern und Kannibalismus.

Jeden dieser Gründe stützt Sepúlveda mit Bibelzitaten und Zitaten aus der juristischen und theologischen Literatur. Das Beweisverfahren ist noch ganz scholastisch und die Quellen sind die scholastischen. Die Einwände Las Casas' sind folgende:

1. Die Bibel erlaubt nicht, wegen Götzendienstes oder Sünden Krieg zu führen. Sodom und Gomorrha sind von Gott vernichtet worden, nicht von Menschen. Im Übrigen sollen wir nach dem Kirchenrecht „die Beispiele des Alten Gesetzes bestaunen, ohne jene grausamen Strafen nachzuahmen".[20] Er bestreitet, dass es Autoritäten gibt, die es erlauben, um des Glaubens willen Krieg zu führen.[21] Schließlich fehle den Spaniern die Jurisdiktion, d. h. die Zuständigkeit, den Indios ihren Götzendienst gewaltsam zu nehmen.[22]
2. Dass die Indios Sklaven von Natur, also Menschen niederen Ranges seien, widerlegt Las Casas aus seiner Kenntnis ihrer Kultur. Sie seien

19 Bartolomé de Las Casas: Die Disputation von Valladolid (1550–1551). In: ders.: Werkauswahl. Hrsg. von Mariano Delgado. Bd. 1: Missionstheologische Schriften. Paderborn 1994, S. 337–436.
20 Las Casas: Werkauswahl I [wie Anm. 19], S. 354.
21 Las Casas: Werkauswahl I [wie Anm. 19], S. 358.
22 Las Casas: Werkauswahl I [wie Anm. 19], S. 361.

keine Barbaren, sondern verfügten über große Städte, Handwerke und Künste und eine Regierung („Herren und Leitung"), sowie ein Rechtssystem, das natürliche Sünden bestraft.[23]

3. Dass die Unterwerfung der Mission diene, widerlegt er so: Der Glaube erfordert Zuneigung denen gegenüber, die ihn verkündigen. Ihr Lebensbeispiel ist notwendig. Krieg dagegen erzeugt nicht Zuneigung, sondern Hass. Die Indios würden einen derartigen Gott verabscheuen, der solche Menschen dulde und diesen Glauben für falsch halten.[24] Christus habe keine Kriegsleute zur Verkündigung des Glaubens ausgesandt.[25] Was das Unrecht betrifft, das die Indios einander antun, so habe zwar

4. die Kirche die Pflicht, Unschuldige zu schützen, aber hier sei eine Güterabwägung nötig. Durch die Raubzüge im Krieg kämen noch mehr Unschuldige um. Und zudem werde der Glaube in Schande gebracht.[26]

Nun kommt er auf das Gleichnis vom Unkraut unter dem Weizen zu sprechen: Jesus Christus gestattet nicht, das Unkraut zwischen dem Weizen auszureißen, damit nicht der Weizen selbst ausgerissen werde.

> Wird aber der Krieg als Strafe gegen einige Übeltäter geführt und geht man davon aus, dass die Unschuldigen zahlreicher sind und die einen von den anderen nicht unterschieden werden können, so ist es heilsamer und ratsamer, gemäß der evangelischen Weisung Jesu Christi (Mt 13,24–30), von einer derartigen Bestrafung abzuse-

23 Las Casas hat „über lange Zeit zwischen der Versklavung der Indios und der Afrikaner unterschieden, d. h. die erstere bekämpft und die letztere befürwortet". Er hat „in einer Denkschrift von 1516 die Einfuhr ‚schwarzer und weißer Sklaven aus Kastilien' befürwortet und in einem Brief an den Indienrat vom 20. Januar 1531 vorgeschlagen, ,500 oder 600 Neger' für jede der Antilleninseln einzuführen und als Arbeitskräfte auf die spanischen Siedler zu verteilen." „Falsch ist jedoch die Behauptung, Las Casas habe die Negersklaverei in der Neuen Welt eingeführt und den Sklavenhandel befürwortet, ein Vorwurf, der in der Aufklärung verbreitet wurde und bis heute vorgebracht wird." Seit 1503 ist Sklavenimport nach Neuspanien belegt. „Spätestens seit Mitte der 50er Jahre jedoch hat Las Casas die Unterscheidung zwischen amerikanischen und afrikanischen Sklaven aufgegeben und die darin liegende Ungerechtigkeit bekannt und aufgedeckt. Ausdrücklich geht er in seiner *Historia de las Indias* darauf ein und bereut bitter seine lange Ungleichbehandlung in der Sklavenfrage, zu der ihn das Motiv bewegt habe, das Los der Indios zu erleichtern." So Norbert Brieskorn in der Einleitung zu Las Casas' Traktat über die Indiosklaverei (Las Casas: Werkauswahl. Hrsg. Mariano Delgado. Bd. 3/1: Sozialethische und staatsrechtliche Schriften. Paderborn 1995, S. 65 f.). Vgl. auch Las Casas' Selbstzeugnis in seiner Geschichte Westindiens: Werkauswahl. Hrsg. von Mariano Delgado. Bd. 2: Historische und ethnographische Schriften. Paderborn 1995, S. 139–324, i. b. S. 276–283. – Die Sklaverei galt damals noch als legal.

24 Las Casas: Werkauswahl I [wie Anm. 19], S. 364.

25 Las Casas: Werkauswahl I [wie Anm. 19], S. 365.

26 Las Casas: Werkauswahl I [wie Anm. 19], S. 369

hen. Er gestattet nicht, das Unkraut zwischen dem Weizen auszureißen, damit dadurch nicht der Weizen selbst ausgerissen würde. Vielmehr wollte er bis zu der Zeit der Ernte, dem Tag des Gerichts, warten, an dem ohne Risiko die Guten von den Bösen unterschieden und die einen ohne Schädigung der anderen bestraft werden können. (369)[27]

Las Casas geht noch einen erstaunlichen Schritt weiter; er sagt nämlich, ihr Irrtum entschuldige sie. Menschenopfer seien zwar etwas Abscheuliches, aber die Indios seien ja von ihren Priestern und Weisen in dieser Praxis unterwiesen worden, weshalb sie sie für richtig hielten. Und jeder, der irgendeinen Gott anerkenne, wolle diesem Gott doch stets dadurch danken, dass er ihm das Wertvollste opfere. Weil ein „Schleier der Unwissenheit" über ihnen liege, hätten sie also nur eine getrübte Kenntnis des natürlichen Gesetzes, das Menschenopfer verbietet. Las Casas erinnert an Abraham, der bereit war, Gott seinen Sohn Isaak zu opfern: „Es scheint, auch im Bereich unserer Religion wäre so etwas vorstellbar, wenn nicht der Glaube die Blindheit solcher Liebe korrigierte".[28]

Was war nun das Ergebnis der Disputation? Offenbar hat sich der Indienrat zunächst nicht klar entscheiden wollen, ob die conquista ein gerechter Krieg sei. Aber vier Jahre später, 1554, befand der Rat, „daß die conquista aufgrund vieler der in der Disputation geäußerten Bedenken, vor allem aber wegen der Schwierigkeit, die darin begangenen Schäden und Sünden zu rechtfertigen, für das Gewissen seiner Majestät sehr gefährlich seien".[29] Erst 1573 hat Philipp II. die conquistas für unzweckmäßig (!) erklärt.[30] Die von Las Casas geführte Diskussion ist dennoch weitergeführt worden, z. B. an der Universität von Salamanca. Ich nenne hier vor allem Francesco de Vitoria (1483–1596), der wie Las Casas den Indios volles Menschsein zuspricht und deshalb diesen Völkern dieselben Rechte, die allen Völkern zukommen. Hugo Grotius, den man den ‚Vater des Völkerrechts' nennt, war Schüler dieser spanischen Spätscholastik.

Eine andere Wirkung der in ganz Europa verbreiteten Schriften Las Casas' war das abschreckende Beispiel der von ihm geschilderten Gräuel. Sie hat einerseits die antispanische Propaganda bestärkt, auf der anderen Seite etwa in den Niederlanden die Bemühungen befördert, dem Morden aus Religionsgründen den Boden zu entziehen und Religionsfreiheit für

27 Las Casas: Werkauswahl I [wie Anm. 19], S. 369. In seiner Haltung gegenüber Juden, Ketzern und Muslimen hat Las Casas die augustinische Auslegung des Gleichnisses vertreten und den „milden Zwang" gerechtfertigt. Vgl. Mariano Delgado: Die lascasische Missionstheologie. In: Las Casas: Werkauswahl I [wie Anm. 19], S. 51 f.
28 Las Casas: Werkauswahl I [wie Anm. 19], S. 370 f.
29 Las Casas: Werkauswahl I [wie Anm. 19], S. 342.
30 Las Casas: Werkauswahl I [wie Anm. 19], S. 393.

die christlichen Konfessionen durchzusetzen (Dordrechter Ständever-
sammlung 1572).[31]

V. Luther und die Türken

In Luthers Fastenpostille von 1525 findet sich eine Predigt über unser
Gleichnis.

> So lehrt uns nu dies Evangelium, wie es in der Welt mit dem Reich Gottes, d.h. mit
> der Christenheit besonders in bezug auf die Lehre zugeht, dass nämlich nicht zu er-
> warten ist, dass auf Erden lauter rechtgläubige Christen und reine Lehre Gottes sind,
> sondern auch falsche Christen und Ketzerei sein müssen.
> Zum andern sagt es uns, wie wir uns gegen dieselben Ketzer und falschen Lehrer ver-
> halten sollen. Wir sollen sie nicht ausrotten noch vertilgen. Christus spricht öffentlich
> hier, man soll es miteinander wachsen lassen. Hier soll man allein mit Gottes Wort
> handeln. Denn in dieser Sache geht es so zu: wer heute irrt, kann morgen zurecht
> kommen; wer weiß, wann das Wort Gottes sein Herz rühren wird? Wenn er aber ver-
> brannt oder sonst erwürgt wird, so wird damit verhindert, daß er zurecht kommen
> kann. [...] Da geschieht dann, was der Herr hier sagt, dass der Weizen auch mit aus-
> gerauft wird, wenn man das Unkraut ausjätet. [...] Daraus merke, welch rasende
> Leute wir so lange Zeit gewesen sind, die wir die Türken mit dem Schwert, die Ketzer
> mit dem Feuer, die Juden mit Töten haben wollen zum Glauben zwingen und damit
> das Unkraut mit unserer eigenen Gewalt haben ausrotten wollen, gerade als wären wir
> die Leute, die über Herzen und Geister regieren und sie fromm und recht machen
> könnten, was doch Gottes Wort allein tun muß.[32]

Bereits in der Verteidigung seiner 95 Thesen hatte Luther die Auffassung
kritisiert, man müsse „die Ketzer verbrennen und so die Wurzel mit der
Frucht, ja das Unkraut mit dem Weizen ausraufen".[33] Luther begründet
die Freiheit des Glaubens von äußerem Zwang damit, dass der Glaube
allein Gottes Sache sei.

31 Wolfgang Fikentscher: Die heutige Bedeutung des nichtsäkularen Ursprungs der
 Grundrechte. In: Ernst Wolfgang Böckenförde/Robert Spaemann (Hrsg.): Men-
 schenrechte und Menschenwürde. Historische Voraussetzungen – säkulare Gestalt –
 christliches Verständnis. Stuttgart 1987, S. 43–73.
32 D. Martin Luthers Werke. Kritische Gesamtausgabe. Weimar 1883 ff. (fortan zitiert:
 WA, mit Band- und Seitenzahl). Bd. 17/II, S. 124 f., hier zit. nach: D. Martin Luthers
 Evangelien-Auslegung. Hrsg. von Erwin Mülhaupt. Bd. 2. Göttingen ³1960, S. 466 f.
33 Martin Luther: Resolutiones disputationum de indulgiarum virtute (1518). In:
 Luthers Werke in Auswahl. Hrsg. von Otto Clemen. Bonn 1912 [fortan zitiert: BoA,
 Band- und Seitenzahl]. Bd. 1, S. 142. – Sein Satz „Ketzer verbrennen ist gegen den
 Willen des Heiligen Geistes" ist vom Papst verurteilt worden. Luther verteidigt ihn in
 seiner Schrift *Grund und Ursach aller Artikel D. Martin Luthers, so durch römische Bulle
 unrechtlich verdammt sind* (1521). Vgl. BoA 2, S. 124 f.

Denn uber die seele kann und will Gott niemant lassen regirn, denn sich selbst alleyne.[34]
So wenig als ein ander für mich gläuben oder nicht gläuben, und so wenig er mir kann Himmel oder Höll auf- oder zuschließen, so wenig kann er mich zum Glauben oder Unglauben treiben. Weil es denn eim jeglichen auf seim Gewissen liegt, wie er gläubt oder nicht gläubt, und damit der weltlichen Gewalt kein Abbruch geschieht, soll sie auch zufrieden sein [...] und lassen gläuben sonst oder so, wie man kann und will, und niemand mit Gewalt dringen. Denn es ist ein frei Werk um den Glauben, dazu man niemand kann zwingen.[35]
Deshalb darf die Obrigkeit in Glaubensdingen nichts befehlen und wo sie es tut, muss ihr der Gehorsam verweigert werden.[36]

Diese Unterscheidung zwischen dem geistlichen und dem weltlichen Amt führt ihn zu einer scharfen Kritik des Kreuzzuggedankens, wie er dem Aufruf des Papstes zum Türkenfeldzug zugrunde lag. 1529 standen bekanntlich die Türken (d. h. die Truppen des Osmanischen Reiches) vor Wien. Luther wendete sich dagegen, dass der – von ihm bejahte – Krieg gegen die vorrückenden Türken *im Namen Christi* geführt werden sollte und die Türken *als Feinde Christi* galten, denn dies heiße, den Namen Christi zu missbrauchen. Und er wendete sich dagegen, dass sich der Papst und die Bischöfe an solch einem Krieg beteiligten, denn ihres Amtes sei es nicht, Krieg zu führen, sondern „mit Gottes Wort und Gebet wider den Türken zu streiten". Die Kriegsführung, so Luther, obliege nicht dem Papst oder den Bischöfen, sondern dem Kaiser; diesem aber nicht als Haupt der Christenheit, auch nicht, um der Türken Glauben auszurotten („Laß den Türken gläuben und leben wie er will"), noch um Ehre, Ruhm, Gut oder Land zu gewinnen, sondern *nur um seine Untertanen zu schützen*.[37]
Die Unterscheidung zwischen dem geistlichen und dem weltlichen Amt erläutert Luther so:

Darumb gleich wie des predig ampts werck und ehre ist, das es aus sundern eitel heiligen, aus todten lebendige, aus verdampten seligen, aus teuffels dienern Gotteskinder macht. Also ist des weltlichen regiments werck und ehre, das es aus wilden thieren menschen macht und menschen erhellt, dass sie nicht wilde thiere werden.[38]

Dafür soll sich das weltliche Regiment an das Recht halten, „das kurtz umb nicht faust recht, sondern kopfrecht, nicht gewalt, sondern Weisheit

34 Martin Luther: Von weltlicher Obrigkeit, wie weit man ihr Gehorsam schuldig sei (1523). In: BoA 2 [wie Anm. 24], S. 377.
35 BoA 2 [wie Anm. 24], S. 379.
36 BoA 2 [wie Anm. 24], S. 381.
37 Martin Luther: Vom Kriege wider die Türken (1529). In: WA 30/2 [wie Anm. 23], S. 111 f; S. 129 ff.
38 Martin Luther: Eine Predigt, dass man Kinder zur Schulen halten solle (1530). In: BoA 4 [wie Anm. 24], S. 162 f.

odder vernunft mus regieren, unter den bösen so wol, als unter den guten."[39] Im Besonderen moniert Luther, dass der Papst König Ladislaus ermuntert hatte, einen beeideten Frieden mit den Türken zu brechen, mit der Folge der militärischen Katastrophe zu Varna (1444). „Denn von eyd brechen leren, das der Babst hab macht eyd zu preche, ist keine ketzerey?" Und er wendet sich gegen den Kreuzzugsablass.

> D' Babst thut nit mehr mit seinem creutz Ablaß außgeben, und himmel zusagen, denn dz er d' Christen leben ynn tod, und seelen in die helle furet mit grossen hauffen, wie denn dem rechten Endchrist gepurt. Gott fragt nit nach kreutzen, Ablaß, streitten. Er will ein gut leben haben.[40]

Gegen die Kreuzzugsideologie des Heiligen Krieges stellt sich Luther in die Tradition der Lehre vom gerechten Krieg, die das Recht zum Kriegführen begrenzt und den Friedensschluss zum Ziel hat. Der Heilige Krieg ächte den Feind und tendiere zum totalen Krieg, in dem jedes Mittel recht ist. Die päpstliche Legitimation des Eidbruchs vernichte die Möglichkeit des Friedensvertrags.

VI. Friedrich von Spee und die Hexen

Die intensivste Hexenverfolgung, von der wir wissen, fand 2001 im östlichen Kongo statt: 900 Tote in vierzehn Tagen bis die ruandische Armee eingriff. In Tansania rechnet man mit bis zu 20 Hexenmorden pro Monat. Der Hexenglaube ist weltweit verbreitet und namentlich in Afrika bis heute höchst lebendig. Bis ins 13. Jahrhundert hat sich die christliche Kirche dem Hexenglauben widersetzt. Der Canon Episcopi von 906 gebot, das Volk über die Nichtigkeit des Hexenglaubens zu belehren. Erst seit dem Hochmittelalter bildete sich eine kirchliche Hexenideologie heraus, die dem weit verbreiteten Hexenglauben das sexuelle Motiv der Teufelsbuhlschaft und das des Hexensabbats hinzufügte. Zu epidemischen Verfolgungen aber kam es allerdings erst im 16. und 17. Jahrhundert, also nicht im Mittelalter, sondern in der frühen Neuzeit.[41]

39 BoA 4 [wie Anm. 24], S. 164.
40 Martin Luther: Grund und Ursach aller Artikel D. Martin Luthers, so durch römische Bulle unrechtlich verdammt sind (1521). In: BoA 2 [wie Anm. 24], S. 126.
41 Vgl. Wolfgang Behringer: Hexen. Glaube, Verfolgung, Vermarktung. München 1998; ders.: Hexen und Hexenprozesse. München 1988. Auf letztere Publikation beziehen sich die folgenden Seitenzahlen im Text. Friedrich Spees Schrift ist in einer Übersetzung von Joachim-Friedrich Ritter zugänglich: Friedrich von Spee: Cautio Criminalis oder Rechtliches Bedenken wegen der Hexenprozesse. Mit acht Kupferstichen aus der „Bilder-Cautio". Aus dem Lat. übertr. u. eingel. von Joachim-Friedrich Ritter. München ⁶2000.

Dabei hat es immer auch juristische und theologische Einsprüche gegen den Hexenwahn gegeben, wobei die mutige Schrift des Jesuiten Friedrich von Spee, *Cautio criminalis* besondere Wirksamkeit erlangte. Sie erschien 1631 anonym und fand sogleich viele Gegner, doch der Autor wurde von seinen Ordensoberen geschützt. Friedrich von Spee war eine Zeit lang als Gefängnisseelsorger tätig, musste also verurteilte Hexen zum Scheiterhaufen begleiten. Er machte dabei die furchtbare Erfahrung, dass nicht eine einzige der Verurteilten sich schuldig wusste. Unter diesen schrecklichen Erlebnissen, so wird berichtet, sei er frühzeitig gealtert.

In der Auseinandersetzung um die Hexenprozesse des 17. Jahrhunderts tritt auch das Gleichnis vom Unkraut unter dem Weizen wieder in Erscheinung. In diesem Falle fungiert es als biblischer Schauplatz des politisch-rhetorischen Streits. Adam Tanner, jener Jesuit, der an der Mäßigung der Hexenverfolgung in Bayern beteiligt und sich dort große Verdienste erworben hatte, machte das Gleichnis im augustinischen Sinne geltend. Man dürfe, so Tanner, die Hexenprozesse nur so führen, „dass nicht aus diesem Prozeß selbst auch den Unschuldigen regelmäßig Gefahr erwächst".[42] Sein Ordensbruder Friedrich von Spee widerspricht ihm ausdrücklich mit Berufung auf den Wortlaut des biblischen Textes: Jesus sagt, „man dürfe wegen dieser Gefahr das Unkraut nicht ausjäten, damit nicht etwa Weizen ausgerissen wird". Man solle also offenkundige Verbrechen verfolgen. Die Hexerei sei dagegen ein verborgenes Verbrechen, bei dem man Schuldige und Unschuldige gar nicht ordentlich unterscheiden könne. Deshalb rät Spee zur Abschaffung der Hexenprozesse und untermauert seinen Rat mit der pragmatischen Wendung: „Man kann nicht alles Ärgernis aus der Welt schaffen."[43] Tanners Aufruf zur Mäßigung hält Spee für sinnlos, denn „die Gefolterten sagen zu allem ja, und weil sie dann nicht zu widerrufen wagen, müssen sie alles mit dem Tode besiegeln. Ich weiß wohl, was ich sage, und will es einstmals vor jenes Gericht bringen, dessen die Lebendigen und die Toten harren."[44] „Und vor allem will ich den Fürsten klarmachen, daß das eine Gewissenspflicht ist, um derentwillen nicht nur sie selbst, sondern auch ihre Ratgeber und Beichtväter vor dem höchsten Richter werden Rechenschaft ablegen müssen."[45] Hätte, so lässt sich zusammenfassen, Friedrich von Spee seine Verantwortung als unparteiischer Seelsorger nicht ernst genommen, so hätte er das Skandalon der Hexenprozesse gar

42 Behringer: Hexen und Hexenprozesse [wie Anm. 41], S. 373.
43 Behringer: Hexen und Hexenprozesse [wie Anm. 41], S. 381.
44 Behringer: Hexen und Hexenprozesse [wie Anm. 41], S. 383.
45 Behringer: Hexen und Hexenprozesse [wie Anm. 41], S. 385.

nicht entdeckt. Und wäre ihm seine Verantwortung vor Gott nicht ernst
gewesen, hätte er geschwiegen.

VII. Roger Williams und die Religionsfreiheit in Nordamerika

Roger Williams (1603–1683) wanderte 1631 nach Nordamerika/Neu-
england aus. In Massachusetts war er Pfarrer, geriet aber mit dem dorti-
gen, sehr intoleranten Puritanismus in Konflikt, als er in Predigten die
Landnahme im Namen des Königs als Unrecht bezeichnete und den
Treueeid auf den englischen König ablehnte. Nach seiner Verurteilung
drohte ihm die zwangsweise Rückführung nach England. Daraufhin floh
er in die Wildnis und gründete 1636 die spätere Kolonie Rhode Island, in
der von Anfang an Religionsfreiheit herrscht; nach Maryland (1632) die
zweite Kolonie, in der das Recht auf Religionsfreiheit galt. In Rhode Is-
land galt sie aber nicht nur für protestantische Denominationen, sondern
auch für Katholiken, Juden, Türken und Heiden. Roger Williams hat sich
immer wieder in Streitschriften gegen die puritanische Intoleranz gewen-
det, gegen ihr Erwählungsbewusstsein, dem zufolge sich die pilgrim
fathers als Gottes Volk, als das neue Israel verstanden. Er vertrat die
konsequente Trennung von Staat und Kirche, wandte sich gegen jede
Art von Staatskirche und begründete das mit der Bibel. Sein Buch *Die
blutige Lehre von der Verfolgung um des Gewissens willen, dargelegt in einem Zwiege-
spräch zwischen Wahrheit und Frieden* (1644) wurde vom Londoner Unter-
haus verurteilt und verbrannt. Sein zentraler biblischer Text ist dabei das
Gleichnis vom Unkraut unter dem Weizen. Williams bestreitet die An-
nahme, das Gleichnis sei auf Häretiker zu beziehen. Denn in der an-
schließenden Deutung heiße es ausdrücklich: Der Acker sei nicht die
Kirche, sondern „die Welt, der Staat, die weltlichen Gemeinschaften der
Menschen". Unter dem Unkraut seien nicht bestimmte Lehren, sondern
Personen verstanden, dabei aber nicht die Heuchler oder die Gottes-
lästerer oder die Verbrecher, sondern „die antichristlichen Götzen-
diener", also nicht interne Abweichler, sondern Angehörige anderer
Religionen. Auf diese beziehe sich das Duldungsgebot, und das heißt: *so-
gar* auf diese. „Gott übt gegenüber dem Unkraut Geduld und die Men-
schen sollten dies auch tun." Außerdem sei „die Duldung des Unkrauts
im Feld der Welt nicht schädlich, sondern für das allgemeine Wohl nütz-
lich, sie ist sogar gut für den guten Weizen, d. h. für das Volk Gottes".[46]
„Die Menschen [haben] keine Macht, Gesetze zu erlassen, die das Ge-
wissen binden." Denn dies sei „eine unheilvolle Verbindung von Him-

46 Guggisberg: Religiöse Toleranz [wie Anm. 9], S. 169.

mel und Erde".[47] Die „erzwungene Einheitlichkeit wird früher oder später zur Hauptursache des Bürgerkrieges, des Gewissenszwangs, der Verfolgung Jesu Christi in seinen Knechten und in der heuchlerischen Irreführung und Zerstörung von Millionen von Seelen".[48]

Wir hatten eingangs festgestellt, dass die Toleranz, die das Gleichnis vom Unkraut unter dem Weizen selbst vertritt, die der Duldung eines Ärgernisses und noch nicht die der Religions- und Gewissensfreiheit in modernen Verfassungen als Grundrechte ist. Roger Williams aber schlug – argumentativ und historisch – gerade die Brücke zur Entstehung dieses Grundrechts. Schließlich geht die französische Erklärung der Rechte der Menschen und Bürger von 1789 auf Nordamerika zurück und die dortige Tradition der „Bill of Rights".[49] Roger Williams hat wohl zum ersten Mal die Religionsfreiheit proklamiert, unter ausdrücklichem Einschluss von antichristlichen Götzendienern und das nicht als kleineres Übel, sondern als nützliches Element für das allgemeine Wohl des Staates.

Karl Marx seinerseits kritisierte die Erklärungen der Menschenrechte: Sie gewährten die Religionsfreiheit statt der Freiheit *von* der Religion.[50] Diese Freiheit von der Religion ist aber, als eine mögliche Option, durch die Religionsfreiheit mitgeschützt. Verstanden als angestrebte Abschaffung der Religion würde sie eine der Wurzeln unserer Kultur kappen.

47 Guggisberg: Religiöse Toleranz [wie Anm. 9], S. 170.
48 Guggisberg: Religiöse Toleranz [wie Anm. 9], S. 167.
49 Georg Jellinek: Die Erklärung der Menschen- und Bürgerrechte. Ein Beitrag zur modernen Verfassungsgeschichte (1895). München ³1919; Gerald Stourzh: Begründung der Menschenrechte im englischen und amerikanischen Verfassungsdenken des 17. und 18. Jahrhunderts. In: Böckenförde/Spaemann (Hrsg.): Menschenrechte [wie Anm. 31], S. 78–91.
50 Karl Marx: Zur Judenfrage: In. Karl Marx/Friedrich Engels: Werke. Hrsg. vom Institut für Marxismus-Leninismus beim ZK der SED. Bd. 1. Berlin 1978, S. 347 ff.

Geist, Wort, Liebe
Das Johannesevangelium um 1800

Im Winter des Jahres 1806, sonntags von zwölf bis eins, hält Johann Gottlieb Fichte seine Vorlesungen *Die Anweisung zum seligen Leben*. Hier will Fichte die esoterische Philosophie des spekulativen Idealismus endlich populär machen – die Philosophie soll zur Verkündigung werden und greift nun auch auf die christliche Verkündigung zurück, dies freilich in ausgewählter Form: „Nur mit Johannes kann der Philosoph zusammenkommen, denn dieser allein hat Achtung für die Vernunft und beruft sich auf den Beweis, den der Philosoph allein gelten lässt: den inneren."[1] Während die übrigen Evangelien vor allem über Wunder berichteten und dem philosophischen Standpunkt nichts bedeuten könnten, konzentriere sich Johannes auf den Geist. „Ferner enthält auch unter den Evangelisten Johannes allein das, was wir suchen, und wollen, eine Religionslehre: dagegen das Beste, was die übrigen geben, ohne Ergänzung und Deutung durch den Johannes, doch nicht mehr ist, als Moral; welche bei uns nur einen sehr untergeordneten Wert hat."[2] Fichte legt dann in der Folge den Prolog aus, der anders als Juden- oder Heidentum keine ereignishafte Schöpfung der Welt voraussetze – „denn eine Schöpfung läßt sich gar nicht ordentlich denken"[3] –, sondern die Priorität des *logos*, also der Vernunft. Der Johannesprolog wird hier zum Inbegriff des spekulativen Idealismus – allerdings nur bis zum fünften Vers, danach beginnt, was nicht mehr metaphysisch, sondern nur noch historisch notwenig ist: dass jenes Wort in Jesu Fleisch geworden ist. Das aber gehöre nicht mehr in seine Religionslehre: „Nur das metaphysische, keineswegs aber das historische macht selig; das letztere macht nur verständig."[4]

1 Johann Gottlieb Fichte: Die Anweisung zum seligen Leben, oder auch die Religionslehre. In: Schriften zur angewandten Philosophie (Werke. Bd. 2). Hrsg. von Peter L. Oesterreich, Frankfurt a. M. 1997, S. 329–537, hier S. 415 f.
2 Fichte: Anweisung zum seligen Leben [wie Anm. 1], S. 416.
3 Fichte: Anweisung zum seligen Leben [wie Anm. 1], 418.
4 Fichte: Anweisung zum seligen Leben [wie Anm. 1], 424.

Fichtes Reden sind symptomatisch: Um 1800 spielt das Johannes-
evangelium immer wieder eine zentrale Rolle in ganz verschiedenen Diskur-
sen. Der tief greifende Umbruch, der mit der Krise der alten Metaphysik
und der Entstehung der Transzendentalphilosophie, mit der französischen
Revolution und dem epistemologischen Wandel der Naturwissenschaf-
ten, mit dem historischen Bewusstsein und dem neuen Dichtungsverständ-
nis einhergeht, macht das vierte Evangelium wieder interessant. Nicht im-
mer ist dabei der Rückgriff so äußerlich und so gewaltsam wie bei Fichte
– im Gegenteil sind gerade solche Lektüren am interessantesten, die sich
wirklich am biblischen Text abarbeiten und dabei selber brüchig werden.

Im Folgenden soll schlaglichthaft auf verschiedenen Gebieten unter-
sucht werden, wie Johannes gelesen wird: in der Geschichtsphilosophie,
der Kulturgeschichte, der Theologie, der Politik und schließlich der Lite-
ratur. Freilich ist die Rede von solchen ‚Gebieten‘ einigermaßen irrefüh-
rend, weil es sie um 1800 als solche eben noch gar nicht gibt oder sie in
radikalem Umbruch begriffen sind[5] und weil der Rekurs auf Johannes
den Autoren immer auch dazu dient, die Grenzen zwischen solchen Ge-
bieten allererst zu setzen oder auch infrage zu stellen, wie es etwa bei Fichte
mit der Grenze zwischen Philosophie und Theologie geschieht. Insbeson-
dere die Literatur ist hier kein isolierter Diskurs, sondern alle Rückgriffe
auf Johannes bedienen sich extensiv literarischer Verfahren und rhetori-
scher Mittel, um ihre jeweilige Lektüre zu plausibilisieren und ihre jeweili-
gen Diskurse zu begründen. Auch beziehen sich alle in ganz verschiedener
und teils höchst differenzierter Weise auf die literarischen Eigenheiten
des Johannesevangeliums und geben dabei indirekt Aufschluss über dessen
Struktur – Literarizität in einem weiten Sinne durchzieht sie daher alle.

Die Konjunktur des Johannesevangeliums um 1800 ist bekannt, aber
erstaunlich selten umfassend untersucht worden.[6] Das liegt wohl daran,
dass das Phänomen leicht durch das Raster der Disziplinen fällt: Für die
Theologie sind die literarischen Adaptionen zu weit vom kanonischen
Kern ihres Interesses entfernt – auch die ohnehin spärliche theologische

5 Vgl. etwa Joseph Vogl (Hrsg.): Poetologien des Wissens um 1800, München 1999.
6 Vgl. etwa Wilhelm A. Schulze Das Johannesevangelim im deutschen Idealismus. In:
 Zeitschrift für Philosophische Forschung 18 (1964), S. 85–118. Dieser Aufsatz beschränkt
 sich auf eine Zusammenstellung von Zitaten. In der theologischen Forschungsgeschichte
 spielt die philosophische und literarische Rezeption um 1800 nur eine marginale Rolle,
 vgl.: Walter Schmithals: Johannesevangelium und Johannesbriefe. Forschungsge-
 schichte und Analyse, Berlin/New York 1992, S. 31 ff. Einen hoch reflektierten – frei-
 lich auch oft spekulativ überfrachteten – Zugang hat Hermann Timm entwickelt, dem
 sich dieser Text stärker verpflichtet weiß, als im einzelnen dokumentiert werden kann,
 vgl. Geist der Liebe. Die Ursprungsgeschichte der religiösen Anthropotheologie (Jo-
 hannismus). Gütersloh 1978. Auf die zahlreiche Forschung zu einzelnen Autoren
 kann hier nur ausnahmsweise verwiesen werden.

Forschung zur Wirkungsgeschichte biblischer Texte beschränkt sich in der Regel auf die Kirchengeschichte –, der Literaturwissenschaft ist sie, wo ihr nicht Theologisches grundsätzlich suspekt war, zu voraussetzungsreich, weil es natürlich literarischen und theologischen Wissens über das Johannesevangelium bedarf, um dessen Lektüren zu verstehen. Nur die alte Geistesgeschichte hat sich mit diesen Themen beschäftigt,[7] zielte aber meist auf ‚Weltanschauungen‘ und ‚Einflüsse‘ und ist damit heute nicht mehr anschlussfähig und auch den Phänomenen nicht angemessen: Sind es doch gerade die Brüche, die nicht mehr in einer Weltansicht zu harmonisieren sind, die Spannungen verschiedener kultureller Register, die sich nicht als Verschiebung von Ideen- oder Sprachgut denken lassen, die die literarische und philosophische Rezeption theologischer Texte so interessant macht. Denn wenn es um 1800 eine ‚Säkularisierung‘ gegeben hat, die die Funktion der Bibel *und* die Funktion der Literatur (der Philosophie, der Politik etc.) verändert hat, so ist dieser Prozess viel spannungsreicher gewesen, als er in der Regel beschrieben worden ist.[8]

I. Lessing: Das dritte Testament!

Den Auftakt der Diskussion über die Bibel um 1800 bildet der Fragmentenstreit, die Auseinandersetzung über die von Gotthold Ephraim Lessing ab 1774 herausgegebenen bibelkritische Fragmente Samuel Hermann Reimarus'. Dabei handelt es sich von vornherein um einen gebrochenen Diskurs, weil Lessing unter den Bedingungen der Zensur die Schriften eines Unbekannten herausgibt, dessen Standpunkt er zwar zu verteidigen, aber nicht zu teilen vorgibt. Man muss daher vorsichtig sein, Lessings Äußerungen in diesem Streit für bare Münze zu nehmen und seine Position, die uns heute so selbstverständlich scheint, einfach zu übernehmen. Denn das interessante an dieser Auseinandersetzung sind

7 Vgl. etwa die immer noch anregenden Arbeiten: Herbert Schöffler: Deutscher Geist im 18. Jahrhundert. Essays zur Geistes- und Religionsgeschichte, Göttingen 1956; Gerhard Kaiser: Pietismus und Patriotismus im literarischen Deutschland. Ein Beitrag zum Problem der Säkularisation, Frankfurt a. M. ²1972.

8 Die These von einer Säkularisierung, in der um 1800 die Dichtung die Bibel in ihrer Funktion ablöst und/oder beerbt, durchzieht meist unexpliziert die Forschung, vgl. etwa Dieter Gutzen, der von einer Wechselwirkung ausgeht: „einer Säkularisierung der Bibel entspricht dann die Sakralisierung der Poesie" (ders.: Poesie der Bibel. Beobachtungen zu ihrer Entdeckung und ihrer Interpretation im 18. Jahrhundert, Bonn 1968, hier S. 111). Zur Diskussion und Kritik des literaturwissenschaftlichen Gebrauchs der Säkularisierungskategorie vgl. Sandra Pott: Medizinethik und schöne Literatur. Studien zu Säkularisierungsvorgängen vom 17. bis frühen 18. Jahrhundert, Berlin/New York 2002, bes. S. 11–45. Allgemein zur Kategorie auch vom Verf.: Zur Rhetorik der Säkularisierung. In: DVjs 78 (1992), H. 1, S. 95–132.

gerade die Unschärfen und blinden Flecken, die rhetorischen Tricks und plötzlichen Wendungen der Argumentation – Gesten, die typisch für eine Diskursbegründung sind, aber im Rückblick oft übersehen werden.[9]

Eine gewisse Zurückhaltung ist auch gegenüber der wohl bekanntesten Äußerung Lessings in diesem Kontext angebracht, seiner Rede vom „garstigen Graben" der Geschichte. Weil historische Nachrichten, so Lessing in *Über den Beweis des Geistes und der Kraft*, immer auf fremden Berichten beruhen, seien sie per se unsicher. Daher könne auch der neutestamentliche Bericht von Wundern und von eingetroffenen Weissagungen – für die Orthodoxie ein untrügliches Zeichen der Göttlichkeit Christi und der Unfehlbarkeit seiner Lehren – keinen Beweis im strengen Sinne darstellen: „Wenn keine historische Wahrheit demonstriert werden kann: so kann auch nichts *durch* historische Wahrheiten demonstriert werden. Das ist: *zufällige Geschichtswahrheiten können der Beweis von notwendigen Vernunftswahrheiten nie werden.*"[10] Lessing scheint hier ganz der rationalistischen Schulmetaphysik und ihrer Unterscheidung von notwendigen (apriorischen) und zufälligen (empirischen) Aussagen zu folgen, deren klare Alternative nur einen Kategoriensprung zulasse: „Das, das ist der garstige breite Graben, über den ich nicht kommen kann, so oft und ernstlich ich auch den Sprung versucht habe. Kann mir jemand hinüber helfen, der tu es; ich bitte ihn, ich beschwöre ihn. Er verdienet einen Gotteslohn an mir."[11]

Schon in dem Appell der letzten beiden Sätze schwingt etwas mit, was man im Rückblick kaum als Ironie lesen kann, um so mehr als etwas anderes dieser Sprung für Lessing weder möglich noch nötig ist, bekennt er doch im selben Atemzug, dass er das Christentum als solches ja nicht ablehne, sondern wegen der Vernunft und moralischen Fruchtbarkeit seiner Lehren jedenfalls für wahr halte. Auch wenn er Reimarus' historische Kritik für unwiderlegbar halten würde – was er an anderer Stelle explizit in Frage stellt –, wäre doch das ‚Gefühl' oder die ‚innere Wahrheit' der christlichen Religion ein ausreichendes Zeugnis für diese. Man sollte diese Behauptung nicht als bloße Rücksichtnahme auf die Zensur lesen, sondern eher untersuchen, wie sie Lessings Argumentation weiter vorantreibt, aber auch infrage stellt. Denn es ist schwer zu verstehen, warum Lessing überhaupt die langwierige und ermüdende

9 In diesem Sinne fordert Leo Strauss eine „Wiederholung" des Streites zwischen Aufklärung und Orthodoxie, vgl. ders.: Philosophie und Gesetz, Berlin 1935. Die Dynamik und Ambivalenz von Lessings Denken betont auch Hermann Timm: Gott und die Freiheit. Studien zur Religionsphilosophie der Goethezeit, Frankfurt a. M. 1974.

10 Gotthold E. Lessing: Über den Beweis des Geistes und der Kraft. In: Werke. Hrsg. von H. Göpfert. Bd. 8, München 1979, S. 9–14, hier S. 12.

11 Lessing: Über den Beweis [wie Anm. 10], S. 13.

historische Auseinandersetzung über Reimarus' *Fragmente* führt, wenn die Religion für ihn auf ganz anderen Grundlagen beruht.

Lessings *Über den Beweis des Geistes und der Kraft* endet mit einem Ausblick auf das Ende solcher Auseinandersetzungen: „Ich schließe, und wünsche: möchte doch alle, welche das Evangelium Johannis trennt, das Testament Johannis wieder vereinigen!"[12] Tatsächlich wird Lessings Text zusammen mit einem anderen veröffentlicht: *Das Testament Johannis*, in dem der Leser jetzt das positive Gegenstück zur Kritik zu finden erwartet – und einigermaßen überrascht auf einen Dialog trifft, der keine klaren Antworten gibt und ein betont offenes Ende hat. Ein Er beklagt gegenüber einem Ich, dass der vorige Text unklar sei und dass er kein Buch mit dem Titel *Testament Johannis* gefunden habe. Besagtes Testament sei eben kein Buch, so antwortet das Ich, sondern bestehe aus den überlieferten letzten Worten des schon alt gewordenen Apostels, der stets gesagt habe „Kinderchen, liebt euch!" und, auf die Rückfrage, warum er sich nur noch wiederhole, geantwortet habe „Darum, weil es der Herr befohlen. Weil das allein, das allein, wenn es geschieht, genug, hinlänglich genug ist."[13]

Lessings Text präsentiert sich also als Text über einen anderen Text, den es so nicht gibt bzw. der nur in einer Notiz der Kirchenväter überliefert wird. Er verweist doppeldeutig auf Johannes: Einerseits spielt er ganz klar auf den Autor des vierten Evangeliums und der Johannesbriefe an, in denen die Liebe eine besondere Rolle spielt, andererseits bezieht er sich eben nicht auf jene Texte, sondern auf einen anderen, das Testament Johannis'. Inhaltlich bleibt offen, ob das Liebesgebot hier mit der – von der aufklärerischen Theologie stets betonten – praktischen Wirksamkeit des Christentums zusammenfällt, oder ob es noch etwas anderes meint. Tatsächlich findet sich die Liebe als wichtiges Konzept im neuen Testament nicht exklusiv bei Johannes – man denke nur an die bekannte Paulusstelle 1Kor 13 –, aber sie hat dort eine besondere und höchst vieldeutige Position. Denn für Johannes reflektiert die Nächstenliebe nicht nur die Liebe Jesu zu seinen Jüngern: „Ein neu Gebot gebe ich euch, dass ihr euch untereinander liebet, wie ich euch geliebet habe, auf dass auch ihr einander liebhabet." (Joh 13,34) Auch die Liebe Jesu zu seinen Jüngern ist ihrerseits ‚genauso wie' die Liebe des Vaters zum Sohne und die Liebe des Sohnes zum Vater: „Gleichwie mich mein Vater liebt, also liebe ich euch auch. Bleibet in meiner Liebe! So ihr meine Gebote haltet, so bleibet ihr in meiner Liebe, gleichwie ich meines Vaters Gebote halte und bleibe in seiner Liebe." (Joh 15,9–10) Die Liebe

12 Lessing: Über den Beweis [wie Anm. 10], S. 14.
13 Lessing: Testament Johannis. In: Werke. Bd. 8 [wie Anm. 10], S. 15–19, hier S. 17.

tendiert hier nicht nur zur Wechselseitigkeit, sondern ist von vornherein
vermittelt über die Sohnes- und Gottesliebe: Zwei trianguläre Kon-
struktionen – ego und alter lieben einander wie Jesu sie liebt, Jesu liebt
die Jünger wie er und der Vater einander lieben – sind hier miteinander
verknüpft. Damit wird das Doppelgebot schon des Alten Testaments –
die Gottes- und die Nächstenliebe (Dtn 6,5; Lev 19,18; vgl. die synop-
tische Anwendung Mt 22,34–36) – zu einer einheitlichen Struktur zusam-
mengezogen, die sich im gesamten Johannesevangelium in den typischen
Figuren der Analogie und der Reziprozität niederschlägt. Die Liebe ist
dabei nicht mehr nur ein Gebot, sondern quasi ontologische Verfassung
der Teilhabe am Göttlichen, die Johannes immer wieder in der charakte-
ristischen Wendung des ‚Bleibens‘ ausdrückt: „Gott ist die Liebe; und
wer in der Liebe bleibt, der bleibt in Gott und Gott in ihm." (1Joh 4,16b)
 Die johanneische Liebe ist also weit mehr als nur ein moralischer
Auftrag der Nächstenliebe. Indem Lessing sie als Kern des Christentums
bezeichnet, besteht dieses Christentum für ihn nicht mehr – wie noch für
Reimarus – in der ‚einfachen‘, vernünftigen und moralischen Lehre Jesu,
die wie die natürliche Religion eigentlich immer schon da war und nur
durch Unvernunft und Ränkespiel entstellt wird. Für Lessing ist das we-
sentlich Christliche – gerade wenn es als ‚Testament‘ angesprochen wird
– etwas Nachzeitliches, also auch etwas Geschichtliches. Tatsächlich
bleibt Lessing sehr viel interessierter an der historischen Frage, als es die
Trennung von Vernunft und Geschichte zu suggerieren schien. Schon in
den *Gegensätzen des Herausgebers* zu Reimarus' Fragmenten merkt er kri-
tisch an, dass man die Widersprüche in den Quellen nicht nur durch Be-
trug und Verstellung erklären könne, sondern auch durch die Geschichte
der Quellen, später stellt er selbst eine Traditionshypothese auf, welche
lautet: Die drei synoptischen Evangelien gehen auf eine hebräische Ur-
schrift zurück, die sie jeweils anders ergänzen, so dass sich ihre Abwei-
chungen leicht und natürlich erklären lassen, das Johannesevangelium
bildet dagegen „eine Klasse vor sich", weil es nicht mehr aus juden-
christlicher, sondern aus welthistorischer Perspektive geschrieben sei:

> Nur sein Evangelium gab der christlichen Religion ihre wahre Consistenz: nur seinem
> Evangelio haben wir es zu danken, wenn die christliche Religion in dieser Consistenz,
> allen Anfällen ungeachtet, noch fortdauert, und vermutlich so lange fortdauern wird,
> als es Menschen gibt, die eines Mittlers zwischen ihnen und der Gottheit zu bedürfen
> glauben: das ist, *ewig*.[14]

14 Lessing: Neue Hypothese über die Evangelisten als bloß menschliche Geschichts-
 schreiber betrachtet. In: Werke. Hrsg. von H. Göpfert. Bd. 7, München 1976, S. 614–
 636, hier S. 635.

Wie im *Testament Johannis* stellt also Johannes auch hier die letzte und höchste Stufe des Christentums dar, und diese Stufe ist hier nicht praktische Moral, sondern „Vermittlung".

Freilich ist Lessings Idee einer ‚letzte Stufe' des Christentums ebenfalls höchst ambivalent, weil er das Johannesevangelium nicht nur vollständig von den drei übrigen, synoptischen abtrennt, sondern darüber hinaus auch vom *Testament* des Johannes sprechen kann: Könnte Johannes, der Verfasser des letzten Evangeliums des Neuen Testaments, nicht auch der Autor eines neuen dritten Testaments sein, welches das Neue so aufhebt wie das Neue das Alte? Dieser Gedanke einer ‚Erfüllung' oder ‚Vollendung' des Christentums – schon in sich ambivalent und auch von Lessing stets ausgesprochen ambivalent vorgetragen – treibt die geschichtsphilosophischen Spekulationen Lessings an.

Lessings *Erziehung des Menschengeschlechts* lässt sich doppelt lesen: einerseits als bloße Adaption der Heilsgeschichte für die Geschichtsphilosophie, andererseits als Prozess, in dem die Vernunft dieser Erziehung entwächst und damit auch das Erziehungsgleichnis selbst hinter sich lässt. Das folgt schon aus der widersprüchlichen Charakterisierung der Erziehung: Zwar behauptet Lessing wiederholt, die göttliche Erziehung durch Offenbarung sei nur eine Unterstützung der Vernunft und könne auf nichts anderes führen als auf das, worauf die Menschen langsamer auch selbst gekommen wären. Aber genau diese Aussage nimmt er später wenigstens hypothetisch zurück.

> Und warum sollten wir nicht auch durch eine Religion, mit deren historischen Wahrheit, wenn man will, es so mißlich aussieht, gleichwohl auf nähere und bessere Begriffe vom göttlichen Wesen, von unsrer Natur, von unsern Verhältnissen zu Gott, geleitet werden können, auf welche die menschliche Vernunft von selbst nimmermehr gekommen wäre?[15]

Lessing stellt diese Frage an einer entscheidenden Stelle der Erziehungsschrift, nämlich am Übergang von der Darstellung des Christentums zur Spekulation über die Zukunft. Die „Begriffe", die er hier diskutiert und um deren historische Fundiertheit im Neuen Testament es so „misslich" aussieht, sind gerade jene Dogmen, die der Vernunft zu widerstreiten scheinen und dem praktischen Liebesgebot am fernsten stehen: Trinität, Erbsünde, Genugtuung des Sohnes. Gerade diese Begriffe, die die aufklärerische Theologie als unwesentliche Einkleidung oder späte Verunreinigung aus dem Christentum auszuscheiden versuchte, will Lessing ‚retten'. Denn, so das eigentümliche Argument, gerade die Spekulation über solche „überflüssigen" Dogmen üben den Verstand und

15 Lessing: Erziehung des Menschengeschlechts. In: Werke. Bd. 8 [wie Anm. 10], S. 489–510, hier S. 507.

führen ihn zur völligen Aufklärung. In Lessings Text verweisen diese
Begriffe also nicht auf die Vergangenheit (den christlichen Kanon) und
nicht auf eine zeitlose Vernunft, sondern auf die Zukunft, die Lessing
jetzt mit einer (rhetorischen) Frage beschwört: „Oder soll das mensch-
liche Geschlecht auf diese höchste[n] Stufen der Aufklärung und Reinig-
keit nie kommen? Nie?"[16]

Das eigentlich Neue an Lessings Erziehungsschrift besteht nicht da-
rin, die Geschichte als Realisierung eines Planes oder als Fortschritt zu
denken, sondern diesen Fortschritt über die Gegenwart hinausreichen zu
lassen, also eine Zukunft zu entwerfen, die nicht einfach nur eine Fort-
setzung der Gegenwart ist – eine Realisierung der Vernunft, ein weiterer
Schritt eines kontinuierlichen Fortschritts, die Realisierung eines schon
bekannten Heilsplanes –, sondern etwas Neues:

> Nein; sie wird kommen, sie wird gewiß kommen, die Zeit der Vollendung, da der
> Mensch je überzeugter sein Verstand einer immer bessern Zukunft sich fühlet, von
> dieser Zukunft gleichwohl Bewegungsgründe zu seinen Handlungen zu erborgen,
> nicht nötig haben wird; da er das Gute tun wird, weil es das Gute ist, nicht weil will-
> kürliche Belohnungen darauf gesetzt sind, die seinen flatterhaften Blick ehedem bloß
> heften und stärken sollten, die inneren bessern Belohnungen desselben zu erkennen.[17]

Diese ‚Vollendung' ist selbst eigenartig, denn auch in der hier beschwo-
renen Endzeit gibt es ja noch die Erwartung einer besseren Zukunft, nur
dass diese nicht mehr handlungsleitend ist. Aber um sie überhaupt zu
denken, um die Zukunft, um neue Begriffe und eine höhere Vernunft
überhaupt darstellbar zu machen, greift Lessing massiv auf die religiöse
Semantik zurück: „Sie wird gewiß kommen, die Zeit eines *neuen ewigen
Evangeliums*, die uns selbst in den Elementarbüchern des Neuen Bundes
versprochen wird."[18] In Fortführung und Überbietung des typologischen
Geschichtsdenkens wird die Zukunft als ‚Erfüllung' gedacht: So wie das
Neue Testament das Alte ‚erfüllt', wird jene Zeit der vollendeten Aufklä-
rung die Gegenwart erfüllen. Dabei ist schon das Vorbild zweideutig,
denn die ‚Vollendung' oder ‚Erfüllung' des Alten Testaments im Neuen
schwankt ja selbst zwischen der Abschaffung und der eigentlichen Reali-
sierung des Gesetzes, zwischen der Fortführung des Alten und der radi-
kalen Abwendung von ihm. Gerade dieses Schwanken macht es nicht
nur möglich, die Zukunft anschaulich zu machen, ohne ihre Neuheit
aufzuheben: Das Alte wird sich ‚erfüllen' und wird doch ganz anders. Es
erlaubt Lessing auch, das eigene Schwanken im Verhältnis zum Chris-
tentum mittels der christlichen Semantik zu figurieren. Das ewige Evan-

16 Lessing: Erziehung [wie Anm. 15], S. 507.
17 Lessing: Erziehung [wie Anm. 15], S. 508.
18 Lessing: Erziehung [wie Anm. 15], S. 508.

gelium, das dritte Testament, die Lehre von den drei Weltaltern, schließlich die Seelenwanderung, von der die letzten Paragraphen der *Erziehung des Menschengeschlechts* handeln – sie alle dienen Lessing dazu, Geschichte anders zu denken denn als bloße Anwendung eines Programms. Mit der offensichtlichen Ausstellung der eigenen Rhetorik – dem Überhandnehmen von Fragen, Einwürfen, Vermutungen, der direkten Adressierung der Leser – in diesen Passagen von Lessings Text drückt sich die Ambivalenz und Konstruiertheit, ja der experimentelle Charakter dieser Konzeption aus.[19]

Der Gegensatz von (geschichtlicher) Offenbarung und (zeitloser) Vernunft, von dem Lessing in *Über den Beweis des Geistes und der Kraft* auszugehen schien, löst sich also zunehmend auf – beide gehen in der Geschichte auf im Sinne der spekulativen Geschichtsphilosophie, wie sie sich in der *Erziehung des Menschengeschlechts* abzeichnet. Freilich ist diese Geschichte immer auch auf Bilder angewiesen und zwar nicht nur in dem trivialen Sinn, dass das Ganze der Geschichte nur bildlich denkbar ist, sondern dass ihre Strukturmomente, vor allem die Zukunft, nur gleichnishaft darstellbar sind, wobei die Bibel und insbesondere die Typologie eine entscheidende Rolle spielen. Entgegen dem Anschein des „garstigen Grabens" mischen sich hier also religiöse und profane Sprechweisen – und zwar gerade deshalb, weil alle Kompromisse wie die Unterscheidung zwischen vernünftiger und unvernünftiger oder zwischen privater und öffentlicher Religion infrage gestellt werden. Gerade in dem Moment, in dem sich die Vernunft durch die kategorische Unterscheidung von der Geschichte endgültig von der Bibel abzulösen scheint, wird sie selbst biblisch figuriert: als Grenzfigur der Bibel, als drittes, kommendes Testament, das seinen Namen vom vierten Evangelium hernimmt.

II. Herder: Poetisches Verstehen

1771 publiziert der Franzose Abraham-Hyacinthe Anquetil du Perron eine Übersetzung der Zend-Avesta, der zentralen Schrift des Zoroastrismus. Johann Gottfried Herder, ein eifriger Leser, hat das Buch bald rezipiert und überrascht: „Hier ist zuerst ganz die Sprache Johannes im Evangelium, seinen Briefen und der Offenbarung. Ich erstaunte, da ich las, und erstaunte immer mehr, da ich las, wie simpel und noch ungeistig die Worte in der Quelle, in dem Zusammenhange von Zend-Avesta waren. Noch lauter sinnliche Abstrakta zu lauter sinnlichen Zwecken

19 Vgl. dazu Karl Eibl: Lauter Bilder und Gleichnisse. Lessings religionsphilosophische Begründung der Poesie. In: DVjs 59 (1985), H. 2, S. 224–252.

strebend; in Johannes aber und dem ganzen N.T. alles wie geistig!"[20]
Bald darauf verfasst er die *Erläuterungen zum Neuen Testament aus einer neu
eröffneten morgenländischen Quelle*: einen Versuch, die Sprache des
Johannesevangeliums aus ihrem ‚Kontext' – ein damals freilich noch un-
bekanntes Wort – zu verstehen. Herders Schrift ist, wie so oft bei ihm,
ein eigenartiger Zwitter: Einerseits gehört sie in den Kontext der Bibel-
exegese, die im 18. Jahrhundert die biblischen Texte einer Historisierung
unterzieht und mit anderen historischen Dokumenten aus Ägypten,
Vorderasien etc. vergleicht, andererseits ist sie Ausdruck des spinozisti-
schen Pantheismus der ‚Sturm und Drang'-Generation, die immer wieder
auf das johanneische ‚Wort' und die johanneische ‚Liebe' als allesdurch-
dringende Kräfte des Universums rekurriert. In ihr manifestieren sich
daher sowohl die Probleme der historischen Hermeneutik – die sich ja,
wie oft vergessen wird, ganz zentral aus der Bibel herausbildet – als auch
das komplizierte Verhältnis der Ästhetik der Goethezeit zur Theologie.

Herder begeistert sich für das Zend-Avesta, weil sich hier der sinnli-
che und symbolische Reichtum der ‚morgenländischen' Sprache beson-
ders deutlich und ursprünglich zeige, der auch das Neue Testament
präge: „Die Sprache des N.T. bekam damit also Land- und Zeitwahrheit,
Ursprünglichkeit und eine Würde wieder, die ihr durch hundert Verdre-
hungen und Hypothesen geraubt war: alle abgeschnittene Reben kamen
an ihren Weinstock."[21] Auch das Johannesevangelium wird damit in das
große Projekt einer Urgeschichte der menschlichen Kultur einbezogen,
das Herder in den 1770er Jahren verfolgt. Das „Morgenland" spielt hier
eine zentrale und überdeterminierte Rolle: Es ist das Land des Ur-
sprungs, der symbolischen Fülle und des Erwachens der menschlichen
Erkenntnis, damit auch das Land der Poesie im Sinne eines ursprüngli-
chen menschlichen Vermögens sinnlicher Gestaltung. Als „morgenländi-
sche Poesie" – für ihn eigentlich ein Pleonasmus – liest Herder dabei vor
allem das erste Kapitel der Genesis und das erste Kapitel des Johannes-
evangeliums, die gerade vor dem Hintergrund seines Poesiebegriffes eng
verwandt sind. Schon seine Interpretation der Schöpfungsgeschichte in
Die älteste Urkunde des Menschengeschlechts ließ absichtsvoll unbestimmt, ob
eigentlich über die Schöpfung oder über den Schöpfungsbericht gespro-
chen wurde: Beides, Tat und Wort, sind für Herder wesentlich Ausdruck
einer einheitlichen Kraft und daher in der Schöpfungsgeschichte immer
auch durch den Parallelismus des ‚Und Gott sprach …, und es ward …'
verbunden. Erst beide zusammen und erst im Vollzug der Schöpfung

20 Johann Gottfried Herder: Erläuterungen zum Neuen Testament aus einer neueröffne-
ten morgenländischen Quelle. In: Sämtliche Werke. Hrsg. von B. Suphan. Bd. 7, Ber-
lin 1884, S. 335–470, hier S. 347.
21 Herder: Erläuterungen zum Neuen Testament [wie Anm. 20], S. 347.

stehen sie für das sukzessive Heraufdämmern der menschlichen Erkenntnis, das Herder im ‚Morgengemälde' von Gen 1 zu erkennen meint.[22]

Diese Einheit von Welt- und Wortschöpfung ebenso wie die Lichtsymbolik findet Herder auch im Johannesprolog, den er in den *Erläuterungen zum Neuen Testament* breit kommentiert. Besonders das johanneische ‚Wort' trifft sich aufs Engste mit seinem poetischen Schöpfungsbegriff: „Was ist unkörperlicher, unbegreiflicher, und doch wahrer, inniggefühlter als das *Wort in uns?* Es ist Ausdruck des Wesens der Seele, erzeugt als obs nicht erzeugt wäre, uns innig gegenwärtig, persönlich. Er geht mit uns, der innere Sohn unseres Wesens: macht die Seele sich selbst anschaubar; als sie war, war Er; Er ist, was sie selbst ist."[23] Herder liest den Prolog mit den Kategorien seiner Ästhetik als ‚Ausdruck', als ‚inneres Wort'; umgekehrt ist aber auch seine Ästhetik tief von theologischer Metaphorik durchdrungen. So kann Herder im berühmten sechsten Fragment der dritten Sammlung *Über die neuere deutsche Literatur* etwa schreiben, in der Dichtung verhielten sich Gedanke und Ausdruck nicht wie der Körper zu den Kleidern und „nicht wie der Körper zur Haut, die ihn umziehet, sondern wie die Seele zum Körper, den sie bewohnet".[24] Diese Figur der verkörperten Seele kann semiotisch als Theorie prägnanter Zeichen, anthropologisch als Theorie der Sinneswahrnehmung, metaphysisch im Sinne eines ästhetischen Platonismus, aber auch theologisch als Inkarnationsmetapher betrachtet werden, wie es Herder wenig später explizit tut: „Kurz! der himmlische Gedanke formte sich einen Ausdruck, der ein Sohn der einfältigen Natur war".[25] Hier sind der theologische und der ästhetische Diskurs so eng miteinander verflochten, dass man nicht sagen kann, welches der erste ist.

Dabei lässt sich der Johannesprolog nicht nur inhaltlich – mehr oder weniger gewaltsam – auf die Poesie hin deuten, sondern trägt selber höchst poetische Züge, die Herders Kommentar immer wieder betont. Der Johannesprolog ist nicht nur durch Parallelismen und hymnische Diktion gekennzeichnet, sondern auch durch eine Ambiguität der Bezüge, die typisch für poetische Texte ist und der für die Aussage des Textes eine entscheidende Bedeutung zukommt:

> Im Anfang war das Wort, und das Wort war bei Gott, und Gott war das Wort.
> Dasselbe war im Anfang bei Gott.

22 Zur poetologischen Grundlage dieser Lektüre vgl. Ulrich Gaier: Herders Sprachphilosophie und Erkenntniskritik, Stuttgart/Bad Cannstatt 1988.

23 Herder: Erläuterungen zum Neuen Testament [wie Anm. 20], S. 356.

24 Herder: Über die neuere deutsche Literatur. In: Sämtliche Werke. Hrsg. von B. Suphan. Bd. 1, Berlin 1877, S. 131–532, hier S. 394.

25 Herder: Über die neuere deutsche Literatur [wie Anm. 24], S. 398.

> Alle Dinge sind durch dasselbe geworden, und ohne dasselbe ist nichts gemacht, was geworden ist.
> In ihm war das Leben, und das Leben war das Licht der Menschen. (Joh 1,1–4)

Schon die ersten beiden Verse kreisen um das Verhältnis von ‚Gott' und ‚Wort', die zugleich getrennt und untrennbar sind. Durch die stete, je dreimalige Wiederholung beider Ausdrücke erzeugt der Text besonderen Nachdruck und assimiliert die verschiedenen und einander eigentlich ausschließenden Relationen (das ‚Bei-Sein' und die Identität) zunehmend. Im dritten und vierten Vers ist nicht mehr eindeutig, worauf sich die Pronomen beziehen (im Griechischen sind ‚Wort' und ‚Gott' beide maskulin), auf der Ausdrucksebene sind ‚Gott' und ‚Wort' hier also bereits ununterscheidbar geworden. Zugleich wird im dritten Vers das zweite Verb eingeführt, das den Prolog beherrscht: neben dem ‚war' der ersten Verse das ‚werden', das jetzt eine Bewegung einleitet, die erst im zentralen vierzehnten Vers – „Und das Wort ist Fleisch geworden" – ein Ziel finden wird. Liest man den Prolog also poetisch, so performiert er genau das Werden des Wortes von dem er spricht.

Herders Kommentar versucht, diese Poesie wiederzugeben. Wie in seinen anderen Schriften dieser Zeit bestehen Herders *Erläuterungen zum Neuen Testament* aus einer Mischung von Übersetzung, Paraphrase, Kommentar, Einschub anderer Quellen, Erläuterung von historischen Parallelen und immer wieder von polemischen Invektiven gegen die Flachheit der anderen zeitgenössischen Ausleger. Dabei verliert Herder schnell das Johannesevangelium, bald auch die evangelische Geschichte überhaupt aus dem Blick und kommentiert nur noch allgemein den christlichen Lehrbegriff durch immer weiter ausgreifende historische Vergleiche. Denn für Herder sind ja alle Texte, das Zend-Avesta wie das Johannesevangelium, Bestandteil einer einzigen großen Überlieferung; sie sind allesamt Fortschreibungen der „Ältesten Urkunde" der Menschheit, eben der Schöpfungsgeschichte – eine These, die per se zu uferlosen Spekulationen führt. Diese enorme Weite des kulturgeschichtlichen Horizontes zusammen mit dem Versuch, nicht explizit *über* Poesie zu reden, sondern einen Teil der poetischen Kraft zu reproduzieren, führt zur zunehmenden Auflösung des interpretatorischen Ansatzes: Man weiß irgendwann nicht mehr, worüber eigentlich gesprochen wird.

Es ist daher kein Wunder, wenn Herder später selbst skeptisch gegenüber dieser Universaltheorie der Kulturgeschichte wird und das Johannesevangelium in seiner Weimarer Zeit noch einmal einer genaueren und kritischeren Lektüre unterzieht. In *Von Gottes Sohn, der Welt Heiland. Nach Johannes Evangelium,* erschienen 1797, versucht Herder, die religionsgeschichtliche Stellung des Johannesevangeliums nicht mehr in einer universalen Kulturgeschichte der Menschheit, sondern in der Religions-

geschichte der Spätantike zu bestimmen; zukunftsweisend trennt er die Er-
örterung des Johannesevangeliums von jener der Synoptiker und entwickelt
differenzierte kanongeschichtliche Überlegungen zum Verhältnis der Evan-
gelien.

Herder bezieht sich jetzt nicht mehr direkt auf das Zend-Avesta, son-
dern entwirft eine Theorie des Synkretismus: Das Ende der griechischen
Stadtstaaten habe die Philosophie funktionslos gemacht und in Spekula-
tion verwandelt; der hellenistische Imperialismus habe zu einer Mischung
der Völker und Kulturen geführt; beides zusammen habe die Gnosis
hervorgebracht, eine auf einem mythologischen Dualismus basierenden
Erlösungsreligion. Die gnostische Sprache sei auch in das Christentum
eingedrungen, weil die jüdischen Messiastitel nicht mehr verständlich wa-
ren: „Heiden, die Christen wurden, Asiaten, Afrikanern, Griechen, Rö-
mern war dies Ideal des palästinensischen Messias ganz fremde; daher
trug Jeder in die Glaubensformel: daß Jesus Sohn Gottes, der Christ sei,
seine eignen, und wie die Geschichte zeiget, oft wilden Gedanken. Das
weiße Tuch der einfachen Christenlehre ward nach Jedes Sinn und
Meinung mit Bildern bemalt."[26] Wenn Johannes solch gnostische Spra-
che benutze, so geschehe das in kritischer, polemischer Absicht, immer
wieder betont Herder, „daß unser Evangelist keines dieser Worte als ein
neues Dogma *erfunden* habe. Wegbringen wollte er diese Idole".[27] Johannes
habe sich, wie jeder Schriftsteller, der Sprache seiner Zeit bedienen
müssen, aber er habe sie gereinigt und vereinfacht: So habe er etwa im
Prolog die gnostische Äonen-Terminologie zwar benutzt, sie aber gleich-
sam entmythologisiert, indem er sie monotheistisch reduzierte und Gott
nur durch das Wort wirken lasse.

Herder betont jetzt also weniger die Einheit als die Differenz zwi-
schen Johannes und den religionsgeschichtlichen Parallelen, offensicht-
lich geht es ihm weniger um die Konstruktion einer großen, kulturhisto-
rischen Linie einer *prisca theologia*, sondern um ein spezifisches Ver-
ständnis des Johannesevangeliums. Das hat nicht nur zur Folge, dass die
(angenommene) Absicht des Autors jetzt eine viel größere Rolle spielt,
sondern führt auch dazu, dass Herder das gesamte Evangelium und des-
sen Komposition genauer untersucht. Dabei betont er, dass die Evange-
lien generell nicht einfach als historische Berichte zu lesen sind – sie
seien „keine Tagebücher und Biographien, sondern historische Erwei-

26 Herder: Von Gottes Sohn, der Welt Heiland. Nach Johannes Evangelium. In: Sämtliche
 Werke. Hrsg. von B. Suphan. Bd. 19, Berlin 1880, S. 251–424, hier S. 264. Es ist bemer-
 kenswert, dass Herder hier die im 20. Jahrhundert dominierende Interpretation des
 Johannesevangeliums durch Rudolf Bultmann als „entmythologisierte" Gnosis vor-
 wegnimmt.
27 Herder: Von Gottes Sohn [wie Anm. 26], S. 294.

sungen der Lehre"[28] –, daher werden sie von einer Suche nach den historischen Tatsachen wie der des Reimarus' verfehlt. Insbesondere beim Johannesevangelium müsse man immer auf die Botschaft und auf die Erzähltechnik achten: „Die wenigen Tatsachen, die er im ersten Theil seines Evangeliums anführet, stehen bei ihm blos im Vordergrunde, um Reden und Wahrheiten vorzubereiten, herbeizuführen, oder zu erläutern. Wie sprechende Gemählde stellet Johannes einzelne Scenen dar, die er, wenige Fälle ausgenommen (Joh 12,1, Kap. 18–20) sehr vorübergehend verbindet".[29] So würden die Wunder von Johannes nicht um ihrer selbst willen erzählt, sondern als „Sinnbilder eines fortgehenden permanenten Wunders";[30] auch sie könnten daher nicht für sich als historische Vorkommnisse erklärt werden, sondern nur im Zusammenhang des Evangeliums. Auch die Reden, die für das Johannesevangelium so charakteristisch sind – während Jesus sich bei den Synoptikern meist nur in kurzen Sprüchen oder in Gleichnissen äußert, überliefert das Johannesevangelium lange, komplexe und kunstvoll aufgebaute Lehrreden –, erklärten sich aus der Absicht des Evangelisten, „[w]eil nur durch Reden erklärt werden konnte, in welchem Verstande Christus Gottes Sohn und Heiland der Welt sei".[31] Schon für Luther hatte die Tatsache, dass das Johannesevangelium so umfassende Reden enthielt, es zum ‚Hauptevangelium' gemacht:

> Denn wo ich je auf deren eins verzichten sollte, auf die Werke oder die Predigten Christi, da wollt ich lieber auf die Werke denn auf seine Predigten verzichten. Denn die Werke hülfen mir nichts, aber seine Worte, die geben das Leben, wie er selbst sagt. Weil nun Johannes gar wenige Werke von Christus, aber gar viele seiner Predigten beschreibt, umgekehrt die andern drei Evangelisten viele seiner Werke und wenige seiner Worte beschreiben, ist das Evangelium des Johannes das einzige schöne, rechte Hauptevangelium und den anderen dreien weit vorzuziehen und höher zu heben.[32]

Auch für Herder ist das Johannesevangelium ebenfalls „Predigt", also nicht primär historisch-tatsächlich, sondern von seiner theologischen Botschaft her zu verstehen: der Gottessohnschaft Christi, dem einen und einzigen Dogma, das der Evangelist immer wieder betone und das er in seiner Reinheit und Einfachheit bewahren wolle. Das Johannesevangelium sei „die älteste ursprünglichste Auslegung dieses Glaubensbekennt-

28 Herder: Von Gottes Sohn [wie Anm. 26], S. 305.
29 Herder: Von Gottes Sohn [wie Anm. 26], S. 305.
30 Herder: Von Gottes Sohn [wie Anm. 26], S. 267.
31 Herder: Von Gottes Sohn [wie Anm. 26], S. 329.
32 Martin Luther: Vorrede zum Neuen Testament 1522. In: Deutsche Bibel. Weimarer Ausgabe, Bd. 6, Weimar 1929, S. 10.

nisses der Kirche"[33] und stelle damit auch die Verbindung von evangelischer Urgeschichte und Kirchengeschichte dar.

Je weiter sich Herder allerdings in seinem Text voranschreibt, desto mehr wird auch sein eigener Aufsatz zur Predigt. Immer öfter kommt Johannes selbst zur Sprache:

> Erschiene Johannes zu unsrer Zeit und legte uns sein Evangelium freundlich vor, was würde er sagen? Vergönne es mir, seliger Jünger der Liebe, daß ich deine Gesinnung in Worte meiner Zeit schwach einkleide. ‚Sterbliche, meine Brüder! ihr fragt nach Gott und wiederholet meine Worte: *niemand hat Gott gesehen*, um den Schluß daraus ziehen zu können: sein Daseyn sei unerweislich; das wollte ich nicht'.[34]

Mit einem deutlichen Seitenhieb auf Kants Theologie moralischer Postulate wird hier der Evangelist zum Zeugen einer neuen ‚geistigen' Theologie. Seitenlang lässt Herder am Schluss Johannes noch einmal in eigenen Worten – d. h. natürlich: in Herders Worten – vortragen, was er mit seinem Evangelium „eigentlich" gemeint habe. Zuletzt dominiert also die Einfühlung so stark, dass sie mit der Stimme eines anderen sprechen kann.

Herder schwankt hier wie auch sonst zwischen einem universellen, weit ausgreifenden und alle Differenzen nivellierenden Verstehen und einer höchst genauen Beobachtung der Texte, die sich auf deren symbolische und poetische Kohärenz ebenso richtet wie auf ihre kulturelle Produziertheit, bis in ihre politischen und sozialen Bedingungen der Spätantike. Er gehört zu den ersten, der diese Vielfalt von Verfahren und Fragestellungen auf die biblischen Texte anwendet – und zugleich auch schon zu den letzten: Während sich das historische Verständnis des Christentums durch die disziplinäre Etablierung der Bibelwissenschaft im Laufe des 19. Jahrhunderts immer mehr durchsetzt, wird die poetische Dimension der biblischen Texte in den Wissenschaften kaum mehr berücksichtigt. In dem Maße, in dem sich Literatur- und Bibelwissenschaft um 1800 auseinander differenzieren, werden die biblischen Texte nicht mehr literarisch gelesen und die Literaturwissenschaft, zumindest die deutsche, verliert den Zugang zu biblischen Fragen und Problemen.[35]

33　Herder: Von Gottes Sohn [wie Anm. 26], S. 350.
34　Herder: Von Gottes Sohn [wie Anm. 26], S. 369 f.
35　Dieser Prozess ist für die deutsche Literatur aufgrund der disziplinären Trennung von Bibel und Literaturwissenschaft kaum erforscht und jetzt Gegenstand eines Forschungsprojektes des Autors; vgl. dazu mit Bezugnahme auch auf die deutsche Entwicklung Steven Prickett: Words and the Word. Language, Poetics and Biblical Interpretation, Cambridge 1986.

III. Schleiermacher: Über Religion reden

Am Schluss von *Über die Religion. Reden an die Gebildeten unter ihren Verächtern* stellt Friedrich Daniel Ernst Schleiermacher seinen fiktiven Zuhörern die Frage, welches die Grundstimmung des Christentums sei:

> Wie nennt Ihr das Gefühl einer unbefriedigten Sehnsucht die auf einen großen Gegenstand gerichtet ist, und deren Unendlichkeit Ihr Euch bewußt seid? Was ergreift Euch, wo Ihr das Heilige mit dem Profanen, das Erhabene mit dem Geringen und Nichtigen aufs innigste gemischt findet? und wie nennt Ihr die Stimmung, die Euch bisweilen nötiget diese Mischung überall vorauszusetzen, und überall nach ihr zu forschen? Nicht bisweilen ergreift sie den Christen, sondern sie ist der herrschende Ton aller seiner religiösen Gefühle; diese heilige Wehmut – denn das ist der einzige Name, den die Sprache mir darbietet – jede Freude und jeder Schmerz, jede Liebe und jede Furcht begleitet sie; ja in seinem Stolz wie in seiner Demut ist sie der Grundton, auf den sich Alles bezieht. Wenn Ihr Euch darauf versteht aus einzelnen Zügen das Innere nachzubilden, und Euch durch das Fremdartige nicht stören zu lassen, das ihnen Gott weiß woher beigemischt ist: so werdet Ihr in dem Stifter des Christentums durchaus diese Empfindung herrschend finden; wenn Euch ein Schriftsteller der nur wenige Blätter in einer einfachen Sprache hinterlassen hat, nicht zu gering ist um Eure Aufmerksamkeit auf ihn zu wenden: so wird Euch aus jedem Worte was uns von seinem Busenfreund übrig ist dieser Ton ansprechen; und wenn ja ein Christ Euch in das Heiligste seines Gemütes hineinblicken ließ: gewiß es ist dieses gewesen. So ist das Christentum.[36]

Für das Christentum ist das Heilige nach Schleiermacher also nicht etwas Jenseitiges, Erhabenes, das in abgetrennten Bezirken verehrt wird, sondern es ist in der Welt zu finden, überall, und zwar gerade im Niedrigen. Darum ist die Grundstimmung des Christentums ein aus Ehrfurcht und Schmerz gemischter Affekt, das Christentum ist Sehnsucht nach dem Unendlichen – und erfüllt damit in ganz besonderer Weise die Bestimmung der Religion, die Schleiermacher in den vorhergehenden Reden entwickelt hatte. Johannes, der ‚Busenfreund' und Lieblingsjünger Jesu, zeigt diesen selbst als von Sehnsucht und heiliger Wehmut bestimmt; er spielt damit eine zentrale Rolle für die neue Art, von der Religion zu reden. Denn nicht nur die Stimmung des Johannesevangeliums, sondern auch deren literarische Ausgestaltung ist für Schleiermachers Text von besonderer Bedeutung.

Schleiermachers *Reden* waren epochemachend für das theologische Denken, weil er als erster und höchst konstruktiv auf die Krise der Metaphysik reagierte. Kants Kritik des Gottesbeweises hatte die Selbstverständlichkeit der alten, rationalen Theologie infrage gestellt. Auch Schleiermacher versteht, entsprechend der kopernikanischen Wende,

36 Friedrich Daniel Ernst Schleiermacher: Über Religion. Reden an die Gebildeten unter ihren Verächtern, Berlin 1799, S. 299 f. Im Folgenden wird nach der Paginierung der Erstausgabe zitiert, die in den Nachdrucken und Werkausgaben angegeben ist.

Religion nicht von ihren Objekten her, sondern als besonderen Vollzug des Subjekts; anders als bei Kant ist dieser Vollzug aber nicht primär praktisch und Religion daher kein moralisch notwendiger Vernunftglauben, sondern Anschauung oder Gefühl.[37] Sie ist dabei explizit als dritter Weg konzipiert: Kants Kritik habe zu einer unheilvollen Spaltung von Wissenschaft und Moral, von Theorie und Praxis geführt, die Schleiermacher mit der Religion schließen will.

Schleiermacher entwickelt in seinen *Reden* lange das spezifische Wesen der Religion, der religiösen Bildung und der religiösen Gemeinschaft. Erst in der letzten Rede kommt er auf die verschiedenen Religionen zu sprechen und betont, dass man nur an ihnen, in konkreter Anschauung, erkennen könne, was Religion eigentlich sei: „Ich will Euch gleichsam zu dem Gott, der Fleisch geworden ist hinführen; ich will Euch die Religion zeigen, wie sie sich ihrer Unendlichkeit entäußert hat, und in oft dürftiger Gestalt unter den Menschen erschienen ist; in den Religionen sollt Ihr die Religion entdecken."[38] Dabei spielt das Christentum, wenig überraschend, eine Schlüsselrolle: Weil für das Christentum das Heilige in der Welt sei, mache es die Vermittlung, um die es aller Religion gehe, zum Thema; es ist die „Religion der Religionen"[39] und Christus das Urbild des Mittlers:

> Wenn alles Endliche der Vermittlung eines Höheren bedarf [...]: so kann ja das Vermittelnde, das doch selbst nicht wiederum der Vermittlung benötigt sein darf, unmöglich bloß endlich sein; es muß Beiden angehören, es muß der göttlichen Natur teilhaftig sein, ebenso und in eben dem Sinne, in welchem es der Endlichen teilhaftig ist. Was sah er aber um sich als Endliches und der Vermittlung bedürftiges, und wo war etwas Vermittelndes als Er? Niemand kennt den Vater als der Sohn, und wem Er es offenbaren will.[40]

Für Schleiermacher besetzt der ‚Mittler' aber nicht nur eine Systemstelle in der Theorie der Religion, sondern er steht auch für eine diskursive Position – und zwar für seine eigene. Die Rede vom ‚Mittler' geht auf den Anfang der *Reden* zurück, die nicht von der Religion selbst, sondern von der Rede über Religion handeln: Warum – so die Leitfrage – rede er, der ungefragte, anonyme Sprecher über etwas, wofür sich doch niemand interessiere? „Es mag ein unerwartetes Unternehmen sein", beginnt die erste, mit „Apologie" betitelte Rede, „und Ihr mögt Euch billig darüber wundern, daß jemand gerade von denen, welche sich über das Gemeine

37 Zum religionsphilosophischen Kontext von Schleiermachers Entwurf vgl. Ernst Müller: Ästhetische Religiosität und Kunstreligion in den Philosophien von der Aufklärung bis zum Ausgang des deutschen Idealismus, Berlin 2004.
38 Schleiermacher: Über Religion [wie Anm. 36], S. 237 f.
39 Schleiermacher: Über Religion [wie Anm. 36], S. 310.
40 Schleiermacher: Über Religion [wie Anm. 36], S. 302.

erhoben haben, und von der Weisheit des Jahrhunderts durchdrungen
sind, Gehör verlangen kann für einen, von ihnen so ganz vernachlässig-
ten Gegenstand."[41] Schleiermachers *Reden* entfalten ein kompliziertes
imaginäres Setting, in dem der Redner zugleich die Rolle des Anklägers
(des „gebildeten Verächters") und des Verteidigers spielt. Der Verfasser
kommt den Verächtern weit entgegen, behauptet immer wieder Überein-
stimmung mit ihnen – und nur mit ihnen, weder mit den Ungebildeten
noch mit den Gebildeten Englands oder Frankreichs könne er reden –,
und wo diese Übereinstimmung nicht ausreicht, beruft er sich auf die
Not, nicht anders reden zu können: „Daß ich rede rührt nicht her aus ei-
nem vernünftigen Entschlüsse, auch nicht aus Hoffnung oder Furcht,
noch geschiehet es einem Endzwecke gemäß oder aus irgendeinem will-
kürlichen oder zufälligen Grunde: es ist die innere unwiderstehliche Not-
wendigkeit meiner Natur, es ist ein göttlicher Beruf, es ist das was meine
Stelle im Universum bestimmt, und mich zu dem Wesen macht, welches
ich bin."[42] Die Reden werden als unmittelbares Sprechen figuriert, ob-
wohl sie geschrieben worden sind – und das, wie Schleiermachers gleich-
zeitige Briefe dokumentieren, durchaus mit Mühen.[43]
 Sowohl die fingierte Unmittelbarkeit als auch die imaginierte Vor-
trags- bzw. Predigtsituation sind von entscheidender Bedeutung für die
rhetorische Konstitution der *Reden*. Denn diese wollen kein Vortrag *über*
die Religion sein, sondern Religion *darstellen*. Die Reden sind schon als
Reden Religion, insofern sie vermitteln und insofern sie sich selbst ver-
mitteln; der Redende ist der Mittler, der sich selbst vermittelt und andere
zur Religion heranbildet: „Jeder Mensch, wenige Auserwählte ausge-
nommen, bedarf allerdings eines Mittlers, eines Anführers, der seinen
Sinn für Religion aus dem ersten Schlummer wecke und ihm eine erste
Richtung gebe, aber dies soll nur ein vorübergehender Zustand sein".[44]
Vorübergehend ist dieser Zustand, weil die vermittelte Religion sich
selbst wiederum vermittelt, weil die, die einmal zur Religion gebildet
werden, diese selbst wiederum darstellen. So werden die, die den *Reden*
zuhören, schon durch dieses Zuhören in die Gemeinschaft der Religion
einbezogen, und durch diese Vermittlung wird eines Tages auch der be-
sondere Mittler überflüssig: „Möchte es doch je geschehen, daß dieses
Mittleramt aufhörte, und das Priestertum der Menschheit eine schönere
Bestimmung bekäme! Möchte die Zeit kommen, die eine alte Weissa-

41 Schleiermacher: Über Religion [wie Anm. 36], S. 1.
42 Schleiermacher: Über Religion [wie Anm. 36], S. 5.
43 Vgl. etwa die Briefe Schleiermachers an Henriette Herz vom 1. und 8. April 1799. In:
 Friedrich Schleiermacher: Kritische Gesamtausgabe. Hrsg. von Hans-Joachim Birkner,
 Gerhard Ebeling u. a. Abt. 5. Bd. 3, Berlin 1992, S. 61, 73.
44 Schleiermacher: Über Religion [wie Anm. 36], S. 121.

gung so beschreibt, daß keiner bedürfen wird, daß man ihn lehre, weil alle von Gott gelehrt sind!"[45]

Erst in diesem Setting – nicht in der spekulativen Christologie des ‚Mittlers' – liegt die Bedeutung des Johannesevangeliums für Schleiermachers *Reden*, erst hier kann man auch verstehen, warum Schleiermacher gerade von der heiligen „Wehmut" spricht. Denn charakteristisch für Johannes sind nicht nur die zahlreichen Reden Jesu, sondern seine „Abschiedsreden", in denen der „Mittler" von seinem eigenen Verschwinden spricht. Nachdem Jesus in der ersten Hälfte des Evangeliums vor allem zu den Juden gesprochen hat (Joh 2–12), wendet er sich danach an seine Jünger (Joh 13–17) und erklärt ihnen in langen Reden sein Mittlertum und sein bevorstehendes Schicksal, hinterlässt ihnen das Liebesgebot und kündigt ihnen den Geist an: „Liebet ihr mich, so haltet ihr meine Gebote. Und ich will den Vater bitten, und er soll euch einen andern Tröster geben, dass er bei euch bleibe ewiglich: den Geist der Wahrheit." (Joh 14,15–16) Im Geist werden die Jünger an der Liebe des Sohnes und des Vaters teilhaben und in der Liebe bleiben. In der Atmosphäre besonderer Innigkeit, in der die Abschiedsreden situiert sind – es ist die Nacht vor der Gefangennahme, nur die Jünger sind anwesend – verstehen sie endlich, was vorher nur dunkel angedeutet ist: „Sprechen zu ihm seine Jünger: Siehe, nun redest du frei heraus und sagst kein Sprichwort. Nun wissen wir, daß du alle Dinge weißt und bedarfst nicht, daß dich jemand frage; darum glauben wir, daß du von Gott ausgegangen bist." (Joh 16,29)

Der Aufbau des Evangeliums ist also symmetrisch: dem Weg Jesu in die Welt im ersten Teil entspricht sein Rückweg zu seinem Vater, dem Prolog im ersten Teil entspricht das sog. hohepriesterliche Gebet, das 17. Kapitel, das Jesus als Höhepunkt der Abschiedsreden an den Vater adressiert. „Ich habe dich verklärt auf Erden und vollendet das Werk, das du mir gegeben hast, daß ich es tun sollte. Und nun verkläre mich du, Vater, bei dir selbst mit der Klarheit, die ich bei dir hatte, ehe die Welt war." (Joh 17,4) Nicht mehr die Jünger hören dieses Gebet, sondern nur noch der Leser des Evangeliums – hier wird der Abschied von den Jüngern und der Rückweg zum Vater textuell vollzogen. Er ist die Stiftung der Gemeinde, denn das Gebet Christi für seine Jünger schließt zugleich jene mit ein, zu denen Jesus seine Jünger nun aussendet:

Gleichwie du mich gesandt hast in die Welt, so sende ich sie auch in die Welt. Ich heilige mich selbst für sie, auf daß auch sie geheiligt seien in der Wahrheit. Ich bitte aber nicht allein für sie, sondern auch für die, so durch ihr Wort an mich glauben

45 Schleiermacher: Über Religion [wie Anm. 36], S. 12 f.

werden, auf daß sie alle eins seien, gleichwie du, Vater, in mir und ich in dir; daß auch sie in uns eins seien, auf daß die Welt glaube, du habest mich gesandt. (Joh 17,18–21)

Die trianguläre Liebesstruktur – wie der Vater den Sohn, so liebt der Sohn die Jünger; wie der Sohn die Jünger, so lieben die Jünger einander – wird hier verallgemeinert und nicht nur auf die aktuellen Hörer bezogen, sondern auf alle, die das Wort glauben werden, bis zum Leser, bis zum Hörer religiöser *Reden*, „auf dass alle eines seien".

Noch einmal und am pointiertesten zeigt sich das Zusammenfallen von Abschied und Gemeindestiftung im Sterbemoment Jesu: „Da nun Jesus den Essig genommen hatte, sprach er: Es ist vollbracht! und neigte das Haupt und verschied." (Joh 19,30) Daran ist nicht nur bemerkenswerter, dass der Tod Jesu mit seiner Vollendung, die Erniedrigung mit seiner Erhöhung zusammenfällt – anders als bei den Synoptikern, die Jesus „Mein Gott, mein Gott, warum hast Du mich verlassen?" sprechen lassen (Mt 27,46, Mk, 15,34), ist bei Johannes selbst das Sterben ein aktives Tun Jesu. Auch das „verscheiden" – so übersetzt Luther seit 1545 –, ist in Wirklichkeit vieldeutig: Die griechische Wendung (παρέδωκεν τὸ πνεῦμα) besagt wörtlich das Weitergeben oder auch die Übergabe – (παράδοσις) ist auch der neutestamentliche Terminus für Tradition – des Geistes, wobei mit letzterem der dem Atem gleichende Lebensgeist wie der Geist, den Jesus der nachgelassenen Gemeinde versprochen hat, gemeint sein kann. Insofern war die vermeintlich ‚bildlichere' Ausdrucksweise „und gab seinen Geist auf", die Luther selbst in seinem Neuen Testament von 1522 benutzt hatte, die präzisere Übersetzung.

Der Mittler gewinnt also im Johannesevangelium literarische Form: als Selbstmitteilung an die Zurückbleibenden, wie sie sich insbesondere in den Abschiedsreden verdichtet. Für Schleiermachers ‚geredete' Religion hat diese Form eine zentrale Funktion und zwar nicht nur für die gesamte Situation der Reden als begeisterte Selbstmitteilung, sondern auch für ihre Dynamik. Wie schon gesehen, ist das Mittlertum der Religion für Schleiermacher von vornherein als vorübergehendes konzipiert. Dementsprechend wird gegen Schluss der *Reden* das Ende des Mittlertums noch einmal thematisiert, nämlich dort, wo Schleiermacher in Anlehnung an Lessing von der Zukunft des Christentums spricht: „es wird eine Zeit kommen, spricht es, wo von keinem Mittler mehr die Rede sein wird, sondern der Vater Alles in Allem. Aber wann soll diese Zeit kommen? Ich fürchte, sie liegt außer aller Zeit."[46] Man kann auch das als romantische Ironie sehen, die alles Begrenzte auflösen und in ein Unbegrenztes überführen will, hier freilich dogmatisch ausgebremst wird; so schreibt Schleiermacher dann auch an Henriette Herz, „daß die Religion,

46 Schleiermacher: Über Religion [wie Anm. 36], S. 308.

die Schrift nehmlich, am Schlusse sich selbst anihiliert".[47] Aber dabei handelt es sich eben primär um ein literarisches Verfahren, dem es weniger um das Ende des Christentums als um das Ende der Rede darüber geht: Der Mittler wird bald nicht mehr sprechen, aber er wird doch immer da, jedenfalls immer zu lesen sein. Wie bei Johannes wird auch hier der Abschied noch einmal zu einer entscheidenden Stelle der Mitteilung des Geistes.

Erst die komplexe literarische Ausgestaltung der *Reden* macht diese so einflussreich, einzigartig und schwer zu beschreiben. Sie greifen auf die Form der Predigt zurück, sind aber selber kaum einem Genre zuzuordnen – handelt es sich um eine Apologie, eine Erbauungsschrift, eine Religionstheorie, eine Glaubenslehre? Jedenfalls ist ihre Theorie der Religion immer auch eine Selbstreflexion der eigenen Rhetorik. Entgegen dem Pathos der unmittelbaren Mitteilung räumt Schleiermacher daher dieser Kunst auch eine besondere Rolle ein:

> Es gebührt sich auf das höchste was die Sprache erreichen kann auch die ganze Fülle und Pracht der menschlichen Rede zu verwenden [...]. Darum ist es unmöglich Religion anders auszusprechen und mitzuteilen als rednerisch, in aller Anstrengung und Kunst der Sprache, und willig dazu nehmend den Dienst aller Künste, welche der flüchtigen und beweglichen Rede beistehen können.[48]

‚Religion' ist daher bei Schleiermacher und an ihn anschließend bei den Romantikern nicht nur ein Ausdruck für die neue Metaphysik und Einheitsspekulation, sondern auch eine bestimmte Sprechform. Schleiermachers Vorbild bringt die neue Form der „programmatischen Homilie" hervor, zu der etwa auch Novalis' *Die Christenheit und Europa* und Schlegels *Rede über die Mythologie* gehören.[49] Die religiöse Mitteilung provoziert auch generell die poetologische Reflexion über Mitteilbarkeit, die für romantische Texte so typisch ist. Noch die disziplinäre Form dieser Reflexion, die Hermeneutik, ist tief von den Problemen religiöser Sprache geprägt. Denn zumindest Schleiermacher entwickelt seine Hermeneutik, was oft vergessen wird, immer in Hinblick auf das Neue Testament und dessen spezielle exegetischen Probleme, übrigens spielt auch dabei das Johannesevangelium als einziges organisches und einheitliches eine entscheidende Rolle. Paradoxerweise breiten sich also religiöse Sprechformen und Denkfiguren genau in dem Moment über den ge-

47 Schleiermacher an Henriette Herz am 15. April 1799. In: Schleiermacher: Gesamtausgabe Abt. 5. Bd. 3 [wie Anm. 43], S. 90.

48 Schleiermacher: Über Religion [wie Anm. 36], S. 181.

49 Vgl. insbes. zu Schleiermachers Rhetorik Hermann Timm: Die heilige Revolution. Das religiöse Totalitätskonzept der Frühromantik. Schleiermacher, Novalis, Friedrich Schlegel, Frankfurt a. M. 1978, S. 24.

samten literarischen Diskurs aus, in dem die Religion als eigenständiges und autonomes Gebiet bestimmt wird.

IV. Hegel: Geist des Christentums

In den Jahren 1798 bis 1800 schreibt Georg Wilhelm Friedrich Hegel immer wieder an einem Manuskript mit dem Titel *Der Geist des Christentums und sein Schicksal,* in dem er, ganz wie der von ihm bewunderte Lessing, ein Christentum der Liebe beschwört:

> Gibt es eine schönere Idee als ein Volk von Menschen, die durch Liebe aufeinander bezogen sind? eine erhebendere, als einem Ganzen anzugehören, das als Ganzes, Eines der Geist Gottes ist – dessen Söhne die Einzelnen sind? Sollte in dieser Idee noch eine Unvollständigkeit sein, daß ein Schicksal Macht in ihr hätte? oder wäre dies Schicksal die Nemesis, die gegen ein zu schönes Streben, gegen ein Überspringen der Natur wütete?[50]

Die christliche Liebe soll alle Besonderung überwinden und ein neues, freies Gemeinwesen ermöglichen – aber Hegel plagen doch zugleich Zweifel, ob diese Lösung wirklich Bestand haben könne, ob sie nicht so hoch über der „Natur" stünde, dass ein „Schicksal" sie wieder zerstören würde. Hier wie in den anderen Manuskripten seiner Jugendzeit arbeitet Hegel an einer Verbindung von christlicher und antiker Begrifflichkeit. Dabei wird gerade die Religionsphilosophie zur Schnittstelle von philosophischen, politischen und ästhetischen Diskursen, an der Hegel nicht nur den Zentralbegriff seines späteren Systems – „Geist" oder „Leben" als Einheit von Differenz und Einheit – entdecken wird, sondern in dem sich auch die Grundzüge einer dialektischen Analyse gesellschaftlicher und kultureller Antagonismen abzeichnen.

Hegels Beschäftigung mit der Bibel verändert sich dabei in aufschlussreicher Weise: In der wenige Jahre älteren Aufzeichnung *Das Leben Jesu* war er noch weitgehend Kant gefolgt und hatte die rein moralische Lehre Jesu den Missverständnissen und Veräußerlichungen von dessen Jüngern gegenübergestellt. Der Geist ist hier die reine und innerliche moralische Gesinnung Jesu, die Vernunft, die Hegel ganz ähnlich wie später Fichte im Johannesprolog finden konnte:

> Die reine aller Schranken unfähige Vernunft ist die Gottheit selbst – Nach Vernunft ist also der Plan der Welt überhaupt geordnet; Vernunft ist es, die den Menschen

50 Georg W. F. Hegel: Der Geist des Christentums und sein Schicksal. In: Werke. Hrsg. von Eva Moldenhauer und Karl M. Michel. Bd. 1, Frankfurt a. M. 1971, S. 274–418, hier S. 394. Zentrale Anregungen der folgenden Lektüre (insbes. des Abendmahls) verdanken sich Werner Hamacher: Pleroma. Zu Genese und Struktur einer dialektischen Hermeneutik bei Hegel, Frankfurt a. M. u. a. 1978.

seine Bestimmung, einen unbedingten Zweck seines Lebens kennen lehrt; oft ist sie zwar verfinstert, aber doch nie ganz ausgelöscht worden, selbst in der Finsternis hat sich immer ein schwacher Schimmer derselben erhalten.[51]

In *Geist des Christentums* korrigiert sich Hegel und verwirft Kants Vernunftidealismus und dessen Unterscheidung von innerlicher und äußerlicher Religion. Denn

zwischen dem tungusischen Schamanen mit dem Kirche und Staat regierenden europäischen Prälaten oder dem Mogulitzen mit dem Puritaner und dem seinem Pflichtgebot Gehorchenden ist nicht der Unterschied, daß jene sich zu Knechten machten, dieser frei wäre; sondern daß jener den Herrn außer sich, dieser aber den Herrn in sich trägt, zugleich aber sein eigener Knecht ist.[52]

Auch die Autonomiemoral ist also eine Moral des Zwanges, der in ihr – so in Vorwegnahme der Herr-Knecht-Dialektik – nur verinnerlicht wird. Diese Wendung geht mit einer Verschiebung der biblischen Referenz einher. Kant hatte in *Die Religion in den Grenzen der bloßen Vernunft* die Vernunftreligion als „innerliches" Christentum figuriert, in massiver Abgrenzung gegen das „äußerliche" Judentum. Hegel steigert die Polemik gegen das Judentum sogar noch – eine fatale Tradition des philosophischen Antijudaismus benutzt von nun an das Judentum stets als Gegenfolie zur wahren, zugleich vernünftigen und christlichen Religion[53] –, vor allem aber geht er einen Schritt weiter und rechnet auch die Religion des verinnerlichten moralischen Gebotes dem heteronomen Zwang zu, der nicht vom moralischen Glauben, sondern allein von der Liebe aufgehoben wird: „Erst durch die Liebe wird die Macht des Objektiven gebrochen, denn durch sie wird dessen ganzes Gebiet gestürzt".[54] Das Andere des Judentums ist hier nicht mehr das Neue Testament und die innerliche Religion, sondern nur noch die johanneische Liebe, die das äußerliche Gesetz und die innerliche Furcht überwindet: „Furcht ist nicht in der Liebe, sondern die völlige Liebe treibt die Furcht aus" (1Joh 4,18).

Vor allem hat die Liebe für Hegel auch politische Bedeutung, erst sie erzeugt eine neue Gemeinschaft, in der die Einzelnen nicht mehr durch den Druck sei es despotischer, sei es selbstauferlegter Gesetze, zusammengehalten werden, sondern durch die lebendige Einheit der Teilhabe, deren Bilder Hegel immer aus dem Johannesevangelium entnimmt: „Am

51 Georg W. F. Hegel: Das Leben Jesu. In: Hegels theologische Jugendschriften. Hrsg. von Hermann Nohl, Tübingen 1907, S. 73–136, hier S. 75.
52 Hegel: Der Geist des Christentums [wie Anm. 50], S. 323.
53 Die entsprechenden Stellen finden sich in Immanuel Kant: Die Religion innerhalb der Grenzen der bloßen Vernunft, Königsberg 1793, S. 176 ff. Zur Rezeption vgl.: Hans Liebeschütz: Das Judentum im deutschen Geschichtsbild von Hegel bis Max Weber. Tübingen 1967.
54 Hegel: Der Geist des Christentums [wie Anm. 50], S. 363.

klarsten ist die lebendige Vereinigung Jesu in seinen letzten Reden bei Johannes dargestellt; sie in ihm und er in ihnen; sie zusammen Eins; er der Weinstock, sie die Ranken; in den Teilen dieselbe Natur, das gleiche Leben, das im Ganzen ist."[55] Leben, gedacht als Einheit von Besonderung und Vereinigung, wird für Hegel zum Schlüsselbegriff und dominiert auch seine Auslegung des Johannes-Prologs: Für ihn werden hier nicht allgemeine Prädikate erörtert, sondern die Prädikate sind selbst wieder etwas Lebendiges, und in dieser Lebendigkeit löst sich der scheinbare Widerstreit von Göttlichem und Menschlichem auf: „Der Gottessohn ist auch Menschensohn; das Göttliche in einer besonderen Gestalt erscheint als ein Mensch; der Zusammenhang des Unendlichen und des Endlichen ist freilich ein heiliges Geheimnis, weil dieser Zusammenhang das Leben selbst ist."[56] ‚Leben' als universeller Vermittlungsbegriff kann diese Konstellation freilich nur beschreiben, nicht begreifen – noch spricht Hegel nicht vom Geist als Begriff der Einheit von Endlichem und Unendlichem, sondern von einem „Geheimnis", das in heiliger Unverletzlichkeit bleiben müsse.

Die johanneische Protochristologie ist für Hegel gerade deshalb so wichtig, weil es nur durch sie möglich ist, die Religion nicht der eigenen, gegenüber Kant verschärften Kritik an deren Heteronomie verfallen zu lassen: Wenn schon ein allgemeines inneres Pflichtgebot ein Zwang ist, wie viel mehr muss das ein transzendenter Gott sein, gegenüber dem der Mensch nur Ehrfurcht empfinden kann?

> Die Idee von Gott mag noch so sublimiert werden, so bleibt immer das jüdische Prinzip der Entgegensetzung des Gedankens gegen die Wirklichkeit, des Vernünftigen gegen das Sinnliche, die Zerreißung des Lebens, ein toter Zusammenhang Gottes und der Welt, eine Verbindung, die nur als lebendiger Zusammenhang genommen und bei welchem von den Verhältnissen der Bezogenen nur mystisch gesprochen werden kann.[57]

Nicht nur das Verhältnis der Menschen untereinander, sondern auch ihr Verhältnis zu Gott muss also als Liebe, als lebendig bestimmt werden. Hegels Suche nach dem Geist des Christentums stützt sich immer wieder auf das Johannesevangelium und seine christologischen Vermittlungsfiguren, etwa auf die dort besonders stark ausgeprägte Vater-Sohn-Semantik, „einer der wenigen Naturlaute, der in der damaligen Judensprache zufällig übriggeblieben war".[58] Aber diese Ausdrücke scheinen Hegel auch einige Schwierigkeiten zu bereiten:

55 Hegel: Der Geist des Christentums [wie Anm. 50], S. 384.
56 Hegel: Der Geist des Christentums [wie Anm. 50], S. 378.
57 Hegel: Der Geist des Christentums [wie Anm. 50], S. 375.
58 Hegel: Der Geist des Christentums [wie Anm. 50], S. 375.

Unter den Evangelisten spricht Johannes am meisten von dem Göttlichen und der Verbindung Jesu mit ihm; aber die an geistigen Beziehungen so arme jüdische Bildung nötigte ihn, für das Geistigste sich objektiver Verbindungen, einer Wirklichkeitssprache zu bedienen, die darum oft härter lautet, als wenn in dem Wechselstil Empfindungen sollten ausgedrückt werden. Das Himmelreich, in das Himmelreich hineingehen, ich bin die Tür, ich bin die rechte Speise, wer mein Fleisch ißt usw., in solche Verbindungen der dürren Wirklichkeit ist das Geistige hineingezwängt.[59]

Anders als Fichte und die meisten philosophischen Ausleger beschränkt sich Hegel nicht auf den Prolog des Johannesevangeliums, sondern legt das gesamte Evangelium und seine Bildersprache aus. Und die ist durchaus drastisch, ganz besonders in den Selbstaussagen Jesu. Diese für das Johannesevangelium charakteristischen „ich bin"-Worte werden im johanneischen Text selbst explizit als missverständlich und anstößig in Szene gesetzt. So steht der bekannte Ausspruch „Ich bin das Brot des Lebens" (Joh 6,35) im Kontext einer langen Auseinandersetzung über das himmlische Brot, die als typologische Überbietung des Manna-Wunders aus Ex 16 zu verstehen ist. Sie beginnt mit einem Bericht über die bekannte Speisung der Fünftausend (Joh 6,1–15) der sich weitgehend mit dem der Synoptiker deckt (Mt 14,13–21; Mk 6,30–44; Lk 9,10–17). Als darauf die Menschen Jesus folgen, wirft er ihnen vor, ihm nur des Brotes wegen zu folgen; auf ihre Bitte, ihren Glauben wie Moses durch ein Zeichen zu unterstützen, antwortet er zunächst, dass nicht Moses, sondern Gott das Brot gegeben habe; als sie ihn nun ebenfalls um solches Brot bitten, bezeichnet er sich das erste Mal als das Brot des Lebens. Aber die Juden verstehen immer noch nicht und murren, wie der Sohn eines Zimmermanns behaupten könne, vom Himmel zu kommen, worauf Jesus seine Rede wiederholt und ausbaut: „Ich bin das lebendige Brot, vom Himmel gekommen. Wer von diesem Brot essen wird, der wird leben in Ewigkeit. Und das Brot, daß ich geben werde, ist mein Fleisch, welches ich geben werde für das Leben der Welt." (Joh 6,48–51) Nun fragen die Juden erst recht, wie er ihnen ihr Fleisch zu essen geben könne; als sie erfahren, dass er sie auch mit seinem Blut tränken wolle – hier hat das oben bereits angesprochene johanneische „Bleiben" einen deutlich sakramentalen Charakter: „Wer mein Fleisch isset und trinket mein Blut, der bleibt in mir und ich in ihm." (Joh 6,56) –, ereifern sie sich noch mehr. Sogar seine Jünger sprechen: „Das ist eine harte Rede; wer kann sie hören" (Joh 6,60), und einige beginnen sich von ihm abzuwenden.

Immer wieder inszeniert der Evangelist solche langen Reihen von Missverständnissen durch die Juden, aber auch durch die Jünger – überspitzt kann man sagen, dass in den Dialogen des Johannesevangeliums fast immer aneinander vorbeigeredet und Jesus von seinen Jüngern erst

59 Hegel: Der Geist des Christentums [wie Anm. 50], S. 372.

in den Abschiedsreden verstanden wird, als sie ihn nicht mehr mit Fragen unterbrechen. Das ist nicht nur eine johanneische Kritik an den Juden, die hier für das Unverständnis „der Welt" stehen, es unterstreicht auch die krasse Realistik der Reden Jesu, die um so härter an Blasphemie grenzen, als in den „ich bin"-Worten die Formel für das Gottesprädikat aus dem Alten Testament anklingt: „Ich bin, der ich bin" (Ex 3,14). Die „ich bin"-Formel scheint für den Evangelisten die einzige angemessene Form, in der die Selbstauslegung des Sohnes sich ausdrücken kann: Mit ihr werden nicht nur die verschiedenen Heilsgüter – das Brot, der Wein, das Licht, der Weg etc. – enggeführt, sondern diese verlieren auch ihren Verheißungscharakter, denn sie sind ja schon unmittelbar präsent im Ich, das diese Worte spricht. Am höchsten verdichtet sich diese Vergegenwärtigung im reduziertesten der „ich bin"-Worte: „ich bin es" (Joh 13,16).

Hegel nun folgt in seiner Darstellung den Jüngern, auch er nennt die „ich bin"-Worte

> harte Ausdrücke (σκληροὶ λόγοι), welche dadurch nicht milder werden, daß man sie für bildliche erklärt und ihnen, statt sie mit Geist als Leben zu nehmen, Einheiten der Begriffe unterschiebt; freilich sobald man Bildlichem die Verstandesbegriffe entgegensetzt und die letzteren zum Herrschenden annimmt, so muß alles Bild nur als Spiel, als Beiwesen von der Einbildungskraft ohne Wahrheit, beseitigt werden, und statt des Lebens des Bildes bleibt nur Objektives.[60]

Gerade die krasse Realistik der Prädikate macht also ihre Lebendigkeit aus, die man zerstören würde, wenn man sie begrifflich auflöste. Ihr „Leben" scheint für Hegel darin zu bestehen, dass sich hier ganz Entgegengesetztes, ganz Materielles und ganz Spirituelles verbinden – aber dieses Leben bleibt verhüllt und unverständlich, eben „hart". Tatsächlich löst ja auch der Evangelist diese Unverständlichkeit innerhalb der Handlung des Evangeliums nicht auf, verstehbar werden sie erst im Nachhinein: Für die Jünger in der Selbstoffenbarung der Abschiedsreden, für den Leser vor dem Hintergrund der Verherrlichung Christi am Kreuz, den er ja schon kennt.

Aber für Hegel hört auch damit der Widerstreit von Geist und Materie nicht auf, sondern bestimmt weiterhin die sakramentale Vergegenwärtigung Christi im Abendmahl. Auf das Abendmahl verwiesen ja schon die anstößigen Worte vom Essen des Fleisches und Trinken des Blutes, Anspielungen, die das Johannesevangelium so stark durchziehen, dass es anders als bei den Synoptikern keinen expliziten Abendmahlsbericht enthält – an dessen Stelle stehen die Abschiedsreden, in denen die Ein-

60 Hegel: Der Geist des Christentums [wie Anm. 50], S. 377.

setzungsworte[61] gleichsam ausgeschrieben werden. Für Hegel ist das Abendmahl ambivalent: Zum einen ist es ein reiner Akt gefühlter Verbundenheit ohne institutionellen Charakter, zum anderen knüpft sich diese Liebe an äußerliche Zeichen, an die Einsetzungsworte und vor allem an Brot und Wein, in denen die Liebe objektiv wird – allerdings nur für einen Moment:

> Aber die objektiv gemachte Liebe, dies zur Sache gewordene Subjektive kehrt zu seiner Natur wieder zurück, wird im Essen wieder subjektiv. Diese Rückkehr kann etwa in dieser Rücksicht mit dem im geschriebenen Worte zum Dinge gewordenen Gedanken verglichen werden, der aus einem Toten, einem Objekte, im Lesen seine Subjektivität wiedererhält. Die Vergleichung wäre treffender, wenn das geschriebene Wort aufgelesen [würde], durch das Verstehen als Ding verschwände; so wie im Genuß des Brots und Weins von diesen mystischen Objekten nicht bloß die Empfindung erweckt, der Geist lebendig wird, sondern sie selbst als Objekte verschwinden. Und so scheint die Handlung reiner, ihrem Zwecke gemäßer, indem sie nur Geist, nur Empfindung gibt und dem Verstand das Seinige raubt, die Materie, das Seelenlose zernichtet.[62]

Das Abendmahl ist zugleich Objektivierung der Liebe im Ritual und Subjektivierung des Objektiven, weil der Gegenstand des Rituals im Verschwinden begriffen ist, weil Brot und Wein eben verzehrt werden. Gerade dieses Verschwinden ist Hegel zufolge der Sache selbst angemessen – der Geistigkeit des Gemeinten ebenso wie dem eigentlichen Referenten des Rituals, dem scheidenden Christus. Aber Hegel kommen bald Zweifel, ob diese sakramentale Aufhebung der Materialität wirklich gelingt. So wenig wie – in Hegels Vergleich – das Lesen die Buchstaben wirklich „auflesen" kann, so wenig wie die „harten Worte" verstanden werden können, ohne ihr „Leben" zu zerstören, so wenig kann auch im Abendmahl das Sinnliche gänzlich verschwinden: „Es ist immer zweierlei vorhanden, der Glaube und das Ding, die Andacht und das Sehen oder Schmecken, dem Glauben ist der Geist gegenwärtig, dem Sehen und Schmecken das Brot und der Wein; es gibt keine Vereinigung für sie."[63] Das Leben des christlichen Geistes schließt sich nicht zu einer harmonischen Einheit, sondern bleibt fundamental melancholisch „wie die Traurigkeit bei der Unvereinbarkeit des Leichnams und der Vorstellung der lebendigen Kräfte".[64] Das Ritual kann die ursprüngliche Gemeinschaft

61 Vgl. Mt 26,26–29: „Da sie aber aßen, nahm Jesus das Brot, dankte und brach's und gab's den Jüngern und sprach: Nehmet, esset; das ist mein Leib. Und er nahm den Kelch und dankte, gab ihnen den und sprach: Trinket alle daraus; das ist mein Blut des neuen Testaments, welches vergossen wird für viele zur Vergebung der Sünden. Ich sage euch: Ich werde von nun an nicht mehr von diesen Gewächs des Weinstocks trinken bis an den Tag, da ich's neu trinken werde mit euch in meines Vaters Reich."
62 Hegel: Der Geist des Christentums [wie Anm. 50], S. 367 f.
63 Hegel: Der Geist des Christentums [wie Anm. 50], S. 368 f.
64 Hegel: Der Geist des Christentums [wie Anm. 50], S. 369.

nicht wiederherstellen, sondern stiftet eine fundamental enttäuschte, verspätete, moderne:

> Nach dem Nachtmahl der Jünger entstand ein Kummer wegen des bevorstehenden Verlustes ihres Meisters, aber nach einer echt religiösen Handlung ist die ganze Seele befriedigt; und nach dem Genuß des Abendmahls unter den jetzigen Christen entsteht ein andächtiges Staunen ohne Heiterkeit, oder mit einer wehmütigen Heiterkeit, denn die geteilte Spannung der Empfindung und der Verstand waren einseitig, die Andacht unvollständig, es war etwas Göttliches versprochen, und es ist im Munde zerronnen.[65]

Die reine Liebe ist damit tatsächlich zu schön, um wahr zu sein, und das Christentum fällt seinem Schicksal anheim, indem die christliche Religion gerade jene Spaltung perpetuiert, von der sie sich befreien sollte: „es ist ihr Schicksal, daß Kirche und Staat, Gottesdienst und Leben, Frömmigkeit und Tugend, geistliches und weltliches Tun nie in Eins zusammenschmelzen können".[66] In dieser frühen Phase seines Denkens kann Hegel die Trauer um den verlorenen Heiland noch nicht welthistorisch-dialektisch bewältigen; einige Jahre später wird nicht das Christentum, sondern das Ende des Christentums im spekulativen Karfreitag einen Ausweg aus dieser Situation bieten – wobei noch in der Philosophie des Geistes der Tod, das Negative und der Widerspruch eine entscheidende Rolle spielen. Der frühen Lektüre des Johannesevangeliums gelingt es dagegen noch nicht, dessen „harte Worte" dialektisch aufzulösen und in philosophisches Verstehen aufzuheben. Das Evangelium als Buchstabe kann nicht „aufgelesen" werden und bleibt als Prätext in seiner Materialität stehen, genauer: Es beginnt zu schillern wie das Abendmahl. Gerade deshalb, gerade in ihrer Unabgeschlossenheit ist diese Lektüre so interessant, denn sie zeigt, wie die Prädikate der religiösen und biblischen Sprache in dem Moment zu oszillieren beginnen, in dem sie in den philosophischen Diskurs eintreten, wie sie dort aber auch produktiv werden und nicht nur systematisierend-synthetische Konzepte wie das „Leben" hervorbringen, sondern auch uneindeutigere, unheimlichere Figuren wie die hegelsche Semiologie des Abendmahls.

V. Moritz: johanneische Komik

Bei der Antrittspredigt von Andreas Hartknopf, dem Protagonisten von Karl Philipp Moritz' 1790 erschienenem Roman *Andreas Hartknopfs Predigerjahre*, kommt es zu einer folgenschweren Fehlleistung:

65 Hegel: Der Geist des Christentums [wie Anm. 50], S. 369.
66 Hegel: Der Geist des Christentums [wie Anm. 50], S. 418.

Die kleine Kirche in Ribbeckenau war mit sehr vielem hölzernen Schnitzwerk und Zierraten versehen. Unter anderem war auch vorne an der Decke über der Kanzel der heilige Geist in Gestalt einer Taube schwebend abgebildet. Die Arbeit war von Holz und bloß angeleimt.

Als Hartknopf die Kanzel bestieg, schwebte sein böser Genius über ihm.

Ganz in seinen Gegenstand vertieft, dachte er nicht an das, was über ihm war, und die Länge seines Körpers war schuld, daß er mit der Stirne gerade gegen den einen Taubenflügel rannte und auf die Weise die schwebende Gestalt des heiligen Geistes zum Schrecken der ganzen Gemeine herabstieß.

Da er sich nun aber dies, als einen Zufall, der weiter keine Folgen hatte, gar nichts anfechten ließ, und mit der größten Kaltblütigkeit seine Predigt anfing, als ob gar nichts geschehen wäre, so erschrak die Gemeine noch weit mehr.

Er hub nun seinen Spruch an: *im Anfang war das Wort, und das Wort war bei Gott, und Gott war das Wort.* –

Also: im *Anfang* war das Wort und das Wort war selbst der Anfang.

Dies deutete er nur auf den Anfang seines Lehramts: was bei ihm wohl anders der Anfang sein könne, als das bloße Wort, womit er anfinge? […]

Er stellte das nackte Wort, als den leeren Hauch der Luft, als das tönende Erz und die klingende Schelle dar, wenn Liebe es nicht belebte.

Liebe beseelte es aber, indem er sprach – denn er war gewilliget zu geben, wo seine Brüder nehmen; er wollte nicht für leeren Lufthauch den Zehnten von allen reichhaltigen Früchten der Erde eintauschen – er wollte den Buchstaben des Worts erst töten, damit der Geist lebendig mache. –

Als er nun zum erstenmale das Wort *Geist* nannte, blickte die ganze Gemeine, als ob aller Augen sich verabredet hätten, auf die leere Stelle an der Decke über der Kanzel hin, wo die Abbildung des heiligen Geistes in Taubengestalt gewesen war. – Der grobe sinnliche Eindruck behielt von jetzt an auf einmal die Oberhand – der erste Schrecken war nun vorüber – und wie von einem bösen Dämon angehaucht, verzog sich jede Miene zu einem höhnischen schadenfrohen Lächeln – und die Herzen verschlossen sich auf immer.

Die undurchdringliche Scheidewand zwischen Licht und Finsternis war gezogen.[67]

Das Schicksal Hartknopfs in Ribbeckenau ist damit besiegelt. Seine Gemeinde bleibt ihm feindlich, die Außenwelt verschlossen, selbst seine Ehe führt ins Unglück, so dass er schließlich Abschied nimmt: „Dank Euch ihr großmütigen Seelen", so wechselt der Roman in die zweite Person, „daß ihr den Scheidenden sanft und gut entließet. Ihr hattet ihn eine kleine Weile gefangen gehalten, und ließet ihn wieder in sein großes Element entschlüpfen."[68] Hartknopf wandert nach Osten – damit ist die Vorgeschichte von Hartknopfs Leben beendet, Moritz' schon 1785 veröffentlichter Roman *Andreas Hartknopf. Eine Allegorie* erzählt dann das weitere Wirken Hartknopfs bis zu seinem Märtyrertod. In der Form des Romans betritt der Johannismus hier selbst die Bühne – und erleidet ein tragisches Schicksal. Gerade die fiktionale Form erlaubt es, die verschiedenen Weisen über die Bibel und biblisch zu sprechen, zu erproben und

67 Karl Philipp Moritz: Andreas Hartknopfs Predigerjahre. In: Werke. Hrsg. von H. Günther. Bd. 1, Frankfurt a. M. 1981, S. 471–525, hier S. 475 f.

68 Moritz: A. Hartkopfs Predigerjahre [wie Anm. 67], S. 525.

experimentell gegeneinander zu halten – und selbst wieder biblisch zu figurieren, denn das Martyrium Hartknopfs trägt ganz deutlich die Züge einer Postfiguration Christi. Vielleicht ermöglicht es damit gerade die Literatur im engen Sinne, die Probleme und blinden Flecken der Säkularisierung um 1800 erkennbar zu machen.[69]

Dabei wird die Bibel in beiden *Hartknopf*-Romanen selten so explizit erwähnt wie in der Antrittspredigt. Umso häufiger wird auf sie angespielt, von der alles umrahmenden Christusfiguration bis zu einzelnen Wendungen wie der Gegenüberstellung von Licht und Finsternis. Exemplarisch für das dichte Netz von Verweisen ist etwa der Anfang der *Allegorie*, als Hartknopf zwischen den beiden „Unmenschen", seinen späteren Feinden, gehend dem einen sagt: „Heute wirst du mit mir im Paradiese sein; Er meinte aber den Gasthof in dem Städtchen, das vor ihnen lag, wo er immer einzukehren pflegte, wo die Zöllner und Sünder herbergten".[70] Man sieht hier nicht nur, dass ganz verschiedene Bezüge – auf die Kreuzigung zwischen den Übeltätern, den Ausspruch Christi in Lk 23,43, auf die häufigen, geradezu sprichwörtlichen Zöllner und Sünder – verbunden werden, sondern dass diese auch durchaus gebrochen sind und zwischen Pathos und Blasphemie schwanken, wie ja auch die Antrittspredigt durchaus einen komischen Eindruck hinterlässt. Die biblischen Anspielungen haben dabei auch eine strukturelle Funktion, insofern etwa Licht und Finsternis nicht nur die beiden Figurengruppen – Hartknopf und seine Freunde, der Küster Ehrenpreis und die Gemeinde – bezeichnen, sondern auch die Kompositionsprinzipien des gesamten Romans, der wesentlich durch einen Kontrast von hymnisch-enthusiastischen und dunklen, verzweifelten Passagen gegliedert ist – ein Verfahren, das schon Moritz' *Anton Reiser* prägte. Oft werden die disparaten Kapitel, die vor allem auf den Höhepunkten der Handlung nur lose aneinander montiert sind, überhaupt nur durch Anspielungen verbunden. So taucht etwa die Taube, die Hartknopf anfangs von der Kanzel stößt, immer wieder auf: sie steht – in Anspielung auf die Taube mit dem Ölzweig aus der Sintflut-Geschichte (Gen 8,11) – für die Hoffnung auf einen fruchtbaren Neubeginn mit der Gemeinde; sie wird von Hartknopf in einem ‚Abendmahl' genannten Gespräch gemeinsam mit dem Freund Kersting verzehrt.[71] Indem die Motive so wiederholt, variiert und verdichtet werden,

69 Zur Typik der Postfguration vgl. Albrecht Schöne: Säkularisation als sprachbildende Kraft. Göttingen ²1968; zum ästhetikkritischen Potential solcher Figurationen bes. bei Moritz und Jean Paul vgl. schon Dorothee Sölle: Realisation. Studien zum Verhältnis von Theologie und Dichtung nach der Aufklärung. Darmstadt/Neuwied 1973.

70 Moritz: Andreas Hartknopf. Eine Allegorie. In: Werke. Bd. 1 [wie Anm. 59], S. 401–469, hier S. 407.

71 Moritz: A. Hartkopfs Predigerjahre [wie Anm. 67], S. 507.

bekommt insbesondere Hartknopfs Tun oft die Konsistenz von Zeichen-
handlungen mit deutlich biblischem Anklang, deren symbolische Verknüp-
fungen die Einheit des Textes in weit stärkerem Maße konstituieren als
eine narrative oder gar kausale Kontinuität.

Gerade an den Anspielungen auf die Bibel vollzieht sich dabei auch
eine poetologische Selbstreflexion, die eine grundsätzliche Spannung des
Moritzschen Werkes zum Ausdruck bringt. Es ist schon oft bemerkt
worden, dass der Erzähler Moritz nicht den Prämissen seiner ästheti-
schen Schriften folgt: *Anton Reiser* verweigert sich der ästhetischen Ganz-
heit und Geschlossenheit, die *Hartknopf*-Romane präsentieren sich schon
im Untertitel als Allegorie, also als die Form, für deren Abwertung
Moritz' Ästhetik eine entscheidende Rolle gespielt hat.[72] Für Moritz ist
das Schöne ein Widerschein der Vollkommenheit im Sinnlichen; nur im
begrenzten Ausschnitt des Kunstwerks kann die harmonische Ordnung
der Welt mit einem Blick übersehen werden. Die Metaphorik dieser
Konzeption ist visuell, denn nur der simultane Blick, nicht die Sukzes-
sion diskursiver Zeichen kann die unmittelbare Präsenz des Schönen
vergegenwärtigen: „Durch das redende Organ beschreibt die menschli-
che Gestalt sich in allen *Äußerungen* ihres Wesens – da aber, wo das we-
sentliche Schöne selbst auf ihrer Oberfläche sich entfalte, verstummt die
Zunge, und macht der weisern Hand des bildenden Künstlers platz."[73]
Freilich können auch sprachliche Zeichen selbst schön werden, nämlich
dann, wenn sie nicht etwas anderes beschreiben, sondern untereinander
eine harmonische Ordnung bilden, die nur auf sich selbst verweist –
wenn sie, in einer wenig später entwickelten Terminologie, symbolisch
und nicht allegorisch verwendet werden.

Man sieht, dass sich Moritz' Ästhetik an der bildenden Kunst orien-
tiert und die Poesie von dorther denkt. Man könnte daher vermuten,
dass das Motto des ersten *Hartknopf*-Romans – „Der Buchstabe tötet,
aber der Geist macht lebendig" – eine Kritik der „Buchstabenkunst"
impliziert, paradoxerweise würde aber diese Kritik ausgerechnet in einer
Allegorie vorgetragen, als die der erste *Hartknopf*-Roman sich ja bezeich-
net. Gegen eine solche Lesart spricht, dass in Moritz' Romanen durchaus
von gelungenen Beispielen der Buchstabenkunst die Rede ist. Ein sol-
ches Beispiel ist etwa die Wiederholung der Antrittspredigt in Ribbecke-

72 Vgl. dazu etwa: Thomas P. Saine: Die ästhetische Theodizee. Karl Philipp Moritz und
 die Philosophie des 18. Jahrhunderts, München 1971. Saine interpretiert dabei Moritz'
 Ästhetik explizit als ‚Säkularisation' theologischer Traditionen, so auch: Robert Min-
 der: Glaube, Skepsis und Rationalismus. Dargestellt aufgrund der autobiographischen
 Schriften von Karl Philipp Moritz, Frankfurt a. M. 1974.
73 Moritz: Die Signatur des Schönen. In: Werke. Hrsg. von H. Günther. Bd. 2, Frankfurt
 a. M. 1981, S. 579–588, hier S. 584.

näuchen, der Tochtergemeinde Ribbeckenau, wo Moritz vor einer ihm
gewogeneren Zuhörerschaft gelingt, was beim ersten Male so komisch
scheiterte:

> Hier wiederholte Hartknopf seine Erste Predigt beinahe von Wort zu Wort. –
> Er holte gleichsam jedes verlorne Wort, jeden verschwundenen Gedanken wieder –
> was auf der Kanzel in Ribbeckenau von seinen Lippen verwehet war, fand sich hier in
> schönerer Ordnung wieder zusammen. –
> Denn die Höhe und Tiefe war einmal durch feste Punkte auf horizontalen Linien,
> und jeder Takt durch einen senkrechten Strich bezeichnet.
> Das Ganze wiederholte sich daher, wie eine wohlgesetzte Musik, welche des Auf-
> wands von Kunst und Mühe nicht wert wäre, wenn sie nur einmal tönen und dann in
> die Luft verweht sein sollte. –
> Durch wiederholte Schläge pflegte Hartknopf wie im Sprichwort zu sagen, fällt der
> Baum unter der Axt und das Eisen schmiegt sich unter dem Hammer. –
> Was ist das Leben in der ganzen Natur, der Wechsel der Jahreszeiten, was jeder Puls-
> schlag, jeder Atemzug als eine immerwährende Wiederholung ihrer selbst? –
> Die Wiederholung des Schönen erwecket nicht Überdruß, sondern vervielfältigten
> Reiz, für den, welcher anfängt seine Spur zu erahnen – und so oft es ihm sich wieder
> darstellt, diese Spur verfolgt. –
> So war Hartknopfs Antrittspredigt ein vollendetes unvergängliches Werk, daß in sich
> selber seinen Wert hatte, den kein Zufall ihm rauben konnte. – [...]
> Wenn Hartknopfs Predigten einst, dem Buchstaben nach, im Druck erscheinen, so
> wird sich zeigen, daß seine Antrittspredigt in Ribeckenau alle übrigen in sich faßt wie
> die gefüllte Knospe ihre Blätter.
> Daß alles ein Ganzes ist, welches gleich dem belebenden Atemzuge, in jeder Zeile,
> mit jedem Gedanken, nur sich selbst wiederholet.–[74]

Vor einer Zuhörerschaft, die ihm gewogener ist, gelingt also das, was der
ersten Predigt versagt blieb. Dabei werden der Predigt jetzt alle Prädikate
zugesprochen, die das Kunstwerk in der moritzschen Ästhetik hat: Un-
vergänglichkeit, innere Ordnung, Ganzheit, organischer Aufbau. Die
„wohlgesetzte Form" der Predigt besteht dabei im wesentlichen in der
Wiederholung, im Rhythmus, den Hartknopf – der zugleich Prediger und
Grobschmied ist – seinen Zuhörern förmlich einhämmert: Es ist also
nicht die simultane Gleichzeitigkeit der Teile, sondern gerade ihre Suk-
zession, die der Predigt ihre Form gibt – und die auch den Text über die
Predigt prägt, der sich ja ebenfalls ganz massiv wiederholt. Hartknopf
steht also für einen positiven Begriff der Wortkunst, die ja auch zum
Thema seiner Predigt – dem johanneischen Wort – passt. Diese Auf-
wertung des Sprachlichen deckt sich auch mit seiner persönlichen Häre-
sie, dass das Wort die Vierte Person der Gottheit sei, wie er etwa in der
Allegorie dem Gastwirt Knapp erzählt:

74 Moritz: A. Hartkopfs Predigerjahre [wie Anm. 67], S. 482 f.

> Lieber Vetter! der Vater wäre nicht der Vater, wenn der Sohn nicht wäre – der Vater
> muß durch den Sohn erkannt werden wie der Gedanke durch das Wort – das Wort ist
> das Kleid, das den Gedanken umhüllet – aber ohne das Wort wäre der Gedanke
> nichts – [...] Lieber Vetter, unser ganzes Leben und Sein drängt sich in ein großes
> Wort zusammen, aber ich kann es nicht buchstabieren.[75]

Wie schon bei Herder bildet die johanneische Christologie hier den Hintergrund einer ästhetischen Verkörperungslehre. Allerdings wird diese Lehre nicht nur von vornherein leise ironisiert – „Hartknopf meinte nämlich, weil man sich doch die Dreieinigkeit, als eins dächte, so könnte auch das Vierte der Einheit nicht schaden"[76] –, sondern im Verlauf der Romanhandlung immer wieder in ihrer Brüchigkeit aufgezeigt. Paradox ist schon, dass ausgerechnet die durch und durch rhetorische Gattung der Predigt das Paradigma für eine reine – und das heißt bei Moritz: eine nicht an der Wirkung orientierte – Ästhetik sein soll. Darüber hinaus ist die Predigt in Ribbeckenäuchen auch deshalb ein problematisches Beispiel gelungener Poesie, weil sie ja nur die Wiederholung der ganz anderen Situation der Antrittspredigt sein soll. Dabei bleibt unklar, ob sich die beiden Predigten doch unterscheiden, ob die erste Predigt nur wegen des zufälligen Herabstoßens der Taube scheiterte, oder ob gerade die Wirkungslosigkeit gegenüber den „finsteren" Zuhörern zu ihrem Kunstcharakter gehört. In jedem Fall scheint zwischen der intendierten Wirkung und dem Resultat kein eindeutiger Zusammenhang zu bestehen, eher ist es so, dass der Roman verschiedene Möglichkeiten erprobt, wie Kunst (nicht) zu ihrer Wirkung kommt. Das geschieht auch in der dritten Predigt, von der der Roman berichtet und in der noch einmal anders das Verhältnis der verschiedenen Künste ins Spiel kommt: Zum hundertjährigen Jubiläum der Ribbeckenauer Kirche inszeniert Hartknopf ein Gesamtkunstwerk, in dem Musik die Predigt vorbereiten soll. Aber als Hartknopf in den Schluss der „Halleluja"-Chorfuge einstimmen will, fällt ihm der Altist ins Wort, der aus dem Takt gekommen war, „so daß er nun auf einmal, da die ganze Musik vorbei war, mit seinem Ha! – Ha! aus vollem Hals nachkam, und dieses nachgebliebene Ha! Ha! mit Hartknopfs feierlichem Hallelujah von der Kanzel gerade zusammen traf, welches den lächerlichsten Kontrast machte, den man sich denken kann.[77] Der Versuch, die Musik – für Moritz auch eine unmittelbare Sprache der Empfindungen[78] – mit der Poesie zu verbinden, scheitert also, die ‚Wiederholung' hat hier durchaus einen grotesken Effekt.

75 Moritz: A. Hartknopf. Eine Allegorie [wie Anm. 70], S. 419.

76 Moritz: A. Hartkopfs Predigerjahre [wie Anm. 67], S. 477.

77 Moritz: A. Hartkopfs Predigerjahre [wie Anm. 67], S. 509.

78 Vgl. dazu die Ausführungen bei der Bekehrung des Erzählers durch Hartknopf:
 A. Hartknopf. Eine Allegorie [wie Anm. 70], S. 457 ff.

Hartknopfs Herrschaft über die Zeichen schlägt immer wieder in die Herrschaft der Zeichen über ihn um.

Schließlich ist es für die poetologische Reflexion des Romans auch wichtig, dass er jene vollkommenen Predigten nicht selbst enthält, sondern nur von ihnen berichtet bzw. auf sie als andere Texte verweist, die einst ebenso gedruckt werden sollen wie der vertraute Briefwechsel Hartknopfs.[79] Im Roman folgt auf die wiederholte Predigt ein mit „Wer Ohren hat zu hören, der höre!" betiteltes Kapitel, das zwar im Duktus einer Predigt ähnelt, aber schon wegen seiner Kürze kaum die gemeinte Predigt sein kann und auch die vorher zitierten Passagen nicht enthält. Ähnliches wiederholt sich bei der Jubiläumspredigt, der ebenfalls ein Kapitel mit Sentenzen von unklarem Status folgt: Offensichtlich können die Predigten „dem Buchstaben nach" nicht ohne weiteres wiedergegeben werden, die entsprechenden Kapitel enthalten daher nur eine Reihe paralleler – sich wiederholender – scheinbar unverknüpfter Sentenzen, die, wenn überhaupt, nur durch das Muster der Verkündigung und ihre gemeinsame Vorlage – den Johannesprolog, auf den sie immer wieder anspielen – zusammenhängen. Die wiederholende Buchstabenkunst erscheint hier selbst als Wiederholung eines anderen Wortes: des ewigen Evangeliums, das noch einmal zu sagen das Kapitel beansprucht: „Ist es denn hart, die Worte wieder zu sagen, die von den Lippen des sanftesten Lebens tönten?"[80]

Die *Hartknopf*-Romane können als semiotische Experimentalromane gelesen werden.[81] Gerade weil für Moritz die sprachliche Vergegenwärtigung per se problematisch ist, erscheint ihm nicht nur die allegorische Rede, sondern auch die extrem an Wirkung und Vergegenwärtigung orientierte Form der Predigt besonders interessant. Die eigentliche Funktion der *Hartknopf*-Romane besteht dabei nicht darin, etwas zu verkünden oder eine Allegorie von etwas anderem zu sein – etwa einer hartknopfschen ‚Lehre' –, sondern darin, die Zeichenoperationen in ihrer Gebrochenheit und Problematik in Szene zu setzen. Die biblischen Anspielungen haben dabei eine besondere Funktion, und zwar nicht nur, weil sie einen anderen Text heranziehen – einen Text, den jeder kennt und der einen Sonderstatus hat –, sondern weil sie stets zwischen Affir-

79 Auf den kommenden Druck der Predigten verweist schon die oben zitierte Darstellung der wiederholten Antrittspredigt; aus dem vertrautesten Briefwechsel soll sich cine entscheidende „Lücke" in Hartknopfs Geschichte, die Trennung von seiner Frau, erklären, vgl.: Moritz: A. Hartkopfs Predigerjahre [wie Anm. 67], S. 524.

80 Moritz: A. Hartkopfs Predigerjahre [wie Anm. 67], S. 484. Die Opposition von Licht und Finsternis (vgl. Joh 1,5) spielt dann eine entscheidende Rolle für diese ‚Predigt' wie für den ganzen Roman.

81 Vgl. Christoph Brecht: Die Macht der Worte. Zur Problematik des Allegorischen in Karl Philipp Moritz' „Hartknopf"-Romane. In: DVjs 64 (1990), H. 4, S. 624–651

mation und Ironie, zwischen Emphase und Komik schwanken. Moritz'
Hartknopf-Romane – von ihm selbst als „wilde Blasphemie gegen ein
unbekantes großes Etwas" bezeichnet[82] – können daher als Gegentext zu
seiner Ästhetik gelesen werden. Gerade in seinen Anspielungen auf Jo-
hannes zeigt sich, dass es im Innern der ‚klassischen' Kunstästhetik der
Goethezeit einen Bruch gibt. Die Säkularisierung der Theologie – wenn
man die Anverwandlung theologischer Kategorien in ästhetischen und
poetischen Diskussionen einmal so nennen will – führt also keineswegs
notwendig zur Kunstreligion, sondern kann auch deren innere Proble-
matik aufzeigen.

VI. Schluss

Eine der letzten großen Erzählungen der Moderne ist die Geschichte
von der „Säkularisierung". Wie es solche Erzählungen an sich haben, ist
sie zugleich selbstverständlich und unbestimmt: Jeder glaubt an Säkulari-
sierung, jeder versteht, wenn man von ihr spricht, aber jeder versteht et-
was anderes darunter. So hat man sich nie so richtig entscheiden können,
ob der Begriff schlicht das Verschwinden der Religion oder ihre Ver-
wandlung in etwas anderes meint, ob man also um 1800 von der Auto-
nomisierung oder der Sakralisierung der Literatur sprechen solle. Tat-
sächlich ist das wohl auch gar nicht zu entscheiden, weil beide Bewe-
gungen eng zusammengehören und weil vor allem das Konzept ‚Säkula-
risierung' von vornherein überdeterminiert konstruiert worden ist. Es
bringt daher auch nicht viel, den Begriff einfach fallen zu lassen oder ihn
gar durch Auflistung von Kriterien terminologisch fixieren zu wollen –
die Phänomene bleiben komplex. Statt dessen wäre es vielleicht besser,
seine Selbstverständlichkeit einmal einzuklammern, indem man von dem
absieht, was ihn so scheinbar evident und eben zur großen Erzählung
macht: die *longue durée*. Wer würde schließlich bezweifeln, dass irgendwo
zwischen Mittelalter und Postmoderne die Religion „säkularisiert" wor-
den ist? So wahr das sein mag, so wenig eröffnet es neue Einsichten. An-
gesichts des Unbehagens mit der Säkularisierung und der Rolle der Reli-
gion in der Moderne muss man vielleicht die großen Entwicklungslinien
einmal dahingestellt sein lassen – und zu detaillierten Lektüren übergehen.
 Gerade hier kann die Literaturwissenschaft hilfreich sein, die es
schließlich gewohnt ist, kulturelle Spannungen in bestimmten, einge-
grenzten, aus den großen Entwicklungen isolierten Texten zu fokussieren.

82 Karl Philipp Moritz an Goethe am 7.6.1788, zitiert nach: Hugo Eybisch: Anton Rei-
 ser. Untersuchungen zur Lebensgeschichte von K. Ph. Moritz und zur Kritik seiner
 Autobiographie. Leipzig 1909, S. 233.

Sie hat freilich selbst das Problem, dass ihre Methoden sie gewisserma-
ßen ‚religionsblind' machen und dass sie sich lange dezidiert von der
Religion als Thema abgewandt hat. So kann man etwa nicht einfach von
einer ‚literarischen Wirkungsgeschichte' des Johannesevangeliums sprechen,
und zwar nicht nur, weil ja zunächst gar nicht klar ist, als was jener Text
hier eigentlich wirkt: als Titel, dessen bloße Erwähnung schon die ge-
wünschten diskursiven Effekte hat, als Quelle von Sprachgut, als litera-
risches Vorbild, als zu kommentierendes Vorbild etc. Nicht weniger ent-
scheidend ist, dass der biblische Text immer einen Sonderstatus hat, der
weit über eine Quelle von Motiven und Formeln hinausgeht: Er ist eben *das*
Buch, in Verhältnis zu dem sich alle anderen Bücher definieren müssen.

Wenn sich gerade um 1800 der moderne Literaturbegriff entwickelt,
der selbst in gewisser Weise eine ‚Säkularisierung' theologischer Text-
konzeptionen ist, lohnt es sich, diesen Punkt noch einmal genauer in den
Blick zu nehmen. Dabei zeigt sich eine Dialektik der Säkularisierung, in
der die neuen Diskurse die Theologie zugleich entmächtigen und benut-
zen; sie bringen dabei Figuren wie Geist, Wort, Liebe in ihrer spezifi-
schen Überdeterminiertheit hervor, die die verschiedenen Diskurse
durchdringen und verbinden. Nicht immer wirken solche Figuren stabili-
sierend: Der Rückgriff auf Johannes führt nicht nur zu fundamentalen
Zweideutigkeiten – Erfüllung oder Abbruch des Christentums –, son-
dern an ihnen kann sich auch die Brüchigkeit der neuen Gründungsfigu-
ren – die Traurigkeit der organischen Gemeinschaft, das Scheitern des
Kunstwerkes – manifestieren. Solche Figuren erlauben daher nicht nur,
den epistemologischen Umbruch um 1800 genauer zu analysieren, indem
man gleichsam die blinden Flecken der Ablösung der Theologie durch
die neuen Diskurse in den Blick nimmt.

Siglen

Das Alte Testament

Gen; 1.Mos	Das erste Buch Mose (Genesis)
Ex; 2.Mos	Das zweite Buch Mose (Exodus)
Lev; 3.Mos	Das dritte Buch Mose (Leviticus)
Num; 4.Mos	Das vierte Buch Mose (Numeri)
Dtn; 5.Mos	Das fünfte Buch Mose (Deuteronomium)
Jos	Das Buch Josua
Ri	Das Buch der Richter
Ruth	Das Buch Ruth
1Sam	Das erste Buch Samuel
2Sam	Das zweite Buch Samuel
1Kön	Das erste Buch der Könige
2Kön	Das zweite Buch der Könige
1Chr	Das erste Buch der Chronik
2Chr	Das zweite Buch der Chronik
Esr	Das Buch Esra
Neh	Das Buch Nehemia
Est	Das Buch Esther
Hi	Das Buch Hiob
Ps	Der Psalter
Spr	Die Sprüche Salomonis
Pred	Der Prediger Salomo
Hhld	Das Hohelied Salomonis
Jes	Der Prophet Jesaia
Jer	Der Prophet Jeremia
Klgl	Die Klaglieder Jeremiä
Ez	Der Prophet Hesekiel
Dan	Der Prophet Daniel
Hos	Der Prophet Hosea
Jo	Der Prophet Joel
Am	Der Prophet Amos
Ob	Der Prophet Obadja
Jon	Der Prophet Jona
Mi	Der Prophet Micha
Nah	Der Prophet Nahum
Hab	Der Prophet Habakuk
Zeph	Der Prophet Zephanja
Hag	Der Prophet Haggai
Sach	Der Prophet Sacharja
Mal	Der Prophet Maleachi

Apokryphe Schriften des Alten Testaments

Jdt	Das Buch Judith
Weish	Die Weisheit Salomonis
Tob	Das Buch Tobias
Sir	Das Buch Jesus Sirach
Bar	Der Prophet Baruch
1Makk	Das erste Buch der Makkabäer
2Makk	Das zweite Buch der Makkabäer
ZusEst	Stücke in Esther
ZusDan	Geschichte von der Susanna und Daniel
ZusDan	Von dem Bel zu Babel
ZusDan	Vom Drachen zu Babel
ZusDan	Das Gebet Asarjas
ZusDan	Der Gesang der drei Männer im Feuer
OrMan	Das Gebet Manasse

Das Neue Testament

Mt	Das Matthäusevangelium
Mk	Das Markusevangelium
Lk	Das Lukasevangelium
Joh	Das Johannesevangelium
Apg	Die Apostelgeschichte
Röm	Der Brief des Paulus an die Römer
1Kor	Der erste Brief des Paulus an die Korinther
2Kor	Der zweite Brief des Paulus an die Korinther
Gal	Der Brief des Paulus an die Galater
Eph	Der Brief des Paulus an die Epheser
Phil	Der Brief des Paulus an die Philipper
Kol	Der Brief des Paulus an die Kolosser
1Thess	Der erste Brief des Paulus an die Thessalonicher
2Thess	Der zweite Brief des Paulus an die Thessalonicher
1Tim	Der erste Brief des Paulus an Timotheus
2Tim	Der zweite Brief des Paulus an Timotheus
Tit	Der Brief des Paulus an Titus
Phlm	Der Brief des Paulus an Philemon
1Petr	Der erste Brief des Petrus
2Petr	Der zweite Brief des Petrus
1Joh	Der erste Brief des Johannes
2Joh	Der zweite Brief des Johannes
3Joh	Der dritte Brief des Johannes
Hebr	Der Brief an die Hebräer
Jak	Der Brief des Jakobus
Jud	Der Brief des Judas
Apk	Die Offenbarung des Johannes

AUSWAHLBIBLIOGRAFIE

Alter, Robert The Art of Biblical Narrative. New York 1981.

Assmann, Jan: Moses der Ägypter. Entzifferung einer Gedächtnisspur. München 1998.

– : Die Mosaische Unterscheidung oder der Preis des Monotheismus. München 2003.

Baird, William: History of New Testament Research. 2 Bde. Minneapolis 1992.

Barth, Ulrich, Claus-Dieter Osthövener (Hrsg.): 200 Jahre „Reden über die Religion". Berlin/New York 2000.

Baumgärtel, Bettina, Silvia Neysters (Hrsg.): Die Galerie der Starken Frauen. Regentinnen, Amazonen, Salondamen. München 1995.

Beaude, Pierre-Marie (Hrsg.): La Bible en Littérature. Actes du colloque international de Metz. Paris 1997.

Bibellexikon. Hrsg. von Klaus Koch, Eckart Otto, Jürgen Roloff u. Hans Schmoldt. Stuttgart 1992 (¹1978).

Blum, Erhard: Die Komposition der Vätergeschichte. Neukirchen-Vluyn 1984.

Borst, Arno: Der Turmbau von Babel. Geschichte der Meinungen über Ursprung und Vielfalt der Sprachen und Völker. 4 Bände in 6 Teilbänden, München 1995.

Bredekamp, Horst: Kunst als Medium sozialer Konflikte. Bilderkämpfe von der Spätantike bis zur Hussitenrevolution. Frankfurt a. M. 1975.

– : Repräsentation und Bildmagie der Renaissance als Formproblem. München 1995.

Brokoff, Jürgen: Die Apokalypse in der Weimarer Republik. München 2001.

Brumlik, Micha: Schrift, Wort, Ikone. Wege aus dem Bilderverbot. Frankfurt a. M. 1994.

Bultmann, Christoph: Die biblische Urgeschichte in der Aufklärung. Johann Gottfried Herders Interpretation der Genesis als Antwort auf die Religionskritik David Humes. Tübingen 1999.

Calvocoressi, Peter: Who's who in der Bibel. München ¹³2004.

Chu, Tea-Wha: Der Weg zur Literaturtheologie. Eine Auswahlbibliographie für die interdisziplinäre Forschung „Literatur und Theologie". Regensburg 1996.

Cohn, Norman: Das neue irdische Paradies. Revolutionärer Millenarismus und mystischer Anarchismus im mittelalterlichen Europa. Mit einem Nachwort von Achatz von Müller. Reinbek b. Hamburg 1988.

Cross, F. L., E. A. Livingstone (Hrsg.): Art. Bible (English Versions). In: The Oxford Dictionary of the Christian Church. London ²1974, S. 16–172.

Czapla, Ralf Georg: Stoffsammlung, Lebensbuch oder permanentes Ärgernis? Schriftsteller und ihr Verhältnis zur Bibel. Vorbemerkungen zum Rahmenthema „Literarische Bibelrezeption". In: Jahrbuch für internationale Germanistik 34 (2002), H. 2, S. 11–24.

Danneberg, Lutz: Siegmund Jacob Baumgartens biblische Hermeneutik. In: Unzeitgemäße Hermeneutik. Verstehen und Interpretation im Denken der Aufklärung. Hrsg. von Axel Bühler. Frankfurt a. M. 1994, S. 88–157.

– u. a. (Hrsg.): Säkularisierung in den Wissenschaften seit der Frühen Neuzeit. Bd. 2: Zwischen christlicher Apologetik und methologischem Atheismus. Berlin/New York 2002.

– Die Anatomie des Text-Körpers und Natur-Körpers. Das Lesen im *liber naturalis* und *supernaturalis*. Berlin/New York 2003.

– Kontroverstheologie, Schriftauslegung und Logik als *donum Dei*: Bartholomaeus

Keckermann und die Hermeneutik auf dem Weg in die Logik. In: Kulturgeschichte Preußens königlich polnischen Anteils in der Frühen Neuzeit. Hrsg. von Sabine Beckmann und Klaus Garber. Tübingen 2005, S. 435–563.

– Hermeneutik um 1600. Berlin (voraussichtlich 2006).

Delgado, Mariano, Klaus Koch, Edgar Marsch (Hrsg.): Europa, Tausendjähriges Reich und Neue Welt. Zwei Jahrtausende Geschichte und Utopie in der Rezeption des Danielbuches, Freiburg (Schweiz)/Stuttgart 2003.

Die Bibel in der Kunst. Hrsg. von Horst Schwebel. Stuttgart 1993 ff.

Die Bibel in der Kunst. Gemälde, Zeichnungen, Graphiken. DVD-ROM. Berlin 2004.

Die Luther-Bibel. Originalausgabe 1545 und revidierte Fassung 1912. CD-ROM. 2. Ausgabe. Berlin 2000.

Die Religion in Geschichte und Gegenwart. Handwörterbuch für Theologie und Religionswissenschaft. 3., völlig neu bearbeitete Auflage. Hrsg. von Kurt Galling. 6 Bde. u. ein Registerband. Tübingen 1957 ff. [RGG[3]].

Dorothee Sölle: Realisation. Studien zum Verhältnis von Theologie und Dichtung nach der Aufklärung. Darmstadt/Neuwied 1973.

Dyck, Joachim: Athen und Jerusalem. Die Tradition der argumentativen Verknüpfung von Bibel und Poesie im 17. und 18. Jahrhundert. München 1977.

Ebach, Jürgen, Richard Faber (Hrsg.): Bibel und Literatur. München 1995.

Eissfeldt, Otto: Einleitung in das Alte Testament. [3]Tübingen 1964.

Elliger, Winfried: Ephesos. Geschichte einer antiken Weltstadt. Stuttgart u. a. [2]1992.

Erffa, Hans Martin von: Ikonologie der Genesis. Die christlichen Bildthemen aus dem Alten Testament und ihre Quellen. 2 Bde., München 1989/1995.

Fabiny, Tibor (Hrsg.): The Bible in Literature and Literature in the Bible. Zürich 1999.

Fischer, Irmtraut: Die Erzeltern Israels. Feministisch-theologische Studien zu Genesis 12–36. Berlin 1994.

Flasch, Kurt: Eva und Adam. Wandlungen eines Mythos. München 2005.

Gellner, Christoph: Schriftsteller lesen die Bibel. Die Heilige Schrift in der Literatur des 20. Jahrhunderts. Darmstadt 2004.

Gese, Hartmut: Die Komposition der Abrahamserzählung. In: ders.: Alttestamentliche Studien. Tübingen 1991.

Gnilka, Joachim: Das Matthäusevangelium 1. Teil. Freiburg u. a. 1986.

Goosen, Louis: Van Abraham tot Zacharia. Thema's uit het Oude Testament in religie, beeldende kunst, literatuur, muziek en theatre. Nijmegen 1990.

Görg, Manfred (Hrsg.): Die Väter Israels. Beiträge zur Theologie der Patriarchenüberlieferungen im AT. FS Josef Scharbert. Stuttgart 1989.

Gössmann, Wilhelm (Hrsg.): Welch ein Buch! Die Bibel als Weltliteratur. Stuttgart 1991.

Große Konkordanz zur Lutherbibel. 3., durchges. Aufl. Stuttgart 1993.

Guggisberg, Hans R. (Hrsg.): Religiöse Toleranz. Dokumente zur Geschichte einer Forderung. Stuttgart/Bad Cannstatt 1984.

Gutzen, Dieter: Poesie der Bibel. Beobachtungen zu ihrer Entdeckung u. ihrer Interpretation im 18. Jahrhundert. Bonn 1972.

Haag, Ernst: Studien zum Buche Judith. Seine theologische Bedeutung und literarische Eigenart. Trier 1963.

Hansen-Löve, Aage: Der russische Symbolismus. System und Entfaltung der poetischen Motive. II. Band: Mythopoetischer Symbolismus. 1. Kosmische Symbolik. Wien 1998.

Holzner, Johann, Udo Zeilinger (Hrsg.): Die Bibel im Verständnis der Gegenwartsliteratur. St. Pölten/Wien 1988.

Jeffrey, David Lyle (Hrsg.): A Dictionary of Biblical Tradition in English Literature. Grand Rapids/Michigan 1992.

Kleffmann, Tom (Hrsg.): Das Buch der Bücher. Seine Wirkungsgeschichte in der Literatur. Göttingen 2004.

Knauer, Bettina (Hrsg.): Das Buch und die Bücher. Beiträge zum Verhältnis von Bibel, Religion und Literatur. Würzburg 1997.

Köckert, Matthias: Vätergott und Väterverheißungen. Eine Auseinandersetzung mit Albrecht Alt und seinen Erben, Göttingen 1988.

Koschorke, Albrecht: Die Heilige Familie und ihre Folgen. Ein Versuch. Frankfurt a.M. ³2001.

Lang, Bernhard: Jahwe. Der biblische Gott. Ein Porträt. München 2002.

Langenhorst, Georg: Hiob unser Zeitgenosse. Die literarische Hiob-Rezeption im 20. Jahrhundert als theologische Herausforderung. Mainz 1994.

Langenhorst, Georg: Theologie und Literatur. Ein Handbuch. Darmstadt 2005.

Levin, Christoph: Das Alte Testament. München 2001.

Lexikon der christlichen Ikonographie. Hrsg. von Engelbert Kirschbaum Sj. Sonderausgabe. 8 Bde. Rom u. a. 1990.

Lexikon des Mittelalters. Hrsg. von Norbert Angermann, München u. a. 1996 ff.

Lexikon für Theologie und Kirche. Begr. von Michaels Buchberger. Freiburg 1957 ff.

Link, Franz (Hrsg.): Paradeigmata. Literarische Typologie des Alten Testaments. 2 Bde. Berlin 1989.

Liptzin, Sol: Biblical Themes in World Literature. Hoboken 1985.

Luz, Ulrich: Das Evangelium nach Matthäus. 2. Teilband: Mt 8–17 (Evangelisch-Katholischer Kommentar zu NT I/2). Zürich 1990.

Manemann, Jürgen (Hrsg.): Jahrbuch Politische Theologie. Bd. 4: Monotheismus. Münster 2002.

Minois, Georges: Die Hölle. Zur Geschichte einer Fiktion. München 1996.

Moderne Literatur und Texte der Bibel. Quellentexte. Zusammengestellt von Franz W. Niehl. Göttingen 1974.

Moog-Grünewald, Maria, Verena Olejniczak Lobsien (Hrsg.): Apokalypse. Der Anfang im Ende. Heidelberg 2003.

Motté, Magda: „Esthers Tränen, Judiths Tapferkeit". Biblische Frauen in der Literatur des 20. Jahrhunderts. Darmstadt 2003.

Nordhofen, Eckhard (Hrsg.): Bilderverbot: Die Sichtbarkeit des Unsichtbaren. Paderborn 2001.

Norton, David: A History of the Bible as Literature. Cambridge 1993.

Patze, Hans (Hrsg.): Geschichtsschreibung und Geschichtsbewußtsein im späten Mittelalter. Sigmaringen 1987.

Rad, Gerhard von: Theologie des Alten Testaments. Band 1: Die Theologie der geschichtlichen Überlieferungen Israels. München 1961.

Reiser, Marius: Sprache und literarische Formen des Neuen Testaments. Paderborn 2001.

Reventlow, Henning G. von: Epochen der Bibelauslegung. 4 Bde. München 1990–2001.

Schmid, Konrad: Erzväter und Exodus. Untersuchungen zur doppelten Begründung der Ursprünge Israels innerhalb der Geschichtsbücher des Alten Testaments. Neukirchen-Vluyn 1999.

Schmidinger, Heinrich (Hrsg.): Die Bibel in der deutschsprachigen Literatur des 20. Jahrhunderts. Formen und Motive, Personen und Figuren. 2 Bde. Mainz 1999.

– (Hrsg.): Wege zur Toleranz. Geschichte einer europäischen Idee in Quellen. Graz 2003.

Schnitzler, Norbert: Ikonoklasmus – Bildersturm. Theologischer Bilderstreit und ikonoklastisches Handeln während des 15. und 16. Jahrhunderts. München 1995.

Schöne, Albrecht: Säkularisation als sprachbildende Kraft. Göttingen ²1968.

Sieben, Hermann Josef: Studien zur Gestalt und Überlieferung der Konzilien. Paderborn u. a. 2005.

Smend, Rudolf: Gesammelte Studien. Bd. 3: Epochen der Bibelkritik. München 1991.

Taubes, Jacob: Zur Konjunktur des Polytheismus. In: Karl Heinz Bohrer (Hrsg.): Mythos und Moderne. Frankfurt a. M. 1983, S. 457–470.

Timm, Hermann: Gott und die Freiheit. Studien zur Religionsphilosophie der Goethezeit. Frankfurt a. M. 1974.

– Geist der Liebe. Die Ursprungsgeschichte der religiösen Anthropotheologie (Johannismus). Gütersloh 1978.

Uppenkamp, Bettina: Judith und Holofernes in der italienischen Malerei des Barock. Berlin 2004.

Utzschneider, Helmut, Stefan A. Nitsche: Arbeitsbuch literaturwissenschaftliche Bibelauslegung. Gütersloh 2001.

Valtink, Eveline (Hrsg.): Literatur im jüdisch-arabischen Konflikt. Hofgeismar 1990.

Weber, Max: Das antike Judentum. Tübingen 1923.

Weidner, Daniel: Zur Rhetorik der Säkularisierung. In: Deutsche Vierteljahrsschrift für Literaturwissenschaft und Geistesgeschichte 78 (2004), H. 1, S. 95–132.

Wieser, F. E.: Die Abraham-Vorstellungen im Neuen Testament. Bern 1987.

Zenger, Erich: Das Buch Judit. In: Jüdische Schriften aus hellenistisch-römischer Zeit. Hrsg. von Werner Georg Kümmel in Zusammenarbeit mit Christian Habicht u. a., Bd. 1: Historische und legendarische Erzählungen. Gütersloh 1981.

HARTMUT BÖHME

Geb.: 1944; Professor für Kulturtheorie und Mentalitätsgeschichte an der Humboldt Universität Berlin; Arbeitsschwerpunkte: Literaturgeschichte des 18.–20. Jahrhunderts, Ethnopoesie und Autobiographik, Natur- und Technikgeschichte in den Überschneidungsfeldern von Philosophie, Kunst und Literatur, Historische Anthropologie, insbesondere Geschichte des Körpers, der Gefühle und der Sinne.

LUTZ DANNEBERG

Geb.: 1951; Professor für neuere deutsche Literatur an der Humboldt-Universität zu Berlin; aktuelle Forschungsschwerpunkte: Methodologie und Geschichte der Hermeneutik; Herausgeber der Reihen *historia hermeneutica: documente* und *studia*, Mitherausgeber der *Scientia Poetica. Jahrbuch für Geschichte der Literatur und Wissenschaften*.

HERMANN DANUSER

Geb.: 1946; Professor für Musikwissenschaft an der Humboldt-Universität zu Berlin; Koordinator der Forschung der Paul Sacher Stiftung Basel, Ordentliches Mitglied der Berlin-Brandenburgischen Akademie der Wissenschaften; Ehrendoktor von Royal Holloway, University of London; zuletzt erschienen: *Musikalische Lyrik* (*Handbuch der musikalischen Gattungen*, Bände 8/1 u. 8/2) (2004).

ALEXANDER HONOLD

Geb. 1962; Professor für Neuere deutsche Literatur an der Universität Basel (Schweiz); Arbeitsschwerpunkte: Literatur im kulturgeschichtlichen Kontext und in kulturwissenschaftlicher Perspektive; Erzählanalyse; Diskurstheorie; Semantik landschaftlicher Räume; zuletzt erscheinen: *Hölderlins Kalender. Astronomie und Literatur um 1800* (2005); *Mit Deutschland um die Welt. Eine Kulturgeschichte des Fremden in der Kolonialzeit* (Hrsg. mit Klaus R. Scherpe) (2004).

MATTHIAS KÖCKERT

Geb.: 1944; Professor für Altes Testament an der Theologischen Fakultät der Humboldt-Universität zu Berlin; zuletzt erschienen: *Leben in Gottes Gegenwart. Studien zum Verständnis des Gesetzes im Alten Testament* (2004); *Wandlungen Gottes im antiken Israel* (*Berliner Theologische Zeitschrift* 22 [2005]).

STEFFEN MARTUS

Geb.: 1968; seit 2002 Juniorprofessor für Neuere deutsche Literatur am Institut für deutsche Literatur der Humboldt-Universität zu Berlin; Monographien zu Friedrich von Hagedorn und Ernst Jünger; Publikationen zur Literaturgeschichte vom 17. bis zum 20. Jahrhundert; Arbeitsschwerpunkt: Kultur- und Mediengeschichte von Kritik-, Autor- und Werkkonzeptionen.

ANGELIKA NEUWIRTH

Geb.: 1943; Professorin für Arabistik an der Freien Universität Berlin, Leiterin des Projekts *Jüdische und islamische Hermeneutik als Kulturkritik* am Wissenschaftskolleg zu Berlin, Leiterin des Projekts *Figurationen des Märtyrers* am Zentrum für Literaturwissenschaft in Berlin; Forschungsschwerpunkte: Koran und arabische Literatur, klassisch & modern.; Mitherausgeberin der Reihen *Literaturen im Kontext: arabisch, persisch, türkisch* und *Ex oriente lux: Lektüren und Exegesen als Kulturkritik.*

VERENA OLEJNICZAK LOBSIEN

Geb.: 1957; Professorin für Neuere Englische Literatur an der Humboldt-Universität zu Berlin; Publikationen zur Klassischen Moderne und zur Frühen Neuzeit; Forschungsschwerpunkt: Literatur und Kultur der Renaissance und der Frühen Neuzeit; zuletzt erscheinen: *Subjektivität als Dialog* (1994), *Skeptische Phantasie* (1999), *Die unsichtbare Imagination* (Hrsg. mit Eckhard Lobsien, 2003).

ERNST OSTERKAMP

Geb.: 1950; Professor für Neuere deutsche Literatur an der Humboldt-Universität zu Berlin; zahlreiche wissenschaftliche Veröffentlichungen zur deutschen Literatur vom 17. bis zum 20. Jahrhundert; Mitherausgeber des *Jahrbuchs der deutschen Schillergesellschaft* und der *Quellen und Forschungen zur Literatur- und Kulturgeschichte.*

HELMUT PFEIFFER

Geb.: 1952; Professor für Romanische Literaturen und Allgemeine Literaturwissenschaft an der Humboldt-Universität zu Berlin; Herausgebertätigkeit und zahlreiche Aufsätze auf den Gebieten der Funktionsgeschichte der Literatur, der Fiktions- und Diskurstheorie, zum Verhältnis von Literatur und Anthropologie sowie zur Literaturgeschichte der Renaissance, der Aufklärung und des 19. und 20. Jahrhunderts; zuletzt erschienen: *Transgression: Authentizität und Inszenierung. Zum 100. Geburtstag von Michel Leiris* (Hrsg. mit I. Albers, 2004)

ANDREA POLASCHEGG

Geb.: 1972; wissenschaftliche Mitarbeiterin am Institut für deutsche Literatur der Humboldt-Universität zu Berlin; Monographie zum deutschen Orientalismus; Arbeits- und Publikationsschwerpunkte: Literatur-, Wissenschafts- und Sinngeschichte des 19. Jahrhunderts, Orientalismus, Theorien der Fremdheit, Schrift und Schriftlichkeit, Gattungspoetik.

WERNER RÖCKE

Geb.: 1944; Professor für Ältere deutsche Literatur an der Humboldt-Universität zu Berlin; Teilprojektleiter in den Sonderforschungsbereichen 447 *Kulturen des Performativen* und 664 *Transformationen der Antike*, Mitglied im Graduiertenkolleg *Codierung von Gewalt im medialen Wandel*; Mitherausgeber der *Zeitschrift für Germanistik* und verschiedener Buchreihen; Forschungsschwerpunkte: Lachkulturen in Mittelalter und Früher Neuzeit; Geschichte des Romans, Hermeneutik der Fremde.

RUDOLF PREIMESBERGER

Geb.: 1936; Professor emeritus für Neuere Kunstgeschichte an der Freien Universität Berlin; Arbeitsschwerpunkte: Kunst und Kunsttheorie Italiens zwischen 1400 und 1700.

RICHARD SCHRÖDER

Geb.: 1943; Prof. Dr. theol. habil. Dr. h.c., Hochschullehrer für Philosophie an der Theologischen Fakultät der Humboldt-Universität Berlin; zuletzt erschienen: *Denken im Zwielicht. Vorträge und Aufsätze aus der Alten DDR* (1990), *Deutschland schwierig Vaterland* (1993), *Vom Gebrauch der Freiheit* (1996), *Einsprüche und Zusprüche. Kommentare zum Zeitgeschehen* (2001).

HANS JÜRGEN SCHEUER

Geb.: 1964; Hochschuldozent für germanistische Mediävistik am Institut für Literaturwissenschaft der Universität Stuttgart; Lehr- und Forschungsschwerpunkte: Literatur des Mittelalters und der frühen Neuzeit unter den Aspekten ihrer Rhetorik und Topik, der Antikerezeption sowie der literarischen Anthropologie im Kontext von Adelskultur und mittelalterlicher Imaginationstheorie.

GUSTAV SEIBT

Geb.: 1959; Dr. phil.; Studium der Geschichtswissenschaft, der deutschen, lateinischen und italienischen Literatur; Autor und Redakteur, z. Z. bei der *Süddeutschen Zeitung*, zuletzt erschienen: *Die Verhältnisse zerbrechen* (zus. mit Volker Braun) (2000); *Rom oder Tod. Der Kampf um die italienische Hauptstadt* (2001); *Rudolf Borchardts Leben von ihm selbst erzählt* (Hrsg.) (2002).

DANIEL WEIDNER

Geb.: 1969: Dr. phil., Wissenschaftlicher Mitarbeiter am Zentrum für Literaturforschung, Berlin; Monographie zu Gershom Scholem; Arbeits- und Publikationsschwerpunkte: Beziehung von Religion und Literatur, Theorien der Säkularisierung, Deutsch-jüdische Literatur- und Kulturgeschichte, Historiographie- und Wissenschaftsgeschichte.

HORST WENZEL

Geb.: 1941; Professor für Deutsche Philologie an der Humboldt-Universität zu Berlin; Gastprofessuren an der University of Washington, Seattle; University of California, Berkeley, Washington University, St. Louis, Senior Fellow am IFK Wien; Veröffentlichungen zu Literatur und Geschichte des Mittelalters, Text und Bild, Mündlichkeit und Schriftlichkeit, Mediengeschichte, darunter: *Hören und Sehen – Schrift und Bild. Kultur und Gedächtnis im Mittelalter* (1995), *Beweglichkeit der Bilder. Text und Imagination in den illustrierten Handschriften des ‚Welschen Gastes' von Thomasin von Zerclaere* (2002) (Hrsg. mit Ch. Lechtermann), *Visual Culture and the German Middle Ages* (*Palgrave Macmillan*) (2005) (Hrsg. mit K. Starkey).

GEORG WITTE

Geb.: 1952; Professor für Allgemeine und Vergleichende Literaturwissenschaft und Slawische Literaturen an der Freien Universität Berlin; Lehr- und Forschungsschwerpunkte: Ästhetik der russischen Avantgarde, Sichtbarkeit der Schrift, inoffizielle Kunst und Literatur der Sowjetunion („Samisdat", Konzeptualismus), Kultur der katharinäischen Epoche.

Aaron 151, 371 f.
Abel 9, 13, 56, 60, 71–73, 79, 84, 90
Abra 174
Abraham 139–, 228, 294, 402, 404,
 427, 443, 474, 476
Adam 8 f., 24, 27, 43 f., 55–57, 66, 72,
 125 f., 128, 141, 244, 401, 431
Amnon 138, 149

Belsazar 204

Christus *siehe* Jesus von Nazareth

Daniel 197–217
Darius 202, 204
David 13, 57, 76, 140, 149, 172 f., 177,
 222, 229, 237, 348, 402
Delila 180
Dina 149

Edomiter 139
Elias 24, 297, 307
Esau 90, 92, 139
Esra 161
Eva 8 f., 11, 24, 27, 43 f., 55 f., 72, 83,
 125, 141, 365, 401
Ezechiel 103, 242, 338

Gerar 143, 152–155, 158 f.
Goliath 172

Habakuk 227
Hagar 139
Ham 60–63, 65–67, 69–71, 73–79, 81–
 83
Haran 139
Henoch 163, 167 f.
Herodes 304–311, 314–319, 321, 323,
 325–329, 331 f., 334
Herodias 304–310, 315, 317, 324 f.,
 329, 332
Hiob 97, 101, 103,–105, 115, 135, 399

Holofernes 171 f., 174–177, 179 f.,
 182 f., 185 f., 188, 190–195

Isaak 90, 92 f., 95, 100, 139, 141–143,
 156, 294, 402, 427
Ismael 294

Jael 173 f.
Jahwe 86 f., 145–147, 150, 155, 160,
 202, 204, 226, 294, 338, 371
Jakob (Jaakob) 85–100, 139, 141, 143,
 148 f., 151, 162, 292, 309, 402
Jakobus d. Ä. 309
Jeremias 338, 417
Jesaja 220, 227, 338, 340, 342 f., 419
Jesu *siehe* Jesus von Nazareth
Jesus von Nazareth 6, 11, 67, 72–74,
 87, 90, 93, 99 f., 103–107, 116 f.,
 130, 206, 212, 214, 225, 227 f.,
 231 f., 237 f., 242, 266–268, 270 f.,
 287–297, 299–301, 340–344,
 357 f., 362, 365, 375, 391, 402–404,
 409, 415–419, 422, 426, 428, 431,
 447 f., 451, 453 f., 459, 461, 464,
 472
Johannes 375, 400, 415, 419, 435–437,
 439–441, 443–450, 453, 454–463,
 465, 467–470, 472
Jojakim 194
Joseph 86, 88–100, 141, 151, 162, 167,
 297, 399, 401, 436
Judas (Judas Ischariot, Iskarioth) 13,
 72 f., 141, 143, 297–299, 472
Judith 5, 8, 14, 171–196

Kain 9, 13, 56, 60, 71–74, 79, 84, 90,
 92
Ketura 139

Laban 90 f., 96 f.
Lamech 162
Lukas 264, 266 f., 269, 298, 340, 361,
 375, 415 f.

Maria 13, 90, 173, 362, 380, 383, 402
Maria Magdalena 11
Markus 266, 298, 306 f., 309, 323, 340,
 343, 415
Matthäus 6, 15, 263 f.–286, 297, 306 f.,
 319 f., 340–344, 357 f., 402 f., 416–
 419
Merari 175
Michael 111–214
Moab 139, 143
Moses (Mose) 13, 24, 62–64, 75, 85,
 127, 140, 144 f., 151, 167, 237,
 241 f., 259, 267, 355, 338, 371–373,
 400, 459

Nahor 139
Nebukadnezar 167, 174, 194, 197, 199,
 202, 204 f., 207 f., 212–214, 216 f.
Noah 5, 14, 53–84, 151, 161 f., 293

Osias 182
Paulus 13, 94, 109, 115, 117, 221 f.,
 243, 298 f., 361–364, 370, 381, 420,
 423, 439

Petrus 109 f., 117, 221, 234 f., 241
Philippus 306 f.

Rahel 90–92, 96
Rebekka 92, 143

Salome 6, 14, 303–336
Samson 180
Sara 139, 143, 145–156, 159 f., 162–
 167, 294
Saul 13, 298
Sem 60–62, 64–67, 69 f., 74, 81–83, 90
Semuel 98
Sichem 149
Sisera 173 f.
Sodom 66, 134, 136 f., 140, 143, 328,
 378, 425

Tamar 149, 402
Teufel 10, 72, 112, 207, 212, 237, 304,
 349, 416, 430
Terach 139

PERSONENREGISTER

Abaelard, Petrus 234–236, 241
Abt von Salem (d. i. Eberhard von
 Rohrdorf) 184 f.
Adorno, Theodor W. 19
Agobard von Lyon 222
Albee, Edward 189
Alfonso I. d'Este 111
Anaxagoras 392
Anderson, Benedict 397
Andrews, Mark Edwin 275, 277
Angelus, Michael 112 f. (i.e.
 Michelangelo)
Antiochos IV. 204
Apollonios Dyskolos 108
Aragon, Louis 131, 133
Aristarch 247
Aristoteles 248, 272, 274 f., 400, 406 f.
Assmann, Jan 85 f., 92
Athanasius 229, 379 f.
Augustinus, Aurelius 57, 65, 224,
 228 f., 236 f.

Bacon, Francis 275
Baker, J. H. 275 f.
Balázs, Béla 195
Bartók, Béla 195
Barton, Anne 383
Basilius der Große 229, 236
Baumgärtel, Bettina 179
Baumgarten, Alexander Gottlieb 248 f.
Baumgarten, Siegmund Jacob 257
Bawcutt, N. W. 278
Beardsley, Aubrey 333, 336
Becker-Leckrone, Megan 310
Beecham, Thomas 333
Behmer, Marcus 324
Belting, Hans 375
Benjamin, Walter 162, 293, 391, 398
Benoist, Élie 222
Bernthal, Craig A. 277, 284
Bezner, Frank 346
Bhabha, Homi K. 397
Blanke, Heinz 9, 173

Blasius 105
Blok, Aleksandr 287 f., 295
Blum, Erhard 139, 142, 144, 152, 154,
 157, 160 f.
Boeck, Wilhelm 184
Böhme, Hartmut 14, 225, 348, 361–
 394, 477
Bogdanov, Aleksandr 291
Bonaventura 239
Borst, Arno 85, 89
Boullée, Etienne-Louis 386
Boulogne, Valentin de (Jean de Boul-
 longne, Moise Valentin) 179 f.
Brecht, Bertolt 399
Bredekamp, Horst 177, 197, 375,
 380 f.
Brownes, Thomas 230
Büchner, Karl 274
Budé, Guillaume 272
Buffon, Georges-Louis Leclerc 387
Burkert, Walter 393
Bush, Georg W. 83
Butler, Judith 171

Caelestin I. (d. i. Papst Caelestin I.)
 365
Calixt, Georg 227
Calvin, Jean 231–234, 243, 270
Campbell, John 277
Caravaggio, Michelangelo Merisi da
 312–314, 336, 382
Carlone, Diego Francesco 184
Cäsar, Gaius Julius 327
Cassetti, Giacomo 182 f.
Celan, Paul 131, 133, 136–138
Cellini, Benvenuto 317, 381, 383
Celsus 272
Cennini, Cennino 102
Cervantes Saavedra, Miguel de 96
Chantelou, Paul Fréart de 106
Charcot, Jean-Martin 326
Chodowiecki, Daniel 387
Chrysostomos, Johannes 229

Cicero, Marcus Tullius 63, 272, 274, 355
Clemens VII. (d. i. Giulio de' Medici) 102, 108 f., 111 f.
Cobham, Henry 277
Cohn, Norman 199, 201, 213, 215 f.
Coke, Edward 275
Comenius, Jan Amos 239
Condivi, Ascanio 102
Cornelius, Peter von 393
Cross, F. L. 267, 473
Curtius, Ernst Robert 406

Danz, Andreas 230
Da Vinci, Leonardo 311
Danneberg, Lutz 15, 220–262, 477
Dante Alighieri 108, 115, 270, 361
Danuser, Hermann 15, 17–52, 477
Danz, Johann Andreas 230
Darius 202, 204
Darwish, Mahmud 119–138
Desfontaines, René 390
Dickinson, John W. 272, 276 f.
Dirlmeier, Franz 274
Döblin, Alfred 88
Dohmen, Christoph 371–373
Donatello (d. i. Donato di Niccolò di Betto Bardi) 177 f.
Douglas, Alfred 322
Dunkel, Wilbur 277
Durieux, Tilla 333

Echnaton 91
Egerton, Thomas 275
Eichhorn, Johann Gottfried 255
Einstein, Alfred 17, 26
Ellesmere, Chancellor 275, 277
Elmendorf, Wernher von 63
Elyot, Thomas 272, 274, 279
Epiphanius 229
Erasmus von Rotterdam (d. i. Erasmus, Erasmus Desiderius) 238
Erffa, Hans Martin von 140
Eugen (d. i. Prinz Eugen von Savoyen) 182
Evans, G. Blakemore 283

Faber (d. i. Faber Stapuluensis, Jaques Levèvre d'Étaples) 231
Faulkner, William 88
Feder, Georg 17 f., 23, 25, 29, 39, 50
Feuchtmayer, Joseph Anton 183–186

Feuerbach, Ludwig 191, 194
Ficino, Marsilio 239
Flaubert, Gustave 316, 322 f., 326
Forster, Georg 386
Foster, Johannes 240
Fotherby, Martin 240
Franke, Annelore 201
Frankel, N. 333
Freud, Sigmund 62, 97
Friché, Claire 305

Gadda, Carlo Emilio 88
Galilei, Galileo 244
Gattinara (d. i. Mercurino di Gattinara) 111
Gerber, Ernst Ludwig 48
Gerson, Lewi Ben 244
Gese, Hartmut 148
Giles von Viterbo 240
Gilly, Friedrich 388
Giovio, Paolo 101
Girard, René 308
Glassius, Salomon 76, 227, 373
Gless, Darryl J. 270
Gluck, Christoph Willibald 18, 21, 50
Göpfert, Herbert G. 186, 438, 440
Goethe, Johann Wolfgang 9, 14, 21, 26, 44, 49, 225, 252, 255, 260 f., 303, 361, 384 f., 388–394, 438, 444, 469
Goetze, Edmund 187
Götzenberger, Jacob 388
Goldenberg, David M. 76, 78 f.
Gor'kij, Maksim 291
Gottfried von Straßburg 337, 339
Gourmont, Rémy de 322
Greuze, Jean-Baptiste 303
Grey, Thomas (d. i. Baron Grey of Wilton) 277
Griesinger, Georg August 21, 23, 25, 49 f.
Gronovius, Jacob 382 f.
Grotius, Hugo 272, 427
Grubmüller, Klaus 56, 64 f., 67
Gunkel, Hermann 142, 144, 154 f.

Haag, Ernst 172, 474
Habibi, Emil 120, 122, 138
Habicht, Christian 172
Händel, Georg Friedrich 22, 46, 49, 50
Halio, Jay L. 278
Hall, Stuart 397

Hamburger, Käte 93
Hanslick, Eduard 48, 51
Hartmann von Aue 337, 340, 345, 347, 351, 359
Haydn, Joseph 15, 17–52
Haydn, Michael 36
Hebbel, Friedrich 188–94
Heemskerck, Maerten van 381 f.
Heftrich, Eckhard 89
Heine, Heinrich 194, 204, 303–305
Heine, Thomas Theodor 194
Heinrich der Löwe 64
Hennig, Mareike 184
Herder, Johann Gottfried 8, 251–259, 260–262, 443–449, 467
Hermann, Judith 171
Heyne, Christian Gottlob 258
Hieronymus (d. i. Sophronius Eusebius) 15, 172, 205, 227, 231, 241 f.
Hilarius (d. i. Hilarius von Poitiers) 229
Hobbes, Thomas 197
Hoffmann, Christhard 281
Hollatz, David 222
Honert, Taco Hajo van den 222
Honold, Alexander 15, 395–414, 477
Hooker, Richard 274
Horaz 251, 259, 261
Huber, Christoph 345 f.
Huder, Walter 193
Humboldt, Alexander von 384–394
Humboldt, Wilhelm von 19
Huysmans, Joris-Karl 317–319, 321–323

Ilarion 293 f.
Illyricus, Matthias Flacius 222
Irenaeus (d. i. Irenäus von Lyon) 229

Jacobi, Friedrich Heinrich 391
Jakobson, Roman 292
James I. (d. i. James VI. von Schottland, Jakob VI.) 267, 273, 275, 277
Jean de Léry 80
Jelinek, Elfriede 189
Joas, Hans 54
Johann Friedrich (d. i. Johann Friedrich I. von Sachsen) 200, 2003, 211
Johannes Paul II. (d. i. Papst Johannes Paul II.) 54
Johannis von Salisbury 345

Josephus, Flavius 309
Judith Holofernes 190–194
Jülicher, Adolf 407–409, 411 f.
Jussieu, Antoine Laurent de 390
Justinian 272

Kablitz, Andreas 326
Katharina von Alexandrien 105
Keble, John 274
Keller, Adalbert von 187
Keller, Gottfried 194
Kepler, Johannes 245, 247 f.
Kircher, Athanasius 379 f.
Knapp, Fritz Peter 345, 466
Knauf, Axel 168
Kobelt-Groch, Marion 171
Köckert, Matthias 14, 142 f., 152, 169, 477
König, Friedrich Anton 384 f.
Körner, Christian Gottfried 17–20, 49
Konrad von Würzburg 337
Konstantin (d. i. Flavius Valerius Constantinus, Kaiser Konstantin I., der Große) 180
Kopernikus, Nikolaus 247
Kornstein, Daniel J. 276–278, 280 f., 284
Kramer, Lawrence 330, 335
Krebs, Wolfgang 335
Krochmalnik, David 122
Kroisos (Krösus) 363
Krüger, Paul (d. i. Ohm Krüger) 77
Kümmel, Werner Georg 172
Kur, Friedrich 173
Kues, Nikolaus von 238

Laban 90 f., 96 f.
Lachmann, Hedwig 324, 333
Lambarde, William 272, 281
Lambert, Johann Heinrich 247 f.
Las Casas, Bartolomé de 424–427
Leclerc, Georges-Louis 387
Lee, Heinrich 194
Leibniz, Gottfried Wilhelm 261
Leiris, Michel 305, 478
Leprieur, Paul 315, 317
Lessing, Gotthold Ephraim 156, 186, 224, 254, 408, 411 f., 437–443, 454
Lesskow, Nikolai 398
Levin, Christoph 144, 153 f., 158 f., 161
Lewalski, Barbara K. 270

Lichtenstein, Hinrich Martin Karl 384
Lilienthal, Theodor Christoph 257
Lindner, Anton 333
Linné, Carl von 387 f.
Livingstone, E. A. 267, 473
Locke, John 224
Lombardus, Petrus 241
Lorenzetto (d. i. Lorenzetto Lotti) 117
Louys, Pierre 322
Lowth, Robert 255, 259
Lucas, George 10
Luhmann, Niklas 10, 340, 362
Luini, Bernardino 311 f., 336
Lunačarskij, Anatolij 291
Luther, Martin 399, 406, 415 f., 428–
430, 448, 454
Lyon, Agobard von 222
Lyotard, Jean-François 396
Lyra, Nikolaus von 227

Macrobius, Ambrosius Theodosius
378
Mahler, Gustav 19, 49, 333
Maier, Johann 161, 167
Maitland, Frederic William 272, 276
Majakovskij, Vladimir 287–301
Mallarmé, Stéphane 322, 336
Malraux, André 315
Manasses 190, 193
Manet, Edouard 314, 317
Manilius, Marcus 384
Mann, Thomas 15, 86–93, 95, 97–100,
399, 401
Manson, Marilyn 10
Marchi, Alessandro di 182
Marcuse, Herbert 52
Mariengof, Anatolij 295
Markham, Griffin 277
Martini, Jacobus 232
Martus, Steffen 7–16, 245, 477
Marulic, Marco 187
Marx, Friedhelm 99
Marx, Karl 433
Matthias Flacius Illyricus (Matias Vla-
cic) 222
Maurus, Hrabanus 298
Mautner, Franz H. 193
Melmoth, Sebastian 323
Meltzer, Françoise 309, 320, 321
Meier, Georg Friedrich 248, 249, 250,
235, 254
Meyer, Conrad Ferdinand 419

Meyer, Johann 230
Michaelis, Christian Friedrich 27, 29,
32, 46
Michelangelo Buonarroti 111–117, 336
Miller, Norbert 21
Milton, John 22, 24 f., 49
Mirandola, Giovanni Pico della 239
Moog-Grünewald, Maria 9, 286
Mopsuestia, Theodor von 229 f.
Moréas, Jean 322
Moreau, Gustave 314–323, 326
Morris, Sarah P. 370
Mosès, Stéphane (Mosès, Stéphane??)
60–62
Mozart, Wolfgang Amadeus 17, 22
Müntzer, Thomas 200–216
Musäus, Johann Carl August 254
Musil, Robert 396, 398

Nestorianus 365 f.
Nestroy, Johann 193
Neuwirth, Angelika 15, 119–138, 478
Neysters, Silvia 179
Nietzsche, Friedrich 87, 97, 193,
291 f., 335
Noth, Martin 144

Obenzinger, Hilton 121 f.
Oetinger, Friedrich Christoph 254
Oken, Lorenz 391
Olearius d. J., Johannes 222
Olejniczak Lobsien, Verena 9, 263–
286, 475, 478
Oresme, Nikolaus von 244
Origenes 227
Osias 182
Osterkamp, Ernst 14, 171–196, 384,
478
Ovid (d. i. Publius Ovidius Naso) 107,
374

Paget, Eusebius 270
Paul III. 112
Perrault, Charles 195
Perugino, Pietro 102
Peterson, Thomas Virgil 79, 81 f.
Peyrères, Isaac la 244
Pfeiffer, Helmut 14, 303–336, 478
Picasso, Pablo 314, 366
Pitti, Marco 114
Platon 240, 395, 445
Polaschegg, Andrea 7–16, 478

Pörnbacher, Karl 189
Posner, Richard A. 278
Prall, Stuart E. 272
Procopius von Gaza 229
Preimesberger, Rudolf 101–118
Przybyszewski, Stanislaw 292
Ptolemäus, Claudius(d. i. Klaudios
 Ptolemaios) 247

Queensbury, Marquess of 322

Rad, Gerhard von 88–91, 144 f.
Raffael (d. i. Raffaello Santi, Raffael da
 Urbino, Raffaello Sanzio) 378, 388
Raleigh, Walter 277
Rambach, Johann Jacob 246, 258
Raz-Krakotzkin, Amnon 138
Reinhardt, Max 333
Renan, Ari 317
Reuchlin, Johannes 422–424
Ricœur, Paul 403 f.
Rilke, Rainer Maria 398
Ritters, Stephan 240
Rok'n'roll, Nick 299
Röcke, Werner 15, 197–218, 201, 478
Romano, Paolo 117
Rude, Donald W. 274
Rudolf von Ems 337
Rupp, Henri 315
Ruysch, Jan 378
Rymer, Thomas 264

Sachs, Hans 187, 214
Said, Edward 122
Schadow, Johann Gottfried 387
Scheuer, Hans Jürgen 14, 337–360,
 479
Schiller, Friedrich 17–21, 26, 29, 48,
 51, 87, 190, 384, 390 f., 393 f.
Schlegel, Friedrich 260, 455
Schleiermacher, Friedrich Daniel Ernst
 245 f., 262, 450–455
Schleusener-Eichholz, Gudrun 337,
 339 f.
Schmid, Konrad 141
Schmitz, Arnold 31
Scholl-Latour, Peter 78
Schott, Caspar 379 f.
Schüßler, Gosbert 184
Schuhmann, Kuno 281
Schwämmlein, Heribert 184
Schwob, Marcel 322

Scotus, John Duns 238
Seibt, Ferdinand 85–100, 201
Seibt, Gustav 15, 479
Seiterle, Gérard 368, 370
Selden, John 276
Sellin, Gerhard 408 f.
Sepúlveda, Juan Ginés 425
Servet, Michel 238, 243
Seters, John van 144, 152, 154
Shakespeare, Lambert von 276
Shakespeare, William 6, 15, 263 f., 267,
 270–272, 275–278, 280 f., 283,
 285 f., 303
Shakir al-Sayyab, Badr 133
Shapin, Steven 225
Silverstolpe, Samuel 18
Silvestris, Bernardus 345
Sixtus IV. (d. i. Papst Sixtus IV.) 102 f.
Smith, Kevin 299
Socinus, Faustus 231
Soderbergh, Steven 10
Spee, Friedrich von (von Langenfeld)
 430 f.
St. German, Christopher 276
Stern, Martin 24
Sterne, Lawrence 85
Stone, Oliver 10
Strauss, Herbert A. 281
Strauss, Richard 305 f., 333, 335
Strindberg, August 189
Struve, Tilman 201
Swieten, Gottfried van 17, 22–25, 48
Swift, Jonathan 254

Talbot, Michael 182
Tanchuma bar Abba 76
Taylor, Alan H. 272
Thales (d. i. Thales von Milet) 392
Theodoius II. (d. i. Kaiser
 Theodoius II.) 365
Theodor von Mopsuestia 229 f.
Theodoret (d. i. Theodoret von Cyrus)
 229
Thomas Virgil Peterson 79, 81 f.
Thomas von Aquin (d. i. Thomas,
 Thomas von Aquino, Thomas
 Aquinas) 224, 233, 272
Thomson, William S. 121
Thorwaldsen, Bertel 389 f., 395
Tieck, Christian Friedrich 387
Tieck, Ludwig 195
Tostatus, Alfonsus 227

Trimberg, Hugo von 64
Tyndale, William 267

Uppenkamp, Bettina 171, 177, 179

Vasari, Giorgio 106, 111, 381
Venusti, Marcello 114
Vergil (d. i. Publius Virgilius Maro)
 110, 254
Villebesseyx, Gustave 315
Vivaldi, Antonio 180, 183
Vlacic, Matias 222
Volz, Hans 173, 200
Voragine, Jacques de 308
Vulpius, Christian August 18

Wagner, Richard 87, 89 f., 334
Walser, Martin 50, 87
Walther, Christian 230
Walther von der Vogelweide 337
Ward, Ian 277
Weber, Max 86 , 457, 476
Weber, Otto 270
Webster, James 17, 26, 28 f.
Weidner, Daniel 15, 435–470, 476,
 479

Weininger, Otto 189, 195
Wellhausen, Julius 144
Wenzel, Horst 14, 53–86, 479
Westermann, Claus 144, 152, 169
White, Hayden 397
Whittaker, W. J. 272
Wieland, Christoph Martin 23
Wilde, Oscar 305 f., 317, 322–329,
 331–333, 335
Williams, Raymond 397
Williams, Roger 432 f.
Witte, Georg 15, 287–302, 479
Wolff, Christian 253
Wolff, Christoph 17
Woolf, Virginia 189

Zach, Wolfgang 264
Zeman, Herbert 22, 26, 28 f.
Zenger, Erich 140, 172
Zerclaere, Thomasin von 64
Ziolkowski, Theodore 272, 276, 281
Zola, Emile 335
Zschäbitz, Gerhard 201

In der Reihe *Publikationen zur Zeitschrift für Germanistik* sind
bereits erschienen:

Band 1
WALTER DELABAR, HORST DENKLER, ERHARD SCHÜTZ (Hrsg.):
Banalität mit Stil. Zur Widersprüchlichkeit der Literaturproduktion im
Nationalsozialismus, Bern 1999, 289 S., ISBN 3-906762-18-1, br.

Band 2
ALEXANDER HONOLD, KLAUS R. SCHERPE (Hrsg.):
Das Fremde. Reiseerfahrungen, Schreibformen und kulturelles Wissen, unter
Mitarbeit von Stephan Besser, Markus Joch, Oliver Simons, Bern 1999,
341 S., zahlr. Abb., ISBN 3-906765-28-8, br., 2. überarb. Aufl. 2002.

Band 3
WERNER RÖCKE (Hrsg.):
Thomas Mann. Doktor Faustus. 1947–1997, Bern 2001, 378 S., zahlr. Abb.,
ISBN 3-906766-29-2, br., 2. Aufl. 2004.

Band 4
KAI KAUFFMANN (Hrsg.):
Dichterische Politik. Studien zu Rudolf Borchardt, Bern 2001, 214 S.,
ISBN 3-906768-85-6, br.

Band 5
ERNST OSTERKAMP (Hrsg.):
Wechselwirkungen. Kunst und Wissenschaft in Berlin und Weimar im Zeichen
Goethes, Bern 2002, 341 S., zahlr. Abb., ISBN 3-906770-13-3, br.

Band 6
ERHARD SCHÜTZ, GREGOR STREIM (Hrsg.):
Reflexe und Reflexionen von Modernisierung. 1933–1945, Bern 2002, 364 S., zahl.
Abb., ISBN 3-906770-14-1, br.

Band 7
INGE STEPHAN, HANS-GERD WINTER (Hrsg.):
„Die Wunde Lenz". J. M. R. Lenz. Leben, Werk und Rezeption, Bern 2003,
507 S., zahl. Abb., ISBN 3-03910-050-5, br.

Band 8
CHRISTINA LECHTERMANN, CARSTEN MORSCH (Hrsg.):
Kunst der Bewegung. Kinästhetische Wahrnehmung und Probehandeln in virtuellen Welten, Bern 2004, 364 S., zahlr. Abb., ISBN 3-03910-418-7, br.

Band 9
INSTITUT FÜR DEUTSCHE LITERATUR DER HUMBOLDT-UNIVERSITÄT ZU BERLIN (Hrsg.):
„lasst uns, da es uns vergönnt ist, vernünftig seyn! –" Ludwig Tieck (1773–1853), Bern 2004, 407 S., 5 Abb, 1 Tab., 2 Notenbeispiele, ISBN 3-03910-419-5, br.

Band 10
INGE STEPHAN, BARBARA BECKER-CANTARINO (Hrsg.):
„Von der Unzerstörbarkeit des Menschen". Ingeborg Drewitz im literarischen und politischen Feld der 50er bis 80er Jahre, Bern 2004, 441 S., zahlr. Abb., ISBN 3-03910-429-2, br.

Band 11
STEFFEN MARTUS, STEFAN SCHERER, CLAUDIA STOCKINGER (Hrsg.):
Lyrik im 19. Jahrhundert. Gattungspoetik als Reflexionsmedium der Kultur, Bern 2005, 486 S., ISBN 3-03910-608-2, br.

Band 12
THOMAS WEGMANN (Hrsg.):
MARKT. *Literarisch*, Bern 2005, 258 S., zahlr. Abb., ISBN 3-03910-693-7, br.

Ralf Plate / Andrea Rapp (Hrsg.)
In Zusammenarbeit mit Michael Embach und Michael Trauth

Metamorphosen der Bibel

Beiträge zur Tagung 'Wirkungsgeschichte der Bibel im deutschsprachigen Mittelalter' vom 4. bis 6. September 2000 in der Bibliothek des Bischöflichen Priesterseminars Trier

Bern, Berlin, Bruxelles, Frankfurt am Main, New York, Oxford, Wien, 2004. 547 S., 17 Abb.
Vestigia Bibliae. Jahrbuch des Deutschen Bibel-Archivs Hamburg. Bd. 24/25
Herausgegeben von Heimo Reinitzer
ISBN 3-03910-347-4 geb.
sFr. 115.– / € 79.30 / €** 74.10 / £ 52.– / US-$ 88.95*

* inkl. MWSt. – nur gültig für Deutschland und Österreich ** exkl. MWSt.

Thema des Tagungsberichtes ist biblische Wirkungsgeschichte und reicht von deutschsprachigen Bibelübersetzungen des Mittelalters, Lektionaren, Historienbibeln, Bibeldichtungen, Bibelzitaten, Bibelglossen bis zu Legenden und Illustrationen, die in der Bibel und ihr verwandten Texten ihre Heimat haben. Die insgesamt 22 Beiträge behandeln u.a. Fragen der Überlieferung, der Übersetzungstechnik sowie des Verstehens- und Gebrauchszusammenhangs biblischer Texte und zeigen von ganz unterschiedlichen Seiten her ihren 'Sitz im Leben'.

Mit Beiträgen von: Klaus Schreiner – Karl Stackmann – Johannes Schwind – Gisela Kornrumpf – Nigel F. Palmer – Carola Redzich – Jochen Splett – Johannes Fournier – Freimut Löser – Ralf Plate – Anna Katharina Hahn – Dietrich Gerhardt – Bob Miller – Erika Timm – Walter Röll – Franz Ronig – Michael Embach – Andrea Rapp – Wolfgang Schmid – Maria Marten – Claude Lecouteux – Heinz Rölleke.

«The volume makes available a wide range of valuable materials to the non-specialist who is interested in the Bible's reception history.» (K.M. Heim, Journal for the Study of the Old Testament)

Die Herausgeber: Dr. Ralf Plate, Jg. 1960, ist Leiter der Mainzer Arbeitsstelle des Mittelhochdeutschen Wörterbuchs an der Universität Trier.

Dr. Andrea Rapp, Jg. 1963, leitet das Göttinger Digitalisierungszentrum der Niedersächsischen Staats- und Universitätsbibliothek Göttingen.

PETER LANG
Bern · Berlin · Bruxelles · Frankfurt am Main · New York · Oxford · Wien

Steffen Martus / Stefan Scherer / Claudia Stockinger (Hrsg.)

Lyrik im 19. Jahrhundert

Gattungspoetik als Reflexionsmedium der Kultur

Bern, Berlin, Bruxelles, Frankfurt am Main, New York, Oxford, Wien,
2005. 486 S., 1 Abb.
Publikationen zur Zeitschrift für Germanistik. Bd. 11
Herausgegeben von der Philosophischen Fakultät II /
Germanistische Institute der Humboldt-Universität zu Berlin
ISBN 3-03910-608-2 br.
sFr. 102.– / € 70.40 / €** 65.80 / £ 46.10 / US-$ 78.95*

* inkl. MWSt. – nur gültig für Deutschland und Österreich ** exkl. MWSt.

Dieser Band geht auf eine Tagung zurück, die 2003 an der Humboldt-Universität zu Berlin veranstaltet wurde. «Lyrik» ist im 19. Jahrhundert *das* massenhaft verbreitete literarische Kommunikationsmedium. Auf allen Ebenen der Gesellschaft und in allen Segmenten des Alltags dient sie als Ferment einer im Umbruch befindlichen Kultur. Ihr Beitrag zur Modernisierung bewegt sich dabei in einem spannungsvollen Verhältnis zwischen der immer wieder betonten thematischen und formalen Traditionalität und der seit dem späten 18. Jahrhundert behaupteten Autonomisierung von Poesie. Mehr noch als andere Gattungen steht Lyrik unter Epigonalitätsverdacht, aber gerade ihr ungesicherter Status macht die Lyrik des 19. Jahrhunderts vielfach anschlußfähig und kulturhistorisch aufschlußreich.

Die Beiträge dieses Bandes befassen sich mit der 'lyrischen' Konstitution von Gefühlen, von Geselligkeit, von Gesellschaft, Aufmerksamkeitsmustern oder spezifischen Formen des Gruppen- und Traditionsverhaltens; sie untersuchen Verbindungen zwischen dem Literatursystem und seinen Umwelten und beziehen komparatistische Aspekte sowie Wechselwirkungen zwischen den Gattungen ein.

Mit Beiträgen von: Steffen Martus – Stefan Scherer – Claudia Stockinger – Sandra Pott – Simone Winko – Ulrich Breuer – Dirk Niefanger – Gerhard Lauer – Gustav Frank – Andrea Polaschegg – Thomas Borgstedt – Madleen Podewski – Albert Meier – Ralf Simon – Fabian Lampart – Uwe Japp – Peter Hühn – Jörg Schönert – Max Kaiser – Werner Michler.

Die Herausgeber: Steffen Martus (1968) ist seit 2002 Juniorprofessor für Neuere deutsche Literatur an der Humboldt-Universität zu Berlin.

Stefan Scherer (1961) ist Hochschuldozent an der Universität Karlsruhe (Neuere deutsche Literatur).

Claudia Stockinger (1970) ist seit 2002 Juniorprofessorin für Deutsche Philologie an der Georg-August-Universität Göttingen.

PETER LANG

Bern · Berlin · Bruxelles · Frankfurt am Main · New York · Oxford · Wien